KB178939

미술노동자

미술노동자
급진적 실천과 딜레마

줄리아 브라이언 윌슨
신현진 옮김

열화당

한국의 독자들께

『미술노동자(Art Workers)』는 지금으로부터 십이 년 전인 2009년 처음 출간되었습니다. 그래서 현재 우리가 처한 정치적, 경제적 환경과는 다른 상황 속에서, 그것도 미국의 독자를 염두에 두고 탄생했다 하겠습니다. 제가 이 글을 썼던 동기는 과거 미술노동자연합이 했던 약속과 실패가 2000년대 초반에 요청된, 계급 전반에 걸친 연합의 구축이라는 까다롭지만 필수적인 과제에 강력한 교훈을 제공하는 것처럼 보였기 때문이었습니다. 자본주의 내에서, 그리고 국가가 갈등을 겪던 시기에서의 미술의 제작은 어떤 종류의 노동이었나? 젠더는 노동 구조에 어떤 영향을 미치는가? 이와 관련한 논쟁들 속에서 구체적인 형식이나 미학은 중요한 자리를 차지하는가? 이러한 것들이 항상 해결하지는 못했더라도 제가 제기하고 싶었던 질문이었습니다.

저는 농담 삼아 이 책의 더 정확한 제목이 '이 미술인들은 노동자가 아니었다(These Artists Were Not Workers)'일 것이라고 말하곤 했습니다. 왜냐하면 제가 주목했던 인물들(칼 안드레, 로버트 모리스, 루시 리파드, 한스 하케)은 엄청난 경제적 특권, 문화적 자본, 명성 등을 얻었기 때문입니다. 이 책은 일부 독자들의 오해를 사기도 했습

5

니다. 그들은 계층화와 소외라는 마르크스주의적 범주에 대한 명확한 진술을 원하거나 사회학적 방식으로 미술인들이 의심할 여지없이 노동 계급의 일부라는 확신을 주기를 원했습니다. 그러나 제가 했던 사례연구들은 그보다 훨씬 모호한 위치를 점유하고 있었고 그래서 더 매력적이었습니다. 특히 미니멀리즘과 개념미술의 재료를 이런 복잡한 문제, 그리고 증가하는 미술 세계의 전문가화에 연결했기 때문입니다.

이 책의 영문판 출간은 예상치 않게도 타이밍이 좋았습니다. 2008년 뉴욕에서 '미술노동자와광의경제(WAGE)'가 결성되고 불과 몇 달 후에 책이 나왔기 때문입니다. 이 단체는 지금까지도 행동주의의 최전선에서 활동하고 있습니다. 이들은 예술가의 공정한 보수 확보를 위해 노력하며, 투명하고 공평한 보수를 위해 미술 기관과 직접 협의하고 있습니다. 지난 십삼 년 동안 이들은 비주류의 위치에서 벗어나 예술 내의 불평등과 관련된 협의에서 중심적 역할을 맡아 활동해 왔습니다. 작품을 직접 취급하는 관계자나 안내 데스크에서 일하며 그 기관의 얼굴로 간주되는 미술 기관 직원들도 주요 미술관에 노동조합을 결성하기 위해 투쟁을 계속하고 있습니다. 저는 미술 기관에서의 노동이 공정한 보상을 받기 위한 이러한 지속적인 투쟁에 『미술노동자』가 하나의 이론적 자원이 된다는 사실이 자랑스럽습니다.

2012년 한국예술인복지재단이 설립된 만큼, 한국 예술가들의 현상황은 미국과 조금 다를 것입니다. 그러나 역시 재단의 지원금이 충분하지 않다고 들었습니다. 모든 예술가가 살아가고 보험료를 지불하도록 하는 실질적인 해결보다는 상징적인 의미를 갖겠지요. 또한 정부가 제시하는, 하나로 모두에게 일괄 적용되는 작가 사례비 공식은 공허한 관료적인 제스처로 전락되기 쉽습니다. 전 세계 예술가들의 상황은 더욱 위태로워졌고 2020년 초 코로나바이러스 유행이 닥친 이래로 소득 불평등은 미술 시스템의 상황을 더욱 어둡게 하고 있습니다. 예술가가 임대료 상승과 고용 하락에서 살아남을 수 없다는 점을 인식한 캘리포니아 샌프란시스코 시는 최근 한국과 유사한 취

지에서 기본 소득을 지원하는 프로젝트를 시범 운영한다고 발표했습니다. 그러나 금액이 너무 적어서 그 지원금으로는 누구도 임대료를 지불할 수 없으며, 누구에게는 크게 보상하고 또 누구에게는 전혀 보상하지 않는 구조적 문제를 여전히 해결하지 못하고 있습니다.

또한, 미술 기관이 코로나바이러스가 지속되는 동안 일해야 하는 경비원 등에게 위험수당을 지불하도록 압력을 가하는 소셜 미디어 캠페인도 시작됐습니다.(캠페인 전까지 수당을 지불한 기관은 거의 없었습니다.) 한편, 예술가들과 미술관 노동자들은 자원을 공유하는 공제 기금을 조성했습니다. 하지만 바이러스는 여전하고, 엄청난 불확실성의 시기에 예술가와 기관 모두의 미래가 어떻게 될지는 지켜봐야 합니다. 그러나 저는 전 세계 많은 사람들이 한계점에 다다랐으며 저임금 보조 업무, 무급 인턴과 같이 노동력을 착취하는 시스템이나 익명으로 남겨진 많은 사람들의 노력으로 소수만이 명성을 얻는 '스타 시스템'을 더 이상 용인하지 않는다는 것도 압니다. 이와 관련해『미술노동자』는 진보를 향한 예술에서의 조직화 노력에 공감하도록 구체적이고 역사적인 이야기를 들려줍니다.

『미술노동자』의 한국어판 출간을 제안하고 번역에 많은 시간을 보낸 신현진 번역가에게 깊이 감사드립니다. 그는 이상적인 번역가였습니다. 조심스럽고 세심하고 정중하고 창의적이었습니다. 현진, 당신의 애정 어린 노동은 저에게 선물과도 같았습니다. 또한 미국예술국제출판지원프로그램으로 이 프로젝트를 지원해 준 테라재단과 대학예술협회에 감사드립니다. 윌리엄스대학 연구 조교인 에마 제이컵스와 캘리포니아대학 출판부 역시 이 책의 이미지 저작권 관련 업무를 도와주었습니다. 마지막으로 열화당에서 출판하게 된 큰 영광에 감사드립니다.

2021년 3월
줄리아 브라이언 윌슨

감사의 말

한 권의 책을 완성하는 일은 무척이나 고독한 작업이기도 하지만 많은 이의 도움을 요하는 일이기도 한, 특별한 형식의 노동이라 하겠다. 이번 책의 출판도 연구 조사나 편집에 관련된 조언을 비롯해 정신적 지지와 응원에 이르기까지, 많은 사람들이 다양한 방식으로 아낌없는 조력을 베풀어 주지 않았더라면 완성은 꿈도 꿀 수 없는 일이었다.

무엇보다도, 이 책에서 다루는 칼 안드레, 한스 하케, 루시 리파드, 로버트 모리스에게 깊은 감사의 마음을 전하고 싶다. 이들에게 질문하고 답을 얻으면서 함께 보낸 시간은 참으로 뜻깊었다. 하케는 자신이 모아 둔 많은 기록물과 자료를 보여주었고, 모리스는 개인적으로 간직해 온 사적인 기록물들을 자세하게 살펴보도록 집까지 기꺼이 내주었으며, 리파드는 꼼꼼하게 편집을 봐주기까지 했다. 이외에도 폴라 쿠퍼, 에드 기자, 알렉스 그로스, 존 헨드릭스, 포피 존슨, 알프레드 리핀콧, 도널드 리핀콧, 로버트 머레이, 윌로비 샤프, 장 토슈, 진 털친이 바쁜 일정을 마다하고 나의 인터뷰에 응해 주었다. 사진가 얀 반 라이는 콘택트 시트를 하나하나 확인하는 동안 중요한 사진들을 함께 찾아 주었을 뿐만 아니라 인화까지 해 주었다.

책의 편집을 조언해 준 캘리포니아대학 출판부의 스테파니 페이, 수 하이네만, 에릭 슈밋에게 감사의 마음을 전한다. 감수를 맡았던 수잔 보트거와 에리카 도스는 명민하고 세밀하게 글을 읽어 주었고 니콜 헤이워드는 책을 멋지게 디자인해 주었다. 책을 준비하는 과정에서 나를 도와준 사서, 기록 보관 및 등록 담당자, 그리고 조사 전문가들께 고마움을 전한다. 특히 미국미술아카이브, 폴라쿠퍼갤러리, 게티연구소, 뉴욕현대미술관아카이브, 샌디에이고현대미술관, 뉴욕공공도서관, 뉴욕대학 팔레도서관 및 특별컬렉션, 스미스소니언미국미술관도서관, 타미멘트노동도서관, 테이트갤러리아카이브, 화이트채플갤러리아카이브, 휘트니미술관 프랜시스멀흘아킬레스도서관에서 일하는 분들의 도움이 컸다. 내가 미국미술아카이브에서 연구원으로 일하는 동안 엘리자베스 보튼, 웬디 허록 베이커, 리자 커원, 그리고 주디 스롬이 베푼 지원은 대단한 것이었다. 사진 이미지를 처리해 준 어바인의 캘리포니아대학 미디어자료센터의 로이 짐머만은 진정으로 나의 영웅이다. 로리 프랑켈은 이 책의 로버트 모리스 부분이 『아트 불리틴(Art Bulletin)』에 실리게 되었을 때 성실하게 편집해 주었다. 이외에도 폴라쿠퍼갤러리의 세라 배런, 예술가저작권협회의 모린 번스, 존 핸하트와 폴라 마조타는 이 책이 나오기까지 결정적인 도움을, 그것도 너그러이 베푼 이들이다.

이 연구를 위해 조사를 하고 글을 쓰는 동안 미국학연합, 대학미술협회, 게티연구소, 그리고 로드아일랜드스쿨오브디자인으로부터 여행 지원금을, 그리고 버클리의 캘리포니아대학 미술사학과, 타운센드인문학연구소, 스미스소니언협회, 멜론재단, 헨리루스/미국학술단체협의회, 조지아오키프미술관 미국모더니즘연구소, 폴게티신탁으로부터 연구비를 받는 크나큰 행운을 얻었다. 샌타페이에 체류하는 동안 행복하고 성과있도록 도와 준 바버라 불러 라인스와 유미 임스트로우코프는 특히 빼놓을 수 없다. 크리에이티브캐피털의 앤디워홀재단 미술저작자지원프로그램은 이 책에 사용된 이미지의 저작권 비용에 도움을 주었다.

이 책은 나의 박사학위논문으로 시작된 프로젝트이다. 따라서 일군의 학자 집단이라 할 캘리포니아대학 교수님들의 지도를 받을 수 있었다. 마이클 로긴과 나눈 대화는 1960년대 노동에 관한 나의 초기 생각들에 토대가 되어 주었고 이 글을 읽어 준 웬디 브라운의 시각은 커다란 길잡이가 되었다. 다시 그리말도 그릭스비의 냉철한 지성과 온정은 언제나 의지가 되었다. T. J. 클라크와 일할 수 있었던 것은 영광이었다. 미술에 대해 누구보다도 깊이 고민하고, 정치적 사안에도 적극적으로 헌신하는 학자인 그는 타의 추종을 불허할 만한 귀감이다. 누구보다도, 엄격한 분이었지만 언제나 내게 귀를 기울여 주었으며 지원을 아끼지 않았던 앤 와그너 학장에게 감사드린다. 그가 자신의 예리한 통찰을 나와 공유해 주었다는 사실을 알리게 되어 얼마나 뿌듯한지 모른다.

나의 동료들, 특히 엘리스 아키아스, 휴이 코플랜드, 안드레 돔브로스키, 니나 두빈, 크리스토퍼 휴어, 매튜 제시 잭슨, 아라 머지안, 비비 오블러는 버클리대학 학창 시절부터 지금까지 소중한 토론자가 되어 주었다. 훌륭한 동료들과 함께할 수 있다는 것은 행운이다. 로드아일랜드스쿨오브디자인에서 일하는 동안은 메리 버그스타인, 데보라 브라이트, 다니엘 카비키, 린지 프렌치, 다니엘 펠츠, 다니엘라 샌들러, 웬디 월터스, 수전 워드와 함께할 수 있었고, 지금 일하는 어바인의 캘리포니아대학에서는 캐서린 베나무, 브리짓 쿡스, 아나 고나소바, 짐 허버트, 루카스 힐더브랜드, 알린 카이저, 사이먼 레옹, 린 맬리, 라일 매시, 알카 파텔, 에이미 파월, 이본 레이너, 샐리 스타인, 세실 화이팅, 버트 윈더 타마키와 흥미로운 학자 공동체를 이룰 수 있었다. 이들 중 브리짓, 루카스, 알카는 또한 소중한 친구들이기도 하다.

이 일을 하면서 이곳저곳에서 만난 학자들과 여러 주제로 나눈 지적 대화들은 나의 삶은 물론이고 이 프로젝트를 풍요롭게 했다. 온딘 차보야, 다비 잉글리시, 크리스티나 핸하트, 크리스티나 키애, 마이클 로벨, 헬렌 몰스워스, 앤드루 퍼척, 켈리 퀸, 다비드 로만, 레베카

슈나이더, 그리고 리사 터베이와의 대화가 그러했다. 앤 펠레그리니는 이 글을 퇴고하는 동안 중요한 피드백을 주었다. 특히 내가 가장 존경하는 비평적 업적을 남긴 세 명의 현대미술 사학자들, 요하나 버튼, 캐리 램버트 비티, 그리고 리처드 마이어와 대화할 수 있어 영광이었다. 이들이 학문을 대하는 태도는 언제나 내게 영감을 주며 이들이 내게 보여준 우정은 나를 지탱하는 힘이 된다. 리즈 콜린스, 꽝 당, 줄리 데이비즈, 샤론 헤이스, 레이첼 쿠슈너, 래벤 레스터, 베스 멀로니, 신드 밀러, 마이크 밀스, 카라 오코너, 제닌 올레슨, 존 레이먼드, 스테파니 로젠블랫, 에이미 사다오, 앤지 윌슨 같은 다른 친구들도 계속해서 열정적으로 통찰력을 공유하고 지지와 응원을 보냈다. 미란다 줄라이의 명석함과 기막힌 이해심에는 특별한 감사를 전해야 할 것이다. 리즈 핸슨의 톡톡 튀는 유머 감각, 앰버 스트라우스의 지혜는 내가 길을 잃지 않게 해 주었다.

내 가족, 수전과 다시 브라이언 윌슨, 그리고 케빈 머피, 제리 비츠, 레베카와 크레이그 클라크, 캐럴과 린다 윌슨의 인내와 사랑에 가장 큰 감사를 보낸다. 베트남전쟁 참전 용사 아버지와 일하는 페미니스트 어머니 사이의 딸로서, 1960년대 미국의 역사와 기억이 남긴 유산을 이해하는 데 어려움이 많았다. 나의 연구도 이러한 고민의 시간에서 탄생한 것이다.

이 프로젝트를 시작하고 노동과 미술에서의 작업 문제에 파묻혀 사는 동안 조카인 세스, 트렌트, 로지와 룰루, 이 네 명의 아이들은 얼마나 놀이가 중요한지를 내게 종종 일깨워 주곤 했다. 이 책을 그들에게 바친다.

2009년 9월
줄리아 브라이언 윌슨

차례

들어가며

1969년 뉴욕, 익명의 편지 한 통이 미술인들 사이를 떠돌고 있었다. 편지의 화자는 "우리는 이 혁명¹을 지지해야 한다. 우리가 속한 시스템을 무너뜨리고 변화의 초석을 닦아야 한다. 이 행동은 미술이 자본주의로부터 완전히 결별함을 뜻한다"고 주장했다. 편지의 끄트머리에는 '어느 미술노동자'라는 문구만 적혔을 뿐이었다.² 자신을 미술노동자라 밝힌 이 익명의 화자가 요청했던 유토피아적 아이디어는 미술이 어떻게 만들어지고 유통되는지가 정치 영역에서 벌어지는 일의 결과로 결정됨을 전제했다. 그의 호소는 **미술 작업**으로 분류되는 일의 범위가 미학적인 방식의 서술, 작품을 생산하는 행위 혹은 전통적인 미술 오브제로 제한되지 않음을 선언할 뿐만 아니라 미술인의 집단적 노동조건, 자본주의 미술시장의 파괴, 그리고 심지어는 혁명에 연루됨을 의미했다.

1960년대 후반에서 1970년대 초반, 미국의 미술인과 비평가들은 자신을 미술노동자라 칭하면서 노동에 돌입했다. 미술노동을 재정의해 가면서 이들이 벌였던 격렬한 논쟁들은 미니멀리즘, 과정 기반의 프로세스 아트, 페미니즘 미술비평, 개념주의에 결정적인 영향을 미쳤다. 이 책은 행동주의적 실천과 작품 생산을 통해 사회에 개입

하려 했던 미술인들의 시도를 조망한다. 그리고 미술노동의 재정의를 둘러싼 당시의 구체적인 사회적 맥락이 극심한 격랑의 시대, 이른바 베트남전쟁기로부터 비롯된 것임을 검토한다. 미술노동의 새로운 정의를 추가하게 될 나의 논지는, 칼 안드레(Carl Andre), 루시 리파드(Lucy Lippard), 로버트 모리스(Robert Morris), 한스 하케(Hans Haacke)라는 네 명의 미술인들에 대한 사례연구를 통해 발전되었다. 이들은 1969년 뉴욕에서 결성된 미술노동자연합(Art Workers' Coalition)과 1970년 그로부터 파생된 모임인 '인종차별·전쟁·억압에 반대하는 뉴욕미술파업(New York Art Strike Against Racism, War, and Repression, 이후 '미술파업'으로 약기)'의 핵심원으로 참여했다. 두 그룹은 모두 미술인을 노동자로 재정의하자고 목소리를 높였다. 비평가 릴 피카드(Lil Picard)가 1970년 5월 적시했듯이, 칼 안드레, 루시 리파드, 한스 하케는 '미술노동자연합 중에서 가장 신념이 강한 인물이었을 뿐만 아니라 주동자'였고,[3] 연합에 가담하지는 않았던 모리스도 미술파업을 주도한 핵심 인물이었다.

미술노동자연합이나 미술파업의 역사 전체를 철저히 파고드는 대신, 이 책은 앞서 언급한 네 명의 미술인이 벌였던 예술적, 비평적 실천을 면밀하게 살펴봄으로써 **미술노동자**라는 용어가 가진 특별한 힘과 유동성을 논하고자 한다. 물론 여기 네 명의 미술인들만이 자신을 미술노동자라 불렀던 것은 아니다. 하지만 이들 네 명 각자의 실천을 미술노동자라는 집단 정체성 안에서 바라봤을 때, 우리는 미술인이 스스로를 노동자와 동일시하는 행위가 불러일으키는 다양한 긴장을 선명히 발견할 것이다. 이들이 스스로를 미술노동자라 자처하는 수사법과 각자가 작업을 통해 표방했던 정치적 요구 사이에는 위험한, 때로는 해결되지 않은 관계가 존재했다.

미술노동자라는 집단 정체성은 미술노동자연합과 미술파업에 참가하는 개개인의 미술노동에 대한 인식에 압력을 가하게 된다. 비록 미술노동자들이 집단적인 정치 행동을 조직하려 했다 하더라도, 기존 관습은 집단적 예술 창작을 강조해 오지도 혹은 수용하지도 않았

다. 그들이 연합원으로 인식됨에도 불구하고 대부분은 독자적인 저작권에 의문을 제기하지 않았다. 이 책은 이러한 문제를 해결하지 않은 채로 남겨 두었다. 대신 각 장을 「칼 안드레의 작업 윤리」 「로버트 모리스의 미술파업」 「루시 리퍼드의 페미니스트 노동」 「한스 하케의 서류작업」이라는 논문 형식의 사례연구로 편집해 이들 영향력있는 미술노동자들이 미술노동자 개념을 어떻게 서로 다른 방식으로 미술의 진보에 적용했는지, 역사적 혼란의 시기라는 맥락 안에서 자신의 노동이 의미하는 바와 어떻게 대면했는지를 서술했다. 결과적으로 각 장은 미술노동자라는 주제를 다양한 시점에서 바라볼 수 있게 한다. 일련의 사례연구라는 형식을 택한 이 연구는 그렇다고 해서 백과사전적인 관점을 제시하는 것이 아니라, 영향력있는 미술인 네 명이 견지했던 미술노동에 대한 정치적 이해가 너무나 복잡했던 만큼 오해를 불러일으켰음을 보여주고자 한다. 이들이 이 책의 주제로 선정된 이유는 그들이 미술노동자연합과 미술파업의 주동자인 동시에 전후 미국 미술에서 주요한 역할을 담당했던 인물들임에도 불구하고, 각자 서로에게 미친 영향과의 접점은 충분히 연구되지 않았기 때문이다.

더불어 사례연구의 대상을 생존 미술인으로 제한했다. 그렇게 함으로써 다수의 동시대 미술인들이 역사에 기재되거나 이들의 업적이 아카이브로 수집되는 전환의 시기인 오늘날에도 이들이 생존하며, 이 시기를 생생히 기억하고, 그 어느 때보다도 예리한 통찰력을 보여주고 있음을 인정하기 위함이다. 하지만 기억이라는 것이 믿을 만하지 못하다는 것은 주지의 사실이다. 따라서 이들 자칭 미술노동자들의 렌즈를 통해 새로이 상상한 미술노동을 묘사하는 동안 중간에 구멍난 간극을 메우거나, 앞뒤가 맞지 않게 충돌하는 흐름에 대해 균형을 맞추는 일은 쉽지 않았다.

나는 1960년대와 1970년대 미국에 미술노동자가 등장한 것이 미술노동자연합과 미술파업이 촉발한 결과이며, 이들 네 미술인들의 미술 작업과 비평 방식의 변화와 변증법적으로 맞물리면서 형성됐

다고 주장한다. 미술을 노동으로 재정의하는 것은 앞서 미술노동자 연합에 영향을 주었던 미니멀 아트의 중심축이 되었다. 이후 프로세스 아트는 문자 그대로 노동하는 신체에 의존했으며, 페미니즘 정치는 작업이 젠더로 구분된다고 이해했고, 개념미술의 전략은 미술이 일이라는 생각을 통해 창출되었다.

전후 미국 미술을 다루는 글들이 통상적으로 택하는 내러티브는 미니멀리즘이 제도비판 미술(institutional critique)[4]을 탄생시켰고 페미니즘은 여기에 그저 각주 정도로만 더해진다는 것이다. 하지만 이와는 다른 경로의 글쓰기를 전개하는 이 책은 어떻게 (언제나 이미 젠더화된) **미술노동자의 대두**가 각각의 미술실천에 재각인되었는지를 지형도로 그리고자 한다. 미술노동은 미술 제작과 비평적 글쓰기가 시험되고 변형되는 장소라는 의미에서 정치적 미술의 형태, 형식, 외연에 영향을 미치기 마련이다. 또한 미술, 정치, 노동을 비판적으로 다루는 나의 연구 방향은 페미니즘에 대한 신념에서 출발한다. 페미니즘은 그 논리가 광범위한 만큼, 미술로 구분되는 노동을 이해하는 데 길잡이가 되어 주었다.[5] 이러한 페미니스트적 입장은 루시 리파드를 다룬 장에서 가장 명백하게 드러나겠지만 책 전반에서 두루 발견될 것이다. 젠더는 로버트 모리스와 같은 남성 미술노동자와 오브제 사이의 관계를 설정하는 데에 근간이 되었을 뿐만 아니라 페미니즘 운동이 융성하는 동안 많은 여성 미술노동자가 미술노동의 개념을 정립하는 데 생산적으로 작동했기 때문이다. (페미니즘은 또한 군국주의와 남성성의 연결점을 이론화하는 데, 그리고 국가적 위기의 상황에서 주체성이 젠더화되는 양상을 숙고하는 데 길을 터 주었다.)[6]

미술에 노동을 연결하는 시도는 미국 모더니즘 미술의 핵심을 차지해 왔다. 1930년대 미술인들은 공공사업진흥국(Works Progress Administration)에 고용됐고 이에 걸맞게 예술인노조(Artists' Union)를 조직했다. 그로부터 삼십 년 후, 미술인들은 자신을 노동자라고 칭하며 다시 한번 노동자라는 진보적 정체성에 대한 생각에 불을 붙

였다. 그러나 이전과는 달리, 이번에는 공공사업진흥국의 미술인들이 표방했던 사회주의리얼리즘의 미학을 명백히 거부했다. 『미술노동자』는 민중을 선택하지 않는 미증유의 미국 진보 좌파 미술의 형성을 추적한다. 더 이상 미술노동자는 자신의 이미지를 노동자와 동일시하는 일에 주력하지 않았고 따라서 자신이 속하고자 했던 노동자 계급과 연대를 공고히 할 수 없었다. 덧붙여, 이 책은 이들이 천명했던 정치적 변화와 함께 **노동하는**, 그래서 의미가 만들어졌던 미술에 대한 신념을 추적한다.

이 연구는 이 시기의 행동주의 미술 단체와 비평 및 미술의 노동에 관한 새로운 모델의 출현 사이 관계를 처음으로 주목한 책이다.[7] 때문에, 이 책이 전개하는 미술과 노동의 논의는 캐럴라인 존스(Caroline Jones)의 주저인 『아틀리에의 기계: 전후 미국 미술인의 구성(Machine in the Studio: Constructing the Postwar American Artist)』이 택한 연대기적 서술과는 다른 경로를 밟는다.[8] 존스는 프랭크 스텔라(Frank Stella), 로버트 스미스슨(Robert Smithson), 앤디 워홀(Andy Warhol)이 블루칼라 공장 노동자와 기업 대표 사이를 오락가락하면서 스스로의 예술적 정체성 문제를 고민했던 것을 이 시기의 두드러진 특징으로 꼽는다. 존스는 미술품 생산을 전통적 노동 개념과 연결하려는 시도가 1960년대 미국에 팽배했으며, 그 결과 미술인들이 노동자 행세를 하는 양상을 보였다고 했다. 존스의 연구를 토대로, 나의 연구는 미술노동자연합과 미술파업에 관련된 미술인들이 표방한 노동자 정체성이 무엇보다 정치적이었다고 주장한다.

이 책에 포함된 네 명의 미술인들은 미술을 노동으로 규정하는 운동을 주도해 나가는 한편, 각자 미술노동을 다른 시각으로 이해했다. 예를 들어 안드레에게는 미술노동이 미니멀 조각을 의미했고, 모리스에게는 공사에 근간을 둔 프로세스 아트를, 리파드에게는 페미니즘 비평을 '집안일'로 규정하고 실천하는 것을, 하케에게는 제도비판 미술의 의미를 지녔다. 이들이 1960년대 후반에서 1970년대 초 사이에 벌인 미술과 비평의 실천은 노동으로서의 미술과 **적극적으로 영향**

을 주고받으면서 형성되었다. 이들의 미니멀리즘, 프로세스 아트, 페미니즘 비평, 개념미술의 실천은 미술로 분류할 수 있는 작업이 무엇인지에 관한 문제를 제기했다. 그리고 이들의 제작(또는 제작하지 않는) 형식은 전통적 시각에서 미술의 범주에 포함되는 노동의 영역을 강조하는 동시에 붕괴하는 결과를 가져왔다.

헬렌 몰스워스(Helen Molesworth)가 서술했듯이 "이차세계대전 이후, 미술인은 자신을 꿈같은 세계 [안에서]의 창작자가 아닌 미국 자본주의의 노동자로 바라보기 시작했다."9 베트남전쟁 반대 운동, 페미니즘을 포함하는 신좌파 사회운동의 발흥도 미술인, 비평가들에게 어떤 종류의 미술 작업과 어떤 집단적 역할이 행동주의 정치에 의미가 있는지에 관한 논의를 이어가도록 동기를 부여했다. 다양한 인구 집단(예를 들어 '청년'과 '학생')이 결집될 실체로 소환되고 논의되던 시대에 미술인들은 어떻게, 그리고 왜 미술인으로서뿐만 아니라 **미술노동자**의 자격으로 조직되고자 했을까? 당시 미국 내 노동자의 위상은 변화하고 있었다. 이러한 상황은 미술과 노동의 결합에 대한 논의를 한층 더 치열하게 만들었다. 기존의 좌파 진영과 변별점을 강조했던 신좌파는 부분적으로는 노조 행동주의와 결별하는 태도를 견지했는데,10 신좌파는 공장 노동자만이 혁명을 매개한다는 생각을 버리고 학생이나 미술인 같은 '지적 노동자'들을 혁명의 기수로 지목하기 시작했다. 안드레의 미니멀리즘, 모리스의 프로세스 아트, 리파드의 페미니즘 비평, 하케의 개념주의가 활성화했던 특정 형식의 미술노동 또한 신좌파 진영의 변화하는 태도와 깊이 연관되었으며, 동시에 후기산업주의의 시작을 알린 대규모의 작업장의 증가와 경제 변동과도 밀접한 관계를 맺었다.

미술인을 조직화했던 움직임들은 같은 시기의 다른 지역, 예를 들어 영국과 아르헨티나에서도 발견된다.11 그러나 이 책은 뉴욕의 사례에 주목할 것이다. 급변하는 도시였던 뉴욕은 예술 인구가 밀집된 곳이었을 뿐만 아니라 영향력있는 굵직한 미술관이 다수 집결된 곳으로서, 역사적으로도 1930년대 예술인노조의 활발했던 활동이 흔

적으로 남아 있는 장소이다. 이러한 지역적 특수성과 더불어 예술인 노조의 조직적이자 통합된 노력으로 진행된 뉴욕의 반전운동은 미술노동자연합과 미술파업 같은 반제도적 정치가 육성되는 자양분을 제공했다.[12] 이외에도 미술노동자연합의 설립에 계기를 제공했던 지역적 환경으로는 뉴욕 플럭서스(Fluxus) 그룹의 단체활동과 그리니치 빌리지의 저드슨 메모리얼 교회를 중심으로 활동했던 무용가들의 단단한 관계망을 꼽을 수 있다. 이들의 활동도 특히 미술노동에 대한 대안적 사고를 가능하게 했지만[13] 1960년대와 1970년대 미술의 행동주의나 급진적 형식을 깊이 다룬 저작들은 이미 존재한다. 이 책이 다루는 네 명의 미술인들 또한 미술노동자연합과 미술파업 같은 행동주의 미술에 깊이 관련된 인물이다. 그러나 이 연구는 같은 시기 이들이 보여준 다양한 예술적 실천이 물질의 기원(안드레)에서부터 지적 노동의 본질(하케)에 이르기까지 또 다른 별개의 논제를 담고 있음에 주목한다. 여기서 노동과 미술인, 그리고 행동주의 사이의 긴장된 관계를 파고 들어가다 보면, 우리는 난처한 범주인 '노동자'와 자신을 동일시하는 행위가 얼마나 복잡한 환상과 얽혔는지, 그리고 그것이 1960년대에서 1970년대 미술 생산의 정치적 핵심부에 어떻게 자리잡는지를 보게 될 것이다.

급진적 실천을 향해

"당신의 침묵을 끝내십시오." 이 문구는 베트남전쟁에 대한 미국의 개입을 폭로하는 광고의 일부로 1965년 4월 『뉴욕 타임스(The New York Times)』에 실렸다. 해당 광고는 작가예술가저항(Writers and Artists Protest)에 소속된 비평가, 미술인, 소설가 사백여 명이 서명한 편지 형식의 탄원서로, 미국 예술가들이 조직한 첫번째 반전운동으로 기록됐다.[14] 프랜시스 프래시나(Francis Frascina)는 이 광고가 예술가가 주도한 반전운동 물결의 시작이었을 뿐이라고 적었다.[15] 작

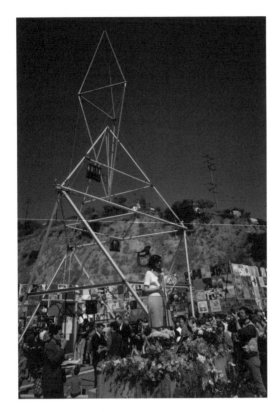

1. 수전 손택이 마크 디 수베로 외 여러 작가들이 제작한 〈평화의 탑〉 헌정식에 참여하고 있다. 로스앤젤레스. 1966.

가예술가저항의 로스앤젤레스 운영위원회는 이어서 1966년 〈평화의 탑(Peace Tower)〉으로도 알려진 〈저항하는 예술가들의 탑(Artist' Tower of Protest)〉이라는 제목의 구조물을 제작했다. 높이가 십팔 미터에 다다랐던 이 탑은 조각가인 마크 디 수베로(Mark di Suvero)가 디자인했고, 라 시에네가(La Cienega) 대로와 선셋 대로의 코너에 약 삼 개월간 설치되었다. 디 수베로의 거대한 삼각뿔 모양 쇠파이프 구조물을 중심으로 약 삼십 미터 길이의 벽이 사방을 둘러쌌으며 61× 61센티미터 정도의 패널 작품 사백여 개가 전시되었다.(도판 1) 〈평화의 탑〉은 미군이 베트남에서 자행한 무력 충돌에 대한 다원적 반응을 시각화해서 보여주었다. 자신의 의견을 피력하고 싶은 미술인은 누구나 참여할 수 있었고, 전시가 끝난 후 지역의 평화센터는 이 패

널 작품들을 익명으로 처리, 복권 추첨 방식으로 판매했다.[16]

〈평화의 탑〉 패널 작품에 에바 헤세(Eva Hesse), 로이 릭턴스타인(Roy Lichtenstein), 낸시 스페로(Nancy Spero), 애드 라인하르트(Ad Reinhardt) 등의 디자인이 포함되었음을 보았을 때, 이는 미학적으로 다양했다 하겠다. 어떤 이들은 추상화 기법을 활용했고 다른 미술인들은 반전 이미지로 자주 사용되는 모티프를 활용하기도 했다. 예를 들어 앨리스 닐(Alice Neel)의 작품 속 불꽃에 둘러싸인 해골은 '전쟁을 멈춰라'라는 문구를 장식하고 있다.(도판 2) 이들의 작품은 '민주적인' 방식으로 진열되었다. 달리 말하자면 아무런 규칙이 없었다. 〈평화의 탑〉의 일부를 찍은 사진을 보면 불협화음의 형식을 적용한, 확장된 시각적 논리가 보인다. 존슨 대통령의 얼굴이 보이는가 하면 피카소(P. Picasso)의 〈게르니카〉를 차용한 작품도 보이고, 서명을 그려 넣었는가 하면 기하학적인 도형과 뿌리기 기법을 사용한 좀더 간접적인 표현의 작품이 텍스트가 인쇄된 작품 옆에 전시되었다. 교착상태에 놓인 틱택토(tic tac toe) 게임을 표현한 작품은 전쟁이라는 게임에도 역시 승자가 없음을 피력한다. 사각 그리드(grid)라는 전형적인 모더니즘적 틀 위에 배치된 이 패널들은 형식 면에서는 공통점이

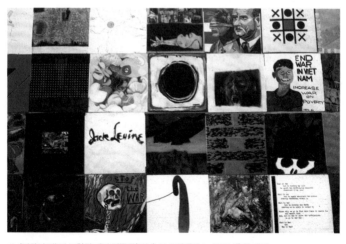

2. 〈평화의 탑〉에 포함된 패널 작품들(부분). 로스앤젤레스. 1966. 혼합 매체.

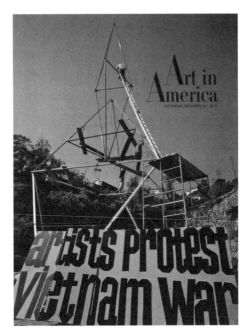

3. 〈평화의 탑〉의 이미지가
실린 『아트 인 아메리카』
1971년 11·12월 호 표지.

적었으며, 그저 조각보를 이어 붙인 정도의 연결점만 가졌다. 손으로 쓴 '미술인들은 베트남전쟁에 반대한다(Artists Protest the Vietnam War)'는 선언 아래 다양한 디자인의 패널이 얼기설기 묶인 〈평화의 탑〉은 내용을 막론하고 전쟁에 대한 반응을 수집해 놓았을 뿐이었다.

　이 탑이 놓였던 공터(크리스마스 트리를 판매하는 데 마지막으로 쓰였다)[17]가 웨스트 할리우드의 혼잡한 교차로에 위치했던 것으로 보아 〈평화의 탑〉의 미술인들은 최대한 눈에 띄기를 원했음을 알 수 있다. 근처에는 '화랑가(gallery row)'로 불리는 현대미술의 진원지, 라 시에네가 대로의 갤러리 밀집 지역이 위치한다. 그렇다 하더라도 〈평화의 탑〉은 기존의 전시 장소를 사용하는 대신, 예술 제도 바깥의 대안적 공공 전시장을 활용했다. 〈평화의 탑〉은 1966년 당시 로스앤젤레스 언론으로부터는 많은 주목을 받았으나, 1971년 『아트 인 아메리카(Art in America)』 11·12월 호 표지에 실리고 나서야 전국적인

반향을 얻을 수 있었다. 『아트 인 아메리카』는 직전에 벌어진 미술노동자연합과 미술파업의 집회를 주요 기사로 다루었고 이로써 잊힐 수도 있었던 〈평화의 탑〉의 반전 메시지가 다시 부상하게 되었다.(도판 3) 한편, 〈평화의 탑〉이 건립된 지 육 년 후에 발간된 『아트 인 아메리카』 11·12월 호에 〈평화의 탑〉 전체 이미지가 실리지 않았다는 사실은 매우 의미심장하다. 이 잡지가 대신 내보낸 이미지는 설치가 한창인 장면을 촬영한 것이었고, 마치 건설 노동자처럼 공사장과 유사한 구조물에 올라가 일하는 세 명의 인물이 등장했다.(도판 3) 관련 기사에서는 미술인들을 '미술인-건축가'라고 칭했고 '어디선가 몰려와 사람들을 괴롭히고 문제를 일으키는 안전모를 쓴 덩치들'과 대조적인 의미로 묘사되었다.[18] 이렇게 '미술인-건축가'를 안전모를 쓴 노동자의 대립 항에 위치시키는 행위는 **미술노동자**라는 용어에 각인된, 극복하기 어려운 계급 간의 긴장을 보여주는 징후였다.

〈평화의 탑〉은 1966년 2월 26일 헌정식을 가졌다. 이 행사에는 수전 손택(Susan Sontag)을 비롯한 많은 이들의 연설이 이어졌다. 사진(도판 1)에 보이듯이 손택은 앞이 꽃으로 장식된 임시 연단에 서 있다. 손택은 연설에서 다음과 같이 말했다. "우리를 대표하는 국회의원들에게 서명한 탄원서를 보냈습니다. 오늘, 우리는 또 다른 시도를 합니다. 여기 이 커다란 물건을 세움으로써 우리(예술가)가 마땅하다고 느끼는 바를 상기시키려 합니다."[19] 이십일세기 비평가 중에서 가장 탁월한 문장력을 가진, 그것도 왕성하게 활동하던 시기의 손택이었건만 그가 표현할 수 있었던 최선의 수사법이란 고작 '커다란 물건'이 전부였다. 촌철살인의 화술이 겨우 커다란 물건이라는 단어 두 개로 전락해 버린 이유는 이 기념물의 기능을 정의하기가 너무나 지난했기 때문일 수도 있다. 이 기념물은 가르치거나, 설득하거나, 혹은 어떤 것을 '환기하는' 것이 아니라 오히려 이미 가진 믿음을 확인시킨다. 이 탑은 대부분의 사람들이 전쟁에 대해서 마음속으로 내린 결정을 확인해 줄 뿐이다. 그러나 평소와 달리 모호한, 아마도 무의식적이었을 손택의 탑에 대한 언급은 1960년대 중반의 유행, 즉 예술

오브제가 '커다란 물건들'이어야 한다는 역할에 더 큰 불안을 무심코 드러낸다.[20]

다른 미국 미술인들도 손택과 마찬가지로 오브제 중심의 미술은 충분하지 못하며, 특히 전쟁으로 가득 찬 매체 문화에 대적하기에는 역부족이라는 불편함을 드러냈다. 손택의 연설 후 일 년이 지난 1967년, 단순한 푸른색 배경에 '전쟁 반대(NO WAR)'라는 글자를 그려 넣은 패널을 〈평화의 탑〉에 전시했던 라인하르트는 "전쟁을 막는 데에 효과적인 회화나 오브제는 없다. 당시의 이미지들은 기운이 완전히 빠져 있었다"라고 인정했다.[21] 확실히 〈평화의 탑〉은 호응을 잃어 가던 행동주의적 예술의 몇 가지 개념들을 답습했다. 얼마 지나지 않아서 탑을 디자인했던 디 수베로도 "의도가 손상될 소지가 높다"는 이유로 전쟁이 계속되는 한 그의 작품을 미국 내에서 전시하는 일은 절대로 없을 것이라고 선언했다.[22] 급진적 정치와 재발명된 미학적 전략을 접목하려던 미술노동자들에게 미술작품을 심사 없이 수집만 해서 전시하고 판매하는 방식은 (수익이 모두 후원금으로 기부되었다 하더라도) 문젯거리였다.

베트남전쟁이 미술 제작에 미친 파급 효과는 노골적인 반전 메시지를 담은 작품들이 말해 주곤 한다. 피터 솔(Peter Saul)의 〈사이공〉(1967)이나 메이 스티븐스(May Stevens)의 '빅 대디(Big Daddy)'(1967–1975) 시리즈가 그 예이다.[23] 하지만 어떻게 미술노동은 정치나 진보 미술과 관련해 폭넓게 표현되고 발전되었을까? 미술인들은 어떻게 ('시위'나 '반대'를 표현하는) 행동에서 미술노동자연합이나 미술파업이라는 집단 정체성으로 옮겨 갔을까? 행동주의와 미술노동에 대한 개념의 변화는 새로이 대두된, 잠재적으로 정치적이나 관례상 반전운동으로 인식되지 않았던 미술의 형식을 시도하는 과정에서 탄생했다. 헬 포스터(Hal Foster)는 (미니멀리즘과 같은) 이 시기에 등장한 미술의 발전이 다른 단절, 즉 '1960년대의 사회적, 경제적, 이론적, 그리고 정치적 단절과 연결되어야만 할 것'이라는 시각을 설득력있게 내놓았다. 동시에 그는 '이들 사이의 연결 지점을

만드는 것은 어려운 일'임도 인정했다.[24] 사실 그렇다. 이 책은 그러한 단절을 추적해 나가지만 결코 해결하지는 않으면서 베트남전쟁이 한창인 시기 어떻게 미술인들이 자신의 노동이 미술관 시스템 안에서 상품화되는 과정과 충돌했는가를 다룬다.

안드레, 모리스, 리파드, 하케는 현재 미술의 전범이라 칭할 만한 인물들이다. 그러나 이들이 급진적 실천의 방법으로 미술노동을 수용해 정치를 시험하거나, 연습하고 혹은 이를 다듬어 가는 과정은 간과되어 왔다. **급진적 실천**이란 용어는 마르쿠제(H. Marcuse)로부터 왔다. 그의 저서들은 당시 미술에 상당한 영향력을 행사했다.[25] 마르쿠제는 이 용어를 예술의 피가 혁명의 정치에 스며든다는 의미로 사용했지만 동시에 이 용어는 시도와 습작, 잠재적 실패가 고르지 않게 분포된 영역의 지형도를 그리는 작업과도 관련된다. 미술인들은 자신을 미술노동자와 동일시함으로써 행동주의와 미술을 실험할 토대를 마련했으며, 그 두 가지가 어떻게 서로를 가로지를 수 있는지를 시험했다. 몇몇 이들의 작업은 유사 연극이라는 명칭을 얻었는데, 예를 들어 목재, 콘크리트, 강철을 사용한 모리스의 1970년 프로세스 아트 작업은 일반 대중이 과정을 관람하기로 되어 있었다. 많은 실천이 그러하듯이 그들의 노력 또한 실패로 끝나거나 예상치 못한 결과를 가져오기도 했다. 하지만 이 시대가 미술노동을 재규정함으로써 미술 창작과 정치적 시위의 새로운 형식을 마련한 것처럼, **미술노동자**라는 용어에 따라오는 수많은 오독과 집단적 시도의 좌절, 잘못된 인식 역시 엄청난 자양분이 되었다.

베트남전쟁기

우리는 종종 1960년대 후반과 1970년대 전반을 아우르는 시기를 '베트남전쟁기'라 부르곤 한다.[26] 이러한 시대구분은 당시 미술과 어떤 관계를 맺으며, 어째서 오늘날 미술사가들에게 중요한 것일까?[27] 최

근의 논문들, 선집, 주요 미술관의 전시 도록, 이외에 『아트포럼(Art-forum)』과 같은 동시대 정기간행물에 포함되는 평론들 대부분에서는 이 시기를 미술사에 무수히 많은 하위 분야가 만들어질 정도로 부흥했던 시기이자, 아마도 1945년 이후 미국 미술에 가장 많은 논의가 이루어진 시기라 평한다. 방대한 규모의 문화적 변동을 겪은 이 시기를 미술 생산에 혁신적 전환이 이루어진 시기라고 일컬으면서 당시의 정치와 미학 사이의 결정적인, 그리고 구체적인 접점을 제시하는 일은 흔해졌다.[28] 동시에 이 시기를 다루는 몇몇 저자들은 미군의 베트남 주둔이 묵과할 수 없는 사안임에도 불구하고 전쟁에 대해서는 주석에 잠깐 언급할 뿐, 두루뭉술하게 넘어가기도 한다.[29] 특히, 개념주의나 미니멀리즘과 같은 미술운동이 반전 정치와 연결된다고 결론짓게 되면 논쟁에 휘말리기 마련이었다. 토니 고드프리(Tony Godfrey)의 경우 그는 개념미술에 대해 다음과 같은 의문을 제기했다. "1960년대 후반의 미술인들을 정치적이라고 해야 할 것인가 아니면 비(非)정치적이라 해야 할 것인가? 이들은 유토피아를 꿈꾸었을까? 아니면 미술을 단지 직업으로 생각한 이들이었는가? 만약에 그들이 그렇게 정치적 동기로 무장된 이들이었다면, 베트남전쟁이나 파리의 68학생운동으로 직접 이어지는 연결고리를 그들의 작품에서 찾아보기 힘든 이유는 무엇인가?"[30] 이런 질문들은 생산적이지만, 그리고 여기에 반론을 폈던 미술에서의 정치도 뚜렷이 발견되지만, 이러한 정치란 베일에 가려지기 쉽고 판독하기도 어려운 일이다.

1960년대와 1970년대 미술에서의 신념은 미술노동의 정치화를 통해 표면화되기도 했다. 미술노동의 정치화는 안드레, 모리스, 리파드, 하케의 작품에 때로는 암시적으로, 때로는 노골적으로 드러났다. 결과적으로 그들의 미술과 비평 활동은 미술노동자의 의미를 재규정했다. 달리 말하자면 미술과 행동주의는 서로를 통해 예행연습을 겪고, **실천**되었다. 하지만 자신을 미술노동자로 규정했던 미술인들은 점차 미술노동자라는 정체성이 불가능하진 않더라도 미술과 노동이 상충하는 것임을 깨닫게 되었다. 심지어 자신의 미학적 창작이

정치적 작업에 필수적인 부분으로 (혹은 그로부터 자율적으로) 실천된다고 생각했던 미술노동자조차도 1960년대 후반 미술과 노동이 재조직되면서 불연속성을 경험하게 되었다. **따라서,** 미술노동자들은 베트남전쟁기에 무엇이 효과적 시위 방법인가를 지속적으로 재고할 수밖에 없었다. 특히 이들 네 명의 미술인들은 미술노동을 강조하면서 미술계에서의 시위와 반전의 정치를 가시화했다.

베트남전쟁기에 대한 의미규정은 아직도 논란이 분분한 주제인데, 특히 '베트남'이 외국 군대의 개입이 정당한지의 문제나 공공 집회의 기능에 대해 (여전히 적절한) 질문을 하고 있기 때문이다. 존 케리(John Kerry) 상원 의원의 베트남전쟁과 관련된 활동 문서가 2004년 대통령 선거기간 중 언론에 대서특필된 사실은 베트남전쟁에 대한 역사를 바로잡는 일이 아직도 끝나지 않은, 예민한 과업임을 말해 준다. 대부분의 역사학자들이 이 전쟁을 치명적 실수로 기록하는 반면, 수정주의자들은 '정의를 위해서' 혹은 '필수불가결한 전쟁'이었다고 고쳐 쓰고 있다. 이렇게 대조적인 견해들은 베트남전쟁이 아직도 상반된 틀에 따라 다르게 해석된다는 것을 보여준다.[31]

더욱이 이 시기는 단순히 전쟁 때문이 아니라, 보기 드물게 많은 사람들이 정치에 활발하게 참여했던, 변화의 잠재성이 넘쳐나던 시기였다. 블랙파워, 치카노(Chicano)[32] 권리운동, 여성 해방, 게이 인권 등을 위한 다양한 사회운동이 모두 1960년대 후반에 폭발적으로 일어났으며 이들은 정부의 비호 아래 자행된 위협 및 폭력과 대면해야 하는 경우도 많았다.[33] 해방운동, 문화적 혁신의 물결과 뜻을 같이 했던 방대한 숫자의 인구가 '대안적' 생활 방식을 실험했고 이 또한 정치, 사회적으로 지대한 변화의 가능성에 길을 열었다. 이전까지는 규범으로 작동하던 문화가 1960년대 후반에는 공적·사적 영역 전반에서 재고되었다. 베트남전쟁에 대한 미국의 국민적 감정이 점점 더 냉담해짐에 따라 정부를 향한 반감 또한 높아져 갔으며 극심한 위기가 임박해 보였다. 통계자료를 인용하자면, 1970년에는 징병에 대한 반감이 너무나 큰 나머지 전체 모병자의 절반만 입대한 것으로 드러

났는데 이는 늘어가는 반정부 정서를 여실히 보여준다.[34] 이러한 미국의 국내 정세의 불화를 비롯해 1968년 5월 프라하 및 프랑스에서 일어난 혁명과 같은 국제 정세에 고조되어 많은 이들이 곧 혁명이 일어나리라고 믿었다.

혁명 전야와 같았던 분위기는 다양한 경로로 감지되었다. 그중 하나가 미술노동과 그것의 사회적 가치에 대한 논의였다. 나는 미술계를 탈바꿈하고(혹은 붕괴시키며) 더 넓은 세계를 재창조하려던 미술노동자들의 꿈이 진심이었음을 안다. 비록 그러한 정치적 시각이 때로는 제대로 된 형식을 갖추지 못했다 하더라도 말이다. 프레드릭 제임슨(Fredric Jameson)이 주장했듯이, "현대의 어떠한 정치에서든 인간은 반드시 유토피아적 시각을 재발명해야 한다고 강하게 고집한다. 이는 마르쿠제가 우리에게 준 첫번째 교훈이다. 이 교훈은 1960년대가 물려준 유산의 일부로서, 당시는 물론이고 그 시기와 우리의 관계를 재평가할 때에도 포기해서는 안 된다. 한편, 유토피아적 시각 그 자체는 정치가 아니라는 점도 인정해야만 한다."[35] 이 시기를 연구하는 역사학자들은 향수에 젖어 당시를 감상적으로 다루거나 그 안에 복잡하게 얽힌 위험, 손실, 이익을 미화하는 일을 경계해야 할 것이다. 동시에 미술노동자를 그저 순진한 대상으로 간주한다면, 제도로의 편입이나 미술의 자율성과 관련된 논쟁에 지금까지도 기여하는 미술노동자의 가치를 폄하하는 것이 된다. 그러므로 희망에 부풀었던 미술노동자들의 이상주의는 물론 관객, 시장가치, 상품으로서의 오브제, 미술 제도, 연대의 정치를 재정립하려던, 그러나 끝내 이루지는 못했던 이들의 바람을 함께 바라보는 것은 매우 중요하다. 이를 수행한다는 것은 미술노동자의 '성공'과 '실패'가 모두 생산적임에 동의하면서, 이들의 치열한 행보를 비판적으로 평가하고, 이들의 자기모순과 한계 모두를 인정하는 것이 되어야 한다. (어떤 이들에게는 1960년대 이상주의의 '실패'로 인해 자기 지시적인 새로운 미술 창작 방식이 들어서게 되었다.)[36]

'미술노동자'라는 이름은 좌편향 미술인들에게 서로를 지지할 수

있는 집단으로서의 정체성을 만들어 주었다. 이 정체성은 베트남전쟁과 점점 더 가중되는 미국 정부의 억압에 대한 절망감에 세심한 주의를 기울이게 했다. 미술노동자라는 용어는 **미술 작업**이라는 표현에 압축되었던 의미를 풍성하게 한다. 즉, 오브제로서의 미술과 활동으로서의 미술 사이 관계를 구체화하는 것이다. 또한, 이 용어는 함축적으로 다음과 같은 질문을 제기한다. 미술은 어떤 일을 하는가? 미술은 재현의 시스템이나 의미화 형식에 어떤 압력을 가하는가? 미술은 어떤 방식으로 공적 영역에 개입하는가? 미술은 경제에서 어떻게 기능하는가? 어떻게 관계를 구조화하며, 어떻게 관념을 회자되도록 하는가? 1960년대 말과 1970년대 초기 사이에 통용된 미술노동의 정의는 무척이나 역동적이었고, 글쓰기, 전시기획 그리고 심지어는 관람 행위를 모두 포함했다. 이 시기에 '장인적 기술의 제거' 혹은 작품의 '비물질화'를 통해 전통적 작품 관념이 효과적으로 파괴됐다고 믿는 경향과는 달리, 이 책은 안드레가 미니멀리즘 작업에서 강철판들을 연속적으로 배치하거나, 모리스가 프로세스 아트 작업에서 목재를 바닥에 쏟아붓거나, 리파드가 우연적으로 텍스트를 이어 붙여 자신만의 글쓰기 형식을 완성하거나, 하케가 개념주의 작업에서 곧 폐기될 서류를 만들어낼 때, 이들이 장인적 기술을 거부한 것이 아니라 (모호하게나마) 미술이 가지는 노동과의 접점을 강조하는 형식을 만들었음을 밝혀낼 것이다. 이 책은 또한 이 시기의 미술노동은 단지 불안정한 정치적 선택의 문제가 아니라, 제도로서의 미술관이 아틀리에 바깥의 작업장으로 전환되고, 관리자의 권위를 대리하며, 전쟁 반대를 위한 행동주의의 표적이 되는 관계 안에서 구축되었다고 제안한다.

1

미술인에서 미술노동자로

연합의 정치

이것은 모두 하나의 납치 사건에서 비롯되었다. 1969년 1월 3일, 타키스(Takis)는 뉴욕현대미술관 정원으로 걸어 들어가 전시 중이던 자신의 키네틱아트[1] 작품, 〈텔레스컬프처(Tele-sculpture)〉(1960)의 플러그를 뽑아 그대로 들고 나왔다. 그 작품이 뉴욕현대미술관의 소장품이기는 했으나 그의 생각에 자신의 작품들 중 최고도 아니었고 그의 작품 세계를 가장 잘 대변한다고 생각하지도 않았으며, 무엇보다도 「기술시대의 종말에서 본 기계(The Machine as Seen at the End of the Mechanical Age)」 전시(1968-1969)에 참여하기로 동의한 적이 없었다는 이유에서였다. 허가 없이 작품을 전시에 포함한 미술관의 조처에 항변한 타키스의 일화는 좀더 광범위한 운동으로 확산되는 기폭제 역할을 했다. 타키스는 직전에 일어난 1968년 5월 파리의 학생·노동자혁명을 직접 목격했던 미술인이었고, 자신의 불만을 당시 미술인들 사이에 만연했던 미술관으로부터의 박탈감과 연결하기로 했다. 그는 자신의 행동을 알리는 내용의 전단지를 만들어 배포했다. "전 세계 미술관의 구태의연한 정책에 대항해 끊임없이 이어지는 행

동의 시발점이 될 것입니다. 우리 연대합시다. 미술인은 과학자와, 학생은 노동자와 연대해 시대착오적인 상황을 개혁하고 모든 예술적 행동을 위한 정보센터를 만듭시다."² 타키스는 미술 관람을 위한 제도적 공간의 재활성화를 위해 계급을 뛰어넘는 연대를 요청했다. 그의 선언은 미술 기관의 표면적인 중립성을 철저히 조사, 감독할 것이며, 그 감독이 이후 많은 미술인들의 행동을 통해 몇 년 동안 지속되리라는 것을 의미했다. 미술은 자본주의 시장 시스템에 어떤 방식으로 순환되며, 자신의 미술작품이 일단 미술관에 진입하고 나면 미술인들은 그 작품에 대해 어떤 권리를 가질까?

타키스를 중심으로 모인 친구들과 지지자들은 시위를 벌이기 시작했다. 여기에는 하워드와이즈갤러리(Howard Wise Gallery)에 속해 있던 동료 미술인 원잉 차이(Wen-Ying Tsai), 톰 로이드(Tom Lloyd), 렌 라이(Len Lye), 파먼(Farman), 한스 하케가 포함되었다. 이들 중 타키스를 포함한 많은 이가 테크놀로지를 기반으로 하는 미술을 추구했는데, 어쩌면 '미술인과 과학자' 사이의 연대는 그들에게 시급한 요구였을 것이다. 곧이어 이들의 문제의식에 동조하는 미술인들과 비평가들도 합세하기 시작했다. 여기에는 칼 안드레, 존 퍼로(John Perreault), 어빙 페틀린(Irving Petlin)이 포함되었으며, 그중 어빙 페틀린은 1969년 〈평화의 탑〉 건립을 주도한 인물이었다. 이외에도 로즈마리 카스토로(Rosemarie Castoro), 막스 코즐로프(Max Kozloff), 루시 리파드, 그리고 윌로비 샤프(Willoughby Sharp)가 합류했다. 이들은 자신들의 모임을 미술노동자연합이라 명명했다. 이후 몇 달 동안 미술노동자연합은 뉴욕 미술계 전체의 포괄적인 변화를 촉구하는 전보를 보내며 바삐 지냈다.

미술노동자연합의 명칭은 몇 개의 전례를 떠올리게 한다. 수공예에 새로운 활기를 불어넣음으로써 노동의 소외를 극복하려 했던 사회주의 프로젝트인 윌리엄 모리스(William Morris)의 미술공예운동(Arts and Crafts Movement)으로부터 파생되고 1884년 영국에 설립된 미술노동자길드(Art Workers Guild)가 그중 하나다.³ 명칭의 유사성

에도 불구하고 이 두 그룹 사이의 공통점은 적다. 미술노동자연합의 대부분은 전통적 의미에서의 장인적 기술의 **제거**를 강조했던 개념미술을 실천하거나, 전문 제작자를 고용해 조각을 대신 만들게 했던 미니멀리즘 미술인들이다. 그보다 근접한 시기의 전례는 메트로폴리탄미술관의 「내 마음 속의 할렘(Harlem on My Mind)」이라는 기획전에 항의하는 시위를 위해 1968년 뉴욕에서 결성된 흑인비상대책문화연합(Black Emergency Cultural Coalition)이다.[4] 흑인비상대책문화연합의 일부는 미술노동자연합에도 가담했었고 연합의 언어를 사용하기도 했다.〔흑인비상대책문화연합에서 **비상**이라는 단어는 이후 1970년에 설립된 비상대책문화정부(Emergency Cultural Government)의 명칭으로 계승되었는데, 이는 3장에서 다뤄진다.〕 미술노동자연합은 길드, 협회, 위원회 혹은 모임이 아닌 연합, 즉 이질적인 개인이 임의로 모인 집단이라는 성격을 선택했다. 그러한 어휘를 선택함으로써, 미술노동자연합은 집단 정체성의 핵심으로 미술노동과 함께 급진성과 느슨한 연대를 강조했다.

이 책은 미술노동자연합의 역사를 연대기적으로 서술하지 않는다. 대신에, 1960년대 말에서부터 1970년대 초까지 미술노동자연합이 어떤 과정을 통해 **미술 작업**의 의미를 결정적으로 전환했는지에 중점을 둘 것이다. 지금까지 미술노동자연합은 주로 미술인의 권리 신장운동, 반전운동, 성차별주의와 인종차별주의에 대항해 저항운동을 조직했던 미술인 조직으로 조명되었다.(하지만 아이러니하게도 인종차별주의와 성차별주의는 돌이킬 수 없는 미술노동자연합 내부의 문제로 불거졌으며, 이는 부분적으로 연합의 활동이 끝을 맺는 원인이 됐다.) 미술노동자연합을 바라보는 연구들은 서로 상충되곤 한다. 이 책은 그들의 활동 중에서 핵심만 간추려서 실을 것이다.[5] **미술노동자**라는 용어에 얽힌 모순이 많기 때문에 미술노동자연합을 서술한다는 것은 무척이나 복잡할 수밖에 없다. 적어도 개별 미술인들은 미술노동자로서의 정체성에 부합하지 않는 행보를 취하거나 그 자체로 엄청난 압박을 받았던 '노동자'와 거리를 두기도 했다. 미

술노동자연합이 야망을 갖고 추진했던 일 중에서 가장 중요했던 사업은 공적 영역에서 미술인과 비평가들을 노동자로 재정의한 일이었다. 이들 미술노동자들은 스스로의 실천이 불가피하게 경제와 얽혀 있으며, 민감한 심리적 비용이 부과되는 특정한 사회적 관계 안에 위치한다고 주장했다. 때에 따라 어떤 미술인들은 이를 곧이곧대로 받아들여 자신의 작업이 서구 자본주의의 고용 법칙에 내재한 힘의 격차(그리고 차취)에 의해 운용된다고 주장했다. 한편 미술을 노동으로 인식한다는 것은 그 은유적 무게로 미술에 힘을 실어 주기 위함이지 미술을 폄하하기 위함은 아니라고 해석하는 이들도 있었다. 누구에게나 **일**은 진지하고, 가치있는 노력을 의미했다.('일' 안의 수많은 측면이 그러하듯이 이러한 차이들은 또한 젠더로부터 영향을 받았다.[6]) 이렇게 일이라는 단어가 만들어진 것이라거나 변종적임을 보여주는 만큼, **미술노동자**라는 용어 역시 노동에 미술을 연결하면서도 노동이 형성하는 계급으로부터 미술인들을 멀어지게 한다는 점에서 다루기 힘든 갈등을 일으킬 것이다.

타키스가 자신의 작품을 납치한 이후, 미술노동자연합은 예비 요구사항 목록을 미술관에 제시했다. 상당 부분은 '저작권, 재생산권, 그리고 유지관리의 의무'와 작품에 대한 미술인들의 작품 통제권에 할애되었다.[7](한스 하케는 칼 안드레, 톰 로이드와 협력해 성명서를 공식 발표했다.[8]) 미술인들은 미술관의 개혁을 위해 뉴욕현대미술관 미술관장과의 대화를 요구했으나 이것이 무산되자, 1969년 4월 10일 스쿨오브비주얼아트(School of Visual Arts)에서 자신들만의 회의를 열었다. 이 회의에는 시각예술가뿐만 아니라 '사진가, 화가, 조각가, 미술관 직원, 안무가, 작곡가, 비평가와 저자' 등 모든 예술가가 초대되었다.(도판 4) 이때 만든 초기 기록물에는 구식의 만화 캐릭터, 손가락으로 가리키는 모양의 클립아트, 유행이 지난 폰트 등을 이용해 서커스 홍보용 전단지를 흉내내면서 플럭서스의 작품을 연상시키는 전단지도 포함되었다. 아마도 플럭서스는 뉴욕의 미술인들이 벌인 집단행동의 전례 중 최근의 사례여서 의도적으로 사용한 것으로 보

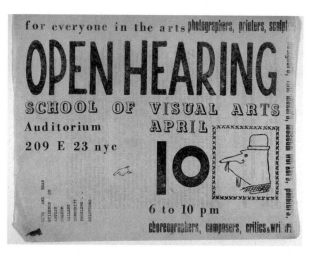

4. 미술노동자연합이 제작한 1969년 4월 10일 뉴욕의 스쿨오브비주얼아트에서 열린 공청회를 알리는 전단지.

이지만 이러한 구식의 감성은 몇 달 지나지 않아 사라졌다. 이후 만들어진 포스터와 현수막에는 텍스트만 사용된 것으로 볼 때, 미술노동자연합 내부에 자리했던 개념미술과 미니멀 아트의 존재감을 감지할 수 있다. 다소 어린아이같이 천진난만한 요소가 가득했던 초기의 전단지는 연합이 훗날 선호했던, 언어 위주의 좀더 선명한 스타일이 아직 개발되기 이전에 제작된 것임을 보여준다.

수백 명의 예술가가 4월 10일 회의에 참석했고 그중 칠십여 명은 베트남전쟁, 인종차별주의, 성차별주의와 함께 미술인의 권리를 논하는 등, 각자의 선언문을 낭독했다. 이날 낭독된 연설문의 녹취록인 '공청회 주제: 미술관 개혁과 관련된 미술노동자의 프로그램은 무엇이어야 하는가, 그리고 열린 미술노동자연합 프로그램의 정립을 위해'에 포함된 내용은 다양했고 강약과 편차가 있었다. 미술인들도 미술관의 이사회에 포함되어야 한다는 최소한의 개혁을 요구하는 제안에서부터, 미술 관련 언론 매체를 재점검해야 한다는 제안, 모든 사유재산을 없애야 한다는 혁명적인 요구까지 있었다. 대체로 제도의 포용성과 접근성에 관한 주제는 일관되게 등장했다. 몇몇 미술인

들은 미술관에 흑인과 푸에르토리코계를 대변하는 창구가 만들어져야 한다고 했고, 다른 이는 썩어 문드러진 시장구조를 전적으로 거부했다. 미술인들이 공동의 대의 아래 하나로 합친다면 큰 힘을 발휘하리라는 잠재성에 대해 많은 이들이 피력했지만, 연대를 고취하는 정서가 형성되었다고 말할 수는 없었다. 페미니스트 미술인 아니타 스테켈(Anita Steckel)은 공청회에 나온 비평가에게 그가 자신의 전시를 리뷰하지 않았다고 질책했다. 화풀이가 끝날 즈음 그는 옆에 있던 동료 미술노동자에게 고개를 돌리더니 "자기야, 이게 다 네 탓이야!"라며 끝을 맺었다.[9]

비록 미술노동자연합이 공동으로 추구했던 미학적 목표가 없었고 리언 골럽(Leon Golub)의 구상화에서 하케의 시스템 아트, 그리고 칼 안드레의 미니멀 조각에 이르기까지 다양한 스타일의 미술인을 포함했지만, 미술노동자라는 개념은 이들에게 최신의, 그리고 정치적으로 적절한 정체성 모델을 제공한 것으로 보인다. 이 행사는 미술계 안의 변화, 더 넓게는 공공영역의 변화를 목표로 조직되었기 때문에 뉴욕 예술가들의 열정에 불을 지폈다. 공청회에 참가한 예술가도 다양했다. 그중 일부만 나열하자면 칼 안드레, 로버트 배리(Robert Barry), 그레고리 배트콕(Gregory Battcock), 셀마 브로디(Selma Brody), 프레데릭 캐슬(Frederick Castle), 마크 디 수베로, 홀리스 프램프턴(Hollis Frampton), 댄 그래햄(Dan Graham), 알렉스 그로스(Alex Gross), 한스 하케, 로버트 핫(Robert Hot), 조셉 코수스(Joseph Kosuth), 솔 르윗(Sol LeWitt), 루시 리파드, 톰 로이드, 바넷 뉴먼(Barnett Newman), 릴 피카드, 페이스 링골드(Faith Ringgold), 테리사 슈워츠(Theresa Schwatz), 세스 시겔롭(Seth Siegelaub), 진 스웬슨(Gene Swenson), 그리고 장 토슈(Jean Toche) 등이 있다. 이들 중 다수는 인지도가 높은 미니멀 아티스트, 개념미술인(안드레, 배리, 그래햄, 하케, 코수스, 르윗)이거나 이들을 지지했던 큐레이터와 비평가(배트콕, 리파드, 시겔롭)였다. 공청회 연설 중 몇몇은, 특히 그래햄의 연설 등은 미술노동자연합이 표방했던 기성 제도에 대한 저항을

잘 대변한다. 이들은 개념주의가 무자비한 마케팅으로부터 미술을 구해내는 방법이 될 수도 있음을 강조했고 이외에도 자율성, 탈상품화, 개념미술과 미니멀리즘에서의 저작자에 대한 문제를 제기했다.

이들이 미술노동자연합을 통해 제기한 사안들은 미술인들의 노동 조건과 같은 근본적인 문제였다. 특히 미술작품의 사용과 오용의 문제에 관해서는 작품이 미술인의 손을 물리적으로 떠나가더라도 미술인에게 권리가 돌아가야 한다고 주장했다. 미술이 가진 바로 이 이동성은 이들이 제기하는 문제를 다양한 각도로 풀어낼 여지를 제공했다. 어떤 미술인들은 미술에서 오브제(혹은 '상품')를 만드는 행위를 그만두거나 장소특정적 설치미술만을 제작해 그동안 이상적 수위에 못 미쳤던 관람 환경을 무너뜨리자고 했다. 또한, 자신의 작품에 대해 통제권을 잃을 수 있다는 두려움을 가라앉힐 만한 금전적 또는 다른 보증을 요구했다. 미술노동자연합의 회원인 세스 시겔롭은 1971년에 로버트 프로잔스키(Robert Projansky)와 미술인의 권리를 보장할 계약서 양식을 만들었다. 하케는 이 계약서를 지금도 사용한다.[10] '양도와 재판매 시 미술인의 권리에 대한 협약'이라 명명된 이 계약서는 작품이 양도되는 과정에서 발생하는 차익에 대해 미술인에게 금전적인 보상을 보장하는 조항을 포함했고, 따라서 미술은 점점 더 저작권의 세계로 빠져들어 가게 되었다.

덧붙여, 미술노동자들은 미술의 경제적 가치뿐만 아니라 미술의 **사회적, 정치적 가치**도 이해하기 시작했다. 이들은 어떻게 미술이 순환되는지를 인식했고, 미술의 상징적, 이데올로기적 '활용'이 기존에 논의되었던 미술의 자율성에 도전한다는 사실도 깨닫기 시작했다. 이미지로 도배된 전쟁이 진행 중이던 시기에 이미지의 생산자로서, 많은 미술노동자들은 자신이 반전운동에 뭔가 독특하게 기여할 수 있으리라고 생각했다. 공청회에서 존 퍼로가 읽은 연설문을 보면, "신좌파나 학생들이 쓰는 방식을 그저 따라갈 수만은 없습니다. 그들이 영감을 주었는지는 몰라도 미술인인 우리는 좀더 효과적인 시위 방식을 개발해 다른 단체에 제안해야 합니다"라고 적혀 있다.[11] 미술

노동자연합이 이른바 '좀더 효과적인' 시위 방식에 관심을 보이지 않자, 몇몇은 이에 낙담하고 게릴라예술행동그룹(Guerrilla Art Action Group), 미술파업, 비상대책문화정부, 여성미술인혁명(Woman Artists in Revolution) 등, 행동에 중점을 둔 위원회와 단체를 따로 조직했다.(모두 다음 장에서 논의된다.)

공청회는 미술관에 개혁을 요구하며 불만을 공론화하는 것 이상의 의미가 있었다. 그중 리 로자노(Lee Lozano)의 연설은 공청회 낭독 중에서 가장 급진적이고 기이하다 할 만하다. "과학 혁명, 정치 혁명, 교육 혁명, 약물 혁명, 성 혁명 혹은 개인적 혁명이 수반되지 않는 미술 혁명이란 제게 있을 수 없습니다. 미술인과 저자들의 **요람**을 제거하게 될 갤러리와 미술잡지에 대해서도 동등한 개혁이 수반되지 않는 미술관 개혁은 생각할 수 없습니다. 저는 자신을 미술노동자라 부르지 않겠습니다. 대신 미술 몽상가라고 부르겠습니다. 그리고 저는 개인적인 동시에 공적인 수위의 혁명이 동시에 이뤄지는 총체적 혁명에만 참여하려 합니다."[12] 그의 언급은 그가 선보이게 될, 훗날 미술계를 완전히 떠나겠다고 선언하는 〈총파업(General Strike Piece)〉 작업의 전조로 보인다. 비록 짧은 문단이지만 그의 언급에는 삶의 영역 전반까지 아우르는 총체적 혁명의 비전과 개인과 정치 사이의 구분을 없애고자 하는 페미니스트의 요구를 엿볼 수 있다.[13] 이는 또한, 미술노동자연합과 그로부터 분리되어 설립된 단체들 사이의 역학 관계가 평탄하지 않았음을 알아채게 한다. 미술노동자연합은 미술 산업과 점차 통합되어 가는 미술 언론 매체가 주목하던 떠오르는 별인 안드레, 모리스, 하케, 리파드 등을 포용했지만, 또한 미술 산업 자체의 붕괴라는 상반된 지향점을 표방했던 분파가 그 안에 공존했다. **미술 몽상가**를 지지하며 **미술노동자**라는 용어를 강렬하게 비판했던 로자노는 집단적 구조변화보다는 개인주의 모델을 비전으로 제시했다. 얼마 되지 않아 그는 자신의 맹세를 지켰고 미술을 완전히 포기했다.

공청회 참가자들이 만들어낸 열세 개의 요구사항은 향후 몇 년간

진행될 논의, 재검토, 출발의 플랫폼으로 활용되었다. 이들의 요구에는 미술관이 소장한 작품에 대한 미술인의 권리 및 통제가 포함되었다. 한편, 기본 요구사항에 포함된, 미술관 내 성별과 인종의 다양성을 갖출 제도 기관의 설립과 같은 주제는 이들이 얼마나 재빨리 행동주의자적 관심사로 기존의 문제를 확장해 갔는지를 보여준다. 미술노동자연합은 미술관에서 작품이 어떻게 전시되어야 하느냐는 문제로부터 이동해 뉴욕 미술인들이 벌였던 베트남전쟁 반대 운동에서 주축을 맡았다. 이 두 가지 사안 사이의 도약은 지나친 것이 아니다. 미술인들은 자신의 작품이 어떻게 정치라는 거대한 시스템 안에서 이데올로기나 경제에 활용되는가를 고민하게 되었고, 미술관은 양쪽 모두에서 핵심적 역할을 담당하고 있었기 때문이다. 미술노동자연합의 가슴 깊은 곳에는 미술관 '시스템'에 대한 혐오가 자리잡고 있었다. 더구나 뉴욕현대미술관 이사회에는 록펠러 같은 권력자가 있었다.(데이비드와 넬슨 록펠러 형제는 모두 뉴욕현대미술관 이사회의 임원이었으며 당시 넬슨은 공화당 출신의 뉴욕 주지사였다.) 미술노동자연합의 미술인들은 자신이 지역 예술가들의 권리만이 아니라 전 세계적인 반향을 가져올 명분을 위해 투쟁하고 있음을 인식하고 있었다. 액션 아티스트[14]인 장 토슈는 이에 대해 아주 간결한 말을 남겼다. "미술관의 통제를 위해 싸우는 일은 곧 베트남전쟁에 대항해 싸우는 것이다."[15]

미술노동자연합이 고집한 미술관의 '민주화' 방식은 다양했다. 이들은 미술관에게 운영의 투명성은 물론 정책 결정에 미술인의 목소리를 더 반영하도록 요구했고 여기에는 전시 일정과 소장품에 관한 것도 포함되었다. 이들은 또한 대중들도 접근이 용이하도록 미술관에 무료입장의 날을 요구했다. 이와 관련해 개념미술 작가 조셉 코수스는 미술노동자연합에게 뉴욕현대미술관 '연회원 입장권'을 위조해 줌으로써 유료로 운영되던 미술관의 입장 시스템을 전복했다.(도판 5) 코수스는 텍스트를 기반으로 작업하던 평소의 기술을 활용해 뉴욕현대미술관의 위조 입장권을 만들었으며, 입장권 소유자의 이

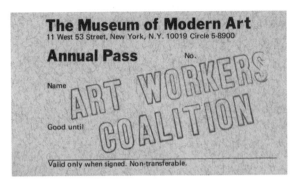

5. 조셉 코수스가 미술노동자연합을 위해 위조한 뉴욕현대미술관 연회원 입장권.
1969. 판지 위에 오프셋 프린트와 고무도장으로 인쇄. 6.35×10.16cm.

름이 들어가는 자리에 고무도장으로 '미술노동자연합'이라는 단어
를 찍어 넣음으로써 집단으로서의 정체성을 공식화했다. 미술관의
관료주의에 대응해 입장권을 가로채는 이 방식은 미술노동자가 미
술관에 자유롭게 입장하는 권리를 선언하는 예술적 전유에 해당한
다. 코수스의 언어학적인 작품 세계를 반영했던 이 입장권은 시사하
는 바가 하나 더 있다. 개념미술이란 기능과는 무관한 순수미술로 간
주되지만, 미술노동자연합의 미술인들은 개념미술을 활용해 행동주
의적인, 즉 사회에 개입하는 미술 오브제를 만들어냈다는 점이다.

　미술노동자연합이 주최했던 시위의 상당 부분은 미술계에 내재한
인종차별주의적 배제의 문제를 주목했다. 어떤 이는 뉴욕현대미술
관에 흑인 및 푸에르토리코 출신 미술인에게 헌정할 마틴 루터 킹 주
니어(Martin Luther King Jr.) 특별관을 만들어야 한다고 주장하기도
했고, 다른 경우 흑인이 대거 거주하는 할렘과 다른 지역에 뉴욕현
대미술관의 별관을 설립하는, 미술 기관의 분권화를 촉구하기도 했
다.[16] 1970년 촬영된 시위 사진 속에는 '뉴욕현대미술관은 인종차별
주의자!'라고 쓰인 피켓 앞에서 장난감 총을 들고 선 로이드의 아들
도 발견할 수 있다.(도판 6) 아이의 미소와 작은 장난감 총이 시위 현
장의 분위기를 누그러뜨리기는 하지만 아이의 자세는 당시 블랙파
워, 흑표범당(Black Panthers) 등의 투쟁 분파가 옹호하던 무장 활동

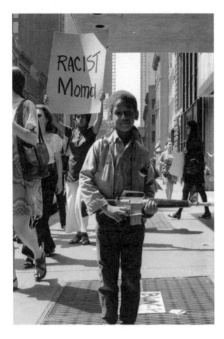

6. 미술노동자연합과
흑인비상대책문화연합이
뉴욕현대미술관 앞에서 공동으로
주최한 시위에 참가한 톰 로이드의
아들. 뉴욕. 1970년 5월 2일.

을 상기시킨다. 이는 소수인종의 포용과 관련된 정치가 매우 첨예한
문제였으며 언제라도 혁명으로 번질 가능성이 잠재했음을 보여준
다. 미술노동자연합의 시위 사진에는 연합원들의 가족이 포함되는
경우가 다수 발견되었다. 다세대가 참여했던 연합의 시위 현장은 그
곳이 단지 기성 미술인, 저자, 미술관 노동자뿐만 아니라 아이들에게
도 학습의 장이 되었음을 시사한다. 앞으로 리파드를 다루는 장에서
논의되겠지만, 그럼에도 불구하고 양육 '노동'은 종종 간과된 이슈
였다.

　미술노동자연합은 조직의 측면에서 무정부주의를 분명하게 표방
했다. 이들은 지도자를 선출하지도 않았고, 누구나 참가할 수 있는
회의가 의제도 없이 매주 월요일 밤 대안공간에서 열렸을 뿐이다. 이
데올로기 측면에서도 중구난방이었다. 이들은 그저 '중산층 노조' 지
지자들이었을까?[17] 아니면 그 자체로도 충분히 전복적인 집단이어서
'미술계와 미술관 전체를 새로 만들거나 깡그리 없애 버릴 만한' 잠

재성을 가졌던 걸까?[18] 미술노동자연합의 일부는 미술관이 "미술인의 복지, 예를 들어 미술인들의 주거와 관련해서 임대료의 규제나 미술인의 권리를 위한 입법 같은 문제들에 정치적 영향력을 행사해야 한다"고 느꼈다.[19] 그들은 사망한 미술인의 미술작품이 양도될 때 생겨나는 차익으로 기금을 만들어 모든 미술인에게 수혜가 돌아가는 보편적 임금 체계도 제안했다. 하지만 그룹 내 상당수는 미술시장을 파괴해야만 총체적 혁명을 개시하는 데 도움이 되리라 믿었다. 미술비평가인 진 스웬슨은 1970년 "기관들은 열세 개의 미약한 요구사항만으로도 이미 벌벌 떨기 시작했습니다. 언젠가는 국가의 고집도 꺾읍시다. 우리는 겨우 시작했을 뿐입니다"[20]라고 목소리를 높였다. 그들의 복잡하고 모순된 요구들에서 개혁과 혁명을 향한 동력을 확인할 수 있었지만, 혁명적 경향의 그룹은 결국 서로 간의 충돌을 면하기 어려웠다.

이어지는 이 년여의 기간 동안 미술노동자연합의 회원들은 퍼레이드, 철야 농성을 조직했으며, 베트남전쟁에 대한 미술관의 공식 입장 표명을 요구하는 공연을 기획하기도 했다.[21] 1969년 이들은 (이후 뉴욕 좌파 미술의 상징적 이미지로 남게 된) 반전 포스터 제작에 뉴욕현대미술관이 후원할 것을 요구했다.(도판 7) 포스터는 미군의 베트남 미라이(My Lai) 민간인 대량 학살 사건이 발각되었을 당시 미술노동자연합 소위원회가 관련 이미지를 바탕으로 제작했다. 이 포스터에는 로널드 해벌(Ronald Haeberle)이 찍은, 부녀자와 아이들의 시신이 흙길에 널브러져 있는 사진 위에 붉은 핏빛의 신문활자로 다음과 같은 글귀가 인쇄되어 있다. 인쇄된 문구는 "질문: 그리고 아기들도? 대답: 그리고 아기들도"였으며 이 내용은 마이크 월리스(Mike Wallace)가 학살에 연루됐던 미군 장병 폴 미들로(Paul Meadlo)를 인터뷰한 텔레비전 프로그램에서 가져왔다. 포스터에는 전쟁이 사상자를 다루는 무심한 태도를 시각적으로 명료하게 드러내도록 다큐멘터리 사진과 텔레비전에 방송된 대화를 차용하는 저널리즘의 두 가지 방식이 적용되었다.

끝내 미술관은 이 포스터를 재정적으로나 혹은 다른 어떠한 방식
으로도 지원하지 않기로 결정했고 미술노동자연합은 지원 없이 포
스터를 인쇄, 배포하기에 이르렀다.(연합은 노조에 가입한 인쇄소를
고를 만큼 주의를 기울였으나 인쇄소 직원들은 대놓고 적대감을 표
시했다고 한다. 이 사건 또한 미술노동자와 노동자들 사이의 정치적
거리가 폭력적으로 드러나는 사례다.)²² 뉴욕현대미술관과의 마찰
은 다수의 미술노동자연합원에게 실망감을 안겨 주었다. 미술노동
자들은 이것이 뉴욕현대미술관 이사회 구성원, 특히 시비에스(CBS)
의 대표이사인 윌리엄 페일리(William S. Paley)가 가한 압력에 못 이
겨 생겨난 결과로 판단했다. 결과적으로 현대미술에서 가장 중요한
미술 기관이자, 솔 르윗과 루시 리파드를 포함하는 다수의 미술노동
자들이 그곳에서 아르바이트나, 관리자, 경비로 일했기에 '무엇보다
[이들에게는] 심정적으로 가까웠던'²³ 뉴욕현대미술관은 이제 반전
운동의 주요 표적이 되었다. 1970년 1월 미술노동자들은 뉴욕현대미
술관에 걸려 있던 피카소의 작품 〈게르니카〉 앞에서 시위를 벌였다.
미술노동자연합에서 떨어져 나가 결성된 행동 중심의 게릴라예술행

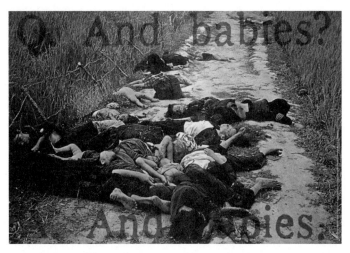

7. 미술인포스터위원회(프레이지어 도허티, 존 헨드릭스, 어빙 페틀린). 〈질문: 그리고 아기들도?
대답: 그리고 아기들도〉. 1969. 리소그래프. 63.5×96.52cm.

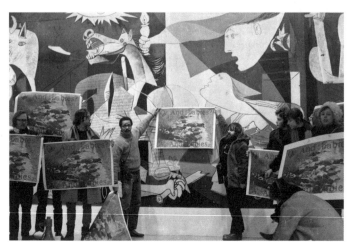

8. 미술노동자연합이 피카소의 〈게르니카〉 앞에서 시위를 벌이는 장면. 뉴욕현대미술관,
뉴욕. 1970.

동그룹의 회원이었던 이들은 작품 앞에 포스터를 들고 옹기종기 모
여 미국이 미라이에서 자행한 범법 행위와 스페인 내전 당시 무고한
일반인에게 폭탄을 투하한 사건을 연결하고자 했으며, 동시에 미술
관에 설치된 피카소의 대형 회화와 행인에게 무상으로 나눠 주는 포
스터 사이의 격차를 더욱 선명하게 만들었다.(도판 8) 사진의 중앙에
선 두 명의 미술인은 로이드와 토슈다. 이들은 팔을 벌려 포스터의
양 끝을 들고 작품의 표면에 바짝 갖다 대고 있다. 포스터는 〈평화의
탑〉에도 패널로 등장했던 〈게르니카〉 속 군인 사상자의 주먹 바로 위
쪽에 맴돌며, 포스터의 모서리를 잡은 미술인들의 손은 그 군인의 움
켜쥠에 공명하고 있다.

　시위자들은 베트남전쟁에서 자행된 범죄가 게르니카에서의 대학
살을 암울하게 반영한다고 주장했지만 〈게르니카〉와 포스터의 시
각적 관계는 대칭이라기보다는 도치가 맞다. 회색 톤의 낮은 채도로
채색된 피카소의 작품은 파괴로부터 도망가기 위해 화면 반대쪽으
로 던져진, 신체의 파편이 강조된다. 피카소의 화면 위 조각나고 뒤
섞인 신체는 꼿꼿한 반면, 이와 대조적으로 총천연색의 포스터 속에

기록된 주민들은 비극적이리만큼 활기가 없다. 시위자들은 포스터를 들고 서 있었을 뿐만 아니라 〈게르니카〉 아래에 장례식 화환을 놓았다. 조이스 코즐로프(Joyce Kozloff)는 시위가 진행되는 동안 자신의 팔 개월 된 아기를 품에 안고 바닥에 앉아 있었다. 살아 있는 아기는 포스터 안의 죽은 아이들에게 생기를 불어넣으려는 의미였다고 한다.[24] 뉴욕현대미술관이 포스터 제작에 대한 지원을 거절했을 즈음, 미술노동자연합은 미술관에 베트남전쟁이 종식될 때까지 〈게르니카〉 작품을 전시하지 말아야 한다는 탄원서를 보냈지만 이 또한 받아들여지지 않았다.[25] 이번 시위에 〈게르니카〉를 말 그대로 배경으로 사용한 일이나, 동시에 이를 일종의 메타포로 연결했다는 점은 미술노동자가 역사적, 근대적 아방가르드 미학과 그 정치와 가진 껄끄러운 관계를 보여준다. **아방가르드**라는 용어는 1960년대 말 미국의 좌파 미술인들 사이에서는 이미 무관해진, 과거의 맥락이자 부끄러운 오명으로 이해되었다. 피카소의 작품으로도 미술노동자들의 보이콧이 주목받지 못했다는 사실은 이 용어의 가치 하락을 증명한다. 미술사학자인 폴 우드(Paul Wood)는 이에 대해 아방가르드의 위상과 연결된 특혜나 진정성이 1970년이 되어서는 거의 사라졌다고 선언했다.[26]

미술노동자연합의 시위는 기존 체제의 전복을 목표로 했으나 목표 달성을 위해서 이들 또한 관행을 따랐다. 1969년 미술노동자연합은 '뉴욕 내 여덟 곳의 흑인과 스페인어 사용자 거주구와 다른 가난한 지역에 문화센터를 설립하기 위한 사전조사'를 명목으로 록펠러형제기금(Rockefeller Brothers Fund)과 뉴욕주예술위원회(New York State Council of the Arts)로부터 지원금으로 만칠천 달러를 받았다.[27] 이후 연합은 결국 지원금을 다시 거부했지만, 애초에 이들이 전쟁을 지지했고 군수품을 생산하는 회사를 운영하는 록펠러 주지사로부터 지원금을 받으려 했다는 사실은 아이러니가 아닐 수 없다. 그리고 그러한 지원금 청구는 불미스러운 것으로 간주되었다. 그 예로 비슷한 시기 미술노동자연합이 제작한 전단지는 일 달러짜리 화폐의 이

미지를 사용했는데 일 달러라는 글자 대신에 '피 묻은 일 달러(One Blood Dollar)'라는 문구를 대체해 넣었다. 또한, 일 달러 화폐 속 조지 워싱턴의 얼굴 대신 록펠러 주지사의 얼굴을 그려 넣었고, '흑인, 푸에르토리코인, 여성 미술인은 사용할 수 없음' '미술관에 모든 권력을!'이라는 반어적 표현을 사용했으며, 그 밑에는 뉴욕현대미술관의 큐레이터인 헨리 겔드잘러(Henry Geldzahler)와 시비에스 및 뉴욕현대미술관의 이사장을 역임했던 페일리의 서명을 넣었다.(도판 9) 이 풍자는 주정부와 문화 권력 사이의 공모를 요약해서 보여준다. 그리고 미술노동자연합이 공개적으로 비난해 왔던 미술관의 배타적인 일 처리방식, 기업과의 유착, 엘리트 위주의 정책 등을 향한 고질적인 불만을 그려내고 있다. 물론 '피 묻은 달러'에 사용된 캐리커처 양식은 정치만화같이 행동주의 미술인들이 자주 활용하는 오래된 관례와 전통에서 왔다. 그러나 미술노동자들의 시위와 관련된 기록물인 포스터, 플래카드, 전단지에 사용되는 양식은 시간이 지나면서 변

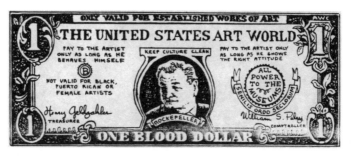

9. 미술노동자연합. '피 묻은 일 달러'. 1970년경. 복사된 가짜 화폐. 종이에 오프셋으로 인쇄. 15.24×6.35cm.

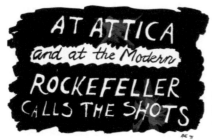

10. 미술노동자연합. 〈애티카와 뉴욕현대미술관은 록펠러가 결정권을 가진다〉. 1971. 포스터. 종이에 실크스크린.

화되었다. 이를 주목해 보면, 우리는 미술인 각자의 미적 형식과 미술노동자연합의 활동이 서로 관련을 맺으면서 발전했다는 사실을 알 수 있다.

1971년이 되어서는 록펠러재단으로부터 지원금을 신청한다는 것은 생각할 수도 없는 일이 되었고 미술관 이사회도 미술노동자연합을 적으로 간주했다. 1971년 주정부가 뉴욕 애티카교도소에서 발생한 폭동을 무력으로 진압하는 사건이 발발했을 당시, 미술노동자연합이 제작한 전단지 중의 하나에는 다음과 같은 문구가 포함되었다. "우리는 애티카의 도살자가 뉴욕현대미술관의 이사회에서 사임할 것을 요구한다. 록펠러가 미술을 지원한다는 것은 웃음거리다. 록펠러가 이십세기의 미술을 활용해 자신의 교도소를 포장하는 일을 더는 참을 수 없다." 이 문구는 미술인의 분노를 잘 표현하고 있다. 또 다른 시위 포스터에 적힌 "애티카와 뉴욕현대미술관은 록펠러가 결정권을 가진다"라는 문구(도판 10)는 미술관과 주 정책에 행사하는 주지사의 권력에 대한 저항을 더욱 간결하고 명료하게 표현했다. 포스터의 문구는 검은 바탕에 흰 글씨로 쓰였다. 검은 배경 중간에 총상으로 인한 상처에서 피가 터져 나오는 듯 붉은 물감이 뿌려진 이미지는 추상표현주의의 뿌리기 기법을 연상시킨다. 이 제스처는 추상미술의 고향인 미술관을 향하는 발언일 것이다. 액션페인팅 미학의 성전인 뉴욕현대미술관을 향해 공격적인 의사를 전달하는 데 액션페인팅의 문법을 전용하는 것보다 더 절묘한 방법이 있을까?

미술노동자연합이 반전, 반제도적 시위를 벌이는 동안 연합은 노조로 발전될 계기를 맞았다. 노조의 형태로 탄생할지의 여부를 묻는 투표가 1970년 9월 23일 시행되었다.[28] 하지만 미술노동자들은 록펠러에게 지원금을 신청했던 경우에서처럼 노조의 목표인 임금 조성의 문제에 대해서도 무엇이 최선책인지 알지 못했고, 비웃음만 샀다. 일부 의심 많은 비평가들은 이 문제에 관해 미술노동자들이 제시했던 실현 불가능한 아이디어들을 묵인하지 않았다. 미술노동자연합이 보편적 고용을 위한 기금을 요구했을 때 힐턴 크레이머(Hilton

Kramer)는 다음과 같이 답했다. "여기에 필요한 기금을 조성하는 데 더럽혀지지 않은 재원은 어디서 가져올 수 있을까요? 베트남전쟁을 주도하는 연방 정부는 적합할까요?"[29] 그의 질문에 만족할 만한 답변은 없었다. 하지만 어떤 사람들은 덴마크와 네덜란드의 예술가 길드 모델을 깊이 들여다보기도 했다. 비평가이자 미술노동자연합의 회원이었던 알렉스 그로스는 다음과 같이 썼다. "네덜란드의 예술인노조는 주도 세력도 도그마적인 원칙도 없이 지난 이십오 년간이나 운용되어 온 모델이기에 훗날을 위해 몇 가지 희망적인 해답을 줄지도 모르겠습니다."[30] 이렇게 노조를 결성하려는 움직임이 전개되는 동안 문제는 복잡해졌는데, 이는 미술노동자연합 구성원들이 지향했던 신념과 목표가 워낙 다양했을 뿐만 아니라 신좌파가 노조 노동자들과 곧잘 껄끄러운 혹은 반목하는 관계에 있었기 때문이다.

미술노동자연합은 독특한 정치적, 그리고 경제적 분위기 속에 등장했다. 미술노동자들은 자신들이 타락한 미국식 자유 시장 자본주의에 대한 반동으로 조직되었다고 보았다. 그로스가 관심을 보였던 국제 예술인노조의 사례들 또한 (대부분이 폴란드 같은 동유럽 국가에서 발견되는 제도였을 뿐만 아니라) 사회주의라는 토양에서 자란 것이거나 국가 주도 하에 미술인에게 임금을 제공하는 프로그램으로 개발된 모델이었다. 노조화를 주장하던 연합의 일부 미술노동자는 이러한 구조적 차이를 깊이 이해하지 못하고 있었으며, 주정부로부터 지원을 받는다면 그에 따라올 준수 사항을 지킬 의사가 있었는지도 의심스럽다. 그럼에도 불구하고 스웬슨과 같은 이들은 국가가 '언젠가는 고집을 꺾으리라'는 희망을 품고 미국이 완전히 사회주의로 전환할 것을 주장했다. 진보적인 예술인노조의 결성은 많은 이들에게 (실질적인 전환점을 제공하지 않더라도) 잠재적으로 변화를 예고하는 듯했다.

미술노동자 대부분이 전통적 의미에서의 '노동'을 하지 않으면서 블루칼라 노동자가 되려 했다는 점은 모순이 아닐 수 없다. 이들 중 몇몇은 미니멀 아트를 실천했던 이들이었고, 따라서 그들의 재료는

공장에서 왔다. 다른 이들은 퍼포먼스/액션 아티스트였기에 오브제를 생산하지 않았다. 그밖에 개념미술인들의 작업은 비물질화된 상태였으며 전통적 기술이 드러나지 않았다. 많은 사례연구가 보여주듯이, 이러한 모순이 일으키는 긴장은 미술노동자연합이 활동하는 기간 내내 연합의 정체성에 그늘을 드리웠다. 그러나 연합의 일부 회원은 노조 노동자와 연대를 모색했고 미술인과 노동자 사이의 결속을 보여주기도 했다. 그 예로 게릴라예술행동그룹의 공동 설립자인 토슈와 미술평론가인 그로스는 1970년 3월 18일 열린 우편 배달부 파업에 그들을 지지하기 위해 참여했다.[31] 토슈는 플래그(J. M. Flagg)가 1917년 디자인한 유명한 모병 포스터 속 엉클 샘의 얼굴 옆에 '우편 배달부의 파업을 지지한다'는 글자가 찍힌 전단지를 한 아름 안고 미술노동자 공동체의 대표 자격으로 시위에 참가했다.(도판 11) 토슈에 의하면, 이와 같은 공공 집회는 그의 거시적 프로젝트와 직결되었다. 그는 미술노동자연합이 미술계로부터 떨어져 나와 '거리에서 행해지는' 노동의 정치에 주목하길 바랐다. 하지만 그가 미술노동자의 미술관 집회에 합류해 달라는 요청을 했을 때 우편 배달부들은 응답하지 않았다.[32]

토슈와 그로스가 보여준 지지가 흔한 일이었다고 보기는 어렵다. 당시 미술노동자나 미국의 좌파 대부분이 노동자를 혁명의 잠재태로 보는 전통적 시각을 재고하고 있었기 때문이다. 밀스(C. W. Mills)나 마르쿠제 같은 신좌파 지식인의 영향을 받은 톰 헤이든(Tom Hayden)은 좌파에게는 역사적인 선언이 된 1962년 '포트휴런 성명서'에서 평당원 출신 노조 운동가를 '별 볼 일 없는' 계급으로 깎아내렸으며, '노동 운동이 침체된' 당시 상황을 한탄했다.[33] 밀스나 마르쿠제는 모두 좌파가 노조라는 뿌리에서 벗어나야 한다고 설득했다. 마르쿠제의 경우 조직화된 노동은 '안정을 추구하는 중산계급의 반혁명적 요구'를 공유한다고 비난했다.[34] 그에게 노동자 계급은 '상품, 권총, 버터, 네이팜, 컬러 텔레비전을 가져다주는 일차원적 사회'의 물질주의적 삶을 유지하기에 급급한 보수세력으로 변질되어 있

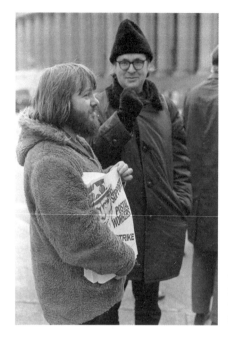

11. 장 토슈(왼쪽)와 알렉스 그로스(오른쪽)가 1970년 3월 18일 뉴욕에서 있었던 우편 배달부 파업에 동참하고 있다.

었다.[35] 이에 대해 많은 노동사 연구자들은 노동자들이 '일차원적'이 아니라 '다양하고, 역동적이며, 모순적'이라고 주장하며, 마르쿠제를 공장 노동자 문제에 관한 한 '고약한 엘리트주의자'로 몰았다.[36] 헤이든은 신좌파 다수와 마찬가지로 학생과 노동자 사이 연대의 중요성을 인지하면서 특히 이 연대가 흑인 노동자의 요구에 응답한다면 노동 운동이 다시 활성화되리라고 믿었다.

그럼에도 불구하고 1969년 당시 민주주의 사회를 위한 학생회의 대표였던 칼 오글즈비(Carl Oglesby)는 다음과 같이 썼다. "파시즘에 대항하면서 자신의 색채를 얻었던 과거 위대한 혁명의 노장은 '노동자들이 없다면 당신은 아무것도 아니다'라고 조언한다. (…) [하지만, 그는] 지금 왜 그의 아들이 '저들은 정확히 어떤 사람들인가요?'라고 묻는지 이해하지 못한다."[37] 노동자란 **어떤** 사람들인가? 오글즈비는 자신의 질문에 다음과 같은 대답을 스스로 내놓았다. "광범위한 영역에서 산업과 기술이 동화되어 감에 따라 노동력의 구성에는

커다란 변화가 일어났다. 지금부터 학생과 노동자는 똑같이 하나이다. (…) 후기산업사회의 공장은 일종의 여러 개의 대학이 통합된 양상을 띤다. 이제 학생들이 바로 노동자 계급이다."[38] 실제로, 좌파 미술노동자는 종종 학생들을 모델로 삼았다. 1970년 로런스 앨러웨이(Lawrence Alloway)는 미술노동자연합에 대해 언급하기를 "이전 세대 미술인들이 공산주의에 경도되었던 것에 비해 정신면에서는 학생시위에 더 가깝다"고 했다.[39] 이러한 당시 경향을 반영하듯 일부 미술노동자연합의 회원은 '복잡한 공정을 단순화한' 미술 형식이나, 데이터를 수집하는 것과 같은 학자적인 방식을 선호함으로써 블루칼라 노동과 거리를 두기 시작했다.

미술노동자연합은 모임을 시작한 지 삼 년이 채 되기도 전에 해산되었다. 그 이유는 부분적으로는 조직 내부에 자리잡고 있던 (인종차별과 성차별주의라는) 구조적 불평등을 인식하지 못했기 때문이다. 루시 리파드의 기록에 의하면, "1971년 말이 되었을 즈음 미술노동자연합은 조용히 사그라졌다. 지치기도 했고, 반발이 일어나기도 했으며, 내부적으로는 분열을 겪기도 했다. (…) 여성들이 자신의 이해관계를 인식하고 연합을 외면하기도 했다."[40] 하케는 서구의 미술 창작에 내재한 개인주의적인 성향은 미술노동자들이 집단으로 행동하는 일과 대조적이었다고 말하며, 미술노동자연합의 단명을 되짚어 보았다. 덧붙여 연합에서 두드러졌던 결정적인 결핍은 '일관된 사상을 갖지 못했다는 점'임을 지적했다. "어느 한 사람이 무엇을 원하면 다른 사람은 이를 격렬하게 반대했다. 예를 들어 누가 미술관을 무너뜨리고 싶어 한다면 다른 사람은 개혁을 바라거나 또는 미술관을 자신의 미술 작업에 활용하고자 했다. 그러면 또 다른 사람은 자신도 거기서 뭘 얻어 가야겠다는 식이었다."[41] 특혜, 위상, 그리고 권력에의 접근 가능성과 관련된 이해 충돌에 대한 하케의 생생한 언급은 미술노동자연합에 내재했던 주요 문제점을 파악할 수 있게 해 준다.

미술노동자연합의 활동은 짧게 끝났지만 그들의 영향은 그들이 활동했던 시기 너머에까지 미치고 있다. 미술노동자연합은 사회가

위기의 순간을 맞았을 때 미술인을 한데 모아 독특한 그룹을 결성했고 미술의 자율성과 미술 기관의 역할을 재고하도록 했다. 이들은 대의를 위해 싸우는 주체가 되기를 자청했고 이들이 이룬 미술인의 권리 옹호를 위한 계약서와 미술관의 무료입장 제도는 지금까지 이어지고 있다.(1970년 2월에 처음으로 시작된 무료입장은 미술노동자연합의 요구로 관철된 결과였다.)[42] 이어서, 미술노동자연합은 미술인, 비평가, 큐레이터에게 **노동자**라는 명칭을 부여했다. 그렇게 함으로써, 1971년 뉴욕현대미술관 직원들이 전문직관리직협회(Professional and Administrative Staff Association)를 설립하는 계기를 마련해 주었다.[43] 미술노동자연합은 사그라져 가고 있었지만 미술관 노조는 연합의 조직력을 전용할 수 있었다. 그러나 안드레아 프레이저(Andrea Fraser)가 지적했듯이, 이처럼 미술노동자연합이 미술노동자 노조 결성에 대한 필요성을 명확히 하는 데 도움을 주었다면 이는 곧 미술의 전문가화의 시작을 보여준 셈이기도 하다.[44]

미술 대 노동

조각작품을 만드는 일과 상품을 만드는 일은 어떻게 다를까? 이 질문의 핵심에는 몇 가지 결정적인 이슈가 자리잡고 있다. 자본주의 아래 노동의 분리, 장인적 기술이나 **솜씨**(technē)의 중요성, 작품을 만드는 과정에서 얻는 심리적 보상, 미학적 가치판단의 무게, 약 십오 세기경부터 시작되었고 아직도 규정되지 못한 미술인들의 전문가로서의 위상이 그것이다. 서구 미술사는 예술적이자 '창조적인' 산물과 경제학의 '진정한' 노동 사이 불안정한 구분으로 평가되어 왔다. 작품의 '저작자'라는 개념이 탄생한 르네상스 시기 이래 미술 생산의 사회적 가치는 언제나 유동적이었다. 많은 저작이 미술 생산에 대해 하찮은 육체적 노동과 결부된 직업의 산물이라는 생각에서 영감에 의한 천직의 산물로 변화하는 과정을 다뤄 왔다. 마이클 박산달

(Michael Baxandall)의 주요 저서 또한 르네상스 시기에 미술이 공예에서 분리되어 미술인들이 특화된 계급적 지위를 획득하는 과정을 다룬다.[45] 이후 회화와 같은 오브제는 무명의 장인에 의해 생산되는 것이 아니라 이름을 가진 개인에 의한 유일무이의 창조물이 되었고, 미술인들의 수입은 그들의 사회적 지위와 함께 올라가기 시작했다.

1960년대의 미술노동자들은 인간의 창작 방식이 구체적인 경제구조와 경험의 미학화, 감성의 생산에 의해 어떻게 영향받는지와 같은 주제를 이론화하는 데 이바지했다.[46] **미술노동자**라는 표현이 일관성을 갖기가 어려운 (심지어 모순된) 이유는 미술이 자본주의 체제 아래에서는 노동의 '바깥'이나 타자로 기능하기 때문이다. 일상적 노동과는 달리, 생산적이지도 평등하지도 않은 미술에서의 노동은 여가 시간에 추구하는 자기표현이자 혹은 자본주의의 막다른 골목에서 제시되는 유토피아적 대안으로 정의된다. 이 주제에 관한 마르크스(K. Marx)의 글은 시간이 지남에 따라 다양하게 변주되었고, 결코 하나로 통합된 적 없지만, 그 영향력은 어느 이론보다도 크다.[47] 그는 예술적 생산과 노동을 연결하는 다수의 명쾌한 논리를 만들어냈다. 글쓰기를 예로 들면, "저자는 그가 아이디어를 생산하는 한 생산적이라고 할 수 있으나 그의 작품을 출판하는 출판사를 배부르게 하는 측면에서 그는 자본주의 체제 하의 임금 노동자이다"라고 했다.[48] 후원자(patronage) 모델이 쇠퇴함에 따라 미술인은 임금 노동자보다도 더 시장의 취향과 그것의 침울한 여파에 좌우되는 존재가 되었다. 미술은 '놀이'도 아니고 노동이 아닌 것도 아니어서 자본주의적 노동의 구분에 포함된다는 의미이다. 하지만 마르크스는 "예를 들어 작곡처럼 진정으로 자유로운 노동은 무척 진지한 것이며 동시에 대단한 노력을 요구하는 것이다"[49]라고 하면서 기술이 요구되는 한, 시장 너머의 예술적 표현이나 생산은 소외되지 않으리라는 희망 또한 버리지 않았다.

십구세기 후반에서 이십세기 초반 마르크스의 이론을 계승하는 미술인들은 미술을 합법적이고 필수적이며 의미있게 만들려는 동기

에서 촉발되어 미술과 노동 사이의 구분을 허무는 시도를 벌였는데, 자신의 행위와 그 산물이 다름 아닌 일이라고 주장했다. 이들의 시도는 종종 사회주의와 일치했으며 이들의 산물은 (윌리엄 모리스의 유토피아적인 공예가 모델에서와 마찬가지로) 고가의 럭셔리 상품과, (1917년 러시아혁명 초기에 발견할 수 있었던 생산주의) 공장의 실험적 상품, 심지어 기능성 디자인까지 포함했다.[50] 1922년 멕시코의 벽화 화가들은 '조각가·화가·기술노동자혁명노조(Revolutionary Union of Technical Workers, Painters, and Sculptors)'를 설립하고 노동자 계급을 잘 설명할 만한 도상학을 만드는 시도를 보이는 등, 자신을 노동자와 동일시했다.[51](1920년대의 벽화 화가들이 노동자를 영웅으로, 사업가는 탐욕스럽게 표현한 것과는 대조적으로 1960년대 말에서 1970년대 초의 미술노동자 대부분은 민중의 입장에 서지도, 자신의 미술을 '노동자들을 위한' 것으로 구분하지도 않았다.)

1920년대와 1930년대 미국의 미술인들이 '자신과 프롤레타리아의 연결고리 구축을 시도하며' 다수의 혁명적 문화 단체를 결성했다고 앤드루 헤밍웨이(Andrew Hemingway)는 묘사했다.[52] 이러한 뉘앙스로 진술된 헤밍웨이의 연구는 1933년 예술인노조가 결성되기까지 이데올로기, 경제, 사회적 변수로 작동했던 요소들을 기록했다. 예술인노조는 정부의 기금으로 시행된 공공사업진흥국 프로젝트에 참가했던 만큼 문자 그대로 임금 노동자였고, 그들이 벌인 시위의 내용 또한 노동자의 권리와 더 나은 보상을 요구하는 것이었다.(도판 12) 1935년 시위 포스터에도 '모든 예술가는 조직된 예술가이다'라는 문구가 사용됐으며, 함께 인쇄된 이미지인 붓을 쥐고 높이 쳐든 주먹은 망치와 낫이 교차하는 소비에트 국기의 로고를 연상하게 한다. 예술인노조는 (『더 아트 프론트(The Art Front)』라는 제목의) 신문을 발간했고, 파업을 벌였으며, 당시 영향력을 키워 가던 산업노조와 동일한 구조로 조직되었다. 1938년 이들은 산업별노동조합(Congress of Industrial Organizations)에 가입할지를 묻는 투표를 진행했다. 이들 중 특히나 전투적인 성향을 보였던 뉴욕 지부는 연방 정부가 모든 예

12. 예술인노조의 시위. 1935년경. 왼쪽부터 차례대로 에드워드 '디요'
제이콥스(Edward "Deyo" Jacobs), 위니프레드 밀루스(Winifred Millus),
휴 밀러(Hugh Miller).

술가를 고용할 것을 강력하게 요구했다. 이들은 미 중부에서 일어난
연좌 농성과 피켓 행진에 부응하는 의미로, '그림'을 그리는 작업은
'노동'이 아니라며 공공사업진흥국을 해체하려 했던 브레혼 소머벨
(Brehon Somervell) 장군을 규탄하는 폭력적인 시위를 벌였다.[53]

1960년대 후반에서 1970년대 초 사이의 미술인들은 자신이 처한
경제적 여건이 1930년대와는 전혀 다르다는 점을 간과한 채, 1930
년대를 미국에서 미술 및 노동으로서의 미술이 가장 찬란했던 시기
로 봤다. 로버트 모리스는 그즈음 출판되어 미술노동자연합의 회원
들이 돌려 가며 읽었던 프랜시스 오코너(Francis O'Connor)의 『시각
예술에 대한 연방 정부의 지원: 뉴딜과 지금(Federal Support for the
Visual Arts: The New Deal and Now)』(1969)을 인용해, 예술인노조의
조직화 시도에 관심이 고조되었던 사실을 회고했다.[54] 오코너는 자
신의 연구를 연방예술기금(National Endowment for the Arts)에 정책
을 제안하는 데 활용했다. 공공사업진흥국을 극찬하면서 정부 차원
의 지원을 강력하게 추진했던 오코너의 제안은 미술인을 고용하는

시스템이 미술의 형식에 제약을 가하리라는 통념과는 상반된 것이었다. 그의 연구에 동조하던 미술노동자연합 중 몇몇은 그의 미술인 임금 시스템을 지지했다. 그러나 미술인들은 어떠한 체계적인 방식으로도 조직화 방면에는 소질이 없었다. 리파드도 "회비를 걷는 노조같이 엄격한 조직구조도 일리가 있긴 했지만, 현실은 그렇지 못했다"며 이를 인정했다.[55] 일부 미술노동자들은 관습 파괴적인 성격의 미학적 생산이 정부에 의해 관리, 감독되는 방식으로 진화되지 않을까 하는 염려를 표하기도 했다. 짐 허렐(Jim Hurrell)은 『아트워커스 뉴스레터(Artworkers Newsletters)』에 실린 「1930년대 예술인노조에게 생긴 일(What Happened to the Artist's Union of the 1930's?)」이라는 제목의 기사에서 예술인노조가 연대를 통해 보여준 단합된 집단적 에너지를 칭송하는 한편, 뉴딜 정책을 운용했던 주정부가 '창조의 싹을 잘라 버리는 조건'들을 내걸며 예술을 무력화했다고 선언했다.[56] (하지만 실상, 공공사업진흥국 미술인들은 프로젝트를 실행할 때 어느 정도의 예술적 자율성을 누렸다.) 1960년대와 1970년대의 미술인 중 사회주의리얼리즘 양식의 작품이 국가 주도 하에 제작되던 방식으로 돌아가고자 하는 이들은 거의 없었다. 대신에 이들은 그들의 정치적 목표와 일치하고 있지만 귀속되지 않는, 새로운 형태의 저항 예술을 추구했다.

마르크스의 사상이 물려준 유산 중의 하나는 예술을 다른 모든 것과 마찬가지로 기술을 요하는 생산방식, 즉 일의 한 형식으로 규정한 것이다. 결과적으로 미술 또한 생산, 배포, 소비를 변수로 분석하는 것이 가능해졌다. 미술노동자들은 이러한 맥락 안에서, 심지어는 '자율성'의 실천을 목표로 했던 1940년대와 1950년대의 추상미술까지 자세히 분석했다. 1965년 초 바버라 로즈(Barbara Rose)는 "자율적 표현으로서의 미술 형식은 냉전 시대의 무기처럼 보였다"고 진술했다.[57] 스탈린주의의 유령이라며 괴롭힘을 당했던 좌파에게 추상화는 사회주의리얼리즘의 원칙에서 빠져나오는 출구로 보였을 것이다. 하지만 1970년 초 미술노동자연합 회원이었던 막스 코즐로프의

연구는 모든 미술인들로 하여금 정부가 해외에서 영향력을 키우는 데 어떻게 아방가르드 미술이 이용되었는지를 절감하게 했다.[58] 이러한 연구들에 비추어 보면, 시장의 압력으로부터 자유로이 작업하는 낭만적 이상을 펼쳤던 몇몇 추상표현주의 미술인들은 우습게도 미국 정부가 소비에트 사회주의와 대조적으로, 정치로부터 거리를 둘 수 있는 미국의 자유로운 창작 환경을 과시하려던 이데올로기 기획에 선전용으로 팔려 나간 꼴이 되었다. 추상 형식, 이데올로기, 정치가 맞물린 격동의 냉전 상황은 1960년대 말의 미술인들에게 그림자를 드리웠고, 그래서 어떤 이는 '어려운' 미술실천을 추구하며 '표현'으로부터 멀어지려고 했다. 더욱이 미술이 아도르노(T. Adorno)가 정의한 '문화산업(The culture industry)'으로 변화되는 과정을 목도한 미술노동자들은 자신들의 노력이 어떻게 상품화 체제 안에 갇히거나 군 산업과 접목된 복잡한 시스템 안에 끼워 맞춰질 수 있는지도 이해하게 되었다.[59] 미술이 이렇게 도구로 이용되는 상황들을 마주하면서 어떤 이들은 '무용성과 용도의 부재'를 추구하는 한편, 미니멀 아트가 약속하는 급진성을 평가한 로즈의 연구를 인용하는 동시에 미술노동자를 조직화하는 동안 시위 문화 안에서 공유되는 역할로부터 해답을 얻고자 했다.[60]

그러므로 베트남전쟁 세대의 좌파 미술인은 여러 가지 변수로부터 영향을 받았다고 하겠다. 여기에는 미국에서 관행으로 인정되었던 기존 미술노동 형식의 거부가 포함되었다. 이들은 또한 1968년 5월혁명의 급진주의적 동향과 같은 동시대 국제사회의 (불균형하다면 불균형한) 정세도 인식하고 있었다. 기 드보르(Guy Debord)는 상황주의자인터내셔널(Situationist International)에 관해 적기를, "상황주의자들의 국제적인 연대는 문화의 진보적인 분야에서의 노조로 보일 수 있다. 더 정확히 말해서 사회적 조건이 방해하는 과업에 대한 권리를 주장하는 모든 이들의 연대로 볼 수도 있다. 때문에 상황주의자의 연합은 문화 영역의 전문가적 혁명가들을 조직화하려는 시도라 할 수 있다"고 했다.[61] 기 드보르의 사상은 감성을 교육하는,

형식으로서의 미학이 사회적 주체를 창조하기 때문에 예술은 그 자체로 **생산적**이라는 마르크스의 개념에서 왔다. 실상, 이 주제와 관련된 마르크스의 최근 번역서들에 의하면 마르크스는 소외된 노동, 자기부정과 거부의 심리적 효과를 강조했다. 이는 예술 생산이라는 강력한 심리적 행위에 적용하기에 유용하다.[62] 어느 저자는 1973년 당시 회자되던 마르크스의 생각들을 다음과 같이 요약했다. "예술과 노동은 인간의 본질과 유사한 관계를 맺고 있다. 이들 모두는 창조적 행위로서 인간은 이를 통해 자신을 표현하는 오브제와 자신에 관한, 자신을 대변하는 오브제를 생산한다. 그러므로 예술과 노동 사이에 극단적 대립은 없다."[63] 미술노동자들은 이 감성을 시위의 요지로 삼았다.

클라크(T. J. Clark)는 1973년 '이런저런 이유로 인해' 순수미술 안에서 '노동의 이미지를 찾아보기 어렵다'고 했다.[64] 1960년대 말과 1970년대 초반이라는 시기에는 클라크를 포함한 미술사가들이 노동을 대변하는 문제에 점점 더 많은 관심을 보였다. 더 정확히 말해, 클라크가 1970년대 초 미술의 사회사라는 새로운 분야를 열정적으로 파고들면서 예술을 제작하는 행위가 어떻게 노동으로 구분될 수 있었는지에 대한 논의가 심화되었다.[65] 이 책이 다루는 미술인의 작업 대부분은 그가 '일'을 한다는 시각적 증거자료를 제공하지 않고 오히려 그러한 인상을 주지 않으려는 입장에 섰다. 왜냐하면, 문제의 노동이 다른 이에 의해 이루어지기 때문이거나 혹은 근본적으로 정신적이었기 때문이다. 1960년대 말과 1970년대 초반 미적 행위로 구분되는 일을 수행하는 신체는 대부분 그 자리가 전치되어 관람하는 신체나 설치하는 신체, 혹은 지적 노동을 향하는 움직임 속으로 사라지는 경향을 보여주었다.

1960년대와 1970년대 초반, 안토니오 그람시(Antonio Gramsci)의 저서가 영어로 번역되고, 기 드보르가 영향을 미쳤으며, 프랑크푸르트학과 학자인 아도르노와 마르쿠제가 미국으로 이주하고, 알튀세르(L. Althusser)의 동시대적인 글이 (영어 번역본 및 프랑스어판으

로) 등장하는 등의 상황 또한 미술과 노동이 한자리에서 재평가되는 원동력이 되었다.[66] 특히 마르쿠제는 미술노동자들에게 지대한 영향력을 행사했던 사상가로, 그는 초기 저작을 통해 노동이 어떻게 기능해야 하는가에 대한 유토피아적인 개념을 구상했다. 그는 일단 성적 에너지가 더 이상 승화되지 않는다면[67] 노동은 놀이로 전환될 것이며, 놀이 그 자체는 생산적인 것이라고 믿었다. "만약 다양한 형태를 갖춘 전(前)생식기적 에로티시즘이 노동과 함께 재활성화된다면 노동은 **노동**의 내용을 잃지 않은 채 그 자체로 만족감을 주는 경향이 있다."[68] 더욱이 1960년대 후반의 마르쿠제는 예술 생산에 주목해 이를 자신의 노동 개념과 연결하는 데 중점을 두었다. 그 결과,『해방론(An Essay on Liberation)』『반혁명과 반역(Counterrevolution and Revolt)』과 같은 저서에서는 예술과 노동의 접목이 모든 혁명의 궁극적인 목표라고 보았다.[69]

미술인의 계급 간 이동성의 문제는 무척 복잡해서 르네상스 연구자나 현대 미술사가나 모두 골치 아파하는, 고질적인 사안이다. 미술인들에게 부르주아 계급이란 자신과 동일시하고 그에 의존하는 동시에, 소외를 느끼는 대상이기 때문이다. 계급에 대한 미술인의 양면성은 미술과 노동의 문제에 매우 심각한 문제를 야기한다. 고용하는 사람이 없는데 어떻게 미술이 전문 직업이 될 수 있을까? 미술을 '노동'으로 간주하려면 거기에 쏟아부은 노력에는 보상이나 임금의 문제가 개입되어야 할까? 해리 브레이버만(Harry Braverman)이 1974년 정의했듯이 '지적이거나 용도가 있어야'만 할까?[70] 그렇다면 의도적이건 그렇지 않건 간에 팔리지 않거나 전시되지 않을 작업을 만드는 미술인들에겐 어떤 의미가 있을까? 혹은, 1972년 스터즈 터클(Studs Terkel)의 표현대로 노동이란 그저 '사람들이 온종일 하는 무엇'이라고 불러야 하는가?[71] '일'이란 행동일까 아니면 지정된 공간, 장소, 혹은 위치일까? 미술 그 자체는 어떻게 기능하는가? 어떻게 의미를 만들고 재현하며 사회적 관계를 만들어내는가? 어떤 양태의 생산을 미술 생산이라고 할 수 있으며, 상품이 교환되는 과정에 작동하는 정치

경제학, 장 보드리야르(Jean Baudrillard)가 말한 '기호의 정치경제학'
과 어떻게 매개되는가?[72] 말하자면, 어떻게 미술이 오브제로서, 그리
고 기호화 시스템으로서, 즉 기호이자 상품으로 유통되는가?

이 질문들이 바로 1960년대와 1970년대 미술인들이 당면했던 바
로 그 문제였다. 이외에도 미술은 공공의 영역과 공중에 대해 어떻게
작동하는지, 그리고 정치적 행위로서의 미술은 또 어디에 기여하는
지에 관한 물음이 제기되었다. 미술노동자라는 개념을 대입함으로
써 변화한 것이 있다면 그것은 이전에는 완전하게 한 몸이었던 미학
에서 미술인들을 떨어져 나가게 했을 뿐 아니라, 미술노동자들이 한
마음이 되어 미술관을 주적으로 삼도록 했다. 국가나 주정부의 사회
주의 프로그램으로부터나 혹은 어떠한 체계적인 방법으로도 임금을
받지 않았던 당시 미술인들에게 미술관은 가치, 권력, 특혜를 향한
창구를 지키는 문지기로 보였다.

1960년대의 미술인들이 자신을 미술**노동자**라 명한다는 것은 (비생
산적인 놀이나) 아마추어적 본성으로부터 멀어짐을 의미했고, 스스
로 정치 활동이라는 더 큰 경기장에 들어가는 일이었다. 이러한 논리
적 연결은 영국의 정치이론가인 캐럴 패터먼(Carole Pateman)이 1970
년『참여와 민주주의 이론(Participation and Democratic Theory)』에서
정의한 일에서 비롯된 것이다. 그에 의하면,

> 대부분 사람에게 '일(work)'이라는 단어는 세상에서 자신의 지
> 위를 결정하는 주요 변수만을 의미하지도, 생계를 위해 대부분
> 시간을 할애하는 직업만을 의미하지도 않는다. 이 단어는 우리
> 가 '공적으로' 그리고 긴밀하게 연결된 다른 이들과 함께, 혹은
> 더 넓은 의미의 사회와 그 사회의 (경제적) 필요에 협력하기 위
> 해 공동으로 수행하는 활동을 지칭한다. 그러므로 여가 활동과
> 는 달리 일이란 잠재적으로 개인이 기업이나 공동체의 사안, 즉
> 집단적 사안에 관해 결정하는 활동과 결부된다.[73]

미술은 본질적으로 고독한 것, 혼자 하는 행위라고 종종 이해되곤 한다. 그러나 패터먼의 맥락은 미술의 정체성을 더 넓고 포괄적으로 규정하는 방법을 제시한다. 또한, 그의 논리는 (항상 그렇진 않더라도) '여가 활동'이 미술의 정체성과는 상반된 것임을 암시한다. 그에게 일이란, 공공과 집단의 문제를 포괄하므로 유용한 것이다.

일(work)과 **노동(labor)**은 유의어이기 때문에 서로 혼용되는 한편, 그것이 완전히 같은 뜻을 의미하지 않음을 인식한다는 것은 중요하다.[74] 이 용어들이 1960년대 말과 1970년대 초에 어떻게 사용되었는지를 구분하는 데 필요한 실마리는 고용, 작업장에서의 경향, 관리방식, 인간의 생산을 주제로 다룬 정부 보고서와 사회학 연구서, 국회의 기록에서부터 무역 관련 서적, 사업에 관한 지침서 등, 여러 주류 텍스트와 논문에서 발견된다. 상기된 텍스트에서 **노동**과 **일**은 절대로 호환되지 않는다. **일**은 넓은 의미에서 직업이나 그 직업에 규정하는 업무를, 그리고 **노동**은 특히 조직된 노동이나 노조의 정치를 지시한다. 이 시기에 소개된 두 개의 저작은 이 점을 잘 지적하고 있다. 정부 보고서인 『미국에서의 일(Work in America)』은 고용 경향, 생산성, 노동자의 만족도를 연구했고, 다른 하나인 『미국의 노동(Labor in America)』은 학회 논문집으로, 노조 결성이나 계급의식 함양의 위급함을 주장했다.[75]

레이먼드 윌리엄스(Raymond Williams)가 지적했듯이 **일**은 임금이 지불되는 모든 고용 형식을 지칭하는 동시에 일반적인 활동이나 무언가를 만드는 것을 의미한다. 반면에 **노동**은 자본주의 하에서 고용을 조직하는 일과 좀더 명백하게 연결된다. 노동은 '상품과 계급을 위한 용어'로, 하나의 집단으로서의 노동자 전체와 '경제적으로 추상화된 활동'을 의미한다.[76] 이어서 윌리엄스는 약간 구시대적이고 고도로 전문화된 노동의 성격에 대해 설명했다. 'art worker'라는 용어는 그 소속이 종종 거부되는 경우에도 계급의 소속을 나타내기 위한 것으로, 따라서 'art laborer'라고 지칭할 때보다 훨씬 폭넓은 활동을 가능하게 한 동시에 과정이나 제작을 포괄하는 데에 사용되었다.

1960년대 말에서 1970년대 초 미국의 노동

미술인에서 미술노동자로 전환되어 가는 양상은 당시의 특별한 역사적 맥락과 얽혀 있다. 베트남전쟁이 진행되던 1960년대 말에서 1970년대 초, 정보 기반의 경제가 대두함에 따라 노동의 가치는 점차 불투명해지고 있었고 페미니스트들은 남성과 동등한 임금을 요구했으며 1930년 이래 가장 치열한 파업이 이루어졌다. 이 시기, **노동**이나 **일**에 대한 정의에 커다란 변화가 일어났고, 역사적 굴곡마다 의문점들이 끝없이 제기되었다. **노동**의 의미도 점점 더 많은 영역의 활동을 포괄하는 방향으로 확장되었다. 페미니스트는 집안일을 노동이라 명명했으며 치카노 농부와 같은 새로운 노동자의 범주가 조직되었다. 더욱이 1960년대 말이 되었을 즈음에는 노동을 대하는 태도에도 변화가 일어났다. 젊은 세대의 경우 노동을 기피하거나, 무시하거나 혹은 정규직 임금 노동자를 깎아내리기도 했다.[77]

이러한 변화는 점점 더 진전되어 국내외 경제에 유의미한 지점까지 다다랐고 노동이 무엇을 의미하는지, 어떠한 모습을 띠어야 하며 누가 노동자로 간주되어야 하는지를 재고하도록 압력이 가해졌다. 1962년에서 1969년 사이 (세후 물가상승률을 고려했을 때) 실질 임금은 상당히 줄어들었다.[78] 전쟁에 들어가는 비용은 물가상승을 불러왔고, 이로 인해 실업률이 급증하자 구직은 더욱 어려워졌으며, 도시에 사는 흑인들이 직업을 구하기란 특히 더 어려운 일이었다. 미국 노동에서 두드러지는 문제는 심각한 젠더와 인종적 불평등이다. 1960년대 중반 흑인 실업률은 백인의 두 배에 다다랐으며, 학력 수준 또한 백인에 비해 낮았고, 임금이 낮은 육체노동과 서비스 산업에 종사하는 흑인의 비율은 백인의 두 배나 되었다.

노동조건에 대한 불만이 전국적으로 비등점에 달한 것도 이즈음이다. 1972년 오하이오 로즈타운(Lordstown)의 제너럴모터스(Genaral Motors)의 노동자들은 이십이 일간 파업을 벌였다. 하지만 이들의 시위 목적은 낮은 임금 혹은 성과급의 인상이 아니라 공장의 비인

간적인 노동조건에 대한 항거였다. 그들은 제너럴모터스가 '산업의 가속화'를 밀어붙이며 조립라인의 작업 속도를 살인적인 강도로 올리거나, 테일러주의의 특징인 작업장 내에서 지속적인 노동자 감시와 조직적인 통제를 시행하는 데에 반대해 일어섰다. 달리 말하자면, 당시 노동자들은 산업의 노동 방식 그 자체에 저항했다. 로즈타운의 노조 위원장이었던 개리 브리너(Gary Bryner)는 "우리 공장 노동자들은 소외의 증세를 보입니다. 당신들이 말하는 것처럼 결근율이 높아지고 있습니다. 이직률도 대단히 높습니다. (…) [노동자들은] 자신의 노조, 자신의 정부가 추진하는 사안을 무시할 정도로 소외되고 있습니다. 체제 전체를 자신과는 상관없는 일이라고까지 생각합니다. 이러한 상태는 혼란으로 이어질 겁니다"라고 말했다.[79] 그의 경고하는 어조는 작업장에서 느끼는 소외로 인해 노동자들이 작업장 지휘자, 노조의 지도자뿐만 아니라 정부에 협조하려는 의지가 줄어들고 있으며, 심지어는 사회적 혼란으로 이어질 수 있음을 암시한다. 그러나 이러한 소외의 원인이 노동자 개인의 문제도, 낮아지는 노동윤리의 문제도 아닌 공장의 구조적 문제와 부당한 노동조건이라고 지적한 것은 완곡한 표현에 불과했다. 작업장 내의 불만은 이른바 베트남전쟁기의 '노동쟁의(Labor Revolt)'로 불리는 거대한 파업의 물결로 이어졌다.[80] 이 쟁의는 1940년대 이래 최대의 규모로 확대되었고 1970년과 1972년 사이에는 최고조에 달해 엄청난 수의 공장폐쇄로 이어졌다. 노동사 연구자들은 이러한 파업의 물결이 일어난 원인을 낮은 임금과 함께, 노동력이 극단의 행동을 취하기 직전까지 예민해지자 '파업에 동조하는 여론이 증가한 점'에서 찾았다.[81]

일에 대한 불만은 조직된 노동의 바깥 영역까지 퍼져 나갔고 1972년에는 '노동자 소외'가 불러온 위기를 다루는 상원 소위원회를 열 정도가 되었다.[82] 마르크스주의의 주요 개념인 소외가 미국 정부가 주도하는 담론에 공식적으로 사용된다는 사실은 이 소외라는 용어가 당시 얼마나 널리 퍼졌었는지를 보여준다. 노조 위원장이 '혼란'의 조짐이 보인다고 위협하는 상황은 조직된 노동 영역의 바깥에까

지 파문을 일으키며 더한 위기감으로 다가왔다. 다수의 학생이 베트남전쟁에 반대하며 수업을 거부했고 치카노 모라토리엄(Chicano Moratorium)[83] 같은 단체는 평소처럼 일하기를 거부하자고 요청했다. 노동조건에 주목했던 파업과 그의 사촌 격인 모라토리엄은 더 나아가 시민권의 철회까지 요구를 확대했다. 마르쿠제는 1972년 "노조의 제어 없이 진행되는 살쾡이파업[84]의 확산, 군사 전략화되는 공장점거, 청년 노동자들의 요구와 태도를 보았을 때, 이들 시위는 그들에게 강제되었던 작업환경 **전체**에 대한, 그리고 그것을 할 수밖에 없도록 선고된 업무 내용 **전체**에 대한 반항을 드러낸다"(강조는 원저자의 것)고 서술했다.[85]

이차대전 직후, 노동자의 불행을 종식한다던 산업화의 약속은 이루어지지 않았다. 기술이 일을 덜어 줄 것이며 모든 노동 인력에게 더 많은 여가를 가져다주리라는, 『산업주의와 산업의 역군(Industrialism and Industrial Man)』(1960) 같은 쾌활하고 낙관적인 책들의 시기는 지나갔다.[86] 1960년대 중반이 되어서 사람들의 머리에는 비관적인 사고가 자리잡기 시작했다. 실질 임금은 줄어들고 실업률은 올라갔으며, 기술이 노동자들의 일을 대체하자 일자리에 소외가 밀려왔다. 버텔 올먼(Bertell Ollman)의 저서 『소외: 마르크스주의의 근본적 문제(Alienation: Fundamental Problems of Marxism)』(1971)나 이슈트반 메사로시(István Mészáros)의 『마르크스의 소외 이론(Marx's Theory of Alienation)』(1970)과 같은 서적들은 소외를 자본주의의 **핵심** 문제로 주목하게 하는 결과를 가져왔다.[87]

1972년 베스트셀러였던 터클의 구술사 책, 『일: 누구나 하고 싶어 하지만 모두들 하기 싫어하고 아무나 하지 못하는(Working: People Talk about What They Do All Day and How They Feel about What They Do)』(이후 『일』로 약기)가 제일 첫 문장으로 "이 책은 일에 관한 것이므로 그것의 본질인 폭력, 즉 사람들의 신체는 물론 정신에 가해지는 폭력을 다루게 된다"라고 쓴 것에 관해 이 책이 노동을 바라보는 당시의 대중적 시각을 요약했다 해도 과언이 아니다.[88] 터클은 이

렇게 1972년 미국에서의 노동이 폭력적이었다는 암울한 전제로 책을 시작했다. 1972년 닉슨 대통령 내각의 보건, 교육, 사회복지부 장관이 구성한 특별대책위원회의 위원들 또한 노동과 폭력성이 연결됨을 명백히 밝혔다. 그들은 산업에서의 생산 공정, 테일러주의 아래 노동의 분리가 야기하는 무감각화, 공장 및 사무 노동자들 모두 의사결정에서 배제되는 상황이 미국에서 노동 가치를 하락시켰다고 맹비난했다. "수많은 미국 노동자들이 직장 생활의 질에 대해 불만을 품었다. 지루하고 반복적이며, 의미 없어 보이는 업무에, 자율성이나 도전의 여지도 없어서 노동자들은 불행하다. (…) 업무에 헌신하는 것이 아니라 억지로 참여하기 때문에 결과적으로 노동자들의 생산성은 낮다. 이는 높은 결근율과 이직률, 살쾡이파업과 사보타주[태업], 불량품의 생산으로 귀결된다."[89]

각계각층의 고용·인력들이 불만을 품었고 심지어는 사무 노동자들까지도 테일러주의의 파급효과를 절감하게 되었다. 이에 대해 앞서 언급한 정부 특별대책위원회의 보고서를 인용하면 다음과 같다. "오늘날 사무실은 업무가 파편화되고 권위주의적으로 바뀌어 공장이나 다름없는 곳이 되어 버렸다. 노동자의 옷깃 색상만 아니라면 차이를 구별할 수 없는 직종이 점점 더 많아지고 있다. 키펀치(key punch)처럼 컴퓨터 키보드를 두드리는 작업 방식이나 모여 앉아 서류를 작성하는 강당은 자동차 공장의 조립라인과 유사하다."[90] 같은 보고서는 공장 노동자와 사무 노동자 사이의 경계선에 구멍이 많다고 썼다. 이러한 의견은 다른 분야의 노동자들이라 하더라도 모두가 억압받는다는 공통점을 인지한다면, 이들 사이에서도 연대가 가능함을 암시한다. 당시의 노동조건에 대한 저항은 조직된 노동에서 여성운동까지 다방면으로 발현되었는데, 이들은 젠더화된 노동과 관련해 사회주의에 입각한 분석을 내놓기도 했으며 일상을 완전히 개혁하자는 의견까지 내놓았다. 예를 들어, 페미니스트는 집안일을 (높은 임금을 받을 수 있는) 노동으로 재정의했고 직장에서의 동등 임금을 도모하기도 했다.[91]

심리적 단계뿐만이 아니라 신체적으로도 업무 현장의 위험이 폭로되었다. 1968년 랠프 네이더(Ralph Nader)는 "우리나라에서 총 만 사천삼백 명이 산업재해로 생명을 잃었다. 이 숫자는 같은 해 베트남전쟁에서 생명을 잃은 미국 장병의 수와 맞먹는다"는 사실을 발표했다.[92] 베트남전쟁에서 싸웠던 군인의 대다수가 노동자 계급 출신임을 고려했을 때 전쟁 사망자 수와 산업재해로 잃은 사망자의 숫자가 동일하다는 점은 주목할 만한 가치가 있다.[93] 이 둘을 나란히 놓고 보면 공장의 기계에 짓눌리든 혹은 동남아시아의 전장에 나가 총상을 입든 간에 노동자 계급의 신체는 소모품으로 간주되었음을 알 수 있다.

후기산업화 시대의 전문가화

미술인들이 공장에서 제조된 오브제를 작업 과정의 일부로 도입하던 시기, 공장의 생산 공정 또한 전반적으로 재조정을 겪었다. 1960년대 후반에서 1970년대 초반이라는 시기를 규정짓는 데 가장 빈번하게 사용되는 요소로 베트남전쟁이 거론되지만 이 시기는 문화적, 경제적으로도 커다란 변화를 맞이한 전환기이기도 하다. 이 시기를 우리는 후기산업화(탈산업화) 시대라는 용어로 아우르기도 한다.[94] 이 시기 미국은 국제 경제에서와 마찬가지로 노동의 구성, 노조, 공장제 생산 등 경제의 토대 전반에 급격한 변화를 겪었다. 변화된 질서를 가장 잘 보여주는 지표는 기술정보와 지식을 강조하는 경향의 증대, 숙련공에 대한 수요의 감소, 상품생산에서 서비스 산업으로의 전환을 들 수 있다. 이러한 전환은 알랭 투렌(Alain Touraine)의 『후기산업사회(La société post-industrielle)』(1969)와 다니엘 벨(Daniel Bell)의 『탈산업사회의 도래(The Coming of Post-Industrial Society)』(1973) 등의 저서에서 다루어졌다.[95]

덧붙여, 후기산업사회는 경제와 문화가 점점 더 복잡하게 교차하

는 경향을 보인다. 즉, 후기산업화는 문화적으로 지배적인 양식, 자본주의의 양태, 그리고 역사적 시기를 가리키는 용어인 포스트모던과 연결된다. 미술사가들은 1960년대를 예술적으로나 정치적으로 단절을 겪는 시기로 본다. 핼 포스터는 이 시기를 '포스트모던적 실천을 향한 인식 체계의 대전환'이라 쓰기도 했다.[96] 경제적, 사회적, 정치적 위기의 시기였던 1960년대 후반과 1970년대 초반이라는 기간은 미국의 맥락에서는 느슨하게 베트남전쟁으로 묶이지만, 실상 프레드릭 제임슨은 이 전쟁을 '끔찍한 포스트모던의 방식으로 치러진 최초의 전쟁'이라 명명했다.[97] 새로운 경제 질서로 들어가는 초입에서, 그리고 정치적 혼란 속에서, 노동(그리고 미술)은 무자비할 정도로 재정의되었고 재조직되었다. 달리 말하면, 우리는 여기서 전쟁, 포스트모던 형식, 후기산업화 시대 노동의 조건을 연결하는 복잡한 접속 장치를 찾을 수 있을 것이다.

후기산업화 시대의 노동은 미술인들이 가진 계급에서 오는 갈등의 골을 더 깊게 만들었다. 미술노동자, 특히 상업적으로 성공하기 힘든 작품을 만드는 미술인들은 자신을 제대로 보상받지 못하는, 저평가된 주변부적 계급으로 이해했다. 경우에 따라서는 자신을 억압받는 프롤레타리아와 동일시하는 대신 인종적 메타포에 기대는 경향까지 보이기도 했다. 예를 들어 칼 안드레는 1976년 자신과 미술관의 관계는 '노예'의 관계라고 언급했다.[98] 당시 인지도가 높았던, 선택의 여지도 있었고 노예들은 가질 수 없었던 기회를 가졌던 자신을 선하고 힘없는 피해자로 만드는 그의 주장은 충격적이다. 뉴욕의 좌파 미술인들은 인종 문제에 관해서는 포용을 주장할 때조차도 문제투성이였다. 미술노동자연합이 발표한 열세 개의 요구사항 중에서 인종적 평등은 가장 중요한 항목 중의 하나를 차지했다. 로이드, 링골드, 아서 코페지(Arthur Coppedge), 베니 앤드루스(Benny Andrews) 등의 흑인 미술인들은 미술노동자연합에서 주도적 위치에서 활동하면서 미술관 전시에 인종적 평등과 관련된 요구가 두드러지게 했고 널리 호응을 얻기도 했다. 그러나 미술인이 '노예처럼 취급당한다'

는 주장은 미술노동자연합이 표방했던 인종을 넘어서는 결속마저도 인종주의적 색채를 완전히 벗어나지 못했음을 보여준다. 링골드는 자신이 1970년 저드슨 교회에서 열린 반전 전시인 「민중의 국기쇼(People's Flag Show)」에 참여했다는 죄목으로 게릴라예술행동그룹의 설립자인 존 헨드릭스(Jon Hedricks), 토슈와 함께 구속되자 미술노동자연합이 재빠르게 인종 문제를 의제에 포함했었다고 회상하는 한편, 1970년 미술파업은 '백인 슈퍼스타 미술인'을 만드는 플랫폼으로 이용되었다고 비판했다.[99] 마찬가지로, 흑인 학자이자 링골드의 딸인 미셸 월리스(Michele Wallace)도 미술파업이 어머니에게는 미술계 내에서의 인종차별을 보여준 가장 도드라진 사례였다고 회고했다.[100] 미술노동자 사이의 인종적 불평등이 충분히 숙고되지 않는 상황에 불만을 품었던 링골드와 그는 미술노동자연합을 나와 흑인예술가해방여성미술인(Women Art Students and Artists for Black Artists' Liberation)을 결성했다.

미술노동자가 '노예'(그리고 전통적 의미에서의 노동자 계급)에 연결되는지에 대한 의구심은 사상 초유의 미술시장 붐이 일어나면서 더욱 늘어났다. 토머스 크로(Thomas Crow)는 이러한 모순에 대해 "1960년대의 새로운 정치적 맥락 안에서 미술은 상당히 양가적이라는 사실이 밝혀질 것이다. 그 이유는 새로이 형성된, 대단히 적극적인 글로벌 시장에서의 활동을 지지하는 추세에 반대하던 미술인들이 입장을 바꿔 타협하려 했기 때문"이라고 서술했다.[101] 미술인들은 후원자와 기관들로부터의 전례 없는 지원을 받게 되었다. 지원금 수혜의 기회가 증가했고, 더 많은 작품을 팔 수 있었으며, 언론 매체로부터 주목을 받았다. 1967년에 헤럴드 로젠버그(Harold Rosenberg)는 미니멀리즘에 관해 "달라진 미술의 상황을 보여준다. 이전에는 저항적 보헤미안으로서 어느 정도 사회의 하층에 속했던 이들이 이제는 대학에서 양성된 전문가가 되었고, 대중의 지지를 받으며, 언론을 통해 알려지고, 정부의 지원을 받는다"고 언급했다.[102]

달리 말하면, 1960년대에는 미술인의 직업적 특권이 큰 폭으로 증

가했다고 할 수 있다. 하워드 싱어맨(Howard Singerman)이 그의 저서 『미적 주체: 미국 대학이 육성하는 미술인(Art Subjects: Making Artists in the America University)』에 기록한 바에 의하면, 특권이 증가하게 된 변수 중 하나는 다수의 미술인이 대학 교육을 받으며 다시 그들의 미술 제작에 학문 분야로서의 정당성을 부여했을 뿐만 아니라 이들의 기술이 '고용 가능하다'고 강조한 것이다.[103] 브라이언 월리스(Brian Wallis)는 이러한 전문가화의 또 다른 변수로 1965년 연방예술기금의 설립을 꼽았다. 그는 이 기금이 미술인들에게 자신을 '마케팅'하도록 권유하고, '미술인으로 활동하는 데 요구되는 비즈니스' 관련 세미나를 제공했음을 그 증거로 내놓았다.[104] 연방예술기금은 1972년부터 개인에게 지원금을 지급하기 시작했고 곧바로 미술인의 수입원으로 자리잡았다. 1967년과 1968년 지원금을 받은 미술인으로는 안드레, 조 베어(Jo Baer), 댄 플래빈(Dan Flavin), 로버트 휘오(Robert Huot), 모리스가 있다.[105]

1960년대 말에서 1970년대 초, 경영 컨설턴트였던 캘빈 굿맨(Calvin J. Goodman)은 젊은 미술인들을 대상으로 마케팅을 가르치는 교육 프로그램을 운영했다. 그중 「미술인을 위한 비즈니스(The Artist's Own Business)」라는 제목의 프로그램에는 일련의 워크숍이 포함되었는데, 미술인과 딜러들에게 '새로운 시장을 개척하는 법, 가격 책정 기준을 개선하는 법, 작품 판매로 수익을 늘리는 법'을 교육하겠다고 했다. 또 다른 강연은 '독립 사업가로서의 미술인'을 다루었다. 굿맨이 만든 광고지의 그림은 이러한 그의 의도를 명백히 보여주는데, 그럼바커(Grumbacher)사의 물감 튜브는 일 달러 기호를 짜내고 있다.(도판 13) 이와 유사하게 1970년 출판된 저서, 『그의 시장을 위한 미술인 가이드(The Artist's Guide to His Market)』는 미술인에게 은행과 가구점 등에 자신의 작품을 쇼윈도나 로비에 전시하겠다고 제안하라고 권유했다.[106] ('그의' 시장이라는 어휘가 암시하듯이 갤러리 시스템의 대안을 찾는 여정에서도 여성이 제외된다는 사실은 놀랍지도 않다)

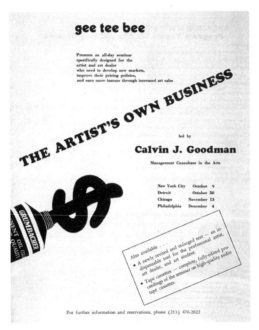

13. 캘빈 굿맨이 기획한
「미술인을 위한 비즈니스」
세미나 전단지, 1971.

　로젠버그는 1967년 "미술은 (…) 반란을 꾀하거나, 억울함을 호소하거나, 자신의 감정에 이끌리는 대신 사회에 귀속된 일개 전문가적 활동이라는 생각이 보편화되었다"고 했다.[107] 1940년에서 1985년 사이 폭발적으로 커진 뉴욕 미술계를 계량적으로 접근한 연구서에서 다이애나 크레인(Diana Crane)은 정부, 기업, 재단이 지급하는 지원금의 증가와 다량의 미술작품을 구매하는 개인 후원자의 수적 증가를 추적했다. 이 시기 갤러리나 아트 딜러는 점점 더 흑자를 보았고, 기업 컬렉션도 믿기 어려울 만큼의 속도로 증가해 1940년부터 1959년까지는 기업 컬렉션이 열여섯 개가 설립되었던 반면, 1960년과 1979년 사이에는 그 수가 팔십 개에 달했다.[108] 인구통계 조사 방식을 활용했던 크레인의 연구에는 '미술인으로 일한다'고 답한 이들이 (1970년에는 육십만 명에 달한 만큼) 급증했음을 보여주었다.[109] 뉴욕의 아트 딜러도 1961년에서 1970년 사이 두 배로 증가했다.[110]

　연방예술기금이 지원을 확충하고 기업 지원 또한 폭발적으로 증

가했지만 갤러리 시스템의 종말과 미술시장의 붕괴, 미술인이 처한 끔찍한 경제적 위상을 다룬 기사도 동시에 등장했다. 1969년 「미술의 경제적 위기(The Economic Crisis in the Arts)」라는 제목의 보고서는 '미술의 침울한 미래'를 보고하면서 '문화에 붐이 일어났다는 신화'와는 달리 상황이 희망적이지 않음을 알렸다.[111] 『새터데이 리뷰(Saturday Review)』가 1970년 발행한 어느 기사는, 사람들이 미술에 대한 후원이 증가했다며 노래를 부르지만, 정작 미술인은 아직도 돈이 없어 동분서주해야 하며, 재원이 부족해 쩔쩔매야 하는 환경에 처해 있음을 확인했다.[112] 또한, 같은 기사에서, 화가나 조각가 열 명 중 단 한 명만이 "자신의 작품을 팔아 자신과 가족을 부양할 수 있다"고 쓴 맥다월 콜로니(Macdowell Colony) 보고서를 인용했다.[113] 리파드는 그러한 통계조사도 과장된 것이라며, "미술로는 거의 아무도 월세를 낼 수 없었다"고 했다.[114] 그로스는 1970년 "미술의 상황은 진정으로 국가적 위기 상황에 처하기 일보 직전이다. (⋯) 미술계가 그 어떤 식으로라도 살아남으려면, 그리고 수천 명의 미술인이 월세를 내지 못해 거리로 내몰리거나, 굶주리거나, 혹은 미술인이라는 직업이 전멸하지 않으려면 아마도 육 개월 후에는 워싱턴이나 알바니에서 비상사태가 선포되어야 할지도 모른다"고 썼다.[115]

미술시장 붐이 일었는데 미술인들이 굶는다는 상반된 주장이 공존하는 상황에서 사태를 정확하게 파악하기란 어려운 일이다. 하지만 이러한 모순이 바로 문제의 핵심이다. 미술시장이란 '스타 시스템'으로 운영된다는 의미이고 (지금도 그렇고) 그러한 시스템에서는 단지 소수의 개인만 살아남을 수 있다는 뜻이다. 스타가 되지 못한 대부분의 나머지는 월세를 내는 데도 어려움을 겪을 것이고, 시간강사 자리를 찾아 전전긍긍하며, 혹은 미술이 아닌 다른 부업을 찾아야 한다. 1960년대 중반에 다다랐을 즈음 몇몇 미술인들은 전문 미술인으로 인정받고 풍요로운 삶을 누릴 수 있었다. 그러나 그럼에도 불구하고 자신의 노동조건에 대한 더 큰 통제권을 바랐던 미술인들은 자신을 권리가 박탈된 노동자로 느꼈다. 논란의 여지가 있지만, 교육받

은 미술인들의 수가 증가하면서 미술인 자신이 평가하는 미술노동의 가치 또한 높아졌다. 미술노동자들이 노조를 형성하려는 노력은 미술시장이 미술인의 위상과 금전적 보상에 대한 욕구에 정당성을 부여한 바로 그때 시작되었다.

비록 미술노동자연합과 미술파업은 조직된 이후 빠르게 해산되었지만 (노동으로서의 미술에 관한 복잡한 연구를 포함해서) 이들의 정신적 유산은 지금까지 계승되고 있다. 이들이 재구상한 미술노동의 면면은 미술의 형식과 미학이 어떻게 이론화되는가의 측면뿐만 아니라 어떻게 미국에서 미술이 만들어지고, 유통되느냐의 측면에서 극적인 전환을 가져왔다. 미술인을 노동자로 개념화하는 작업은 단일하지 않았으며, 다음 장에 제시될 사례에서와 같이 예상치 못한 방향으로 발전되기도 했다. 그러나 계급, 집회의 정치, 미술 제도를 아우를 만큼 대대적으로 미술의 정체성을 재정의한 경우는 이때까지 미국에서는 전무했다.

2
칼 안드레의 작업 윤리

벽돌쌓기

1976년 영국의 어느 신문은 「한 더미의… 수작이군요, 밥(What a load of... art work, Bob)」(도판 14)이라는 제목과 함께 벽돌공 밥에게 가슴 높이까지 벽돌을 쌓게 하고 그 벽돌 더미에 기대선 모습을 찍은 다음, 사진과 함께 기사를 내보냈다. 이 사진은 그즈음 테이트갤러리 [현 테이트모던, 당시 관장의 이름도 밥(Robert)이었다]가 칼 안드레의 작품 〈등가 Ⅷ〉을 구매했는데, 그 형상이 벽돌 백이십 개를 가로로 열 줄, 세로로 여섯 줄, 높이 두 줄로 쌓아 놓았을 뿐이었기 때문에 벌어진 논란을 요약한다.(도판 15) 런던 근교 루턴 지역의 『루턴 이브닝 포스트(Luton Evening Post)』가 발행한 이 기사는 테이트가 벽돌공도 오 분이면 쉽게 쌓을 수 있는 벽돌 더미를 '걸작'의 지위로 올려놓았다고 주장했다. 이 기사는 테이트가 국민의 혈세로 안드레의 벽돌 더미를 사는 데 허비했다며 당시 쇄도했던 수백 개의 기사, 비난의 편지, 만화, 조롱하는 캐리커처 중의 하나였을 뿐이다.[1] 〈등가 Ⅷ〉의 구매를 두고 쏟아진 비난의 열기가 너무나도 거셌기 때문에 이 작품은 영국에 소개된 작품 중에서 '가장 많은 비웃음을 산 작품'으로 낙인

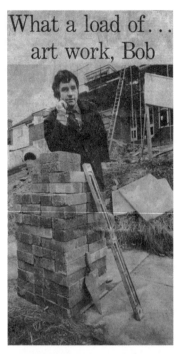

What a load of...
art work, Bob

14. 「한 더미의… 수작이군요, 밥」.
1976년 2월 17일자 「루턴 이브닝 포스트」.

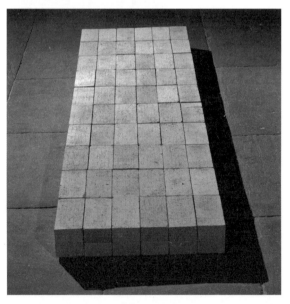

15. 칼 안드레. 〈등가 Ⅷ〉. 1966. 벽돌 백이십 개. 각각 6.35×11.43×22.86cm.

찍히게 됐다.[2]

농담임이 당연했던, 『루턴 이브닝 포스트』가 진술하는 바는 〈등가 Ⅷ〉(1966년에 처음 제작했고, 1969년 개작했다)이 그저 무가치한 벽돌에 지나지 않기에 본질적으로 가치가 없으며, 이를 미술이라고 부르는 행위는 (기사에서는 말줄임표가 사용됐지만, 그 안에 들어갈 단어를 상상하기란 어렵지 않은데) 말도 안 되는 개수작이라는 것이다. 벽돌쌓기나 미술작품을 제작하는 행위가 서로 구별되지 않을 수 있다는 암시는 이 사진 속 유머의 원천이다. 심지어는 이 광고가 두 노동의 형식이 서로 대체될 수 있다고 장난을 치더라도, 이 농담은 평범한 물건을 작품으로 내놓는 것이 어불성설이라고 하면서 궁극적으로 노동자와 미술인이라는 두 집단 사이에 선을 긋고, 이 경계를 감시하는 동시에 강화한다. 안드레의 작품에 '테이트 벽돌'이라는 별명을 붙여 버린 이 기사는 실상 우리로 하여금 노동을 가치 평가하는 일에 대한 문제의 요지가 무엇이었는지 발견하게 해 준다.[3] 그리고 그것은 많은 비판들이 1972년 구매 당시 약 사천 파운드였던 작품 가격이 벽돌공의 연봉을 넘어간다는 데 기인했다.

그저 벽돌 위에 다른 벽돌이 줄줄이 얹힌 〈등가 Ⅷ〉에 가해진 기술이란 중력뿐이다. 벽돌담을 쌓을 때 하중을 더 잘 받도록 줄마다 벽돌을 비껴 놓거나 교차시키는 기본적인 기술조차도 활용하지 않은 이 작품은 건축물로서 실용적인 가치도 없었으며, 작품의 형태가 우발적으로 지어진 것이자 다른 모양으로 쌓아질 수도 있었음을 암시할 뿐이다. 그 벽돌들은 그저 거기에 놓였을 뿐이다. 벽면에 모형으로 쓰이는 가짜 벽돌벽의 일부도 아니고 정원에 낸 길처럼 그 위를 걸어 다닐 수 있는 것도 아니다. 이 작품에서 벽돌이 주장하는 바가 있다면 그것은 쓸모가 없다는, 무언의 반(反)실용주의이다. 안드레조차도 "나는 애초에 모르타르로 벽돌을 쌓는 일에는 관심이 없다"고 했다.[4]

따라서 『웨스턴 데일리 프레스(Western Daily Press)』가 "테이트갤러리가 벽돌쌓기를 미술로 규정하다"라는 머리글로 기사를 내보냈

을 때, 신문은 작품을 제대로 이해했다고 볼 수 없다.[5] 오히려, 〈등가 Ⅷ〉은 명확하게 벽돌쌓기가 무엇이 **아닌가**를 보여주었다. 즉, 이 작품은 그저 벽돌을 바닥에 늘어놓은 것이 아니며, 특히 바닥에 겹겹이 쏟아부은 더미 이상이라는 것이다. 사건을 스캔들처럼 다루었던 수많은 기사들처럼, 『루턴 이브닝 포스트』의 사진 속 벽돌공은 안드레의 작품과 비슷하게 벽돌을 쌓아 노동자가 안드레와 동등하다는 것을 증명하도록 요청받았다. 그러나 벽돌공이 쌓은 벽돌 더미들 중 어느 것도 안드레가 쌓은 〈등가 Ⅷ〉과 그 배열이 같지 않다. 벽돌공이 쌓은 벽돌은 굵직한 기둥의 형태로 쌓였고 안드레의 것과는 전혀 다르게 줄이 잘 맞춰져 있지도 않다. 그럼에도 불구하고 이 둘 모두가 평범하다는 공통점이 있었기 때문에 비난의 논리를 제공했음은 다음의 언급에서 감지할 수 있다. "벽돌은 미술작품이 아니다. 벽돌은 벽돌일 뿐이다. 당신은 벽돌로 벽을 세우거나 혹은 보석상의 창문에 던져 유리를 깰 수도 있다. 하지만 벽돌을 두 겹 쌓아 놓고는 그것을 조각이라고 부를 수는 없다."[6] 한 가지의 공산품을 간결하게 늘어놓는 안드레의 예술, 그가 공산품을 구매하고 미술관에 설치하는 일은 그 자체로 노동의 위상을 전유하며, '실제' 노동과 미적 노동 사이의 차이에 기대는 가치 평가 체계를 흔들어 놓는다.

혹독한 비난이나 기발한 패러디만 안드레와 벽돌공을 말 그대로 연결했던 것은 아니었다. 안드레 자신도 계급적 용어들을 사용했다. 그는 1973년 "나의 작업은 벽돌쌓기, 타일공사, 석공의 기술과 같은 노동자 계급의 기술에서 왔다"라고 서술했다.[7] 1960년대 이후 안드레를 인터뷰한 글에는 그가 노동자 계급 출신이라는 사실이 작업에서 중요하다는 내용이 종종 발견된다.[8] 그의 할아버지는 벽돌공이었고, 그의 아버지는 베들레헴스틸(Bethlehem Steel) 조선소의 제도사였으며, 그 또한 펜실베이니아 철도(Pensylvania Railroad)의 보조 차장으로 사 년간 일했다는 내용의 몇몇 주요 사실은 그의 전기를 쓸 때 반드시 사용되었기 때문에 이는 그가 어떤 사람으로 인식되는지에 중요한 역할을 했다.[9] 그는 고향인 매사추세츠 퀸시가 조선소가 많았

던 마을이라 강철판들이 즐비했다고도 회상한다. 이외에도 그의 자전적 출판물인『퀸시 이야기(Quincy Book)』에는 규격화된 주택이 늘어선 마을이 흑백의 기록사진 형식으로 담겼으며, 화강암과 강철을 생산해내는 공장들을 보여주는 데 세심한 주의를 기울인 것이 발견된다.[10] 불행했던 어린 시절을 상상하게 하는 이 풍경은 계급과 관련해 그의 정체성이 복잡하다는 주장을 가능하게 했다. 그의 주장은 그가 1960년대부터 매일 즐겨 입었던 푸른색의 작업복, '마오쩌둥주의 커버올스(Maoist cover-alls)'(1970년대에는 그렇게 불렸다)에서도 잘 드러난다.[11] 안드레는 일찍부터 '노동자'와 자신을 동일시하거나 노동과 관련된 이슈에 주목하는 예술에 주력했다. 그리고 그 노동에 관한 관심은 1960년대 말 그가 활발하게 활동하던 미술노동자연합 시기에 특히 두드러졌다.

그 정체성은 그리 간단한 사안이 아니었다. 적어도 노동과 미술 생산 사이의 공명을 강력히 주장했고 미술노동자연합 활동 기간뿐만 아니라 이후에도 그 주장을 반복했던 안드레에게는 그러했다. 안드레가 노동자 집안에서 자라고 스스로 노동자 계급임을 표방했기 때문에 그가 1976년 "우리 사회 안에서 미술인의 입장은 디트로이트의 조립라인에서 일하는 공장 노동자와 똑같다"라는 주장을 했을 때 진정성을 얻을 수 있었다.[12] 이만큼 직설적인 주장은 공장 노동자의 노동과 미술인의 노동을 강제로 환원해 등가로 만드는 일일 뿐만 아니라, (이 둘 각자가 자유 시간이나 문화자본에의 접근성과 맺는 구별된 관계를 무시하면서) 넓은 의미에서는 미술인을 노동자 계급과 연결하는 역사적 아방가르드의 오랜 전통과 이어진 것이다.

안드레는 급진주의적 양식을 추진했던 인물 중 가장 두드러진 인물이었긴 했으나 그의 정체성은 암시하거나 내포되는 방식으로 표현되었다. 예를 들어 1970년 미술파업을 찍은 사진에는 격앙된 군중에 둘러싸인 안드레와 모리스가 보인다. 그중 몇몇은 손을 들어 주목을 요청하는 모습이다.(도판 16) '혁명 포스터에 어울릴 만한' 덥수룩한 수염에 작업복을 입고 지도자의 자세를 취한 안드레의 모습은

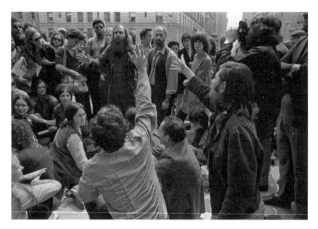

16. 인종차별주의·전쟁·억압에 대항하는 뉴욕미술파업에서의 칼 안드레(중앙 왼쪽)와
로버트 모리스(중앙 오른쪽). 1970년 5월 22일.

이 사진에서의 주인공 위치를 차지하고 있다.[13] 또한, 무언가를 말하는 도중임이 분명한 입 모양과 양손을 벌린 자세를 고려했을 때, 그가 다양한 의견이 충돌하는 군중의 한가운데에서 회의를 이끌어가는 인물임을 알 수 있다. 그의 옷차림새는 안드레가 중산 노동자 계급에 속한 사람임을 알려주지만, 그가 1970년 자신을 '생산계급이라는 사전적 의미 그대로의 노동계급'과 동일시하지는 않는다고 언급한 만큼 노동자 계급에의 소속에 관한 한 그의 입장은 언제나 양면적이었다.[14] 안드레는 자신이 부르주아이기도 하지만 노동자이기도 하다는 태도를 오랫동안 고집했다. 그가 "노동자 계급의 노동과 같은 작업을 하지만, 작업복은 깨끗하다"라는 비난을 받았을 때 그는 자신과 노동자 계급과의 연결점은 "실용적이라기보다는 형식적이다. 하지만 그렇다고 작품의 형식적 연결이 거짓이라고 생각하지 않는다"고 대답했다.[15]

이번 장은 안드레가 미술 창작과 노동을 '형식적으로' 연결한 것은 실로 양식의 문제였다고, 즉 미학, 재료, 과정의 문제였다고 주장한다. 이 책이 다루는 모든 미술노동자 중 안드레는 미술 창작을 '교역'이자 '직업'으로 자리잡기 위해 가장 멀리까지 갔던 인물이다.[16] 이러

한 동일시는 미술에 속하는 작업의 상징성과 실질적 제작 사이의 긴장감, 즉 신체와 재료가 만나 초래된 결과에서 비롯되었다. 안드레의 계급 간 이동성, 중산층으로부터 떨어져 나와 다시 노동자 계급과 자신을 동일시할 수 있다는 사실 자체는 계급의 맥락에 관해 그가 특권을 가진 사람임을 드러낸다. 안드레는 노동자와 미술인 사이에 가득한 모호함을 명료하게 표현해 영향력을 발휘할 수 있었던 사람이자 행동으로 옮긴 사람이다. 그의 노동 논리는 1960년대 말에서 1970년대 초 미술노동을 정치화하는 데 근간이 되었다. 나의 연구는 물질적 노동과 관련된 문제와 그의 작품이 어떻게 만들어졌는가를 들여다보고 누군가는 '벽돌 더미'라 부르는 그의 작업이 어떻게 미술의 위상을 차지하게 되었는지뿐만 아니라 애초에 이 벽돌이 어떻게 **존재하게** 됐는지를 생각해 본다. 이러한 시점은 뒤샹(M. Duchamp)의 이론으로 해석되어 온 지난 몇 십 년 동안의 안드레에 대한 시각과는 다른 해석이 될 것이다. (미술작품이 만들어지는 과정에 포함된 사실상의 **노동**) 과정과 관련된 근본적인 질문은 종종 미니멀리즘을 논의하는 것에만 한정되었다. 하지만 리처드 세라(Richard Serra)와 그의 작업에 참여하는 강철 노동자, 그리고 굴착 작업에 들어가는 노고를 분석한 더글러스 크림프(Douglas Crimp)의 시각은 이를 교정하는 데 중요한 관점을 제공한다. 특히 세라에 관해 '제작 과정에서 노동의 분리에 집중했음'을 집어낸 시각이 그러하다.[17] 제작공정과 재료에 관련된 질문들은 미니멀리즘이 베트남전쟁기 동안 벌인 정치를 이해하는 데에 결정적인 역할을 한다. 안드레는 노동을 전면에 배치하는 동시에 이를 부정함으로써 이 둘 사이의 변증법적 관계를 유지한다.

미니멀리즘의 윤리적 토대

미니멀리즘 조각은 그 시작부터 미술노동과 대립되는 관계에 있었다. 철학자 리처드 볼하임(Richard Wollheim)은 1965년 '최소한의' 작

업만을 투입하는 것으로 보이는 이 새로운 움직임을 **미니멀 아트**라 명명했다.[18] 부분적으로 볼하임의 논의는 관객의 판단을 구심점으로 전개된다. 그의 물음은 이것이었다. 관객이 미술작품을 미술작품으로 인식하게 되는 최소한의 판단 기준은 무엇인가? 이러한 분류의 문제를 제기한 뒤, 이어서 그는 생산은 물론 수용 모두가 미술 창작에 포함된다고 고집하는 한편, 논의를 작품의 제작 그 자체로 옮겨 갔다. 지금은 미니멀리즘과 가장 긴밀하게 연결된다고 여겨지는 조각들을 당시에는 잘 알지 못했던 볼하임은 뒤샹의 레디메이드와 로버트 라우션버그(Robert Rauschenberg)의 콤바인페인팅(combine painting)[19] 기법을 차용하는 전략을 비교하는, 많은 이들이 의아해할 만한 글을 쓰고 있었다. 당시 볼하임이 이렇게 추측한 이유는 이들의 작업이 '우리가 지난 수백 년간 미술의 필수 요소라 간주해 왔던 일이나 노고를 보여주는 데 실패했기' 때문이었다.[20]

볼하임은 '최소한의' 노력이 미술작품 창작에 포함했던 '노동'을 재고하게 하며 미술 창작의 정의를 의사결정으로까지 확대한다고 했다.[21] 그러나 볼하임으로부터 생겨난 반론자들은 미술 창작에 요구되는 노동이 충분히 투입되지 않았다고 그의 의견에 반대하며, 1960년대 중반 다음과 같이 말했다. 예를 들어 1966년 마크 디 수베로는 미니멀리즘은 미술인의 손길이 닿지 않았기 때문에 미술이 아니라고 주장했다. "도널드 저드(Donald Judd)라는 친구는 미술인 자격이 없다고 생각합니다. 왜냐면 그의 작품은 그가 만든 것이 아니에요. (⋯) 미술인이라 불리려면 자신이 직접 만들어야 하지요."[22]

디 수베로의 반론과는 달리 1960년대 말경이 되어서는 스케치나 도안을 주고 작품 제작을 공장에 일임하는 일이 흔했으며 관행으로 인정됐다. 이러한 현상은 처음에는 '획기적'이거나 조각사에서의 '전환점'으로 이해되었다가[23] 1966년 「원초적 구조(Primary Structures)」 전시가 유대인박물관(Jewish Museum)에서 열리면서 제도로 굳어졌다. 그리고 1960년대 말, '제조된 기본 유닛을 사용하는 논리'는 미술의 주도적인 경향으로 모습을 드러내기에 이르렀다.[24] 무용가인 이

본 레이너(Yvonne Rainer)는 미니멀리즘을 요약한 자신의 연구에서 미니멀 오브제를 생산하는 이들에게 부과된 첫번째 과제는 '미술인의 손길이 수행했던 역할을 최소화하거나 제거하고 이를 공장이 대신하도록 한 것'이라 설명했다.[25]

조각가 중 일부는 드로잉이나 모눈종이에 그린 단순한 설계도만 공장에 전달했으며 심지어 모형 제작을 거부하는 일도 잦았다. 이에 대해 바버라 로즈는 조각가인 데이비드 스미스(David Smith)를 예로 들면서 미술인들이 '작업실을 공장으로 전환하는' 시대가 되었음을 선언했다.[26] 그런데 스미스는 직접 자신의 손으로 용접을 하거나 제작의 모든 공정에 관여했기 때문에, 적어도 우리는 그를 자신의 대표작인 약 182×182×182센티미터의 강철 정육면체 작품 〈죽다(Die)〉(1962)를 공장에 전화로 주문 제작했다는 토니 스미스(Tony Smith)나 간단한 설명만 제공했던 라즐로 모홀리-나기(László Moholy-Nagy) 이전의 세대로 구분해야 할 것이다. 장 바티스트 카르포(Jean-Baptiste Carpeaux)를 자세히 연구한 앤 와그너(Anne Wagner)의 논문은, 조각작품에서는 힘센 노동자나 보조 인력이 물리적 제작을 담당해 왔기 때문에 지적 노동으로 간주되어 온 다른 장르의 미술에서와는 달리 오래전부터 노동의 분리가 실천되었다고 서술한다.[27] 노동의 분리는 미니멀리즘에 와서 강화되었고, 공장을 활용하게 됨으로써 미술은 인간의 손길에서 멀어지는 방향으로 한 걸음 더 나아갔다.

미술인이 제작자를 따로 고용해 작품을 생산하는 움직임을 지지하는 이들이 많았던 한편, 실제로 이를 행했던 미술인의 수는 많지 않다. 미니멀 아트가 공장 조립라인에서 생산된 제품을 닮고자 했더라도 실제로 그러한 모습을 갖추기 위해서는 장인적 기술을 필요로 했고, 따라서 견본 한 개만 만들어지거나 한정판으로 제작되기 일쑤였다. 일반적으로 미니멀 아트의 오브제는 재료만 달랐을 뿐, '전통적' 조각작품만큼이나 독창적이고 정교한 기술로 만들어졌다. 이들의 차이점이란 대량생산된 재료를 사용한다는 사실뿐이었다. 심지

어 모리스의 칙칙한 회색 육면체 작품은 손으로 만들었음에도, 산업용 합판으로 제작되어 공장에서 찍어낸 것처럼 보였다. (모리스가 사용한 단순한 형태의 목재는, 유리섬유를 선호하는 등 '마감재에 대한 물신숭배적 집착'이 두드러지는 미국의 서부 해안 출신 미술인들의 경향과 명백히 구별되었다.)[28] 그럼에도 불구하고, 미술인의 손재주가 제거된 산업형 제작공정에 대한 신화는 조각 제작에 빠르게 수용되고 있었다. 절단가공, 롤링, 강철 용접 등의 과정이 미술잡지에 등장하기도 했고, 어떤 경우에는 전문용어를 들어 가며 제작공정을 하나하나 경건하게 묘사하는 경우도 있었다. 예를 들어 『아트 매거진(Arts Magazine)』의 1971년 기사는 공장에서 제작된 조각품이 완성되는 과정을 자세하게 다뤘다. 여기에 사용된 전형적인 표현에는 "미리 광을 낸 약 0.4센티 두께의 에버듀어(Everdur) 패널은 네마(NEMA, National Electrical Manufacturers Associations) 8급의 균일한 두께를 만들기 위해 80그릿의 습식 그라인딩 벨트로 테이블 왕복식 표면 연마기 공정을 거치게 된다"라는 문장이 포함되었다.[29] 이렇게 불가사의한 전문용어를 대부분의 미술잡지 독자가 이해할 리 만무하지만 이러한 용어를 사용한다는 것은 미술 관객들 사이에 기술을 유창하게 구사하고픈 갈증이 있었음을 짐작하게 한다. 캐럴라인 존스도 노동자의 공정처럼 제작이 진행되는 스튜디오의 관행, 즉 기술에 대한 강조를 비판적으로 다루었다.[30] 로버트 스미스슨도 "중공업 분야의 자재 생산에 대한 가치 절상은 (…) 강철과 알루미늄을 작품에 사용하고 싶다는 물신숭배적 로망을 만들어냈다"고 보았다.[31]

산업의 신기술은 미니멀 아트의 핵심이었다. 따라서 많은 미술인이 기술 관련 잡지에서 자신들의 미학적 프로그램에 적절한 자재와 공정에 관한 정보를 찾곤 했다. 어느 판금 가공 공장이 좋은지, 어느 유리섬유 제작자가 미술인들의 요구사항을 잘 들어주거나 공장에 가서 설계를 바꾸도록 허용하는지와 같은 정보를 서로 교환했다. 로버트 머레이(Robert Murray)는 가구 공장, 스테인리스 탱크 세작 회사, 교량 건설업체나 헬리콥터 제조업자와 함께 일한 것으로 알려져

있다. 댄 플래빈은 제너럴일렉트릭(General Electric)에 연락해 회사를 홍보하는 조건으로 회사의 장비를 쓰겠다고 했다.[32] 이렇게 1960년대 말에서 1970년대 초 재료의 공급원은 미니멀 미술인들에게 매우 중요한 사안이었다.

안드레가 동일한 단위의 재료를 시리즈로 늘어놓는 미니멀 조각을 시작한 것은 1960년 '원소(Elements)' 시리즈부터이고, 그의 전형적 스타일인 바닥 작업이 소개된 것은 1960년대 중반부터다. 대체로 알루미늄, 아연, 강철로 만들어진 사각형의 금속 타일을 바닥에 늘어놓거나 벽돌을 줄줄이 늘어세우는 그의 방식은 이야기, 상징, 혹은 개인적인 감성을 표현하려는 것이 아니라 어떠한 착시를 유도하려는 의지 없이 순수하게 재료들을 그대로 제시하려는 의도에서 비롯했다. 안드레의 최초의 바닥 작품은 1966년에 제작되었는데, 모래와 석회를 섞어 만든 벽돌 백이십 개를 수학적으로 늘어놓은 '등가(Equivalent)' 시리즈가 바로 그것이다. 앞서 언급했던 테이트갤러리가 소장한 작품도 이 시리즈에 포함된다. 그의 걸작 대부분은 '등가'에서 시작된 논리를 따르고 있으며, 이 시리즈에서 그는 각목에서부터 발포 보드, 벽돌, 금속 타일에 이르기까지 다양한 건축 자재들을 맨바닥에 깔았다. 조각은 좌대 위에 놓여야 한다는 관념을 완전히 뒤집은 그의 작품은 관객이 금속 작업을 발로 밟도록 초대한다. 관객은 금속의 타일을 밟으면 나는, 잘 들리지는 않지만 독특한 소음을 듣게 된다. 금속으로 제작된 바닥 작업에서 각각의 타일은 약 30센티의 정사각형으로 절단된 경우가 많은데, 이는 안드레가 지정한 크기였으며 설치 인력의 보조를 받아 맨바닥에 놓인다. 정사각형 모양으로 겹치지 않게 놓이는 타일들은 때때로[동일한 원소의 타일이 아니어서 서로 다른 색상의 타일이 사용된 경우] 길고 굵은 직선이나 픽셀 패턴의 삼각형 모양으로 진열되기도 한다.

⟨서른일곱 조각의 작업(37 Pieces of Work)⟩(1969)의 경우 안드레는 (그가 '상업적으로 유통되는 금속'이라 부르는)[33] 알루미늄, 구리, 강철, 마그네슘, 납, 아연 타일 각각 이백십육 개, 총 천이백구십육 개

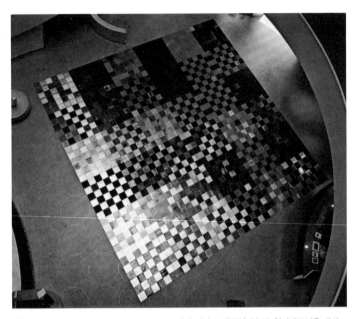

17. 칼 안드레. 〈서른일곱 조각의 작업〉. 1969. 전시 전경. 구겐하임미술관. 천이백구십육 개의
알루미늄, 구리, 아연, 강철, 마그네슘 타일(각 이백십육 개). 각각 30.48×30.48×0.95cm.
전체 10.97×10.97m.

를 깔았으며 이는 약 백이십 제곱미터의 면적을 차지했다.(도판 17)
작품의 제목부터 노동을 묻는 이 작품은 'work'라는 단어가 가진, 딱
히 명사나 동사로 확정할 수 없는 단어의 특성을 유희하고 있다. 이
작품의 제목은 정교하게 반복되는 패턴을 만들어내는 서른여섯 개
의 금속 사각형과, 작품 전체 즉 한 개의 사각형을 지칭한다. 일종의
거대한 조각보 같은 이 작업은 안드레의 작업 중에서 가장 큰 것으
로, 1970년 구겐하임 개인전에 메인으로 전시되기도 했다. 비율과 균
형에 관한 연구였던 이 작품은 엄격한 대칭과 함께 맥박이 요동치는
대지의 색상, 명암의 대조를 보여주었다고 해서 바흐의 푸가와 비견
된다.[34] 이 전시의 큐레이터였던 다이앤 월드먼(Diane Waldman)은
그의 작품이 가진 훌륭함이 "비잔틴 스타일과 유사하다"고 표현했
다.[35] 수평으로 놓인 그의 작품은 관객이 금속 재료를 감각적 존재 그
자체로 마주하게 한다. 관객은 바둑판 모양으로 놓인 작품을 가로지

르며, 밟는 걸음마다 조금씩 달라지는 소리를 듣는다. 안드레는 1969년 이와 관련해 언급하기를, "나의 꿈은 시간성을 초월하는 작품을 만드는 것이다. 시간성의 초월이란 작품의 질적인 측면을 말하는 것이 아니다. 시간이 멈춘 장소와 그 장소에서 우리가 우리 자신을 추스를 수 있는 고요함을 의미하는 것이다"라고 했다.[36]

미니멀리즘 작가 중에서 (아마도 플래빈과) 안드레는 산업 분야의 생산 공정을 본따 미술을 제작하겠다는 주장을 지키기 위해 가장 멀리까지 갔던 인물일 것이다. 오브제 제작에 미술인이 손을 대지 않으려는 의지는 (작품 자체로도 자명하지만) 그의 언급에서도 잘 드러난다. "나는 광석을 캐지 않는다. 나는 그 금속을 주조하지도 않는다. 나는 벽돌을 굽지도 않는다."[37] 안드레는 그의 작업이 '산업 분야에서의 생산 조건을 반영하며 어떠한 수작업도 포함하지 않는' 점을 자랑하곤 했다.[38] 하지만 그의 주장은 부분적으로만 옳다. 안드레의 금속 타일 작업 중 일부의 모서리가 거친 것을 통해 이 타일이 기계에 의해서가 아니라 (토치를 사용해 수작업으로) 절단된 것임을 볼 수 있다.[39] 이 모서리는 직접 눈으로 자세히 들여다보아야만 발견할 수 있는 것으로, 사진으로는 알 수 없다.[40]

1960년대 중반 즈음, 안드레는 추상과 정치에 헌신하는 미술실천에서 가장 중요한 위치를 차지하게 되었다. 수평성은 이러한 정치의 핵심이어서 안드레를 비평할 때 핵심이 된다. 이는 단지 안드레의 조각이 기존의 수직적인 전통을 완전히 부정하기 때문만은 아니다. 안드레의 작가 노트 중 가장 잘 알려진 글에서 그는 콘스탄틴 브랑쿠시(Constantin Brancusi)의 〈무한주〉 작품을 완전히 "바닥까지 깎아내렸다." 이어서 그는 "대부분의 조각은 공간을 향해 뻗어 있는 남성의 장기처럼 남근적이다. 나의 작품에서 남근(Priapus)은 바닥을 향한다. 그것이 관계 맺는 대지와 평행하다"고 썼다.[41] 그가 사용한 **관계 맺는** 이라는 단어는 에로틱한 암시가 뚜렷한 한편, '사회적 관계에 적극 참여한다'는 의미로도 해석되어 왔다. 데이비드 비엘라작(David Bje-lajac)은 2001년 "안드레의 미술은 그가 공감하는 좌파 정치의 논리에

서 영향을 받았다. 바닥에 가로질러 놓인 수평적 조각은 사람들이 살아가는 공간과 실제 세계에 정치적으로 참여하려는 안드레의 의지를 뜻한다"고 보았다.[42] 비엘라작은 비록 연구에서 '관계 맺기' 측면만을 다루었지만, 그의 평가는 안드레의 1960년대 작업을 향한 일반적 시각을 요약한다. 애초에 안드레의 '수평적' 작품이 평등과 수평적인 사회라는 관념으로 분석된 데에는 그가 소속된 단체가 가진 정치적 성향이 일조했다. 그레고리 배트콕도 연구자 대부분이 안드레의 작가 노트를 인용하지 않은 채 작품의 '광범위한 사회적 함의'를 강화하기 위해 양식적 측면을 논할 뿐이라고 1970년 정리했다.[43]

이밖에 안드레의 작업에 대한 몇몇 분석은 그의 작업의 미술시장을 향한 도전을 지적한다. 그중 한 비평가는 1967년 기사에서 "안드레의 미술은 지극히 급진적이며 과감하다. 그의 작업은 미술을 판단하고 평가하는 전통적인 기준 중 많은 부분을 완전히 전복한다. (…) 그의 작품에 내재한 이러한 특성은 작품을 판매할 잠재적 미술시장을 심각할 정도로 제한한다"고 썼다.[44] 하지만 컬렉터와 미술관은 안드레의 작업을 극찬하기 시작했고 그의 논리는 곧 무의미해졌다. 다른 한편, 안드레의 형식과 정치가 나란히 '급진적'이라는 평가는 계속되었다. 1969년 바버라 로즈도 미니멀리즘의 '깔끔함과 정직함, 효율성과 간결함'은 '이상적으로 평등하며 계급 없는 민주주의적 사회'와 연결된다고 평했다.[45]

이들의 해석은 안드레의 작품에서 발견되는, 표준규격의 '일상적인' 재료를 '서민적'이자 반엘리트주의로 간주하는 데서 비롯한다.[46] 더욱이 자재로 '등가의' 타일을 사용하는 점은 '반계급주의적이자 반권위적' 접근 방식을 대변했다.[47] 안드레는 당시까지만 해도 미술작품을 만지지 못하게 하는 일반적 관습과는 반대로, 한 걸음 더 나아가 관객에게 작품 위를 걸어 보라고 권유해 관객의 신체적 참여를 수용했다. 마지막으로 바닥 작업의 납작하고 평평한 특징은 작품이 관객보다 낮다는 의미로 보였다. 그레구아르 뮐러(Grégoire Müller)가 1970년 "수평성이란 윤리의 극한이다. (…) 수평성이 우리가 아는 것

이다"라고 썼을 때,[48] 그에게 수평성은 기념비적인 특성을 부정하기 때문에, **윤리**를 의미했을 것이다.

안드레 작업의 접근성과 윤리의 담론은 안드레가 주도했던 미술 노동자연합이 설립되는 1969년 즈음 사용된 수사학에 곧바로 반영되었다. 미술 창작에서의 윤리는 안드레가 금속 타일을 제작하기 시작했던 1960년대 말 열띤 토론을 이끌어냈던 이슈였다. 루시 리파드 또한 1970년대 미술계에 '정치와 윤리에 관한 관심이 높아지고 있었다'고 했다.[49] 안드레의 내면에 자라나던 윤리의 문제를 나는 헬렌 몰스워스의 논리를 따라 그의 '작업 윤리'라고 부른다.[50] 여기서 우리는 다시 이전의 스캔들, 즉 테이트갤러리와 벽돌의 핵심으로 돌아가 볼 필요가 있다. 미술인이 특화했던 노동 형식의 가치란 무엇일까?

안드레가 1976년 말했던, "지배 계급이 미술인과 미술을 프롤레타리아로 만든다"는 주장이 그 자체로는 그리 독자적인 것이 아니다.[51] 직접적이고 중요한 역사적 선례로 용접공 노조와 함께했던 데이비드 스미스의 사례도 있다.[52] 이외에도 안드레는 가장 주목할 만하고 영향력있는 전례를 세기 초 1917년 혁명기의 러시아 예술가에게서 찾아냈다. 1960년대 미국 미술인들은 러시아의 예술가들을 잘 알지 못했고 그들이 추구했던 목표도 어렴풋하게 이해했다. 그렇지만 커밀라 그레이(Camilla Gray)의 저서 『위대한 실험: 러시아 예술, 1863–1922(Great Experiment: Russian Art, 1863–1922)』가 1962년 출간되었고,[53] 이 저서와 함께 1968년에서 1970년 사이 발간된 몇몇 기사는 미국 미술인들이 혁명기의 러시아 예술과 구성주의에 대해 막연한 동경을 가질 만큼의 정보를 제공했다.[54]

그레이에 의하면, 혁명 이후 몇몇 러시아 예술가들은 공장에서 일하기 위해 잠시 이주하게 된다. 러시아 예술가들은 임금 노동자로 일하면서 행하는 자신의 미술실천을 모든 생산과 삶의 방식을 재조정해 가는 거대한 사회주의 여정의 일부라고 봤다. 그들에게 문화 노동자라는 직업은 상상력을 발휘해 추측하는 일에 참여하는 것, 즉 만들기 전에 미리 기획하고 설계하거나 혹은 미래를 내다보는 것을 의미

했다. **미술노동자**라는 용어는 이 시점에 널리 회자되었던 용어로서, 러시아 구성주의 예술가들은 자신을 미래 사회의 창조에 적극적으로 참여하는 사람으로 이해했고 자신의 작업을 그러한 창조의 연장선으로 보았다.[55] 블라디미르 마야코프스키(Vladimir Mayakovsky)가 '시는 제조[56]하는 일'이라고 그의 저서에 밝혔듯이, 미술노동자들은 심지어 자신의 기능주의와 상관없는 오브제까지도 노동의 언어에 포함시켰다.[57] 그러나 러시아 예술가의 작업은 혁명기의 정부가 제공했던 독특한 조건 아래에서 수행된 것이기 때문에 소외되지 않은 것으로 이해되고, 선언된 것이다. 이들의 생산은 집단으로서의 세계관과 연결되어 있었고 이들이 창작한 다수의 오브제는 실질적 사용을 염두에 두고 디자인되었다.

그레이는 그의 책에서 블라디미르 타틀린(Vladimir Tatlin)이 레스너(Lessner) 야금 공장을 위해 제작한 작품을 짧게 묘사함으로써, 미술과 노동을 통합하려는 생각을 한층 더 발전시켰다.(즉, 야금 공장이 안드레에게 중요하다는 것은 의심의 여지가 없다.) 그러나 임금 노동자가 되려 했던 이들의 시도가 현실에서는 이상적이지 못했을 것이다.[58] 이들의 형식적 실험과 노동자 계급에의 개입에 대해 잘

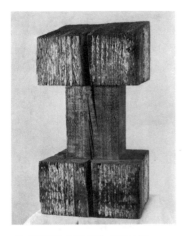

18. 칼 안드레. 〈나무 조각〉. 1959. 나무. 40.64×21.59cm.

19. 알렉산드르 로드첸코. 〈공간 구성〉. 1920.

알고, 또한 매료되었던 안드레는 "나는 나의 작업이 타틀린과 로드첸코와 같은 러시아의 혁명적 미술인의 전통에 포함된다고 생각하고 싶다"고 했다.[59] 이들을 연구할 만한 자료가 충분하지 않았음에도 〈나무 조각〉(1959, 도판 18) 작품을 보면 안드레가 이들을 주의 깊게 연구했음이 분명하다. 이 작품에서는 각목을 쌓아 기하학적으로 구성했던 알렉산드르 로드첸코(Alexander Rodchenko)의 〈공간 구성〉(1920, 도판 19)에 대한 강한 오마주가 발견된다. 전후 조각 미술에서 조각도로 깎은 수공의 나무 조각을 최상으로 여겼던 사실을 고려하면, 안드레가 그처럼 칠이나 아무런 기술이 가해지지 않은 목재로 조각작품을 만들었다는 점은 놀라운 일이다. 공장에서 처리된 각목으로 만든 그의 조각작품은 조각 기술의 역사 전체를 거부하는 제스처라 하겠다. 그의 초기 작업인 이 작품은 공장과 공사 현장에서 사용되는 기본 자재가 사용되었으며, 안드레를 유사 구성주의의 계보에 위치시키도록 한다.

그러나 안드레가 주장하는 미술인과 공장 노동자 사이의 유사성은 러시아 구성주의 예술과는 뚜렷이 구별된다. 기본적으로 그가 가진 노동으로서의 미술 관념은 미술 그 자체가 '민중을 위한 것'이라는 표현을 포함하지 않는다. 그가 '등가의' 자재를 사용한다는 점이 서열을 없애는 평등의 제스처라 하더라도,[60] 안드레 작업의 난해함 안에는 대중성이 발견되지 않는다. 그의 작업은 일상의 오브제를 연상하게 하는 재료의 실험도 아니고 노동자의 가치를 드높이는 리얼리즘적 표현에 해당하지도 않는다. 안드레가 자신과 공장 노동자를 동일시할 수 있다고 이해한 1976년의 조건은 '정확히' 무엇이었을까? 결과적으로 그것은 '엘리트' 미술계와 그 제도적 공간 안에서 미술노동자라는 정체성을 가지고 몇 년간 투쟁을 벌였던 미술인들의 담론을 요약한다.

안드레는 자신을 '포스트스튜디오' 미술인이라 칭했다.[61] 같은 용어를 사용했던 앤디 워홀이나 그의 전신인, (드로잉, 설치, 대형 유리 작업을 제작했던) 뒤샹과는 달리 안드레는 자신이 어떠한 것도 **창조**

하지 않음을 강조했다.〔하지만 그 또한 모눈종이에 그의 작품 속 자재를 기하학적으로 배열한 다이어그램을 그렸으며, 이를 '안전 초안(security draft)'이라 불렀다.〕[62] 안드레는 그의 재료로 공간 안에 일종의 드로잉을 했다고 할 수 있다. 이때 드로잉은 어떤 재료를 선택하고 이를 어떻게 늘어놓을지의 문제와 결부된다. 그의 작품 제작에는 금속 공장에 전화하고, 타일을 주문하고, 미술관에 곧장 배달하는 일이 포함된다. 그가 만약 재료를 바닥에 늘어놓거나 설치에 직접 참여할 수 없다면 미술관의 설치 인력에게 지시문을 보냈다. [스튜디오의] 닫힌 문 안에서 자신의 재료에 조작을 가하는 대신 안드레는 미술관 바닥을 작업실로 전환했다. 달리 말하자면, 미술관은 그의 일터가 되었다.

안드레와 미술노동자연합

안드레는 1969년 3월부터 일찍이 미술노동자연합의 주동 인물이 되었다. 같은 해 11월이 되었을 즈음에는 모임에서 연설을 한다든가 미술관에 대해 혹은 그들이 베트남전쟁으로부터 얻는 이권에 대해 성명서를 낸다든가 하면서 미술노동자연합에서 가장 두드러지는 일원이 되었다. 우연히 조직된 집단이었던 미술노동자연합은 따로 선출된 지도자가 없었지만 로즈는 안드레가 '앞서서 빛을 비추는 등대 같은 사람' 혹은 '대변인'의 역할을 맡았다고 회상했다.[63](반면에 안드레는 자신이 '충실한 일꾼'으로 불리길 선호했다.[64]) 리파드는 다음과 같이 밝혔다. "**노동자**라는 용어를 고집하며 미술인, 비평가, 큐레이터와 다른 미술관계자 들을 노동력에 포함시키고 미술계의 일정부분을 유려한 말 한마디로 프롤레타리아의 영역에 끌어들인 사람은 연합의 상주 마르크스주의자, 칼 안드레였어요."[65](리파드는 안드레가 연합에서 실제로 마르크스를 읽은, 몇 되지 않는 사람 중의 한 명이었다고도 고백했다.[66])

architects, choreographers, composers, critics&writers, designers, film-makers, museum workers, painters, photographers, printers, sculptors, taxidermists, etc.

ARE ASKED TO COME TO THE MUSEUM OF MODERN ART GARDEN
21 WEST 53RD STREET AT 3:00
ON SUNDAY, MARCH 30TH.

AMONG THE REASONS THIS ACTION IS BEING CALLED ARE THESE:

1) TO DEMONSTRATE THE RIGHT OF ART WORKERS TO USE ALL MUSEUM FACILITIES;
2) TO SUPPORT THE DEMANDS OF BLACK ARTISTS;
3) TO DEMAND THAT ALL MUSEUMS EXPAND THEIR ACTIVITIES INTO ALL AREAS AND
 COMMUNITIES OF THE CITY;
4) TO DEMAND FREE ADMISSION ON BEHALF OF ANYONE WISHING IT;
5) TO DEMAND ACCESS TO MUSEUM POLICY-MAKING ON BEHALF OF ART WORKERS.

DEMONSTRATE OUR STRENGTH AT MOMA !

20. 초창기 미술노동자연합의 전단지. '우리의 힘을 뉴욕현대미술관에 보여주자!'는 문구가 사용되었다. 1969년 3월.

물성을 가진 조각에 경도되었으며 미술노동자연합에 열성적으로 참여했던 안드레는 연합에서 '상주 마르크스주의자' 역할을 떠안았다. 그의 작업은 마르크스주의의 다른 이름인 '역사적 유물론'과 실제 물리적 재료가 가진 물성을 연결하는 시도였다. 1970년 그는 '나의 미술은 무신론적, 유물론적, 그리고 공산주의적'[67]이라고 밝혔을 뿐만 아니라 '상징으로서의 물질이 아닌, 물질을 그 자체로 간주하는 것이 양심적인 정치적 입장이라고 생각하는데, 이는 근본적으로 마르크스주의'라고 부연했다.[68] 1장에서도 밝혔지만, 미술노동자연합은 미술작품의 도덕적 '소유권'과 전시의 조건을 고민했다. 안드레의 미술이 물성, 경제적 실상과 '상업 영역에서 유통되는 금속'을 강조했던 사실을 고려해 보면, 그의 작품은 미술노동자연합의 핵심 이데올로기 프로그램인 작품의 통제 및 전시 관련 이슈를 예행연습한 측

면이 있다.[69]

그러나 제임스 마이어(James Meyer)의 통찰력있는 판단으로 보았을 때, 안드레의 유물론은 "제대로 이해받지 못했다."[70] 정통 마르크스주의 이론은 같은 시기 제작된 안드레의 조각품이 제기하는 복잡한 문제를 이해하는 데 도움이 되지 못한다. 그 이유 중 하나는 이론이 안드레의 미술을 마치 미술노동자연합에 의해 기계적으로 구축되었다는 듯이 한 방향으로만 풀어내기 때문이다. 하지만 안드레가 받은 영향의 체계를 따라가기란 어려웠고, 뿐만 아니라 안드레의 평등주의적 시각은 미술노동자연합과 쌍방향적 대화를 통해 연합이 제시하는 미술노동의 범주를 확장하는 데 영향을 주었다. 미술노동자연합이 초기에 배포했던 공청회 전단지는 '건축가, 안무가, 작곡가, 비평가, 작가, 디자이너, 영화제작자, 미술관 직원, 화가, 사진가, 판화가, 조각가, 박제사 등' 방대한 스펙트럼의 미술노동자를 포괄했다.[71](도판 20) 이는 미술노동자를 광범위하게 규정했던 안드레의 시각과 상응하는데, 그는 1970년 어느 한 인터뷰에서 다음과 같이 말했다.

컬렉터는 자신을 미술노동자라 생각할 수 있다. 실상 미술계와 관련된 그 어느 사람이라도 미술에 건설적으로 기여하는 바가 있다면 자신을 미술노동자로 간주할 수 있다. 나는 예술적인 일을 해서 미술작품을 만든다. 하지만 누군가가 와서 그 미술작품으로 그만의 예술적인 일을 하지 않는다면 나의 작업은 진정으로 완료되지 않는다고 생각한다. 달리 말하자면, 지각있는 관객이나 미술관 방문자들이 작업으로부터 일종의 자극을 받는 것도 미술노동을 하는 것이다. 이런 식으로 미적 행위는 말도 안되는 지점까지 확장될 수 있는데, 나는 그 의미가 확장될 수 있는 한 널리 확장되어야 한다고 생각한다. 왜냐하면 나는 현재의 미술이 처한 정치적, 경제적, 사회적 구조가 미술인에게 제한되어 있다는 점을 좋아하지 않는다. 그렇다면 미술은 다른 부류의

엘리트주의인 셈이기 때문이다.[72]

미니멀리즘은 관객이 작품을 대면하는 상황 속 자신의 신체를 의식하게 함으로써 관객의 주체성을 활성화한다고 언급되어 왔다.[73] 하지만 어느 한 관객이 물리적 공간과 그 안에 놓인 자신의 신체를 의식하게 된다고 말하는 것과 그 관객을 미술인, 컬렉터, 미술관 경비원과 동급의 미술노동자라고 지칭하는 것은 다른 문제이다. 물론 안드레의 바닥 작업은, 납작한 금속 타일을 바닥에 수평으로 늘어놓아 관객과 작품이 동일한 공간, 동일한 높이에 위치하도록 해 작품이 놓인 공간과 연루된 모든 이들을 등가로 만들어 버리는 상황을 조성한, 이른바 발제적 시도이기는 하다.[74] 이러한 맥락에서, 안드레의 바닥 작업은 충분히 포괄적인 '정치적, 경제적, 사회적 구조' 혹은 공간을 상상하고 창조했던 시도로 보아야 한다. 이러한 안드레의 바닥 작업의 급진적 공간성은 공간적으로나 문자 그대로 오브제, 생산자, 관객, 그리고 제도 기관 사이에 새로운 종류의 관계를 제시하는 **발판**(platform)이 된다.

안드레가 미술노동자연합을 통해 발의한 내용도 마찬가지로 대안적인 발판이었다. 미술노동자연합이 제시한 최초의 열세 개 요구 사항은 미술인의 권리와 인종적 다양성을 수용하는 정치적 해결책이었던 한편, 3월이 되었을 즈음 급진적인 사회주의적 색채를 띠게 된 요구는 '모든 이에게 최소한의 수입이 보장되는 때가 오기 전까지' 일시적인 경제 해결책이었다.[75] 이외에도 이 요구에는 전시를 위한 대관료, 미술작품이 양도될 때 생겨나는 차익의 배분, '미술인을 위한 의료보험과 임금'의 보장이 포함되었다.[76] 회원들은 미술인의 수입을 보장하는, 몇몇 유럽 국가에서 시행된 정부 주도형 제도에서 영감을 받았으며 유사한 정책이 미국에서도 시행되기를 희망했다. 그 결과, 삼백 명이 넘는 미술인들이 1970년 9월 뉴욕에 미술인 노조를 설립할 것인가를 묻는 표결에 찬성표를 던지기에 이르렀다.[77] 이와 관련된 알렉스 그로스의 연구도 "네덜란드 정부는 미술인의 연간

수입을 보장할 만큼 미술품을 구매해 준다. 같은 정책이 이 나라에서 시행되지 못할 이유는 없다"고 서술했다.[78] 그러나 실은 그렇게 하지 못할 이유가 몇 있었다. 예를 들어 이 시기는 베트남전쟁이 한창 진행 중이었어서 대부분의 미술노동자들이 정부 정책에 대립각을 세웠다는 사실이 그렇다.

안드레는 미술인들을 위한 임금정책을 적극적으로 밀어붙였다. 1969년 10월 열린 미술노동자연합의 공청회에서 그는 미술인들의 노동은 "폭넓게, 그리고 떳떳하게 고용되어야 하며 정당한 보상을 받아야 한다"고 촉구했다.[79] 그는 또한 우레와 같은 박수를 받았던 1969년 4월 공청회에서 "미술계는 미술인 공동체의 독이며 완전히 소멸되어야 한다"고 주장했다.[80] 희망과 분노가 가득 찼던 안드레의 표현에는 미술인 사이의 사회적 관계가 시장에 의해 정해지는 것이 아니라, 새로이 형성되기를 바라는 마음이 잘 드러나고 있다. 당시『아트포럼』의 편집자였던 필립 라이더(Philip Leider)는 안드레가 읽었던 선언문이 사실은 자신이 미술노동자연합의 행태를 비웃으려고 과장해서 쓴 글이었다고 훗날 인정했다.[81] 안드레가 다른 사람이 쓴 글을 몽땅 차용한 행위는 공장의 제작 논리와 연결될 수 있다. 우리는 그가 작품을 직접 '만들지 않았음'을 다시 한번 발견한다. 비웃음 섞인 원저자의 의도를 무시하고 안드레가 이 글을 확신에 찬 목소리로 낭독했음에 주목하자. 그 원본이 얼마나 우스꽝스러웠거나 혹은 말도 안 되게 과장을 했던 간에, 낭독문이 함의했던 '미술인의 공동체'를 함께 만들겠다는 이상주의적 비전은 많은 미술노동자연합 참여자들을 선동할 수 있었다. 안드레가 다른 사람의 글을 자신의 것인 양 읽고, 자신의 견해라고 주장하는 행위는 관습적인 저작자 개념에 문제를 일으키고 창작자의 역할을 파괴하는, 넓은 의미의 정치적 전용이나 전유 전략을 상기시킨다.

1960년대 말 즈음의 안드레는 상대적으로 고가에 작품을 판매할 수 있었나. 어느 소식통에 의하면 많은 미술인이 작품을 전혀 팔 수 없었던 1969년에서 1970년경에도 그의 작품은 삼천 달러에서 팔천

달러 정도의 높은 가격에 팔렸다.[82] 안드레는 미술계 안에서 수입의 격차에 관해, "구십구 퍼센트의 우수한 미술인들이 (…) 아무런 보상을 받지 못하거나 미술에서 유의미한 수익을 벌지 못하고 있다"고 1969년 12월 열린 어느 좌담회에서 설명했다.[83] 여기에 덧붙여 안드레는 다음과 같이 못을 박았다.

미술이란 허접한 직업이에요. 사회가 미술을 어떻게 생각하는지를 생각해 본다면 말입니다. (…) 게다가 미술은 나쁜 시스템이기도 하지요. 여기서는 손에 꼽히는 사람들만 어마어마하게 부풀려진 수입을 얻습니다. (…) 저는 뉴욕에 살면서 미술노동자연합이라고 불리는 조직과 일하고 있습니다. (…) 우리가 마주하는 문제 중 하나는 그렇게 수십만 달러 수준의 수입을 벌어들이는, 몇 안 되는 미술인들로부터 아무것도 빼앗고 싶지 않다는 사실입니다. (…) 요지는 미술인들에게 최소한의 수입을 보장하는 발판을 마련해 미술이 그들의 직업이 될 수 있도록 하자는 것입니다. 그 사람이 꼭 훌륭한 미술인여야만 하지도 않습니다. 누구나 어떠한 모습이라도 자신이 되고 싶은 미술인이 될 수 있어야 합니다. 그저 자신을 미술인라고 말할 필요만 있을 뿐, 예를 들어 건강보험, 치과 보험 같은 지원은 그에 따라 제공되어야 한다는 것입니다.[84]

안드레는 (자신을 비롯해) 그가 언급한 몇몇 미술인을 끌어내리는 대신 '발판'을 확립함으로써 모든 미술인이 재정적으로 홀로 서는 꿈을 분명히 한다. 그의 조각작품이 바닥을 활용한 점을 생각하면 모든 미술인에게 최소를 보장하는 발판은 의미심장한 표현이라 하겠다. 상업적 성공이라는 측면에서 보면, 미술노동자연합에게 들쭉날쭉한 미술인들의 재정적 불평등을 어떻게 해결할 것인가란 문제는 해결 불가능한 딜레마였을 것이다. 1970년 4월 14일, 그는 뉴욕현대미술관에서 '미술과 보조금'이라는 주제로 열린 토론회에 참가했다. 여

기에 참가한 토론자들은 일상에서의 경제학, 주거 문제, 미술인의 수입원에 대해 토의했다.[85] 이 토론에서 안드레가 제기했던 주장은 너무나 급진적이어서 당시 뉴욕현대미술관의 관장이었던 존 하이타워(John Hightower)를 화나게 한 나머지 다음과 같은 언급을 끌어냈다.(그러나 하이타워는 당시 너무나 당황해서 큰소리로 반박하지도 못했다.) "뉴욕현대미술관은 미술인들의 생활이나 생계를 지원하는 재단으로 설립되지 않았습니다. (…) 우리를 당신들의 생계 보장에 이용하지 마십시오."[86]

어떤 이들은 **미술노동자**라는 명칭이 그저 공동체를 만들어 보려는 빈말에 불과하다고 생각했다. 미술인 폴 브라크(Paul Brach)는 1971년 다음과 같이 말했다. "그러한 수사학에 깃든 히스테리는 기가 막힐 정도입니다. (…) 내가 아는 한 칼 [안드레] 그리고 로버트 모리스는 사람들에게 주목을 받으려고 그런 이름을 이용하는 겁니다. (…) 내가 미술노동자연합에 공감하기 어려운 이유는 나 스스로 이십대 어느 때인가부터 내가 프롤레타리아적 환상 속의 노동자라고 생각하지 않기 때문입니다. 나는 지식인이지 노동자가 아닙니다."[87] 브라크에 의하면 안드레와 모리스의 계급정치는 미술인을 '노동자로 상상하는 프롤레타리아적 환상'과 연루된다. 브라크는 자신의 작업을 지적 노동에 결부시키기 때문에 안드레와 모리스에게 동의할 수 없었다.

안드레를 포함한 미니멀리스트들은 다른 비난과도 마주하게 되었다. 칼 베버리지(Karl Beveridge)와 이안 번(Ian Burn)은 1975년 잡지 『폭스(Fox)』에 "미술과 현실 문제 사이의 괴리는 1960년대 미술에서부터 시작되었는데, 미술인 대부분이 근본적으로 정치적 개입을 미술 바깥의 특별활동으로 간주할 정도로 비정치적이자 비사회적이었기 때문이다"라는 내용의 글을 기고했다.[88] 달리 말하면, 안드레의 행동주의는 정치에 초점을 둔 미술을 생산하지 않아도 되는 구실이라는 문제 제기였다. 이들의 지적처럼, 자신들의 작품에서 더 이상 노동의 흔적이 뚜렷이 발견되지 않아서 미술인은 자신을 노동자라 주

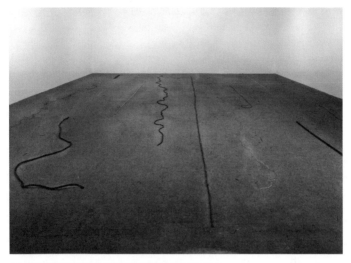

21. 드완갤러리에서 열린 칼 안드레의 전시 전경. 뉴욕. 1971.

장했을 수도 있다. 어쩌면 이들의 정치는 **잘못 위치설정**되었을 수 있다. 이들 미술인은 자신의 정치를 작품의 예술적 내용으로 구현하는 대신, 개인의 정체성과 태도를 통해 구현했다.

1960년대 중반에서 말까지 안드레의 작품 세계는 미학적으로 상당히 일관성을 보였다. 그런데 미술노동자연합의 활동이 한창 활발하던 1971년 안드레는 자신의 스타일에서 빠져나와 미술작품의 상품화에 영향을 미치는 동력과 미술실천에서의 후원 문제를 인식한 형태의 작품을 선보였다. 안드레는 드완갤러리(Dwan Gallery)에서 열린 전시에 선형의 조형물 스물두 개를 선보였는데, 철근에서부터 납으로 도금된 구리선, 철선, 플라스틱 벽돌까지 모두 거리에서 주워온 재료로 제작되었다.(도판 21) 이 선형 조형물은 이전 작품과 시각적인 면에서는 그리 차이가 없다. 하지만 작품의 가격 면에서는 커다란 전환점을 가져왔다. 그 조형물의 가격은 작품을 구매하는 사람의 수입 수준에 따라 미터 당 가격이 매겨졌다. 뱀처럼 구불구불한 재료를 가지고 서로 다른 질감과 색상으로 그려진 낙서 같은 제스처가 배어나는 형태의 다양한 선들은, 바닥에 그려진 평면 작품에 가깝게 설

치되어 입체가 아니라 안드레가 제작한 여느 드로잉 작업과 같다고 할 만했다.

1971년 드완갤러리 전시에 대한 평가는 안드레가 당시 지향하던 정치적 주제와 곧바로 연결되는 경향을 보였다. "구겨진 철근은 안드레가 자신의 뜻을 마치 철근의 구김살을 펴듯이 정치적으로 풀어보자는 시도일 터인데, 미터 당 컬렉터 연봉의 일 퍼센트를 적용하는 평등주의 가격 책정 시스템을 제시하는 방식으로 구현되었다."[89] 안드레는 작업의 가치를 컬렉터의 수입과 직접 연동시켰다. (값비싼 실크를 구매할 때와 유사한 방식으로) 작품 길이의 미터 당 구매자의 연 수입의 일 퍼센트에 해당하는 액수를 요구하면서 안드레는 미술의 가치가 어떻게 미술인의 문화적 가치와 연결되는가를 연구했다. 그가 제기한 바의 요지는 작품의 가치가 재료 그 자체나 혹은 미술인이 선택하고 진열한 방식에 의해서 결정되는 것이 아니라, 컬렉터의 자산에 따라 결정된다는 것이다. 길거리에서 주워 온 물건들로 구성된 전시에 이렇게 책정된 가격은 컬렉터의 연 수입이 얼마인가에 따라서 지나치게 비싸거나 저렴할 것이다. 이렇게 값을 매기는 행위는 컬렉터로 하여금 예술적 가치에 의문을 제기하도록 하는 것일 뿐만 아니라 보통은 비싼 미술작품을 산다는 일을 생각할 수도 없는 이들이 작품을 구매할 가능성을 여는 일이 된다.

안드레는 미술의 제도화가 창작자로부터 미술 오브제를 단절시킨다는 생각을 굳혀 갔다. 그는 이를 '노예 활동'이라고 부르는 한편, '작품이 컬렉팅 행위의 트로피인 양 전시된다면 작품은 판매의 시각에 속박되는 것'이라며 비난하기도 했다.[90] 이러한 과장된 언급은 미술의 상품화가 노예제도의 잔인한 착취와 유사하다는 비판 혹은 마르크스의 대표적인 개념인 소외로 읽을 수도 있다. 즉, 자신이 생산해낸 오브제가 특화되면 임금 노동자는 자신이 만든 오브제로부터 소외된다는 것이다. 하지만 이론가나 노동자 모두 예술을 소외된 노동이 아니라 이와는 정반대로 이상화하는 경향도 있다. 예를 들어 스터즈 터클의 1972년 저서, 『일』에 포함된 제철 공장 노동자 마이크 르

페브르(Mike LeFevre)의 인터뷰에는 다음 내용이 담겼다.

> 나 같은 사람은 퇴화하는 종자예요. 노동자 말이죠. 근육으로만 먹고 사는 (…) 들어 올리고, 내려놓고, 다시 들어 올리고 또 내려놓고. (…) 나 자신은 한 번도 건너지 않을 다리에, 열어 보지도 않을 대문에 자부심을 품기는 어려워요. 우리는 물건을 대량 생산하지만 그 결과물이 어떻게 될지는 알 수 없어요. 내가 보고 싶은 것은 빌딩에, 예를 들어 엠파이어 스테이트 빌딩 같은 곳 한쪽에 그 건물을 지었던 벽돌공 하나하나, 전기공 하나하나의 이름이 새겨진 팻말이에요. 그러면 누구는 지나가다가 자기 아들에게 "자, 저게 바로 내 이름이란다. 내가 사십오 층의 강철 기둥을 세웠단다"라고 말할 수 있을 거예요. 피카소는 자신의 그림을 가리키며 이게 내가 만든 작품이오, 하겠지만 나는 어디를 가리켜야 하나요?[91]

르페브르는 자신의 프로젝트를 감상하거나 사용하지 못한다는 점과 연결하면서 자신이 강철을 생산하지만 강철로부터는 소외됨을 아주 명쾌하게 표현했다. 그는 자신의 상황을 미술인과 대비시키면서 이상적인 노동의 조건이란 자신이 만들어낸 오브제에 자부심을 표현할 수 있는지의 여부라고 했다.

미술 오브제와 그 오브제를 만든 창작자 사이의 단절이야말로 바로 안드레가 미술인들이 공장 노동자와 유사하다는 주장을 했을 때의 요점이다. "조립라인에서 일하는 노동자는 자신이 만들어내는 상품의 어느 부분에 대해서도 권리를 갖지 못한다. 일단 그가 주말에 급여를 받아 드는 순간, 그는 자신이 만들어낸 산물과 단절된다. 그는 그 생산물에 자신이 어떤 작업을 했다고 말할 수도 없고 거기서 이윤이나 혜택을 얻을 수도 없다. 미술인도 마찬가지로 돈을 받는 순간 자신의 작품에 불어넣은 미술인으로서의 비전이나 그 작품이 맞이할 운명에 대해 말할 모든 기회가 단절된다."[92] 안드레에게 미술인

이 노동자로 전락하는 이유는 미술인들이 작품의 판매나 전시를 통제할 수 없다는 데에서 비롯한다. 그러나 그의 주장은 사용가치와 상징적 가치의 구분을 해체하면서 소비자본주의와 임금노동 시스템의 실질적인 과정을 곡해하는 것에 가깝다. 노동자와는 달리 미술인들은 자신의 생산물을 어느 정도 통제한다. 자신의 산물을 팔지 않을 수도 있고 무상으로 줄 수도 있다.

드완갤러리 전시가 미술작품의 판매 조건을 세부적으로 관리하려는 안드레의 욕구를 드러내는 만큼이나, 그는 특히 자신의 작품이 어떻게 보이고 이해되는가에 대해 무척 까다로운 태도를 보였다. '안전 초안'이라 불렸던 그의 스케치는 진품 여부를 증명하고 작품이 재생산될 여지를 제어하는 방법의 하나였다. 나만을 위한 벽돌을 굽거나 만드는, 안전 초안이 특정하는 사양을 충족할 수 없는 우리는 〈등가 Ⅷ〉을 제작할 수 없다. 그는 그의 작업이 **자신의 것**이기를 바랐다. 컬렉터, 갤러리, 미술관이 그가 내미는 진열에 대한 까다로운 요구사항을 무시하는 데 화가 난 안드레는 소외된 미술인들에게 힘을 합치자고 촉구했다. 그는 작품의 이차 판매, 진열, 관리에 관련된 문제에서 미술인의 뜻을 따라야 한다는 태도를 유지했던 유일한 인물이었다.(이러한 이슈들은 이론상 언제든지 복제가 가능한 미니멀 아트나 개념미술 미술인들에게는 특히 중요한 사안이었다.)

미술인 권리의 문제는 뉴욕 미술계를 움직였고, 미술노동자연합의 조직화된 노력으로 '양도와 재판매 시 미술인의 권리에 대한 협약'이 작성되었으며, 그 안에는 특히 작품이 다시 양도되는 과정에서 발생하는 차액의 일정 부분을 미술인에게 지급해야 한다는 요구를 포함하게 되었다.〔알렉산더 알베로(Alexander Alberro)는 이와 관련된 사실들을 연대기로 적었는데, 이 계약서의 초안은 미술시장으로 진입하는 미술작품에 대해 미술인들이 금전적으로나 혹은 이외의 사안에 대해 관여할 수 있는 권리를 보장하기 위해 1971년 작성됐다고 했다.[93]〕 미술노동자연합은 미술을 가능하게 하는 작업의 '가치' 뿐만 아니라 전시 설치 시의 통제권 문제에 깊이 관여했고, 이 이슈

들은 안드레의 초기 예술관 확립에 영향을 미쳤다.

　미술노동자연합은 사회참여적 예술이 어떤 특정한 모습을 갖추어야 한다고 선언하지 않았다. 하지만 사회참여가 근본적인 동기였던 미니멀 아트의 미학은 연합의 집회 자료를 제작하는 과정에 필수적인 역할을 담당했다. 예를 들어, 1970년 제작된 전단지는 안드레의 미학이 연합의 활동에 얼마나 깊이 배어 있는지를 잘 보여준다.(도판 22) 베트남전쟁에 반대를 표명하기 위해 일상의 모든 업무를 중지하

```
                    THE DAYS OF MORATORIUM

   OCTOBER 15
   NOVEMBER 13 14
   (WASHINGTON 15)
   DECEMBER 13 14 15
   JANUARY 13 14 15 16
   FEBUARY 13 14 15 16 17
   MARCH 12 13 14 15 16 17
   APRIL 12 13 14 15 16 17 18
   MAY 11 12 13 14 15 16 17 18
   JUNE 11 12 13 14 15 16 17 18 19
   JULY 10 11 12 13 14 15 16 17 18 19
   AUGUST 10 11 12 13 14 15 16 17 18 19 20
   SEPTEMBER 9 10 11 12 13 14 15 16 17 18 19 20
   OCTOBER 9 10 11 12 13 14 15 16 17 18 19 20 21
   NOVEMBER 8 9 10 11 12 13 14 15 16 17 18 19 20 21
   DECEMBER 8 9 10 11 12 13 14 15 16 17 18 19 20 21 22
   JANUARY 7 8 9 10 11 12 13 14 15 16 17 18 19 20 21 22
   FEBUARY 7 8 9 10 11 12 13 14 15 16 17 18 19 20 21 22 23
   MARCH 6 7 8 9 10 11 12 13 14 15 16 17 18 19 20 21 22 23
   APRIL 6 7 8 9 10 11 12 13 14 15 16 17 18 19 20 21 22 23 24
   MAY 5 6 7 8 9 10 11 12 13 14 15 16 17 18 19 20 21 22 23 24
   JUNE 5 6 7 8 9 10 11 12 13 14 15 16 17 18 19 20 21 22 23 24 25
   JULY 4 5 6 7 8 9 10 11 12 13 14 15 16 17 18 19 20 21 22 23 24 25
   AUGUST 4 5 6 7 8 9 10 11 12 13 14 15 16 17 18 19 20 21 22 23 24 25 26
   SEPTEMBER 3 4 5 6 7 8 9 10 11 12 13 14 15 16 17 18 19 20 21 22 23 24 25 26
   OCTOBER 3 4 5 6 7 8 9 10 11 12 13 14 15 16 17 18 19 20 21 22 23 24 25 26 27
   NOVEMBER 2 3 4 5 6 7 8 9 10 11 12 13 14 15 16 17 18 19 20 21 22 23 24 25 26 27 28
   DECEMBER 2 3 4 5 6 7 8 9 10 11 12 13 14 15 16 17 18 19 20 21 22 23 24 25 26 27 28
   JANUARY 2 3 4 5 6 7 8 9 10 11 12 13 14 15 16 17 18 19 20 21 22 23 24 25 26 27 28 29
   FEBUARY 1 2 3 4 5 6 7 8 9 10 11 12 13 14 15 16 17 18 19 20 21 22 23 24 25 26 27 28
   MARCH 1 2 3 4 5 6 7 8 9 10 11 12 13 14 15 .........................................

                    ART WORKERS
                    COALITION
```

22. 미술노동자연합. '모라토리엄의 날' 전단지. 1970.

는 모라토리엄이 날이 가고 달이 갈수록 고조될 것이며, 마침내 모든 순간은 시위를 향한 준비가 되리라는 소망이 표준 편지지 사이즈의 종이에 타자로 적혀 있었다. 전단지의 글자는 물줄기가 퍼져나가듯이 첫 줄에서부터 아래로 내려갈수록 넓이가 점차 넓어지는 배치로 흰 배경에 인쇄되었다. 이를 안드레가 1964년 지은 「지렛말(Lever-words)」이라는 제목의 시와 비교해 보면, 안드레가 선호했던 글자 배열이 전단지에 적용되었음을 알 수 있다. 다음은 그중 일부다.

LEVERWORDS
beam
clay beam
edge clay beam
grid edge clay beam
bond grid edge clay beam
path bond grid edge clay beam[94]

지렛말

기둥
점토 기둥
에지 점토 기둥
격자 에지 점토 기둥
접합 격자 에지 점토 기둥
경로 접합 격자 에지 점토 기둥

미술노동자연합은 안드레 시의 단순한 형태를 전단지에 프로파간 다의 형태로 전환하면서, 단순한 폰트, 반복의 연속, 구체적인 요소, 점증적인 느낌을 강조하는 디자인을 사용했다. 이것이 바로 미술노 동자연합이 그들의 논쟁에 안드레의 미니멀 미학을 가져온 방식이다.[95]

안드레의 작업은 그와 의견을 같이하는 영향력있는 비평가와 큐레이터, 특히 미술노동자연합원들의 창작과 시장 이데올로기의 정수를 간결하고 명료하게 보여준다.[96] 1970년 구겐하임에서 개인전을 열고, 로즈와 리파드 같은 비평가와 큐레이터들이 그의 작품을 주요 전시에 초대하고 찬사를 아끼지 않는 등, 그가 빠르게 두각을 나타낸 것을 보더라도 그의 예술이 미친 영향을 짐작할 수 있다. 안드레의 작품은 미술노동자연합에서 활동하던 시절에 탄력을 받았으리라 생각되는데, 이는 그의 작품이 연합이 표방하던 윤리와 맞아 떨어지기 때문이다. 더욱이 다른 이들도 미술노동자라는, 수작업을 배제하는 동시에 노동자라는 약자의 위상이 접목된 혼성적 정체성을 따르기 시작했다.

어느 한 미술인의 작품과 정치 사이 연결점을 도표화하는 작업이란 까다롭기 마련이다. 작품의 의도가 시위라 하더라도 그러한데, 우리가 다루는 문제의 미술작품처럼 외연상 직접 지시하는 바가 없는 경우에는 더욱 그렇다. 여기에 데이비드 래스킨(David Raskin)의 연구는 작품과 정치를 연결하는 데 모델이 될 만한 방식을 제공한다. 그는 도널드 저드를 연구하면서 저드가 정치적으로 개입했던 사안들을 자세히 들여다보고 그것이 저드의 상자 모양 작품과 어떻게 관계 맺는지를 통찰했다.[97] 하지만 안드레의 작품에서 정치가 기능하는 방식은 조금 다르다. 만약 미술노동자연합이 그의 미술 창작에 어떤 영향을 미쳤다면, 안드레의 미술은 점진적으로 연합의 활동 향방을 만들어 갔다. 안드레 작업의 본질은 미술노동자연합의 (널리 알려진) 철학이 분명히 표현될 수 있는 토대를 형성했다. 그가 자신의 조각을 제작하는 방식이나 자신의 노동을 이해하는 방식은 이러한 영향 관계에 결정적 요소가 되었다. 달리 말하자면, 미니멀리즘은 미술노동을 가시화할 수 있는 새로운 조건을 제공했다. 미니멀리즘은 연합 안에 국한되지 않는 사조이지만, 적어도 노동과 평등을 강조했던 안드레의 미니멀리즘은 연합과 함께하면서 노동자로서의 미술인이라는 개념을 가능하게 만들었다.

미술노동자연합 시절, 안드레는 미술의 가치에 관련해 엇갈리는 주장을 내놓기도 했다. 그는 미술이 생명력과 활력을 불어넣는 놀라운 힘을 가졌으며 "미술이 농사의 한 갈래라는 것이 기정사실이라면, 첫째, 우리는 생명을 유지하기 위해 농사를 지어야 한다. 둘째, 우리는 생명을 보호하기 위해 싸워야 한다"고 했다.[98] 동시에 다른 한편으로는 미술을 쓸모없는, 심지어 하찮은 것이라 해석될 법한 무엇으로 간주하기도 했다. 오락가락하던 안드레의 입장은 1960년대와 1970년대에 잘 다뤄지지 않았던 대중문화와는 반대로, 고급예술에 쏟아졌던 복잡다단한 관심을 반영한다. 또한, 그는 미술에 관심을 보이는 사람이 소수에 불과할지라도 '엘리트주의'가 아니라고 고집했다. '엘리트'라는 분류는 밀스의 1956년 저서, 『파워 엘리트(The Power Elite)』가 발간되면서 새로이 주목받게 된 주제이다. 『파워 엘리트』는 군대, 정부, 거대 기업을 관리하는 파워 엘리트들의 배타적 관계가 선택된 소수의 초등학교와 아이비리그 대학에서부터 시작되어 똑같이 선택된 소수에게만 문이 열린 컨트리클럽에서 완성됨을 증명한 책이다.[99]〔밀스가 밝힌 선택된 초등학교에는 안드레가 다녔던 앤도버(Andover)도 포함되었기 때문에, 안드레가 순전히 노동자 계급의 유년기를 보냈다는 주장을 더욱 복잡하게 만들었다.〕이후 파워 엘리트라는 개념은 베트남전쟁으로 인해 더욱 긴박한 사안이 되었다. 뉴욕 미술계의 경우, 미술계의 고향 집이랄 수 있는 뉴욕현대미술관의 이사회가 록펠러와 같은 정부 및 기업의 간부로 구성되었기 때문에 가장 타격이 컸다.

자신을 미술노동자라고 부르던 이들에게 엘리트주의자라는 혐의가 특히 치명적이었던 이유는, 투쟁 대상인 제도 기관의 본성이 엘리트주의라는 이해가 미술노동자들에게 확고했기 때문이다. 미술노동자연합의 설립자들 중 하나였던 타키스는 1969년 1월 성명서에서 "미술노동자들이여! 미술을 지배하는 엘리트를, 미술관 간부와 이사회의 신화를 파헤쳐야 할 시간이 왔습니다"라고 했다.[100] 1971년, 뉴욕현대미술관의 직원들은 미술노동자연합의 성공을 뒤쫓아 노조를

설립하고, 대부분이 흑인과 라틴계로 구성된 강성 노조 그룹인 미국 유통노동자조합(Distributive Workers of America)에 합류했다. 어느 기자는 이러한 행동을 "중산층 아이들이 혁명가 놀이를 한다. (…) 그들을 엘리트주의자라고 부르면 속으로는 뜨끔할 것이다"라는 힐난에 대한 자구책이라고 보았다.[101] 엘리트주의자라는 혐의는 미술노동자연합의 내부를 일종의 유령처럼 따라다녔고, 연합의 많은 전단지에서는 미술관을 운영하는 록펠러를 '엘리트'라 비난했다. 안드레는 미술의 속성에 내재한 엘리트주의에 대항하는 시도로, '미술인의 요구에 따라' 그의 1970년 구겐하임 전시가 진행되는 동안 미술관으로 하여금 비공개 오프닝을 취소하고 대신 무료입장을 허락하는 날을 지정하게 했다.[102]

1976년 휘트니미술관이 "용납할 수 없다"라는 문구를 창문 옆 벽에 붙이고 안드레의 작품을 전시했을 때, 안드레는 여기에 그가 할 수 있는 가장 통렬한 비난으로 응했다. "[미술관들이] 진정한 엘리트주의자라고 생각하지 않는가? (…) 엘리트란 소수임에도 불구하고 대다수에게 권력을 행사하는 이들이다. 휘트니미술관에 대해 나의 입지는 무력하다. 이 모든 것이 그것을 증명한다."[103] 안드레는 자신을 약자, 결과적으로 소외된 노동자로 규정함으로써 자신의 반엘리트주의적 입장을 보완할 수 있었다.

엘리트주의를 둘러싼 불안과 초조는 모호한 입장을 가진, 좌파 내 추상 계열 미술인들에 대한 공격으로 이어졌다. 그들 중 상당수의 미술노동자연합 회원은 재현적이지 않아 소수만 이해하는 추상 형식을 고수하더라도 자신들의 작업이 정치적이라는 입지가 흔들리지 않기를 바랐다. 그러나 이들의 노동에 내재한 특수성은 그 노동의 사회적 가치를 정의하기 어렵게 한다. 이들의 주요 관객이 바로 '엘리트'였기 때문이다. **아방가르드**는 대중문화에 적대적이라는 의미에서 정치적으로 힘을 얻는 측면이 있다. 미니멀리즘, 적어도 안드레가 실천했던 미니멀리즘도 같은 맥락으로 이해될 수 있었지만 이러한 맥락은 미술노동자연합에게 그다지 유용한 것이 아니었다. 더구나 미

니멀리즘 미술인들에게는 클레멘트 그린버그(Clement Greenberg)와 같은 사상가가 없었기 때문에 미니멀리즘이 대중문화로부터 멀어질 때, 다른 말로 자율적일 때, 그것이 비판적이거나 심지어 정치적인 과업을 이루고 있음을 대변할 수도 없었고, 혹은 그러한 자율성이 급진적 형식에 관한 문제였음을 보여줄 수도 없었다.

그러나 미술노동자연합의 미니멀리즘 미술인들에게는 마르쿠제가 있었다. 아니 좀더 정확하게 말하자면, 그들에게는 미니멀리즘 미술이 미술노동자연합과 관련이 있음을 정당화해 줄 만큼 마르쿠제의 이론을 전용한 비평가들이 있었다. 그레고리 배트콕은 그중 핵심 인물이었다. 비록 그의 마르쿠제에 대한 해석이 때때로 오류로 판명되었더라도 말이다. 배트콕은 「좌파에 봉사하는 미술?(Art in the Service of the Left?)」(물음표가 의심을 암시한다는 점에 주목하자)이라는 제목의 글에서 '미니멀 아트, 사운드 아트의 실험, 개념미술이 연출한 노력은 마르쿠제의 논리에 비추어 본다면 미술로 받아들이기에 부족한 점이 있지만, 모두가 전복적'이라고 주장했다.[104] 그는 명백한 논리의 모순을 무시하고 이를 극복하기 위해 '마르쿠제의 기본 논리가 잘못된 것'이라고 결정한다.[105] 마르쿠제의 이론이 1960년대 후반부터 1970년대의 미술인들과 행동주의자들에게 지대한 영향을 미쳤던 만큼 미니멀리즘 미학의 초석으로 사용되도록 배트콕은 마르쿠제를 반복해서 인용했다.

마르쿠제는 "예술은 기존에 자리잡힌 현실의 또 다른 층위, 해방의 가능성을 열어 준다"고 썼다.[106] 그는 예술이 '지금의 상태와 앞으로 그럴 수 있는(혹은 마땅히 그래야 할) 상태 사이에 변증법적 정합성'을 유지하기를 바라는 마음에서, 혁명적 감수성을 지향하는 새로운 예술 형식을 찾자고 요청했다.[107] 미술비평가들도 안드레의 미술에서 이러한 사상과의 평행을 발견했던 것으로 보인다. 1973년 피터 슈엘달(Peter Schjeldahl)은 "안드레의 작품이 전달하고자 하는 메시지는 미학적이기보다는 좀더 사회적이거나 윤리적이다. 즉, 그의 작품은 감상의 대상이기보다는 미술이 **어떠해야 한다**는 제안을 포함한

Art in the One-Dimensional Society

By HERBERT MARCUSE

'Systemic Painting': Jo. Baer, Primary Light Group: Red, Green, Blue, oil on canvas. Courtesy Guggenheim Museum.

23. 『아트 매거진』에 실린 마르쿠제의 기사. 1967년 5월 호. p. 26.
아래에는 다음 작품의 사진이다. 조 베어. 〈원초적 빛 그룹: 빨강, 초록,
파랑〉. 1964-1965. 캔버스에 유화. 세폭화. 각 152.3×152.3cm.
뉴욕현대미술관.

다"고 썼다.[108] 이어서 로즈도 1978년에 쓴 글에 안드레의 미술이 '민
주적'이며 "안드레는 우리가 새로운 질서를 확립하려고만 한다면 세
계에 변화를 가져오게 할 수 있는 원자재를 전시한다"고 적었다.[109]
이때 로즈가 제시한 새로운 질서를 확립하자는 시각은 마르쿠제가
만들어낸 공식과 결이 같은 것이다.

우리는 마르쿠제가 품었던 '해방적' 예술의 형식이 무엇인지 알
수 없다. 그는 시각예술이 어때야 하는지를 구체적으로 서술한 적
이 없다. 그러나 (아마도 마르쿠제 자신이나 당시 『아트 매거진』의

편집자였던 배트콕일 텐데) 누군가가 1967년 『아트 매거진』의 표지로 마르쿠제의 글, 「일차원적 사회의 미술(Art in the One-Dimensional Society)」의 일부와 미니멀 작품의 사각형 세 개를 함께 배치한다면 문제가 달라진다.(도판 23)[110] 표지에 실린 미술노동자연합의 회원 조 베어의 미니멀 회화는 기사 제목과 미니멀리즘 사이의 즉각적인 공감대를 형성한다.[111] 물론 이 둘이 병치된 상태가 정확히 무엇을 의도하는지는 알 수 없다. 이 회화작품은 마르쿠제가 상상했던 새로운 형식을 담보할까? 아니면 일차원적 사회의 텅 빈 얼굴 그 자체를 보여준다는 것일까? 우선은 제목이나 작품 모두 미니멀리즘을 대변하는 것으로 보인다. 여기에서 미니멀리즘은 평면적인 현대 사회를 진단하는 미술이자 이러한 평면적 상태 너머로 나아갈 새로운 미학을 제안한다고 이해하는 것이 생산적일 테다.

마르쿠제는 미니멀리즘 미술인들에게 예술의 형식, 즉 추상의 실험이 정치적 잠재성을 가진 제스처임을 깨닫게 해 주었다. 나아가 마르쿠제와 미니멀리즘 사이의 공명은 형식에만 한정되지 않았다. 마르쿠제는 노동자의 변화하는 위상을 다룬 주요 이론가였으며, 그의 노동 개념은 미술인 특유의 작업 방식을 아우를 정치적 입장을 찾던 이들에게 중요한 도구가 되어 주었다. 마르쿠제는 『해방론』을 통해 신경제 하에서는 노동자 계급보다 지식인(학생과 미술인)이 변화의 매개체가 되리라는 이론을 제시했다.[112] 이 논리는 지배 계급에 복종하는 미술인들의 '프롤레타리아화'를 서술했던 안드레에게서도 발견된다. 안드레는 노동자와 미술인이 동일하다고 말하지는 않았지만, 마르쿠제와 마찬가지로, 이전에는 노동자가 혁명의 과업을 수행했던 주체였다면 이제는 그 짐을 미술인이(즉, 미술노동자들이) 짊어지고 있다고 주장했다. 마르쿠제에게 혁명의 주체는 무엇보다도 시스템에 기대는 스스로의 의존성을 철폐함으로써 시스템 전체에 의문을 제기하는 사람이다. 미술노동자연합의 슬로건은 이러한 목표를 지향했다. 하지만 미술노동자들 모두가 포함됐던(그리고 그들에게 보상을 지급했던) 시스템을 향한 목표는 그러하지 않았다.[113]

물질의 문제를 문제 삼다

처음에 안드레는 맨해튼 공사장에서 주워 온 재료로 작품을 제작했지만[이에 대해 필리스 터크먼(Phyllis Tuchman)은 안드레가 '타일을 몇 개 발견했고' 지금은 그의 트레이드마크가 된 스타일로 발전시켰다고 기록하고 있다] 얼마 되지 않아 벽돌, 금속 타일, 발포 보드같이 일정한 규격의 자재를 다량으로 구하는 일이 어렵다는 것을 깨달았으며, 건자재상에서 구매하거나 특별 주문을 넣어야 했다.[114] 그는 맨해튼 끝자락에 위치한 작은 주물 공장들을 주로 이용했는데, 이 지역은 미술인들의 작업실로 빠르게 대체되는 와중에 있었다. 공사장 쓰레기 더미에서 재료를 구하기가 어려워지는 한편, 규격화된 재료를 계속해서 사용해야 했던 안드레는 금속과 광산 관련 잡지에서 가장 적당한 공급자를 찾아냈다. 이는 평생 금속과 그 속성에 관심을 이어 왔던 그가 『사이언티픽 아메리칸(Scientific American)』이라는 잡지를 구독하고 있었기 때문에 가능했다.[115]

이후 이어지는 십 년 동안 그는 금속뿐만 아니라 상아, 자석, 석재, 나무 등 다양한 재료를 활용해 작품을 제작했다. 이외에도 금, 은, 납, 구리, 마그네슘, 알루미늄 등의 기본 원소를 사용했으며, 1968년 드완갤러리 전시에는 주기율표를 인쇄해 재료들이 기본 원소라는 점을 강조하는 홍보물을 제작했다. 그는 기본 원소가 아닌 재료도 사용했는데, 예를 들어 강철은 철과 수소라는 두 개의 원소가 결합된 합금이다.[116] 1960년대 안드레가 사용한 강철은 대부분 펜실베이니아의 유에스스틸(U.S. Steel)에서 왔다. 이 회사는 많은 미술인이 애용했는데, 회사가 타일의 크기와 두께를 미술인들의 요구에 맞추어 제작해 주었기 때문이다.[117]

안드레가 처음으로 제작한 정사각형 금속 바닥 작품 중 〈금광 지대〉(1966, 도판 24)는 가로세로가 약 팔 센티미터 크기인 십팔 캐럿 금의 정사각형 모양으로 제작되었다. 이 작품은 그의 자석 작품을 구매했던 컬렉터인 베라 리스트(Vera List)에게 커미션을 받아 제작되

24. 칼 안드레. 〈금광 지대〉. 1966. 금. 7.62×7.62×0.32cm.

었는데 안드레는 보워리(Bowery) 지역의 한 금방에서 약 삼십 그램의 금을 평평한 사각형 타일로 만들어 주는 데 지불한 육백 달러가 리스트에게서 받은 금액과 일치했던 일을 회상했다.[118] 여기서 그는 정사각형의 금속 조각을 바닥에 까는 일이 얼마나 생산적인지 깨달았고, 이후 몇 년간 이와 유사한 바닥 작품들을 많이 만들어내는 계기가 되었다고 했다. 그중 하나의 예로는 표면이 퍼런 녹으로 얼룩져 갤러리의 조명을 둔탁하게 반사하는, 두 가지 금속 조각을 체스판 모양으로 늘어놓은 〈마그네슘-아연 평면〉(1969, 도판 25)이 있다.

비평가 바버라 로즈는 '작품을 제작하라고 컬렉터가 준 돈으로 금괴를 사서 컬렉터에게 그대로 돌려준 셈'이라면서 〈금광 지대〉가 커미션 자체의 부패한 속성인 '이윤추구에 안드레가 선방을 날린' 아이러니한 제스처라고 평했다.[119] 이 작품은 귀금속으로 제작된 여느 작품과는 다른 의미로 시각적으로나 혹은 문자 그대로 가치에 묶여 있다. 즉, 사용가치와 교환가치 사이의 경계를 무너뜨리는 것이다. 안드레는 이 작품(금괴가 아닌 작고 납작한 타일)을 귀중한 물건처럼 보이도록 벨벳 케이스에 넣어 리스트에게 가져가면서 그 작품이 얼마나 섬세하고 희귀한지에 대해 우쭐했지만, 막상 리스트의 궁전 같은 아파트에 들어서자 보질것없이 보여서 무척 실망했다고 한다.[120]

안드레는 납작하게 만든 금속판이 가진 미학적 가치 그 자체에 끌

리게 되었고, 이후 정사각형 금속 타일은 작품의 주요 모티프가 되었다. 더욱이 안드레는 금이 가진 경제 권력에 관심이 있었다. 그는 1969년 "포트 녹스(Fort Knox)[121]에 쌓인 금을 몽땅 가지고 나온다면 (…) 시스템에 대한 신화 전체가 무너지게 될 것이다. 서구 자본주의 시스템을 완전히 무너뜨릴 것이다"라고 서술했다.[122] (이 년 후인 1971년 무너진) 금본위제도를 생각해 보면 안드레의 서술은 그가 금이 가진 상징적, 실질적인 권력을 얼마나 잘 알고 있었는지를 보여준다. 안드레에게 금은 가치를 보증하는 물질이었다. 만약 금이 (은유적으로나 문자 그대로) 자본주의 시스템의 근간이 된다면 그러한 금속을 작품이라는 형태로 순환시키는 일은 시스템을 교란하는 일이라고 할 수 있었다.

미니멀리즘을 다룬 핼 포스터의 중요한 저작에서 그는 일상의 수많은 상품이 규격화된 단위로 제작되는 것처럼 안드레의 작업 또한 산업의 효율성을 구현한다고 보았다.[123] 또한 포스터는 안드레의 작업이 후기산업사회 질서로의 이행과 복잡하게 얽혀 있다고도 주장했다. 더구나 안드레는 그의 작업을 (수작업으로 제작하는) 산업사

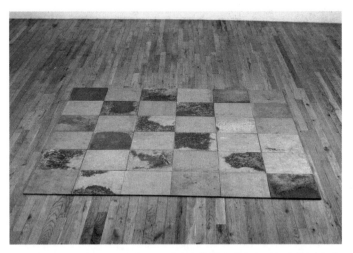

25. 칼 안드레. 〈마그네슘-아연 평면〉. 1969. 아연 타일(열여덟 개)과 마그네슘 타일(열여덟 개). 각각 30.48×30.48×0.95cm. 전체 182.88×182.88×0.95cm.

회 이전의 체제와 대량생산 체제의 중간이라는 복잡한 자리에 위치시켰다. 이와 관련해 안드레는 공사장 노동에 내재된 '장인적 기술'을 깊이 존중하고 있으며, 벽돌 공사의 우아함과 존엄성에 대해서는 동류의식을 느낀다고 언급한 바 있다.[124]

더 중요한 점은 안드레가 자신이 작품을 **직접** 제작했다는 사실을 1960년대 후반과 1970년대를 지나는 동안 강조했다는 것이다. 동료나 스미스슨과 같은 다른 경쟁 미니멀리즘 미술인들이 거대한 규모의 대지 작업을 제작하는 동안 그는 거대함에 현혹되지 않는 미술인으로 남고자 했다. 그는 "나는 작품 제작에 직접 개입하는 것을 좋아한다. 내가 기본 원소들로 작업을 하는 이유 중의 하나는 직접 다룰 수 있는 크기로 생산되기 때문이다. 나의 작품은 내 손으로 바닥에 깔 수도 있다. 아직까지 내가 직접 다룰 수 없었던 작품은 손에 꼽힐 정도다"라고 했다.[125] 그가 그의 작품을 직접 다루었다고 주장하는 것과 **직접 손으로 만들었다**고 말하는 것 사이에는 큰 차이가 있을까? 비록 나무 블록을 어느 자리에 가져다 놓는 일은 손으로 조각하는 일과 다르지만, 안드레는 자신이 작품에 직접 개입했음을 강조하면서 둘 사이의 틈을 좁히려 애썼다.

안드레에게 작품 제작은 주로 재료를 들어 올리고, 이를 특정 위치에 내려놓는 일이다. "캔버스에 흔적을 남기는 일을 했을 때는 확신이 서지 않았다. 하지만 벽돌을 방의 한쪽에서 다른 쪽으로 옮기는 일은 나에게 확신을 가져다준다. 그랬을 때 나는 뭔가를 했음을 안다."[126] 들어 올리고 내려놓는 기초적인 작업은 벽돌쌓기의 이상화된 개념과도 연결되지만, 조작이나 화면에 흔적을 남기는 일과도 깊이 관련된다. 그에게는 들어 올리고 내려놓는 작업이 붓놀림과 동일하다. 그렇게 함으로써 자신의 신체를 작품 제작에 포함시키는 것이다. 그는 "나의 작업은 시각화도 아니고 드로잉도 아니다. 작업과 관련해서 내 머릿속에 들어 있는 유일한 생각이란 물리적으로 들어 올리는 성노나"라고 하면서 들어 올리기가 작품에 참여하는 일임을 다시 한 번 강조했다.[127]

이를 통해 그가 성취하는 것은 금속 바닥 작품과 산업 분야의 생산 공정 사이에 변증법적 관계를 맺는 일이다. 이제 타일은 조립라인에서 한 사람이 들어 올리고 다룰 수 있을 만큼의 무거움(혹은 가벼움)으로 잘린 뒤 곧장 배달된, 압착된 강철과 반짝이는 알루미늄 혹은 빛나는 아연을 대변하는 것처럼 보인다. 앞서 언급했던 책인『일』에서 철공 르페브르가 '육체노동'이 '들어 올리고, 내려놓고, 다시 들어 올리고 또 내려놓는' 일이라고 정의했던 것을 회상해 보자. 안드레는 바닥 작업을 통해 스스로를 단 하나의 기술을 가진 노동자로 표현한다. 이는 노동 개념의 핵심을 수작업으로 축소하는 일이다. 게다가 그의 작업은 산업화 이전과 후기산업화 시대 모두를 한꺼번에 원거리에서 조망한다.

1966년에 처음 만들어지고 1969년에 개작된 〈지렛대〉 작업을 보자. 이 작업은 백삼십칠 개의 벽돌을 한 줄로 길게 늘어놓은 작품이다. 벽돌은 좁은 면이 위를 향하도록 놓였다.(도판 26) 이러한 배치는 1911년 '벽돌을 들어 올리는 올바른 방법'을 제시한 프랭크 길브레스(Frank Gilbreth)의 삽화를 연상시킨다.(도판 27) 길브레스는 테일러(F. W. Taylor)의 전통을 이어받은 동작분석의 선구자로, 노동자가 효율적으로 작업하는 '가장 탁월한 방법'을 개발하기 위해 노동자가 자재와 어떻게 상호작용해야 하는지를 정밀하게 계산했다.[128] 그는 노동자의 동작에서 낭비를 줄이고 생산성을 높이려 했다. 비록 길브레스는 종종 노동자를 기계로 만들 계략이나 꾸미는 무자비한 테일러주의 공학자로 몰리지만, 사실상 그가 목표로 했던 것은 노동자가 일할 때 훨씬 쉽고 힘이 덜 드는 방법을 고안해서 좀더 인간다운 직장을 만드는 일이었다. 그의 첫번째 연구 대상은 벽돌공이었으며, 따라서 벽돌공이었던 안드레의 할아버지는 아마도 이 방법을 학습해야 했을 것이다. 삽화(도판 27)가 보여주듯이, 길브레스는 벽돌을 기울이면서 집어 들면 좀더 효율적으로 벽돌을 집을 수 있다고 제안한다. 〈지렛대〉 작품에 벽돌이 교차하지 않게 놓인 모습도 길브레스의 제안과 맞아떨어진다. 어쩌면 누군가는 안드레의 벽돌 또한 집어 들

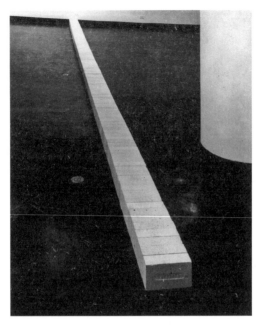

26. 칼 안드레. 〈지렛대〉. 1966. 「원초적 구조」 전시 설치 전경.
유대인박물관, 뉴욕. 백삼십칠 개의 벽돌. 각 11.43×22.54×6.35cm.
전체 11.43×22.54×883.92cm.

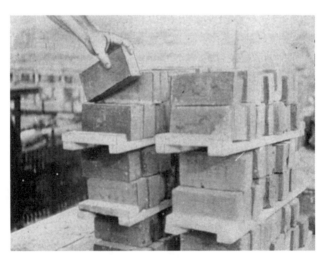

27. 1911년 출간된 프랭크 길브레스의 책 『움직임 연구: 노동자의 효율성을 높이는
방법』에 삽입된 그림. 그림 설명에는 '벽돌 더미의 윗줄에서 벽돌을 집어 올리는
올바른 방법'이라 적혀 있다.

기 쉽도록 하는 효율적 배치를 표현한다고 추측할 수도 있다. 그러나 〈지렛대〉의 벽돌은 길브레스의 벽돌과는 커다란 차이가 있다. 벽돌 은 빼곡하게 맞붙어 있고 질서정연하게 줄 세워져 있어서 이를 집어 들기란 쉬운 일이 아니다. 더욱이 이들은 바닥에 깔려 있다. 길브레 스의 혁신적인 제안 중의 하나는 벽돌을 허리 높이의 받침대에 올려 놓아 노동자가 벽돌을 집어 드는 동작에 허리를 굽히는 등의 낭비가 없어야 한다는 점이었다.

재료를 바닥에 늘어놓기 위해 허리가 부러지도록 힘들게 구부려 야 하는 〈지렛대〉나 그의 다른 작품은 모두 효율성 논리를 무산시킨 다.[129] 그의 작품은 효율적 업무 방식이 적용되는 테일러주의 시절 이 전으로 돌아간다. 노동자가 벽돌을 방 한쪽에서 반대쪽으로 옮길 때, 손에 쥔 크기와 무게를 감지하면서 줄을 맞추느라 강박적으로 주의 를 기울이던 시절 말이다. 알렉스 포츠(Alex Potts)는 "안드레의 작업 공정이 상기하는 세계는 고도의 기술 산업과 소비 상품의 세계라기 보다는 녹슬어 가는 공업지대라는 점을 늦게나마 깨닫는다. 거친 공 장을 상기시키는 그의 재료에는 심지어 향수를 불러일으키는 녹청 이 묻어나는 듯하다"고 주장했다.[130] 금속 조각이 놓인 모습도 기계 적이라기보다는 장인이 주의를 기울여야만 가능한 기술적 정밀함이 묻어난다. 이러한 작업은 마치 의도적으로 고어를 활용한 문학처럼 우리를 공장제 생산방식이 적용되는 장인 시대로 되돌아가도록 한 다. 그렇다면 공장제로 생산된 예술을 수용하는 미술인들은 공학자 이거나 장인 혹은 직공일까? 안드레는 미술인들이 프롤레타리아로 전환되었다고 주장하지만, 동시에 그는 "나의 사회적 지위는 사실 정 통 마르크스식 분석에 근거한다면 장인이다"라고 인정한 적 있다.[131]

얼마 전 영국 옥스퍼드에서 열린 안드레의 회고전을 준비한 어느 큐레이터는 당시 설치 상황을 다음과 같이 회고했다. "육체노동이었 고 가끔 힘들었던 적도 있다. 하지만 그 와중에도 누구 하나 '왜?'라 고 묻는 사람은 없었다. 사람들은 그 작업을 총체적으로 받아들였기 에 작품이 무엇을 의미하는지 의례적으로 묻는 사람도 없었다. (…)

소외의 순간은 한 번도 없었다. 단지 재료를 향한 존경과 애정이 있었을 뿐이다."[132] 그가 **소외**라는 용어를 사용하고 그렇게 함으로써 안드레의 전시 설치가 소외감을 불러올 수 있다고 암시하는 것은 주목할 만하다. 이러한 주장을 그저 어느 열성적인 큐레이터의 과장된 진술로 치부하고 싶기도 하지만, 여기에는 미술작품과 작품 설치 인력 사이의 관계에 대한 진실이 조금은 배어 나온다. 재료를 향한 안드레의 존경심이나 (그의 작품 을 설치하려면 주의를 기울이고 조심해야 줄을 맞출 수 있다는 이유로) 효율적인 벽돌쌓기가 불가능하다는 점은 테일러주의의 경직된 제작공정에 반박하려는 안드레의 꿈이 조금이나마 실현된다고 하겠다. 안드레의 작업에서 바닥에 재료를 늘어놓는 방식은 기계적인 반복을 요구하는 길브레스의 방식에 저항한다. 하지만 큐레이터의 진술은 어딘가 방어적인 구석이 있다. 마치 안드레의 작업을 설치하면서 설치 인력들이 다른 미술인의 작업과는 달리 불만을 품으리라 기대했다는 듯이 말이다. 이 지점은 테이트 갤러리에 소장된 벽돌 작품 스캔들로 인해 금갔던, 오랫동안 지속된 미술인과 노동자 사이의 반목으로 설명될 수 있다.

미니멀리즘이 남긴 유산 중에서 만약 지금까지 이어지는 것이 있다면, 이는 전시장이라는 지각 공간의 관객을 활성화해서 그들에게 '일거리'를 준 것이다. 안드레의 미니멀리즘 또한 **설치 인력**을 미술 창작에 참여시켜 예술의 경험적 형태에 기여하도록 했다. 안드레는 "여기에는 내가 좋아하는 참여적 측면이 있는데 나의 작업은 설치에 내맡겨진다는 것이다. 무슨 뜻인가 하면 쌓거나 무너뜨릴 준비가 되어 있어서 원하면 언제든지 사람들이 바닥에 깔 수도, 원하면 언제든지 철수할 수도 있다는 의미다"라고 말했다.[133] 그의 작품이 현실화되는 과정에서는 설치 인력이나 관객이나 미술인이 모두 동등한 위치에 선다. 안드레에게 이러한 참여적 측면은 피고용인들을 못살게 굴겠다는 의미가 아니라, 소외가 아닌 '함께[작업]하는' 기쁨을 선사한다.[134] 여기에서 노동은 누구의 노동을 의미할까? 무엇보다도 안드레 자신의 노동과 함께 설치 인력과 관객의 노동임은 자명하다. 하지만

그가 소속되어 있음을 강조하려 했던 다른 노동자의 노동은 창작자의 셈에서 빠져 있다. 그가 사용하는 금속이나 벽돌 뒤에는 안드레가 작품에 고려하지 않았던 작업의 주체가 존재한다. 그가 노동자를 부분적이라도 드러내고 싶었다면 그의 작품을 실질적으로 누가 제작, 설치했는가를 물었어야 했다.

안드레의 초기 조각작품에 대한 평론에서 멜 보크너(Mel Bochner)는 안드레에 대해 "미술인의 기능에 대한 신화를 벗겨냈다. (⋯) 작업도 장인적 기술도 없다"고 했다.[135] 이보다 훗날에 발표된 벤자민 부클로(Benjamin Buchloh)의 평을 살펴보아도 안드레의 것과 같은 미니멀 조각은 '생산 과정을 투명하게 드러내기 때문에' 이제까지의 조각작품을 '구축하는 기술이 가졌던 신화'를 깨뜨렸다고 했다.[136] 부클로와 보크너 모두 마치 안드레의 금속 타일이 소리를 내어 집단적 무의식으로부터 우리를 깨우고 각박한 현실로 되돌아오게 한다는 듯이 '신화'의 개념을 동원했다. 이 둘은 그의 **작업**이 '투명'하다고도 했다. 이러한 해석은 안드레의 미니멀리즘이 뒤샹의 레디메이드 작품의 변주이며, 1960년대와 1970년대에 행해진 예술, 가치, 예술적 정체성에 관한 연구에서 뒤샹이 가진 무게를 고려해야 한다고 주장하는 셈이다. 특히 부클로는 역사적 아방가르드와 네오아방가르드 사이의 관계를 평가하는 데에서 선구자였다. 그러나 미니멀리즘이 뒤샹의 영향을 받았다는 주장은 역사가 미니멀리즘 오브제에 사용된 재료의 구체성을 간과하게 했다. 따라서 안드레의 실질적 제작 과정은 자주 연구되지 못했다.

안드레의 작품은 일상적인 데다 특별히 손대지 않은 것처럼 보이기 때문에 우리를 기만한다. 물론 그의 초기 작품 대부분은 '주워 온' 것이고 이후에도 주변에서 발견한 재료를 계속 사용하곤 했던 것은 사실이다. 육십사 개의 강철 타일로 구성된 〈육십사 개의 강철 사각형〉은 기성품을 커낼가(Canal Street)의 어느 폐품상에서 구매한 경우지만, 안드레의 작품에서는 예외적인 사례이다. 당연히 금으로 만든 타일도 쓰레기처럼 길거리에 굴러다니지는 않았을 것이다. 게다

가 안드레가 마그네슘 타일을 직접 만들었을 리도 없으며 주조하거나 자르지도 않았을 것이다. 이들은 어디서 왔을까? 그가 찾아낸 것이기는 했을까? 혹시 다른 누군가가 금속 재료상에 전화해서 순수 구리 타일을 주문한 것은 아닐까? 1967년에 그것이 가능했다면, 그 구리는 어디서 온 것일까? 안드레가 개념미술인으로 불리는 것에 불만이 많았으며 그 스스로 자신의 미술이 "머릿속에 든 아이디어와는 아무런 관련이 없으며 모두 다 세상의 문제와 관련된다"고 주장했지만, 그의 작품이 레디메이드인지 아닌지에 대한 논쟁은 안드레의 작품을 미학적이라기보다는 좀더 개념적으로 보이게 한다.[137]

　　로잘린드 크라우스(Rosalind Krauss)는 "미니멀리즘 조각가들은

28. 칼 안드레. 〈산호초〉. 1966. 구겐하임미술관에서 재작업. 뉴욕. 1969. 육십오 개의 스티로폼 보드. 각각 50.8×25.4×274.32cm. 전체 50.8×274.32×1651cm.

(…) 일종의 발견된 오브제(found object)를 통해 반복적인 구조 안에 있는 요소가 가진 가능성을 탐험한다. 칼 안드레가 스티로폼 보드나 벽돌을 줄 세워 놓는 경우가 이에 해당한다"고 썼다.[138] 하지만 공장 제 규회벽돌이나 〈산호초〉(1966, 도판 28)에 사용된 커다란 노란색 스티로폼 보드가 뒤샹의 병걸이와 동일한 맥락을 가진 발견된 오브제는 아닌 것이다. 〈산호초〉는 전시장의 한쪽 벽 끝 바닥에 줄줄이 기대어 설치되었는데, 마치 〈지렛대〉의 부풀려진 버전처럼 보여 대조적인 존재감을 자아냈다. 〈산호초〉의 재료는 부두에 덧대어 부두가 물에 뜨도록 만드는 보조재로, 뉴욕의 디펜더인더스트리(Defender Industries)가 제작했다. 스티로폼은 각각 22.25달러이며, 총 제작비용은 천칠백팔십 달러가 들었다.[139] 이와 유사한 스티로폼 작품인 〈구유〉(1967)가 독일의 컬렉터에게 팔렸을 때는 다우케미컬(Dow Chemical)에 특별 주문을 넣어야만 했다. 다우는 당시 그 자재가 인화성 물질이라는 점을 걱정했다고 하는데 안드레는 컬렉터에게 "주문서를 작성할 때에는 '바다에서 사용할 것'이라고 적는 게 좋겠다"는 내용의 편지를 썼다고 한다.[140] 달리 말하자면, 이 작품들은 발견된 오브제가 아니라 전문 자재상에서 구입했거나 화학공업사에서 특별히 주문, 조달된 재료로 제작되었다.

안드레는 다우케미컬에서 스티로폼만 주문한 것이 아니었다. 1969년 작 〈마그네슘-아연 평면〉에서 마그네슘의 뒷면(도판 29)에는 다우케미컬의 로고가 찍혀 있다.(안드레는 자신의 원칙을 어기고 내가 타일 작품의 뒷면을 보도록 허락해 주었다.)[141] 타일 뒷면에 인쇄된 내용은 금속의 물리적 특성이나 안드레의 작업 윤리 등, 제작 당시 알려지지 않았던 사실을 알려준다. 관객에게 보여줄 의도가 없었다 하더라도 타일의 뒷면은 주목할 만하고 시각적으로 풍부한 관심거리를 제공한다. 긁히고 닳은 뒷면을 보면 엷은 회색빛으로 녹슨 부분 위에 마그네슘이라는 의미의 약자가 짙은 회색의 손 글씨로 비스듬하게 갈겨져 있다. 생뚱맞게 들어앉은 글자는 안드레의 시를 떠올리게 한다. 타일의 오른쪽에 찍힌 도장은 알아보기 힘들었지만 푸

29. 칼 안드레의 〈마그네슘－아연 평면〉 중 다우케미컬의 로고가 찍힌 마그네슘
타일의 뒷면. 1969.

르스름하게 표면과 바닥 사이를 유령처럼 부유하고 있었다. 세 번 정
도 반복해서 인쇄된 단어는 '다우 마그네시우(DOW MAGNESIU)'
였고 마그네슘(Magnesium)의 마지막 알파벳인 엠(M)은 타일을 절
단하는 과정에서 잘려 나간 것으로 보였다.

플래빈은 1969년에서 1970년 사이 뉴욕현대미술관에서 열린 「공
간(Spaces)」 전에서 그의 유명한 형광등 작업을 선보였다. 당시 도록
을 자세히 살펴보면 사용된 형광등이 제너럴일렉트릭에서 제작, 기
부된 것임을 알 수 있다.(도판 30) 당시 이 회사는 군과 정부 차원의
대규모 계약을 맺고 베트남전쟁에 쓰일 군수품을 조달했기 때문에
여론의 공격을 받고 있었다. 뿐만 아니라 이 전시가 공개되었을 무렵
회사의 노동자들은 파업에 돌입하고 있었다. 이 작품에 대해 미술노
동자연합은 플래빈이 제너럴일렉트릭의 산물을 사용해 적과 협력한
다며, 이를 규탄하는 서신을 보냈다. 모든 이들과 연대해 미술노동자
연합은 종식하려는 전쟁의 물자를 생산, 보급하는 기업의 물건을 사

용한 플래빈에게 책임을 추궁했다. "우리는 정부와 군수물자 거래 계약을 맺은 거대한 기업이 미술(인)을 이용하는 행태에 의문을 제기합니다. (…) 미술인으로서 인간을 몰살하는 회사의 혜택을 받는 당신은 도덕적이라 할 수 있습니까?"[142] 배트콕은 미술인들에게 재료를 조달하는 기업들이 전쟁과 연루되었다는 내용의 특집기사를 『아트 매거진』에 내보냈다. 그는 다음과 같이 추측했다. "미술인들이야 재료를 얻을 수 있는 곳에서 구하게 된다. 왜 아니겠는가? 미술작품 그 자체에는 전쟁을 잇는 철학적 연결점이 없기 때문이다. 하지만 접점은 있다. 과학적이진 아닐지라도 이데올로기적인 접점이."[143]

마찬가지로 1969년 모리스 터크먼(Maurice Tuchman)이 로스앤젤레스카운티미술관에서 기획한 전시 「미술과 기술(Art and Technology)」에서 사기업이 '미술작품을 창조하는 과정'에 공적으로 개입하는 행동을 칭찬했을 때, 이에 회의적이었던 관객 한 명은, '참여 기업 중에 미국의 전쟁 기계를 제작하는 곳이 있는지'를 물었다.[144] 미술

30. 댄 플래빈. 「공간」 전시 도록. 제니퍼 리히트(Jennifer Licht) 기획. 뉴욕현대미술관. 1969년 12월 30일-1970년 3월 1일.

인들은 그들이 사용하는 재료가 어디서 오는지 추궁을 당했고 그에 대한 답변은 생사와 관련된 사안인 양 여겨졌다.

그러나 안드레는 1960년대 후반기 열린 반전 집회에서 다우케미컬이 제너럴일렉트릭보다 월등히 더 큰 표적이었음에도 논란에 휘말리지 않았다. 네이팜의 주요 생산자였던 다우케미컬은 대학가에서는 아르오티시(ROTC) 다음으로 지목되는 주요 표적이었다.[145] 다우케미컬이 위스콘신대학에서 신입 사원을 모집하려던 시점에 열린 연좌시위는 1960년대 집회 중에서 유혈사태로까지 번졌던 경우로, 거의 백 명에 가까운 학생들과 경찰 부상자를 냈다.[146] 대부분의 좌파 단체가 다우케미컬을 보이콧했고, 1969년경에 다다라서는 주주들도 다우케미컬이 화학무기 사업에서 손을 떼도록 압력을 가했다.[147]

안드레가 다우케미컬의 상품을 사용한 일이 논의되지 않았던 이유는 미술노동자연합 안에서의 그의 영향력 때문이었을 수도 있겠지만, 안드레 작품의 재료들은 그 특수한 속성은 물론 기원이 베일에 가려져 있어서였기도 하다. 일상적으로 전구를 사거나 사용할 때 우리는 제조회사의 이름을, 예를 들어 제너럴일렉트릭이 만들었다는 것을 안다. 하지만 가정에서 흔히 사용하지 않는 커다란 스티로폼이나 한 가지 원소로 제작된 마그네슘 타일과 같은 재료는 문제가 다르다. 안드레 작품에 대한 레디메이드 논의는 시장에서 사는 일회용 스티로폼 컵과 부두에서 사용하는 전문가용 스티로폼 보드를 혼동하는 것이다. 크라우스는 (동료 미니멀리즘 미술인과 함께) 안드레 작업이 '일상의 오브제, 흔히 구할 수 있는 재료, 평범한 물건' 들로 구성되었고, 이들의 '진부함'은 놀라울 정도라고 반복해서 규정했었다.(이러한 표현은 모두 크라우스의 이론에 방향을 결정했던 주요 저작인『현대조각의 흐름(Passages in Modern Sculpture)』안의 한 문장에서 왔다.)[148] 구리는 주머니 안에서 굴러다니는 동전만큼 일상적일 수도 있겠지만, 상당한 양의 구리가 카펫처럼 발밑에 놓여 빛을 발하는 경우는 일반 미술 관객에게는 잠수함 여행을 경험하는 만큼의 '일상'이다. 이런 종류의 금속을 '진부하다'거나 '투명하다'고 말하는 것

은 관객 대부분이 이러한 물건들이 어떻게 만들어지는지 혹은 어디서 오는지 모른다는 사실을 간과한다. 미니멀리즘이 레디메이드라는 해석은 '신화를 깨고자' 했던 만큼이나 마찬가지로 일상과는 거리가 먼 특이한 재료를 '일상'에서 왔다고 주장하는 자의적 신화에 기대고 있다. 부클로와 크라우스의 명성이나 그들의 미니멀리즘 연구에 대한 뛰어난 공헌은 오늘날까지도 미니멀리즘 운동을 이해하는 데 기여한다. 그러나 뒤샹의 패러다임이 (누려 마땅한) 광범위한 영향력을 가지기는 하지만, 안드레 작품의 재료적 측면을 레디메이드가 규정하는 범위 너머까지 재고하는 작업은 반드시 수행되어야만 한다.

안드레의 작업에서 재료의 측면이 드러나지 않는 정황은 후기산업화 시대의 주요 특징 중 하나이기도 하다. 안드레의 예술은 장인체제와 산업시대 이전의 시기를 상기시키지만 **후기산업화** 시대의 조건을 토대로 제작되었다. 후기산업화 시대의 경제체제는 두 가지의 특징이 서로 얽혀 있다. 하나는 정보와 서비스 중심 직종의 대두로 인해 제조업 중심의 경제가 몰락해 간다는 것이고, 다른 하나는 그나마 살아남은 제조업이 어딘가로 보내져 (집단으로서의) 우리 눈에 띄지 않게 됐다는 점이다. 강철은 지금도 어디선가 주조되고 있지만, 강철 생산은 미국의 국경 바깥으로 이동해 감으로써 더 이상 특정한 국가적 상상력에 기여하지 않게 되었다. 마이크 데이비스(Mike Davis)에 의하면, 이는 후기산업화 시대의 특징이며 기계가 노동을 대신했기 때문이라 추정되지만, 실상 그러한 중노동은 줄어들지 않은 채 단지 가난한 저개발국가의 인력으로 대체되었을 뿐이다.[149]

미술계에서 공장제 생산이 두각을 나타내기 시작하는 시기, 강철 주조와 여타 제조 공장의 숫자는 급격하게 줄어들었다. 안드레가 나무 조각을 그만두고 바닥 작업을 시작하는 1960년대 초기와 중반, 미국의 산업 기반은 전환을 겪었다. 이 시기 자본주의 시장에서는 원자재와 관련된 국제 무역로가 크게 확장됐다. 안드레가 금속을 사용할 수 있었던 것 또한 원자재의 전 세계적인 보급이 가능해졌기 때문이

다. 리핀콧(Lippincott Inc.)이라는 미술품 제작사를 소유하고 운영했던 도널드 리핀콧(Donald Lippincott)은 금속을 구하는 데 어려움을 겪지 않았지만 다른 한편, 세계 경제 동향에 따라 상품 가격이 상승 또는 하락했다고 진술했다. 금속의 질 또한 세계시장의 여건에 따라 변동했다.[150] 미국의 산업에서 금속의 생산량은 1968년 그 극에 다다랐다가 이후 서서히 그러나 꾸준히 줄어들었으며, 미국은 전세계 공급 동향에 촉각을 세우게 되었다.[151]

요약하면, 안드레의 재료는 미국 공업 분야의 쇠락이라는 맥락과 연결된다. 이와 관련해 마이클 뉴먼(Michael Newman)은 '공장제 생산방식은 (…) 선진 경제의 핵심 분야로부터 이전되었기 때문에 미술이 이를 가져다 쓸 수 있게 되었을 것'이라고 관찰했다.[152] 1970년 초에 이르렀을 즈음 안드레가 사용하던 강철이 펜실베이니아에서 생산되었다고 보기는 어렵다. 그러한 품목은 들어 보지도 못한 개발도상국가로부터 수입되었을 가능성이 훨씬 커졌다. 안드레가 선호했던 크기인, 약 일 센티미터 두께에 사방 삼십 센티미터 규격의 알루미늄은 오늘날 누구나 메탈스디포(Metals Depot)에서 주문할 수 있고 지정된 장소로 배송도 가능하다.(도판 31) 만약 〈백사십사 개의 알루미늄 평면〉 작품을 2008년 다시 만들려고 한다면 육천 달러 이상의 비용에 운송비가 추가로 부담될 것이다. 하지만 금속을 구매하는 일이 훨씬 수월한 만큼 공급원은 줄어들고 있다. 그 금속이 어디에서 생산되는지는 누구나 알 수 있다. 카탈로그 표지에 인쇄된 북미지도와는 달리, 회사는 시장 변동에 따라 구입하는 금속의 출처를 바꾸었고, 그중 다수가 현재 동유럽에서 나오고 있다고 한다.[153]

안드레가 이른바 '일상의' 오브제를 작품에 사용하던 시기는 미국의 제조업계가 이미 커다란 전환을 겪은 1970년 이후이다. 1960년대 이미 미국의 강철 사용량은 이십칠 퍼센트가 줄어든 상태였으며 산업은 1973년 사상 최초로 생산의 감소를 경험하게 되었다.[154] 1975년에 와서는 다수의 미국 중서부 지역 공장이 폐쇄되는 등, 한 시대가 끝나고 있었다.[155] 폐쇄는 지금까지도 계속된다. 조각가인 로버트 머

레이와 1960년대 협력했었고 안드레의 아버지를 고용했던 기업인, 펜실베이니아 베들레헴에 소재한 베들레헴스틸은 백오십 년 가까이 되는 강철 생산의 역사를 마감하고 1995년 문을 닫았다. 자동화, 외국 상품의 수입, 내수 시장에서의 경쟁은 이들을 파산으로 모는 원인이 되었다. 현재에는 폐쇄된 공장들을 '오락 및 소매업 단지'로 전환하려는 계획이 한창이며, '철과 강철 투어' 프로그램을 운영할 스미스소니언국립산업사박물관 건립이 여기에 포함된다.[156] 달리 말하자면, 안드레의 작업과 마찬가지로 베들레헴스틸은 박물관으로 들어가는 운명을 맞았다. 이전 전자부품 공장 자리에 들어선 매사추세츠 현대미술관(MASS MoCA), 옛 나비스코(Nabisco)의 인쇄공장 자리에 들어선 미술관 디아비콘(Dia: Beacon)이 미국에서 가장 많은 양의 미니멀리즘 작품을 소장한 것은 우연이 아니다. 이러한 전환은 폐쇄된 산업 공장을 산업과 근접한 미술 오브제를 스펙터클하게 보여주는 장소로 전환하는 논리를 따른 것이다.

31. 메탈스디포의 상품 카탈로그 표지. 2003.

이러한 산업의 쇠퇴는 안드레의 창작에 기틀이 된다고 할 수 있으며 이는 〈등가 Ⅷ〉의 제작 과정에서도 발견된다. 안드레가 1966년 맨해튼 어느 공사장에서 규회벽돌을 하나 주웠을 때 그는 곧바로 국내에서 보기 드문 색상과 단단함이 마음에 들었다고 한다.[157] 그 벽돌로 '등가' 시리즈를 제작하기 위해 약 천 개의 벽돌이 필요했고, 이를 감당하기 위해 그는 퀸즈의 롱아일랜드시티에 있는 벽돌 공장을 찾아냈다. 그리고 1966년 티보르드나기(Tibor de Nagy)에서의 전시에서 그의 작품이 팔리지 않았을 때 그는 벽돌을 모두 반품했다.[158] 1969년 이를 다시 제작해야 했던 그가 공장을 찾았을 때, 그 공장은 이미 문을 닫은 후였다. 그는 놀란 어조로 "이천만 달러 공장이 어디론가 사라져 버렸다"고 했다. "내가 사용하는 재료에는 이런 일이 잦았습니다. 정확히 하룻밤 사이에 사라져 버렸죠."[159] 벽돌에 얽힌 사연은 뉴욕 산업의 근간이 붕괴되는 과정에 관한 이야기이기도 하다. 비록 이십세기 전반까지의 뉴욕은 수많은 제조 산업이 번창하던 지역이었지만, 1950년대 중반에 이르러서는 로버트 모지스(Robert Moses)가 제조업을 맨해튼 바깥으로 쫓아내는 개발 기획을 세우면서 점차 다른 곳으로 이동했다.[160] 안드레는 이러한 제조업의 이주로 인해 피해를 봤다고 느꼈다. 1972년 그의 딜러였던 버지니아 드완(Virginia Dwan)이 갤러리의 문을 닫고 안드레가 전속미술인 지위를 잃었을 때, 그는 자신이 마치 일하던 공장이 문을 닫아 일자리를 잃은 뉴잉글랜드 노동자처럼 느껴졌다고 호소했다.[161]

전쟁기의 미니멀리즘

정치와 미술 사이의 관계는 무엇인가?
하나, 미술은 정치적 무기이다.
둘, 미술은 정치와 무관하다.
셋, 미술은 제국주의에 봉사한다.

넷, 미술은 혁명에 봉사한다.
다섯, 정치와 미술 사이의 관계는
위의 보기들 중 무엇에도 해당되지 않으며,
그중 몇몇에만 해당되고, 모두 해당된다.
—칼 안드레(1969)[162]

베트남전쟁기 동안 안드레의 미술은 정치에 휘말린 적이 있었을까?[163] 어느 비평가의 대답은 '그렇지 않다'였다. 일례로 어빙 샌들러(Irving Sandler)는 안드레가 "혁명이나 유토피아적 정치와 연루된 적이 한 번도 없다"고 썼다.[164] 마찬가지로, 미니멀리즘을 다룬 힐턴 크레이머의 2000년 저작도 "미술은 그 자체로는 베트남에서 벌어지는 전쟁이나 반전운동, 그리고 이와 관련된 그 어느 것으로부터 거의 영향을 받지 않았다. (…) [전쟁은] 미니멀리즘 운동에 어떠한 영향도 미치지 않았다"고 했다.[165] 크레이머의 견해는 단순한 수정주의자의 뒤늦은 깨달음이 아니다. 1960년대와 1970년대의 일부 비평가들도 미니멀리즘 미술이 자신이 속한 역사적 순간에 눈곱만치의 관심도 없다는 혐의를 씌웠고, 당시 사회가 겪는 혼란으로부터 무책임하게 자신을 배제한다며 혹평을 퍼부었다. 미니멀리즘 예술의 자율성은 (안드레의 경우, 그의 작업의 '고요한' 속성은 전쟁이 가득한 세상 반대편에 위치했다. 그리고 그는 반전운동의 정치를 홍보하다가도 작품의 '평화로운 속성'을 묘사하면서 빠져나가곤 했기 때문에)[166] 무책임하게 전쟁에 무관심하다는 비판으로 이어졌다.

심지어 어떤 이들은 안드레의 미술과 같은 미니멀리즘이 베트남전쟁과 **공모**한다고까지 했으며 특히 기술에 의존하는 방식이 그러하다고 했다. 제임스 마이어는 "1968년에서 1969년경 미니멀리즘 미술이 유럽을 순회한 것은 베트남과 전쟁이 한창이었던 당시 미국 군사정책에 논란의 구실을 제공했다"고 진술했다.[167] 1968년 해외를 순회한 「현실의 미술: 미국 1948-1968(The Art of the Real: USA 1948-1968)」의 경우 전시가 미국의 제국주의와 미술 사이의 관계를

인지시켜 상당수의 집회가 조직되는 결과를 초래했다. 이를 고려하면 공장에서 제작된 미니멀리즘 작품은 미국의 제국주의를 어느 정도 증명했던 것으로 보인다. 마찬가지로 1968년 헤이그시립미술관(Gemeentemuseum Den Haag)에서 열린 「미니멀 아트(Minimal Art)」전시도 미국이 베트남 침공에 차지하는 역할에 대해 격렬한 논쟁을 불러일으켰다. 심지어 전시에 포함된 미술인들, 특히 안드레가 전쟁에 반대한다는 입장을 명료히 했을 때에도 그랬다.[168] 물론 안드레를 옹호하는 이들은 그의 미술이 시장에 도전장을 내밀었고 작업 방식이 민주적이라고 느꼈지만, 그를 비판하는 측은 미니멀리즘 미술인이 노동에 참여하는(참여하지 않는) 방식에 주목하고 미술이 상품의 지위를 획득한다는 문제를 제기했다.[169]

미니멀리즘이라는 용어는 모호한 것이어서 완전히 상반된 해석들을 만들어낸다. 찰스 해리슨(Charles Harrison)과 폴 우드는 이 문제를 다음과 같이 요약했다. "물론 베트남을 공습했던 B52 전투기를 미국의 갤러리에 한가득 채워진 벽돌 더미와 단단히 이어 줄 연결점을 만들어내기란 불가능하다. (…) 벽돌, 펠트, 흙 같은 재료들에서 미학과 정치에 **동시에** 적용되는 비평이 만들어진다는 것은 옳기도 하고 그르기도 하다."[170] 이르게는 1968년 배트콕이 출판한 『미니멀 아트(Minimal Art)』의 머리말에서부터 이미 비평가들은 '오늘날, 미술인은 좀더 직접적으로 일상에 개입해야 한다. 베트남, 기술의 발전, 사회학, 그리고 철학은 즉각적으로 다뤄져야 하는 중요한 주제'라며 전쟁과 미니멀 아트의 관계를 거론했었다.[171]

한 작가는 1978년 좀더 강한 어조로 "칼 안드레의 미술은 저항의 미술이다. 그것은 미군의 베트남 철수를 요구하는 캠페인으로 고조된 시민들의 동요 속에서 자라났다. 안드레는 북베트남 국민을 개인적으로 칭송하는 광고를 뉴욕의 미술잡지에 실었다"고 주장했다.[172] 이 작가가 언급하는 광고는 1975년 『아트라이트(Art-Rite)』 봄호에 실린 것으로, 실상 안드레 이외에도 루시 리파드, 앤절라 웨스트워터(Angela Westwater), 어빙 페틀린 등 총 여덟 명이 비용을 함께 지불한

32. '베트남 국민'을 축하하는 광고.
『아트라이트』. 1975년 봄호. p. 53.

광고였지만 안드레가 단독으로 실었다고 잘못 서술하고 있다.(도판 32) 달리 말하자면, 안드레의 작업은 '기득권층의 논리'를 공고히 하는 만큼이나 '저항의 미술'로도 해석된다는 의미이다. 최근 들어 미술사학자들은 미니멀리즘의 정치에 관심을 보인다. 이들은 미니멀리즘의 진보적, 민주적 동기가 관객과 미술 오브제 사이의 관계에서 출발한다고 주장한다. 마이어는 이에 대해 아도르노식의 부정(否定)의 논리를 끌어와 "아도르노가 사랑했던 베케트(S. Beckett)의 연극과 마찬가지로 미니멀리즘은 미술이 가진 '소통의 부재'를 통해 소통한다"고 주장했다.[173]

만약 미니밀리즘의 침묵이 역설적이라면 그것은 의도된 것이다. 안드레의 미술은 당시의 노동 방식과 작품 제작 방식에 저항하는 의미로 연출되었다. 그가 사용한 재료가 산업의 여건을 반영하기는 하지만 그는 자신이 (벽돌쌓기 같은) 노동에 직접 참여한다는 사실로 하여금 그 또한 한때 블루칼라 노동자였고 장인이었다는 주장을 뒷받침하길 원했다. 여기에는 그가 사용하는 산업 분야의 원자재를 향한 로망이 작동한다. 그 (조국의 심장부에서 나온 생산물이라는) 로망은 비록 그것의 원자재가 수입품이거나 이를 만드는 회사가 네이팜을 생산하더라도 아름답다는 시각이다. 동시에 안드레의 미술은 재료가 기업 자본주의나 상표와는 무관하다는 환상을 유지한다. 이러한 희망 사항은 '산업에 대한 향수'라는 용어로 설명될 수 있는데 펜실베이니아 제련소에서 온 재료가 합금이 아닌 순수 원소이기를,

심지어는 조금도 오염되지 않기를 바라는 욕구와 함께한다. 1972년 안드레는 '판매되는 금속 중에서 가장 순수한' 금속을 선호한다고 언급했다.[174] (안드레는 자신이 사용한 '순수한' 재료가 실상 불순물이 섞인 합금이라는 사실을 잘 알고 있다. 상업은 물론 공업용 금속의 수요가 저하된 이래 불순물이 섞이지 않은 순금속을 얻기란 거의 불가능에 가까웠다.) 이러할진대 만약 그의 작품을 레디메이드라고 해석한다면 '일상적' 속성에 주목하게 되고 재료의 출처가 무척 복잡하다는 사실을 간과하게 된다. 우리는 안드레의 작품 위를 걸어 다닐 수 있지만, 그의 작품을 뒤집어 보는 일은 허락되지 않는다.

안드레가 다우케미컬의 마그네슘을 사용했음을 지적해 그의 위선을 드러내는 것은 본 연구의 요지가 아니다. 그러나 안드레가 그의 작품이 '무고하다'고 한다면 그것은 문제가 된다. 안드레는 1978년 다음과 같이 말했다. "아마도 나의 작업에서 중요한 지점은 물질의 근본적 무고함일 것이다. 나는 우리가 흔히 매도하는 만큼 물질의 문제에 문제가 있다고 생각하지 않는다."[175] 어떤 이들은 이렇게 말하는 것이 환원주의적이고 지나치게 단순화한 주장이라고 보았지만 이 시기 미술노동자연합에 의해 군용 중장비와 상업적 상품 사이의 접점이 생겨난 것은 사실이었다. 1975년 도널드 저드는 "몇 년 전 미술노동자연합은 베트남전쟁을 지원한 군수업체의 형광등을 사용했다고 해서 플래빈을 비난한 일이 있었습니다. 우스운 것은 플래빈이야말로 일상에서 쓰는 변기가 전쟁물자를 생산하는 기업이 만든다며 지적한 사람이었어요"라고 언급했다.[176] 안드레는 이러한 공모 관계를 언급하는 대신 생산(재료들의 '무고함')과 소비(미술관이 '노예처럼 취급하며' 그의 작품을 사용하는 일)를 무리하게 연결시켰다.

안드레의 작업을 호의적으로 읽는 이들도 있다. 그들은 안드레가 가치와 노동 사이의 설정을 재편하는 예술을 꿈꾸며, 비난의 대상이 되던 재료들을 전쟁의 경제로부터 빼내어 미학적 관조의 영역으로 재순환시키는 사람이라 보았다. 찰스 해리슨은 1969년 이렇게 썼다. "물질이 경제, 군사, 혹은 선동적 목적에 유용한지 여부나 얼마나

희소한가에 따라 그 가치가 판단되는 문화에서 동일한 규격의, 다양한 금속을 사용한 칼 안드레의 조각 시리즈는 그 균형을 강력히 바로잡는다."[177] 그렇다면 안드레는 물질의 문제를 문제 삼으면서 자원에 가치판단이 내려지고 교환되는 거대한 시스템을 (직접 이해시키지 않고) 암시하는 셈이다. 이와 유사하게 로버트 모리스도 프로젝트에 전쟁물자를 사용한다면 시스템이 '교란'된다고 보았다. 그의 프로젝트가 교란에 성공했는지는 분명하지 않으나, 모리스는 "나는 특정 기술을 전복하는 일에 정말 관심이 많습니다. 이 기술은 내가 요즘 사용하게 된, 엄격하게는 전쟁 기술입니다. 내가 거래하는 이 회사는 음… 서비스를 제공하고 미사일을 만듭니다"라고 언급했다.[178] 모리스는 군수 산업단지와 계약을 맺는 일이 이들을 전복하는 일이라고 믿었다. 안드레의 경우에서도 유사한 결론이 도출될 수 있다. 결국, 안드레의 미술 또한 그가 사용하는 물질이 '기득권'이 사용하는 방식과 상반된 사용법을 제시했기 때문에 받아들여진 것이다. 〈금광 지대〉와 함께, 어마어마한 양의 황금을 개개인에게 유통시키면 '서구 자본주의 시스템 전체'를 만들어내거나 붕괴할 수 있으리라는 그의 아이디어를 상기해 보자. 안드레는 최근 그의 작업의 핵심은 '원소를 모아놓는 데 가장 정의로운 방법을 찾는 것'이라고 말했다.[179] 정의에 대한 이런 관념의 배출구는 군수산업에서 가져온 금속의 가치를 반짝임, 미학적 질서에 따라 격자 모양으로 구축된 공간, 등가성, 질감으로 전환하는 데서 찾을 수도 있을 것이다.

"내 작업엔 어떠한 상징적 내용이 없다"고 안드레는 말한다.[180] 미술인이 그가 사용하는 물질적 재료가 상징하는 바가 없다고 주장한다면 그것은 모더니스트적 행보라 할 수 있다. **사실주의자**이고픈 그는 자신의 산업에 대한 향수 또한 좀더 심오한 향수, 모더니즘을 지향하게 한다. 이는 마이클 프리드(Michel Fried)식이라기보다는 필립 라이더식의 직해주의(literalism)에 더 가깝다.[181] 라이더는 안드레의 작업을 '물질에 관한 최초의 그리고 최고의 직해주의'라고 썼다. 라이더는 안드레의 재료가 "새로운 종류의 진리, 말하자면 새로운 믿음의

원천, 실제 세계의 사실에 근거한 진리를 적나라하고 명쾌하게 소개하고 있으며 완전히 다른, 재활성화된 '사실주의'를 제시한다"는 논지를 고수한다.[182] 여기서 '실제 세계의 사실'은 안드레의 조각이 저항하려 하지 않았던 근본적인 힘, 즉 중력과 같은 것들을 의미했다. 말하자면, 후기산업화 시대의 금속 생산은 아니었다.

안드레의 미니멀리즘을 설명하는 대부분의 글 저변에는 도덕주의가 깔려 있다. 라이더의 해석은 안드레의 미술이 불확실성과 회의의 시대에 '진실'과 '신빙성'을 촉구한다고 읽히게끔 한다. 작품에 사용된 물질이 단순히 스스로 드러내는 그대로이며 전시장의 바닥으로 향하는 완강한 중력 이외에는 세상이나 경제와의 연결점과는 분리된다고 주장했던 안드레의 시각에 라이더는 공감한다. 안드레에게 금속은 그가 의도한 모더니즘과 산업에 대한 향수 이외에는 별달리 지시하는 대상이 없다. 달리 말하자면, 그것은 의도적으로 외면한 것이지 실수가 아니다. 금속의 바닥면이 아니라 표면을 보겠다는 결정이었다. 의식적으로 그 기능이 제거된, 감각적이고 귀중한 이 자족적인 물질이 세계시장 속에서 어떻게 전쟁을 의미할 수 있겠는가?

여기서 자족적이라 함은 마르쿠제의 '잠재적 해방의 국면', 즉 수평적 공간으로서 '등가'의 장을 만들어낼 미적 체험을 의미하지 않는다. 안드레의 미니멀리즘은 미술의 의미를 개인의 내면적 경험에서 사회적 관계의 장으로, 그리고 이어서 크라우스가 말하는 '문화적 공간'으로 나아가게 한다.[183] 그의 미술은 신체를 자각하고 상호작용하게 하는 발판을 포함하기 때문에 의미가 재구성되고, 등가를 갖게 되며, 문자 그대로 그리고 상징적으로 정의가 실현되는 어떤 장소, 어쩌면 유토피아적 장소를 만들고자 한다. 결정적으로 안드레의 미니멀리즘은 시야 바깥쪽에 위치한 다른 종류의 신체들, 즉 공장, 광산, 가게에서 일하는 노동자들을 활성화한다. 하지만 안드레는 자신이 가진 장인에 대한 로망으로 인해 이들 노동자를 볼 수 없었고, 이들은 작품 바닥에 인쇄된 다우케미컬 로고와 마찬가지로 그의 미술의 이면에 묻혀 있다. 베트남전쟁기 동안 그는 미술노동자연합의 다

른 회원들과 달리 물질에 함의된 이데올로기를 꿰뚫어 보지도, 그 이데올로기를 전쟁과 정치의 경제에 체계적으로 연결하지도 않았다.

안드레에게 조각이란 장소성과 가장 관련이 깊은데, 이는 '장소로서의 조각'이라는 언급에서 잘 드러난다.[184] 그의 조각이 가리키는 장소는 그것이 위치한 '여기'뿐만 아니라 수출입이 복잡하게 얽힌, 세계시장이라는 '저기'도 동시에 가리킨다. 그의 조각이 미술관 안에 전시될 때 그가 사용한 재료는 길거리에서 주워 온 레디메이드라는 점이 명징하게 드러나지 않는다. 그의 재료는 공장, 가게, 국외에 소재한 광산, 화학 기업과 같은 전사(前史)를 갖고 있었다. 따라서 그의 작품의 기원이 공장이라는 전제가 뒤따라야 하는데, 안드레의 작품 제작이 정점에 도달했던 시기에는 점점 더 후기산업의 여건과 세계시장 수출에 기대고 있었다. 그 전제 조건을 고집스레 은폐함으로써 안드레의 작업은 베트남전쟁을 파악하거나 전쟁을 포함한 포괄적인 정치적 장소를 향한 제스처가 되기를 거부한다. 안드레는 '이상적인 조각작품'을 길에 빗대어 언급한 바 있다.[185] 그 길은 모순으로 포장된, 미술관을 떠나 세계로 향하는 길이었다.

3

로버트 모리스의 미술파업

노동으로서의 전시

로버트 모리스는 1970년 휘트니미술관에서 열린 자신의 개인전 「로버트 모리스: 최근 작(Robert Morris: Recent Works)」에서 미술관 삼층 전체에 콘크리트, 목재, 강철을 '쏟아붓는' 과정을 기반으로 제작된 프로세스 아트를 선보였다.(도판 33) 전시에 포함된 작품 중 하나는 길이가 약 이십구 미터로 전시장 전체 길이에 가까울 정도여서 휘트니 역사 이래 가장 큰 설치 작업으로 기록되었다.(도판 34) 이 작품은 조립하는 데만 열흘이 넘게 걸렸으며 삼십 명 이상의 지게차 운전사와 크레인 운전사, 건물 공학자 들이 참여하는 등, 설치에 참여했던 전문 미술 제작자들의 규모는 작은 군대에 비할 만했다.[1](도판 35) 『타임(Time)』의 어느 기사는 "모리스를 돕는 인력들과 크레인, 지게차, 유압잭이 투입된 미술관은 마치 시내 공사장을 보는 듯했다"고 전했다.[2] 이 어마어마한 크기의 설치 작업을 들여오기 위해 그는 전시장 벽면을 철거했고, 전시장 바닥이 하중을 견디지 못할 수도 있다는 우려를 듣기도 했다. 이 전시는 전통적인 오프닝 대신 관객들을 초대해 매일매일 공사가 진행되는 작업 과정을 관람하도록 했으나,

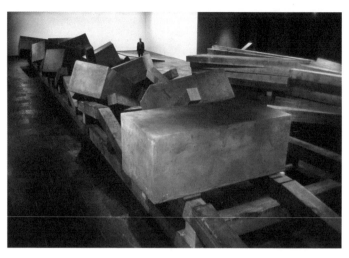

33. 「로버트 모리스: 최근 작」의 전시 전경. 휘트니미술관, 뉴욕. 1970. 사진 속 작품은 〈무제(콘크리트, 목재, 강철)〉. 1.83×4.88×29.26m. 전시 후 파괴됨.

허술하게 놓인 강철판에 설치 인력 중 한 명이 깔리는 사고가 일어나 설치 과정 관람 프로그램은 도중에 중단되어야만 했다.[3]

미술작품을 제작하는 데 중장비나 다수의 보조 인력이 투입되는 일은 관행이라 할 만큼, 1970년경에는 흔한 일이었다. 그뿐만 아니라 규모가 웅장한 정도만 보자면 모리스의 휘트니미술관 전시는 리처드 세라의 〈이동〉(1970-1972), 로버트 스미스슨의 〈나선형 방파제〉(1970)같이 당시의 여타 현대미술에 비해 보잘것없었다고 할 수도 있다. 대부분 이 정도 규모의 미술작품에는 작업실 수습생이나 설치 인력이 투입되는 일도 흔했다. 하지만 이 전시는 투입된 인력의 신체가 개입되는 양상이 극적인 연출이었다는 점과 동시에 미술인과 보조 인력 사이의 부자연스러운 평등성을 제시했다는 점에서 매우 특별한 위치를 차지한다. 설치 노동자들이 콘크리트블록과 목재를 굴리고 늘어놓고 떨어뜨린 다음, 넘어지면서 바닥에 놓이도록 내버려두는 등, 이 작품의 제작에는 우연성이 적용되었다. 그는 재료의 위치를 설정하는 데 작가의 통제를 포기하는 방식으로 자신과 전시 설치 노동자들 사이 전례 없는 수위의 협업을 고집하면서, 문자 그대로

건축 자재와 노동 방식을 작품의 주제로 삼았다. 그리고 이 전시를 일정보다 일찍 마무리함으로써 미술파업이라 명명할 수 있는 노동의 거부를 곧장 행동으로 옮겼다. 또한, 그는 작품 제작 과정 전부를 미술관 전시장 안에서 진행하며 작업실 개념을 우회했고, 이 작품을 작업장의 특징에 맞추어 제작되는 장소특정적 작업으로 분류되도록 했다.

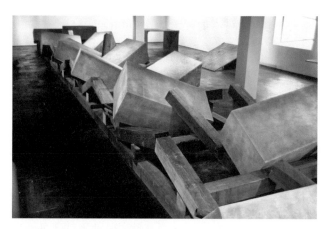

34. 피터 무어(Peter Moore)가 촬영한 「로버트 모리스: 최근 작」의 전시 전경. 휘트니미술관, 뉴욕. 1970.

35. 로버트 모리스의 휘트니미술관 전시를 설치 중인 노동자들. 1970.

1970년 휘트니 전시를 기획한 마르시아 터커(Marcia Tucker)에 의하면 그는 이 전시를 1969년 코코란갤러리(Corcoran Gallery)와 디트로이트미술관(Detroit Institute of Arts)을 순회했던 모리스의 이전 개인전을 이어받아 중견 미술인으로서의 모리스의 작품들을 회고할 계획이었다. 잭 번햄(Jack Burnham)도 이 전시가 열리기 직전 예상하기를, "모리스는 워싱턴[코코란]과 디트로이트 전시에서 지난 십 년 간의 작품 세계를 소개했다. 아마도 이번 휘트니 전시는 조각가로서의 그의 발전 과정을 좀더 꼼꼼하게 보여주리라"고 했다.[4] 1969년 말까지만 해도 터커와 모리스는 잘 알려진 작품, 다른 전시에서 보여지지 않았던 작품, 그리고 신작 몇 점을 선보이기로 합의했었다. 하지만 1969년 12월 중순, 모리스는 생각을 바꾸어 "이전 작품을 보여주고 싶지 않다"는 서신을 보냈다.[5] 몇 주 후 좀더 자세한 설명을 적은 편지에서 그는 이렇게 썼다. "이전에 다른 곳에서 보였던 작품을 삼층 전시실에 넣으면 지난 미술관들에서의 개인전 맥락을 재정의하는 이번 전시의 요지와 충돌할 것입니다. (…) 저는 미술관이 미술인을 규제하기보다, 일반 대중에게는 도전이자 미술인에게는 위험을 무릅쓰는 전시에 착수할 수 있도록 지원해 주길 바랍니다."[6] 모리스는 개인전의 관행을 '재정의'하려는 의도에서 '도전'하고 '위험'을 감수하는 행위가 포함된 총체적 혁신을 추구했다. 그는 이 전시를 통해 그의 명성을 굳건히 하거나 자신의 미술을 역사화하는 대신, 미학적이자 정치적인 과업을 추진하기로 했다. 이는 이미 전혀 다른 방향의 전시 도록을 준비하던 큐레이터에게는 놀랄 만한 소식이었다.[7]

모리스는 전시가 열리는 날까지도 전시 계획을 조정하다가 결국 네 개의 강철판 조각작품을 비롯해 다듬지 않은 산업 원자재를 사용해 우연에 입각한 활동을 보여주는 두 개의 신작 장소특정적 설치 작업까지 도합 여섯 개의 작품만을 전시하기로 결정했다. 터커가 후에 회상하기를, 미술인이나 미술관에게나 전시를 설치하느라 이보다 '더 많은 중장비'가 필요했던 적이 없었으며 '어마어마한 규모의 작업'임이 틀림없다고 했다.[8] 전시장을 가득 채우는 원자재를 크레인으

로 들어 올리거나 밀어 넣고 당기고 떨어뜨리면서 모리스는 미적 행위에 포함되었던 기존의 기술을 거부하는 한편, 자신의 노고를 **강조하는** 데 무척 애를 썼다. 그래서 어떤 비평가는 "코르덴 바지를 입은 도로공사 인부들이 여기서 뭐하는 것일까?"라는 질문을 제기했다.[9]

미술사 영역에서 작품 제작을 묘사하는 데 가장 자주 활용되는 어구는 미적 **과정**이다. 미적 과정은 작품을 개념화하고, 스케치북에 미리 드로잉을 하고, 붓으로 색칠하는 등의 매우 다양한 미적 활동을 포함하는데, 일반적으로 스튜디오에서 혼자 하는 활동을 지칭한다. 그러나 1960년대 후반, 미술 작업의 형식 안에 노동을 포섭하려는 급진적 실천이 확산되면서 **과정**은 더욱 정교한 의미를 함의하게 되었고 제작 과정을 강조하는 미술, 즉 완성된 오브제로서의 성질보다는 만드는 행위의 수행성을 강조하는 작품에 적용되는 용어가 되었다. 이렇게 미적 활동이 재정의되면서 미술 창작이 일어나는 장소는 전통적 스튜디오를 벗어나기 시작했다. 처음에는 갤러리나 미술관이었지만 길거리, 공원, 혹은 외진 풍경이라는 맥락으로까지 옮겨 갔다. 과정 중심의 이 '프로세스 아트'는 퍼포먼스, 조각, 설치 모두를 가로지르는 미술실천이었기 때문에 보통은 '결과물'로서의 오브제가 만들어지지 않았다.

1960년대 후반과 1970년 초, 미술인들은 점점 더 미술의 상품적 위상에 도전하기 시작했다. 이들은 독특하거나 수요가 있어 시장에 포섭될 가능성을 작품으로부터 미리 제거하고자, 널리 알려진 표현을 빌리면, 미술을 '비물질화'했다. 미술작품은 점점 더 명사와는 무관해졌고 능동사로 진화해 갔다. 리처드 세라의 작품, 〈동사 목록〉(1967–1968)은 이 변화를 잘 보여준다. 세라는 여기서 자신의 프로세스 아트가 창출되는 과정에 기능하는 일련의 행동들인 '굴리기, 구기기, 접기, (⋯) 묶기, 쌓기, 수집하기' 등을 부정사 형태로 나열했다. '노동자가 할 법한' 단순한 활동을 강조하는 프로세스 아트에는 그 기원이 여럿 있다. 그중의 하나는 이본 레이너가 포함된 안무가 및 무용가 네트워크의 과제 기반(task-based) 댄스로, 저드슨 메모

36. 로버트 모리스가
휘트니 전시의 설치
과성 중 지게차를
운전하고 있다. 1970.

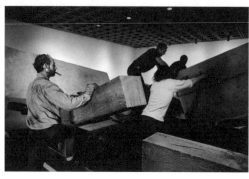

37. 로버트 모리스와
노동자들이 〈무제
(콘크리트, 목재,
강철)〉를 조립하는
중이다. 1970.

리얼 교회에서 공연됐다.[10] 프로세스 아트는 개념미술과 마찬가지로 상품으로서의 위상에 문제를 제기하는 예술이자 관습에 저항해 미술노동 개념을 규정하는 실천으로 해석됐다.

모리스 버거(Maurice Berger)의 연구 중 매우 중요한 업적은 어떻게 **과정**이 신좌파의 사고에서, 그리고 1960년대 후반의 새로운 미술 형태인 프로세스 아트에서 키워드가 되었는지를 이론화한 것이다.[11] 신좌파와 프로세스 아트는 이들에게서 공통으로 발견한 용어인 과정을 공개 토론과 상호작용이라는 민주주의적 이상과 연결했을 때 이해할 수 있다. 스탠리 아로노위츠(Stanley Aronowitz)도 "신좌파의 성향은 하나의 단어로 요약된다, (…) 그것은 과정이다"라고 썼다.[12] 그러나 미술인들이 자신들의 생산방식에 내포된 정치적 함의를 어떻게 이해하고 있었는가를 **과정**이 적절하게 표현한다고 볼 수는 없

다. 모리스와 같은 미술인들은 자신의 활동이 과정일 뿐만 아니라 (논쟁의 여지가 있지만) **노동**이라고 바라보기 시작했다. 모리스는 전시에서 과정을 작품으로, 그리고 노동을 과정으로 만드는 행위를 시연했고 또한 이를 스펙터클로 만들었다. 그리고 그러는 가운데 급진적인 미술, 예술 행동주의, 미술노동을 한데 묶을 때 야기될 수 있는 위험 요소를 드러나게 했다.

오늘날 1970년 모리스의 개인전에 전시되었던 작업은 단지 기록사진, 드로잉, 혹은 서면이나 구두로만 접할 수 있다.[13] 전시 관련한 기록물(사진 및 영화)이 대량으로 만들어졌지만, 주요 공공 아카이브에 지난 수십 년 동안 보관되어 온 자료는 1972년에 출판된 잔프랑코 고르고니(Gianfranco Gorgoni)의 사진 연작뿐이다.[14] 그럼에도 불구하고 이 사진들은 전시 기록물 이상으로 모리스가 의도했던 담론의 골조를 보여준다. 사진에는 땀과 먼지로 얼룩덜룩한 셔츠를 입고 장갑을 낀 모리스가 반복적으로 등장한다. 예를 들어 한 사진에서 모리스는 시가를 입에 물고 지게차를 운전하고 있다.(도판 36) 고르고니는 휘트니미술관 화물 출입구에서 커다란 목재를 운반하는 모리

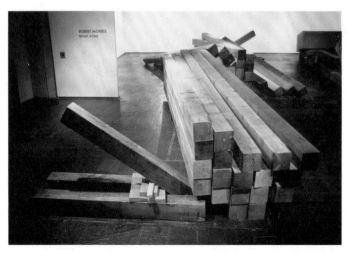

38. 로버트 모리스, 〈무제(목재)〉. 1970. 휘트니미술관 전시 전경. 목재. 약 3.66×6.1×15.24m. 전시 후 파괴됨.

스의 모습을 포착함으로써 사진을 보는 사람을 길 위에 데려다 놓는다. 사진에 등장하는 어느 남성은 모리스가 지게차를 운전해 커다란 목재를 들어 올리는 동안 그 밑에 들어가 바퀴 달린 수레를 옆으로 치우고 있다. 그러느라 남성은 어정쩡하게 몸을 쭈그린 모습인데 머리 위쪽으로 들어 올려진 목재가 불안해 보인다. 미술관으로 설치 자재를 운반할 때 미술인이 직접 지게차를 직접 운전하는 경우는 흔치 않다. 때문에, 이 사진은 모리스가 공사장 일이나 중장비에 능숙함을 보여주는 증거가 되었다. 그리고 모리스도 1970년 인터뷰에서 무거운 자재를 옮기는 데 "지게차면 충분하다"라는 말을 남기기도 했다.[15] 또 다른 사진에서 모리스는 커다란 목재를 붙잡고 있고 그 너머로 세 명의 남자가 사각형 콘크리트 덩어리에 허둥지둥 매달린 모습도 발견된다.(도판 37) 이들 익명의 노동자들은 하얀 미술관 벽면과 대조되어 어두운 실루엣으로만 드러나는 한편, 커다란 블록을 배경으로 불붙인 시가를 입에 문 모리스는 눈에 띄도록 세심하게 배치되었다. 육체적으로나 기술적으로 모리스가 애쓰는 모습은 어느 기사에서 언급했듯이 그가 '건설 노동자'가 되어 가는 느낌을 적극적으로 홍보했다.[16]

휘트니 전시에 포함된 설치 작업, 〈무제(목재)〉와 〈무제(콘크리트, 목재, 강철)〉는 엄청난 양의 건축 자재가 사용된 작업이다. 엘리베이터와 계단 주변에 설치되었던 〈무제(목재)〉의 경우(도판 38), 모리스는 약 사 미터에서 오 미터 길이의 목재 기둥을 이 미터가 넘는 높이까지 겹쳐 놓았고, 십칠 미터에 다다르는 길이는 전시장 전체 길이와 맞먹었다. 바닥에 놓인 기둥 양쪽 끝에 하나씩 사선으로 끼워진 목재 기둥은 각각 눈높이까지 삐죽이 튀어나와 허공을 향했고, 몇몇 기둥들을 바닥에서 들어 올리기 위해 그 아래에서 쐐기 역할을 했다. 작은 바닥 판 몇 개만으로 지지된 채 약 사십오 도 각도로 위쪽을 향하는 이 목재들은 도발적이고, 지렛대나 받침점을 닮아 관객으로 하여금 손을 대길 기다리는 듯하다. 또한, 작품의 한쪽 끝은 목재 더미가 쏟아져 내려 바닥에 널브러진 모습을 하고 있다. 설치가 완료된

39. 리처드 세라. 〈톱질: 바닥 판의 치수(열두 개의 전나무)〉. 패서디나미술관 설치 작업. 1969.
나무. 10.67×15.24×18.29m.

후에도 목재가 쌓인 형상이 불안정했기 때문에 미술관은 만지지 말
라는 경고를 붙여 놓아야 했다.

목재를 쏟아부은 듯한 형태의 작품은 1970년경 휘트니가 아닌 다
른 미술관에서도 발견되었다. 예를 들어 리처드 세라는 열두 개의 전
나무와 참나무 둥치를 각각 세 토막으로 잘라 콘크리트판 위에 나란
히 올려놓은 작품을 패서디나미술관(Pasadena Art Museum)에서 선
보였다.(도판 39) 이때도 하나당 약 일 미터 두께에 길이가 육 미터가
넘는 통나무의 줄을 맞추기 위해 크레인은 물론이고 상당수의 노동
인력을 고용해야 했다. 세라는 전망대를 세워 작품이 만드는 거대한
기하학을 관객들이 더 잘 보도록 위치를 지정하고 싶었다고 한다. 건
축 원자재와 일군의 임금 노동자가 투입되는 설치 작업은 미술인 개
인에게는 비용과 함께 투입되는 인력의 노동, 장비 대여, 육체적 힘
등 상당한 투자가 요구되는 일이었다.

여기서 물리적인 힘은 단연코 젠더와 직결된다. 피터 플라겐스
(Peter Plagens)는 세라의 〈톱질: 바닥 판의 치수〉와 모리스의 작업을
다음과 같이 평했다.

미술관은 자궁으로, 초대된 미술인들은 페니스로 기능한다. 미
술관은, 번식으로 방자해진 노처녀처럼, 왔다가 곧 사라질 까다
로운 미술인들에게 시달리는 일이 스릴 넘치는 것임을 깨닫는

다. (…) 요구가 크면 클수록(**자신의 공간**에 커다란 통나무를 들여놓는 등), 무거우면 무거울수록(수천 킬로그램의 자재들), 감당해야 하는 불편함이 더하면 더할수록(고용해야 하는 인력의 정도), 자극도 함께 커진다.[17]

이 엄청난 주장으로부터 우리는 무거운 산업 자재가 사용된 대규모 미술 생산이 남성의 영역으로 인식되고 있음을 가늠할 수 있다. 남성성은 작품 제작에만 제한되지 않는다. 건축이나 강철 제련과 같은 블루칼라 노동 또한 남성성을 지칭하는 수사학으로 넘쳐난다. '안전모'라는 별칭을 가졌던 건설 노동자들은 '노동자 계급'이자 동시에 억제할 수 없는 남성성의 패러다임으로 읽혔다.[18] 비록 플라젠스는 거대한 스케일의 미술 프로젝트를 깎아내리려는 의도로 말했겠지만 그의 의견은 대형 규모의 미술작품을 제작하는 미술인 당사자들의 과장된 주장을 보강하는 측면이 있다. 또한 그는 거대한 스케일의 미술작품을 제작하는 여성 미술인을 간과할 뿐만 아니라 미술관을 여성적 대상으로, 초대된 미술인이 내부 공간을 뚫고 들어가 '난장판을 벌이는 자궁'으로 환원했다.

최근 이 시기를 회상했던 모리스 자신도 거대한 조각, 힘든 육체노동, 남성성을 동일시하는 것이 남녀 차별주의를 함의함을 인정했다. "1960년대 미니멀리즘 미술인들은 제련소나 공장을 탐험하는 산업 시대의 선구자들 같았다. 미술작품에는 **일**이라는 도장이 찍혀야 했고, 말하자면 남자의 일이라는 측면을 보여주어야 했으며 그래야 진지한 작업이라고 간주되었다. 용광로에서 방금 꺼내 아직도 벌건 상태로 불끈불끈하는 영웅심에 찬물을 끼얹을 모순도 없어야 했다. 그리고 이 남자의 일이라는 것은 커다랗고, 강하며, 허튼소리가 아닌 선험적인 것이었다."[19] 미술에 산업공정이나 '남자의 일'을 도입하는 행위는 모리스가 계속해서 도모했던 노동자 계급 문화와의 연대 및 귀속을 굳건하게 했다. 그러나 그 노동자 계급의 문화란 남성이라는 성별로 젠더화된, 그리고 인종적으로는 (모리스가 운전하는 지게차

40. 로버트 모리스. 〈자신이
만들어지는 소리를 내는
상자〉. 1961. 나무 및 녹음기.
22.86×22.86×22.86cm.

밑에서 쭈그리고 일하던 남성은 예외로 하고) 백인을 암시한다.[20]

모리스는 휘트니 전시 이전에도 단순한 큐브의 형태가 노동의 문제를 반영할 수 있을지 궁금해했다. 1961년 제작된 〈자신이 만들어지는 소리를 내는 상자〉가 바로 이를 잘 보여주는 사례이다.(도판 40) 모리스는 이 작은 호두나무 상자 작품에 이를 제작하는 동안 자신이 들었던, 톱으로 자르고 구멍을 뚫고 못을 박는 소리를 담았다. 이 상자를 만드는 데는 총 세 시간이 넘게 걸렸으며, 녹음된 소리는 나무 상자 안쪽에서 재생되었다. 이 작품은 단지 제작하는 행위만을 남기며, 따라서 상자를 만든 이는 부재하게 된다. 이후 십 년 가까이 지난 뒤, 모리스는 이 작품을 커다랗게 부풀렸다. 어마어마한 힘을 들여 재료의 스케일을 키웠고 이 힘든 노동을 언론과 대중이 목도하도록 의도적으로, 심지어는 애타게 가시화했다. 〈자신이 만들어지는 소리를 내는 상자〉를 만들 때는 그저 톱과 망치만 사용했지만 설치 인력팀과 건설 장비가 추가되었고, 단순한 녹음은 육체노동이 세밀하게 연출된 무대장치로 전환되었다.

모리스의 1964년 퍼포먼스 작품, 〈장소〉에서도 미니멀 형식에 내재한 신체의 정치는 건설공사와 명료하게 연결된다. 여기서 모리스는 두꺼운 장갑에 얼굴 윤곽이 그대로 드러나는 흰색 가면을 쓰고 커다란 합판 상자를 분해한 뒤 다시 재조립했다. 비록 이때 그의 '작업'

은 무엇을 짓는 일이기보다는 복잡한 재조립에 머물렀지만, 그가 작업하는 동안 잭해머와 드릴 소리로 구성된 사운드가 미술과 건설공사를 청각적으로 매개했다. 이어서 그가 상자의 옆면을 제거하자 마네(E. Manet)의 〈올랭피아〉에 등장하는 인물의 의상(모두 벗은 상태)의 예술가 캐롤리 슈니먼(Carolee Schneemann)이 드러났다.

버거는 〈장소〉가 두 종류의 노동(섹스와 미술 생산)을 연결했다는 설득력있는 주장을 폈다. 만약 플라겐스의 관점에서 미술관의 '흰색 큐브'가 여성 젠더로 구분되었다면, 〈장소〉는 (비록 과장된 연기를 통해 표현된 여성화가 부분적이고 훼손되어 있지만) 미니멀리즘 조각에서의 큐브 또한 일정 정도 여성화되었음을 드러낸다. 리처드 마이어(Richard Meyer)는 "모리스의 〈장소〉는 모더니즘 미술 생산에서의 성 경제를 비판하는 것으로 보이지만, 동시에 흉내내기도 한다. 그리고 그 행위는 그것이 흉내내려는 대상, 즉 지배의 흔적과 무분별함, 그리고 불평등을 추적한다"고 했다.[21] 달리 말하자면, 〈장소〉가 노동에서의 젠더 구분을 다루는 한, 어떤 종류의 육체노동이 미술관이나 갤러리 공간을 점유하는가를 묻게 된다는 뜻이다. 남자로만 구성된 일꾼들과 설치 인력이 투입된 휘트니 전시에서, 노동하는 신체는 명백하게 그리고 지나칠 정도로 남성성이 기입된 모습을 보여준다.(모리스의 과장된 표현은 그와 그의 진영에 좀더 복잡한 문제를 야기하는데, 그 주제는 다른 논문에서 논의했다.[22])

규모의 가치

〈무제(목재)〉 작품에서 규모는 각각 약 칠백 킬로그램이 나가는 목재가 사용될 만큼 중요한 자리를 차지했다. 그 다음 작업인 휘트니미술관에 설치한 〈무제(콘크리트, 목재, 강철)〉의 규모도 실로 인상에 남을 만큼 어마어마했다. 콘크리트블록이 강철 파이프 밑에 깔린 두 겹의 목재를 짓이겨 꺾고 이 때문에 무너져 내린 목재는 강철 파이프

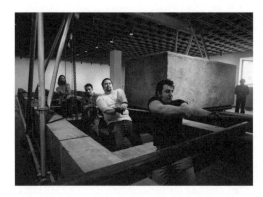

41. 노동자들이 모리스의
〈무제(콘크리트, 목재,
강철)〉를 설치하고 있다.
1970.

를 따라 무작위의 패턴을 만들었다. 고르고니는 이 작업의 과정도 사진으로 남겼다.(도판 41) 사진 속 네 명의 장정들은 근육이 불끈 솟아올라올 만큼 온 힘을 다하고 있다. 건장한 사나이들은 두 줄의 목재 사이에 서서 콘크리트를 끌어당기느라 거의 눕다시피 했다. 사진에서 오른쪽 뒤로 보이는 거대한 콘크리트블록이 바로 이들이 끌어당기는 물건이다. 우리에겐 줄줄이 늘어서서 밧줄을 쥔 손과 불룩하게 튀어나온 팔뚝이 제일 먼저 눈에 띈다. 즉, 카메라는 이들이 끌어당기는 블록에 주목하지 않고 이들이 애쓰는 모습에 주목하고 있다.(고르고니의 사진 오른쪽 가장자리에는 다른 사진가의 모습도 보인다.)

사실 콘크리트블록은 계획에 없었던, 절충된 재료였다고 한다. 모리스는 채석장의 거친 화강암 덩어리를 사용하고 싶었으나 엔지니어가 건물이 화강암의 하중을 감당할 수 없으리라고 경고했기 때문이었다. 콘크리트블록은 이를 제작한 업체인 리핀콧이 속이 빈 합판 상자 바깥에 콘크리트를 덧붙여 만들었기 때문에 당연히 실제 화강암보다 훨씬 가벼웠다. 이에 대해 모리스는 고집을 부려 "건물 바닥의 하중, 입구 넓이, 엘리베이터 용량의 한계로 전시된 모든 작품에 수정을 가할 수밖에 없었습니다. 목재 더미의 길이는 더 길어야 했고 콘크리트블록은 훨씬 더 크고 다듬어지지 않은 화강암이 사용되어야 했습니다. (…) 모든 강철 또한 더 두꺼워야 했습니다. 본 건물의 설계가 여러 부분에서 튼튼하다는 주장에 반대하는 바입니다"[23]라는

42. 로버트 모리스. 〈무제(콘크리트, 목재, 강철)〉(부분). 1970.

안내문을 전시장 벽에 게시하게 했다. 엇갈린 목재 기둥으로 지지된
채 콘크리트블록들은 트랙을 따라 밀리며 지지대가 없는 구역에 도
달했고, 함몰되면서 목재들을 기울게 했다. 몇몇 쇠파이프 무더기도
콘크리트블록이 목재를 함몰시킬 때 만든 우묵한 공간 주위에 깔렸
다. 콘크리트블록들은 한쪽 끝에 다다라 바닥으로 떨어졌다.

　느슨하고 우발적인 이 작품의 구도는(혹은 구도 없음은) 정치적
의미를 지닐 수 있었다. 이와 관련해 1967년 에세이에서 모리스는,
"개방성, 확장성, 접근성, 공공성, 반복성, 균형성, 직접성 및 즉각성
은 (…) 몇 가지 사회적 함의를 가진다. 그리고 그중 어느 것도 부정
적인 것은 없다"고 했다.[24] 이 글은 휘트니 전시가 열리기 삼 년 전에
작성된 것으로, 모리스의 동시대적 펠트 작품과 함께 1960년대 후반
에 제작한 프로세스 아트에 대해 그가 근본적으로 가진 형식적 틀을
보여준다. 이 시기 그는 반형태(antiform)라 불렸던 논리의 일부인 우
연과 중력의 속성에 깊이 관심을 보였다.[25] 노동 개념에 기대는 '공공
성'과 '개방성'은 모리스에게 긍정적인 사회적 함의를 가졌다. 그리
고 이를 보여주는 작품 중에서 휘트니의 경우는 가장 극단적인 사례
였다. 휘트니 전시가 열린 시점에 발간된 에세이는 다음과 같이 시작

한다. "관계를 구조 짓는 무한한 방법 중에서 우연성을 도입한다는 것은, 배치하기보다는 구성해 간다는 것이고, 중력이 작업 과정의 일정 부분을 차지하도록 하거나 완성하게 하는 것이다. 이렇게 다양한 방법론에는 모두 자동화라고 불릴 수밖에 없는 행위가 개입되는데, 이는 역으로 만드는 과정을 완성된 작업에 들여옴을 함의한다. (…) 이전에는 '모두 손으로 만들었던 것'을 여기서는 자동화라는 일련의 단계로 대체하기 때문에 미술인들은 옆으로 물러나고 세계가 좀더 미술 안으로 들어서도록 한다."[26]

모리스가 우연과 자동화를 연결하는 근거는 이들이 모두 미술인의 손길의 중요성을 약화한다는 것이었다. 이를 비롯해 그의 논쟁은 유사성에 근거한다. 즉, 그의 논리로는 만약 과정이 노동과 유사하다면 과정은 노동이 된다. 이런 종류의 유사와 은유적 사고는 자신을 미술노동자로 재규정하려는 좌파 미술인들이나 모리스에게 점점 더 결정적인 사안이 된다. 그들은 노동자와 **유사했고** 이 유사성을 근거로 그들 작업이 정치적 선언으로 읽히기를 바랐다. 모리스가 작품 제작 과정에서 통제권을 포기한다는 것은 그의 미술이 정치, 사회와 관련성을 가진 영역에 속하기를 바라기 때문이었고, '삶 속의 더 많은 요소'를 끌어들이기 위함이었다. 그가 **자동화**라는 단어를 반복적으로 사용한 것은 그의 작업에서 중요한 요소가 탈숙련화, 기계적 공장제 제작에 기대고 있음을 보여준다.

많은 이들은 휘트니미술관 작업을 '반형태'의 이상적 사례라 해석했다. 반형태는 그 자체가 이념으로 가득한 용어이다. 반형태라는 주제에 관한 버거의 연구를 발전시키면 다음과 같은 논의가 가능하다. 먼저, **형식**은 진보적 미학을 이야기한 마르쿠제의 유명한 글에서 중점적으로 다루었던 키워드였다.[27] 1967년, 마르쿠제는 뉴욕의 스쿨오브비주얼아트에서 발표되고 곧이어 『아트 매거진』에 실린 강연록을 통해 미술은 세계와 관계 맺는 모델을 새로이 찾아내야 한다고 주장했다. 그렇다고 마르쿠제가 혁명적인 미술실천 혹은 형식이 어떤 모습이어야 한다거나 어떻게 말해져야 한다고 미리 규정한 것은

아니다.[28] 하지만 적어도 그는 "해방된 노동의 본성은 협력의 모습으로 사회에 표현된다. 연대에 뿌리를 두는 협력은 필수 영역의 조직화와 자유 영역의 발전에 방향을 지시해 준다"고 하면서 "예술을 포함한 모든 종류의 생산방식에는 새로운 협동적 노동조건이 필요하다"고 강조했다.[29] 그렇다면 모리스는 휘트니 전시를 통해 '진짜' 노동자와 함께, 의미있는 미술노동에 착수함으로써 이러한 교훈들을 보여주고자 한 것이다.

그가 사용한 재료 또한 상징적이지 않은, 직접적인 가치의 제시였다. 모리스는 휘트니 전시에서 사용한 재료를 전시가 끝난 후 현실의 건설 경제 속에 되돌려 놓기 위해 재료를 '대여하기로' 결정했다. 강철은 제련소에, 목재는 제재소에, 화강암은 채석장에 돌려주는 것이 이상적이었겠으나 애초에 의도했던 화강암을 대신해 특수 제작된 모형 콘크리트블록은 그가 계획한 대여 회로가 작동하는 데 걸림돌이 되었다. 도널드 리핀콧은 목재를 코네티컷의 제재소에 되팔았으며 강철은 후에 그가 일하는 제작업체가 쓸 수 있도록 보관했음을 기억해냈다.[30] 휘트니 전시의 재료들은 변형되었다기보다는 조립됐다. 나중에 건설공사에 활용하기 위해 아무런 물리적 변형이 가해지지 않았다. (마찬가지로, 1971년 테이트갤러리 전시에서 합판을 사용한 모리스는 "미술인들에게 나눠 주어서 집을 고치는 데 쓰든지 (…) 좋은 일에" 재활용되기를 원했다.[31]) 이때 미술관은 재료가 공장에서 고층 빌딩 혹은 아파트 단지로 옮겨 가는 도중에 거치는 정류장이 된 셈이다. 더 나아가, 모리스는 전시의 경제적 가치가 재료 및 자신과 설치 인력에 지급되는 인건비를 초과해서는 안 된다고 고집했다.[32] 애초부터 이 작업이 판매용이 아니었음을 고려할 때 이 '가치'는 누구를 위해 셈해진 것일까? 이때의 제스처가 실제로 어떠한 기능을 했는지는 그 상징성을 제외하면 확실하지 않다. 이 작업은 일시적으로만 사용되도록 의도되었다. 따라서 1960년대 후반과 1970년대 초반에 익숙했던 개념인, 미술 오브제에 내재한 상품적 특성에 대한 저항을 수행했다. 이러한 저항은 마르쿠제가 미학적 관계에 요청한 새로

운 형식과 더불어 미술실천의 '비물질화'의 확산으로 나타났었다.[33] 하지만 모리스의 휘트니 전시를 비물질화의 사례로만 해석한다면 모리스의 의도에서 가공되지 않은 거대한 물성, 그리고 '대여'의 이동성을 간과하게 된다. 이 전시는 구체적이며 심지어는 기념비적인 시도라 할 수 있다. 따라서 오브제를 제거해 미술을 일종의 발언으로 전환하려는 개념미술의 언어학적인 '비물질화'와는 다른 성격을 갖는다.(이러한 언어적 전환의 시도는 개념주의적 잡지 디자인, 엽서 등의 제도가 흡수해 버리자 결국 좌절되고 말았다.)

더욱이, **비물질화**라는 용어는 개념미술이나 미술의 상품적 속성에만 국한되지 않는다. 이는 후기자본주의 노동조건의 변화에도 적용된다. 마르쿠제도 1969년 『해방론』에서 이 단어를 사용해 '생산 과정에서 기술적인 성격이 점점 더 두드러지게 됨에 따라 물리적 에너지의 요구는 줄어들고 정신 에너지와 노동의 비물질화가 이를 대체하는' 것이 선진 산업의 특징임을 논했다.[34] 이때의 용어가 그 자체로 육체노동에서 정신노동으로의 전환을 보여준다면 휘트니 전시에서의 두 종류의 비물질화(하나는 미술 오브제의 그리고 다른 하나는 새로이 대두하는 노동조건에서의 비물질화)는 특히 가치 문제와 관련해 서로를 설명한다.

모리스가 1970년에 벌인 정치적 프로젝트의 일부는 미술작품이 **예술이기에** 특별히 적용되는 상품적 속성을 청산하려는 것으로 보인다. 이를 위해 그는 작품의 '가치'가 그것에 사용된 재료가 가진 교환가치의 총합에 불과하다는 주장을 고집했다.[35] 모리스는 그의 재료에 마치 상징적 가치가 없는 양 취급했다. 그는 재료들이 산업적 용도를 갖는다는 은유에 그치는 것이 아니라 사용 후 실제로 산업이나 건설 영역으로 되돌아가 제 기능을 다하길 바랐다. 모리스는 마치 미술인의 노동이 물질화됐을 때에서야 비로소 오브제가 올바르게 비물질화한다고 말하는 듯했다. 그는 자신의 노동에 대한 가치가 설치 인력의 노동 가치와 동등하기를 원했다. 때문에 그는 재료에 어떠한 가공도 가하지 않음으로써, 작품에 고가의 소장 가치가 부가되지 않도

록 했다. 목재, 강철, 콘크리트에 자신의 손길이 닿은 흔적이 남지 않도록 했으며, 공장으로 돌려보내진 재료들은 갤러리에서 전시되었을 때 레디메이드 오브제에 덧붙여지는 아우라에도 저항했다. 이 작품은 전시 후 파괴되었고, 때문에 '상품화되지 않았지만', 그럼에도 불구하고 사진으로는 지금까지도 유통된다. 부르디외(P. Bourdieu)의 논리를 따라 설명하자면, 요지는 미술관에서 전시한다는 것 그 자체로 모리스의 문화적 가치는 이미 상승되었으며 어쩔 수 없이 시장과 얽힐 수밖에 없다는 것이다.[36] 그가 육체노동을 수행하는 동안 그의 '정신 에너지'와 미술인으로서의 지위는 가치의 경제에서 위상을 높이고 있었다.

휘트니 전시는 모리스가 미술 생산 및 전시 시스템에 제안한 모델 중에서 가장 우수했다. 모리스는 이 모델이 미술에 노동을 끌어들이는 일과 미술 오브제의 상품 논리 모두를 해결하리라 기대했다. 간단히 말해 모리스는 물신숭배를 타파하고자 했다.(하지만 그 과정은 어느 정도 물신숭배적 성향을 띠었다.) 육체노동이 두드러지도록 신중하게 배치한 설치 작업은 건설공사가 가진 노동의 권력을 (묘사하고 기입하며) 포섭하려 했다. 여기서 모리스의 기입 행위에 해당하는 상당 부분은 그가 휘트니의 전시 공간을 공사장으로 만들며 얻은 작품의 엄청난 규모를 통해 성취되었다. 애넷 마이컬슨(Annette Michelson)은 1970년 『아트포럼』에 실린 리뷰에 이처럼 썼다. "각양각색의 격렬한 행동들, 일련의 실용적 조정과 재검토 (⋯) 어마어마한 무게와 부피의 자재들을 끌어 올리고 기울이고 망치질하고 굴리는 행위는 장관을 이루었고, 맥락을 형성했으며, 이는 낮은 천장의 직사각형 전시장으로 인해서 더욱 강조되었다. 나무와 강철을 두드리는 소리나 도르래를 따라 돌아가는 쇠사슬, 인력이 서로를 향해 외치는 소리는 여기에 활기를 더했다."[37] 미적 행위로 구분되는 일이 '힘든 노동'이라는 개념은 휘트니 전시에서 최대로 가시화되었고, 이러한 스펙터클이 미술관의 벽면이 만드는 프레임 혹은 제도적 측면과 떼려야 뗄 수 없음을 증명했다.

휘트니 전시에서 중심이 되었던 작품은 두 개의 대규모 프로세스 아트였지만 전시에는 네 개의 강철 조각도 있었다. 그중 세 개가 〈강철판 모음작〉에 포함되었는데 전시장의 뒤쪽 벽면을 따라 진열되었다.(도판 43) 〈강철판 모음작〉은 약 오 센티 두께의 사각 강철판을 브래킷으로 연결해 각각 직사각형, 삼각형, 그리고 알파벳 I 모양의 기하학적 형태로 조립되는 작품이다. 그는 철판이 나중에 재활용될 것을 염두에 두었기 때문에 철판에 구멍을 뚫지 않고 대신 브래킷으로 연결되도록 디자인했다. 네번째 조각은 표면을 광택낸 둥근 돌기둥을 바닥에 눕히고 그 위에 강철판 두 개를 나란히, 비스듬하게 내려놓았다.(도판 44) 〈강철판 모음작〉은 (다른 작품이 우연과 과정을 기반으로 제작된 것과는 달리) 드로잉을 기반으로 제작되었으며, 이와 유사한 작품이 1969년 코코란갤러리에서 소개된 적 있었다. 따라서 이 작품은 다른 작업과 달리 '퍼포먼스'가 진행되지 않았다. 더구나 강철을 '대여한' 업체가 코코란 때와는 달랐기 때문에 강철판의 겉모습도 조금 달랐다. 모리스는 "강철이 공장에서 온다고 다 똑같은 것이 아니다. (…) 철판이 조금씩 다른 것이 좋았다"고 했다.[38] 모리스

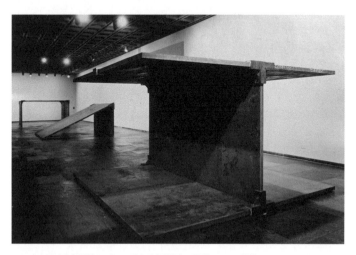

43. 피터 무어가 촬영한 로버트 모리스의 〈강철판 모음작〉. 1970. 각각 5.08×152.4×304.8cm 철판. 전시 후 파괴됨.

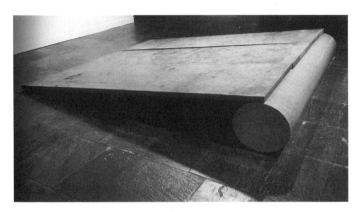

44. 로버트 모리스. 〈무제〉. 1970. 철판과 대리석. 전시 후 파괴됨.

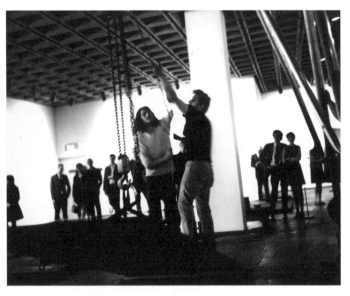

45. 미술관 방문객은 모리스의 〈강철판 모음작〉을 설치하는 장면을 구경할 수 있었다. 1970.

의 작품을 제작한 회사인 리핀콧은 철판의 언저리에 마치 저자의 서명처럼 보이는 낙서를 휘갈겨 놓기도 했다. 그저 브래킷의 틈새에 끼워 놓았을 뿐이었지만 철판을 조립하려면 크레인이나 도르래를 매달 지지대가 필요했기 때문에 이때의 철판도 노동의 증거로 이해되었다.(도판 45)

휘트니 전시를 관람한 평론가들은 너무 거대한 규모에 경도되어 너도나도 몇 명의 노동자가 고용됐으며 재료가 얼마나 무거운가에 대해 언급하길 원했고, 전시장에 쌓아 올려진 목재만큼이나 많은 양의 통계자료가 쌓아 갔다. 마이컬슨은 대리석과 철판으로 만든 작품의 웅장함을 강조하면서 "강철판의 무게가 오 톤이 넘었다"고 했고[39] 신디 넴저(Cindy Nemser)는 '사상 초유의 비용'이 휘트니 전시에 들었다고 했다.[40] 이 전시는 상상을 초월할 만큼의 금액과 노동력이 들었기도 했고 설치 이미지도 흘러넘칠 정도였으며, 거친 협곡과 산 정상을 상기시키는 기념비적 특성은 미국인들에게 고전적 비유를 떠올리게 했다. 그 예로, 〈무제(목재)〉 작품은 '황량한 서부 이쪽에서 제일 큰 목재 더미'라 불렸다.[41]

거대한 프로세스 아트 설치보다는 미니멀리즘 형식이 돋보였던 강철판 작업은 크게 주목받지 못했다. "이 작업을 조립하는 데 기계장비가 필요했겠지만, 거대하기보다는 위험하다. 사람 크기에 맞춘 녹슨 철판은 부주의한 관객이 관람하다 머리를 부딪치거나 정강이에 상해를 입을 만한 위치에 있었다"는 언급만 『아트뉴스(ART-News)』에 짧게 실렸다.[42] 놀라운 부분은 이 리뷰를 쓴 저자가 관객과 미술작품이 맺는 관계에 주목한다는 점이다. 이때 이 관계는 미니멀리즘을 향한 가장 비판적 시각을 반영한 것으로, 저자는 이를 통해 가능한 한 부정적인 시각으로 강철판 작업을 재평가했다. 즉, 이 리뷰는 오브제와 관객이 서로를 마주하는 상황을 물리적 상해의 영역으로 연결시키면서, 미니멀리즘의 '공격적인' 연극성이 그 작품의 실제 규모로부터 비롯된 결과라는 마이클 프리드의 영향력있는 논의에 내재한 공포를 수면 위로 드러냈다.[43]

모리스에게 규모의 문제는 관람객의 인식을 제어하는 수단이기도 했지만, 육체적 노력을 측정하는 지표이기도 했다. 구슨(E. C. Goossen)은 이 문제를 모리스와의 인터뷰에서 집요하게 물고 늘어졌다.

구슨: 건축에서 표준규격이라는 게 재미있습니다. 예를 들어 합

판이 보통 백이십에 이백사십 센티인데요. (…) 그게 팔길이, 목
수가 감당할 수 있는 크기와 관련됩니다. (…) 하지만 요즘에는
지게차나 크레인 같은 장비에 맞춰 여럿이 들기도 어려울 만큼
무거운 규격이 나온다고 합니다.

모리스: 맞습니다.[44]

미니멀리즘은 (관람객의) 신체를 '활성화'했다고 논의된다. 하지만
여기에 인용된 대화를 보면 미니멀리즘은 또한 **작품을 만든 사람의 신
체**를 노동자로 활성화한다고 하겠다. 규모는 달리 말하자면, 얼마나
많은 노동이 수행됐는지 그리고 그 작업을 하는 신체가 혼자서, 누구
의 도움 없이 수행할 수 있는지를 측정하는 기준이 되었다. 미술 오
브제의 크기가 크면 클수록, 노동은 기계로부터 오든 노동자들로부
터 오든 더 많이 필요하다.

　모리스의 전시에 대한 대부분의 반응은 규모를 중심으로 만들어
졌다. 마이컬슨의 표현에 의하면, "이 전시를 논할 때 짚고 넘어가지
않을 수 없는 지점은 그 잠재성, 즉 부피가 주는 감성이자 재료의 규
모와 무게가 미술관 공간에 요구하는 감각이다."[45] 마이컬슨은 모리
스 작품의 규모에 제도적 요소가 연루된다는 것을 이해하고 있었다.
그는 작품의 규모가 미술관이 감당할 수 있는 수용 능력의 한계를 밀
어붙이고 있음을 지적했다. 미술관은 얼마나 지탱할 수 있고, 어디까
지 지지할 수 있으며 얼마나 유연하게 미술인과 관람객에게 대처할
수 있을까?

　모리스는 이러한 질문을 문자 그대로, 또한 상징적 맥락으로 제시
했다. 첫째, 모리스는 미술관 바닥이 조각의 무게를 감당하지 못할
수 있다는 두려움과 타협해야 했다. 둘째, 회고전을 거부하고 집단적
이고 대중적인 물리적 노고를 요구하는 전시를 대신 선보였을 때 이
전시는 이전까지 미술관 전시가 대표해 왔던 미술노동의 종류가 무
엇이었지에 관한 제도의 문제를 제기했다.(과거의 미술노동은 단독
의 혹은 미술인 개인의 사적인 종류였음은 말할 필요도 없다.) 이러

한 생각들은 "만들고 팔고 소장하고 바라보는 종류의 미술을 뛰어넘어 사회와 관계 맺는 미술인의 역할을 제시했던"[46] 모리스의 1970년대 초반 작업에 중차대한 지점이었다.

　모리스의 전시가 1970년 초 늦은 겨울에서 봄 사이, 미국 역사에서 다사다난했던 시기에 치러졌다는 것도 언급되어야만 한다. 전시가 역사적 맥락과 맺는 관계를 충분히 이해하려면 우리는 휘트니 전시가 대중에게 공개된 이후의 시점부터 일들을 순차적으로 따라가야 할 것이다. 이 시기는 미술노동자연합의 활동이 가장 활발했을 뿐 아니라 영향력을 크게 발휘하던 기간이어서, 그해 2월엔 뉴욕현대미술관을 압박해 무료입장 요일을 지정하도록 했다. 1970년 4월부터 5월 중순까지, 이 격동의 육 주라는 시기를 추적하는 일은 모리스의 전시를 둘러싼 논쟁적 정황의 공백을 메워 줄 것이다. 당시 발발한 정치적 사건들을 간략하게나마 나열해 보면, 다음과 같다. 4월 9일 휘트니 전시가 열렸고, 4월 29일 미국이 캄보디아를 폭격했으며, 5월 4일 주방위군이 켄트주립대학 학생 네 명에게 총격을 가했고, 5월 8일 뉴욕의 건설 노동자들이 반전 집회자들에 폭력을 행사한 사건이 일어나 언론에 대서특필되었다. 5월 15일, 모리스는 자신의 전시를 계획보다 이 주 전에 닫는 자발적 파업에 돌입하기로 했다. 이 난감한 행동은 미국에서의 노동과 노동자의 관계에서 비롯된 결정인 동시에, 이 둘 사이의 논쟁을 잘 보여준다. 이를 통해서 그는 미술노동자연합으로부터 파생된 운동인 미술파업의 중심인물이 되었고, 미술인들에게 '사회에 대한 (…) 새로운 역할', 즉 미술노동자의 역할을 담당하자는 제안을 했다.

노동자와 미술인 / 노동자로서의 미술인

"나이 삼십에 나는, 나의 전기톱과 합판 그리고 내 나름의 소외를 갖게 되었다"라고 모리스는 적었다.[47] 이 인용문은 중의적이다. 이 문

장은 미술과 근대적 노동조건 모두가 '소외'된 것임을 떠올리게 한다. 이렇게 모리스가 자부심에 차서 자신의 소외를 주장할 때, 그는 소외를 미니멀리즘 미술을 제작하는 활동의 이면, 즉 점점 더 제조 공장의 보조가 요구되어 건축 도구와 자재가 함께 수반되는 것으로 다룬다.

1960년대 후반과 1970년대 초, 미술전문 언론이나 미술인들 사이에는 공장제 제작에 매료된 경향이 있었고 미술인과 제작자 사이의 성공적 협업을 자세하게 연구한 논문도 발표되었다.[48] 하지만 미니멀리즘 미술인에서부터 클라스 올든버그(Claes Oldenburg)에 이르기까지, 작업의 규모가 거대했던 1960년대 미술인들에게 적당한 제작자를 찾기란 쉬운 일이 아니었다. 공장에 제작을 맡길 때 미술인은 미학적 통제를 포기해야 한다는 통상적 논리와는 반대로, 많은 미술인들이 세부적인 관리를 요구했다. 심지어는 제작 현장에 미술인들의 출입이 금지되었던 노조의 방침을 무릅쓰고 직접 감독하기를 원하는 미술인도 있었으며, 어떤 경우에는 미술인이 모든 제작공정에 관여하기도 했다. 조합에 가입된 업체는 누가 기기를 조작하고 재료에 손을 댈 수 있는지에 대한 규율을 엄격하게 따르기 마련이었기에, 작품이 만들어지는 동안 직접 팔을 걷어붙이고 참여하고 싶은 조각가들에게 그러한 규율은 골칫덩이였다.[49] 미술인마다 요구사항이 다르기 때문에 생겨나는 미술 생산의 딜레마는 1967년 리핀콧이라는 회사가 설립되고 나서 일정 부분 해소되었다. 리핀콧은 산업 분야에서의 작업공정을 따라 조각작품을 제작해 주는 북미 지역 최초의 거대 전문 제작 기업이었다. 리핀콧의 광고가 주요 미술잡지마다 게재되었고 광고에는 이 회사가 제공하는 서비스에 대한 설명과 함께 완성한 작품의 사진이 실리곤 했다. 리핀콧의 뒤를 이어, 쓸모없는 산업시설로 전락할 위기에 놓였던 트리텔그라츠(Treitel-Gratz)와 밀고 산업(Milgo Industrial, Inc.) 같은 회사들도 이 전도유망한 조각품 제작 분야에 뛰어들었다.[50]

코네티컷 노스 헤이븐의 약 사만오백 제곱미터 부지에 설립된 리

핀콧은 도널드 리핀콧의 지휘 아래 미술인들이 작품을 제작하는 데 필요한 '모든 것을 한 자리에서' 해결할 수 있도록 도왔다. 이는 미술인이 도안과 작은 모델을 주면 이를 실물 크기로 다시 제작하는 방식이 아니라, 미술인들이 직접 재료를 다루며 최종 결과물을 완성하게 한다는 의미다. 리핀콧이 시작한 독특한 사업에 관해, 바버라 로즈는 『아트 인 아메리카』 기사에서 "미술인들은 현장에서 용접공과 목공을 직접 도우며, 수정 사항이 생길 때 그 자리에서 반영한다"고 했다.[51](이곳에서는 노동자가 미술인을 돕는 것이 아니라 **미술인이 노동자**를 도왔다.) 이 회사와 거래한 로버트 머레이, 올든버그, 바넷 뉴먼, 모리스도 로즈가 "인간적인 환경으로 전환된 '공장'"이라 불렀던 환경을 칭송해 마지않았다.[52] 여기서 '공장'이라는 아슬아슬한 언급은 주목할 만한데, 리핀콧은 미술인만을 전문으로 상대했던 탓에 제조 공장으로 구분된 적이 없었다. 물론 이 회사가 작품의 에디션을 만들곤 했으나(예를 들어 뉴먼의 〈부러진 오벨리스크〉를 여러 버전으로 생산했다) 복제품을 무한대로 생산하는 산업 분야의 구조를 갖추었다는 의미는 아니다. 미술인과 리핀콧 사이의 밀접한 협력 관계를 긍정적으로 조망한 「미술인과 제작자(Artist and Fabricator)」 전시가 애머스트의 매사추세츠대학에서 1975년 열렸을 때, 리핀콧은 '공장보다는 공동 작업장'으로서 제조보다는 장인적 기술에 투자한다는 점이 반복적으로 강조되었다.[53] 작업장에서 젊은 미술인이 직원 혹은 보조원으로 일하는 경우가 종종 있었지만, 거대한 규모의 작품을 제작할 때 미술인과 노동자 사이의 경계는 언제나 모호했기 때문에 리핀콧은 회사에 미술인을 고용하지 않는 관행을 만들어 둘 사이의 구분을 유지하고자 했다.

리핀콧이 미술인이 작품 제작에 관여할 수 있는 여건을 허락했어도 많은 이들은 '진짜' 공장 환경을 갖춘 전통적 형태인 아르코메탈(Arko Metal)이나 베들레헴스틸과 거래하기를 선호했다. 그렇다고 모두가 미술인과 블루칼라 공장노동자와의 협업을 달가워한 것은 아니었다. 어떤 이들은 '진정한' 미적 행위로 구분되어야 하는 작업

이 공장노동자와의 협업으로 진행된다면 가치가 폄하된다고 보았다. 예를 들어, 도어 애슈턴(Dore Ashton)은 1967년, "새로운 '움직임'을 다룬 기사에 삽화로 들어간 기계 제작소 사진에서 노동자와 조각가 사이의 빛나는 연대를 발견하는 일은 분명 마음을 뿌듯하게 한다. 하지만 그것은 기획기사를 쓴 저자가 공장 제작을 예술로 끌어올리기 위해 의도적으로 만들어낸 것일 뿐이다"라고 썼다.[54] 그럼에도 불구하고 공장제 제작은 점점 더 조각품 공정의 일부로 각인되고 있었고 제작자를 단순한 노동자 이상의 장인적 보조자로 보는 인식이 조장되어 갔다.

미술인과 보조 인력 사이의 구분은 종종 모호해졌다. 리핀콧이 1970년『애벌랜치(Avalanche)』가을호에 내보낸 광고를 예로 들면(도판 46), 여기에서도 모리스는 지게차를 운전하고 있다. 그는 공장과 유사하게 기계로 제작한 환경에서 만들어지는 작품도 미술인의 노동하는 신체가 연루되어야 한다는 사실을 증명했다. 이 사진은 휘트니 전시가 전면에 부각했던, 작품에 쏟아부어진 정직한 노고에 대한 향수를 불러일으킨다. 동시에 리핀콧의 고객이 될 사람들에게는 '손을 대지 않는 것이 당연한' 공장제 제작 과정에도 원하기만 한다

46. 리핀콧의 광고에 로버트 모리스가 지게차를 운전하는 모습으로 등장했다. 이 광고는『애벌랜치』1970년 가을호에 게재되었다.

47. 로버트 머레이(왼쪽)가 베들레헴스틸의 조선소에서 자신의 작품 〈듀엣〉을
제작하는 모습. 1965.

면 개입이 가능하다는 메시지를 보낸다. 이 광고가 팔고자 하는 상품
은 모리스의 조각작품과 같이 리핀콧이 제작해서 나온 결과물이 아
니라 미술인들이 노동자의 위치에 설 수 있다는 환상이다. 또한 미술
작품의 경계를 확장한다는 인상이자, 미술은 과정이고 미술관은 물
론 길거리에서도 일어난다는 사고방식이다. 비록 사진 속의 여성은
이 장면을 남성의 영역인 '노동'보다는 '미술'로 연결하는 코드로 작
동하고 있지만.

만약 리핀콧이나 밀고산업의 작업장에 미술인들이 노동자로 들어
가 일하도록 허용됐다면, 역으로 노동자들도 일하는 동안 미술인의
역할을 맡도록 허락된 것은 아닐까? 베들레헴스틸과 강철판 작품 제
작을 계약했던 로버트 머레이(도판 47, 그는 사진에서 기계를 조작
하는 사람 옆에 안전모를 쓴 사람이다)는 그의 〈듀엣〉 제작이 끝났을
무렵 작업장 직원들로부터 "당신 안전모와 맞바꿔 쓰세요"라고 적힌
카드와 함께 베레모를 선물받았다고 했다.[55] 베레모는 당연히 선의
의 농담으로 건넨 것이며, 약간이나마 그의 유약한 면모를 조롱한 게
아니라면 그것은 보헤미안의 표식이다. 안전모와 베레모를 맞바꾸
라는 농담의 요지는 실상 미술인과 감독자 사이의 계급 차를 강조하

는 데 있다. 미술인이 '노동자'가 된다고 하더라도 작업을 감독하는 일을 맡는 미술인은 결국 엔지니어, 매니저, 관리감독자의 지위를 갖게 된다.

1960년대 후반에서 1970년대 초 미술에서는 거대 조각과 그 제작에 관한 두 담론이 각각, 하지만 서로 얽히는 양상으로 진행되었다. 한편으로는 작품 생산에서 자신을 분리한 채 작품의 지위가 다른 공산품과 동일하다는 주장을 펴는 미술인들이 있었고, 다른 한편으로는 자신의 작품이 공장제로 생산된다고 주장하면서도 제작업체에서 살다시피 하는 미술인들이 있었다. 모리스는 이 두 패러다임 사이에서 갈팡질팡했다. 그는 「조각에 대한 노트, 3부(Notes on Sculpture, Part 3)」에서, '분업과 반복, 표준화 및 특화'를 격찬하다가도 "조각품에 장인적 기술과 특별한 처리 과정이 적용되는 것과 마찬가지로 언제나 특화된 공장과 업체를 사용한다"고 주장하기도 한다.[56] 미술인들은 이 새로운 형태의 작업 방식을 미술의 탈숙련화로 보았을까, 아니면 과거의 공방을 부활시키는 행위로 이해했을까? 혹은, 수작업의 직접적인 접촉이 사라져 가는 상황에서 모리스는 오히려 모순된 주장을 통해 '미술적'으로 특화된 기술을 강조하려 한 것일까?

'탈숙련화'는(전통적 산업자본주의 분업화의 핵심이기도 하지만) 숙련공의 기술이 사라져 가던 1960년대 초 포스트포디즘,[57] 후기산업화 시대 시작과 관련된 논쟁의 중심된 이슈이다. **탈숙련화(deskill-ing)**라는 용어는 해리 브레이버만이 그의 1974년 저서 『노동과 독점자본: 이십세기 노동의 쇠퇴(Labor and Monopoly Capital: The Degradation of Work in the Twentieth Century)』에서 다루면서 널리 알려졌다.[58] 탈산업화 시기인 1960년대 초반부터 중반 사이, 미국에서는 공장의 블루칼라 일자리가 급격히 감소하는 한편 화이트칼라 노동자의 고용은 증가했다.(1953년에서 1965년 사이 일자리를 잃은 노동자의 수는 백만 명에 달했다.) 이러한 대규모 변화는 후기산업사회로의 전환을 보여준다. 바로 이때가 미술인들이 공장 노동에 관심을 보이기 시작한 시기였다.

과정

작품을 공장에서 제작하는 경향이 경제 영역 전반에서의 전환을 반영한다고 보는 이들이 있는가 하면, 모리스를 포함한 몇몇 미술인들은 이것을 미술이 정치 영역으로 확대해 가려는 좀더 거시적인, 자의식적 시도의 일부라고 보았다. 앞서 언급했듯이, 이러한 확장에서 핵심이 되는 개념은 과정이다. 모리스는 "과정이 작품의 이전 단계가 아니라 작품의 일부가 되자, 미술인은 작품을 제작하면서 좀더 직접적으로 세상에 개입할 수 있게 되었다. 이는 형식을 구축해 가는 일이 전시의 영역으로 들어가고 있기 때문이다"라고 했다.[59] 달리 말하자면, (노력과 노동이 개입되는) 과정이 미술 그 자체가 되었을 때, 미술은 개인의 영역에서 정치의 영역으로 이동했다. 그리고 모리스는 **노동**을 미술 작업으로 옮겨 갔다. 개념미술과 마찬가지로, 사람들은 프로세스 아트를 전통적 미술노동 관념에 대한 저항으로 보았다. 조셉 코수스는 "**행위**가 미술이지 행위의 잔여물이 미술은 아니다. 하지만 **행위**가 이 사회에 무슨 소용이 있단 말인가? 여기서 행위란 노동을 의미해야 한다. 그리고 노동은 우리에게 산물이나 서비스를 제공해야만 한다"고 설명했다.[60] 글쎄, 그렇지 않다. 관객이나 미술기관 모두 오브제 없는 프로세스 아트의 용도를 바로 알아챘다. 1969년 에드먼턴의 앨버타아트갤러리(Art Gallery of Alberta)에서의 「장소와 과정(Place and Process)」 같은 전시들이 연달아 개최되면서 과정은 차츰 미술의 한 분과로 제도화되었다. 모리스도 타 미술인들과 함께 이 전시에 참여했고 그는 여기서 경주마를 탔다.[61]

모리스의 1970년 휘트니 전시를 리뷰한 그레이스 글릭(Grace Glueck)은 「프로세스 아트와 새로운 무질서(Process Art and the New Disorder)」라는 제목의 『뉴욕 타임스』 기사에서 "매클루언(M. McLuhan)식으로 말하자면 과정 또한 생산물이다"라고 언급했다.[62] 그의 언급은 프로세스 아트에서 행위의 잔여물이 여전히 구매 혹은 판매될 수 있다는 것으로 해석될 여지가 있다. 분명, 사진은 그러한 산물

이다. 어마어마한 양의 기록사진이 촬영된 이 전시는 애초부터 실제로 참관하는 것만큼이나 기록이 중요한 행사였음을 짐작하게 한다.

모리스는 조각이 미술관에서 구축되었음을 적나라게 보여주려 했다. 그는 자신이 노동하는 장면을 전시했고 전시는 미술인의 육체 노동이 어떻게 작품에 담기는지를 제시하는 장치가 되었다. 이와 관련된 마르크스의 문구를 인용하면, "노동은 상품을 생산할 뿐만 아니라 노동 그 자체와 노동자를 상품으로 생산한다"고 했다.[63] 그렇다면 **과정** 자체는 모리스 특유의 생산방식을 보여준 그 전시를 묘사하는 데 적절한 용어가 아닐 것이다. 모리스의 경우 전시를 노동으로 제시했고 자신을 그 노동으로 상품화된 오브제로서 제시했다. 모리스는 같은 해 가을, 당시를 회고하면서 "오늘날의 미술인은 그 자신, 즉 자신의 개성과 스타일이 문화적으로 교환되는 상품으로 사용되도록 허락하게 되었다. 미술인의 '전문가로서의 자아'는 구매되고 팔리게 된다"고 했다.[64] 하지만 그의 작업이 정직한 노동으로 해석되지만은 않았다. 실상 휘트니 전시에 대한, 방대하다면 방대하달 수 있는 양의 평론은 다양한 견해들로 뒤섞여 있다. 어떤 이들은 무척 부정적인 반응을 보였는데 특히 전시가 관객과의 상호작용을 지향했던 점 때문이었다. 카터 랫클리프(Carter Ratcliff)는 『아트 인터내셔널(Art International)』에 모리스가 '심하게 제한적인 상상력'을 가졌음을 암시하기 위해 "모리스의 작업은 작업이나 관객 모두를 반사(半死) 상태로 꼼짝 못 하게 한다"고 주장했다.[65] 『아트뉴스』는 설치 작품 중 하나가 '관람객을 위험에 빠뜨렸기' 때문에 전시회에서 제거되었다는 오보를 싣기도 했다.[66] 이러한 오보는 모리스가 '위험'을 무릅쓴 회고전이 관객까지 위험에 빠뜨린다고 받아들여졌음을 방증한다.

그의 작업이 관객과의 물리적 상호작용을 유도하는 것은 분명하다. 엉성한 제작 방식이 그 상호작용을 위험해 보이게 하더라도 말이다. 모리스는 위험 요소인 작품과의 상호작용에 점점 더 깊은 관심을 보여주었다. 그는 1971년 "마티스(H. Matisse)를 보느라 한 시간 동안 현실로부터 분리된 관조의 시간을 갖느니 플랫폼에서 떨어져 팔이

부러지는 게 낫습니다. 우리는 지나치게 보기만 하느라 눈이 멀어 있습니다"라고 선언했다.[67] 이렇게 의도적으로 자극적인 언급을 하면서, 모리스는 폭력만이 '실재적으로' 혹은 적절하게 미술과 관계하는 방식이라고 말했던 것일까? 관객에게 상해를 입히는 것을 그가 원하지 않았음은 당연하다. 오히려 그의 언급은 수동적인 관객과 퇴행적인 정치가 맞물렸던 당시 미학적 오브제의 가치를 확신할 수 없었음을 절실하게 드러낸다.[68]

'분리된 관조'로부터 빠져나오는 길이 모리스에게는 관객참여를 적극적으로 유도하는 미술이었다. 정치이론가인 캐럴 패터먼의 1970년 논의에서처럼 특히 산업 분야 노동의 맥락에서 참여는 '민주주의'를 대신했다.[69] 미술인들도 마찬가지로 관객을 작품에 개입시키면 시킬수록 작품에 평등주의 이데올로기를 끌어들인다고 느꼈다. 더욱이 모리스의 서술은 참여를 (잠재적으로 충돌을 야기할 수 있는) 물리적 상호작용의 영역에 자리잡도록 했다. 미술작품을 멀리서 관람하는 일은 안전하기야 하겠지만 작품에서 어떠한 영향을 받고자 한다면 우리는 미술작품의 한가운데에 들어설 필요가 있다. 그리고 참여적 미술이란, 경우에 따라 신체적 상해를 유발할 수 있는 위험을 내포한다.

휘트니 전시가 끝난 뒤 일 년 후인 1971년, 모리스는 테이트갤러리에서 열린 회고전에 장애물 코스를 만들고 관객이 이와 상호작용하도록 했다.[70] 그는 관객에게 특정 과제, 예를 들어 밧줄로 바위를 끌고, 작은 추를 밀고, 비스듬히 세운 합판 위를 올라가고, 낮은 외줄을 타는 등의 활동을 수행하도록 했다. 이 전시는 열린 지 닷새 만에 문을 닫아야 했는데 그 이유는 그가 만든 허술한 정글짐에 '참여하는' 과정에서 관객의 부주의로 지속적인 타박상과 염좌, 자상이 발생했기 때문이었다.[71] 경고문이 붙여졌던 휘트니 전시의 경우, 관객들은 모리스의 작품을 만지거나 상호작용 체험을 가질 수 없었다. 이와 관련해 어느 비평가는 대중의 '참여 활동'은 그저 관람하는 것에 그쳤다고 적었다.[72]

다른 비평가들은 휘트니 전시 작품을 혼란스러운 구성과 통제가 빚은 미학적 실패로 바라보았다. 어떤 평론은 "제목 없이 사물들이 뒤섞인 모습은 (…) 마치 폭탄을 맞은 커다란 건물 파편들이 굴러떨어지다가 설명할 수 없는 논리에 의해 바르게 줄지어 선 듯이 보인다"며 표면적으로는 무질서한 과정을 적용했음에도 깔끔한 패턴이 나왔다는 점을 비판했다.[73] 모리스 자신도 결과물이 질서정연한 것에 실망했음을 기억했다.[74] 상당 부분 우연에 기초했지만, 작품의 구도는 실상 신중하게 계획된 결과처럼 보였다. 〈무제(목재)〉 작품에서 목재의 끝자락에 쏟아부어진 듯 보였던 부분은 정돈된 느낌을 무너뜨리기보다는 이를 한층 더 강조했다. 〈무제(콘크리트, 목재, 강철)〉 작품에서 강철 파이프 끝의 구멍은 마치 그 위에 비스듬히 얹힌, 콘크리트블록이 서술하는 문장에 검은색 구두점을 찍는 듯하다.(도판 42) 서로 상이한 자재들은 재질 면에서 대조를 이루는데, 상대적으로 매끈한, 밝은 회색의 콘크리트는 어두운 목재 트랙 위에 얹혀 있다. 줄지어 늘어선 블록에서는 조립라인의 컨베이어벨트를 따라 굴러떨어졌을 때 생기는 어느 정도 규칙적인 운율이 느껴진다. 모리스는 전통적인 조각의 관례를 깨뜨리고 싶었겠지만 어떤 이는 다음과 같이 평했다. "거의 대칭에 가깝도록 균형이 맞을 듯 말 듯한, 그래서 일정한 구절을 만들어내는 이 작업은 정통 조각의 맥락과 매우 근접하다."[75] 아마도 설치가 계획되지 않은 상태에서 이루어져 반복적일 수밖에 없었고, 이런 이유로 결국 구성되었기 **때문**일 것이다.

어떻게 한 명의 미술인이 삼십에서 사십 명에 이르는 인력을 겨우 도면과 간단한 드로잉 몇 장만으로 관리할 수 있었을까? 전시의 기획 단계 초기에 모리스가 터커에게 쓴 편지를 보면 다음과 같다. "이전에는 시도해 보지 않았던 커다란 목재 작업을 생각 중입니다. 전체 약 4×4미터 규모의 목재들이 특정한 방식으로 떨어지죠. (…) 나도 어떤 모습이 될지 알 수 없으니 스케치는 불가능합니다."[76] 휘트니에서 선보인 작품과 유사한 다른 작품의 한 스케치는 세라의 작품, 〈동사 목록〉을 연상시킨다. 이 스케치에는 불특정한 재료에 가해진 '끌

기, 떨어뜨리기, 쳐서 기울이기' 등의 자세한 행위가 적혀 있고, 화살표는 블록과 롤러가 움직이고 있음을 암시한다.(도판 48) 지금까지 남아 있는 유일한 계획안은 미술관이 제공하는 공식 평면도 위에 그려진 것임에도 불구하고 너무나 단순해서 설치 과정 동안 인력과 자재를 관리하기에 턱없이 부족해 보인다.(도판 49) 이와 관련해 고르고니가 촬영한 기록사진 중에는 모리스가 바닥에 쭈그리고 앉아 계획안을 들여다보는 사진이 있다. 그의 얼굴은 무척 심각해 보이지만 사진 속 계획안은 최종적으로 조각이 놓일 위치 정도만 표시되어 있을 뿐, 강철판 작품의 조그만 드로잉과 마찬가지로 각 부분이 어떤 모양이고 어디에 위치할 것인가는 알 수 없다.(도판 50) 사진에서 모리스는 청사진을 바라보는 공사장 감독처럼 한 손에는 뭉툭한 시가를, 다른 한 손에는 연필을 쥐고 무언가를 신중하게 그리고 있다. 그의 자세나 작업복 소매를 걷어붙인 모습으로 볼 때, 그가 본격적으로 일에 착수한 상태임을 알 수 있다. 열심히 집중하는 그의 이마에는 핏줄이 서 있다. 그의 뒤쪽으로 겨우 보일락 말락 하는 자리에는 흰색의 마스킹 테이프가 보이는데, 미술관 바닥에 표시하는 용도로 썼

48. 로버트 모리스.
〈행위–움직임〉. 1970년경.
종이에 연필. 21.59×27.94cm.

49. 휘트니미술관 삼층
전시장 도면에 모리스가 설치
계획을 적고 그림으로도 그려
놓았다. 1970. 종이에 연필.
27.94×43.18cm.

50. 모리스가 전시장 도면을
보며 고민 중이다. 1970.

51. 로버트 모리스. 〈무제(강철판, 목재, 화강암, 암석 활용에 관한 다섯 가지 연구)〉. 1969.
종이에 연필. 106.68×149.86cm.

으리라 짐작된다. 한쪽 손에 쥔, 날카롭게 깎은 연필심 끝부분과 다른 쪽 손의 입으로 물어뜯어 뭉툭한 채 반쯤 타들어 간 시가가 대조적이다.

전시 설치를 위한 제대로 된 청사진이 없음을 고려할 때, 아마도 설치 인력은 목재를 따라 콘크리트블록을 굴리는 방법을 생각해낸 다음에 같은 과정을 여러 번 반복했을 가능성이 크다. 비록 이 작업은 어지럽게 늘어놓은 느낌을 주었어야 했지만, 결과적으로 질서 정연한 모습을 갖추게 되었다. 전시 준비를 위해 그려진 다른 드로잉을 보아도 모리스는 재료가 좀더 느슨하게 쌓이길 바랐음을 알 수 있다.(도판 51) 결과적으로 작업이 규칙적인 모습을 갖추게 된 데에는 상당 부분 의심의 여지없이, 모리스가 그렇게도 의미를 두었던 협업에 원인이 있다. 이 재료들을 조립하는 데 고용된 인력들은 자신들이 훈련된 대로 그리고 보상받은 대로 행동했다. 이들은 시간이나 움직임의 낭비를 최소한으로 줄이고, 블록을 트랙을 따라 굴리고 같은 방식을 반복함으로써 자신들의 업무를 효과적으로 수행했다.(비대칭적인 구성이 나오기 힘든 두 개의 평행한 트랙, 그리고 깔끔하게 떨어지는 동일한 크기의 콘크리트블록 같은 재료로부터 모리스가 비

대칭을 예상했을지 또한 의문이다.)

휘트니 전시에 대한 평가는 다양했음에도 불구하고 한 가지 주제에 관한 한 언론의 의견은 이구동성으로 통일되었다. 모리스의 공공미술 설치 작업이 미술인과 노동의 위상을 효과적으로 통합했거나, 적어도 흔들어 놓았다는 점이다. 이 시기의 인터뷰에서 모리스는 자신이 노동자 계급 출신이라는 사실과 더불어 계속해서 지켜 온 직업윤리를 자주 언급했는데, 이 전시는 그의 소속을 더욱더 공고히 한 셈이다.[77] 여기서 결정적이자 능동적 참가자는 관객이 아니라 노동자였으며, 미술관 안에서 부각된 그들의 존재는 '마치 유리스 형제(Uris Brothers)[78]가 공사장에 원자재를 가득히 싣고 들어온 것처럼' 보였다.[79] 모리스가 여기서 내세우려는 것은 분명했다. 그것은 건설공사, 바로 1970년대 정치에 극단적으로 휘말렸던 정체성이었다.

디트로이트와 안전모

휘트니 전시가 열리기 몇 달 전, 모리스는 디트로이트미술관에서 야외 전시를 가졌다. 이 작품은 휘트니 전시에 포함된 설치 작업의 형식적 전신이라 할 만하다.(도판 52) 휘트니 작업의 어마어마한 규모에 버금가는 이 작품도 건설공사라는 집단의 노력이 투여되는 과정에 기대고 있다. 모리스가 디트로이트 공항에서 오는 길에 I-94번 국도에서 발견한, 철거된 고가도로 잔해의 일부가 사용된 이 작업은 발견된 오브제를 활용한 일종의 브리콜라주(bricolage)[80]였다. 그는 콘크리트, 침목, 목재, 고철을 옮기기 위해 사십 톤짜리 산업용 크레인을 사용하고, 석든사(Sugden Company)의 공사장 인력의 도움을 받아 디트로이트미술관의 북쪽 잔디밭에 작품을 설치했는데, 재료를 거칠게 겹쳐서 쌓아놓은 모습은 철거되거나 무너진 구조물의 모습을 닮아 있었다.

흥미롭게도 디트로이트의 언론은 모리스의 작업보다 재료를 쌓았

52. 로버트 모리스. 〈무제〉.
1970. 디트로이트미술관
야외 설치 작업. 주워 온
콘크리트, 강철, 목재.
4.88×7.62×12.19m.
전시 후 파괴됨.

던 실제 노동자들에게 더 많은 관심을 보였다. 『디트로이트 프리 프레스(Detroit Free Press)』의 어느 기자는 크레인을 운전했던 노동자인 밥 허친슨(Bob Hutchinson)을 인터뷰하기까지 했으며, 허친슨도 "아침에 크레인 운전사로 일어나 밤에는 미술인이 되어 잠이 드는 건 미국에서나 가능할 겁니다"라며 무척 만족해하는 답변을 했다.[81] 〔기사에서 그는 '준조각가(semi-sculptor)'로 지칭되었으나 허친슨은 전시 오프닝에는 초대되지 않았다고 한다.〕 미술인과 노동자 사이의 협력을 자랑했던 이 작업을 모든 사람이 좋아한 것은 아니었다. 당시 건설 인력을 관리한 오토 백커(Otto Backer)는 당시 비아냥 섞인 의미로 '공동창작자'라 불렸는데, 이 작업이 '엉망'이었고 공사 구역 위반으로 딱지를 뗄 수도 있었다며 불만을 토로했다. 백커는 특히 전시가 끝나면 이 부서진 교각의 받침대를 다시 치워야 한다는 사실에 불만이었다. 모리스는 작품을 철수할 때까지 머물며 이들을 도와주지 않았다.

모리스는 휘트니에서와 마찬가지로 디트로이트 야외 작업에서도 노동을 가시화하는 데 기념비적인 노력을 기울였다. 그는 그즈음의 십 년간을 회고하면서 다음과 같이 설명했다. "그 과업을 진행하면서 가졌던 가장 큰 불안은 혹시나 이 작업이 장식적이거나 여성적이거나 아름다워 보이진 않을까 한 것이다. 간단히 말해 하찮게 받아들

여지지 않을까 걱정했다. 그런 문제는 크고 육중해야만 해결된다."[82] 만일 그의 작업이 장식으로 구분된다면(즉, 여성적이어서 하찮게 보이는 문제적 인식에 부딪힐 것이고) 미술을 문화 일반의 필수 요소로 재정립하려는 모리스의 기획은 폄하될 터였다. 여기서 필수 요소는 이전에 터커에게 그가 무릅쓰겠다고 했던 '위험'이기도 하다. 이 위험은 관객에게는 도전이 되는 한편, 점점 더 작업의 부피가 커지는 사실을 고려했을 때 작업의 시장적 가치에서 그가 감수해야 할 위험 또한 의미한다. 잭 번햄은 작품의 상품화에 대한 저항의 관점에서 봤을 때 디트로이트 작업이 제도화될 수 없음을 알아본 사람이었다. "지난해 모리스는 이 골리앗처럼 커다란 작품을 보관하고, 그 비용을 지불하며, 판매하는 일과 관련된 문제를 언급한 적이 있다. 내가 '팔리지 않으면 어쩌죠?' 그랬더니 그는 '더 크게 만들지요'라고 답했다."[83]

사실, 모리스에게 디트로이트 작업은 훨씬 더 야심 찬 규모의 프로젝트를 위한 연습에 불과했다. 디트로이트 전시가 끝나고 몇 달 후, 큐레이터 샘 와그스태프(Sam Wagstaff)에게 보낸 제안서에서 그는 "생각 중인 작업이 있는데 우리가 지난겨울에 했던 것보다 나은, 훨씬 더 낫지만 그보다 비용이 더 들지는 않는 작업입니다. (⋯) 인색한 강철 자재상 한 명과 부패한 고속도로 하청업자에게서 금속과 콘크리트 몇 톤을 좀 얻어다 주면, 제가 〈제3인터내셔널을 위한 기념비〉가 해머커슐레머(Hammacher Schlemmer)[84]의 와인 선반처럼 작아 보일 만한 정도의 큰 작업을 만들어 보겠습니다"라고 했다.[85] 이 제안서에서 모리스는 '인색한 자재상'이니 혹은 '부패한 하청업자'라 언급하면서 아무렇지도 않게 자신과 육체노동자 사이에 거리를 두었다. 동시에 모리스는 블라디미르 타틀린(Vladimir Tatlin)의 〈제3인터내셔널을 위한 기념비〉 작품이 가진 정치적 중요성을 인식하면서도 이를 거만하게 깎아내리면서 자신의 미술작품이 타틀린의 모형이 할 수 없었던 규모와 수위의 정치적 파급을 몰고 오리라 생각했다.(하지만 타틀린의 작품이 모형이었던 점을 고려하면 이러한 비교는 공평하지 않다.) 모리스는 여기서 자신의 작품이 중요하다는 근거

로 작지 않은 점을, 즉 명품 와인 선반보다 큰 규모라는 점을 내세웠다. 또한 기념비적인 크기의 거친 건축 자재를 사용함으로써 미미해 보이는 장식의 영역으로부터 벗어나려 했다.

디트로이트 전시에 대한 언론의 관심으로 미루어 보면 건설 노동자가 참여한 이 전시는 계급을 초월하는 사랑을 받았던, 보기 드문 전시였다. 어느 열성 팬은 와그스태프에게 이렇게 말했다. "당신이 어떻게 했는지 몰라도 당신은 완전히 새로운 관객층을 미술로 끌어들였어요. 안전모를 쓴 건설 노동자요! 그리고 모든 사람이 잠시 멈추고 미술이란 무엇인가?라는 중요한 질문을 (다시) 하도록 했어요."[86] 건설 노동자들을 (크레인을 운전하면서) 미술을 생산하는 사람이자 관객으로 끌어들인 것은 휘트니 전시에 특별한 의미를 부여한다. 그렇다면 후기 미니멀리즘 조각의 제작자이자 눈에 보이지 않는 관객으로 소환된 이들 노동자는 누구였는가?

1970년 안전모는 블루칼라 노동자의 문화를 대변하는 상징물로 작동했다. 역사학자인 조슈아 프리먼(Joshua Freeman)에 의하면 "1970년경, 안전모는 미국 노동의 핵심적인 상징이 되었다. 이전에는 가죽 에이프런, 양철 도시락 통, 노동자용 모자가 그 자리를 차지했었다. (…) 안전모가 상징하는 다층적 의미는 심각하게 젠더화되어 있었다."[87] 안전모는 그 자체로 안전모를 착용한 사람을 노동 계급의 남성적 힘에 연결하는 상징적 토템으로 기능했다. 이는 남성성의 상징 그 이상을 의미했다. 통계상으로도, 정부가 차별 철폐 정책에 성차별 금지조항을 끼워 넣고 건설업체가 이를 준수하도록 했던 1978년 이전까지 여성은 건설업계에서 집계되지 않았다. 십 년이 지난 후에도 빌딩 건설 인력에서 여성은 이 퍼센트에 불과했다.[88]

안전모 노동자를 미술을 관람하고 생산하는 일에 참여시키는 것이 젠더와 연결될 수밖에 없음이 분명한 한편, 안전모 노동자는 일종의 좌파 이데올로기에서 자주 등장하는 반엘리트주의의 브랜드가 됐다. 따라서 미술인들을 노동자로 조직화하는 일은 노동조합을 모델 삼아 설립한 미술노동자연합 안에서 어느 정도 유리한 위치를

점유했다. 이는 안전모 노동자 문화를 사실적으로 연결하는 일이 자신의 정체가 노동자라는 주장을 문자 그대로 보여주는 동시에 정체성을 굳히는 행위로 이해되기 때문이다. 크레인 운전자가 가졌을 계급 상승의 환상은 미술노동자의 탈계급화로 전도되었다. 하지만 미술인으로 잠들었다가 아침에 노동자로 깨어나는 일은 미국 안에서나 가능한 것이었다. 그러니 베트남전쟁이라는 문제 앞에서 안전모 노동자와 미술인 사이의 연대가 불가능함이 판명된 것은 놀라운 일도 아니다. 이 연대의 붕괴는 모리스가 기계를 이용한 제작과 건설을 미술의 형식적 요소로 끌어들였던 바로 휘트니 전시 기간 중에 일어났다.

1970년 5월 8일, 모리스의 전시가 열린 지 몇 주 지나지 않았을 무렵, 미국의 캄보디아 폭격을 비난하고자 맨해튼 남부에서 집회를 열던 학생들을 전쟁을 지지하는 수백 명의 건설 노동자가 공격하는 일이 발생했다. "건설 노동자, 전쟁의 적들을 공격하다"라는 글귀가 『뉴욕 타임스』 일 면 헤드라인에 적혔다.[89] '대부분 갈색 작업복에 노란 안전모를 쓴 건설 노동자들이 사방에서 월가로 몰려와' 칠십 명에게 상해를 입혔다.[90] 이어서 노동자들은 시청을 습격해 시 공무원을 협박하고, 5월 4일 켄트주립대학에서 주방위군의 총격으로 사망한 네 명의 학생들을 추모하는 의미에서 반기로 내려 달렸던 미국기를 다시 올려 달도록 했다.

안전모 폭동이라 알려진 이 사건은 당시 어마어마한 언론의 세례를 받았고 베트남전쟁기 내내 계속됐던 블루칼라 노동자와 신좌파 사이의 연대에 관한 논의에 불을 붙이는 계기가 되었다. 어떤 이들은 이 폭력 사건을 미국 노동자 계급이 보수적이며 전쟁을 지지하는 세력임을 증명하는 사례로 제시했고, 다른 이들은 알 수 없는 세력이 5월 8일에 참가한 노동자들을 사주했다거나 어두운 양복을 입은 상사로부터 '관리'되었다는 주장을 펴기도 했다.[91] 어느 경우든 이들은 안전모를 착용한 사람들이라 불렸고, '미국 대중'의 주류를 환유한다는 해석이 주를 이루었다. 당시 폭동에 참여했던 건설 노동자 중의 한

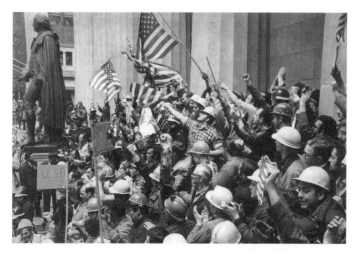

53. 미 재무부 분국 빌딩 앞에서 열린 반전 집회를 방해하는 안전모를 쓴 건설 노동자들.
『뉴욕 타임스』. 1970년 5월 9일.

명은 "건설 노동자는 언론이 이용했던 이미지 중의 하나일 뿐이다. 안전모는 침묵하는 대다수 모두를 대표하는 것처럼 이용되었다"고 소회를 밝혔다.[92] 안전모 폭동은 다른 어떤 사건보다도 노동자를 정치적 보수라 공개적으로 규정하는 효과를 가져왔다.

안전모 폭동을 담은 보도 사진 중 하나는 '미국(USA)'이라 적힌 피켓과 미국 국기를 들고 무리를 지은 백인 남성들의 모습을 보여주고 있다.(도판 53) 모든 사람이 안전모를 쓴 것은 아니지만, 이 대항 집회는 징집된 군인의 대다수를 차지하는 노동자 계급이 마침내 전쟁에 대해 자신의 지지를 밝혔던 증거로 받아들여졌다.[93] 건축업이 사상 최악의 불경기를 겪고 있던 1970년대 초의 상황은 노동자들의 불만을 부추기는 변수가 되었을 수 있다. 1970년 4월은 또한 블루칼라 노동자 중 다수가 주요 직장폐쇄를 목전에 두고 있었던 시기였다.[94] 따라서 폭동을 과격한 전쟁 지지의 표명이 아니라 경제력의 상실로 인한 분통을 정치에 터뜨리는 것으로 해석하는 이들도 있었다. 예를 들어 어떤 이는 1971년 "닉슨의 고금리 정책이 야기한 건설 분야에서의 일자리 감소와 안전모 폭동 사이의 관계는 자명하다"고 주

장했다.[95]

5월 폭동은 건설 노동자의 상징으로 가득했다. 안전모 노동자들은 강경파 전쟁 지지자 측과 연결되었고, 이러한 유대는 노동계 대부분이 전쟁을 반대하며 베트남전쟁에서 미국의 개입을 끝내는 데 결정적인 역할을 하는 1970년대 초반까지도 계속되었다.[96] 특히 건설 노동자들은 전투적인 보수로 대변되었으며, 안전모를 쓴 전쟁 지지자들 사진이 언론과 미술계에 계속해서 회자되었기 때문에 안전모는 공격적 애국주의의 표상으로 굳어졌다. 예를 들어, 리처드 닉슨(Richard Nixon)은 1970년 5월 26일 연합군 총연맹 행사에서 (지금은 흔한 캠페인 연출 전략이 되었지만) 정직하고 평범한 사람 이미지를 보여주기 위해 안전모를 쓰고 참석했다. 하지만 안전모는 최악의 야만성을 보여주는 전쟁 지지자의 이미지를 대변했고, 때문에 닉슨은 안전모를 쓰고 촬영만 했을 뿐 이 사진을 출판하지 못하게 했다. 닉슨의 참모가 내부 자료에 '안전모 아이디어에 기겁함, **안전모 안 됨**(…) 절대 용납하지 않을 것'이라는 문구를 적었다는 점이 이를 설명해 준다.[97]

파업

안전모 폭동은 1970년이라는 예측 불허의 시기에 벌어진 다사다난했던 사건 중에서 그저 하나에 불과했다. 이 시기에는 미국 전역에서 전례 없는 숫자의 시위와 집회가 열렸다. 1970년 4월과 5월 동안 캄보디아 폭격, 켄트주립대학, 잭슨주립대학, 플로리다대학에서 벌어진 사살은 반전운동의 수위를 끌어올리는 추진력을 제공했다. 닉슨 정부조차 길거리, 직장, 그리고 학교로 확산하는 급진적 저항의 정도 차를 인식했으며, 그중 어느 인사는 "대공황 이래 우리는 가장 심각한 국내 안보 위협을 받고 있다"며 우려를 표했다.[98] 반전 시위는 급증하는 노동에 대한 불안과 맞물렸다. 노조원들이 참가한 파업의 횟

수는 1970년 전후 최대치를 기록했다. 어느 노동사 연구자는 "1970년과 1972년 사이에 일어난 대규모 파업은 1930년대에 일어난 어떠한 파업보다 더 큰 의미가 있다. 그리고 이보다 더 많은 참가 노동자의 비율은 1946년부터 1949년 사이에나 발견될 뿐이다"라고 발표했다.[99] '베트남전쟁기의 노동쟁의'라 명명된 이 흐름엔 1970년 3월 열다섯 개 주의 우체국 사업을 정지시킨 우체국 노동자들의 살쾡이파업과 중서부의 공장들을 문 닫게 한 기록적인 숫자의 자동차 공장 노동자의 살쾡이파업이 포함된다.[100] 널리 알려진 파업으로는 1968년 멤피스 청소 노동자 파업, 1973년 농장노동자연합(United Farm Workers) 파업, 1972년 부두 노동자 파업, 1968년 뉴욕 시 교원 파업, 1960년대 말 자동차 산업 분야에서 일어난 살쾡이파업 등이 있으며, 이들의 파업은 노조 사이에 살쾡이파업이라는 용어를 만들어냈다. 이외에도 1970년 4월에는 항공교통관제사, 강철 노동자, 다양한 부류의 교원 노조, 뉴욕의 언론 노동자로 구성된 팀스터즈(Teamsters) 파업이 조직되었다.[101]

통계자료에 포함되지는 않았지만, 이외에도 반전을 외쳤던 파업의 숫자는 헤아릴 수 없이 많다. 예를 들어, 학생들의 수업 거부가 그렇다.(이 움직임은 5월 8일 최고조에 달해 전국의 팔십 퍼센트에 달하는 대학이 폐쇄되었고, 이는 전국 고등교육기관의 기능을 마비시켰다.) 비노조 노동자들도 전쟁에 반대하는 의미로 파업(1970년 5월에 일어난 영화 산업에서의 파업)에 돌입했고 '평화를 위한 여성파업(Women Strike for Peace)'은 지속적인 형태의 파업을 보여주었다. 1970년 5월 6일자 『워싱턴 포스트(Washington Post)』는 "전국은 거의 총파업에 가까운, 통제되지 않은 파업을 목도하고 있다"고 밝혔다.[102] 반전운동을 상세하게 연구했던 톰 웰스(Tom Wells)는 1970년 5월 그의 저서를 통해 "반전운동이 그 어느 때보다 활발하게 진행되고 있다. 이것이 가진 정치적 잠재성은 무궁무진하다. 전쟁에 반대하는 진정한 총파업(나라 전체를 폐쇄하는 파업)이란 이전에는 생각할 수조차 없었다"고 당시를 묘사했다.[103]

미술인들 또한 노동의 거부와 중지, 보이콧이 암시하는 약속에 동화되었다. 5월 13일 뉴욕의 유대인박물관에서 열린 「벽 사용하기(Using Walls)」 전시에 참여한 미술인들은 전시를 중단함으로써 캠퍼스 및 동남아시아에 대해 폭력의 수위를 높여 가는 정부에 대항하는 시위 참여 안을 투표에 부쳤다.[104] 모리스도 이 전시에 참여했고 투표의 결과로 진행된 전시 폐쇄에도 동참했다. 미술의 중지가 가진 강한 메시지에 영감을 받은 그는 계획보다 몇 주 일찍 휘트니 전시를 마감했다. 인지도 높은 미술인이, 열린 지 얼마 되지도 않은 자신의 주요 개인전을, 그것도 공사장을 모방했던 전시를 중도에 그만두는 행위는 자신을 미술노동자라 표방하는 이에게 생생한 증거를 제공했다. 또한 모리스는 대규모 파업의 윤리적 국면으로부터 이득을 취할 수 있는 독특한 위치를 점유하고 있었다. 모리스는 5월 15일 자신의 전시를 당장 중단할 것을 휘트니미술관에 요청하는 편지에 "문화기관의 폐관은 (…) 점점 더 심각해지는 억압과 전쟁, 그리고 인종차별에 반대하는 미술인 공동체의 우선순위가 미술을 만들고 바라보는 일로부터 하나 된 행동을 보여주는 일로 바뀌어야 한다는 모두의 요구에 방점을 찍으려는 겁니다"라고 적었다.[105] 그는 미술 시스템에 저항해 '파업'을 선언했고, 더 나아가 미술 공동체 회의를 열어 권력의 앞잡이로 행세하는 미술관과 전쟁에 대한 불만을 알리기 위해 휘트니미술관이 일정보다 이 주일 일찍 문을 닫아야 한다고 요구했다. 모리스의 관점에서 "미술 구조 그 자체, 즉 미술의 가치, 방침, 통제방식, 경제와 맺는 관계, 현존하는 권력과 운영에서의 위계 등을 재평가하는 일은 시의적절하게 보였다." 휘트니미술관 운영진은 처음에는 그의 요구를 거절했으나, 모리스가 미술관에서 대규모 연좌시위를 하겠다고 위협하자 이를 받아들여 5월 17일 전시를 종료했다.

한 명의 미술인이 정치적 목적을 위해 파업이라는 논란의 여지가 많은 언어를 사용했다는 점에서 모리스의 요구는 충격이 아닐 수 없었다. 그의 파업은 1937년 예술인노조의 파업을 연상시키는 한편, 임금이나 작업 조건의 개선을 요구하는 캠페인과는 사뭇 달랐다.[106] 모

리스는 미술노동자연합의 일원은 아니었지만, 자신의 회고전을 앞당겨 끝냄으로써 뉴욕 예술 행동주의 집단에서의 최전선을 차지하게 되었다. 전시가 막을 내린 다음 날, 캄보디아 폭격을 염려한 미술인들은 뉴욕대학의 로엡학생회관(Loeb Student Center)에서 회의를 개최해 어떻게 대응할 것인지 논의했다. 천 명이 넘게 참석했던 이 회의에서 사람들은 "모두 하나같이 로버트 모리스, 로버트 모리스 하며 그의 이름을 언급했다."[107] 거기서 모리스는 미술노동자연합과 통합된 모임인 미술파업의 회장으로 선출되었다. 〔이어서 젠더 간 화해의 제스처로써 포피 존슨(Poppy Johnson)이 부회장으로 선출되었다.〕[108]

미술파업은 어느 선까지 노동을 거부할 것인가를 결정하는 측면에서나 전반적인 전략 면에서 통일된 모습을 보여주지 못했다. 회의에서 어떤 이는 반전운동을 제외한 모든 미술실천을 중지해야 한다고 했다. 이 주장은 놀랍게도 가장 많은 지지를 얻었고 모리스도 인종차별적이자 부르주아적인 추상미술을 멈추어야 한다며 이 제안을 지지했다.[109] 익명의 어떤 이는 미술파업 중 제작된 포스터에 "만약 미술이 혁명에 도움이 될 수 없다면 없애 버려야 한다"는 문구를 적어 넣었다.[110] 또 어떤 이는 프롤레타리아에게 다가가기 위해서 미술 창작은 중지되어야 한다는 논지를 설명하기도 했다. 넴저는 구체적인 이름을 밝히지는 않았지만 몇몇 미술인들이 "미술인과 노동자가 결속하도록 선동하는 미술작품을 만들어야 한다고 요구했다"고 보고했다.[111] 하지만 이 제안은 과거 사회주의리얼리즘에서 발견되던 행동이었기에 완강히 거부되었다. 이는 단지 미술인들이 정치적 미술실천에 관해 이전에 제기되지 않았던 완전히 새로운 미학 모델을 추구했기 때문만은 아니었다. 더구나 '노동자'는 언급하는 것조차 어려운 일이었다. "노동자라는 단어를 언급하자 이반 카프(Ivan Karp)는 황급히 연단으로 달려가 양쪽 주먹을 꼭 쥐고 한껏 격앙된 목소리로, 일주일 전에 건설 노동자들이 학생들에게 저질렀던 일을 군중에게 상기시켰다. 그러고는 '당신의 진정한 적이 누구인가를 기억하자'

54. 1970년 5월 22일 열린 미술파업 중에서. 메트로폴리탄미술관 정문 앞 계단에 모인 미술인들에게 로버트 모리스가 양손을 입 근처에 갖다 대고 뭔가 말을 하고 있으며, 누군가 그에게 메가폰을 건네려 하고 있다. 모리스 오른쪽에 보이는 인물이 포피 존슨이다.

고 간청했다."[112] 요약하면, 단지 몇 주가 지나는 동안에 미술실천의 민주화 과정의 이상적 요소였던 안전모 노동자들은 적과 연대한 세력으로 바뀌어 미술인들의 머릿속에서 사라져 버렸다.

회의에 참석한 미술인들은 미술파업에 돌입하자는 발의를 통과시켰다. 이들은 뉴욕의 미술관들이 평소같이 운영되는 일을 중단해야 미국의 베트남 군사개입에 대항하는 제스처가 될 것이라고 하면서, 5월 22일 하루 동안 미술관의 문을 닫도록 요청했다. 일부 미술관과 갤러리도 이에 동의하고 문을 닫았다. 하지만 메트로폴리탄미술관은 이를 따르지 않았고, 수백 명의 미술인은 모리스와 존슨의 지휘 아래 미술관 앞에서 피켓을 들고 시위를 벌였다.(도판 54) 미술관이 여기에 대응해 오히려 늦은 시간까지 문을 열기로 하자 미술인 시위는 몇 시간 동안이나 계속되었고, 시위가 한창이었을 무렵 가담자의 수는 오백 명에 다다랐다.

미술파업을 기록한 얀 반 라이(Jan van Raay)의 사진에는 흑백 포스터를 방패처럼 앞에 놓고 메트로폴리탄미술관의 계단에 가득히 모인 미술인들의 모습이 보인다.(도판 55) 조셉 코수스의 언어 작업

55. 미술파업 참가자들이 피켓을 들고 메트로폴리탄미술관 계단을 점령하고 있다. 1970.

을 연상하게 하는 이미지의 포스터들은 모두 동일한 단색조 배경에 텍스트로만 구성되어 [표현적 요소를] 자제하는 개념주의 미학의 영향이 발견되므로, 우리는 미술파업이 "새로운 종류의 **미술 형식**을 활성화하려 했다"고 볼 수도 있다.[113] 기록사진 중 상당수에서 모리스가 중앙에 자리잡은 모습이 발견됐다. 미술관을 향해 삿대질하거나, 포피 존슨을 보좌진으로 옆에 두고 군중을 향해 뭔가 말을 하거나, 그의 말을 잘 듣기 위해 임시방편으로 만든 메가폰을 누군가가 건네는 모습도 있다. 하지만 다른 사진에서는 다른 인물들이 전면에 부각되기도 했다. 예를 들어 양복을 입고 언짢은 표정을 한, 파업 미술노동자들과 적대 관계를 가진 '제도권'의 인물임이 바로 드러나는 사무처 차장 조셉 노블(Joseph V. Noble) 옆에 선 아서 코페지는 혁명가처럼 주먹을 불끈 쥔 손을 높이 올리고 있다.(도판 56) 코페지는 미술관 내 흑인과 푸에르토리코계 미술인들의 평등한 전시 기회를 요구했던 미술노동자연합의 한 분과에서 활발하게 활동했던 인물이다. 그의 공격적인 몸짓은 '전쟁'보다 '인종차별'을 앞세웠던 미술파업의 공식 명칭을 상기시켜 준다. 이 파업은 미술관 핵심 권력자들과만 대립되었던 것은 아니었다. 테리사 슈워츠와 빌 아미든(Bill Amidon)은 다

음과 같이 회상했다. "친근한 미소를 띤 어느 건설 노동자가 두 명의 파업 미술인과 이야기를 나누었다. 하지만 그는 설득되지 않았고, 자신이 좋은 직업을 가지고 잘살고 있으며, 박해받는다고 생각하지도 않는다고 했다. '건설 노동자들이여, 우리와 함께합시다!'라는 구호가 합창되었고, 뒤이어 미술관에서 일했던 더 많은 건설 노동자들에게 참여의 기회가 주어졌다."[114] 하지만 연대를 요청하는 구호는 받아들여지지 않았다. 그럼에도 불구하고 시위가 끝났음이 고지되자 안드레는 만족해하면서 노동자 작업복을 입고 미술관 계단을 청소했고, 파업은 성공적으로 보이는 듯했다.

그해 봄, 파업의 분위기는 미술인들 사이에 계기를 마련해 주었다. (게릴라예술행동그룹의 설립자인 헨드릭스와 장 토슈, 그리고 간헐적으로 함께 참여했던 이들로 구성된) 국제문화혁명군(International Cultural Revolutionary Forces)은 파업의 의미를 문자 그대로 해석하고 '모든 미술인들이 미술 생산을 중지하고 정치, 사회적 활동가가 되기를' 요청했다.[115](1969년 초기에 열린 미술노동자연합의 모임에서 총

56. 파업에 참여한 아서 코페지가 메트로폴리탄미술관의 사무처 차장인 조셉 노블 옆에 서서 주먹을 들어 올리며 반대 의사를 표하고 있다. 1970년 5월 22일.

체적이자 '개인적 혁명'이 함께 수반되지 않는다면 모든 미술계 활동으로부터 물러나겠다고 선언하면서 미술파업의 전조가 되는 언어를 제시했던 리 로자노는 약속대로 〈총파업〉을 시작했다.) 미술인이자 비평가였던 어빙 페틀린은 미술인들이 "파업의 물결, 소명, 업무 중단, 요구, 비협력, 사보타주, 저항에 동참해야 하며 그 어디에서도 평소처럼 업무를 계속해서는 안된다"고 선언했다. 그는 미술인들에게 "대외적으로는 문화를 소중히 여기는 교양있는 사회로 보이지만 실상 베트남에서 아이들을 몰살하는 정부가 사용하지 못하도록 작품을 철수하고 거부하자. 그들에게 안된다고 말하자"고 요청했다.[116] 전쟁의 정당성을 두고 치러지는 이미지의 전쟁에서 이미지 창작자인 미술인은 적극적으로 개입할 여지가 있었다. 하지만 많은 이들은 적극적 행동 대신 전시 거부를 택했다. 조 베어와 로버트 맨골드(Robert Mangold)는 캄보디아 폭격에 대한 시위를 목적으로 뉴욕현대미술관에서 자신의 작업을 5월 한 달간 철수했다. 그리고 뉴욕현대미술관에서 개인전을 하던 프랭크 스텔라는 미술파업이 시작된 당일 전시장 문을 닫았다.

파업에 참가한 미술인들은, 미학적 실천이 **생산** 영역에 포함되며 동시에 이를 중지하면 경제와 사회생활이 기능하는 데 결정적으로 방해가 되리라는 논리를 전제했다. 미술파업이 제도 기관의 공간에 의존해 이뤄졌음을 고려해 보면, 미술파업은 미술노동자들의 '노동'이 작업실에서 물리적으로 무언가를 만드는 행위가 아니라 작품을 전시하는 행위, 즉 관람의 영역으로 옮겨 갔음을 보여준다. 또한, 미술파업은 수사학적 제스처였던 만큼이나, 반전운동에 박차를 가했던 학생시위는 물론 전통적인 의미에서의 파업과의 연결점도 보여주고자 했다. 하지만 미술에는 미술인들을 하나로 아우르는 고용주도, 중지할 공장의 생산라인도 없었다. 따라서 미술파업은 '미술노동자'라는 정체성이 유효한가라는 질문이 제기되는 계기가 되었다. 이러한 질문들은 개혁에 가장 효과적인 방식을 '노동의 현장'인 미술관이나 갤러리에서 찾으려던 미술인들에게는 심각한 사안이었다. 그

들에게 파업이란 관객으로 하여금 미술 기관을 방문하지 말라고 설득해야 하는 일을 포함하기 때문에 미술파업은 좀더 정확히 말해서 보이콧으로 정의되었어야 할 것이다. 그럼에도 불구하고 미술파업은 혁명을 추구한다는 제스처를 취하기 위해, 노동조건에 대한 항의를 넘어 가장 급진적인 방식으로써 총파업과 모라토리엄이라는 수사학에 의존하기로 했다.

누군가는 미술파업이 개념주의적 전략들이 극점에 도달했을 때 일어난 결과, 즉 모리스의 '비물질화'에 따른 논리적 귀결이라 해석하고 싶을 것이다. 하지만 그랬을 경우, 미술파업이 휘트니 전시의 중단과 노동쟁의가 일어나던 정치적 맥락 안에서 결정된 행위라는 측면을 간과하게 된다. 파업의 물결이 전국을 휘감던 시기, 미술파업은 몇 가지 이슈를 아우르는 충격요법으로써 파업이라는 모티프를 끌어들였다. 이러한 맥락에서 미술파업을 개념적 행위예술로 묘사할 수 있다면, 그것은 동시에 정치적 개입을 목표로 한 퍼포먼스였다.

모리스가 휘트니 전시를 중단함으로써 자신의 미술노동을 유예하는 전술은 마르쿠제의 '위대한 거부(Great Refusal)', 즉 '모든 기존 질서에 대한 부정'으로부터 영향받은 미학적 거부라 읽을 수 있다.[117] 위대한 거부, '기업 자본주의의 막대한 착취 권력'에 대항하는 대안적 상상이 가진 잠재성의 논리는 그의 1969년 저작 『해방론』에서 매우 상세하게 소개되었으며,[118] 이 책은 뉴욕의 좌파 미술에 큰 영향을 미쳤다.[119] 1960년대 말 마르쿠제는 이러한 거부, 특히 '업무 규율의 붕괴, 규칙 위반 및 태업과 불복종, 살쾡이파업, 불매 운동, 사보타주, 불응'과 같은 행위의 확산을 주류 사회가 약화되는 희망적 징후로 보았다.[120] 모리스가 1970년경에 쓴 성명서의 인용에서 볼 수 있듯이, 그의 예술적 부정은 마르쿠제의 이론에서 왔다. "예술 행동은 물론 정치 행동에 대한 나의 첫번째 원칙은 거부와 부정입니다. 아니라고 말하는 겁니다. 이 시점에서 아니라고 말하는 것으로 시작해도 충분합니다."[121]

1970년에는 포스터나 반전 미술이 미술인들과 무관한 것이 되었고 대신에 일상이 마치 정상적인 양 그대로 굴러가도록 하지 않겠다는 행위, 즉 거부 전략이 선호되었다. 이와 관련해서 루시 리파드는 '자신의 미술을 주거나 주지 않는 방식은 정치적'이라고 표현했다.[122] 반면에 어떤 이는 미술파업이 계획 면에서나 동기 면에서 허점이 있으며 미술의 중지가 효과가 없음을 비판했다. 1970년 6월, 모리스를 포함한 몇 명의 미술파업 참가자들은 워싱턴의 인문·예술 분야 소위원회 소속 상원의원인 제이콥 자비츠(Jacob Javits)와 클레어본 펠(Claiborne Pell)을 만나 국가가 지원한 전시회에서의 작품 철수가 야기할 파급 효과에 관해 토론을 벌였다. 상원의원들은 설득되지 않았고, 만약 파업이 사회가 기능하는 데 '필수적인' 직업인 의사나 다른 노동자를 포함했더라면 노동의 철회를 달리 평가했으리라고 언급했다.[123] 어떤 이는 파업을 위협으로 보기도 했다. 당시 뉴욕현대미술관 관장이었던 존 하이타워는 '미술 기관을 상대로 파업을 벌인다는 것은 1930년대와 1940년대의 히틀러, 혹은 1950년대 스탈린의 입장을 취하는 것'이라고 말했다.[124] 하지만 이는 오판이다. 미술파업은 미술관의 완전한 철폐를 도모하지 않았다. 미술파업은 미술노동자연합과 마찬가지로 좀더 많은 이들이 미술관에 접근하게끔 미술관에 압력을 넣는 행위였다. 이는 하이타워에게 보낸 답신에서 강조되어 있다. "당신은 (하룻동안! 미술관을 닫으라는) 상징적 거부가 실질적으로 생명이 부정되는 폭력에 대항하는 것임을 이해하지 못한 겁니다."[125]

미술파업은 베트남전쟁, 전국적 대규모 파업, 그리고 미술노동자연합의 활동이라는 특별한 역사적 상황과 맞물려 있었다. 따라서 파업이 지속될 수 있는 여건은 겨우 몇 달 동안만 유지되었다. 빠르게는 이미 1970년 9월에 미술파업에 대해 "파업에 참여한 행동가들 사이의 감정은 무관심에서 의심, 혐오에 이르기까지 다양했다"는 후기가 나왔다. "해체된 것이 아니라면, 시위가 잦아든 것일 테다. 어떻게 된 걸까?"[126] 1970년 11월이 되었을 즈음, 미술파업 관련자들은 따

로 몇몇 신생 조직을 결성했다. 그중 모리스를 포함했던 애드호크(ad hoc)[127] 그룹인 비상대책문화정부는 미국의 캄보디아 군사개입에 항의하는 뜻으로 1970년 베네치아비엔날레 미국관에서 작품을 철수하는 로비를 벌이기도 했다.[128]

무슨 일이 **일어났던** 것일까? 이에 대한 부분적 답변은 페미니즘 운동의 확산으로 미술파업에 개입했던 수많은 여성이 파업으로부터 등을 돌리고 여성 행동주의 집단으로 옮겨 간 정황에 있다. 이는 4장에서 본격적으로 다룰 것이다. 또 다른 답변은 미술파업이 **인종차별주의**에 주목했음에도 불구하고 몇몇 유색인종 미술인들에게는 그저 사탕발림에 지나지 않는다고 느껴졌기 때문이라는 것이었다.[129] 미술파업은 결국 미술노동자연합으로 다시 축소되었고 이들의 활동은 1971년 말경이 되어서는 유명무실화됐다. 그러나 이들의 활동은 미술관 인력이 노동자로서 집결하게 하는 계기를 마련해 주었고, 그들이 뉴욕현대미술관에 전문직관리직협회라는 명칭의 노조를 결성하고 파업에 돌입하는 데 적극적인 지지를 보여주었다.

뉴욕현대미술관의 전문직관리직협회의 시위 포스터는 렘브란트 유파의 회화 〈황금 투구를 쓴 남자〉를 차용해 파업의 맥락에 내재된 안전모의 상징성을 재확인하게 했다.(도판 57) 회화의 정전에 등장하는 이 인물의 굳게 다문 입 위에는 말풍선이 덧붙여져 '파업'을 말할 수 있도록 했다. 이외에도 유사하게 **변형을 거친** 브뤼헐(P. Brueghel)의 회화나 우리에게 친숙한 엉클 샘(Uncle Sam) 그림도 발견되는 등, 전반적으로 시위자가 피켓에 사용한 전략은 이들이 미술사에 능통함을 보여주었다. 렘브란트 시대의 작품은 아마도 제목에서 투구가 두드러지기 때문에 선택된 것으로 보이는데, 그 아래 '몇몇 안전모 노동자들조차도 뉴욕현대미술관의 노조를 지지한다'고 적힌 문구는 일 년 전 정치적으로 완강하게 대립했던, 표면상으로는 보수인 블루칼라 노동자 집단을 지시하고 있다.

휘트니 전시의 폐쇄를 다룬 연구는 통상적으로 그것이 미술파업의 맥락과 연결된다고 말한다. 그런데 혹시 모리스가 전시장 문을 5

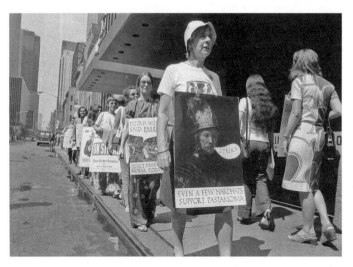

57. 뉴욕현대미술관의 전문직관리직협회(PASTA)가 파업에 참여하고 있다. 1971년 8월 30일.

월 15일에 닫아야 했던 또 다른 이유는 없었을까? 건설 노동은 안전모 폭동의 여파로 인해 모리스가 1970년 추구했던 작업, 노동, 그리고 정치 사이의 관계를 새로이 설정하는 메타포로 더는 유효하지 못했다. '미술'과 '노동자' 사이의 강한 이념적 모순은 이제 완전히 불편할 정도로 가시화되었다. 노동자와 미술인이 어깨를 나란히 하고 공동으로 작품을 제작하는 휘트니 전시를 견인했던, 야심 차고 심지어 꿈같은 개념은 폭동과 함께 틀어지고 말았다. 어느 저자는 안전모 폭동 초기의 분위기를 "군중, 운전사, 미용사, 강철 노동자, 철물 노동자, 건설 노동자들은 몽상가적인 사회주의 세대에게는 너무나 아름다운 로망의 대상이었지만 지금은 실로 추악한 사람들이 되었다"고 묘사했다.[130] 모리스도 안전모 폭동이 끝난 후인 1970년 5월『뉴욕 포스트(New York Post)』에 실린 기사에서 "미술관은 우리의 학교였다"고 언급했다.[131] 이는 미술파업과 학생시위를 나란히 놓음으로써 블루칼라 노동자보다는 학생들과의 연대를 확고히 하겠다는 의도로 보인다.

휘트니 전시에서 미술의 형식은 건설업과 연결됐었다. '건설 현장'

을 묘사하는 전시 사진이 다수 기록되었고, 무엇보다도 모리스 자신이 미술노동자임을 강조하면서 지게차를 운전하는 블루칼라 노동자의 역할을 맡았었다. 안전모를 쓴 노동자들이 깃발을 흔들며 맨해튼 시가의 남부로 몰려가 학생들에게 폭력을 행사한 이후로 블루칼라 노동자의 정체성이 더는 매력적이지 않아졌을 때 모리스는 갑작스럽게 미술파업에 가담했고 어떤 이들에게는 그의 행보가 출세주의니 기회주의로 보였다. 뉴욕의 중심가에는 '로버트 모리스, 평화의 왕자'라고 인쇄된 스티커가 나붙기도 했다.[132] 비평가 넘저는 '동료를 위해 자신의 전시마저 문을 닫는 것만큼 커다란 희생은 없을 것'이라며 비웃었다.[133] 그러나 비록 미술파업 이전의 모리스가 미술노동자연합의 주변부에 있었을지 몰라도, 미술파업과 비상대책문화정부에 대한 그의 참여는 '미술관 시스템' 안에서 미술을 생산하고 전시하는 일과 관련된 윤리 문제를 해결했다. 이는 또한 휘트니에서 과정에 대한 형식의 실험이 비평적으로나 심미적으로, 그리고 이데올로기적으로 실망스러운 결과로 돌아오자 정치적으로 유효한 새로운 방법을 발견하려던 그의 시도를 대변한다.

모리스가 계급을 넘어서는 연대가 가능하리라는 믿음이 환상임을 깨달은 일은 신좌파가 노동자 계급이 '반혁명적'[134]이라는 마르쿠제의 믿음을 수용했던 정황과 연결된다. 휘트니 전시는 수십 명의 노동자와 함께한 공동생산의 잔재였지만 퇴보하는 정치 분위기와 함께 갑작스레 반전되었고, 모리스는 이를 시야에서 없애 버려야 했다. 확실히, 휘트니 전시 이후 몇 달 뒤 그가 제시한 미술 프로젝트 기획안은 노동, 미술의 가치, 집단성의 문제에 대한 불확실성에 주목하고 있어서 그가 이전의 미술 창작 모델을 버렸음을 잘 설명해 준다.

근무 중과 근무 외 시간의 모리스

휘트니에서 파업을 선언한 이후 모리스에게는 어떤 선택지가 남아

있었을까? 모리스는 지금까지의 작업 방식으로는 1970년 육 주 동안의 혼란을 설명하기 힘들다는 사실을 감지한 듯이 보였다. 그는 이 질문에 관한 고민을 전시가 끝나고 한 달 뒤 자신의 노트에 남겼다. "지난 두 달여 동안 변화한 조건에 부합하는 동시에 내가 활용할 수 있는 미술을 다시 고안해내야 한다는 기분이 든다. 좀더 공공적이거나 좀더 사적인 것? 지금은 그다지 뾰족한 생각이 떠오르지 않는다."[135] 그가 직후 기획한 행상미술인길드(Peripatetic Artists Guild) 프로젝트를 보면 과대평가된 미술노동에서 바람을 빼려는 그의 결심이 여전히 확고했음을 알 수 있다. 이 작업은 '판매 없는 임금제 커미션' 방식으로 일련의 프로젝트 서비스를 제공했다.(도판 58)〔크레이그 카우프만(Craig Kauffman)이 잠깐 참여했을 뿐, 모리스 한 명으로 구성된 프로젝트였던〕 길드는 '폭파, 경주마 이벤트, 화학물 웅덩이, 기념비, 강연, 다양한 계절의 야외 사운드, 대안적 정치 시스템' 등의 프로젝트에 착수할 수 있다는 광고를 1970년 11월부터 미술전문 잡지에 싣기 시작했다. 광고에서는 따분한 일(강연)에서부터 위험한 작업(화학물 웅덩이), 그리고 유토피아적인 것(대안적 정치 시스템)에 이르기까지 길드가 수행하게 될 활동들은 시간당 이십오 달러를 받고 제공될 것이며 '여행, 재료, 건설공사, 기타 추가 경비는 고용인이나 스폰서가 충당할 것'이라고 했다.

모리스가 광고에 밝힌 작업 목록에는 미술과 미술이 아닌 활동이 모두 포함되었다. 그중에서 '대중을 대상으로 하는 연극적 프로젝트'는 희미하게나마 미술파업과 같은 정치적 분위기를 자아내는 한편, 대부분은 (경주마 타기와 같이) 그가 이전에 했던 경험을 반영했다. 고용주나 스폰서가 요구하면 길드가 제시한 목록 안의 어떤 작업이든 통일된 가격에 당장 착수하도록 된 이 체계는, 그동안 건설 노동과 다르게 할당되었던 미술작품의 가치 기준을 부정한다. 길드는 숙련공 연합을 연상하게 하는 용어이며 아마도 미술노동자연합을 염두에 두고 만들어낸 것으로 보인다. 연합과 길드 모두 전문 직업으로서의 미술의 정당성을 주장했다. 비록 모리스가 제안이 들어오길 바

라며 광고를 실었고 또 스물한 명으로부터 문의 전화를 받았지만, 실상 프로젝트를 수임받는 데까지 이어지지는 않았다.(돌이켜 생각해보면 놀라울 정도로 좋은 거래였지만 말이다.)

모리스가 그저 농담 삼아 행상미술인길드를 조직한 것은 아니었다. 그는 길드를 진보적 미술실천의 미래로 보았다. 그는 "바깥세상의 상황과 상호작용하는 미술 활동에 대한 노동임금제는 [미술관/갤러리 시스템을] 대체해야 한다"고 쓰기도 했다.[136] 미술계는 당연히 이러한 대체를 수용할 준비가 되어 있지 않았다. 그즈음 새로이 발간되기 시작해 1971년에서 1982년까지 뉴욕에 배포된 한 장짜리 『아트

THE PERIPATETIC ARTISTS GUILD ANNOUNCES
ROBERT MORRIS

Available for Commissions Anywhere in the World

EXPLOSIONS—EVENTS FOR THE QUARTER HORSE—CHEMICAL SWAMPS—MONUMENTS—SPEECHES—OUTDOOR SOUNDS FOR THE VARYING SEASONS—ALTERNATE POLITICAL SYSTEMS—DELUGES—DESIGN AND ENCOURAGEMENT OF MUTATED FORMS OF LIFE AND OTHER VAGUELY AGRICULTURAL PHENOMENA, SUCH AS DISCIPLINED TREES—EARTHWORKS—DEMONSTRATIONS—PRESTIGEOUS OBJECTS FOR HOME, ESTATE, OR MUSEUM—THEATRICAL PROJECTS FOR THE MASSES—EPIC AND STATIC FILMS—FOUNTAINS IN LIQUID METALS—ENSEMBLES OF CURIOUS OBJECTS TO BE SEEN WHILE TRAVELING AT HIGH SPEEDS—NATIONAL PARKS AND HANGING GARDENS—ARTISTIC DIVERSIONS OF RIVERS—SCULPTURAL PROJECTS—

Collaborative Projects with Other Artists Invited

The above is but a partial listing of projects in which the artist is qualified to engage. No project is too small or too large. The artist will respond to all inquiries regarding commissions of whatever nature

Terms of Commissions

Sales or fees for any projects are not acceptable. A $25.00 per working hour wage plus all travel, materials, construction and other costs to be paid by the owner-sponsor. Subsequent sales of any project by the owner-sponsor will require a 50% return of funds to the Peripatetic Artists Guild (PAG) to be held in trust for the furtherance of saleless wage commissions between other artists and owner-sponsors. A contract will be issued for every commission.

Address all Inquiries to PAG, 186 Grand St.
NYC 10013

58. 로버트 모리스, 「로버트 모리스가 발표한 행상미술인길드」, 『아트포럼』 1970년 11월 호. p. 23.

워커스 뉴스(Artworkers News)』같이 여기에 동감했을 법한 잡지에서조차도 그에게 반론을 제기해 왔다.[137] 미술인들에게 영향을 미치는 법률의 문제와 건강보험에 가입하는 방법 등을 가르쳐 주던 신문의 칼럼들 사이에 끼어, "속임수와 회피: 미술계로부터 들려오는 무서운 이야기!"라는 헤드라인과 함께 실린 기사는 행상미술인길드의 '가짜' 사업에 분노를 느끼며 "우리는 이 사건의 몇 가지 측면에 대해서 염려하지 않을 수 없다. (…) 우리는 이 '길드'의 일들이 정확히 어떻게 처리되는지 더 듣고 싶다"고 했다.[138]

마르크스는 임금노동을 착취와 소외의 핵심으로 두고 예술 창작을 그에 비해 상대적으로 자유로우며 보람을 느낄 수 있는 것으로 보았다. 그렇다면 왜 미술인은 시간당 임금제를 모방했어야만 했을까?[139] 모리스가 행상미술인길드에 임금노동을 적용했던 것은 금전적 이유를 넘어서는 일이다. 행상미술인길드가 계급 체계 안에서 미술인과 임금노동자를 동등하게 취급하는 그의 위치를 확고히 해 주는 기획이기는 했으나, 이 프로젝트는 시스템을 비판하는 데 최상의 방식이라 보기에는 영웅담 수준의 퍼포먼스 아트로 보일 뿐이었다. 이러한 관점에서 볼 때, 휘트니에서 건설 현장을 전시해 노동의 집단적 모델을 단도직입적으로 보여준 것은 그저 보여주기에 불과하거나 오류였다. 이후 같은 해 여름 제안한 프로젝트는 그 이상으로 급진적이었지만, 너무 앞서 나간 나머지 건설 과정을 재현했던 휘트니에서의 시도를 희극으로 만들어 버렸다.

'사십오번 부두 작업(Work at Pier 45)'이라고 불리는 한 기획안은 어마어마하게 거대한 규모의 구상을 포함하며 휘트니 전시의 아이러니를 반복했다. 야외극 형식을 차용했던 이 행사에는 베트남전쟁의 참혹한 모습을 담은 전단지로 뒤덮인 커다란 국기를 실은 말들을 나체의 여인이 이끄는 장면을 포함했다. 여기에 저글링, 곡예를 비롯해 포커를 치는 소방관, 예비군 훈련팀도 함께했다. 기획은 계속되었다. "휘트니에서 소개된 목재 작업이 재설치될 겁니다. 약 팔 미터 길이 목재 사십 개를 수화물 컨베이어벨트 위로 끌어 올려 조립한 다

음, 무너뜨릴 것입니다. 이 과정은 몇 시간이 걸리고 다섯 명의 인력이 필요합니다."[140] 이외에도 기획에는 흰색 토끼 삼십 마리를 풀어놓고, 열두 개의 텔레비전이 여기저기에 놓이며, 관객들이 베트남전쟁 희생자의 이름이 적힌 플래카드를 목에 걸고 건초 더미에 앉아 행사를 관람하는 것이 포함되었다. 이 기획은 휘트니의 목재 작업을 다른 맥락 안에서 재고하게 한다는 점에서, 그리고 공포를 불러일으키는 전쟁 사진과 사망자의 이름을 서커스 분위기의 무대에 끼워 넣었다는 점에서 주목할 만하다.

비슷한 시기의 다른 기획에서도 많은 사람들의 노역이 연출되었다. "들판에서 강철판을 끌 백 명의 남자, (…) 나무를 심을 백 명의 남녀, 목재를 나르는 이십 명의 남자, 커다란 바위를 굴리는 이십 명의 남자, 그리고 말 열 마리." 생산방식을 재현하려는 간절한 시도에서 구상되었던 〈무제(목재)〉 작업이 여기서는 과장이 심한 버스비 버클리(Busby Berkeley)[141]식 환상의 스펙터클로 전환되었고, 마치 〈무제(목재)〉가 차지하려던 원래의 자리는 여기였다고 인정하는 듯하다. 모리스는 다수의 남녀를 캐스팅하는 방대한 작업으로 방향을 전환하면서도, 억지로 만들어낸 집단적 성격이 가진 공허함도 인식했다. 그는 여기에 다음과 같이 덧붙였다. "공생이나 노동자 등등에 대해 어떠한 헛된 마르크스주의적 개념과도 차별된 정치적 텍스트를 만들 것. 정치적 함의가 뚜렷하게 보이는 단어로 표현된, 예를 들어 마르크스 자신의 글, 노동자의 '집단주의', 쓸모없고 비생산적인 예술."[142] 휘트니 전시부터 미술파업, 행상미술인길드의 임금노동, 그리고 유감스러운 '쓸모없는 예술'에 이르는 그의 여정은 냉소주의를 향하고 있었다.

모리스가 변모해 가는 과정은 노동, 전쟁, 저항이 모두 스펙터클이라는 분류 아래 포섭되고 분산될 수 있다는, 당시에 팽배했던 문화적 감성을 기록한다.[143] 그는 낡은(심지어 구좌파적인) 개념인, 정치와 노동과의 진한 연대에서 전쟁 사진에 여성의 누드, 관람객을 포함하는 터무니없는 행렬로 아이디어를 옮겨 갔다. 이는 이미지 문화와

매체의 개입을 열광적으로 끌어안은 애비 호프먼(Abbie Hoffman)[144]의 전략이라기보다는 오히려 시위자들이 카메라에 대고 "전 세계가 보고 있다"고 소리치며 스펙터클을 받아들인 순간이 바로 신좌파의 죽음이었다고 시인한 토드 기틀린(Todd Gitlin)의 씁쓸한 주장에 가깝다.[145] 만약 휘트니 전시를 실패라 명명할 수 있다면, 그것은 모리스가 접목한 요소들이 서로 융화될 수 없었기 때문이다. 산업 분야의 사물들을 재현하고 이를 다시 노동의 영역으로 전환하려던 모리스는 그의 욕망을 노동자 계급의 노동과 동일시하려는 개인적 로망뿐만 아니라 문화적으로 앞뒤가 맞지 않는 오브제로 연결했다. 모리스는 미술인들과 노동자들이 새로운 관계를 맺어 가는, 민중적 시각에 민감한 전시를 원했겠지만 그가 퍼포먼스로 제시했던 노동은 빠르게 진부해지는 과정에 있었다. 조잡한 도르래나 오브제의 무게는 그것들이 처해 있는 시간을, 중대한 변화가 빠르게 진행되는 시간을 말해 주지 않았고 그 대신 이전 시대의 감성팔이가 되어 버렸다.

모리스가 휘트니에 전시한 공사장은 저물어 가는 제조업 시대의 마지막마저도 보여주지 못했고 때문에 아무런 논의도 만들어내지 못했다. 그가 사용한 건설공사의 요소들이 스톤헨지와 피라미드 건축에서 왔다고 주장한 마이컬슨은 〈무제(콘크리트, 목재, 강철)〉를 설치하던 노동자들이 놀라서 내뱉었던 말을 인용했다. "세상에, 이거 기원전 2000년이네!"[146] 원자재와 공사장 인력으로 미술작품을 제작하려던 모리스는 (후기산업화 시대가 아니라) 산업시대 이전의 역학과 중노동을 향한 강한 노스텔지어를 선보인 셈이 되었다.(이러한 감성에는 남성 노동자 계급이 잃어버린 남성성을 향한 노스텔지어가 포함된다. 이 지점에 대해서는 모리스 혼자만 그랬던 것은 아니다. 전쟁기 동안 생산 조건의 변화로 겪게 되는 불안은 흔했으며, 이는 젠더의 맥락으로 전도되거나 재구성되곤 했다.)

미술인과 노동자를 동일시하려는 시도가 안전모 폭동 이후 무산된 사실은 미술과 노동 사이의 구별을 제거하겠다는 시각이 잘못된 것임을 보여준다.[147] 무거운 재료들을 끌어당기는 힘센 노동 인력의

사진, 그들의 찡그린 얼굴과 불끈 올라온 근육을 제시한 모리스의 전시는 미술을 노동의 형식으로 만들길 바랐던 미국 좌파 미술계를 명료히 이해할 수 있게 한다. 모리스는 왜, 그 수많은 노동자 사이에서 일했던 그였건만, 굳이 가장 흔한 '우두머리'의 상징인 **시가**를 입에 물고 연기를 뻐끔뻐끔 내뿜었어야 했단 말인가? 억지로 지어낸 노동자의 정체성은 '건설 노동자'와 그들의 우두머리 사이를 불안하게 오가고 있었다. 모리스가 안전모를 쓴 채 설치에 직접 뛰어든 모습이 찍힌 사진이 없다는 것 또한 그에게 안전모가 심리적 투영과 환상이었음을 보여주는 결정적 증거다.

언론은 휘트니 전시를 주요 기사로 계속해서 다루었지만, 그중 상당 부분은 모리스의 아카이브에서 사라져 버렸다.[148] 이 기사들이 지워졌다는 사실은 놀랍기만 하다. 이는 정치적 목표를 예술의 형식에 통합하려 했던, 모리스 자신에게 (논란의 여지가 많을지라도) 가장 중요한 전시, 즉 미술인으로서의 발전 과정에서 전환점을 차지하는 전시의 가치를 재고하게 한다. 휘트니와 테이트 전시 이후 모리스는 프로세스 아트로부터 멀어지기 시작했고 후기 미니멀리즘을 버렸다. 따라서 모리스의 휘트니 전시는 그의 작품 세계에 비평적 단절을 만들어냈다. 이 지점을 심도있게 분석한 알렉스 포츠에 의하면, 휘트니 전시는 '[모리스가] 상징했던 거의 모든 것을 거부하면서 암울하게 끝나 버린 (…) 위기'로 구성되었다.[149] 1970년에 일어난 일련의 사건들은 미국 미술인들의 미술과 노동에 대한 사고에 일대의 전환을 가져온 것으로 보인다. 미술노동자연합 또한 미술파업이 일어나고 일 년이 채 되기 전부터 삐걱거리기 시작했다. 미술파업이 예술 행동주의의 커다란 승리의 순간으로 여겨지긴 하지만, 이 치열한 혼란과 모순의 시기인 1970년 5월을 관찰했을 때 '미술노동자'의 정체성에는 분절된, 해결되지 못한 부분이 있다.

4

루시 리파드의 페미니스트 노동

미술관 관리자는 미술노동자 대부분이
세 가지(여성의 경우 네 가지)의 인생을 산다는
사실을 잘 모른다. 이들은 미술작품을 만들고,
생활비를 벌고, 정치 혹은 사회 활동가로 참여하며,
어쩌면 가사 노동까지 할 수도 있다.
—루시 리파드(1970)[1]

여성의 일

"여기 스물두 개의 리뷰를 보내드립니다. 마감이 언제였든지 날짜를
맞추었길 바라요. 지난주에 아기를 낳아서 조금 늦어졌어요."[2] 루시
리파드는 1964년 12월 11일 『아트 인터내셔널』 편집장에게 보내는
원고에 이같은 내용의 편지를 동봉했다. 아들의 출생이 마치 별일 아
니라는 듯한 말투는 그가 출산하자마자 일주일 만에 스무 개 이상의
리뷰를 보내야 했을 만큼 얼마나 일에 치여 살았는지를 짐작하게 한
다! 리파드는 임신을 숨긴 사실에 대해 "다행히 편집자가 스위스에

있었기 때문에 출산할 때까지 말하지 않았다"며 아무렇지도 않은 듯이 언급했다.[3] 딱딱하고 조금은 공격적으로 보이는 말투에서, 우리는 커리어를 시작하는 시점에서 그가 자신의 젠더에 대한 위치를 설정할 때 얼마나 조심해야 했는지를 느낄 수 있다. 리파드는 자신이 아이의 엄마라는 사실이 경력에 걸림돌이 됨을 인지하고 있었고, (출산에서나 고용시장에서나) 여성과 노동자의 상충되는 정체성은 그가 페미니즘을 점점 더 명료히 의식하도록 했다.

이번 장은 미술노동의 정의를 확장해 미술노동자연합과 미술파업에 가담했던 미술비평가나 큐레이터가 자신의 생산물을 어떻게 이해했는지를 정치적 측면에서 다룬다. 이들의 저작 활동은 '미술노동자'의 맥락 중 어디에 위치했을까? 더불어 1960년대의 페미니즘 운동이 '미술노동'으로 타당한 범위를 어떻게 변화시켰는지도 살펴보게 될 것이다. 미국 페미니즘의 역사는 노동의 역사이기도 하다. 마찬가지로, 노동의 역사 또한 여성의 기여를 고려하지 않고 완성될 수 없다. 노동이라는 단어는 젠더로 인해 이중의 의미를 갖는다.[4] 때문에, 노동은 모든 2세대 페미니즘의 복잡한 계보들에서 중심을 차지한다. 미국 페미니즘은 십구세기와 이십세기 초부터 중요한 전례가 만들어졌던 만큼 1960년보다 훨씬 이전으로 거슬러 올라간다. 1966년 무렵, 페미니즘은 전국여성협회(National Organization for Women)의 설립과 함께 이미 좌익계의 인식 안에 자리잡았을 만큼 영향력이 있었으며, 1969년에 와서 여성해방은 중요한 사회운동이 되었다. 이 '2세대의 물결'은 페미니즘이 탄력을 받기 시작한 1960년대 후반 통합된다. 이는 시민권의 신장과 신좌파의 뒤를 이은 것이기도 했고, 팔 벌려 환영받지는 못했다 하더라도 이 둘과 복잡하게 얽혀 있었다. 엘렌 윌리스(Ellen Willis)는 "우리는 놀림을 받았고, 하대받았으며, 불감증 환자니, 감정 장애가 있는 남성 혐오자라고 불렸으며 심지어 좌익에서는 정치엔 관심이 없다는 말까지 들었다"라고 썼다.[5]

어떤 역사학자들은 베티 프리단(Betty Friedan)이 쓴 『여성의 신비(The Feminine Mystique)』가 여성에게 무자비했던 사회적 여건을 적

어 '이데올로기적 전환의 씨앗'을 심었기 때문에 이 저서가 출간된 1963년을 여성해방운동이 촉발된 해라고 기록했다.[6] 프리단의 저서는 이차대전이 끝나자 여성을 가사 노동에 복귀하도록 밀어붙였던 정황과, 집 안에 갇혀서 할 수 있는 일만 하도록 여성에게 심리적 압박을 가했던 단체들을 다뤘다. 하지만 이러한 압박을 무릅쓰고 많은 여성이 직장에 머물렀다. 이는 여성이 전쟁기 동안 고용시장에 이미 큰 폭으로 진출했던 덕분에 가능했으며, 1960년대 초가 되어서 여성은 미국 노동인구의 삼분의 일을 차지하게 되었다.[7] 그러나 연구는 남성이라면 일 달러를 받을 때, 유사한 수준의 경험을 가진 여성은 오십구 센트를 받는 사실도 보고했다.(이 통계는 우리에게 친숙할 뿐만 아니라 정치적으로도 의미가 있어서 여권신장운동 배지에도 '59 ¢'가 등장했다.)

대통령직속여성위원회(Presidential Commission on the Status of Women)가 여성의 임금에 대한 차별과 근로 기준을 조사한 실태 보고서를 1963년 발간하자 같은 해 동일노동동일임금법이 제정되는 등, 성 불평등 관련 법제화는 새로운 시대를 맞았다.[8] 비록 십 년 후 각 주정부 차원에서는 비준에 실패했지만, 1971년 미국 연방대법원은 고용 관행에서 성차별을 종식하라는 명령을 내렸고, 1972년에는 남녀평등 헌법 수정안(Equal Rights Amendment)이 국회에서 승인되었다.[9] 평등하게 적용되는 상응 가치, 즉 동등한 보상은 1960년대를 지나는 동안 페미니스트 논리의 중심을 차지했고 전국여성협회의 원형은 '동일노동동일임금'을 위한 주된 항목을 갖고 있었다.

그러나 급진적 페미니스트에게 이 정도의 성취는 충분하지 않았다. 문화적 페미니스트들이 출산휴가를 주장했던 한편, 급진적 페미니스트들은 모성과 관련된 진부한 관념 전체가 폐지되길 바랐다.[10] 이들은 여성 계급을 해방할 혁명을 요청했다. 1969년 레드스타킹스(Redstockings)[11]는, "여성은 억압받는 계급이다. 우리에 대한 억압은 총체적이며 우리들의 삶 구석구석에 영향을 미치고 있다. 우리는 성적 대상으로, 양육자, 가정부, 그리고 값싼 인부로 착취당하고 있다"

고 선언했다.[12] 국제가사노동임금연합(International Coalition for Wages for Housework)은 1972년 여성의 가사 노동에 임금이 지급되는 새로운 사회경제를 촉구했다. 이들은 청소, 육아, 요리같이 여성이 감당하지만 인정받지 못하는 노동이 전 세계 노동의 삼분의 이를 차지하는 한편, 이중의 단지 오 퍼센트만이 보상을 받는 실정이라고 밝혔다. 달리 말하면 여성의 노동은 페미니즘의 전면에서 다루어졌고, 페미니즘을 추구하며 미술비평이 젠더화된 노동임을 깨달아 가던 리파드에게도 노동의 문제는 중요한 자리를 차지하게 되었다.

리파드가 속한, 백인이자 교육받은 중산층 도시민으로 구성된 인구 집단은 미국의 문화적 페미니즘 관점에서 가장 큰 변화를 겪은 것으로 보고된다. 프리단이 경력과 가정의 틈새에 끼어 여성이 겪는 괴로움을 '위기'로 간주하며 스미스칼리지의 졸업생을 인터뷰하던 시기, 리파드는 그 학교에서 수학 중이었다. 리파드가 자신의 임신과 출산을 『아트 인터내셔널』 편집자에게 숨긴 것 또한 이러한 위기의 징후이다. 리파드의 전기(傳記)를 여기에 인용하는 이유는 리파드를 그저 통계수치에 끼워 넣으려는 것이 아니다. 이 일화는 1960년 후반을 기점으로 의문에 붙여지곤 했던 리파드의 여성으로서나 비평가로서의 위상은 물론, 헌신적인 행동가였던 그가 어떤 구체적인 선택을 해야 했는지를 알려준다. 앤 와그너는 여성이 자신의 '여성성'을 어떻게 경험하는지, 혹은 깊이 이해하게 되는지를 연구한다는 것은 일종의 '미적 자아가 어떻게 작동하는가'에 다가가는 것이라 했다. 이십일세기의 여성 창작자들에게 정체성이란 젠더로 구별되는 독특한 기대와 억압으로 가득 차 있다.[13]

리파드가 자신을 미술인이 아니라 굳이 미술노동자라 부른 사실은 1960년대에서 1970년 사이 미술노동이 얼마나 불안정한 개념이었으며 또한 확장되어 갔는가를 보여주는 사례이다. 그의 정체성은 아르헨티나를 방문하고 미술노동자연합에 참여하는 동안 노동이 젠더화된다는 사실을 의식하게 되면서 서서히 확립되었다. 아르헨티나 방문과 미술노동자연합 참여는 형식주의였던 리파드의 초기 비

평이 페미니스트적 실천으로 넘어가는 전환점으로 작용했다.[14] 이러한 성장의 궤적은 반전운동과 더불어 남미나 미국 내 분리 구역을 여행하는 경험을 통해 정치적 의식이 자라나는 페미니스트의 일반적 행보를 따르고 있다.[15]

리파드가 페미니스트가 되어 가는 여정은 글쓰기가 노동임을 이해하면서, 즉 자신이 지적으로 추구하는 바가 임금노동이기도 하다는 점을 이해하면서 형성되었다. 이러한 시각은 상당 부분 자신이 일하는 여성이라 인식한 데서 기인한다. 리파드는 그가 비평을 시작한 1964년에서 1969년 사이 [자신의 글에 주어를 그녀(she) 대신 남성형 대명사인 그(he)를 사용해] '미술인인 그는' 혹은 '독자나 관객인 그는'이라고 쓰곤 했을 뿐만 아니라 최악의 경우 혼란스러운 정체성의 실제 사례인 '비평가인 그는'이라고 말하는 자신을 발견했다고 회상했다.[16] 그는 남편인 로버트 라이먼(Robert Ryman)이나, 미술인이자 친구였던 솔 르윗, 로버트 맹골드와 마찬가지로 자신이 '남성 중의 하나'라고 착각했었다.[17]

'미술인의 아내'라는 지위는 난감한 것이었고, 남편과 함께 혹은 남편의 그늘 밑에서 자신의 경력을 만들어 나가는 여성 미술인에게는 특히 그러했다. 그녀의 남편 라이먼도 1972년 폴 커밍스(Paul Cummings)와의 인터뷰에서 아내가 미술인의 대척점에 해당하는 비평가라는 점이 경쟁에 문제가 되지 않는다고 인정했다. 커밍스가 "당신의 경력과 아내의 직업이 충돌하지는 않나요?"라고 물었을 때 라이먼은 "문제없습니다. 물론 아내도 화가였다면 사정이 좋지 않았겠지요. 그랬다면 상황이 아주 나빴을 겁니다"라고 답했다.[18] (라이먼과 리파드는 1968년 이혼했다.) 리파드의 상황은 사실 다른 역학 관계 아래에 있었으며, 그는 자신을 미술인이라고 생각하지도 않았다. 박사학위를 위해 뉴욕대학교의 미술대학원에 다니면서 동시에 프리랜서 연구원으로 일했던 리파드는 학위를 따는 이유도 학자가 되고 싶어서라기보다는 연구원으로서의 보수를 올려 보려는 심산이었음을 회상했다. 예를 들어, 당시 시간당 이 달러 받던 것을 삼 달러씩 받을

수 있으리라는 기대에서였다.[19]

　대학원의 다른 동료와는 달리 리파드는 학업을 위해 돈을 벌어야 했고 따라서 그 스스로 자신이 '학교의 프롤레타리아'라는 생각이 확고해졌다고 1976년을 회상했다.[20] 젠더로 구별되는 계급 차를 의미하는 '프롤레타리아로서의 여성'은 특히 엥겔스(F. Engels)에서부터 시몬 드 보부아르(Simone de Beauvoir)로 이어지는 역사 깊은 사고의 궤적을 추적한 마르크스주의자나 2세대 사회주의 페미니스트의 연구에 자주 등장하는 표현이다.[21] 이러한 비유는 1960년대 말에 일반화되었고 저메인 그리어(Germaine Greer)와 같은 저명한 페미니스트 저자는 '여성이야말로 진정한 프롤레타리아'라고 주장하기도 했다.[22] 따라서, 리파드가 자신을 '학교의 프롤레타리아'와 동일시한다면, 이는 안드레와 모리스가 자신들을 노동자로 설정했을 때 특정 젠더의 색채가 강했던 만큼이나 특정 젠더를 지시하게 된다. "나는 자신을 미술사 매춘부라고 불렀습니다. 왜냐면 누가 부탁하든지 무엇이든 조사해 주고 다녔으니까요."[23] 리파드는 자신을 프롤레타리아라 부르다가 곧바로 (여성의 하층 노동을 대표하는) 매춘부라 불렀다. 이러한 선언은 그의 신진 비평가 활동의 용병적 면모와 암묵적으로 성적 요소를 결합시킨다. '매춘부'라는 자기 비하는 남성 주도적인 분야에서 '아이디어를 파는' 여성의 위치가 얼마나 무기력했는지를 드러낸다.

　그가 사용한 매춘부라는 메타포를 확장해 보면, 리파드의 초기 비평이 다뤘던 주제들은 상당히 난잡했다고 할 수 있다. 아프리카의 가면에 대해 글을 쓰다가 팝아트 판화를 논하는 등, 다양한 주제를 다루었고, 자신의 전문 분야를 정립하도록 일관된 주제를 고수하지도 않았다. 여성 미술인들이 사례로 자주 등장하기는 했으나 초기 저작에서 젠더 문제는 그의 주요 관심사가 아니었다. 이후 스스로 지적했듯이, 작가론으로 구성된 그의 첫 미술비평서인 『변화하는: 미술비평 에세이(Changing: Essays in Art Criticism)』는 여성 미술인을 다루지 않았다.[24] 심지어, 출판되지는 않았지만 1960년대 중반에 주고받

은 서신 중에는 여성의 미술 제작을 경솔한 어조로 평한 글이 발견되기도 했다. 예를 들어 맥다월 콜로니에서 운영하는 레지던시프로그램에 어느 여성 미술인을 추천하는 1965년 편지에서 그는 "그녀에게서는 (…) 여류화가에게서 발견되는 호전성을 전혀 찾을 수 없습니다"라는 평을 썼다.[25] 이 편지에는 아마도 편지가 씌어진 이후에 덧붙여진 것으로 보이는 손 글씨 주석이 달려 있는데 뜻밖이라는 듯이 **호전성**이라는 단어 옆에 두 개의 느낌표가 달려 있다. 이 표식은 리파드의 여성 미술인에 대한 태도가 후에 바뀌었음을 말해 준다.

하지만 다양한 분야에 관심을 산발적으로 쏟던 시기는 오래가지 않았다. 그는 1960년대 후반 뉴욕 미술계 대부분이 그랬던 것처럼, 온갖 종류의 절충된 오브제를 다루는 글쓰기에서 벗어나 그가 1966년 '기이한 추상화'라 명명하고 이어 '비물질화'라 불리게 될 미술을 옹호하는 글쓰기로 옮겨 갔다. 그는 이 시기부터 미니멀 아트와 개념미술 미술인들을 중점적으로 다루기 시작했다. 다수가 미술노동자연합의 동료들이었으며, 그는 미니멀 아트와 개념미술이라는 진보된 미술의 일시적·참여적·개념적 요소로부터 급진적 잠재성을 발견했다. '미술사 매춘부'라는 인식도 그가 **미술노동자**라는 용어를 받아들이면서 전환을 맞이하게 되는데, 이러한 자기정체감 측면에서의 전환은 그의 비평에서의 전환과도 맞물렸다. 또한 이후 글쓰기가 의심의 여지없이 정치적인 노동의 형식임을 받아들이면서 그는 점점 더 페미니즘 미술을 받아들이게 되었다.

미술노동자라는 리파드의 정체성에는 그와 동시에 진행되었던 미술비평의 전문가화가 그림자처럼 따라다닌다. 에이미 뉴먼(Amy Newman)을 인용하면, "이른바 '미술계'로 알려진 미국에서의 제도화는 (미술의 지적·지형적·법적·사회적 층위는 물론 생산·분배·홍보·전시·소비를 아울렀던 것으로) 1960년에서 1970년 사이에 이루어졌다."[26] 루시 리파드가 프리랜서로 일하면서 생계를 유지할 수 있었던 것은 당시 미국에서 비평에 대한 가치가 높아지고 있었으며 지위 또한 전문가로서 부상하고 있었기 때문이다. 비평가는 더 높은

보수를 받기 시작했을 뿐만 아니라 제도 안에서의 위신 또한 올라가고 있었다. 그렇다고 그가 비평가라는 역할로 큰돈을 벌어들일 수 있었다는 의미는 결코 아니다. 연방예술기금이 1972년 개별 비평가에게 지원금을 지급하기 시작했을 때부터, 미술비평계 또한 몇몇 미술비평가만 주목받고 나머지는 폄하되거나 혹사당하는, 미술 산업에서의 스타 시스템을 반영하기 시작했다. 이와 관련해 어빙 샌들러는 이렇게 설명했다. "비평가들의 이미지가 향상된 것과는 달리, 아직도 이들의 경제적 여건은 어렵기만 하다. 소수의 비평가만 높은 고료를 받거나 전임직을 가졌는데, 예를 들어『뉴욕 타임스』나『뉴스위크(Newsweek)』『타임』에 고용된 사람들이 이에 해당한다. 수요가 많은 비평가 몇 명을 제외하고는 대부분이 월간 미술잡지에 프리랜서로 글을 기고하며, 미술 전문직 중 가장 낮은 보수를 받았다. 그들의 생계는 강연이나 강의, 미술관에 초대되어 전시를 기획하고 혹은 이해관계가 충돌하기 쉬운 심사를 맡고 받는 사례비로 충당된다."[27] 뉴욕이라는 조그마한 미술 현장에서 얼마나 많은 비평가와 미술인이 서로 친구이거나 동료인가를 고려하면, 이해관계가 충돌할 가능성은 실재했다. 많은 미술노동자들이 비평의 '자율성'에 대해 촉각을 곤두세웠으며, 미술노동자연합의 반체제적 에토스는 곧이어 홍보와 권력의 맞물림을 공격의 대상으로 삼았다.

아르헨티나를 방문하다

"1968년 가을, 나는 아르헨티나를 방문하면서 정치적으로 의식화되었습니다." 루시 리파드는 1969년 인터뷰에서 이렇게 말했으며, 이는 그의 저서인『육 년: 미술 오브제의 비물질화(Six Years: The Dematerialization of the Art Object)』의 서문에 수록되기도 했다.[28] 리파드는 같은 내용을『중심에서: 여성 미술에 관한 페미니즘 에세이(From the Center: Feminist Essays on Women's Art)』와『의미 이해하기: 사회

변화를 위한 십 년의 미술(Get the Message?: A Decade of Art for Social Change)』과 같은 저서는 물론, 지난 이십오 년간의 수많은 인터뷰를 통해 밝혀 왔기 때문에 아르헨티나 방문은 그가 사회 참여적 미술실천을 끌어안게 되는 신화의 토대가 되었다.[29] 하지만 리파드가 아르헨티나에서 정작 무슨 일을 했는지 혹은 그 방문이 어째서 그리도 많은 영향을 미쳤는지는 잘 알려지지 않았다. 이 여행은 리파드의 노동을 접목한 글쓰기나 전시기획에 어떻게 영향을 미쳤을까? 리파드가 아르헨티나에서 접했던 미술이나 행동주의적 실천과 그가 미국으로 돌아와 주도했던 사업들 사이에 줄로 그은 듯 깔끔한 연결선이 그려지지는 않는다.[30] 이를 1960년대에 팽배했던 국제주의에 미술적 교류가 매끄럽게 발맞춰 움직였다는 가정 아래에서만 본다면, 타국의 고유한 미술 생산 환경이 어떻게 오해의 소지 혹은 소통의 단절을 불러일으키는지를 충분히 고려하지 않는 것이다. 리파드가 아르헨티나를 방문한 사연도 부분적으로 오역된 경우에 해당했다.[31]

그렇다면, 리파드는 아르헨티나에서 무슨 일을 겪은 것일까? 1968년 그는 부에노스아이레스에 있는 아르헨티나국립미술관(Museo Nacional de Bellas Artes)으로부터 어느 대규모 공모전의 심사 위원을 맡아 달라는 초대를 받았다.[32] 프랑스 대사관이 공동 주최했던 이 공모전의 다른 심사 위원은 프랑스 미술잡지 비평가이자 큐레이터였던 장 클레이(Jean Clay)였다. 큐레이터나 비평가가 비엔날레와 전시로 이루어지는 국제 행사의 회로에 이러한 형식으로 초대되는 정황은, 그들의 여행을 장려하는, 즉 미술계가 점점 더 떠돌이의 성격이 짙어지는 과정을 보여준다. 이전의 미술 관광은 부유층에 국한됐지만, 세계화가 급속도로 진행되고 정보의 초국가적 유통이 증가하는 1960년대에 와서 이러한 종류의 여행은 미술인과 비평가들의 일상 속에 깊숙이 얽혀 들어갔다. 개념미술이 상대적으로 운송이 쉬운 점 또한 동시대 미술의 국제적 이동성을 수월하게 했다. 엽서나 미술인의 저서만 들고 다니면 되는 개념미술은 대개 운송 비용이나 보험료 문제를 고민할 필요도 없이 미술인이 지시문만 보내면 현장에서

바로 만들어낼 수 있었다. 이전의 추상표현주의가 '미국적임'을 과대 포장했던 것과는 달리, 1969년 런던의 현대미술학회(Institute of Contemporary Art in London)과 베른쿤스트할레(Kunsthalle Bern)에서 개최된「태도가 형식이 될 때(When Attitude Becomes Form)」와 같은 전시는 전 지구적 감성이 내재된 개념적 현대미술을 널리 알리는 계기가 되었다. 미술이 전 지구적 수위에서 유통하게 되자 미술잡지의 배포 또한 증가했고 미국과 유럽 전역에『아트 인터내셔널』과『아트포럼』이 깔리게 되었다.

리파드에게 수월한 이동성이라는 새로운 국면은 미술계의 분권을 약속하는 것으로 보였다. 그는 1969년 희망에 들떠 다음과 같이 적었다. "비물질화된 미술에서 중요한 지점은 그것이 권력 구조를 뉴욕 너머로, 미술인들이 그때그때 있고 싶은 장소 어디에나 퍼뜨릴 수 있다는 겁니다."33 그러나 리파드는 미술에 내재한 정치적 한계를 곧 깨닫게 되었다. 개념미술이 미술과 권력의 유착에 도전할 수 있다는 희망을 언급한 것과 마찬가지로 다국적 기업 또한 개념미술이 어필하고자 하는 대상인, 전시를 관람하기 위해 먼 곳을 마다하지 않는 지적인 관객층에 어필할 새로운 홍보 방안으로 이 한시적인 미술을 포섭하고자 했다.

그가 아르헨티나에 심사 위원으로 초대된 정황은 여기에 정확하게 들어맞는다. 후안 카를로스 온가니아(Juan Carlos Onganía) 장군의 군부독재가 정점에 다다랐던 시기에 열린 이 전시와 공모전은 불미한 사건으로 마무리되었다. 이 전시는 플라스틱 회사의 후원을 받았는데, 주최 기관은 리파드와 클레이에게 플라스틱을 재료로 사용하는 미술인에게 상을 수여하도록 압력을 가했다. 심사 위원이 작품을 보기는커녕 그 나라에 도착하기도 전에 이미 어느 미술인이 상을 받을지가 정해져 있었다. 리파드는 이 경험이 무척 당황스러웠다고 한다. 이 상은 표면적으로 미술의 질적 가치나 혁신을 상찬하는 것으로 보였지만 사실 미술을 기업홍보에 봉사시키려는 공공연한 시도였고, 리파드에게는 기업 후원의 해로운 민낯에 눈을 뜨게 된 사건이었

다. 그의 말을 빌리자면 다음과 같다. "기업의 통제와 대면하고 또 거부할 수밖에 없었어요."[34]

리파드는 당시 어눌했던 스페인어 실력과 더불어, 호텔에서 심사장으로 가는 동안 기관총을 겨누는 등, 공공연한 군사조직 문화에 놀랐던 일화에 대해 "솔직히 어떻게 해야 할지 몰랐습니다"라고 회상했다.[35] 설상가상으로, 프랑스 대사관은 참여 미술인들 대부분이 68혁명에 가담한 노동자와 학생의 저항 정신에 공감했던 이들임에도 불구하고 정치적 표현을 제한하기까지 했다. 리파드가 기억하기로 '파리에서 일어났던 혁명의 현장에서 갓 빠져나온 사람들이었던' 클레이와 자신은 공모전의 상을 여러 명에게 나누어 줌으로써 한 사람에게만 수여하는 공모전의 의도를 무산시켰다.[36]

이 정치적 검열에 대항해 공모전에 참가한 아르헨티나 미술인 중 상당수는 전시에서 작품을 철수했으며, 그중 미술관에 침입해 프랑스에서 발발한 투쟁과 뜻을 같이한다는 선언을 했던 이들은 검거되었다.[37] 이들은 「우리는 항상 공모의 유혹에 저항해야 합니다(We Must Always Resist the Lures of Complicity)」라는 제목의 공동 성명서를 내고 "우리의 공모전 **참가 거부**는 어떠한 혁명의 도정도 무효화하려는, 부르주아들이 제정한 문화 메커니즘에 공모하는 어떠한 (공식이나 비공식) 행사에도 **참가를 거부하겠다**는 원대한 의지의 작은 표현에 불과합니다"라고 밝혔다.[38] 이 '참가 거부'는 좌익 미술인들에게 필수적인 전술이 되었으며 이 년 후 미술파업에서도 사용되었다. 이러한 미술인들의 보이콧에 정부는 폭력으로 대응했으며 이는 리파드에게 미적 형식으로 행해지는 거부의 정치적, 전략적 힘과 효력을 깨닫는 계기가 되었다. 그러나 이 순간은 또한, 기업이 미술을 '브랜딩'에 이용하는 시도를 눈으로 직접 확인한 순간이기도 했다.

훗날 미술노동자연합에 가담하게 된 다수의 미니멀 아트와 개념미술 미술인들은 이러한 기업의 산물을 사용하는 것에 관한 문제들을 철저히 검토했다.[39](예를 들어 한스 하케는 미술관이나 「태도가 형식이 될 때」 같은 전시에 대한 기업 후원을 작품에서 다루었고 이

는 다음 장에서 더 자세하게 논의될 것이다.) 미술노동자들은 미술이 어떻게 홍보에 이용되는가에 관해 논쟁을 벌였다. 비평가 그레고리 배트콕은 "기업은 작품을 소장하거나 수집하는 일엔 관심이 없는데, 그럼에도 불구하고 구체적이지는 않지만 상품과 마찬가지로 돈값을 한다고 느낀다"고 평했다.[40] 아르헨티나 전시를 통해 리파드는 자신의 비평에 내재한 노동의 가치 평가 문제와 마주하게 되었다. 이전에는 "누가 부탁하든지 무엇이든 조사해 준다"고 자랑하던 그였지만 예술이 이렇게 도구화되는 상황에서는 자신의 비판적 판단에 대한 자율성에 위협을 느꼈다. 몇몇 친한 미술인들에 관해 썼던 글로 인해 이 취약한 자율성은 때때로 타협처럼 보였지만, 이번 경우만큼 그가 내리는 비평적 검증이 노골적인 금전적 가치로 전환되는 상황을 대면한 적은 없었다.

심사가 끝난 후, 리파드와 클레이는 미술의 정치적 독립을 요청하며 작품을 철수했던 급진적 미술인들과 접촉을 시도했다. 리파드는 공모전 소동이 끝난 후에도 아르헨티나 로사리오(Rosario)로 옮겨가 그곳에서 로사리오그룹이라고도 불리는 전위미술인그룹(Grupo de Artist as de Vanguardia)을 만났다. 리파드가 로사리오를 떠나고 몇 달 후, 로사리오그룹은 노동의 맥락에서 미술과 정치를 융합한 1960년대 미술인 집단 중에 누구보다 가장 논리적인 시도였던 '투쿠만 불타다(Tucumán Arde)' 행사를 개최했다.[41] 이 행사를 둘러싼 정황은 너무나 복잡해서 여기서 자세하게 논의하기에는 무리가 있다. 요약하면, 온가니아 체제는 직전에 해당 지역 경제의 '합리화'를 명목으로 그 지역에 일자리와 수입의 근원이었던 설탕 정제소 폐쇄를 감행했었다.[42] 이는 투쿠만 북서 지역을 강타한 끔찍한 빈곤의 원인이 되었다는 논쟁으로 이어졌다. 그러나 노골적인 왜곡을 통해 정부는 이 지역의 경제적 파탄을 두고 압도적인 성공이라며 언론 캠페인을 벌였다. '투쿠만 불타다'는 삼십 명이 넘는 미술인, 학생, 노동자 들이 함께 힘을 모아 투쿠만 북서 지역의 빈곤에 관해 인터뷰하고, 서류를 수집하고, 통계자료를 모으는 등, 집단적 노력이 축적되어 만들어진

59. 전위미술인그룹
(로사리오그룹)의 '투쿠만
불타다' 설치 전경. 레온
페라리가 디자인했으며,
이 설치는 의도적인
오보를 강조했다.
아르헨티나노동총연맹
건물 강당. 1968.

결과였다.

　로사리오그룹은 왜곡된 사실을 발표했던 정권에 대항해 설립된
단체이다. 이들은 검열을 자행하는 미술관이나 엘리트주의적 공모
전에 대한 환상에서 벗어나 정치미술의 미학적, 이념적 재발명을 추
구했다. 또한, 전시 공간에 관해서도 관행을 따르지 않았으며, 투쿠
만의 빈곤을 기만했던 정부를 폭로하는 행동주의적 캠페인을 벌였
다. 이들은 정부의 거짓 주장에 대응하는 정보를 수집했으며, 경제
전문가, 저널리스트들의 협조를 받아 제작한 포스터, 신문 기사, 사
진, 그래프를 통해 이른바 '반박 논리'를 제시했다. 1968년 11월 3일,
그룹은 자신들의 노력의 결과물을 아르헨티나노동총연맹(Confeder-
ación General de Trabajo) 건물 강당에 공동 설치의 형태로 전시했으
며, '투쿠만 불타다'라고 이름 붙였다. 이들의 설치 전략은 주목할 만
한데, '투쿠만 불타다'에서 관객은 두 층위의 정보를 접하게 된다. 하

나는 정권이 제공한 미화된 허구였고, 다른 하나는 로사리오가 정리한 인터뷰 자료와 통계 그래프였다. 이 설치를 디자인한 미술인은 레온 페라리(León Ferrari)였는데(도판 59),[43] 캘리그래피와 문자를 활용한 작품으로 알려진 페라리는 삭제, 거짓, 조작된 공식 자료를 정부의 모순으로 몰고 가는 방법으로 병치와 시각적 부조화를 사용했다.

'투쿠만 불타다'의 전략은 "창작은 사라지고 미술 작업은 실질적인 정보 형성 과정을 작동시키는 사실에 대한 해설로 전환된다"[44]는, 에두아르도 코스타(Eduardo Costa), 로베르토 자코비(Roberto Jacoby), 라울 에스카리(Raul Escari)가 1966년 제안한 '대중매체적 미술' 개념에서 왔다. 이 행사의 관객들은 해석을 매개할 자료 없이, 상반된 연구 내용을 마주하고 주어진 자료에 능동적으로 뛰어들어야만 한다. 안드레아 준타(Andrea Giunta)가 썼듯이, 로사리오그룹은 '투쿠만 불타다'를 통해 결과적으로 저널리스트가 되었다. 이들은 '과부하된, 그리고 상반되는 정보의 형성'을 토대로 사회적·전환적·혁명적 미술을 이야기했다.[45] 일부 참여 미술인들에게 미술과 정치가 극단적으로 충돌한 이 행사는 미술의 소멸을 의미했다. 어떤 이들은 독재 정권이 계속되는 동안 미술 창작을 완전히 포기하고 사회 연구로 직업을 바꾸거나, 또는 게릴라 저항 단체에 가담했다. '투쿠만 불타다'에 참여한 에두아르도 파바리오(Eduardo Favario)는 1969년 노동자혁명당(Workers' Revolutionary Party)에 가입했고 1975년 아르헨티나 군에 의해 사살되었다.[46]

리파드가 로사리오그룹을 만난 시기는 사실상 그룹이 조사 작업을 한창 진행하던 단계에 있었기 때문에 그는 1968년 11월에 공개된 설치 결과물을 접할 기회가 없었다. 그는 이들이 "이렇게 처참하고 부패한 세상에서는 미술을 할 수 없다고 느꼈다"는 점에 깊은 존경심을 표현했다.[47] 리파드에게 '투쿠만 불타다'는 미술인들이 사회정의를 위한 투쟁의 영역으로 온전히 옮겨 가는 상황을 대변했으며, 노동자와 노조와의 협력이 가진 정치적 가능성을 보여준 사례였다. 로사

60. 전위미술인그룹(로사리오그룹), '투쿠만 불타다' 중에서. 뒤쪽으로 벽화, 그래피티가 보인다. 아르헨티나노동총연맹 건물 강당. 1968.

리오그룹이 (저널리즘 혹은 일련의 언어학적 제안으로서) 미술과 정보를 병합했던 정치적 행보는 후에 리파드가 개념미술을 지지한 논리와 일치한다. 하지만 리파드가 아르헨티나에 **없었기** 때문에 '투쿠만 불타다'의 결과물을 관람할 수 없었다는 사실은 중대한 의미가 있다. 그는 아르헨티나노동총연맹 건물의 강당 벽면과 바닥의 모든 빈자리마다 포스터가 줄줄이 붙여진 모습, 이미지가 강당 전체를 뒤덮고 문구와 단어가 스프레이 페인트로 채워진 모습(도판 60)을 보지 못했다. 그는 저널리즘과 이론적 차원에서 이 프로젝트의 시작 단계를 접했을 뿐, 거대한 규모의 사진, 그래피티, 그래프, 증언을 담은 녹취록, 보고서가 공간 전체를 차지했던 마지막 설치의 복합성을 직접 목격하지 못했다. 결과적으로 그는 '투쿠만 불타다'를 어느 정도 오해하게 된다. 리파드는 이전에 몇몇 개념미술 작품에서 엿보았던 것처럼 그 설치가 미술의 **완전한 증발**, 미술 생산의 절대적 중지를 의미한다고 해석했고, 이 행사가 보여준 시각적·수행적 의미를 고려할 수 없었다. 하지만 로사리오그룹은 자신들의 미술실천이 집단적인 성격을 가지며 미술, 정보, 행동주의 사이의 긴장 관계를 유지하는 것으로 이해했다. 이 행사에서 로사리오그룹은 투쿠만 현장에서 작

업을 진행하는 동안 제작한 단편영화, 녹음 자료와 깜박이는 조명을 노조 강당에 설치했으며, (투쿠만 지역 설탕 정제소의 폐쇄를 상기하는) 설탕을 뺀, 쓰디쓴 커피를 관객에게 제공했다.[48] 리파드는 로사리오그룹의 거의 연극적이라 할 만한 요소를 의식하지 못한 채, 그들의 작업을 미술의 재발명이라기보다는 (이미지로부터 멀어지자는) 미술의 유예 혹은 거부로 이해했다.

비평가로서 리파드는 미술이 활자화된 정보의 형태를 띨 수 있다는 개념에 특별히 매료되었다. 후에 그는 인용, 발췌문, 작가 노트를 짜깁기한 패스티시(pastiche)[49] 형식의 연대기적 저서, 『육 년: 미술 오브제의 비물질화』를 민주적 관람과 연결하기도 했다.[50] 이 책에서 그는 "독자들이 흥미로운 정보 덩어리와 마주했을 때 스스로 마음을 결정하도록 강제할 수 있다는 생각이 좋다"고 밝혔다. 그에게 정보는 정치성을 내재하게 되었다. 이와 관련해 리파드는 1969년 강연에서 "미술에 대한 정보와 미술로서의 정보의 확산은 (…) 급진적 정치의 목표와 여러 방식으로 연결되어 있습니다. 이 둘의 유사한 관계는 너무나 자명해서 굳이 지적할 필요도 없습니다"라고 했다.[51] 이러한 주장은 미술실천에 정치를 끌어들이는 방법론으로 정보를 수용하는 미술인이 다수 등장했다는 사실뿐만 아니라, 특히 키너스턴 맥샤인(Kynaston McShine)이 뉴욕현대미술관에서 「정보(Information)」 전시를 기획하면서 힘을 얻었다. 미술에 전환점을 제공했던 「정보」는 평화 포스터를 뉴스 기사 옆에, 그리고 그 옆에는 개념미술 프로젝트를 배치했으며, 도록에는 리파드의 실험적인 글쓰기가 포함되었다. 통계자료와 보고서를 수집했던 로사리오그룹의 행보는 이제 한발 더 나아가 정보가 '매체 문화'의 융성을 반영하거나 미술의 상품성에 저항하는 형식주의적 비물질화라는 의미를 넘어 정치화될 수 있음을 보여주었다.[52]

로사리오그룹으로부터 영향을 받기는 했지만, 리파드는 이 그룹의 가장 급진적인 행보랄 수 있는 지역 노동자 및 노조와의 협력을 정작 미술노동자연합에서는 한 번도 시도하지 않았다. 블레이크 스팀

슨(Blake Stimson)은 다음과 같이 주장했다. "여기서 묻지 않을 수 없는 역사적 질문이란, 뉴욕 미술인들 대부분은 자신의 환경을 송두리째 뒤바꾼 전쟁에 반대하고 시민권운동에 발맞추는 미학적 위치를 개발하지 않았는데, (1968년 '투쿠만 불타다'에서 잘 드러나듯이) 왜 아르헨티나 미술인들은 자신을 둘러싸고 고조되는 정치적 분위기에 답하며 자신의 자리를 내팽개치고 노동자 및 행동가들과 힘을 합쳤으며 자신의 미학을 재정의했는가다."[53] 스팀슨의 질문은 그냥 지나쳐 버리기 어렵다. 여기에 답하려면 1960년대 미국과 아르헨티나의 정치, 경제 시스템이 다름을 지적할 수밖에 없을 것이다. 또한, 미술노동자연합과 미술파업에 참여한 페이스 링골드, 톰 로이드, 랄프 오티즈(Ralph Ortiz)뿐만 아니라 많은 흑인과 라틴계 미술인 모두는 미술노동자연합의 미학적 노력이 시민권운동과 결을 같이 한다고 **여겼**다. 그리고 이들이 미술관 내에서의 소수의 권리를 옹호하는 다양성 개선을 위해 노력한 것도 맞다. 링골드를 포함한 몇몇이 미술파업 내의 인종차별로 인해 환멸을 느꼈더라도 말이다.[54] 로사리오그룹은 억압이 심각했던 체제 아래 매우 전투적인 노조와 협력할 수 있었다. 미국 신좌파의 지극히 반관료적인 성격이나 노조의 관습적인, 심지어 보수적이랄 수 있는 방침들을 고려할 때, 이러한 협업은 미국 내에서는 상상도 할 수 없었다.

리파드는 1977년 마사 로슬러(Martha Rosler)에게 보낸 편지에서 "아르헨티나와 호주의 미술인들이 노조와 함께 손을 잡는 모습을 직접 보았어요. 하지만 미국에서는 문제가 조금 달라서 노조가 종종 적이 되기도 해요. 영웅이 될 수 있음을 기억하기 어렵고 미국에서 동정받는 '노동자 계급'은 실상 일하지 **못**하거나 일하지 않는 실업자뿐이에요"라고 적었다.[55] 대부분의 미술노동자연합 사람들은 노동자와 전문 노동자로서의 비평가들을 재정의하는 데 더 많은 관심을 두고 있었을 뿐만 아니라 자신의 노동이 얼마나 **보상받지 못하는** 노동인지를 강조할 뿐, 문자 그대로의 블루칼라 노동과 지속적인 연대를 발전시키지는 않았다.[56] '투쿠만 불타다' 부류의 행사는 이전에는 시도된

적이 없었고 이후에도 미술노동자연합 내에서는 가능하지 않을 법한 행사였다. 그렇다고 스팀슨의 주장처럼 전쟁 반대 집회와 직접적으로 연결되는 아무런 '미학적 위치'도 시도되지 않은 것은 아니다. 리파드는 이러한 시도에 적극적으로 목소리를 높여 참가했던 인물이었다.

세 번의 반전 전시회

1969년 1월, 리파드가 아르헨티나에서 돌아온 지 한 달이 지난 후, 미술노동자연합이 탄생했고 연합이 표방했던 넓은 의미의 '미술노동자'에 큐레이터와 비평가가 중요한 구성원으로 포함되었다.[57] 여기에 참여했던 리파드는 특히 전시 설치 및 제도와 관련된 문제를 고민했었다. 이는 미술노동자연합이 1969년 4월 스쿨오브비주얼아트에서 개최한 공청회에서 읽은 그의 연설문에 잘 나타나 있다. 그는 미술관의 한계를 드러내면서 전시 관람과 '미술에 일어나는 변화에 스스로 적응하는 새롭고 더 유연한 시스템'의 창조를 요청했다.[58]

리파드는 1969년 초기 미술노동자연합이 기획하는 집회들에서 자신을 가장 눈에 띄는 열성 회원으로 각인시켰다. 예를 들어 얀 반 라이가 1971년 촬영한, 메트로폴리탄미술관의 루이 16세 시대 유물이 전시된 라이츠먼(Wrightsman) 전시관에서의 시위 사진에는 케스투티스 잽커스(Kestutis Zapkus) 뒤로 리파드가 카메라를 꺼내는 모습을 발견할 수 있다. 그리고 그 뒤로 장 토슈가 안내문을 나누어 주는 모습도 보인다.(도판 61) 이 사진에는 잽커스가 바퀴벌레가 든 병뚜껑을 열어 미술관 이사회의 만찬 테이블에 풀어놓으려는 순간이 잡혔다. 그는 '네 마음속의 할렘(Harlem on your minds)을 기억하게' 하려고 이 일을 벌였다고 말했다. (여기서 '네 마음속의 할렘'은 메트로폴리탄미술관이 열었던 「내 마음 속의 할렘(Harlem on My Mind)」 전시의 제목을 차용한 것으로, 「내 마음 속의 할렘」 전시는 아프리카계

61. 케스투티스 잽커스, 루시 리파드, 장 토슈 외 몇몇 미술노동자들은 1971년 1월 12일 메트로폴리탄미술관이 연 이사회 만찬을 급습했다. 사진은 잽커스가 바퀴벌레를 풀어놓으려는 순간을 담고 있다.

미국인이 공동체에 아무것도 기여하지 않은 것처럼 보이도록 했었다. 특정 지역을 부정적으로 조명했던 전시에 대항하는 시위에서 잽커스가 소리쳤던 이 차용된 문구는 당혹스러운데, 할렘은 역병이 만연한 흑인 지역을 지칭하는 단어이기 때문이다. 어쨌든, 그는 만찬을 계속할 수 없을 만큼 훼방을 놓았고, 일반 대중에게는 무료입장을 거부하면서 부유한 이사들의 모임은 크리스털 샹들리에 아래에서 열었던 미술관에 미술노동자연합이 침입하고 폭로하는 활동의 일례가 되었다.[59] 사진의 한쪽 끝에는 만찬에 초대된 손님들이 보인다. 정장이나 턱시도에 잘 다듬어진 머리를 한 손님들은 더부룩한 수염에 낡은 코트를 입고 뛰어다니는 미술노동자들과 현격한 대조를 이루고 있다. 미리 알리지 않고 쳐들어간 터라 반 라이나 그의 동료들은 재빠르게 움직여야 했기 때문에, 사진 앞쪽의 미술노동자 회원을 포함해 사진에 등장하는 사람들 대부분은 초점이 흐려져 잘 보이지 않는다. 이들은 재빨리, 그리고 거친 방법으로 미술관에서 쫓겨났다. 이 와중에 토슈는 약간의 상해를 입었고 이에 대해서 미술관에 법적 조치를 취할 것인가를 고민했다.[60]

하지만 이러한 직접적인 행동은 리파드가 미술노동자 자격으로 개입했던 활동의 일부였을 뿐이다. 그는 널리 알려진, 그리고 뚜렷이 구별되는 세 번의 반전 전시를 1968년에서 1970년 사이 기획했다. 이 세 번의 전시를 한눈에 조망해 보았을 때, 우리는 뉴욕의 미술계가 무엇이 미술과 정치를 접목하는 최선의 방법인지에 관해 의심하기 시작했음을 알 수 있다. 리파드는 이러한 회의적인 생각을 1970년 『아트 매거진』에서 '딜레마'라고 불렀다.[61] 정치미술을 지향하는 일의 효과는 언제나 논란이 되었으며, 미술노동자연합 안에서도 결코 안전한 일이 아니었다. 일부는 모든 미술을 중단하는 것이 유일한, 진정한 혁명적 행위라고 생각했다. 그러나 다수는 작품을 계속해서 창작하는 것이 미술인들의 소임이라고 여겼다. 1968년, 솔 르윗은 이렇게 썼다. "정치적 내용이라는 측면에서 조금이라도 의미있는 회화나 조각을 본 적이 없다. 막상 뭔가 정치적 내용을 담으려 했더라도 무척 꼴사납기 일쑤였다. (…) 미술인이란 자신을 둘러싼 세상이 산산이 부서지는 것을 보면서 무엇을 할 수 있을까를 고민하는 사람이다. 하지만 미술인으로서 그는 미술 이외에는 할 수 있는 일이 없다."[62]

리파드가 아르헨티나에서 눈이 뜨이는 경험을 하고 돌아온 직후, 그는 로버트 휘오, 론 울린(Ron Wolin)과 함께 반전운동 그룹인, 베트남전쟁종식학생동원위원회(Student Mobilization Committee to End the War in Vietnam)를 후원하는 미니멀 아트 전시를 기획했다. 이 전시를 통해서 그는 정치가 미술실천에, 그리고 당시 자신과 가장 관련이 깊었던 미니멀리즘에 필수적인 요소임을 논하고자 했다. 그는 어느 정도 방어적인 태도로 "훌륭한 추상미술 분야의 전시를 열어 반전운동을 후원하는 일이 모순이라 생각하지 않는다"고 적기도 했다.[63] 이 전시는 몇 가지 이유에서 의미심장하다. 먼저, 이 전시는 1968년 가을 소호의 프린스가(Prince Street)에 상업 갤러리로는 처음으로 자리잡는 폴라쿠퍼갤러리(Paula Cooper Gallery)의 개관전 명목으로 열렸다. 따라서 이 전시는 미술인들이 지대가 저렴한 소호 지역의 거친

창고나 이전 제조장 자리를 찾아들면서, 실제로나 혹은 비유적으로 산업 노동의 공간을 차지하는 새로운 시대를 알리는 신호탄이기도 했다.

2장에 소개한 칼 안드레의 작업을 두고 벌어진 논쟁은, 1960년대 일부 비평가와 이후의 미술사가들이 어떻게 미니멀리즘 미학과 반전 정치 사이의 유사점을 비교했는지 보여주었다. 미술노동자연합 안에서는 추상미술의 사회적 의미에 관해 다양한 견해를 갖고 있었다. 대부분의 미니멀 미술인들은 자신의 작업에 반전의 메시지가 담겨 있다고 논쟁을 벌이지 않았다.(자신의 작업이 '공산주의적'이라던 칼 안드레처럼 미니멀리즘의 정치를 주장하는 경우조차도 반전의 내용을 주장하지는 않았다.) 반면에 리파드, 휘오, 울린이 기획한 후원 전시는 미니멀리즘이 평화운동과 직접 연계되는 미학임을 보여준 중요한 사례이다.

이 전시는 '전국학생평화그룹(National Student Peace Group)을 후원하는 중요한 비대상 미술(non-objective art)[64] 전시'라 묘사되었다. 리파드는 이 전시를 그가 본 중 '최고의 미니멀 전시'라고 불렀다.[65] 이 전시에는 칼 안드레, 조 베어, 로버트 배리, 빌 볼린저(Bill Bollinger), 댄 플래빈, 로버트 휘오, 윌 인슬리(Will Insley), 도널드 저드, 데이비드 리(David Lee), 솔 르윗, 로버트 맨골드, 로버트 머레이, 더그 올슨(Doug Ohlson), 로버트 라이먼이 참가했고 전시에 포함된 작품은 시가에 판매되었다. 전시 전경 사진의 앞쪽에는 휘오의 벽면 작업이, 오른쪽 구석에는 제너럴일렉트릭의 형광등을 사용함으로써 전쟁 경제에 참여했다는 이유로 일 년 후 미술노동자연합으로부터 비난받게 될 댄 플래빈의 작품이 푸른 불빛을 내뿜고 있다.(도판 62) 다른 사진의 오른쪽에는 하드 에지(Hard-Edge)[66] 작가인 베어의 색칠된 사각형이, 왼쪽으로는 동일한 유닛을 벽면에 연속적으로 설치한 인슬리의 기하학 형태 작업이 보인다.(도판 63) 마감 공사가 끝나지 않은 공장 느낌의 폴라쿠퍼갤러리에 선명한 흑백의 대조로 구성된 벽면 작업은, 이전에는 산업 노동의 현장이었던 공간과 미니멀

62. 베트남전쟁종식학생동원위원회 후원 전시 전경. 로버트 휘오(왼쪽)와
댄 플래빈(오른쪽)의 작품. 폴라쿠퍼갤러리, 뉴욕. 1968년 10월 22일-11월 1일.

63. 베트남전쟁종식학생동원위원회 후원 전시 전경. 월 인슬리(왼쪽)와
조 베어(오른쪽)의 작품. 폴라쿠퍼갤러리, 뉴욕. 1968년 10월 22일-11월 1일.

미술 형식 사이의 밀접한 관계를 증명한다. 개별 작품들은 각각 오백
달러에서 삼천 달러에 이르렀는데 이 전시로 수천 달러를 모금할 수
있었다.[67](갤러리는 수익금을 미술인들과 반씩 나누던 통례와는 달
리 판매 지분을 모두 학생동원위원회에 기부했다.) 리파드의 아카이

PRICE LIST

CARL ANDRE ($1500
★ JO BAER $150
BOB BARRY $800
BILL BOLLINGER $500
★ DAN FLAVIN $2000
ROBERT HUOT $1500
WILL INSLEY $3000
✖ DON JUDD $3750
DAVID LEE $1200
SOL LEWITT per hour
ROBERT MANGOLD $2500
ROBERT MURRAY $250
★ DOUG OHLSON $2000
ROBERT RYMAN $900

for peace

64. 베트남전쟁종식학생동원위원회
후원 전시에서 판매된 작품들을
나타내는 '평화를 위하여' 가격표. 1968.

브에서 발견된 기록 중에는 가격표가 포함되었지만, 이름 옆에 판매가 되었음을 표시하는 붉은색 별표는 네 개밖에 없어서 기록이 완전하다고 볼 수는 없다.(도판 64)

전시 안내문은 이 전시가 반전 미술인으로만 구성된, 서로 연관성 없는 작품으로 구성된 전시가 아니라는 점을 강조했을 뿐만 아니라 오히려 미니멀리즘 미학 그 자체를 다룬다고 표명했다. 안내문에는 '비대상 미술로 구성된 첫 후원전' 그리고 "평화를 지지하는 만큼이나 동등하게 미학적 입장을 표명한다"는 표현이 나온다.[68] 또한 "여기 열네 명의 비대상 미술인들은 베트남전쟁에 반대한다. 이들은 최근에 제작된 자신의 주요 작품을 기부함으로써 할 수 있는 가장 강력한 방법으로 위원회의 소명을 지지한다. 각 미술인의 주요 작품이 특정 맥락으로 단단하게 연결된 전시가 평화를 위한 가장 강력한 입장 표명이 되리라 확신하며, 특정한 미학적 태도를 견지한 작가와 작품을 선정했다"라는 글이 인쇄됐다.[69] 리파드는 이 전시가 이류의 '후

원용 미술작품'으로 구성된 전통적인 기금 마련 전시처럼 시시해 보이기를 원하지 않았다. 때문에 리파드와 휘오, 울린은 작가들에게 기금과 관심을 최대한 끌어모을 주요 작품을 기부해 달라고 부탁했다. 나중에 리파드는 그레이스 글릭에게 "이건 타 버린 인형 머리들을 맥락 없이 마구잡이로 모아 놓은, 다른 평화 전시에 대한 일종의 시위예요. (…) 무엇보다도 전시처럼 보이고 후원은 부차적인 것처럼 보여요"라고 말했다.[70] '마구잡이 평화 전시'라는 표현은 1966년 로스앤젤레스에서 설치된 〈평화의 탑〉이나 1967년 뉴욕대학 로엡 학생회관에서 공동 벽화를 선보인 「분노의 콜라주(Collage of Indignation)」를 대놓고 비판한 것으로 보인다. 「분노의 콜라주」는 작가예술가저항이 기획했던 '성난 미술 주간(Angry Art Week)'의 부대 행사로, 리파드 자신도 적극 지지했지만, 그는 좀더 일관성있는 대안을 제시하고자 했다.(도판 65)

「분노의 콜라주」는 일종의 대규모 청원 프로젝트로 기획된 전시여서 일부 미술인들은 미술작품을 제출하지 않고 서명만 하거나 벽화에 지지자 목록으로 포함되기도 했다.[71] 하지만 동시에 이 전시는 반전 이미지가 언어 중심의, 혹은 개념적 시위의 영역으로 이동해 가는 현상으로 해석되기도 했다. 테리사 슈워츠는 1971년 기사에 다음과 같이 적었다. "많은 미술인이 자신의 기존 작품 형식에서 벗어나 글자나 충격적인 슬로건으로 자극하려 했다. (…) 그러한 언어적 장치는 미술작품을 전시하는 일이 시위로서 더 이상 유효하지 않음을 이야기하는 듯하다. 다음 행보는 종이나 캔버스에 글을 쓰는 일이 될 것이다."[72] 슈워츠의 해석은 조금 지나쳐 보인다. 전시를 자세히 들여다보면 「분노의 콜라주」는 〈평화의 탑〉과 마찬가지로 온갖 종류의 표현을 포함했다. 예를 들어 대통령 '존슨의 더러운 전쟁(Johnson's Filthy War)' 같은 문구를 휘갈겨 쓴 작품, 만화 인물이 총을 겨누는 버나드 엡테카(Bernard Aptekar)의 구상 이미지, 남근 형상을 미국기 무늬로 뒤덮고 그 아래 '사랑의 검(lovesword)'이라는 글씨를 써서 남성화와 군국주의를 하나로 축약하는 허먼 체리(Herman Cherry)의

65. '성난 미술 주간'에 열린 「분노의 콜라주」 전시 전경(부분). 뉴욕. 1967.

이미지 등이 포함되었다.[73]

　이들의 절충적 접근 방법과 대조적으로 리파드는 폴라쿠퍼갤러리에서의 후원전 참여 미술인들에게 "당신의 신념을 위해서 최고의 작품을 달라"는 요청을 했고 결과적으로 이 전시는 현재 미술사적으로 주요한 도약이 되는 작품을 포함하게 되었다. 예를 들어 솔 르윗은 그의 대표적 스타일이 된 〈벽면 드로잉 #1: 드로잉 시리즈 Ⅱ 14(A와 B)〉(도판 66)를 이 전시에서 처음 선보였다. 그의 드로잉은 세스 시겔롭의 『복사 책(The Xerox Book)』에 삽입되었던 더 큰 시리즈의 일부를 발췌한 것이었으며, 후에 리파드의 저서 『변화하는: 미술비평 에세이』의 표지 이미지로도 사용되었다. 가격표에 따르면, 이 작품은 '시간당'이라고 표시되었다. 이것이 의미하는 바는 구매자가 미술 오브제 자체를 구매하지 않고 작품의 개념과 미술인의 노동을 구매하게 되므로, 작품 가격은 이 드로잉을 완성하는 데까지 걸리는 시간에 따라 책정된다는 것이다. 미술을 구매 가능한 오브제에서 비물질

66. 솔 르윗. 〈벽면 드로잉 #1: 드로잉 시리즈 II 14(A와 B)〉. 연필. 벽면에 따라 변형.
폴라쿠퍼갤러리, 뉴욕. 1968년 10월. 첫 작품은 솔 르윗이 직접 설치했다.

화된 임금노동으로 전환한 르윗의 작품은 모리스가 1970년 선보인
행상미술인길드 프로젝트의 전례가 되었다.[74]

솔 르윗의 작업은 벽면 드로잉에 들어가는 미술노동을 적나라하
게 보여주면서 반전 전시의 맥락 안에 미니멀리즘, 개념주의, 좌파
정치를 통합했다. 화면을 종이에서 전시장 벽면으로 옮겨 전시장의
공간적 프레임을 활성화했던 그의 행보는 미니멀리즘이 개념주의로
이동해 가는 가장 중요한 순간으로 인용되곤 한다. 그 이유는 그의
유명한 언급처럼 어떻게 '관념이 미술을 생산하는 기계가 되는지'를
보여주기 때문이다.[75] 하지만 미술이 기계적으로 만들어진다는 선언
과는 달리, 이 작품은 개별적 손짓, 그것도 지루하며 손에 쥐가 날만
큼의 힘든 노력으로 제작된다. 비록 나중에는 드로잉 작업을 다른 이
가 하도록 위임해 결과적으로 작품의 개념미술적 특징을 강화하기
는 했지만, 폴라쿠퍼에서 선보인 첫번째 벽면 드로잉은 르윗 자신이
그린 것이었다. 전시가 끝난 후 이 작품 위에는 너무 손쉽게 페인트
가 칠해졌다.

이 작품은 후원전의 상품 논리에 저항했던 셈이기도 하지만 상품 논리는 이 작품이 비판한 대상 중 극히 일부에 불과하다. 버니스 로즈(Bernice Rose)는 "르윗이 드로잉을 전통적 혹은 제한적이랄 수 있는 종이에서 건축물의 벽면으로 이식해 간 것은 지극히 급진적인 행보로 인정받게 되었다"고 했다.[76] 이 작품은 여러 측면에서 급진성을 성취했다. 드로잉 작업을 장소와 병합해 종이를 쓸모없게 만들었고, 그 미술노동의 결과물을 임시적인 것으로 전환했으며 결국 사라지도록 만들었다. 또한, 작품을 전시 공간의 벽으로 옮겨 작품이 놓이는 공간적, 제도적 프레임이 강조되도록 했다. 자신의 이전 작업들을 재연한 〈벽면 드로잉 #1: 드로잉 시리즈 II 14(A와 B)〉는 '커다란 정사각형을 다시 사등분한 정사각형 안에 선을 각각 네 방향으로' 그으라는 그의 지시를 따라서 (수평, 수직, 대각선으로) 뻗어 나가는 평행선을 그어 만들어진다. 이는 결과적으로 한 면이 약 삼십 센티인 정사각형 네 개가 만드는 커다란 정사각형 두 개가 인접하게 배열된 형상이 된다. 이 드로잉 작업은 제작에 투입된 노동을 연극화한다. 재생산하기 어려운 이 작품은 얇은 흑연으로 정밀하고 촘촘한 선을 그어 연한 회색의 사각형 면을 만들어야 하기 때문에, 그리는 사람의 신체가 들여야 하는 공을 강조하게 된다.

1971년, 르윗이 리파드의 집에 유사한 드로잉 작업을 하러 방문했을 때, 리파드의 어린 아들은 르윗의 조심스러운 손짓을 보고 '평화를 만든다'고 말했다 한다.[77] 아이가 '작품(piece)'을 '평화(peace)'로 잘못 읽은 사례지만 리파드는 이를 절묘하다고 생각했다. 이 작업을 제작하기 위해 필요한 세심함과 몰입은 명상을 연상하게 한다. 드로잉이 가진 연약함, 조심스럽게 간격을 정하고 간헐적으로 흔들리거나 의도적으로 경로를 이탈하면서 남기는 흔적은 르윗이 고집하는 논리적 시스템이나 지시를 철저하게 따를지라도 여전히 직관적이고 시적이어서 과잉이 생기게 된다.(여기서 우리는 개념미술인이 '이성주의자'라기보다는 '신비주의자'라는 그의 유명한 공식을 기억할 필요가 있다.)[78] 또한, 작품(piece) 가격표에 '전쟁에 반대하며'가 아닌

'평화(peace)를 위하여'라는 문구를 사용한 점을 주목하자. 자신의 작업에 관해 '고요함과 평온함'을 추구한다는 안드레의 선언을 따라 폴라쿠퍼 전시는 대부분 단색조의 미술작품으로 구성됐다. 이 전시는 사회의 모든 폭력적이고 시끄러우며 과도한 광기에 베어의 사각형 공백이나 거의 보이지 않는 르윗의 작업으로 대응하는 리파드의 저항 방식이었다.

폴라쿠퍼갤러리 후원전의 광고와 설치 방식은 대체로 관행을 따랐다. 광고에서나 공장을 새로이 단장한 전시장에서나 반전 슬로건은 보이지 않았다. 이러한 태도는 미술노동자연합의 차후 활동에 지침이 되었다. 이는 미술이 노골적으로 동의하거나 참조하는 것에 머물지 않고 더 큰 사회와 경제 시스템 안에서 정치적 기능을 수행함을 강조하기 위해서였다. 보도 자료를 인용하자면, 리파드, 울린, 휘오에게 이 전시는 미니멀리즘 미술인들 자신의 미학적 성취를 앞세우려는 취지를 가졌다.[79] 여기에서는 (침묵으로서, 표현의 대립 항이라 해석되던) 미니멀리즘의 환원성과 단순함이 '강력한 선언'으로 제시되었다.

미니멀리즘 미학과 반전 정치가 연결된다는 주장은 널리 받아들여지지 않았다. 안드레의 경우만 보더라도, 미술노동을 정치화했던 미니멀리즘의 맥락이 얼마나 약한 기표였는지를 증명한다. 이는 미니멀리즘이 급진적 정치를 가리키기도 하지만 동시에 고상한 미술 실천임을 의심할 수밖에 없게 만들었다.[80] 또한, 전시 그 자체도 호응을 얻지 못했다. 심지어 미술노동자연합에 소속된 비평가들조차도 전시가 제시하는 전제에 동의하기 힘들어했다. 배트콕은 자신의 리뷰에 "주요 작품이 특정 맥락으로 단단하게 연결된 집합이라고 해서 어떻게 평화에 대한 강력한 주장이 된단 말인가?"라는 의문을 제기했다.[81] 그는 이 전시에서 '단단하게 연결된 집합'이 반전을 표명하는 지점을 찾을 수 없었고, 그런 점에서 비슷하게 생긴 신발들을 모아놓은 것과 다른 바가 없었다. 더구나, 전시 안내문의 내용은 미니멀리즘 미학만이 전쟁에 반대했고 결과적으로 다른 형식의 미술은 무

의미하다는 주장으로 들렸다. 결국 배트콕은 그가 전시에서 본 것이 '낡아빠진 배제와 제약의 원칙'이라며 언짢아했다.

배제의 문제는 리파드가 반전 전시를 기획할 때마다 계속해서 따라다녔던 것으로 보인다. 두번째 전시인 「칠번(Number 7)」도 1969년 5월 폴라쿠퍼갤러리에서 열렸고 개념미술과 비물질화된 미술이 주를 이뤘다. 여기에 참가한 사십 명에 이르는 미국과 캐나다 미술인 중에는 안드레, 멜 보크너, 댄 그래햄, 한스 하케, 조셉 코수스, 크리스틴 코즐로프(Christine Kozlov), 에이드리언 파이퍼(Adrian Piper), 로버트 모리스 등이 있었다. 이 전시는 설립된 지 얼마 되지 않은 미술노동자연합을 위한 후원 명목으로 기획되어, 관람객은 전시 오프닝에서 미술노동자연합을 후원해 달라는 부탁을 받았다. 그중에 한 전시실은 선풍기를 전시실 바깥에 놓아 두고 전시장 안쪽으로 공기의 흐름을 유도하는, 따라서 눈에 보이지 않는 하케의 작품과 '기존에 있던 그림자'로 구성된 휘오의 작품이 전시되었기 때문에 사실상 '텅 비어' 있었다.[82] 반면 또 다른 전시장은 정보, 텍스트 작품, 그리고 미술인 관련 도서가 놓인 테이블까지 가득 들어찼다. 이는 시각적 자극제가 없거나 아니면 텍스트가 넘쳐나는 개념주의의 양극단을 보여주었다. 이 전시는 이전 미니멀리즘 전시와는 다른 중요한 지점 몇 가지를 포함했다. 첫째, 미니멀 아트보다는 개념미술이 더 많이 포함되었다. 둘째, 그 어디에서도 미학을 본질적으로 정치적인 것으로서 '내세우지' 않았다. 그러나 사고팔 수 있는 오브제의 논리를 따른 작품이 적었다는 점에서 후원전이라는 맥락에서는 미니멀 전시보다 훨씬 더 관습에서 벗어났다.

「칠번」 전시에 포함된 다양한 미술인에는 미술노동자연합의 지지자들이 대거 포함되었다. 이들은 전시기획의 배타성에 대해 불편함을 표출하는 데 목소리를 높이곤 했던 사람들이었다. 리파드는 참여 미술인을 그저 '모은 것'뿐임을 안내문에 적어 전시기획자의 자리로부터 거리를 두고자 했다. 모음이라는 단어는 작품이 미학적 기준을 따라 선별되었다기보다는 좀더 중립적인, 단지 정보를 수집한 결

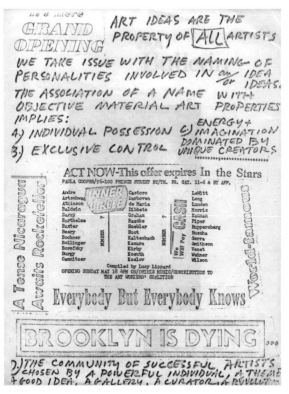

67. 1969년 폴라쿠퍼갤러리에서 리파드가 참여 미술인들을 '모아' 열었던 전시인
「칠번」에 대해 '내부자 서클'만 포함했다는 혐의를 제기하며 비난하는 전단지.
이 전시는 미술노동자연합의 후원금을 마련한다는 명목으로 개최되었다.

과에 가까움을 암시한다. 반전 단체를 돕는 동시에 정교한 미술전을
기획하려는 리파드의 노력은 미술노동자연합 내에서 신랄한 비판을
받았는데, 이는 1969년에 만들어진 시위용 전단지(도판 67)에서 잘
드러난다. 전단지 일부는 이 전시가 선택적이라는 점을 비난했고, 이
때 선택적이라는 것은 정작 미술노동자연합이 타도하고자 했던 반
체제 에토스 전부를 대변하는 것이었다. 이 전단지 중앙에는「칠번」
전시 초대 엽서 중 참여 미술인의 명단이 적힌 쪽이 복사되었고 이를
둘러싼 나머지 공간에는 통렬한 비난의 글귀들이 휘갈겨 적혔다. 또
한 참가자들을 '내부자 서클'이라 낙인찍었으며 '예술적 아이디어는

68. 「분노의 콜라주 Ⅱ」 전시 전경. 리파드 기획. 1970-1971. 뉴욕문화센터 외.

미술인 모두의 재산'임을 단언하는 문구가 포함되었다.[83] 이 전단지는 '어느 특정 권력자가 개별 미술인들을 선택, 지목하는' 행위를 힐난하면서, 독점욕을 가진 미술계를 없애고자 했던 미술노동자연합의 한 부분을 보여준다. 이 전시가 공모의 형식이 아니었다는 점, 판매를 염두에 두었던 점, 갤러리에서 개최된 전시라는 점 모두 의심의 대상이 되었다. 나아가 전단지는, "니카라과를 떠도는 긴장이 록펠러를 기다린다"[84]는 신문의 헤드라인을 콜라주해서 미술계 최고 지탄의 대상이었던 록펠러 주지사와 그가 대변하는 정부 권력을 큐레이터의 권력과 연결하기까지 했다. 이 기사 스크랩은 (리파드가 남미를 여행한 것으로 널리 알려졌음에도 불구하고) 록펠러와 함께 리파드를 제국주의자라 고발하는 것은 아닐까?

이후 리파드는 백 명이 넘는 유명 미술인과 신진 미술인에게 커미션을 주고 제작한 시위 포스터 전시를 1970년 뉴욕문화센터(New York Cultural Center)에서 선보였다.(도판 68) 어쩌면 이 전시는 '배타적'이라는 비판에 대한 대응일 수 있다. 전시의 제목인 「분노의 콜라주 Ⅱ (Collage of Indignation Ⅱ)」는 1967년 벽화를 선보였던 공모전의

제목을 오마주한 것이다. 리파드 자신의 표현에 의하면, 「분노의 콜라주 II」 전시는 '감동적이지만 **팔릴 만한**' 작품들의 원본으로 구성해 베트남전쟁에 반대하는 단체의 재정에 보탬이 되고자 기획되었다.[85] 각 작품을 시장가로 판매해 마련한 기금은 미술시장 바깥의 영역에까지 널리 유통될 수 있는 저렴한 포스터를 제작하는 데 사용될 예정이었다.

「분노의 콜라주 II」 전시는 시각적 시위에 대한 전통적인 접근법이자 반전 조직에서 미술인의 역할, 즉 포스터 제작을 보여주었다. 어떤 이는 친숙한 아이콘인 평화 기호를 전용하는가 하면 어떤 작업에서는 미술인 자신만의 스타일이 발견되기도 했다. 그 예로 리파드의 어린 아들을 그린 알렉스 카츠(Alex Katz)의 경우, '평화(PEACE)'라는 글자 위쪽에 불만을 토로하듯이 관객을 바라보는 아이의 얼굴을 연필로 그려 넣었다. 그들 중 몇몇은 미니멀리즘과 개념주의에 관한 진보적인 미술실천의 연결점을 보여주었다. 로버트 모리스의 〈전쟁 기념비〉 판화(사진에서는 안 보인다)와 로버트 스미스슨의 1970년 1월 작업 〈일부가 파묻힌 헛간〉을 찍은 사진이 그 예이다. 스미스슨의 사진은 오하이오주 켄트주립대학의 교정에 전시한 설치 작업을 찍은 것으로, 켄트주립대학이 반전운동에서 차지하게 될 역할을 예견하는 듯하다.[86] 스미스슨의 포스터는 이 전시의 기록사진에서 왼쪽 끝에 있는데, 리언 골럽의 작품, 네이팜탄에 화상을 입은 인물 이미지 옆에 위치한다. 리파드는 오 년 후 이 포스터 전시에 대해 "미술이나 '좋은 아이디어'로는 훌륭했으나 정치적 선동으로는 작품 대부분이 형편없었다"고 썼다.[87] 실망이 컸던 리파드는 로버트 라우션버그의 작품 하나만 포스터로 제작, 배포했다. 전시가 모금에 실패한 것은 미술을 활용한 시위 방식이 더는 유효하지 않다는 것을 의미하는 듯했다. 더 단순하게는 미술인들이 정치적 선동에 취약함을 의미했다. 혹은, 어쩌면 상당수의 작품이 시각적으로 힘이 있었다고 해도 리파드가 수용했던 들쑥날쑥한 스타일의 조합이 포스터 전시의 힘을 전반적으로 뺐던 것인지도 모른다. 이렇게 실패에 맞닥뜨린 리파

드는 미술인들이 편협한 미술계의 한계를 넘어설 미술작품을 제작하지 못하는 데에 실망하게 되었다. 하지만 그는 탈상품화에 전력을 기울이던 미술인이 갑자기 **팔릴 만한** 작업을 만들어야 한다는 전제에 내재한 본질적인 모순을 대면하려 들지도 않았다.

리파드가 미니멀리즘과 개념미술 작품으로 기획한 후원전으로 말미암아 받아야 했던 비판은 미술노동자연합에 내재했던 몇 가지 갈등의 요소를 요약해 주는데, 다음과 같다. 미술노동자연합의 미술은 대중 친화적이고 '접근 가능해야' 하는가? 전시 참여자는 심사를 통해 선정해야 하는가? 큐레이터의 역할이 없어져야 하나? 비평가의 활동에 대해 평가가 이루어져야 할까? 혹은, 미술 산업 전체와 그것의 '스타 시스템'은 붕괴되어야만 할까? 이러한 질문들에 답하기란 어려운 일이다. 리파드는 동시대의 취향을 만들어내는 『아트포럼』과 같은 전문잡지가 엄격한 편집 방침을 내세운다고 공공연히 대척했지만, 그리고 심지어 1967년에서 1971년 사이 형식주의인 그린버그의 방법론을 적용하는 『아트포럼』에 '보이콧'을 선언하기도 했지만, 미니멀 아트와 개념미술에 대해 글을 쓰고 전시를 기획하는 일을 그만두지는 않았다.(실상 이 보이콧은 쌍방에 의한 것으로, 잡지사 또한 정치적 성향이 강한 그의 글을 싣는 것에 관심을 두지 않았다.)[88] 1970년 4월 미술노동자연합이 설립되었고, 하위 분과였던 '출판위원회'는 미술노동자연합의 다른 분과 주관자들과 함께 미술잡지가 기능하는 방식을 바꿀 요구사항을 작성했다. 이들의 요구는 『아트포럼』의 도그마에 대한 간접적인 비판이었고, 리파드가 선언한 '보이콧'의 영향을 받은 결과였다. 이들은 모든 기사가 '집단적인 편집위원회'의 선정 과정을 거쳐 선택되어 '기존의 판단 기준에 부합하는지 여부가 아니라 질과 헌신'을 토대로 출판될 것을 제안했다.[89] 미술노동자연합은 미술 관련 언론매체 안에서의 다양성을 증진하는 플랫폼을 만들어야 하며, 잡지들이 매달 무명 미술인, 흑인과 푸에르토리코 출신 미술인, 그리고 여성 미술인들을 다루는 기사를 다뤄야 한다고 주장했다.

미술노동자연합 안에서 미술계에 반론을 제기하는 사람 중 미술인이 아닌 이들의 입지는 불안정했다. 미술노동자연합이 형성되던 초기, 많은 비평가와 몇몇 큐레이터는 환영을 받았지만 어떤 이들은 적극적으로 배척당했다. 칼 안드레가 컬렉터와 딜러, 그리고 갤러리 소유주들도 미술노동자라고 선언했음에도 불구하고, 미술노동자연합의 회의와 연합을 후원하는 전시가 자신의 갤러리에서 열리는 와중, 폴라 쿠퍼(Paula Cooper)는 연합이 활동 계획을 세우는 동안 갤러리에 들어가지 못했으며 잠긴 문밖에서 들여보내 줄 때까지 기다려야 했다.[90]

1969년 11월 미술노동자연합과 국제미술비평가협회(International Association of Art Critics) 사이에 열린 모임은 이러한 긴장 상태를 표면화했다. 미술노동자연합의 구성원이기도 했고 이 시기에 계속해서 공격적인 목소리를 냈던 비평가 그레고리 배트콕은 과장되고 신경질적인 논조로 "미술관은 적이 아닙니다. (…) 비평가들은 그들이 편안하게 느끼는, 출판의 특권과 우아한 만찬 파티, 엘리트들의 연대, 그리고 조직적인 미술비평에 고착되어 있습니다. 이들은 돈만 주면 어디든 가서 무엇이든 쓸 겁니다. (…) 마르쿠제가 이들에게 '관리된 지성인'이란 딱지를 붙인 건 너그러운 처사입니다. 사실 이들은 먹을 수만 있다면 전부 빨아먹는 겁먹은 거머리 같은 존재들일 뿐만 아니라, 이들이 무엇보다도 참을 수 없는 일은 자신들의 그 사악한 '노동'을 보상받지 못하는 겁니다"라며 자신의 직업에 대해 적대적으로 말했다.[91] 비록 이 기록들이 억양이나 감성을 읽어낼 수 없는 아카이브라는 환경에서 왔기에 그의 언급이 정치적인 열정의 발로인지 아니면 반어법인지 구별하기란 어려운 일이지만, 아마도 이는 일종의 패러디일 것이다. 특히나 미술비평가들이 돈만 주면 뭐든지 쓰리라는 혐의는 신랄하기 그지없다. 하지만 비평가라는 직업이 큰돈을 벌 수 있는 직업이 아니라는 것은 누구보다도 배트콕 자신이 제일 잘 알 것이다. 어쩌면 그는 과장되게 비판함으로써 미술노동자 공동체 내부에 좀더 확실히 자리잡으려 했는지 모른다. 그는 1970년 '건

설 노동자들보다도 더 침묵이 강요되는 사람은 비평가'라며 불만을 표시했다.[92] 배트콕은 모리스가 1970년 휘트니에서 건설이라는 모티프로 프로세스 작업을 선보이며 노동자와 연대를 시도한 것과는 대조적으로, 노동자의 위상을 바꾸고 자신의 노동에 대한 권리를 박탈했다.

미술 언론의 편집 방침에 혐오감이 팽배했던 시기, 리파드는 '미술인'과 '비평가' 사이의 구분을 완전히 유동적으로 만드는 개념에 대해 고민하기 시작했다. 리파드는 이 둘의 분리를 거부하기 시작했고 두 분야를 확장하려 시도했다. 이미 댄 그래햄, 멜 보크너, 모리스, 스미스슨과 같은 미술인들도 명쾌한 비평을 쓰고 있었고, 이들은 종종 상대적으로 좀더 전통적인 비평을 대체하거나, 혹은 그로부터 멀어지는 것으로 인식되는 잡지를 만들었다.[93] 조셉 코수스는 1970년 개념주의가 '비평가적 기능의 일부'를 효과적으로 수행하고 있다고 쓰기도 했다.[94] 우르줄라 마이어(Ursula Meyer)도 "개념미술인들은 자신의 입장, 개념, 관념을 특정한 방식 안에서 표현한다는 점에서 비평가의 역할을 계승한다"고 언급하면서 코수스의 입장을 확인해 주었다.[95] 리파드 또한 1969년 "저자들의 관심 부족으로 비평이 부재한 주제에 대해서는 미술인들의 비평이 훨씬 더 지적이다"라는 자기 비하적인 글을 쓰기도 했다.[96]

리파드가 이후 회상했듯이, 만약 "1960년대 중반 '미술인'과 '비평가,' 그리고 '이론가' 사이의 경계가 흐려졌다면" 그만큼 둘 사이의 경계선을 없애려 노력했던 이도 없었다.[97] 심지어 그의 전시기획은 공들여 계획한 개인적인 미술 프로젝트에 불과하다는 비난을 받았다.[98] 리파드는 연구자라기보다는 미술인으로 좀더 오랫동안 인식되었는데, 그 이유는 그가 자신의 입장이 프리랜서나 미술인의 어려운 재정적 현실과 불안한 시장의 경제적 현실과 얽혀 있음을 의식하고 있었기 때문이다. 그는 1970년 "진지하게 일하는(진지하지만 정규적으로 글을 발표하지 않는 큐레이터나 연구자와 반대되는) 비평가는 미술인이나 미술계 전반과 마찬가지로 급격한 변화, 통찰력, 압력의

영향을 받기 마련이다"라고 썼다.[99] 이러한 그의 인식은 계급으로서 '미술노동자'의 집단 정체성을 확고히 했으며, 비평과 전시기획을 미적 '노동'의 영역에 포함시켰다.

이에 더해, 언어를 토대로 하는 개념주의는 '미술작품'이 무엇인가라는 척도를 확대했고, 이는 비평가, 큐레이터, 개념적 저자 사이를 점점 더 유동적으로 넘나들게 된 리파드의 작업을 설명하는 데 도움이 된다. 하지만 리파드의 행보를 설명하려면 이것으로는 부족하다. 그 이유는 리파드가 자신의 정체성을 미술노동자와 동일시해 가는 여정에 페미니즘과 정치 참여 또한 일조했기 때문이다. 미니멀리즘과 개념주의 언어의 영향은 리파드의 1960년대 저널리즘에 실험적 양식을 개발하도록 길을 터 주었다. 예를 들어 최소한의 설명만 포함된 짧은 문구를 제시한 경우가 그런데, 그가 뉴욕현대미술관에서 열린 뒤샹 회고전에 썼던 에세이는 단어를 '레디메이드'로 사용하는 언어 유희로 구성되었다.[100]

'투쿠만 불타다' 행사에서 정보를 정치적 목적에 사용한 로사리오 그룹의 초기 행보, 특히 상반된 자료를 병치해 관객의 적극적인 해석을 요구하는 기술을 인식하게 된 후, 리파드는 좀더 열린 비평, 다른 사람이 보기에는 미술실천으로 보이는 형식을 수용했다. 예를 들어, 1970년 「정보」 전시의 도록에서는 미술인들의 이름을 『아트 인덱스(Art Index)』에서 발췌한 문장들과 대응시켰다. 여기서 각 문항의 발췌 기준은 미리 결정된 임의의 시스템을 따랐다. 이 글은 그가 도록에 쓰기로 한 글을 대신해 작성되었다. 글 안에 포함된 미술인과 병치된 숫자는 해당 미술인 페이지로 연결되는 것이 아니라 이를 대체하는 임의적인 '항목'으로 연결되었고, 이 항목은 최근에 출판된 여러 미술 관련 출판물에서 가져왔다. 〔예를 들어, 크리스토퍼 쿡(Christopher Cook)에 해당하는 '항목'은 에트루리아의 청동 동상에 대한 문단이다.〕 미술관 전시 도록이라는 맥락에서 보면, 이 글은 동시에 미술작품으로도 기능했다고 봐야 할 것이다. 이 글은 명료한 설명을 제시한다기보다는 해석하기 위해서 독자 스스로의 적극적인

연결을 필요로 했다.[101] 리파드는 이러한 스타일의 글쓰기가 접근성을 강화하거나 심지어 대중적이라고 믿었으며, 미술을 민주화하겠다는 미니멀리즘과 개념주의적 사고의 논리적 결과물로 보았다.[102] 또 다른 예로, 리파드가 시애틀미술관 파빌리온(Seattle Art Museum Pavilion)에서 기획한 「557,087」 전시 도록은 짧은 문장과 인용문이 적힌 인덱스 카드로 구성되어 있어서 어떤 순서로 읽어도 무방했다.

리파드의 실험적 글쓰기는 「정보」의 도록에서 전시 해설 부분이 아닌 참여 미술인 페이지에 실렸다. 리파드는 자신의 글을 '미술'이라 생각한 적이 없었고, 그저 미술 생산과 비평 사이의 경계 확대에 관심이 있음을 밝혔을 뿐이지만 이러한 배치는 리파드를 '미술인'으로 공표하는 셈이 되었다.(전시의 큐레이터였던 키너스턴 맥샤인은 감사의 글에서 거리를 두는 듯한 조심스러운 어투로 리파드를 '비평가'라 불렀다.)[103] 리파드는 이후에도 자신을 저자라 밝혀 왔지만, 그가 언어 실험의 세계에 들어서는 양상은 글쓰기와 미술 생산 사이의 경계를 가로질렀다. 미술사가인 바버라 라이즈(Barbara Reise)는 1971년 "젠장, 당신이 자신을 '미술인'이라 생각하고 싶지 않더라도 저자, 연구자, 비평가, 미술사가로서 당신은 상품을 만드는 사람이라기보다는 '미술인'이에요. 그런 점이 존중되는 대우를 받아야 해요"라며 리파드를 훈계하기도 했다.[104] 라이즈의 언급은 당시 미술인의 정의가 상품을 만들거나 혹은 이를 거부하는 것과 관련있었음을 짐작하게 한다. 이 시기는 개념주의 에토스에 발맞춰, **관념**이 의미있는 세대였다.

미술(을/로서) 쓰는 여성

무엇을 미적인 노동으로 간주할 것인가에 대한 리파드의 생각은 계속해서 바뀌었는데 이는 젠더화된 노동을 포함해 다양한 의미들을 재고하는 과정과 함께 발전했다. 1969년과 1970년은 페미니즘 운동

이 가장 큰 폭으로 성장했던 시기이다. 많은 관련 기사가 언론에서 다뤄졌고, 여성이 주류에 참여하는 횟수가 증가했으며, 전국적으로 점점 더 많은 여성이 페미니즘 단체에 가입했다. 이러한 움직임은 마침내 1970년 8월 26일 오만 명이 넘는 여성이 여성평등파업(Women's Strike for Equality)에 참여해 맨해튼의 오번가를 행진하기에 이르도록 했다. 여성의 참정권을 보장하는 수정 헌법 제19조의 제정 오십주년 기념일에 열린 이 행진은 현재까지 여성 인권과 관련한 시위 중에서 가장 컸던 것으로 기록됐다.[105] 여성파업은 8월 말에 개최되었지만, 3월 당시 미국 내 파업 활동이 전후 최고조에 달했던 만큼 전국여성협회는 이 시위가 열릴 예정임을 1970년 3월 21일 연례 총회에서 미리 공표했다. 미술파업과 마찬가지로 남녀평등을 요청했던 여성파업이 도입한 원칙들은 1970년 3월과 4월 전국을 마비시키겠다고 위협했던 노조의 업무 정지, 살쾡이파업, 학생 행진, 반전 집회의 열기에 부응하는 것들이었다.[106] 이러한 시기적 상황은 전국여성협회의 시위 요청에 긴장감을 한층 고조시켰다.

파업이라는 모티프는 여러 가지 문제를 해결하는 데 정치적 실천을 감행하도록 고무한 것이 확실했다. 만약 모든 여성이 단 하루라도 일하기를 거부한다면 무슨 일이 일어날까? 프리단은 1970년 3월 다가올 파업을 알리는 슬로건에 '사무실에서 비서 자격으로 허드렛일을 해 주던 여성들이 타자기의 뚜껑과 메모장을 덮고, 교환원들이 전화 교환대의 플러그를 뽑고, 식당의 종업원들이 서빙하지 않으며, 미화원들이 청소를 중단하고, 남성이라면 더 많이 보상받는 일을 하던 모든 이가 일을 그만둔다면' 경제가 어떻게 돌아갈지를 보여주는 기회라고 적었다.[107] 여성파업 측은 (뒤쪽으로 밀려나 상대적으로 낮은 보상이 주어지는) 일자리 너머에까지 파업을 확장해 집안일도 거부하자고 요청했다. 즉, 사적 노동과 공적 노동의 구분을 없애고 가정의 안과 밖에서 행해지는 여성의 노동을 강조한 것이다. '개인적인 것이 정치적인 것이다'라는 문구가 개인의 사정을 거시적인 성차별적 사회구조와 연결할 때 자주 등장하는 구호였던 만큼, 공적인 것과

사적인 것에 대한 문제는 페미니즘 운동의 심장부를 파고들었다.

페미니즘 의식이 팽배해지는 1960년 말의 분위기를 고려하면, 리파드가 자신이 1970년이 되어서야 페미니스트가 되었음을 인정할 때 사과하는 어조를 띠어야 했다는 사실은 이해할 만하다.[108] 리파드는 그의 여성운동 가담 시점이 조금 늦은 감이 있음을, 따라서 미술노동자연합에서의 첫 해에는 미술계 내 페미니즘을 간과했음을 논한 적이 있다. 미술노동자연합이 표명하는 여성의 권리는 평등하지 않았고 이에 많은 여성이 불만을 품었다. 모리스와 함께 미술파업의 공동대표로 포피 존슨이 선출되는 등, 여성을 포함하려는 제스처도 많았지만 1969년 가을이 되었을 즈음, 많은 여성들이 미술계에서 여성이 체계적으로 배제되는 것을 드러내려면 여성들 스스로 조직을 구성해야 한다는 필요성을 느꼈다. 그러나 1969년 미술노동자연합으로부터 분리해 나간 페미니스트 단체 여성미술인혁명이 설립되었지만, 리파드는 1970년 하반기까지 어떠한 여성 미술인과 관련된 모임에도 가입하지 않았다. 리파드는 그때까지 자신의 실천들이 '여성으로서 만들어낸 것이 아니라 한 명의 인간으로서 만들어낸 것'이라는 생각에 사로잡혀 있었다.[109] '사적 정치'라는 관념은 물론 1960년대 페미니즘의 핵심 사안이었으며, 이는 또한 사적 경험을 공적 경험과, 혹은 체계적 성차별주의와 연결하는 것이기도 하다. 이 표현의 기원을 규정하는 데에는 논란의 여지가 있으나 부분적으로는 '개인적인 문제'와 '사회적 쟁점' 사이 연계성을 연구한 밀스의 1959년 저서인 『사회학적 상상력(The Sociological Imagination)』에서 시작되었다고 볼 수 있다. 이를 이어 페미니즘 이론가인 캐럴 하니시(Carol Hanish)는 1969년 이 문구를 널리 퍼뜨리는 데 기여했다.[110]

당시 인지도가 높았던 여성 비평가로서 리파드가 미술노동자연합과 맺은 관계는 두 겹, 심지어는 세 겹으로 복잡한 층위를 가졌다. 당시의 미술계를 연구한, 소피 번햄(Sophy Burnham)은 가십성이 강한 연구에서 리파드를 '기존의 미술 제도에 속해서 그 제도를 위해 글을 쓰는 사람, 그러면서 기존의 제도를 붕괴하겠다고 맹세한 미술노동

자연합의 일원으로 존경받는 비평가'라고 주장했다.[111] 이러한 모순은 긴장을 야기할 수밖에 없었고, 리파드가 기획한「칠번」전시에 대한 반응처럼 리파드가 행사하는 영향력에 대한 저항으로 돌아왔다. 그는 미술노동자연합의 여성 회원들 특히, 설립된 지 얼마 지나지 않은 여성미술인혁명 회원들에게서 사사건건 의심의 눈초리를 받았다. 줄리엣 고든(Juliette Gordon)은 1970년 그의 저서에 "여성미술인혁명은 정확히 일 년 전, 미술노동자연합 내에서는 다뤄지지 않는 여성들의 요구에 부응하고자 이름도 없이 갑작스레 설립되었다. 미술노동자연합의 절반이 여성이었음에도 불구하고, 일주일에 두 번씩 열리기도 했던 열띤 회의에서 여성의 발언이 허락되는 일은 거의 없었다. 자신의 권력으로 모든 남성 미술인들을 쥐락펴락하는 한 여성만 예외적으로 발언권이 있었는데, 이는 그가 평판을 만들어 줄 수도 무너뜨릴 수도 있는 비평가였기 때문이었다"라고 썼다.[112] 여기서 예외적인 '한 여성'은 당연히 리파드였다. 1970년 초 당시 리파드는 자신이 '남성들' 중의 하나라고 생각했다.

하지만 비평가들 사이에서는, 특히 노동의 문제와 관련해서는 그가 여성이라는 점이 두드러지는 구별점으로 드러났다. 진 스웬슨, 어빙 샌들러, 루시 리파드는 1966년 어느 정도의 재정적 안정을 꾀하고자 비평가 노조를 설립해 공정한 보상 체계와 전문가적 기준을 만들려는 시도를 했지만, 노조는 설립되지 않았다. 대신, "누가 비평가이고 누가 멍청이인가를 논하다가 회의가 무산되었습니다. 교편을 잡아 수입이 넉넉한 와중 때때로 글을 쓰는 이들과 나처럼 생계를 꾸리면서 아이를 키워야 하는 이들 사이에는 안타깝게도 확실히 간극이 있을 수밖에 없었습니다"라고 리파드는 회상했다.[113] 그의 진술은 아이를 키우는 가사 노동을 공적으로 좀더 인정되는 글쓰기라는 노동 위에 두고 있다. 그는 자신의 전문성을 가정을 유지하는 데 필요한 수단으로 정의한 셈이다. 편모였던 리파드는 단순히 어머니일 뿐만 아니라 가족들을 먹여 살리는 사람이었고, 누군가에게는 부차적 활동인 비평이 그에게는 가정의 주요 수입원이었다. 따라서 **워킹 맘**이

라는 지위는 리파드가 자신의 노동에 대해 가졌던 많은 불안감 중에서 핵심을 차지했으며, 동시에 (남자가 대부분이었던) 그의 동료들과 구별되는 지점이 되었다. 예를 들어, 1972년 그는 시카고예술대학에 객원교수로 초대되었지만, 아이를 돌봐야 했기 때문에 수락할 수 없었다.[114]

리파드의 1968년 이전 저작에서 그가 여성이라는 문제는 중점적으로 다뤄지지 않았다. 하지만 이 문제는 다른 방식으로, 리파드의 지식인으로서의 위상을 떨어뜨리는 데 활용되곤 했다. 클레멘트 그린버그를 예로 들면, 그는 1969년 "비평가 아가씨들이 쓰레기 같은 미술비평을 양산한다"고 썼으며 '미스 리파드 같은 사람들이 진지하게 받아들여지는' 사실을 한탄했다.[115] 성차별주의를 숨김없이 드러낸 그린버그의 언급은 당시 여성 비평가의 숫자가 증가하는 추세였음을 고려할 때 특히나 가혹했다. 그중에는 1965년부터 『아트포럼』에 기고하기 시작한 바버라 로즈, 1966년부터 비평을 시작한 로잘린드 크라우스와 애넷 마이컬슨이 있었고, 이외에 에이미 토빈(Amy Taubin)이나 바버라 라이즈가 있었다. 이들은 단순한 '비평가 아가씨' 이상이었고 사상 초유의 영향력을 행사하면서 전문 영역을 선도했다.(예를 들어 미니멀리즘에 대한 중요한 초기 저작 중에 이들이 얼마나 많은 부분을 차지하는지를 생각해 보면, 이들의 기여도는 대단한 것이었다.)[116]

흥미롭게도, 이 시기에 활발했던 여성 미술비평가들은 궁극적으로 모두 가장 널리 알려진 페미니즘에 대한 공헌을 하게 되었다. 티그레이스 앳킨슨(Ti-Grace Atkinson)은 레즈비언 페미니즘 단체의 대표이자 『아마존 오디세이(Amazon Odyssey)』의 저자로 더 잘 알려져 있지만, 1963년 펜실베이니아주립대학 순수미술학과를 졸업하고 나서 『아트뉴스』에 기고했고 필라델피아현대미술관(Institue of Contemporary Art, Philadelphia)의 첫번째 관장직을 맡았다.[117] 이와 비슷하게, [저드슨댄스시어터의 전신인] 저드슨 교회의 과제 기반 무용학과의 초기 지지자였으며 『빌리지 보이스(Village Voice)』에 기고했던 질

69. 1979년 출간된 루시 리파드의 책 『나는 본다 / 너는 의미한다』 앞표지.

존스턴(Jill Johnston)은 이어서 정통 레즈비언 페미니스트의 발자취인 『레즈비언 국가: 페미니즘의 해결책(Lesbian Nation: The Feminist Solution)』을 썼다.[118] 앨리스 에컬스(Alice Echols)는 슐라미스 파이어스톤(Shulamith Firestone), 케이트 밀레(Kate Millett), 퍼트리샤 메이나디(Patricia Mainardi)를 포함해 수많은 페미니즘 이론가들이 예술가로 커리어를 시작했다는 사실에 주목했다.[119] 그렇다면 미술계에서의 성차별주의는 이 여성들이 페미니즘적 시각을 인식하는 데 어떠한 영향을 미쳤던 것일까?

리파드는 "첫번째 소설을 쓰면서 여성의 삶을 개인의 정치라는 각도에서 고민할 수밖에 없었는데, 이로 인해 페미니즘에 대한 거부감을 거두게 되었다"고 밝혔다.[120] 그의 소설 『나는 본다 / 너는 의미한다(I See/You Mean)』가 그를 페미니즘으로 이끌었다는 점은 반복적으로 언급되어 왔다.[121] 사실, 리파드는 비평을 소설을 쓰는 데 도움이 되기 위해 시작했다. 그는 오랫동안 간헐적이나마 소설을 써 왔으

나, 1960년대 중반에 가서는 비평과 강연을 하느라 너무 바빠 소설을 쓸 수 없게 되었다. 리파드의 아카이브에서는 여기저기 끄적거린 흔적이 발견된다. 예를 들어 미술노동자연합의 포스터 뒷면에 휘갈겨 쓴 초안이 발견되기도 했다. 1970년 봄, 그는 어지러운 뉴욕 미술계를 떠나 스페인 교외에서 몇 달을 보내게 되었고, 거기서 자신의 소설에 좀더 집중할 기회를 얻었다. 그는 이를 1970년대 내내 다듬다가 드디어 페미니즘 출판사인 크리살리스(Chrysalis)에서 1979년 출판했다.[122]

『나는 본다 / 너는 의미한다』는 미니멀리즘과 개념주의 문법에 크게 의존하는 실험적인 소설이다. 이 책의 표지엔 해류도가 그려져 있다. 바다의 썰물과 밀물의 방향을 가리키는 화살표로 가득 찬 이 드로잉은 개념미술에서 느껴지는 유사 과학적인 인상을 준다.(도판 69) 이 소설은 전통적인 이야기 전달에서 완전히 벗어나지는 않지만 줄거리를 따라가기 쉽지 않은데, 대화, '발견된' 인용문, 사진 묘사들을 따라가다 보면 방향을 잃기 십상이다. 작가, 배우, 모델, 사진가 이렇게 네 명의 중심인물이 소설에서 각각 A, B, C, D라고만 지칭된다는 점은 'ABC 미술'이라는 별명을 가졌던 미니멀리즘을 연상시킨다. A라 명명된 인물은 리파드 자신과 너무도 닮아 있다.[123] 소설 속의 A는 저자, 혹은 '저자가 되고 싶은' 사람으로서 미술인이자 사진가인 D와 결혼한 인물로 등장한다. A는 책이 발산하는 감정의 무게를 짊어진 인물로 가장 구체적인 줄거리를 갖는데, 그가 결혼하고 아들을 낳고 남편과 꼴사나운 싸움을 벌이고 결국 이혼하게 된다는 내용이다.

이 책은 허구이다. 하지만 리파드가 언급했듯이 대부분이 그의 삶에서 왔다. "자전적으로 쓰진 않았지만, 저라고 말해도 될 만한 인물이 등장합니다. 그 여성 캐릭터를 쓰는 동안, 혹은 제가 느낀 대로라면 그 캐릭터가 저를 쓰는 동안 여성운동을 거부하던 나의 틈새로 많은 것들이 스며들어 왔습니다."[124] 인물들은 질투와 이혼이라는 느슨한 서사에 떠밀려 다니며 두서없이 페미니즘 운동, 전쟁, 섹스, 그리고 정치에 대해 열띤 논쟁을 벌이는 과정을 통해 (진부한 문학 용어

라도 이 경우에는 적절한) 이른바 개인적 성장을 하게 된다. 리파드는 일종의 감정의 그리드 위에서 이들 관계의 역학이 변화하도록 플롯을 짰다. "붉은 선은 A에서 D까지 이어진다. 불안한 분노다. D와 B를 잇는 보라색 선은 휴전을 의미한다. A에서 E를 잇는 푸른 선은 애정이다."[125] 이러한 감정적 변수는 솔 르윗의 벽면 드로잉 지시문과 일면 유사하다. 리파드의 책에는 언어적 속기를 통해 시각적 요소(이 경우 선과 색채)를 차용한 순간들로 가득 차 있다. 결과적으로 이 책은 친절하게 설명해 주는 종류의 소설이 아니다. 또한, 여기저기서 발췌해 온 문단을 통째로 끼워 넣기도 하면서 소설을 엮어 간다. 예를 들어 로널드 랭(Ronald D. Laing), 매클루언, 융(C. G. Jung)뿐만 아니라 출산, 타로, 마술과 같이 잡다한 주제와 관련된 글들이 그러하다. 통틀어 보면, 그는 이 소설에 개념미술의 주요 언어학적 양태인 '나열, 다이어그램, 측량, 중립적 묘사' 전략을 사용했다.[126]

책의 상당 부분은 그가 지어낸 상상의 사진을 묘사하는 데 할애되었다. 텍스트가 미술이 될 수 있는지를 실험했던 이 책은, 리파드 자신에 의하면 '왜곡되고 말도 되지 않는 아이디어인, 단어로 만들어진 그림책'이다.[127] 그는 여기에 미니멀 아트와 개념미술의 언어를 활용하면서 비평의 결핍을 알아챈다. 그 결과, 그는 이미지가 가진 '구체성에 대한 지극한 선망'을 적은 셈이 되었다.[128] 시각 이미지를 향한 선망은 책 전체에서 발견된다. 비평가인 리파드는 삽화의 보조 없이 글을 쓸 수 없다는 사실이 두려운 것으로 보인다. 따라서 그는 단어로 시각 이미지를 만들어낸다. "흑과 백, 수평선. 작은 파도가 넘실대는 깨끗하고 하얀 해변이 사진의 오른쪽 아래 모서리를 대각선으로 가로지른다. 뒤쪽에는 관목림이 있다. 멀리 수영복을 입은 두 사람이 서로의 팔을 베고 줄무늬 수건 위에 누워 있다. 다리는 서로 얽혀 있다. 두 사람의 신체가 바다의 반대쪽을 향하는 기다란 화살 모양을 만들고 있다."[129] 사진에 강하게 의존해 쓴 책으로서 리파드의 책은 1980년에 발간된 롤랑 바르트(Roland Barthes)의 『카메라 루시다(Camera Lucida)』보다 일 년 앞선다.[130] 바르트의 책에는 이미지들

이 포함되었는데, 리파드는 아무 사진도 싣지 않았다.(『카메라 루시다』의 경우, 여러 장의 사진이 나오지만 책이 주제로 다루는 사진은 실리지 않았다.) 리파드는 "실제 사진을 몇 장 싣고 싶다는 유혹을 받는다. 설명으로만 제시된 이미지들을 독자가 떠올릴지 아니면 전혀 다른 이미지를 연상할지를 살펴보려는 일종의 기억 게임이다. 하지만 그것은 지나친 기교다"라고 쓴다.[13] 실제 사진을 넣지 않은 결정은 엄격한 형식주의 비평을 은근히 비판하는 기능을 한다. 독자가 볼 수 없는 사진을 형식주의적으로 분석함으로써 리파드는 서사구조의 정합성을 원하는 독자들의 기대를 점점 더 무너뜨린다. 사진의 알갱이들에서 감지되는 질감, 구도를 만들어내는 선들을 통해 이 사진들이 어떻게 보이는지를 문자로 읽어내면서, 우리는 전체 플롯에서 사진들이 차지하는 의미와 더 큰 맥락을 알아내고 싶어진다.

『나는 본다 / 너는 의미한다』는 형식주의 비평에 대한 또 하나의 거부이다. 이 책은 단순한 묘사로는 비평이 불충분하며 다른 종류의 해석이 필요함을 보여주기 때문이다. 책은 몇몇 부분에서 이미지가 가진 힘 앞에 역부족이 되어 버리는 순간들을 보여준다. 특히 베트남전쟁이 서사를 방해하는 부분에서 더욱 그러하다. 이 책의 거의 마지막 부분에 다다를 즈음, 리파드는 가장 널리 알려진 베트남전쟁 사진들을 묘사하는 한 줄짜리 표현들을 나열했다. 그중에는 미술노동자연합이 1969년 미라이 사진을 사용해서 제작한 포스터인 〈질문: 그리고 아기들도? 대답: 그리고 아기들도〉(도판 7)도 포함되었다.(도판 70) 설명 없이, 시처럼 배치된 문구는 누구나 곧바로 인식할 잠재성을 가진 이미지에는 묘사가 필요하지 않음을 암묵적으로 인정하는 듯하다. 그리고 이 문단 바로 밑으로 어느 아이에 대한 묘사가 이어진다. 실험적으로 배치된 텍스트는 베트남전쟁의 이미지와 어느 가정에서 벌어지는 장면 사이의 근접성으로 우리를 인도한다.

『나는 본다 / 너는 의미한다』가 개념적 작품을 지향했던 만큼 책 전반에는 엄격함과 건조함이 유지된다. 그러나 한편으로는 정보의 중립적 제시와 감정적인 토론 사이, 혹은 A의 페미니즘과 섹슈얼리

like fascists, curse the well-endowed like frustrated bankers, go to jail like criminals, disorient like the insane. We live through it. So it will have to happen to us.

A colored photograph of bodies in a road. Bloody bodies in a dirt road. And babies? And babies.
A black and white photograph of a soldier dying.
A black and white photograph of a general smiling.
A black and white photograph of a young man in a wheelchair throwing medals like flowers.
A colored photograph of a child OD'ed on flowers.
A black and white photograph of policemen beating a young girl.
A black and white photograph of a prisoner being shot.
A black and white photograph of women weeping.
A black and white photograph of a movie star and an orphan.
A colored photograph of a blackened landscape, green already blurring its contours.
And us? And us.

Restless A.
Scheming B.
Frantic D.
Verging E.
Sexually inactive A.
Dissatisfied B.
Erratic D.
Loved E.

Black and white, vertical.
Head of a small child peering out from the top of a knobby fruit tree. Hair very long, pale, blown out like dandelion fuzz. Body invisible in the leaves. Face heartshaped with straight brows and eyes, large mouth twisted into a grimace so the smile is mostly on one side of the face.

Q is laughing.
Q is making faces.
Q is crying.
Q is trying.
Q is wondering.
Q is finding things out.

121

70. 루시 리파드의 책 『나는 본다 / 너는 의미한다』. 1979. p. 121. 반전 포스터와 사진이 묘사되었다.

티에 관한 내면적 대화 사이를 오락가락한다. 리파드는 다음과 같이 결론지었다. "책이란 카메라와 같다. 필름을 넣고, 초점을 맞추고, 찍고, 현상한다. 카메라의 기원인 카메라오브스쿠라(camera obscura)는 어두운 방을 의미한다. 마음이나 펼쳐 보지 않은 책 (…) 혹은 자궁을 표현하기 좋은 메타포다."[132] 책, 카메라, 자궁이라는 일련의 연상은 리파드가 가장 편안함을 느꼈던 매체인 텍스트 그 자체와 여성 신체의 내부 사이 연관성을 추적한다. 이 소설은 길게 늘어져서 알 수 없는 대화와 일인칭 화자의 안팎을 떠도는 분절된 서사를 제시하다가 책의 뒤표지에 '열린 결말, 여성'이라는 선언으로 끝을 맺는다. 이를 통해 우리는 리파드가 책의 분절적인 특징을 (젠더 중립적이거나 심지어는 정치적으로는 민주적이랄 수 있는) 개념미술 전략으로 보는 것에서 이동해, 독특한 혹은 어쩌면 본질적인 '여성'으로 보기 시작

했음을 알 수 있다. 이렇게 해석에 유동성을 가지는 분절적 글쓰기는 「정보」 전시 도록처럼 개념적이라 읽을 수 있는 동시에 논쟁적으로 페미니스트적이라 읽을 가능성을 열어 준다.

리파드가 글쓰기를 시작했던 시기, 그는 여성운동에 가담하지 않은 상태였다. 하지만 그의 책은 여성이 공유하는 경험이 개인적 여건에 의해서가 아니라 가부장제의 결과임을 이해하게 되는, 이른바 의식화 과정임을 가리키는 부분을 포함한다. 의식화는 경험에 근거한 '직관적 지식'이라는 마오쩌둥의 개념에서 왔다. 1960년대까지만 해도 이 개념은 레드스타킹스와 같은 급진적 페미니스트 단체에서만 사용했지만 1972년에 와서는 주류 여성운동 단체 전반이 인정하게 되었다.[133] 그리고 1970년대 초 십만 명이 넘는 여성들이 의식화를 위한 모임에 참가했다.[134] 리파드의 경우에는 전형적인 경로와는 상반된, 혼자서 책을 쓰는 방식으로 혹은 '자신의 됨됨이를 글로 적으면서' 의식화를 경험했다. 그의 표현에 의하면 이 책은, 스스로 자신의 인생이 계급과 젠더를 통해 형성되어 왔음을 보게 해 주었다고 한다.[135] 결과적으로 이 소설은 개인적 통찰과 공공적 폭로 사이에 어색하게 끼게 되는데, 이는 바로 의식화 과정이 만들어내는 긴장이기도 하다. 둘 사이의 평행은 소설 안에서도 거론되는데, D는 A에게 "마치 소설을 읽는 것 같아. 의식화를 다루는 모든 종류 말이야"라고 말한다.[136] 『나는 본다 / 너는 의미한다』 전체를 흐르는 자기 고백의 충동은 뻔한 감이 있지만 그래서 이 소설을 일반화할 수 있게 한다. 소설 속 인물들에는 구체적 이름이 지정되어 있지 않기 때문에 이들은 수수께끼가 될 수도 혹은 잠재적으로 독자들이 자신을 투영할 수 있는 빈 화면이 될 수도 있다. 즉, 이 소설은 의식화 과정이 의존하는, 공과 사가 말려 들어간 상황을 구조적으로 반영한다. 자신의 처지를 소설 연구에 투영했던 리파드는 자신을 위해, '더 나아가 (…) 여성을 위해' 글을 쓰기 시작했다.[137]

시위의 기술

1970년, 스페인에서 소설을 완성하고 뉴욕으로 돌아온 리파드는 곧바로 여성운동에 몰두했다. 이와 관련해 그는 "비평에 접근하는 방법뿐만 아니라 나의 인생을 여러모로 바꾸어 놓았다"고 썼다.[138] 그는 미술노동자연합으로부터 분파해 미술계에서 과소평가되는 유색인종 및 특히 여성 미술인을 위한 투쟁에 헌신했던 애드호크여성미술인위원회(Ad Hoc Women Artists' Committee)에서 열정적으로 활동했다. 이들의 시위 중에서 1970년 휘트니비엔날레의 참여 미술인 오십 퍼센트를 유색인종이나 여성으로 뽑아야 한다고 요구한 시위는 유명한데, 여기에는 브렌다 밀러(Brenda Miller), 포피 존슨, 페이스 링골드 등과 함께 리파드도 참여했다. 관련 기록사진을 보면 리파드가 '흑인 여성 미술인 오십 퍼센트(50% BLACK WOMEN ARTIST)'라는 문구가 흰색 스텐실로 찍힌 피켓을 들고 있다.(도판 71) 피켓을 만들고, 전단지를 뿌리며, 가짜 티켓을 나눠주고, 위조된 보도 자료를 배포하는 등의 행동과 전시 오프닝에 계란을 두고 '50%'라는 글자가 적힌 생리대를 붙여 놓는 게릴라적 설치 작업이 포함된 이 시위는 넉 달 동안 계속되었다.[139] 이전의 유사한 사례로 여성미술인혁명은 '미술관은 성차별주의자다! 미술관은 여성 미술인을 차별한다!'라고 인쇄된 전단지를 제작했다.(도판 72) 전단지에는 제도 기관들을 '돌아보며' 비난하는 여성 미술인들의 눈 사진을 여럿 붙이고 여백에 여성 차별 사례를 고발하는 글을 적었다. 이들의 감시하는 눈길은 전단지 속 '여성도 그들만의 눈을 가지고 있다'는 선언을 분명히 보여준다.

1971년 말까지는 미술노동자연합이 추진하는 활동에 여성 문제를 통합하려는 시도가 있었다. 일부 미술노동자는 1970년 봄, 낙태권을 지지하는 거리 행진에 동참해 '미술노동자는 낙태권을 지지한다(Art Workers for Abortion Repeal)'는 문구가 적힌 포스터를 흔들기도 했다. 안드레는 여성들이 미술노동자연합에 불어넣는 에너지를 칭송하는 서신을 비평가 바버라 라이즈에게 보냈다. "어제저녁 루시 리파

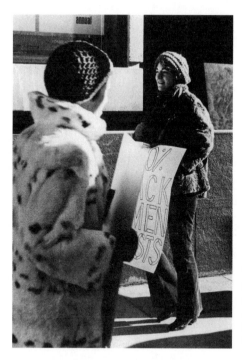

71. 루시 리파드가 '흑인
여성 미술인 오십 퍼센트'를
요구하며 휘트니미술관 앞에서
시위하는 장면. 이 시위는
애드호크여성미술인위원회가
주관했다. 뉴욕. 1971.

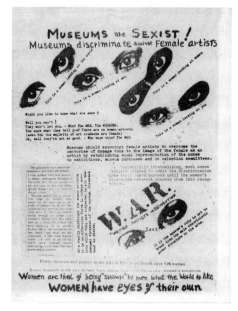

72. 여성미술인혁명이 제작한
'미술관은 성차별주의자다!'라는
내용의 시위 전단지. 1970.

드와 그의 무리들이 메트로폴리탄미술관 만찬에 쳐들어가서 바퀴벌레를 풀었습니다. 이번에 보여준 전투적 전략은 여성들이 기운을 북돋아 준 덕입니다. 그들이 없었다면 이 운동은 이미 사그라들었을 겁니다."[140] 사진 기록(도판 61)에 의하면, 바퀴벌레를 풀어놓은 장본인은 여성이 아니었다. 그러나 안드레는 이를 리파드가 이끄는 여성들의 덕택이라고 공을 돌렸다.

1971년 즈음 리파드는 애드호크여성미술인위원회, 여성미술인혁명, 흑인예술가해방여성미술인 등, 미술노동자연합으로부터 떨어져 나가 여성 단체를 결성하는 흐름에 가담했다. 이러한 움직임은 미술노동자연합이 마주한 최대 규모의 탈퇴였고, 리파드에 의하면 이는 연합의 붕괴로 이어지게 되었다고 한다. "여성들의 정치에 대한 관심이 높아지는 반면, 남성들은 자신의 경력을 쌓는 것으로 되돌아갔습니다."[141] 1971년 말, 여성 회원의 참여가 현저하게 줄어들면서 미술노동자연합은 힘을 잃었다. 결국, 이러한 상황들은 미술노동자연합이 유지되기 위해 필요한 허드렛일이나 행정적인 일들을 누가 도맡아 했는지 의심하게 한다. 실상 미술노동자연합과 관련된 주요 아카이브 자료는 버지니아 애드미럴(Virginia Admiral)과 리파드 같은 여성들이 보관하고 있었고, 이들이야말로 기록하고 노트를 적고 모임의 녹취록을 정리한 장본인이었다.

파이어스톤에 의하면 미술노동자연합에서 '아가씨들로 구성된 부가적 조직'에 불과했던 페미니스트 분파는, 이후 짧은 기간 안에 장기 프로젝트를 생산해내는 독립된 단체로 성장했다.[142] 이들 중 다수의 페미니스트는 미술관에 주목해 제도권인 휘트니미술관과 뉴욕현대미술관이 포괄적으로 여성의 미술을 수용할 것을 부르짖은 한편, 다른 이들은 대안적 네트워크를 추구하며 심사를 거치지 않는 공동의 전시 공간을 설립했다. 1970년대 초는 미국의 페미니스트 미술이라는 맥락에서 다양한 집단적 움직임을 보여준 시기이기도 하다. 여성 미술 전문잡지로는 최초로 『페미니스트 아트 저널(Feminist Art Journal)』이 창간되었으며, 최초 여성 협동조합 갤러리인 아티스트인

레지던시(A.I.R. Gallery)가 설립되었다. 페미니스트 미술인과 저자들은 남성우월주의적 시각으로 구획된 질적 차이 개념뿐만 아니라, 공적, 사적 영역에서 남성 대 여성의 노동이 가치 평가되고 다루어질 때 행사되는 권력의 격차가 여성들이 체계적으로 배제된 이유였음을 연구했다.

한창 대안적 구조를 도모하던 무렵, 리파드는 그의 평론가로서의 진정성을 공격받게 되었다. 그리고 그 공격들은 성차별주의적 시각으로 날이 세워져 있었다. 일례로 그는 예술적 '질'의 주관적인 특성을 다룬 어느 좌담회에서 그린버그와 마주하게 되었는데, 리파드가 그에게 자신을 소개하자 그린버그는 "아, 당신이 루시 리파드군. 나는 당신이 브롱크스 어디의 학교 선생인 줄 알았지"라고 했다.[143] 그가 리파드를 깔보는 방식은 여성이 대다수를 차지해서 핑크칼라 직업이라는 별칭이 붙은 교사직을 선택해 리파드를 아마추어로 만드는 동시에 궁극적으로 고학력 남성의 숫자가 지배적인 맨해튼의 바깥으로 쫓아냈다. 그린버그의 공격이 리파드가 전문가로서 비평에 기여하는 정도에 초점을 맞추었다면, 다른 이들은 정치적 신빙성을 의심했다.

이에 관해 1970년 리파드에게 익명으로 날아든 편지는 여기에 길게 인용할 만한 가치가 있다. 이 편지에 사용된 거친 논조는 리파드가 비평가, 행동주의자, 부모, 페미니스트의 역할을 가로지르며 동분서주하는 동안 어떤 종류의 저항에 맞닥뜨려야 했는지를 잘 보여준다.

저기 우리 루시가 모임에서 연설하고, 웨스트 오십삼번가 뉴욕현대미술관 앞 바리케이트에서 전단지를 돌리고 있네요. (…) 그리곤 자기 아들에겐 이렇게 설명하겠죠. "사랑스런 아가야(darling), 이건 정말 **불공평해**. 네 아빠 전시 때 뉴욕현대미술관이 올든버그에게, 그리고 빌럼 테 쿠닝(Willem de Kooning)한테 할애한 만큼의 공간을 내주었다면 **우리**는 거기서 정말 대성

공을 이루었을 텐데. 그러면 엄마가 이렇게 열심히 일하지 않아도 되고, 더 이상 돈벌이용 책들을 쓰지 않아도 되고 말이야. (…) 그리고 우리 사랑스런 아기 에단아, 내 푸세트 다트(R. Pousette-Dart) 전시에 **적어도** 데 쿠닝 전시만큼은 공간을 줬어야 했어. 우리 사랑스런 아기, 모든 게 정말 **불공평해**. 단지 그들의 같잖은 부르주아의 구닥다리, 자유주의적인 **질**이라는 개념 때문에. (…) 그래서 그게 말이야, 네 엄마가 지적 창녀가 된 이유란다."144

이 편지를 쓴 사람은 리파드가 미술노동자연합에 참여하는 이유가 불공정이라는 광의의 명분에서 출발한 것이 아니라 미술관에 대한 개인적인 복수에서 비롯되었다고 가정하고 있다. 그의 공격은 리파드와 아들 사이의 대화를 모방하는 방식으로 이어진다. 미술노동자들이 시위에 자녀나 손주들을 데리고 나오는 경우가 흔했지만, 이 편지는 리파드가 누군가의 어머니라는 점을 공격의 도구로 삼았다.

더욱 기가 막힌 것은 리파드의 비평을 매춘과 연결했다는 점이다. 리파드도 농담 삼아 자신을 '매춘부'라고 불렀지만, '돈벌이용 책들'이라는 단어와 함께 사용된 창녀는 리파드의 글쓰기를 수준 낮고, 값싼 것으로 끌어내린다. 어머니와 어린아이 사이의 대화를 모방하면서 당시 상류 계급만 애용하던 **사랑스런 아가야**(darling)라는 표현을 덧붙인 이 편지는 리파드의 어머니라는 역할을 드러내는 동시에 그를 지위를 갈망하는 품위 없는 사람으로 비춘다. 그럼으로써 리파드의 작업에서 지적 노동은 사라지고 이제 그의 작업은 돈과 단순한 보상을 위한 육체노동으로 분류된다. 만약 비슷한 상황의 남성이라면 이런 편지를 받으리라 생각하기 어려울 것이다. 그리고 여성 비평가의 성별을 물고 늘어지는 일은 여성이 미술에 대해 글을 쓰는 것이 (남성) 미술인과 그의 관객, (남성) 해석자 사이 관계의 왜곡이라는 점을 암시한다. 또한, 화자는 리파드가 일에 사적인 쾌락을 취하는 일을 끌어들여, 즉 '잠자리를 같이하는' 비평의 대상인 남편에 의해

리파드의 비평이 좌우된다고 간주하고 비평가적 자율성이 위협당하고 있다고 보았다.

이러한 공격에도 불구하고 리파드는 자신이 비평가인 동시에 페미니스트이자 큐레이터라는 위치를 십분 발휘해서, 문지기에만 머물지 않고 여성 미술인을 적극적으로 소개하는 일에 헌신했다. 1971년 리파드는 여성 미술인으로만 구성된 첫 전시, 「스물여섯 명의 여성 미술인들(Twenty-Six Contemporary Women Artists)」을 올드리치 미술관(Aldrich Museum)에서 기획했다. (여성만으로 구성된 전시로는 그 이전에 여성미술인혁명 그룹이 대안공간이었던 뮤지엄(MU-SEUM)에서 1969년 선보인 적 있다.) 이 전시에 뉴욕에서 개인전 경력을 가진 여성 미술인은 단 두 명만 포함되었기 때문에 인지도가 높은 미술인들로 구성된 전시만 기획하던 리파드의 이전 기획 방향으로부터 커다란 전환이 이루어졌음을 보여준다. 그가 전시 서문에서 고백한 내용에 의하면 이 전시는 그가 이전에 '의도치 않게 업신여긴 여성 미술인들에 대한 일종의 개인적 보상'이었다.¹⁴⁵ 확실히 1970년대 초 리파드가 보여준 활동들은 뉘우침이나 '배타적이었던' 태도를 보상하려는 제스처의 연속이었다. 칼아츠(California Institute of the Arts)에서 시작된 그의 순회전, 「약 7,500(c. 7,500)」은 삼십 명이 넘는 여성 개념주의 미술인들을 소개해 개념주의는 남성이 지배적이라는 일반적 인식에 반박했다. 리파드는 "더 많은 여성을 포함할 수도 있었음을 공식적으로 밝힌다"고 서문에 썼다.¹⁴⁶

1970년부터는 리파드의 비평이 주목하는 분야에도 변화가 일어났다. 이 시기 그는 여성의 미술이 미술 제도 안에서 어떻게 인식되고 받아들여지는지를 재고하는 글을 쓰기 시작했다. 그의 글은 여성이 작품을 제작한다는 것은 언제나 유급의 노동과 무급의 가사 활동 사이에서 어떻게 시간을 쪼개는가에 달려 있다는 인식에 기초했다. 1971년에 쓴 글을 보면 다음과 같다. "여성은 보통 둘이 아니라 세 개의 직업을 갖는다. 미술과 돈벌이를 위한 직업, 그리고 전통적으로 임금이 지급되지 않는 일이자 '절대로 끝나지 않는 노동'이 그것이

다. 이 악명 높은 퀸즈의 가정주부가 화랑가에서 살아남으려면 집 안에서 그림을 그리는 어느 퀸즈 (프랭크 스텔라 같은 남성) 화가는 겪을 필요 없는 역경에 맞서 싸워야 한다."[147] 무급 가사 노동에 관한 이러한 진술은 여성 미술인들이 급진화하는 여성 노동을 수용하기 시작했던 때와 시기를 같이했다. 가사 노동과 육아를 포함해 여성이 수행하는 **모든** 일을 노동으로 간주하는 페미니스트적 인식이 전반적으로 받아들여지는 시기, 여성 미술인들은 여성 노동의 가치를 새로이 깨닫고 인정하게 되었다. 줄리엣 미첼(Juliet Mitchell)은 「여성: 가장 긴 혁명(Women: The Longest Revolution)」에서 "가사 노동은 생산 노동의 지대한 몫을 차지한다. 스웨덴에서는 여성이 연간 십이억구천만 시간을 산업 분야에서 보내는 데 비해 가사 노동에는 이십삼억사천만 시간을 할애한다"고 했다.[148] 여성의 가사 노동에 대한 문제의식은 자유주의, 급진주의, 사회주의 진영을 막론하고 미국의 1960년대와 1970년대 페미니즘 접근법을 활용하는 다양한 분야에서 제기되었다. 또한, 많은 작가들이 여성의 무급 가사 노동을 실제보다 '낮은 계급'으로 지정되는 여성의 지위와 연결했다.[149]

"여성은 언제나 일한다. 그리고 그 일은 여성의 삶에서 두 영역 사이의 긴장과 연루된다. 하나는 가정이고 다른 하나는 시장이다"라고 앨리스 케슬러 해리스(Alice Kessler-Harris)는 썼다.[150] 두 영역이 구별되지 않는 프리랜서인 리파드에게는 그 긴장이 더할 수밖에 없었다. 그의 가정이 직장이었고 직장이 가정이었다. 그가 자신의 소설, 『나는 본다 / 너는 의미한다』를 쓰면서 성차별주의를 개인적으로 고심한 이후 그의 글은 사적 영역과 공적 영역의 분리를 드러내놓고 다루기 시작했다. 그는 '차를 내오는' 미술인의 아내를 다루는 한편, 자유로운 일인칭의 좀더 고백적인 글쓰기를 시작했다. 사실, 그는 비평 자체를 집안일의 하나로 간주하기 시작했으며 이는 1971년 그의 주장에서도 드러난다. "여성은 미술인으로 성공하기보다 비평가, 큐레이터, 혹은 미술사가로 성공하기가 훨씬 쉽다. 왜냐면 그런 직업군의 업무는 부차적이거나 여성에겐 자연스러운 집안일과 같고, 미술작

품을 만드는 일처럼 본질적인 활동이 아니기 때문이다."[151] 뉴욕현대미술관의 노조 또한 대부분이 여성이었다고 한다. 어느 보고에 의하면 관리직 종사자 중 여성의 비율이 통상적으로 이십오 퍼센트인데 비해 미술관 직원 중 여성의 비율은 칠십오 퍼센트에 달했다.[152] 같은 논리 선상에서, 리파드는 미술계에서 여성은 주로 "미술 가정부(큐레이터·비평가·딜러·'후원자')"로 기능한다고 비유하기도 했다.[153] 로라 코팅햄(Laura Cottingham)은 여성의 젠더에 초점을 맞춘 정체성 논리가 그린버그 같은 비평가를 무시할 수 있는 공격 무기가 된다고 했다.[154] 하지만 리파드의 비유는 비평을 폄하한다기보다는 오히려 비평과 가사 노동을 나란히 두어 비평의 지위를 높이는 일이기도 하다. 리파드에게 가사를 돌보는 육아 노동은 존엄성을 가진 것이었다.

이 논리를 확대하면, 리파드에게 비평은 창작이나 생산이라기보다는 본질적으로 여성화된, 젠더화된 서비스인 집안일의 일부가 **된다**.[155] 그렇다면 (보상이 뒤따르는) 글쓰기가 어떻게 '집안일'로 구분될 수 있을까? 비평을 **여성의 일**이라 재정의한 것은 충격적이지만, 역으로 '가사 노동'의 특성에 의문을 제기하는 일이기도 하다. 리파드가 집안일을 비평과 연결하는 것은, 미술인 집단이라는 제한된 공동체를 '집'으로 재정의하는 일이기도 하다. 당시의 페미니즘은 '집과 관련된' 그리고 무임금 노동이라는 집안일의 전통적 정의를 확대하고 있었다. 어떤 이들은 가사 노동이 집의 내부로 제한되기 때문에 생산방식에 포함되지 않는다고 주장해 왔지만 가계 자체에도 경제성이 있다. 그러므로 가사 노동이 고용 문제의 '바깥'에 위치한다는 전제에는 문제가 있다. 리파드는 급여와 가사 노동의 생산적 가치에 관한 페미니스트의 논쟁을 충분히 인식하고 있었으며, 비평이 미술작품과는 다르게 소비된다 말하더라도 비평가라는 직업을 폄하하는 것이 아니라 두 가지 모두 시장에 연루되어 있음을 주장하는 것이었다.

여성의 공적 노동과 사적 노동 사이 구분은 초기 페미니즘 미술에서 중요한 부분을 차지했다. 미얼 래더맨 유켈리스(Mierle Laderman

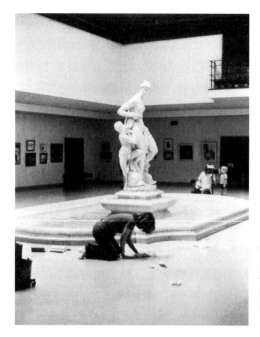

73. 미얼 래더맨 유켈리스.
〈하트퍼드 청소: 닦기, 자국,
유지관리: 내부〉. 퍼포먼스.
워즈워스아테네움.
코네티컷 하트퍼드.
1973년 7월 23일.

Ukeles)의 퍼포먼스 연작 '유지관리 예술(Maintenance Art)'이 이에 포함된다. 유켈리스는 1969년 「유지관리 예술 선언문(Maintenance Art Manifesto)」을 쓰고 노동은 '개발' 업무와 집안일, 요리, 양육과 같은 '유지관리' 업무로 나뉠 수 있음을 주장했다.[156] 그는 유지관리 노동이 종종 가시화되지 않는다고 주장하면서, 이는 늘 처리되고 있기 때문이기도 하지만 사적 영역에서 여성에 의해 수행되고 있기 때문이라고 했다. 유켈리스는 1973년 리파드의 「약 7,500」 전시에 참여하면서 이전에는 가려져서 보이지 않던 노동을 미술관 안에 가시화하겠다고 제안했으며, 이를 〈하트퍼드 청소: 닦기, 자국, 유지관리〉(도판 73)라는 제목의 작업에 그대로 옮겼다. 유켈리스는 전시장 전시 케이스의 먼지를 털고 바닥을 문지르고 계단을 대걸레로 닦는 등, 하트퍼드의 워즈워스아테네움(Wadsworth Athenaeum) 안팎을 청소하고 다녔다. 평소 입던 복장 그대로 손에는 걸레를 쥔 채 무릎을 꿇고 걸레질을 했던 유켈리스는 퍼포먼스를 하겠다는 안내도, 표시도

하지 않았기 때문에 그를 미술인으로 보는 이는 없었다. 헬렌 몰스워스는 그의 작품이 "공적, 그리고 사적 영역에 대한 문제를 바라보는 이론적 질문을 (…) 특히 노동의 문제를 전면으로 끌어냈다"[157]고 평했다.

유켈리스가 노동을 청소와 같이 언제나 처리되기 때문에 비가시적인 유지관리 작업과 개발이라는 생산적인 작업으로 구별하는 방식은 한나 아렌트(Hannah Arendt)가 '노동'과 '일'의 범주를 만들어내는 방식과 조응한다. 아렌트는 『인간의 조건(The Human Condition)』에서 노동은 [출산의 산고(labor)가] 삶과 죽음의 순환과 연결되는 것과 마찬가지로 끝이 없으며, 절대로 완료되지 않고 결과물로 귀결되지 않는다고 했다. "아무것도 남기지 않는다는 것은 실로, 모든 노동의 표식이다. 노동하면서 애쓴 결과는 이를 위해 보내는 시간만큼이나 빠르게 소비된다."[158] 그에게 노동은 '일상에서 반복되는 단조로운 허드렛일을 수행하면서' 세계의 퇴락에 맞서는 것이다.[159] 여기서 아렌트는 노동을 생식력과 출산에 연결해 느슨하게나마 젠더 구별을 만들어냈다. 또한, 이를 일과 대조하면서 물건이나 오브제를 제작하는 일은 '세계를 만들어낸다'고 했다. 즉, 일은 자연을 변형하는 것이며 시작과 끝을 가진다. 아렌트에게 예술작품은 '모든 확실한 오브제 중에서 가장 세속적'이자 가장 많은 '일이 가해진' 오브제이다. 하지만 유켈리스는 이러한 통념을 뒤집었다. 그는 한시적 퍼포먼스를, '눈에 띄지 않는' 육체노동을 예술로 전환하고, [아렌트의 구별을 따르자면 '일'을 보여주는][160] 제도 기관에서 선보였다.[161] 1970년 여성파업이 사용한 슬로건을 회상하면서 유켈리스는 "혁명 뒤엔 누가 쓰레기를 치우게 될까?"하고 물었다.[162]

쓰레기를 치우고, 가구의 먼지를 털어내고, 다림질하고 양말을 깁는 등, 일상에서 유용하고 필수적이지만 무급인 업무들을 작품 주제로 선택하는 페미니스트 미술인들이 늘어났다. 나아가 페미니스트 미술은 여성의 일 중에서도 숙련된 수작업 혹은 공예에 대한 가치를 재고하고자 했다. 오랜 시간 동안 공예는 대부분 '취미 생활'로 구분

됐으며, 헌 옷으로 깔개를 만드는 것과 같은 몇몇 공예 분야는 기계적 허드렛일로 여겨졌다. 만약 유켈리스의 작업이 사적 영역과 공적 영역 사이의 경계, 그리고 가정과 '공식적인' 형태의 일 사이의 경계를 흐려지게 했다면, 공예를 재평가하는 페미니즘 미술은 이 경계들을 뛰어넘도록 했다. 그러나 팝아트가 '저급한' 재료를 끌어들여 실험함으로써 대중적 미술과 고급 미술 사이의 구분을 흩뜨려 놓은 반면, 여전히 공예는 '고급' 미술과 엄격하게 분리되어 있었다.

공예는 미술노동의 담론에서 종종 하찮고 아마추어적인 '타자', 그저 여가에 시도해 보는 것이거나 혹은 실용적이고 응용된 디자인으로 비춰지곤 한다. 하지만 미술공예운동(Arts and Crafts Movement)과 러시아 구성주의가 그러했듯이 다수의 모더니즘 미술운동 또한 장식과 장인적 기술을 수용했다. 또한, 1970년대 초 페미니즘 미술운동은 여성 노동의 가치를 재고하는 한 방법으로 공예의 '개인 프로젝트' 성격과 과정을 끌어들였다. 아마추어적 장식이라는 통념으로 인해서 공예를 꺼리는 모더니즘 비평가들이 많았지만, 페미니스트 미술인들에게 공예는 여성과 여성의 노동을 폄하하는 미술 제도를 비판하는 도구가 되었다.[163] 미리엄 샤피로(Miriam Schapiro)는 1971년부터 콜라주에 여성성을 부여하고자 견본 천을 사용해 그의 '페마주(femmage)' 작업을 진행했다. 링골드도 천을 활용한 작업 시리즈를 1972년부터 시작했으며 이후 아프리카계 미국인의 역사와 관련된 이야기를 담은 퀼트 작업을 제작했다. 그저 실용적인 측면만 조명되었던 퀼트 작업이 특정한 주제를 담음으로써 미학적 논쟁에 대한 의미있는 공헌을 인정받기에 이르렀다. 일례로 초기 페미니즘 미술의 역사를 다룬 퍼트리샤 메이나디의 1973년 글 「퀼트: 위대한 미국 미술(Quilts: The Great American Art)」은 미국 미술에서 차지하는 퀼트의 중요성을 논했다.[164]

마찬가지로 손뜨개질, 직조, 텍스타일 또한 페미니스트 미술인들에게 다시 주목받기 시작했다. 페이스 와일딩(Faith Wilding)의 몰입적 설치 작품인 〈손뜨개질된 환경(자궁의 방)〉(도판 74)은 1971-

74. 페이스 와일딩.
⟨손뜨개질된 환경(자궁의
방)⟩. 1971–1972. 끈,
털실, 노끈. 우먼하우스
설치 작품. 로스앤젤레스.
2.74×2.74×2.74m.

1972년 칼아츠페미니스트프로그램(California Institute of Arts Femi-
nist Art Program)의 후원으로 운영되었던 우먼하우스(Womanhouse)
프로젝트를 위해 제작되었다. 프로젝트에 포함된 작품 대부분이 여
성의 노동이 위치하는 장소를 다뤘지만 ⟨손뜨개질된 환경(자궁의
방)⟩은 취미로서의 수공예적 측면에 주목했다. 나아가 통상 '무릎 위
에서 이뤄지는 작업'이었던 뜨개질을 거미줄처럼 엮어 무릎 바깥으
로 뻗어나가게 해, 관객이 들어갈 수 있는 보호적이자, 집단을 위한
공간을 제공했다. 이 공간은 성역일 뿐만 아니라 공포를 느끼게 하는
밀실로서, 이를 통해 와일딩은 지속적인 잡일이면서 동시에 도피주
의자의 시간을 보내기 위한 소일거리였던, 반복적인 무임 노동의 이
중적인 구속을 드러냈다. 즉, 여성의 노동, 가정에 길들여진다는 것,
공예 사이의 이론적 접점을 훌륭히 제시한 것이다.[165]

리파드가 공예를 미술의 형식으로 인정하는 데까지는 시간이 걸렸다. 그는 이러한 부류의 미술을 좋아하기까지 자신을 부추기거나 '노력을 기울여야' 했다고 썼다.[166] 이와 관련해 그는 이미 알고 있거나 인정받은 미술작품을 활용해 공예와 미술을 구별하는 요소부터 연구하기 시작했다. 특히 에바 헤세와 같이 전통적이지 않은 재료를 미술에 활용했던 미술인에 주목했다. 리파드는 헤세가 페미니스트의 전형이라 보았으나 정작 헤세는 여성운동이 뉴욕의 미술계를 장악하기 전에 사망했다. 헤세가 사용한 섬유는 가정에서보다는 공장에서 사용되는 재료였는데, 엘리사 오서(Elissa Auther)는 모리스나 헤세가 프로세스 아트 영역에서 섬유 미술을 활용하는 일이 산업과 장식, 그리고 근대를 혼합하기 때문에 미술의 자율성을 비판하는 행위가 된다고 했다.[167] 리파드는 헤세의 작업에서 전통적인 여성 공예와의 연속성을 곧바로 알아보았다. "여성들은 언제나 폄하되는 방식으로 공예와 연결된다. 그리고 바느질, 매듭, 묶기, 포장, 제본, 뜨개질 등의 허드렛일을 하도록 조건 지어진다. 헤세의 미술은 '여성의 작업이라서 섬세하다'는 진부한 생각을 초월한다. 동시에 이러한 의례적인 개념을 소외와 절망에 대한 해결책에 접목하고 있다."[168] 달리 말하자면, 그는 여성의 실제 공예 활동을 들여다보거나 이를 **미술이라** 주장하는 대신 미술의 범주로 명백하게 인정된 요소를 **공예라고** 주장했다.

리파드는 여성 미술인들이 어떻게 공예를 활용하는지를 다루면서 자신의 평론을 발표할, 페미니즘 성격이 명백한 장소를 물색하기 시작했다. 그중 하나가 1971년 창간된 잡지인 『미즈(Ms.)』였다. 『미즈』에 1973년 실린 글인 「미술 속 가정의 모습(Household Images in Art)」에서 리파드는 최근 페미니즘 미술이 "'여성의 기술'에 해당하는 바느질, 직조, 뜨개질, 도예, 심지어는 파스텔 톤 색채(분홍!)를 사용하는 것과 섬세한 선을 사용하는 행위"를 극찬했다.[169] 또한, 이전에는 사용하기 두려워했던 이러한 기술들을 여성 미술인이 사용하도록 페미니즘이 도왔다고 적었다. 한편, 가사의 영역과 허드렛일에 관한

작품에 공예 기술만을 한정해 연결하지 않도록 주의를 기울여 그의 글이 유켈리스의 〈하트퍼드 청소: 닦기, 자국, 유지관리〉 작품을 언급하면서 끝나도록 했다. 때문에 리파드는 '가정의 이미지'를 사용하는 여성 미술인은 어떤 **양식**을 사용한다고 특정하는 일반화의 오류를 피할 수 있었다.

리파드가 공예를 다뤘던 초기 글의 경우, 미술의 서열 관계를 한꺼번에 무너뜨리는 대신 '인지도 높은' 헤세나 주디 시카고(Judy Chicago)를 칭송해 공예의 가치를 회복하는 방식을 취했다. 하지만 페미니즘 비평이 진화함에 따라, 리파드는 공예를 미술실천의 공식 모델로 통합하려는 움직임이 어떻게 여전히 무수한 익명의 여성 공예가들 공동체에는 무심한가에 더욱 관심을 두게 되었다. 그는 영국의 미술인 마거릿 해리슨(Margaret Harrison)이 가정에서 저임금으로 일하는 여성 공예가와 협력했던 것처럼, 양쪽 영역을 연결하는 프로젝트에 가장 기뻐했다. 〈집에서 일하는 사람들〉(1977) 작품에서 해리슨은 비노조 여성 노동자와 함께 이미지와 텍스트가 혼합된 작품을 제작했고, 이 작품은 학교와 커뮤니티센터에서 선보여졌다. 이러한 종류의 만남은 리파드에게 진정한 페미니스트적 비평의 핵심이었다. 『헤레시즈(Heresies)』에 실린 1978년 논문에서 그는 다음과 같이 썼다. "페미니즘 미술운동에서 가장 결핍된 부분은 '아마추어'와 이들의 작업을 모방하는 전문가들 사이의 접촉과 대화이다.[170]

리파드의 글쓰기 방식은 자신이 논하는 예술의 특성을 반영했는데 그가 페미니즘을 수용했을 때에도 마찬가지였다. 개념주의를 논하는 시기에는 개념주의에 기대는 것으로 보이는 분절적 글쓰기 방식을 수용했고, 1970년대 중반에 와서 이 분절적 글쓰기는 '여성적 심상'의 본질을 드러내는 방식으로 회복되었다. 1975년, '여성의 심상'을 주제로 기획된 어느 좌담회에서 리파드는 "여성의 작업에서는 비논리적인, 비선형적인 접근 방법이 공통으로 발견된다. (…) 여성들은, 수많은 이유로 인해서, 좀더 개방적이다"라고 발표했다.[171] 그의 언급은 프랑스 페미니즘이 창안했던 **여성적 글쓰기**(écriture

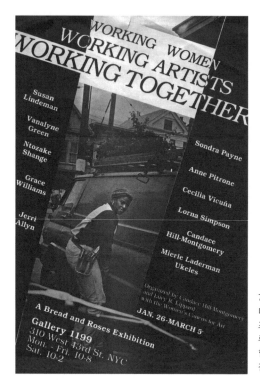

75. 「일하는 여성 / 일하는 미술인 / 함께 일하기」 프로젝트 포스터. 루시 리파드와 캔디스 힐 몽고메리 기획. 1199 갤러리, 뉴욕. 1982.

féminine)와 표면적으로 유사해 보인다. 하지만 리파드가 계속해서 실험해 오던 글쓰기의 형식은 패스티시다. 예를 들어 『육 년: 미술 오 브제의 비물질화』에서는 모자이크 형태를 사용했고 다른 글에서는 익명의 화자가 참여하는 대화 형식의 글쓰기가 차용되었는데, 이는 언어로 만드는 퀼트, 즉 자신의 작업을 **공예**와 나란히 하려는 시도였다.[172]

수작업에 관한 관심과 함께 리파드는 일하는 여성과 페미니스트 미술운동이 만나는 사업 또한 추진했다. 1982년 그는 캔디스 힐 몽 고메리(Candace Hill-Montgomery)와 공동으로 「일하는 여성 / 일하 는 미술인 / 함께 일하기(Working Women/Working Artists/Working Together)」 전시를 기획했다.(도판 75) 이 전시는 (대다수가 유색인 종 여성이었던) 전국보건의료산업노동조합(National Union of Health

Care Employees) 1199지구 회원과 미술인들이 협력해 가사 노동이 아닌 여성의 노동을 주제로 미술작품을 제작하는 프로젝트였다.[173] 이 전시의 포스터에는 허리에 공구벨트를 두른 흑인 여성이 등장한다. 자세와 손동작을 봤을 때 그는 물건을 들어 올리는 작업을 계속하면서 얼굴은 카메라를 향해 옅은 미소를 보내고 있다. 설명이나 정보가 없으므로 그가 평범한 노동자인지 아닌지는 알 수 없다. 건설 노동 시장에 얼마 없는 여성 노동자 중 한 명이거나 커다란 규모의 작품을 제작 중인 미술인일 것이다. [사실 그의 이름은 메리앤 셰퍼드슨 (Marianne Shepherdson)이다. 그는 수전 린데만(Susan Lindeman)의 작품에 참여한 매사추세츠 출신 목수로 밝혀졌다.] 누가 노동자이고 미술인인지 알아보기 어렵게 경계를 흐리는 상황이 바로 이 전시의 핵심이었고, 전시는 (백인) 남성이 지배적인 육체노동뿐만 아니라 노조의 정치와 구별되는 여성의 미술노동에 대한 고정관념을 무너뜨렸다. 「일하는 여성 / 일하는 미술인 / 함께 일하기」 전시는 젠더가 가르는 노동의 영역을 한데 모으려는 의지의 표현을 넘어서 몇 년 후 '관계 미학'이 선호했던 형식의 전례가 되었는데, 이는 프랑스 사상가 니콜라 부리오(Nicolas Bourriaud)에 의하면 '인간 상호작용의 영역과 그 사회적 맥락을 이론적 지평으로 취한' 미술이었다.[174] 1199지구의 전시는 관계적 미술의 뿌리가 1970년대 페미니스트 운동에 있음을 보여주었다. 비록 이러한 측면은 부리오가 이론화하지는 않았으나, 리파드 그리고 그와 함께했던 여성들이 보여준 미술실천은 특히 그러했다.

이 장의 결론을 내리기에 앞서 1968년으로 돌아가자. 리파드는 미술에서 경제, 참가 거부, 권력이 서로 뒤엉켜 있다는 새로운 관점을 얻고 아르헨티나에서 돌아왔다. 그는 1969년 인터뷰에서 다음과 같이 언급했고 이는 나중에 편집되어 『육 년: 미술 오브제의 비물질화』에 실렸다.

오늘날엔 모든 것이, 심지어는 미술까지도 정치적 상황에 놓인

다는 것이 분명해졌다. 나는 미술 자체가 정치적인 모습을 **보여
줘야** 한다거나 미술을 정치적 맥락으로 바라보아야 한다고 주장
하는 것은 아니다. 하지만 미술인들이 미술을 다루는 방식, 그들
이 작품을 제작하는 장소, 성공할 확률을 비롯해 어떻게 작품을
선보이며 누구에게 선보이는지 하는 모두는 삶을 살아가는 방
식의 일부분이자 정치적 상황이다. 이제는 그것이 미술인의 권
력의 문제가 되었고 또한 미술인들이 충분히 연대하느냐에 달
려 있기 때문에 그들은 더 이상 자신들이 하는 일을 이해하지 못
하는 사회의 자비에 호소하지 않는다. 아마도 그 자리에 다른 문
화 혹은 대안적 정보 네트워크가 들어설 것이다. 그래서 우리는
포기하지 않고 사는 방법을 선택할 수 있다.[175]

그가 로사리오에서 경험했던 계급 초월적 협력을 번역하고 설명하
거나 이해하기란 쉬운 일이 아니다.[176] 짧은 기간이나마 리파드의 소
망은 미술노동자연합 안에서 이루어질 수 있을 것 같아 보였다. 하지
만 미술노동자연합은 뉴욕현대미술관과 같은 기득권 계급에 포함되
는 제도 기관을 가차 없는 공격의 대상으로 삼았을 뿐, 리파드가 꿈
꿨던 '다른 문화, 대안적 정보 네트워크'를 형성하기 위한 노력은 기
울이지 않았다. 대신 '다른 문화'가 **발전된** 곳은 페미니즘 내부, 『헤레
시즈』와 같은 공동체에서였다. 그리고 리파드가 소망한 '삶의 방식
과 정치적 상황' 모두를 아우르는, 더욱 급진적인 '연대'는 여성운동
에서 이루어졌다. 달리 말하자면, 리파드는 미술노동자연합보다는
여성운동의 맥락에서 뒤늦게나마 '투쿠만 불타다'가 보여준 가능성
을 행동으로 옮길 수 있었다. 「일하는 여성 / 일하는 미술인 / 함께 일
하기」와 같은 전시는 결과적으로 아르헨티나에서 엿보았던 미술노
동자와 노조 노동자 사이의 연결성을, 즉 인종, 계급, 젠더를 배려하
는 미술노동의 비전을 재현했다.

5

한스 하케의 서류작업

뉴스

한스 하케는 뒤셀도르프쿤스트할레(Kunsthalle Düsseldorf)에서 열린 전시 「전망 69(Prospect 69)」의 작품으로 텔레타이프를 설치하고 독일 통신사 디피에이(DPA, Deutsche Presse-Agentur)가 내보내는 뉴스를 실시간으로 출력하게 했다. 그리고 관객들에게 전시장에 들어섰을 때 흘러나오는 헤드라인들을 정독해 달라는 요청을 했다.(도판 76) 이 〈뉴스〉 작업이 1969년에 다시 하워드와이즈갤러리에 전시되었을 때, 그는 국제연합통신사(United Press International)를 사용했다. 두 경우 모두 전시 내내 계속해서 텔레타이프가 기사를 쏟아내었고, 기사가 출력된 두루마리 종이는 바닥에 겹겹이 쌓였다. 매일 전시가 종료되면 출력된 기사들이 벽에 게시되었고 이는 사흘에 한 번씩 말아서 튜브에 넣은 채 창고에 보관했다. 다른 버전의 〈뉴스〉 작업은 잭 번햄이 1970년 유대인박물관에서 기획한 「소프트웨어(Software)」 전시에 소개되었다.[1] 여기서 하케는 다섯 대의 텔레타이프를 설치하고 독일의 디피에이, 이탈리아의 안사(ANSA, Agenzia Nazionale Stampa Associat), 미국의 『뉴욕 타임스』, 로이터(Reuters)

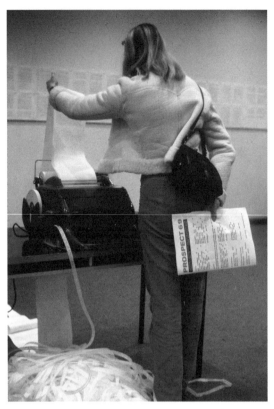

76. 한스 하케. 〈뉴스〉. 「전망 69」. 설치 작업. 테이블 위의 텔렉스, 두루마리
종이. 뒤셀도르프쿤스트할레. 1969년 9–10월.

와 국제연합통신사가 발행하는 기사를 출력하게 했다. 이때는 출력
된 인쇄물을 저장하지 않고 계속 쌓이게 해서 커다란 종이 더미를 이
루도록 했고, 이는 전시 종료와 함께 폐기되었다.(도판 77)

미술에 텔렉스 기기를 사용하는 일은 1960년대 후반에는 전 세계
적 현상 같은 일이었다. 아르헨티나 미술인 다비드 라멜라스(David
Lamelas)도 1968년 베네치아비엔날레 출품작, 〈베트남전쟁에 관한 3
단계 정보 사무소: 이미지, 텍스트, 오디오〉에 사방이 유리 벽으로 된
작은 사무소를 짓고 그 안에 텔레타이프를 설치했다.(도판 78) 단, 이
작품에는 '비서'가 고용되었다. 비서는 안사 통신사가 보내오는 뉴

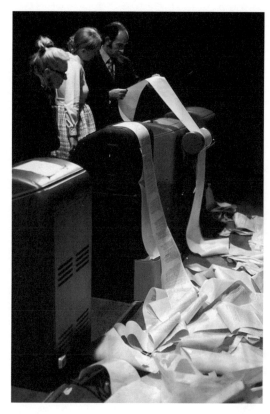

77. 한스 하케. 〈뉴스〉. 「소프트웨어」 전시 전경. 여러 대의 텔레타이프가
인쇄물을 뽑아내고 있다. 유대인박물관, 뉴욕. 1970.

스 중에서 베트남전쟁과 관련된 뉴스가 출력될 때마다 이를 여러 언
어로 읽었으며 이는 큰 소리로 방송됐다. 비서는 출력된 기사가 없는
동안에는 말없이 앉아 있었다. 라멜라스는 여성을 고용해 기사를 번
역하고 매개하도록 해서 관객을 정보로부터 멀어지게 했다. 뿐만 아
니라 지구 반대편에서 일어나는 사건과 그 사건이 관료주의적 방식
으로 소비되는 시점 사이 한 번 더 매개를 거치게 했으며, 언론플레
이 속에 내제한 성 역할을 드러냈다.[2] 이 여성의 침묵은 그가 소리 내
어 읽을 때만큼이나 중요했다. 전 세계에 방송되는 뉴스 중에서 얼마
나 많은 부분이 베트남에 관한 것이 **아니었을까?**

78. 다비드 라멜라스. 〈베트남전쟁에 관한 3단계 정보 사무소: 이미지, 텍스트, 오디오〉. 멀티미디어 설치 작업. 텔렉스, 패널, 연기자. 베네치아비엔날레. 1968.

79. 로베르토 자코비. 〈디텔라 내부의 메시지〉. 멀티미디어 설치 작업. 철판, 텔레타이프, 사진. 부에노스아이레스. 1968년 5월.

이와 비교될 만한 사례로, 또 다른 아르헨티나 미술인 로베르토 자코비도 자신의 작품 〈디텔라 내부의 메시지〉에 텔레타이프를 사용했다.(도판 79) 이 작품은 부에노스아이레스의 토르쿠아토디텔라미술관(Instituto Torcuato Di Tella)에서 1968년 5월 열린, 논란이 분분했던 전시인 「경험 68(Experiencias 68)」에 포함되었다. 자코비는 아르헨티

나 정권의 탄압 아래 점차 급진적으로 변해 가는 좌파 미술인 모임에 느슨하게 관여했던 인물이다. 그는 이 전시에 텔렉스를 설치해서 같은 시기 한창 진행되던 68혁명을 다룬 아에프페(AFP, Agence France Presse) 통신사의 뉴스를 수신받은 다음, 이를 다시 관객에게 전달함으로써 미술관을 국제적 소통의 전초기지로 탈바꿈시켰다. 그는 설치물 벽면에 '사회적 삶 속 모든 현상은 미학적 소재나 대중매체의 매개자'로 전용되어 왔다고 선언하면서[3] '더 나아가 미술인에게 선동가가 되라고' 요청하는 대신 [예술은 현 세계에 대한] '확인이자 부정'이라는 오래된 아방가르드적 관념을 더 비판했다.[4] 텔렉스는 학생 및 노동자의 혁명을 다룬 메시지를 계속 뱉어냈다. 동시에 기기 위쪽에 걸린 '나는 인간이다(I Am a Man)'라고 적힌 팻말을 든, 1968년 멤피스 청소 노동자 파업에 참여한 흑인의 사진은 해외 각지에서 열린 서로 다른 시위의 동향을 시각적으로 연결했다.

라멜라스와 자코비가 베트남전쟁이나 68혁명과 같은 특정한 정치적 사건을 미술관 관객들이 인식하게 하는 데 주목했다면, 하케는 흘러 들어오는 정보의 임의적인 순서와 확산, 축적되는 **엄청난 양**에도 주목했다. 통신사의 기사는 끊임없이 전송되었고, 스포츠나 정치 사건에서부터 흥미 위주의 이야기에 이르기까지 전 세계에서 일어나는 일들이 무작위적이긴 하지만 실시간으로 기록되는 모습을 만들어냈다. 관람자들이 서로 다른 관점과 해석 기준을 가지고 자료를 바라보는 주체임을 아는 하케는 미학적 틀을 적용하는 대신에 기사의 흐름을 객관적으로 재현하고자 했다. 〈뉴스〉 작업을 분석한 연구들은 대게 하케가 헤드라인이라는 정치·사회적 영역을 표면상으론 '중립적인' 갤러리 또는 박물관 같은 공간에 가져와 이 두 영역이 상호침투된 상태임을 드러낸다고 한다.[5] 그러나 그가 갤러리를 뉴스룸으로 탈바꿈시키는 양상은 이들 연구가 인정하는 것보다 좀더 역사 특정적이자 조금은 과잉된 지점이 있다.

1960년대 후반은 후기산업주의로 알려진, 경제가 복잡하게 재구성되어 가던 시대적 특징을 가진다. 이는 제조업에서 벗어나 정보의

수집, 처리, 관리로 옮겨 가는 경향을 만들었다. 마이클 하트(Michael Hardt)는 이러한 산업 생산의 정보화가 점점 더 지식, 정서적 반응, 사회적 관계를 창출하는 서비스인 '비물질 노동'에 의해 지배되어 간다고 상정했다. 그뿐만 아니라, 정동(affect)의 생산은 그가 '창조적이고 지적인 조작'이라 부르는 개념을 결정적으로 뒷받침한다.[6] 그러나 하케가 미술노동자연합에서 활동하던 몇 년간의 미술을 자세히 살펴보면 노동, 정보 및 정동 간의 관계란 절대 간단하지 않다.

〈뉴스〉 작품에서, 텔레타이프가 활자를 스타카토로 두드리는 소리가 만드는 긴박감은 즉각적이고 신속한 발전에 대한 환유이다. 다섯 대의 기기가 작은 전시 공간에서 동시에 딱딱 소리를 냈기에 분명 관객들은 귀가 먹먹했을 것이다. 펠트를 여기저기 쌓아 놓았던 로버트 모리스의 조각이나 인쇄된 종이가 바닥으로 겹겹이 떨어져 복잡하게 얽혀 만드는 하케의 극적인 흰색 더미 모두 동시대적인 감성을 불러일으키는 한편, 하케의 전시에 더해진 청각적 요소는 중요한 감각적 보완재가 된다. 세계 각국에서 전송되어 온 이야기들이 뒤섞이면서 이야기들의 발원지인 국가는 무의미해지고, 날름거리는 리본 모양의 더미가 빼곡이 흘러넘친다. 이 '흘러넘침'은 하케의 작업에서 아주 결정적인 요소이다. 그에게 (저널리즘적인 사실의 조사 및 사회학적 데이터의 수집을 연상하게 하는) 정보 관리로서의 미술노동은 특별히 1960년대 후반 미술노동자연합에서의 활동 시기 중에 형성되었기 때문이다. 그의 작품을 미술노동자의 시위와 시위 사진 옆에 놓고 비교해 보았을 때, 그가 정보를 차용하는 방식은 미술노동자연합에서 행동주의를 실천하면서 발전되었음이 명백하다.

〈뉴스〉는 하케의 미술에 결정적인 변동이 일어났음을 보여주는 한편, 잭 번햄이 명명한 '시스템 아트(systems art)'에 대한 하케의 관심이 계속되고 있다는 증거이기도 했다.[7] 상태와 표상에 대한 이론들은 그 두 가지 문제를 모두 '시스템'으로 이해하려는 하케에게 그의 논리가 통합되도록 도와주었다. 어떤 이론가들은 상태와 표상의 분석 도구로 구조주의의 시스템을 선택했으며 어떤 이들은 관계를 분

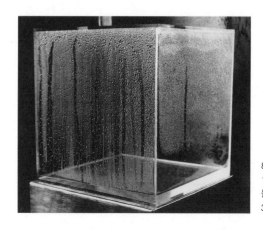

80. 한스 하케. 〈응결 상자〉.
1963–1965. 투명 아크릴.
물, 빛, 공기 흐름, 온도.
30.48×30.48cm.

류하기 위해 시스템을 연구했다. **시스템**은 **과정**과 마찬가지로 1960년
대 신좌파 사이에 유행했다가 미술실천에 수용된 용어다. 파멜라 리
(Pamela Lee)는 시스템이라는 용어가 1965년 4월 워싱턴 행진에서 폴
포터(Paul Potter)가 반전 연설을 통해 처음 언급한 "우리는 시스템을
명명해야 한다"에서 '시스템의 명명'이라는 강령과 공명한다고 적었
다.[8] 미술노동자들이 이해했던 '시스템'으로서의 미술계에 대한 면
면 대부분 또한 하케가 탐구한 결과이기도 하다.

독일의 제로(Zero) 그룹과 함께했던 1960년대 초부터 하케는 작
업에 기술적 시스템 이론을 적용하기 시작했고 작품에 유기적, 기계
적, 키네틱 과정을 활용했다. 예를 들어 투명 아크릴 상자 안에 수증
기가 맺힌 모습의 〈응결 상자〉(도판 80)에서 그는 상자의 안쪽에 맺
히는 수증기의 양이 상자가 놓인 전시장의 관람자 수에 따라 변화하
는 것을 관객이 관찰하도록 디자인했다. 〈응결 상자〉는 제도 분석을
시작하기 직전 하케가 가졌던 논리를 보여주는 작업으로, 미술작품
이 놓이는 공간과 그 공간의 대기를 채우는 신체, 기온, 조명의 양과
같은 물리적 조건이 어떻게 시스템을 교란하는가를, 알레고리화된
채 작게 축소된 자족형 '온실'을 통해 보여준다. 하지만 물방울이 맺
히고 아래로 천천히 흘러내리는 것을 지각하기는 쉽지 않아서 실제
로는 관객의 상태를 추상적으로 기록한다 하겠다.

하케는 뉴욕으로 이주한 1960년대 말과 이후 1970년대까지도 기술과 생물학의 융합에 관한 연구를 계속했다. 그 예가 1969년 작품 〈부화하는 닭〉이다. 이 작품에서 그는 부화기, 조명등, 그리고 알을 깨고 나오는 병아리를 담은 상자를 격자 모양으로 보여주었고, 〈노버트: 모든 시스템이 준비되었다〉(1970-1971) 작업은 훈련된 구관조로 하여금 새장 안에서 "모든 시스템이 준비되었다"라는 문구를 말하게 해서 사이버네틱스(cybernetics)[9]의 선구자인 노버트 위너(Norbert Wiener)를 패러디했다.[10] 이렇게 한동안 논리적 연속성이 발견되기는 했지만 1969년경 하케는 유사 과학 실험에서 멀어져 사실과 통계를 사용해 미술 제도 그 자체를 제시하는 미술실천으로 옮겨 가기 시작했다.

요약하자면, 하케는 **정보**라는 매체를 끌어들였다. 그리고 1971년 서술했듯이 정보는 "매우 강력할 수 있다. 사회 일반의 짜임에 감정적 영향을 미칠 수 있다"고 보았다.[11] 1969년은 미술노동자연합이 설립되고 미술인들이 노동자라는 정치적 정체성을 확립하려 했던 중요한 시기다. 정체성을 확립해 나가는 일이란 절대 단순하지 않으며, 환상과 잘못된 인식으로 인해 야기되는 불안을 감당해야만 한다. 더욱이 급진적인 정치적 변화가 점점 더 보수적으로 변해 가는 노동 계급에 의해서가 아니라 새로운 비판적 지식인 계층에 의해 촉발될 것이라고 주장한 신좌파의 블루칼라 노동자들과의 불확실한 관계를 고려한다면, 미술의 정체성을 '노동자'의 수사학과 연결하는 일이란 미술과 노동 사이의 불안한 연결고리를 증명하는 일밖에 되지 않았다. 이것은 하케가 촉진시켰을 뿐만 아니라 미리 구상했던 변화였다. 비록 지식 노동자로서의 미술인이라는 관점이 양가적이기는 하나, 미술노동에 대한 그의 비전은 서비스 경제 안에서 부상하고 있던 정보 관리자 모델을 향하고 있었다.

미술노동자연합과 개념미술: 미술관을 비물질화하기

하케는 1969년 「기술시대의 종말에서 본 기계」에 작가의 허가 없이 작품을 전시한 뉴욕현대미술관에 반대하는 타키스의 시위에 가담했던, 미술노동자연합의 설립자들 중 하나였다. 하케는 톰 로이드, 안드레와 함께 미술인들의 권리를 요구하는 선언문의 초안을 썼다. 또한 그는 1970년 가을, 미술노동자연합이 회비를 징수하는 노조로 전환할지를 물었던 투표에서 찬성표를 던졌던 인물이었다. 하케에 의하면, 미술인들은 '경제적 약자여서 결과적으로 정치적으로도 약한 집단'이었으며, 따라서 '자신들이 원하는 방식의 과정과 이상이 미술 분배 시스템에 적용되기 위해서' 이들은 조직될 필요가 있었다.[12] 미술노동자연합의 일부는 유용한 전례인 1930년대 노조 활동을 희망적으로 바라보면서 예술인노조와 같은 조직으로 되돌아가자고 주장했다. 그러나 예술인노조 모델을 당시에 맞게 갱신하기란 어려운 일로 판명되었다. 당연히 1960년대 말에는 (강의를 하는 것을 제외하면) 정부가 자금을 조달하는 미술인 고용 프로젝트도 없었고, 미술노동자들이 반정부 슬로건을 내세우며 베트남전쟁에 반대하는 시위를 하면서 정부로부터 보수를 요구한다는 것도 어불성설이었기 때문이다. 그렇다면 이들은 누구에게 화살을 돌렸을까? 미술노동자연합은 '변혁 프로그램'을 통해 미술관에 압력을 가했다. 미술관이 미술인들의 작품 대여료를 지급함은 물론 '수당, 의료보험, 미술인들의 피부양자를 위한 지원책'을 설립하도록 강력히 요청했다.[13] 달리 말하자면, 미술노동자연합은 미술관이 안정된 수입원을 보장하는 것에 그치지 않고 자신의 고용주로 기능하기를 바랐다. 미술인들이 노동자가 된다는 것은 미술관이 관리자가 되는 것을 함의했다.

관리라는 은유를 동원해 미술관을 '의식의 관리자'라고 불렀던 하케의 주장은 널리 알려져 있다. 이는 미술인을 곧이곧대로 미술 '산업' 안에 속한 노동자로 이해했던 미술노동자연합의 영향이 크다.[14] 하케 또한 미술노동자의 정체성을 받아들였으며 심지어 그의 미술

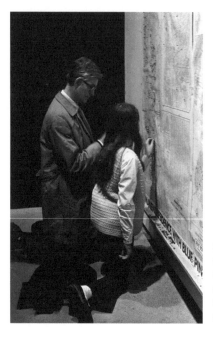

81. 한스 하케. 〈갤러리 방문자의
출생지 및 거주지 프로필, 1부〉.
관객에게 지도에서 자신의 거주지와
출생지를 찾아 각각 붉은색과 푸른색
핀으로 꽂아 달라고 요청했다.
하워드와이즈갤러리, 뉴욕. 1969.

이 '직업처럼' 수행된다고도 했다.[15] 그런데 하케에 관한 로절린 도
이치(Rosalyn Deutsche)와 벤자민 부클로의 탁월한 연구에서는 하케
가 몸담았던 미술노동자연합에 대해 전혀 다루지 않았다.[16] 예를 들
어 부클로는 하케의 1970년 활동에서 유기적이거나 생물학적인 작
업으로부터 정보를 중점적으로 다루는 작업으로 이동해 가는 것이
발견된다고 적었을 뿐, 하케의 행동주의적 작업은 전혀 거론하지 않
았다.[17] 그러나 미술노동자연합이 하케에게 미친 영향은 하케가 미술
의 담론적 틀을 조사하는 방식뿐만 아니라 특히 정보를 논리적으로
제시하는 특정한 미술 형식을 정립하게 했다는 점에서 대단히 중요
하다.

하케가 저널리즘으로서의 미술을 처음 시도한 작품은 〈뉴스〉지
만, 그가 뉴욕 하워드와이즈갤러리에서 1969년 전시한 〈갤러리 방문
자의 출생지 및 거주지 프로필〉(이후 〈프로필〉로 약기)을 보면 저널
리즘 영역에 대한 그의 관심이 더욱 확장되었음을 알 수 있다.(도판

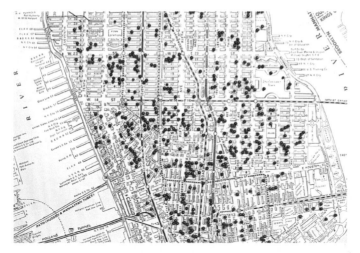

82. 한스 하케. 〈갤러리 방문자의 출생지 및 거주지 프로필, 1부〉(부분). 관객참여 설치 작업. 지도 위에 푸른색과 붉은색 핀. 하워드와이즈갤러리. 뉴욕. 1969.

81) 이 작업에서 하케는 〈뉴스〉에서처럼 이미 정리된 정보를 연속적으로 제공하는 것에 그치지 않고 적극적인 취재원이 되었다. 그의 작업은 미술계 시스템에 관한 진실과 사실을 찾아내기 위해 통계를 수집하는 방향으로 전환되었으며, 부클로는 이러한 제작 방식을 하케식의 '사실학(factography)'이라고 지칭했다.[18] 하케의 작업은 존 하트필드(John Heartfield)[19]와 같은 작가와 결을 같이 하면서 우리로 하여금 저널리즘과 미술 분야가 상호 배타적인지 질문하게 한다. 상대적으로 보편적인 관객을 설정했던 〈응결 상자〉와는 달리 하케의 〈프로필〉 작업은 미술관 관람자의 특수함을 묻는다.

〈프로필〉 작업에서 하케는 관객에게 벽에 부착된 커다란 지도에 자신이 태어난 장소를 붉은색 핀으로, 그리고 현재 거주지를 파란색 핀으로 표시해 달라고 했다. 결과를 보면 미술 관람객이 뉴욕 지역에, 특히 맨해튼 아랫쪽에 한정되어 거주하고 있으며, 동시에 태어난 장소를 표시하는 붉은 핀도 맨해튼에 집중적으로 분포되어 있음을 알 수 있다.(도판 82) 이 지도는 사회적 특권의 지형도이다. 시각적으로는 추상적 통계 방식과 유사하지만, 작업에 관객을 참여시킨 요소

는 원색 핀이 도드라진 지도의 모습이 언제나 유동적임을 보여주려는 의도를 가졌다. 하케는 〈프로필〉을 통해 미술 애호가들이 어떤 계급으로 구성되었는지를 지리적 분포에 따라 구별하고 싶어 했다. 상대적으로 최근에 이민 온 그에게 출생지, 가정, 위치와 같은 질문들은 특별한 의미가 있었다.(또 하나 중요한 지점은 대부분의 미술노동자들이 사는 지역 또한 맨해튼의 특정 지역에 몰려 있었고, 이 때문에 미술인들은 미술노동자연합의 설립으로 형성된 행동주의자 공동체였을 뿐만 아니라 동일한 지리적, 지역적, 경제적 공동체의 일부였다는 것이다. 그러나 뉴욕 행동주의자들이 나눴던 미술 및 미술의 제작과 관련된 논의의 심도 높지만 일관되지 않았던 특성 때문에 몇몇 미술인들은 충돌이 적은 지역으로 이주하기도 했다. 그 예로 로버트 스미스슨은 미국의 서부로 옮겨 가 자신의 미술운동을 추진했다.)

〈프로필〉은 관객에게 참여를 경험하도록 한다. 참여는 키르시 펠토메키(Kirsi Peltomäki)가 제시했듯이, 군중에 둘러싸인 채 사회적 공간 안에서 생각에 잠길 수 있는 관람의 기쁨이라는, 작게나마 정동적인 요소를 가져다주는 몸짓이다.[20] 하케는 이 작품에 이어서 관객의 정치적 성향, 종교, 닉슨 정권에 대한 시각과 같은 인구통계학적 정보를 수집하는 또 다른 여론조사 방식의 작품을 선보였다.[21] 취향의 네트워크로서 미술계 시스템을 도표화하고 분석할 수 있도록 여론조사를 벌였으며, 결과는 막대 그래프로 제시했다. 하케의 여론조사 방식은 취향의 사회학자인 부르디외와 알랭 다르벨(Alain Darbel)이 1969년 공저한 『예술에 대한 사랑: 유럽 미술관과 대중(L'amour de l'art, les musées d'art européens et leur public)』과 일견 유사해 보인다.[22] 책은 예술에 대한 이해가 객관적인 사회적 변수, 즉 수입과 교육의 정도로 결정되며 이는 곧 문화적 이해를 형성한다고 주장한다. 미술관의 '공중(公衆)'이 어떻게 구성되는지의 문제를 제기함으로써, 부르디외와 다르벨은 어느 한 사람의 교육의 정도, 바로 그 '육성된 기질'이 그 사람의 미술관 방문 여부를 결정한다고 했다. 어떻게 문화자본이 '미술관 방문의 논리'에 영향을 미치는가를 계량적으로 연구

한 이들의 방법론[23]에는 방문객의 거주지와 교육 정도, 그리고 정치적 성향을 묻는 여론조사가 포함되었다.

『예술에 대한 사랑: 유럽 미술관과 대중』은 부르디외답지 않게 실증주의적 접근 방식으로 쓰인 초기의 저작이었지만, 그가 예술의 생산, 분배, 유통, 수용을 좌우하는 네트워크를 이론화하는 데 중요한 토대가 되었다. 문화 생산에 대한 그의 후기 저작은 미술인뿐만 아니라 '비평가, 출판인, 갤러리 운영자, 그리고 소비자의 예술에 대한 이해와 인식을 매개하는 모든 행위자 전체'를 연구했다.[24] 하케의 미술과 부르디외의 이론은 '취향'이라는 공통 관심사를 가졌고 이들은 결국 『무상 교환(Free Exchange)』이라는 책을 공저하기에 이르렀다.[25] 부르디외와 다르벨 또한 하케와 마찬가지로 미술관을 배제와 특혜로 구조 지어진 공간으로 간주한다. 그들은 책의 결론에서 공공 미술관이 "미술작품을 차용할 능력을 갖춘 이들을 위해 남겨진 공간이며 미술관은 이러한 자유를 활용할 수 있는 특혜를 가지기 때문에, 그들이 표면상으로 내거는 '관용은 허위'이다"라고 폭로했다.[26] 이들의 논쟁이 중요한 이유는 이들이 데이터를 제공함과 동시에 날카로운 정치적 분석을 내놓았다는 점이다.

부르디외의 작업과 사회적 시스템으로서의 관객을 취재한 하케의 작업은 완전히 다르다. 1960년대 말에서부터 1970년 사이 하케가 작업 안에서 정보를 제공하는 방식은 어떠한 해석적 틀도 혹은 결론도 제시하지 않는다.(물론 도이치가 지적했듯이 여론조사만으로도 이미 '매개하는 효과'가 있다.)[27] 하케는 자신의 가설을 입증하거나 반증하려는 목적으로 데이터를 통제하지 않는다고 주장했다. 그는 다음과 같이 말했다. "저는 상황을 어떻게 평가하는가에 관한 부분을 여러분에게 맡기는 겁니다. 여러분은 계속해서 제시된 정보로부터 스스로 결론을 도출하는 작업을 하게 됩니다."[28] 그가 데이터를 조합해서 특정 메시지를 암시하는 데 무관심하다는 측면은 하케를 부르디외식의 사회학보다는 객관적 저널리즘의 신화에 좀더 가깝게 한다.

그렇다면, 하케가 제안하는 미술노동은 안드레나 모리스, 리파드가 제안했던 것과는 또 다른, 이를테면 수치로 계산을 하는 일이다. 미술인을 계산하는 사람으로 간주한다는 것은 미술노동자연합 미술인들이 '일'을 얼마나 광범위하게 설정했는지를 대변한다. 이제 하케에게 "작업실은 다시 서재가 된다."[29] 곧이어 하케는 자신의 정치적 노동 패러다임을 작동시키는데, 여기에서 핵심인 '정보 전문가'는 '실시간으로 작동하는' 미술에서 '이중간첩'의 역할을 담당하게 된다.[30] 이러한 표현은 일 년 후 마르쿠제가 『반혁명과 반역』에 묘사한 신좌파의 전략을 연상시킨다. 여기서 마르쿠제는 루디 두치케(Rudi Dutschke)의 '제도를 통한 대장정' 개념의 전복적 잠재성을 다루었다. 즉, "기성 제도 안에서 일하면서 제도에 반하는 일을 하는 (…) '주어진 일을 수행함으로써', (어떻게 컴퓨터에 프로그램을 설정하고 읽는지, 모든 등급의 교과를 어떻게 가르치는지, 어떻게 대중매체를 다루는지 등을) 학습하고 동시에 다른 이들과 일을 함께하면서 자신의 생각을 잃지 않는 것이다."[31] 하케는 자신의 미술이 '주어진 임무를 수행'하는 것이라고 보았다. 그는 데이터, 뉴스, 그리고 숫자들의 무분별한 흐름에 훼방을 놓기 위해 제도 안에서 일했다.

하케의 미술에서 미술인은, 건설 인부와는 다르지만 일반 노동자는 물론 자료를 수집, 처리, 관리하는, 이른바 '지식 관리자'이기도 하다는 당시의 일반적 인식에 부응한다.[32] 부클로도 이를 '관리의 미학'[33]이라 묘사했을 만큼 개념미술은 당시에도 이미 '생산에서 정보처리로 옮겨 가는 경제'를 반영하는 것으로 비쳤다.[34] 솔 르윗은 1967년 "미술인의 목표는 관객에게 정보를 주는 것이다. (…) 연작을 만드는 미술인은 아름답거나 수수께끼 같은 물건을 만들지 않고 자신이 제안한 가설의 결과값을 입력하는, 그저 서기의 역할을 한다"라고 하면서 미술인을 사무직원의 절차를 모방하는 하찮은 관료로 묘사했다.[35]

이 시기 미술인들과 기업 모두는 미술과 제조, 사업 사이에 문자 그대로의 연결점을 찾고자 했다. 로버트 라우션버그와 [케이블

및 통신업 사업체인] 벨 연구소(Bell Laboratories)의 빌리 클뤼버(Billy Klüver)가 1966년 설립한 이에이티(E.A.T., Experiments in Art and Technology)[36]와 존 레이섬(John Latham)과 바버라 스티브니(Barbara Steveni)가 1966년 영국에 설립한 미술인중개그룹(Artists Placement Group)은 미술인, 공학자, 기술 관련 회사 사이의 협업을 추구했다. 미술인중개그룹은 다양한 정부 부서 및 기업에 미술인을 파견하는 레지던시 프로그램을 운영했다. 이 프로그램은 "상품생산에서 서비스 경제로, (…) 그리고 새로운 '지적 기술'의 창조로 이행되는 (…) 후기산업사회"의 징후로 간주되었다.[37] 프로그램이 운영되는 동안 미술인중개그룹은 십여 명의 미술인들을 영국의 철강회사인 브리티시스틸(British Steel), 석유회사인 에소(Esso), 그리고 영국 환경보건부에 배치했다. 미술인중개그룹은 미술, 노동, 새로이 대두한 서비스 경제가 끝없이 서로 연결되는 영역에 직접 투입된 참여 미술인들에게 말 그대로 사무실 노동자가 되도록 요구했다. 그러나 이들의 레지던시 프로그램은 언제나 모순으로 가득했다. 미술인들은 기업의 연구팀에서 단순한 창조적 보완재가 되거나, 산업 영역 안에서 생산의 톱니바퀴를 돌리기 위해 존재하는 것일까? 아니면, 리파드가 미술인중개그룹의 특징을 묘사했듯이 미술인들은 산업에 기생하면서 '기업의 평상시 사고 습관을 망치는 충격재'였을까?[38] 피터 엘리(Peter Eleey)가 보기에 미술인중개그룹은 '봉사와 적대감 사이의 아슬아슬한 유토피아적 공존 관계'를 유지하려 했다.[39] 이 시기의 미술노동과 마찬가지로 (그것이 미술관이든 혹은 기업이든) 제도 '내부'에서 일하는 미술인들이 공모했는지 저항했는지 쉽게 구별하려는 시도는 모두 무산되었다.

사실, 숫자, 서류. 이들은 하케가 사각형의 금속판이나 거대한 목재 대신에 사용한 미술노동의 재료였다. 그러나 그가 제시했던 함수는 임의의 데이터를 내놓는 것과는 달랐다. 하케가 서로 다른 국적의 통신사를 사용한 점이나 장소의 프로필을 다룬 작품은 그의 관심이 미술계의 권력 시스템에 집중되어 감에 따라 점점 더 **공간으로** 옮겨

갔음을 보여준다. 하케는 1969년 4월 10일 미술노동자연합이 열었던 대규모 공청회에서 〈프로필〉 작품이 조사한 바에 의하면 미술 관객이 뉴욕 한 곳에 몰려 있었음을 거론하면서, 그의 관심은 미술관이라는 물리적 공간임을 분명히 했다. 설립된 지 오래되지 않은 미술노동자연합의 공청회에서 낭독된 글들은 인종차별, 성차별, 전쟁, 미술계의 정치 등 주제가 다양했지만, 하케는 고집스럽게 미술관이야말로 권력이 위치하는 공간이라 특정하고 '권력 분산이 급진적으로 이루어지도록 미술관의 활동도 도시 전역에 걸쳐 이루어지기'를 요구했다. 이어서 그는 다음과 같이 주장했다. "권력의 분산은 세련된 도심 지역의 미술을 해방시켜 그것이 지역사회로 향하도록 문을 열어 줄 것입니다. 경제적으로 취약한 동네로 미술관이 이전하면 이 미술관이라는 성전을 세속화하는 데 도움이 될 것입니다. 미술관 직원들이 시내의 창고 밀집 지역 여기저기에서 자발적으로 일하기 시작하면 많은 재정적 문제가 해결될 겁니다."[40]

미술관의 '권력 분산' 개념은 당시 미술노동자연합이나 흑인비상대책문화연합 모두가 거론하기를 삼가던 생각이었다.[41] 물론 연합에는 뉴욕현대미술관에 마틴 루터 킹 주니어의 이름을 붙인, 흑인 및 푸에르토리코계 미술을 위한 특별 전시 공간과 연구소가 열리길 원하는 측도 있었지만, 일부 미술노동자연합 회원은 만약 할렘과 같이 미술관이 적은 지역에 분관을 연다면 (나쁜 이미지를 가진) '지역 공동체'로의 접근성을 높이게 된다고 믿었기 때문이다.[42] 한편 미술노동자연합, 특히 흑인 및 푸에르토리코인 위원회의 시위 포스터에는 미술관에게 '권력 분산이 아니면 죽으라'는 요구가 인쇄되기도 했다. 이들이 염원했던 권력 분산은 비록 뉴욕현대미술관의 지원 아래에서는 아니었지만, 할렘스튜디오미술관(Studio Museum in Harlem)이 1968년 문을 열었을 때, 그리고 1969년 바리오박물관(El Museo del Barrio)이 뉴욕의 스페인 할렘(Spanish Harlem) 지역에 문을 열었을 때 어느 정도 해소되었다. 중요한 것은 바리오박물관을 설립한 이가 미술노동자연합의 회원이자 게릴라예술행동그룹에 간헐적으로 참

여했던 랄프 오티즈였다는 점이다.[43]

개념미술은 잠재적으로 미술관의 특별 분관을 건립하는 것을 넘어 심지어 전통적 제도 기관이 미술의 보고이자 권위자라는 관념을 붕괴시킬 것을 약속했다. 루시 리파드는 미술과 정보의 접근성을 높이는 더 광범위한 목표를 아이디어를 우선하는 개념미술의 특성과 강력히 연결했다. 1969년 강연에서 그는 이렇게 말했다.

> 지난봄, 미술노동자연합의 회원들과 불만을 가진 뉴욕의 미술인들은 대안적 구조, 현 미술계의 구조를 대체할 수 있는 대안적 체계를 논하며 많은 시간을 보냈습니다. (…) 권력의 분산은 말과 사진으로 만들어집니다. 쉽고 빠르게 전달 가능한 매체와 미술인 스스로의 물리적 운동으로 일어납니다.[44]

개념미술이 엽서, 텔레그램, 그리고 운송이 편리한 아이디어를 사용하면서 급진적으로 비물질화되는 양상은 권력 분산과 연결돼 보인다. 그러나 리파드는 물론 많은 이들이 비물질화와 권력 분산 사이의 연결이 얼마나 미약한 것인지 곧 깨닫게 되었다. 그럼에도 불구하고, 미술노동자연합이 설립되고 권력 분산을 요청하는 1969년부터 몇 년간 하케의 작업은 미술관이 어떻게 실재적인 동시에 이데올로기적인 장소를 차지하는가에 관해 공격적으로 문제를 제기했다. 그리고 이를 위해서 그는 장소특정적 자료와 정보를 취합하고 조직하는 데 주력했다.

정보

정보적이자 탐사적인 접근 방식을 시각적으로 가장 생생하게 활용한 작품은 1969년에 등장한다. 이는 게릴라예술행동그룹이 벌였던 〈뉴욕현대미술관 운영위원회에서 모든 록펠러 가족의 즉각적 퇴진

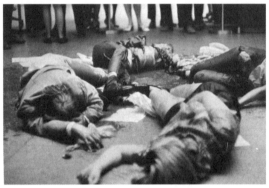

83-84. 게릴라예술행동그룹의 존 헨드릭스, 장 토슈, 포피 존슨, 실비아나가
연기한 〈뉴욕현대미술관 운영위원회에서 모든 록펠러 가족의 즉각적 퇴진
요구〉(또는 〈피의 욕조〉). 뉴욕현대미술관 로비. 1969년 11월 19일.

요구〉 퍼포먼스인데, 간단히 줄여 〈피의 욕조〉라 불리기도 한다.[45]
이 이벤트에 참여한 네 명의 미술인〔장 토슈, 존 헨드릭스, 포피 존
슨, 실비아나(Silviana)〕은 뉴욕현대미술관이 가장 붐비는 시간에 미
술관 로비에 모였다.[46] 이들은 아무런 예고도 없이 서로의 옷을 찢기
시작했고, 각자 이해할 수 없는 소리를 지르며 옷 안에 숨겨 두었던
피 주머니를 터뜨려 약 칠 리터의 피가 뿜어져 나오게 했다.(도판 83)
이들을 기록한 사진을 보면 바닥에 전단지가 여기저기 흩어진 사이
로 반쯤 옷을 벗은 미술인들이 피를 뒤집어쓴 채 쓰러져 있다. 이 전

단지는 '전쟁 기계가 판을 치는 곳마다 인정사정없이 가담하면서도 이를 감추려 미술을 이용하는' 록펠러와 미술관을 고발했다. 이들은 '점잖은' 남성 정장을 입어 다음에 이어질 파괴적인 장면에 시각효과를 더했으며 어두운 피가 흥건한 채 서로를 거칠게 부여잡은 모습은 절박한 폭력으로 가득 찼다.[47]

이들이 미술관 바닥의 피 묻은 흰색 전단지 사이에 누워 '죽은' 시늉을 하는 모습을 찍은 기록사진은 미라이의 대학살 장면을 연상시킨다. 한편, 뒤쪽 배경에는 또한 무리 지어 서 있는 관객이 흐리게 찍혀 있다.(도판 84) 사진의 위쪽은 관객들의 다리가 차지하고 있는데, 초점이 흐리지만, 모든 관객이 근처로 몰려들어 게릴라예술행동그룹의 소동에 몰입한 것은 아닌 것으로 보인다.(그중에는 다른 쪽을 향한 다리도 보인다.) 그렇다 하더라도 그룹원들이 피범벅이 된 채 몸을 비트는 동안 이들을 둘러싼 관객들 몇몇은 '말없이 열중했으며' 그들이 일어나 미술관을 떠나며 퍼포먼스가 끝났음을 알리자 '박수가 쏟아져 나왔으므로' 전반적으로 이 거리 공연이 지시하는 바를 잘 읽어냈다고 하겠다.[48]

게릴라예술행동그룹이 나눠 준 전단지에는 네이팜과 기타 전쟁물자를 제조한 회사인 스탠더드오일(Standard Oil)과 맥도널에어크래프트(McDonnell Aircraft)에 록펠러가 재정적으로 개입한 정황을 조사한 내용이 세 항목으로 요약되어 있었다.(도판 85) 네 명 미술인들의 반쯤 벗은 모습은 네이팜탄을 맞았을 때 옷이 타 버린 효과와 주검이 뒤엉킨 전쟁 보도 사진의 효과를 엿보게 했고, 미술관 안에서 살아 숨 쉬는 신체는 여기에 움직임을 더해 전쟁의 참혹함을 생생하게 만들었다. 결과적으로 이들의 연기와 제스처는 전단지에 적힌 메시지를 확산하고, 비판의 요지 하나하나를 가능한 한 가시적으로 전달하려는 의도로 선택된 것처럼 보인다. 게릴라예술행동그룹은 하케와는 달리 정보나 단순한 서류작업이 신체와 분리되어서도 폭발적인 힘을 갖거나 정치적 도구로서 역할을 할지 확신하지 않았던 것 같다. 이들의 연출 방식은 전단지의 내용이 얼마나 꼼꼼하게 취재되

There is a group of extremely wealthy people who are using art as a means of self-glorification and as a form of social acceptability. They use art as a disguise, a cover for their brutal involvement in all spheres of the war machine.

These people seek to appease their guilt with gifts of blood money and dona-tions of works of art to the Museum of Modern Art. We as artists feel that there is no moral justification whatsoever for the Museum of Modern Art to exist at all if it must rely solely on the continued acceptance of dirty money. By accepting soiled donations from these wealthy people, the museum is destroying the integrity of art.

These people have been in actual control of the museum's policies since its founding. With this power they have been able to manipulate artists' ideas; sterilize art of any form of social protest and indictment of the oppressive forces in society; and therefore render art totally irrelevant to the exist-ing social crisis.

1. According to Ferdinand Lundberg in his book, The Rich and the Super-Rich, the Rockefellers own 65% of the Standard Oil Corporations. In 1966, according to Seymour M. Hersh in his book, Chemical and Biological Warfare, the Standard Oil Corporation of California - which is a special interest of David Rockefeller (Chairman of the Board of Trustees of the Museum of Modern Art) - leased one of its plants to United Technology Center (UTC) for the specific purpose of manufacturing napalm.

2. According to Lundberg, the Rockefeller brothers own 20% of the McDonnell Aircraft Corporation (manufacturers of the Phantom and Banshee jet fighters which were used in the Korean War). According to Hersh, the McDonnell Corporation has been deeply involved in chemical and biological warfare research.

3. According to George Thayer in his book, The War Business, the Chase Manhattan Bank (of which David Rockefeller is Chairman of the Board) - as well as the McDonnell Aircraft Corporation and North American Airlines (another Rockefeller interest) - are represented on the committee of the Defense Industry Advisory Council (DIAC) which serves as a liaison group between the domestic arms manufacturers and the International Logistics Negotiations (ILN) which reports directly to the International Security Affairs Division in the Pentagon.

Therefore we demand the immediate resignation of all the Rockefellers from the Board of Trustees of the Museum of Modern Art.

New York, November 10, 1969
GUERRILLA ART ACTION GROUP
Jon Hendricks
Jean Toche

85. 게릴라예술행동그룹. 〈뉴욕현대미술관 운영위원회에서 모든 록펠러 가족의
즉각적 퇴진 요구〉(또는 〈피의 욕조〉)에 사용된 전단지. 1969. 종이에 오프셋 인쇄.
21.59×27.94cm.

고 작성되었든지 간에, 정보만 제시할 생각이 없었음을 보여준다. 이
들이 가시화되기를 간절히 바라는 모습은 저널리즘과 유사하다. 〈피
의 욕조〉는 미술관이라는 장소에서 식별될 만한 표현의 관계망을 활
용하고 의존하면서, 동시에 그 미술 제도가 패악임을 과장되게 표현
하는 기능을 한다. 결국, 게릴라예술행동그룹의 비난은 미술관에서
치러져야만 의미를 획득하므로, 미술관 제도라는 프레임은 이들의
퍼포먼스를 공적으로 인정하고 권위를 부여한다.

언론에서 자료를 직접 인용하는 방식은 미술노동자연합의 포스터
제작에서도 나타난다. (게릴라예술행동그룹의 존 헨드릭스가 함께)
1969년에 디자인한 포스터 〈질문: 그리고 아기들도? 대답: 그리고 아

기들도〉(도판 7)는 미라이의 대학살을 보도한 사진에 이 학살에 참여했던 군인의 텔레비전 인터뷰 내용이 짝을 이룬다. 이 포스터는 반전운동과 관련된 대부분의 연구에 등장할 정도로, 아마도 미술노동자연합이 제작한 전단지 중 가장 유명할 것이다. 나아가 여기에 사용된 문구나 이미지는 미술노동자가 뉴스와 정보를 정치적으로 차용한 프로젝트로 분류되게 하는 요소다. 시선을 사로잡는 짧은 문구와 함께 병치된 민간인 사상자 사진은 미술노동자연합의 주도 하에 제작된 작업 중에서 시각적으로 가장 정교하다. 동어반복 기법은 슬로건에 엄청난 효과를 가져왔는데, 각각 질문과 답변으로 두 번 등장하는 '그리고 아기들도'라는 문구는 사진에 찍힌 어린아이들의 존재를 상기시키는 운율로 작용했다.

정보를 인용하는 방식은 미술노동자연합이 자주 사용했던 전략이다. '미술노동자연합 리서치'라는 제목이 적힌 어느 익명의 1969년 전단지(도판 86)는 뉴욕현대미술관의 소장품에 관한 진술과 함께 이사였던 데이비드 록펠러의 언급이 인용되었다. 전단지는 록펠러가 미술을 '상업적 사업'의 일환으로, 그리고 관객을 '소비자'로 언급한 문장을 꾸밈없이 인용해 화자의 취향에 묻어나는 계급적 특성을 드러내고자 했다. 폭로 기사와 보고서 형식을 띤 이 시위 포스터는 그것이 담고 있는 노골적인 정보가 공분을 사기에 충분하며, 미라이 대학살을 미국 대중에게 폭로하며 정보를 노출하는 일이 정책 방향의 전환을 이루리라는, 어쩌면 순진한 희망에 기대고 있다.

짧지만 충격적인 제도 기관과 기업의 목소리를 인용, 재구성해 공격하는 이 전단지의 전략은 하케의 이후 작업에도 주요 모티프로 등장한다. 하케가 기업 후원을 진단하는 첫번째 작업 〈사회적 윤활제에 대하여〉를 선보인 것은 1975년이었다. 이 작업에서 그는 기업의 간부들과 미술관 관계자들이 미술과 기업 사이의 유착을 찬양하는 내용을 마그네슘 판에 사진전사 방식으로 새겨 넣었다.(도판 87) 이 작업에 사용된 인용문은 미술노동자연합의 전단지와 마찬가지로 별다른 해석 없이 대중에 공개된 정보를 직접 인용했으며, 이러한 전략

86. 미술노동자연합. '미술노동자연합 리서치' 전단지. 뉴욕현대미술관 이사회와 관련된 정보가 들어 있다. 1970년경.

적 중립성은 이 시기 하케가 고집하던 제어적 작업 방식이었다. 이 익명의 전단지나 게릴라예술행동그룹이 〈피의 욕조〉에서 사용한 전단지, 그리고 하케의 작업 모두에서 록펠러 일가가 등장하는 것은 이상한 일이 아니다. 록펠러 일가는 미술노동자연합이 비난했던 미술관, 정부, 기업이 베트남전쟁으로 얻는 이해관계가 교차하는 지점의 중심에 있었다. 미술노동자연합의 시위 포스터, 게릴라예술행동그룹의 〈피의 욕조〉, 그리고 〈사회적 윤활제에 대하여〉 같은 하케의 후기 작업에 사용되는 인용문의 논리에는 유사점이 있다. 뒤에 자세히 밝히겠지만 미술노동자연합의 조사 방식과 하케의 제도비판 미술을 연결하기 위해 그어져야 할, 좀더 구체적인 선들이 더 있다.

From an economic standpoint, such involvement in the arts can mean direct and tangible benefits.

It can provide a company with extensive publicity and advertising, a brighter public reputation, and an improved corporate image.

It can build better customer relations, a readier acceptance of company products, and a superior appraisal of their quality.

Promotion of the arts can improve the morale of employees and help attract qualified personnel.

David Rockefeller

87. 한스 하케. 〈사회적 윤활제에 대하여〉(부분). 사진전사 방식으로 글씨가 새겨진 마그네슘 판이 알루미늄 틀 위에 고정되었다. 77.2×76.2cm. 뉴욕의 존웨버갤러리(John Weber Gallery)에서 1975년 처음 선보임.

하케는 오브제를 제작하고 재료를 선택하는 데 지극히 신중을 기했다. 〈사회적 윤활제에 대하여〉를 제작할 때 그는 특별히 마그네슘을 선택했는데, 이는 신문 인쇄용 판을 만드는 데 사용되는 금속이었기 때문이다. 그리고 형태는 '기업 이사의 회의실이나 본사 건물 로비에 걸맞은' 기념 현판을 모방해 제작했다.[49] 달리 말하면, 하케는 〈사회적 윤활제에 대하여〉에 실제 저널리즘은 물론 기업이 선호하는 방법과 재료를 차용했고, 이들이 '진실'을 만들어내는 논리를 미학적으로 강조했다.[50] 하케가 디테일에 주목했다는 사실은 이때까지의 그의 작품 세계에 한층 더 가까이 다가가는 데 열쇠가 된다. 수집한 자료를 직접 인용하는 방식은 단순한 제시에 그치는 것이 아니라, 도상학적으로 그리고 문자 그대로 더 넓은 정보의 세계로 이어지는 과정이었다.

1960년대 말에서 1970년대 초, 전 세계의 미술인들에게 '정보'는

대단히 중요한 개념이었다. 당시 저널리즘을 지향하던 미술의 경향이 뉴욕현대미술관에서의「정보」전시를 통해 하나의 제도로 굳어진 것은 널리 알려진 사실이다. 키너스턴 맥샤인이 기획한 이 전시는 1970년 5월 미술파업이 일어난 지 겨우 두 달 후(7월 20일–9월 20일)에 열렸다.「정보」는 미국의 주요 미술관이 개념미술을 개괄했던 최초의 국제전이었으며, 언어(그리고 사진)을 토대로 하는 예술과 그보다 더 넓은 범주인 기호, 메시지 같은 전 지구적 소통 세계의 관계를 제시했다. 미술노동자연합의 대부분은 이 전시를 미술관이 일종의 화해나 혹은 아예 미술인들의 요구를 인정해 이들의 말을 경청하겠다는 제스처를 보이는 것으로 받아들였는데, 연합에서 주도적으로 활동하는 미술인들이 전시에 대거 포함되었기 때문이었다. 그 예

88. 키너스턴 맥샤인이 편집한『정보(Information)』. 뒤표지.
뉴욕현대미술관. 1970.

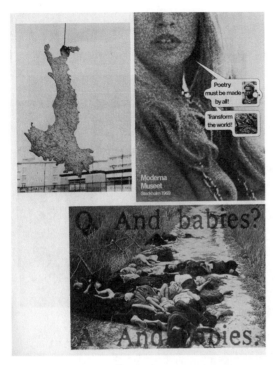

89. 『정보』. 키너스턴 맥샤인 편집. 뉴욕현대미술관. 1970. p. 142.
오프셋 컬러 인쇄. 25.4×1.9×20.95cm.

로, 르윗은 1968년 후원전에 처음 선보인 미니멀 작업의 과정을 확대해, 네 명의 제도사를 시간당 사 달러에 고용하고 그의 색연필 벽화 드로잉을 매일 네 시간씩 나흘간 그리도록 했다.

이 전시의 도록은 기록의 기능을 넘어서 전시의 연장이자 그 자체가 작업처럼 보였다. 도록의 앞·뒤표지에는 컴퓨터, 전화기, 텔레비전 스크린, 타자기, 라디오, 폭스바겐 비틀, 증기선과 같은 여러 가지의 대중매체와 속도를 내는 운송 수단이 그리드 안에 배치되었고, 모두 명암대비가 강한 신문 망점으로 인쇄되어 매클루언의 패턴 인식 실험을 연상시켰다. 뒤표지 중앙에는 하케가 〈뉴스〉에 사용했던 것과 유사한 텔레타이프의 이미지도 보인다.(도판 88) 도록에는 자유로운 형식으로 제출된 미술인 페이지, 기획자의 에세이를 비롯해, 고

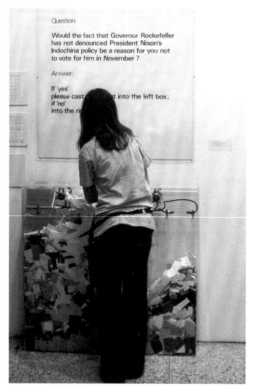

90. 한스 하케. 〈뉴욕현대미술관 여론조사〉. 투명한 투표함.
텍스트 패널, 집계 자료 및 관객과의 상호작용 설치 작업.
「정보」. 뉴욕현대미술관. 1970.

다르(J. L. Godard)의 영화 스틸에서부터 뒤샹이 체스 게임을 하는 이
미지까지 다양한 출처의 이미지를 캡션 없이 모아 놓은 약 오십 쪽 분
량의 섹션이 실려 있다. 이 개념주의적 사진 에세이에서는 달 착륙
장면, 『뉴욕 타임스』를 펼친 이미지, 대규모 시위 사진을 볼 수 있다.
그중 한 면에는 미술노동자연합의 〈질문: 그리고 아기들도? 대답: 그
리고 아기들도〉 포스터가 밀라노와 스톡홀름의 갤러리 광고사진과
나란히 실렸다.(도판 89) 이 예술적 세계주의 스타일은 가슴까지 내
려오는 두꺼운 체인 목걸이를 한 어느 금발 여성의 이미지와 소름 끼
치는 베트남 학살 장면이 극적인 대조를 이루며 끝을 맺는다. 이들

이미지 중 일부는 전시장에 진열되었고 미술작품이라기보다는 동시대의 정치적 '기록'의 일환임을 시사했다. 더욱이, 전쟁 반대 이미지를 포함한 것은 미술 제도가 전쟁에 저항하기를 바라는 미술노동자들의 욕구에 미술관이 부응하는 것으로 보였다.

전시장 입구에는 하케의 〈뉴욕현대미술관 여론조사〉(이후 〈여론조사〉로 약기) 작업이 위치했다. 이 작업은 뉴욕 주지사 넬슨 록펠러가 베트남전쟁을 지원한 것에 관해 관람객의 의견을 물었다. 〈여론조사〉는 미학적으로 하케의 〈응결 상자〉를 연상하게 하는 두 개의 투명한 투표함 상자와 그 위에 붙여진 문구로 구성되었다. 문구에는 "록펠러 주지사가 닉슨 대통령의 인도차이나 정책을 비난하지 않았다는 사실은 11월에 우리가 그에게 투표하지 않을 이유가 될까요?"라고 적혀 있었다.(도판 90) 관객들은 입장료의 가격에 따라 색상이 구별된 투표용지를 나눠 받았기 때문에 전액 지불 관객, 회원 관객, 초대 관객, 무료입장 관객 등, 각 집단의 정치적 성향을 뚜렷하게 반영할 수 있었다.(무료입장의 날은 미술노동자연합의 요구로 지난 2월 제도화된 상태였다. 하케는 이 작업에 무료입장 정책이 숫자상으로나 정치적으로 미술관 방문객의 구성에 미친 영향이 보이기를 바랐다.) 각각의 투표용지는 결과 집계 장치에 보내졌고 매일매일의 투표 결과가 투표함 옆 패널에 수평 그래프로 게시되었다. 하케는 뻔한 결론을 보여주는 전시를 원치 않았기 때문에 정확한 집계가 중요했다. 그러나 투명한 투표함 속에 쌓여 가는 투표용지가 말해주는 결과가 너무나 자명했기 때문에 정확한 숫자는 중요하지 않았다. 결과는 이만오천오백육십육 명이 '예'에, 그리고 만천오백육십삼 명이 '아니요'에 투표해 예상과는 달리 대다수인 육십구 퍼센트가 록펠러에 반대하는 '예'에 투표한 것으로 집계되었다. 하케는 이전 작업에서 새나 닭과 같은 동물을 사용한 실험을 시도했었는데, 이번 작업에서는 미술관 방문객이 실험용 쥐가 된 셈이었다.

록펠러는 당시 뉴욕현대미술관 이사회 일원 중 가장 인지도가 높았던 인물이자, 미술 기관이 베트남전쟁에 직접 연루되었다는 논쟁

을 끈질기게 벌였던 미술노동자연합이 전쟁과의 연결고리로 지목한 대표적인 인물이다. 칼 안드레는 다음과 같이 말했다. "미술관이 정치와는 무관하다는 말은 다 허위이다. (…) 이사들이야말로 지난 이십오 년 동안 미국의 외교정책을 수립한 바로 그 사람들이다. 한 사람 한 사람이 모두 그렇다."[51] 하케는 이 여론조사가 그 연결고리를 만천하에 드러내기를 바랐다. 미술관도 그의 비판으로 인해서 당황해했다. 그는 맥샤인에게 여론조사를 하겠다고만 말했을 뿐, 관객에게 어떤 질문을 하겠다는 말은 미리 언급하지 않았다.[52] 맥샤인은 하케가 '당시의 정치·사회적 이슈에 관해 이쪽이나 저쪽을 고르는 질문'이 되리라고만 말했다고 도록을 통해 밝혔다.[53] 당시 임명된 지 얼마 되지 않았던 존 하이타워 관장은 지난 반년여 동안 미술노동자연합이 적대적인 태도로 끈질기게 저항해 사면초가를 겪은 직후인 터라, 또다시 미술파업류의 싸움에 당면하고 싶지 않았다. 그는 이 작품을 그대로 두는 것보다 철수하는 것이 더 큰 논란을 일으키리라 판단했다. 따라서 주지사인 록펠러의 강력한 반대도 무릅쓰고 작품을 전시에서 내리지 않도록 애썼다.

전시가 대중에 공개되고 얼마 지나지 않았을 때, 하이타워는 주지사로부터 "전시에서 그 부분을 제거하라"는 전화를 받았다고 회고했다.[54] 하이타워는 주지사에게 하케의 〈여론조사〉가 전통적으로 "미술인이 행사해 온 선동적 역할에 부합한다"는 내용의 답장을 썼다.[55] 만약 록펠러가 공공연한 비판을 받아낸다면 오히려 그가 신임을 얻을 기회임을 강조했던 그의 편지는 또한 록펠러가 미술관의 오랜 전통인 표현의 자유를 존중해야 한다고 권했다. 이 두 사람이 교환한 서신이 보여주는 바는 하이타워가 미술노동자연합이 미술인의 권리와 관련된 사건으로 시작된 조직임을 잊지 않았으며, 「정보」 전시가 여러 면에서 미술노동자연합을 회유하려는 의도를 가졌다는 것이다.

〈여론조사〉 작업은 미술관을 운영하는 이사회와 베트남전쟁 사이의 연결고리를 표적으로 삼았지만 '제도비판 미술'이라는 미술 분과

의 토대를 마련한 순간으로 이해되기도 한다. 하지만, 제도비판적 작업을 전시에 포함시킨다는 사실은 그 제도 기관이 제도비판에 대해 내성을 가졌음을 대변하기도 한다. 그러나 이 작업을 「정보」에 포함하면서 미술관이 보여준 관용을 단순히 1965년 마르쿠제가 제시한, 전복적인 의견을 '용인'함으로써 효과적으로 무력화하는 '억압적 관용'의 사례로 보아서는 안 될 것이다.[56] 미술관은 스스로 급진적 미술인의 대립 항인 보수를 대변한다고 생각하지도 않을뿐더러, 칼 안드레가 그랬듯이 '비정치적 성향'을 보이는 중립적인 존재로 간주하지도 않는다. 오히려 미술 제도 기관은 예술적·정치적 아방가르드를 단지 참아내는 것에 그치는 것이 아니라 이들을 적극적으로, 그리고 진보적으로 **지지하는** 존재로 오랫동안 이해되어 왔다. 이 상황에서는 마르쿠제의 억압적 관용보다는 푸코(M. Foucault)의 통치성이 더 유용한 개념일 것이다. 통치성이란 제도 기관이 온정적 혹은 적극적으로 정치에 참여했을 때 시민의식과 공모 관계를 형성하기 때문에 제도 기관이 좀더 섬세하게 권력을 행사할 수 있다는 논리이다.[57] 그러나 현실에서 제도 기관의 대응은 일관되지 않아서 절대적으로 관용적이지도 또는 적대적이지도 않다. 뉴욕현대미술관이나 메트로폴리탄미술관 같은 곳은 간헐적으로 강력하게, 심지어는 폭력적인 전술을 사용해 미술노동자들의 시위에 대응하곤 했다. 고소하겠다고 위협하거나, 금지명령을 얻어내거나, (혹은 바퀴벌레 사건에서 그랬던 것처럼) 물리적 폭력에 의존하기도 했다. 어떤 경우에는 미술관 경비원과 미술노동자들 사이에 몸싸움이 일어나 상해 사건이 불거지기도 했다. 때때로 정부 또한 억압적인 힘으로 미술노동자들에 대응했다. 예를 들어 헨드릭스, 토슈, 링골드, 이렇게 세 명의 미술노동자들은 저드슨 메모리얼 교회에서 1970년 열린 「민중의 국기 쇼」에서 성조기를 불태운 죄목으로 구속되었다.

하케는 그의 〈여론조사〉가 편향된 답변을 유도하지 않는다고 주장했다. 그는 의도적으로 가능한 한 가장 객관적인 프레임을 만들었으며, 이러한 방법론이 그의 유사 경험주의적 사회학의 일환이라고

고집했다. 그는 1971년, "나는 여론조사의 원칙에 맞춰 특정 정치적 입장을 유도하지도 자극하지도 않았고, 답변에 영향을 미치지 않도록 질문을 작성했다"고 했다.[58] 그러나 어느 익명의 저자는 『사이언스 타임스(Science Times)』를 통해 이 〈여론조사〉 작업이 특정 답을 유도하며, 편협한 질문으로 구성되었다는 이유로 하케의 작업을 여론조사를 왜곡할 때 두드러지는 나쁜 사례의 전형으로 꼽으며 비판했다.[59] 하케의 '않았다는'에 이어서 '않을'이라는 혼란스러운 중복 부정은 결국 기이한 방식으로 '예, 록펠러에게 투표하지 않겠습니다'에 수긍하게 한다. 따라서, 이 문장은 여론조사가 마땅히 따라야 하는 수사학을 고려하지 않은 터무니없는 표현이다. 자신을 완전히 객관적인 인물로 묘사하는 하케의 전략적 중립성은 무늬만 과학일 뿐, 어쩌면 자신의 비판적 견해를 전달하는 교묘한 방법일 수 있다. 또한 여론조사가 아무리 통계의 정확성을 주장하더라도, 우리에게 데이터가 제시될 때는 주로 간결한 시각 자료의 형태를 갖추기 마련이다. 투명한 투표함은 결과를 한눈에 보도록 해 준다. 그 결과, 통계의 정확한 숫자는 무의미하게 되고, 그보다는 여러 가지 색의 투표용지 뭉치가 계급에 따른 성향을 보여준다.

〈여론조사〉 작업은 특정 결과를 염두에 두고 관객참여 방식을 활용한 사례이다. 선거가 치러지기 불과 몇 개월 전에 제작된 이 작업은 투표 절차를 모방해 관객(그리고 미술관)이 정치적 성향을 공표하도록 했다. 투표용지는 응답에 따라 두 개의 상자에 따로 수집되므로 이 작업에 참여하고자 한다면 관객은 자신의 투표 내용을 공개할 수밖에 없고, 따라서 이 작품은 비밀투표 원칙을 침해했다. 투표가 이루어지는 〈여론조사〉의 현장 상황을 기록한 몇몇 사진도 발견된다. 그중 가장 널리 알려진 사진은, 안경을 쓰고 머리는 위로 올린 어느 한 여성의 실루엣이 흰 벽을 배경으로 등장하는 사진이다. 이 여성은 자신의 투표용지를 왼쪽, 즉 '예'에 해당하는 상자에 넣고 있다. 그 옆으로는 한 남성이 하케가 던진 질문을 읽고 있다.(도판 91) (관람 동선을 보았을 때 전쟁에 반대하는 투표함이 좌측에 설치되었

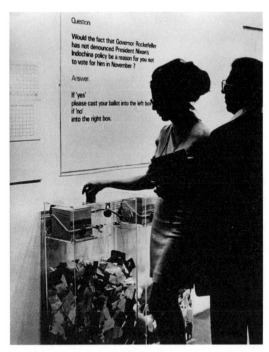

91. 「정보」에 전시된 하케의 〈뉴욕현대미술관 여론조사〉 작업 중 투표가
이루어지는 장면. 관객들이 질문을 읽고 투표함에 용지를 넣고 있다.
뉴욕현대미술관. 1970.

다는 것도 의도적임이 확실하다.) 사진에 두 명의 인물이 함께 등장
하는 것은 이들의 선택이 공개되며, 전시장 내의 모든 이가 관찰할
수 있음을 잘 보여준다. 투명성을 바라는 하케의 욕심은 정부와 미술
관 사이의 관계에 그치지 않고 관객의 정치적 성향으로까지 연장되
었다.

하케는 자신의 작업을 자신이 비판하는 대상의 공간 안에 위치시
킴으로써 미술관이라는 맥락에 의존하게 된다. 이 〈여론조사〉는 여
론조사가 비판하는 바로 그 장소에서 '미술'이라는 지위를 부여받아
미술로 구분된다. 이는 그가 자신의 작업이 제도권 바깥보다는 안에
위치되었을 때 더욱 명징하며 효과적이라고 느꼈다는 의미이다. 그
는 "〈여론조사〉는 거리에서 진행되었을 때보다 미술관 안에서 더 많

은 에너지를 발산했다. 영감을 불러일으키는 상징주의가 아니라 현실의 정치·사회적 에너지 말이다"라고 1971년 언급했다.[60] 이는 미술노동자들의 일부가 선전과 시위의 장으로서 미술 기관이 더 주목할 만하다고 판단했음을 보여준다. 이들은 (1966년 〈평화의 탑〉 건립에서처럼) 자신의 전쟁 반대에 대한 에너지가 공공의 영역으로 향하도록 하지 않았다. 이와 관련해 힐턴 크레이머는 1970년대 초 "미술관은 민주적 문화의 문제를 결정하는 중대한 전쟁터가 되었다"고 썼다.[61]

「정보」는 뉴욕현대미술관이 '전쟁터'를 염두에 두고 개최한, 따라서 논쟁이 분분했던 전시였다.[62] 이 전시를 폄하하려는 의도에서 크레이머는 미술인이 할 수 있는 가장 정치적인 일이 겨우 '복사기를 들고 동네에 나가는 일'이냐며 기획 의도를 조롱했고 '완전히 터무니없는 (…) 시시한 (…) 지적 스캔들'이라며 맹렬한 비난을 퍼부었다.[63] 미술관의 의도와는 달리 좌파 미술비평가이자 미술노동자연합의 회원이었던 그레고리 배트콕도 이 전시는 예술이 아니라 시위였으며, 그렇다면 이 싸움에서는 패배했다고 했다. 그는 「정보」에 포함된 작업이 미술관이라는 프레임 안에 흡수됨으로써 무효화되었다고 주장했다. "미술 작품은 뉴욕현대미술관에 맞춰 제작되기 마련이다. 바로 그것이 잘못된 지점이다. 전시된 작품은 미술관에 **저항하는** 방식으로 제작됐어야 했다."[64] 미술이 순응적이어야 하는지 아니면 적대적이어야 하는지에 대한 배트콕의 개념은 당시 그가 연구하던 마르쿠제에게서 왔다. 그에게 이 전시는 억압적 관용을 명료하게 보여주는 사례로 보였다. 배트콕에게 「정보」에 포함된 작업은, 미술관이라는 장소에 부응했기 때문에 미술관의 일상적 기능을 방해하지 않았으며 미술관의 맥락을 '모욕'하는 데 충분하지 않았다. 대신, 이들은 "부정적 정면충돌이 가진 잠재성을 낭비했다."

출처를 밝히지는 않았지만, 마르쿠제를 인용한 것이 분명한 다른 언급에서도 그는 미술이 "현존하는 상태와 앞으로 무엇이 될 수 있는지, 그 비전 사이 틈새를 넓혀야만 한다"고 서술했다.[65] 이는 미술

이 '현존하는 것과 도래하는(혹은 해야만 하는) 것 사이의 변증법적 결속'을 유지한다는 마르쿠제의 예술관과 조응한다.[66] 배트콕은 「정보」가 실패했다는 입장을 고수하는 한편, 개념주의의 급진적인 부정, 특히 탈상품화를 통한 부정은 수용했다.[67] 그러나 배트콕이 하케의 〈여론조사〉를 마르쿠제의 논리로 해석하는 과정은 느슨해서 하케 작업의 지식 관리적 측면을 간과하게 한다. 하케의 작업은 현재의 조건을 폭로하는 데 주목했지, 마르쿠제의 문구처럼 이상향에 대해 '예시하는' 비전을 제공하지 않았다.

실상, 미술노동자연합의 대부분도 「정보」가 충분히 멀리 가지 않았다고 생각했다. 때문에 정보라는 단어는 미술파업이 사용한 시위

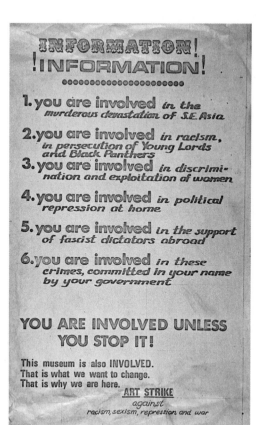

92. 미술파업에 사용된
'정보!' 전단지. 1970.

93. 미술관을 위한 스케치. "전쟁에 반대하며 아래와 같은 입장을 취한다"는 문구가
적혀 있다. 익명. 1970년경. 종이에 연필. 21.59×27.9cm.

전단지에 다시 등장했고 거기서 새로운 의미를 부여받았다. 구식 전
단지처럼 보이기 위해서 서로 어울리지 않는 서체를 사용했고 이미
지 하나 없이 여섯 가지 혐의를 제기하는 구호가 인쇄되었다. 전단
지에는 큰소리로 외치듯이 커다란 글씨로 "정보! 정보! 첫째, 당신
은 동남아시아의 만행과 연루되어 있습니다"(도판 92)라는 문구가
적혔고, 그 밑으로 인종차별, 성차별, 억압에 관해 자세히 설명하는
문장이 이어졌다. 맨 끝에는 "당신이 끝내지 않는 한 공모하는 겁니
다!"라며 관객과 그리고 전단지가 돌려진 장소였을 미술관에게 연루
자라는 혐의를 씌웠다. 이 전단지는 미술관 벽에 전시되어 명분이 흐
려지기보다는 실질적 정보를 더 중요시하는 것으로 보인다.

크레이머와 같은 비평가에게 「정보」는 미술의 몰락이나 마찬가
지인 선동으로의 전락을 의미했지만, 일부 미술노동자에게는 모든
이미지 위주의 미술이 전쟁 앞에서 충분하지 못함을 보여주는 계기
가 됐다. 1970년 제작된 어느 작자 미상의 스케치에는 미술관이 미
술작품을 모두 철수하고 뉴스를 게시하는 공간으로 전환된다는 상
상이 담겨 있다.(도판 93) 스케치에 따르면 미술관 방문자는 전쟁에

반대하는 미술관의 성명서를 마주하게 된다. 성명서의 양쪽 벽면에는 스크린이 세워져 있는데, 왼쪽에는 평화 행진과 시위를 찍은 영상이, 오른쪽에는 인종차별, 전쟁, 억압이 야기하는 온갖 잔악한 행위가 담긴 영상이 상영된다. 여기에서 정보는 연출된 것이거나 심지어 선동적이라 할지라도 어느 한쪽의 **입장을 취하는** 모습으로 그려지고 있다.(사실, 중앙에 걸린 성명서가 실제로 그 입장이 무엇인지 설명해 주지는 못한다.) 이 스케치 안에서 충분한 정보란 있을 수 없다. 메트로폴리탄미술관 앞쪽 계단에서 연좌시위와 함께 미술파업이 시작되던 시기, 릴 피카드는 다음과 같이 썼다. "미술은 이제 새로운 국면에 접어들었다. 앞으로 미술은 진실을 담은 정치적 정보가 될 것이다. 지난 한 달여 동안 뉴욕의 미술관과 갤러리에서 일어난 일은 미술의 새로운 형식이다. (…) 조만간 이런 종류의 정보예술(Information-Art)의 장에서 미국은 다시 주도적인 동력이 될 것이다."[68]

이 스케치의 정보에 관한 전망은 어느 정도 현실을 반영했다. 1970년 5월 미술파업이 진행되던 날, 유대인박물관은 미술인들이 반전 문헌으로 일종의 정보 테이블을 만들도록 허락해 미술관의 기능을 효과적으로 제거했다. 그리고 뉴욕현대미술관은 5월 초 게리 위노그랜드(Garry Winogrand)의 안전모 폭동 사진을 포함하는 특별 사진전을 열었다. 미술관을 정치의 장으로 그린 이 스케치는 미술과 정보, 정치를 통합하려 했던 1960년대 미술인 그룹의 시도 중에서도 가장 일관된 모습을 보여주었던, 앞서 4장에서 논의한 1968년 로사리오그룹의 '투쿠만 불타다'를 연상시킨다. 이 아르헨티나 그룹에 참여했던 미술인 다수는 사회 연구를 위해 미술의 완전한 포기를 요청했었다. 텔렉스를 매체로 활용했던 미술인 중 한 명인 자코비도 로사리오그룹에 가담했고, 그는 선동으로서의 미술이 가진 가능성에 대해 지속적인 관심을 보여주었다. 로사리오그룹이 미술계를 떠나 국제노조 연합 건물의 강당으로 옮겨 간 것은 미국의 맥락에서는 유사점이 매우 적다. 대신 스케치(도판 93)는 관용이나 '중립성'을 넘어서 다시 회복된 미술관을, 선동 기계로 전환된 환상의 미술관을 기대한다는

것을 알 수 있다. 미술노동자연합을 탄생시켰던 1969년 1월 타키스가 배포한 전단지를 상기해 보자. 타키스는 "우리 연대합시다. 미술인은 과학자와, 학생은 노동자와 연대해 시대착오적인 상황[미술관들]을 개혁하고 모든 예술적 행동을 위한 정보센터를 만듭시다"라고 했다.[69]

미니멀 아트가 리파드의 1968년 폴라쿠퍼갤러리 후원전에 반전의 맥락으로 전시되었을 때, 미술노동자연합 내부에는 오브제의 창작을 정치적 프로젝트로 보는 데에 대한 갈등이 있었다. 그런데 위의 스케치는 개념주의가 촉발했다는 미술의 증발보다도 훨씬 더 광범위하게 미술을 부정한다.[70] 어쩌면 미술관을 정보센터로 전환한다는 환상은 전통적 의미의 미술 창작이 무의미하다는 당시의 여론을 반영하는 것일 수 있다. 1969년 신디 넴저도 '미술인의 혁명'에 대해, '많은 젊은 미술인들이 미술 오브제의 제작을 거부했으며' 이는 "전 세계 학교에서 학생들의 봉기를 부추겼던 우상 파괴적, 평등주의적인 충동과 깊이 관련된다"고 설명했다.[71] 그러나 만약 시대적으로 '회화' '오브제' '이미지'가 충분히 효율적이지 않아 보였다면, 미술노동자연합의 일부는 여전히 관념의 미술, 텍스트 기반의 개념주의가 효과적일 수 있다고 믿었다. 어떤 면에서 개념주의와 정치적 행위가 노력했던 비물질화는 이러한 긴장으로부터 야기된 것으로 보인다. 지금에 와서는 일반적으로 미술의 비물질화가 당시의 정치적 정황상 불가피한 결과였다고 본다. 그래서 조셉 코수스가 1975년 개념미술을 '베트남전쟁의 미술'이라 언급했던 것은 가장 명료한 표현이었다 할 것이다.[72] 코수스가 개념미술과 베트남전쟁을 도상학이 아닌 이데올로기적 배경 안에서 연결한 것은 이 둘이 모두 모더니즘 미술의 탈역사성과 자율성이라는 신화적 토대를 어느 정도 무너뜨렸기 때문이다. 그는 1975년 글에서, 지적 과정을 강조함으로써 모더니즘의 잔해를 받아들이려던, 그가 주요 일원이었던 운동의 종말을 적고 있다. 그중 개념적 과정을 강조한 것은 시장 의존적 미술에 대한 도전이라는 의미가 더 컸다. 따라서 개념미술의 '죽음'은 개념미술이 제

도에 흡수되면서 이루어졌다. 언어를 토대로 삼거나 시장에 저항하려던(그것이 부분적이거나 타협되었다 하더라도) 개념주의는 방송 매체로 흡수된 스펙터클의 해결책까진 아니더라도 그에 대한 반작용으로 여겨진다.

말하자면, 미술관을 정보센터로 전환한 스케치는 정적인 미술 없이 **움직이는 이미지**만을 보여주었다. 즉, 미술관은 대중매체가 전달하는 정보의 직통 회선이 되었다. 이는 아마도 문화가 미디어화되는 상황이 미술의 개입을 빠르게 잠식한다는 기분에 대한 대응이라기보다는 영화와 텔레비전에 즉각성과 긴박성을 부여한 것으로 보인다. 맥샤인은 「정보」의 도록에 실린 에세이에 "당연히 한 명의 미술인이 거실에서 방송되는 인간의 달 착륙과 경쟁할 수는 없다"며 이 상태를 표현했다.[73] 미술이 텔레비전의 스펙터클에 의해 매몰되었다는 맥샤인의 시각은 일반적인 사고였다. 리파드는 이보다도 더 강력하게 "애비 호프먼, 웨더맨(Weathermen)의 폭탄테러,[74] 찰스 맨슨(Charles Manson)[75]이나 펜타곤 습격[76]은 (『드라마 리뷰(The Drama Review)』도, 그리고 다른 이들도 한동안 알고 있었으며 미디어는 충분히 이해하기 시작했던 사실이지만) 미술인들이 만들어낸 그 어떤 것보다도 급진적인 미술로서 훨씬 효과적이다. 이들의 사건적 구조는 시각예술 분야 대부분의 그림보다 훨씬 유리한 위치를 장악한다"고 언급했다.[77] 리파드가 극단적이고 심지어는 폭력적인 사건을 '효과적인 급진적 미술'이라 명명하며 나열하는 이유는 이들이 텔레비전에 너무나도 적합했기 때문이다. 베트남전쟁은 텔레비전, 신문, 포스터 안의 그림같이 모두 이미지를 통해 치러졌다고 자주, 반복적으로 선언되곤 한다. 마이클 알렌(Michael Arlen)의 표현을 빌리자면 이 전쟁은 최초의 '거실 전쟁(living-room war)'이었다.[78] 너무나 자주 사용되어서 이제는 진부한 표현으로 전락하긴 했지만, 이 표현은 오늘날의 전쟁이 서로 상충하는 시각적 선동으로 **존재하는** 방식을 잘 보여준다. '정치'는 이제 관리된 스펙터클, 용의주도한 홍보, 전략적 퍼포먼스가 경쟁하는 무대가 되었다. 1960년대 말에서 1970년대 초 진행된

'이미지 전쟁'에 많은 미술인은 어떻게 의미있게 개입할지를 전략적으로 고민하기보다 미술 제작을 **그만두거나** (미술파업처럼) 전시를 거부하는 경우가 많았다. 이러한 상황에서 유사 저널리즘적 제도비판 미술은 이 정보 전쟁에 개입하는 방식을 고민하는 미술인들에게 대안으로 다가왔다.

뉴욕현대미술관에게 「정보」는 미술노동자연합이 제기한 미술의 정치화 문제를 해결하려는 커다란 시도였다. 뉴욕현대미술관은 베트남전쟁에 대한 명확한 입장 표명과 관객을 향한 '민주화'의 노력, 그러면서도 동시에 좀더 현대적이고 실험적인 전시를 보여주어야 한다는 압력을 받고 있었다. 비록 미술노동자연합은 낸시 스페로와 리언 골럽처럼 인지도 높은 구상·비구상 화가를 포함했지만, 「정보」는 정치적 행동주의를 명확히 개념미술과 연결했다. 맥샤인이 도록에 쓴 기획자의 글은 그 연결점을 분명히 보여줬는데, 베트남전쟁과 켄트주립대학 총격 사건뿐만 아니라 전 지구적 공황과 군부독재를 참조한 것으로 유명하다.

당신이 브라질에 사는 미술인이라면 고문당했던 사람을 적어도 한 사람은 알고 있을 겁니다. 당신이 만약 아르헨티나에 살고 있다면 이웃 중의 한 명은 장발 혹은 바르게 '옷을 입고' 있지 않다는 이유로 구속된 사람이 있을 겁니다. 또한, 당신이 미국에 사는 사람이라면 대학에서나 침대에서 혹은 좀더 공식적으로 인도차이나에서 총에 맞을까 걱정할 수도 있습니다. 그렇다면 아침에 일어나서 작업실에 들어가 작은 튜브에서 짜낸 물감 한 덩이를 캔버스 화면에 찍은 행위가 어처구니없다거나 너무나 부적절하다고 볼 수도 있습니다. 젊은 미술인으로서 타당하고 의미있는 행동을 하고자 한다면 당신은 무엇을 할 수 있을까요?[79]

회화 매체는 여기서 가장 치명적인 공격을 받았고, '물감 한 덩이'를 찍는 일은 어처구니없는 정도의 비효율적인 일로 환원되었다. 어떤

이는 그가 추상화를 공격의 대상으로 삼았다고 의심했지만 맥샤인은 회화가 매체로서는 파산했다고 암시한 데 이어서 그 대안도 제시했다. 즉,「정보」에 포함된 개념미술은 열린 결말을 가지고 있어서 그 의미가 관객에 의해 완료된다는 것이었다. 따라서 새로이 대두하는 미술에 '걸맞는' 개념에는 '정보'뿐만이 아니라 '참여'도 포함되었다.

참여는 1970년경 정보와 함께 미술의 민주화를 이끄는 도구로 널리 수용되었다. 이러한 경향은 「정보」 전시(예를 들어 에이드리언 파이퍼는 관객이 채워 넣을 빈 공책을 작품으로 선보였다)와 그 도록에서 강력히 추진되었다. 도록에는 독자가 써넣을 빈 페이지를 삽입해 독자에게 자신만의 독특한 표식을 만들도록, 그리고 결과적으로 자

94. 맥샤인이 편집한 『정보』의 빈 페이지. p. 181. 뉴욕현대미술관. 1970.

신을 공저자로 지명하도록 고무했다.(도판 94) **참여**는 1960년대 말에서 1970년대 사이 다층적 의미를 가졌다. 앞서 3장에서 참여는 민주주의의 개방성과 연결되었다. 더 나아가 관객이 미술작품을 '완성한다'는 생각을 미술인들이 수용했을 즈음, 참여는 노동 관리의 영역에서도 마찬가지로 영향력을 미치는 유행어가 되었다. 폴 블럼버그(Paul Blumberg)는 그의 1968년 저서인『산업에서의 민주주의: 참여의 사회학(Industrial Democracy: The Sociology of Participation)』을 통해, 직장에서 노동자가 의견을 내도록 허용한다면 그것이 극히 제한적이라 하더라도 직장에서의 만족도를 증진하리라는 논의를 폈다.[80] 1960년대 말에서 1970년대 미술인들이 모더니즘의 소외로부터 빠져나오는 방법으로 관객참여에 힘을 싣기 시작한 것처럼, 공장들은 참여의 원칙에 따라 재조직되어 갔다. 노동에서 더 많은 자유를 요구하며 불거진 노동자들의 불만에 대해 많은 비평가들은 해결책을 '직무의 확대, 질적 향상, 작업 그룹 또는 팀의 교대, 근로자 참여 및 출근부의 제거'와 같은 '심리적 혜택'에서 찾았다.[81] 그 예로, 1969년 완공된 프록터앤드갬블(Proctor and Gamble)의 새로운 공장은 탈전문화에 초점을 맞추고 '개방형' 작업장을 포함하는 설계의 시작이 되었다. '산업에서의 민주주의'를 육성하는 이 새로운 환경 안에서 노동자들은 전례 없는 통제권을 가진 것으로 선전되었다.[82]

통제된 참여 공간을 작게나마 가장 자주 제공한 장본인이 미술인들이라는 점은 참여적 미술과 새로운 기업 관리 모델을 비교, 분석할 수 있게 한다. 하케의 〈여론조사〉는 몇 가지 층위에서 이 지점을 드러낸다. 투표를 해야 하므로 관객이 그의 작업에 참여한다는 것은 자명하다. 사실, 〈여론조사〉는 관객이 참여하고 그들의 투표가 등록되어야만 성립된다. 그러나 여기에서의 참여는 예 혹은 아니요 중의 하나를 선택하는 것으로 좁혀진다.(아쉽지만 이러한 행위는 미국 민주주의에서는 제한된 선택에 해당한다.)「정보」도록의 빈 페이지라는 제한된 공간을 제공한 것 또한 눈 가리고 아웅하는 것이거나 심지어는 텅 빈 제스처에 불과하다. 이 도록들은 희귀 서적 사이트에서 활발한

거래가 이루어졌다. 하지만 그 도록들 중 '손으로 쓴 코멘트 포함'이라는 특기 사항이 있는 것은 몇 권이나 될까?

더욱이 **참여 거부**는 이 시기에 갑작스레 전 세계적으로 퍼져 나갔던 개념이었다. 프랑스의 총파업, 멕시코의 학생파업, 1970년 봄 미국의 '노동쟁의', 베트남전쟁 반대 운동, 여성운동과 함께 치러진 무수한 모라토리엄, 보이콧, 파업, 직장폐쇄가 모두 이 시기에 일어났다. 1969년 바버라 로즈는 "만약 오브제를 만들지 않는다면 상업 시장에서 아무것도 거래할 수 없을 것이다. (…) 그러한 비협조적 행위는 특정 정치적 성향을 반영한다고 볼 수 있다. 이는 젊은이들이 (예를 들어 베트남전쟁과 같은) 신념에 반하는 상황에의 참여를 도매급으로 거부하는 일과 비등한 미학적 행위이다"라고 썼다.[83] 여기서 비물질화는 징병장을 불태우거나 학생파업과 같이, 광범위한 비협조와 '참여 거부'의 직접적인 여파를 증명하는 것으로 제시되었다. 이러한 거부는 국제 미술계 전반에서 일어났다. 리파드와 장 클레이가 심사 위원을 맡았던 1968년 아르헨티나 전시의 보이콧을 생각해 보라. 공모전의 참가를 철회한 아르헨티나 미술인들이 발표한 성명서는 '참여 거부'라는 관념을 특정했다.

미술파업과 마찬가지로 철회의 언어는 참여의 언어보다 정치에서 훨씬 설득력이 있었다. 제도비판 미술이 파장을 갖기 위해서 제도가 가진 맥락이 필요했던 하케도 때로는 전시에서 작품을 철수했다. 예를 들어, 그는 "나는 미국 정부의 이름으로 기획되는 모든 해외전시가 정부의 홍보활동이자, 정부의 음모나 베트남전쟁에서 관심을 돌릴 잠재력을 가졌다고 믿습니다"[84]라고 하면서 '미국 정부의 공범자'가 되고 싶지 않기 때문에 브라질의 군사정권에 항의하는 의미에서 1969년 상파울루비엔날레에 참가를 거부한다는 취지의 편지를 썼다. 미술파업과 결을 같이하는 비협조는 자신의 미술이 유통됨으로써 야기되는 윤리적 결과를 이해했던 미술인들의 전략이었다.

덧붙여, 1960년대 고조되었던 참여에 대한 낙관적 전망 이면에는 좀더 암울한 대립 항이 존재했다. 바로 기업의 참여다. 이 지점은 하

케의 미술에 (일반적 의미에서) 민주주의를 도모하는 관객참여보다 더 큰 영향을 주었다. 1969년 전시 「태도가 형식이 될 때」의 후원 성명서 속 단어 선택에 주목해 보자. "우리 필립 모리스의 직원들은 일반 대중에게 이 작업을 선보이는 일에 참여하게 되어 기쁩니다."[85] 마찬가지로 모리스 터크먼이 1969년 로스앤젤레스카운티미술관에서 기획한 「미술과 기술」에서 "사기업이 미술작품을 창조하는 데 공적으로 참여했다"며 극찬했을 때, 회의적인 어느 관객은 "여기에 참여하는 기업 중에 미국의 전쟁 기계를 만드는 데가 있는지" 물어보았다.[86] **참여**라는 용어는 '관객의 적극적인 개입'에서부터 군 산업단지로부터 부패한 영향을 받는 '기업과의 동업'에 이르기까지 다양한 의미를 포괄할 수 있었다.

데이비드 록펠러는 1967년 기업예술위원회(Business Committee for the Arts)를 설립하고 '창립 위원인 구십 명의 기업 대표와 함께' 기업이 미술에 관심을 갖도록 "자극하고 격려하며 조언하기 위해 팔십이만오천 달러의 기금을 조성했다."[87] 록펠러의 기업예술위원회는 미술관 이사회가 산업 분야로부터 후원금을 얻어내기 위해 구애를 벌인 최초의 사례 중 하나로 꼽힌다. 이어서 1969년 미술노동자연합이 설립되었고 미술인들은 미술관들, 특히 휘트니, 메트로폴리탄, 뉴욕현대미술관이 후원 기업의 지시에 따른다는 사실을 깨달았다. 미술관들이 점점 더 산업 분야의 연장선으로 비치는 동안, 노동자로서의 미술인들은 이러한 기업 모델의 부속 부서가 되었다. 이러한 분위기 안에서 하케가 스스로 '이중 첩자'로 활동할 것을 선언하며 기록물 수집 형식으로 제작한 미술은 '내부고발'이라 명명할 수 있을 것이다. 즉, 자신의 직장을 파괴하는 활동을 했다는 의미이다.

저널리즘

하케는 〈샤폴스키 외 맨해튼 부동산 소유권, 1971년 5월 1일 시점의

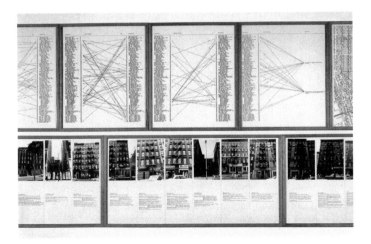

95. 한스 하케. 〈샤폴스키 외 맨해튼 부동산 소유권, 1971년 5월 1일 시점의 실시간 사회체계〉.
설치 작업. 백사십이 장의 흑백 사진 및 타자기로 씌어진 카드, 두 장의 뉴욕 지도,
여섯 개의 도표(부분). 1971.

실시간 사회체계〉(이후 〈샤폴스키〉로 약기) 작업에도 저널리즘의
탐사 보도 형식을 응용했다. 그는 이 작품을 위해 몇 주 동안 뉴욕 카
운티 사무소와 신문을 샅샅이 뒤져, 맨해튼 남동쪽 로어이스트사이
드에서 할렘에 이르는 지역에 노후한 부동산을 가장 많이 보유한 해
리 샤폴스키(Harry Shapolsky) 집안과 동업자의 부동산 기록을 추적
했다. 이어서 그는 이들 소유의 백사십여 개 건물 전면을 촬영한 사
진과 이에 상응하는 주소, 부지의 크기, 건물의 용도 구분, 구매 일자,
소유권자, 공시지가 등의 데이터를 조합한 작품을 제작했다.(도판
95) 이 작품에는 부동산의 위치를 표시한 두 개의 지도와 부동산의
판매 및 담보대출 상황을 비롯해 상거래 목록을 적은 여섯 개의 도표
가 포함되었으며, 각 항목들은 선으로 복잡하게 연결되었다. 사진이
나 텍스트는 보통 두꺼운 사각형 틀 안에 고정되어 미술관에 진열되
기 마련이지만, 하케는 1971년 예정되었던 구겐하임 개인전에서 미
술관 안쪽 나선형의 난간을 위해 특별히 제작된 선반에 자료를 진열
하기 바랐다.[88]
　　하지만 이렇게 미술작품과 미술관 건물을 융합하는 전시 방식은

실현되지 못했다. 이 전시는 전시가 열리기 직전 취소되었고, 하케와 긴밀하게 협력하던 큐레이터 에드워드 프라이(Edward Fry)는 해고되었다.[89] 〈샤폴스키〉 작업과 관련해 이루어졌던 구겐하임의 검열에 대해서는 이미 많은 연구가 나왔다.[90] 이 자리에서 논의하고자 하는 부분은 하케가 이 작업을 제작하는 과정이다. 하케는 이 작업을 위해 큰 노력을 쏟아부었다. 그는 몇 주 동안 뉴욕 카운티 사무소의 서류를 낱낱이 훑어 실상 샤폴스키가 한 개인이 아니라 그룹임을 밝혀냈으며, 이들이 매매·교환하는 담보대출을 교차추적했다. 각각의 부동산을 부지런히 찾아다니며 사실적인 다큐멘터리 형식으로 촬영한 사진과 각 부동산 관련 서류를 결합한 하케는 맨해튼 내 자본과 권력의 공간에 관한 엄청난 양의 정보를 만들어냈다. 그레이스 글릭은 '그의 부지런함과 취재기자로서의 접근 방법'에 대해 언급하기를, '하케가 미술에 몸을 담지 않았더라면 훌륭한 저널리스트가 되었을 것'이라 했다.[91] 실제로 『빌리지 보이스』는 하케의 연구를 근거로 샤폴스키그룹을 뉴욕 최고의 악덕 부동산 소유주로 지목하는 기사를 내보냈다. 〔하케의 조사는 다른 맥락에서도 유용하다는 것이 밝혀졌다. 그는 이 작업과 유사하게 솔 골드만(Sol Goldman) 소유의 부동산을 다루었는데, 이는 뉴욕 경찰청의 호기심을 자극해 골드만의 동업자가 마피아와 연루되었는지를 수사하기에 이르렀다. 이와 관련해 하케는 비공식 경찰서 건물로 불려가 경찰이 자신의 자료를 복사하도록 했던 일화를 이야기해 주었다.[92]〕

당시 구겐하임미술관 관장이었던 토머스 메서(Thomas Messer)는 '그저 남의 사생활이나 캐고 다니는 행동'이라며 〈샤폴스키〉 작업을 공개적으로 맹비난했다.[93] 메서가 이 작업에서 발견한 것은 저널리즘에 불과했고, 따라서 그는 미술작품이 아니라는 논리로 하케의 개인전 취소를 정당화하고자 했다. 메서의 시각에서는 사실과 흑백사진을 단순히 나열한 것으로 보이는 〈샤폴스키〉 작업은 최소한의 미학적 시도도 이루어지지 않은 것이었다. 메서는 기자회견에서 전시 취소의 이유로, 하케의 작업이 '은유로서의 미술 작업이 가진 잠재

성을 그저 보도사진의 형식으로 환원'시켰기 때문에 수용할 수 없다고 밝혔다. 즉, 그의 작품은 '상징적 표현이라기보다 특정 주제에 대한 진술'만을 다루었다는 것이다.[94] 하케는 애초에 메서의 관점에서 은유와 '상징적 표현'에 가까운 예술 담론으로 정보를 끌어올리는 것을 거부했었다. 그러나 메서의 '남의 사생활이나 캐고' 다닌다는 언급 역시 자율성이나 정치적 중립성을 위배하고 거짓을 보도하는 '황색' 저널리즘을 암시하기 때문에 오해가 있다. 그렇다면, 하케에게 그가 씌우는 혐의는 모순적이다. 하케의 정보가 편견으로 변질된 것이라면, '하나도 손대지 않아' 매개하는 것이 없다는 언급에 위배되기 때문이다. 따라서 메서의 논쟁에서 핵심은 〈샤폴스키〉 작업에는 전통적인 예술적 기술이 충분히 적용되지 않았다는 것이다. 여기에서의 변수는 위치이다. 그에게 하케가 수집한 자료는 신문 지면과 구별되어 미술관 벽면에 적절한 방식으로 처리된 결과물이 아니었고, 지면과 전시장의 차이를 외면한, 문자 그대로의 저널리즘이었다. 물론 메서가 내세웠던 공간이나 위치의 문제는 일종의 연막장치였다. 정작 미술관이 걱정했던 더 큰 문제는 유령회사를 낀 악덕 부동산업자의 수상한 거래를 폭로하는 작업이 구겐하임미술관과 샤폴스키가 연루됐다는 오해를 불러일으킬 잠재성이었다. 구겐하임미술관이 종종 받았던 혐의와는 달리, 미술관은 샤폴스키와 아무런 연관이 없었다. 프레드릭 제임슨이 썼듯이 구겐하임의 반감은 오히려 미술관이 샤폴스키 집안과 공유하는 '지배계급 이데올로기'에서 비롯한 감각에서 왔을 수 있다.[95]

하케는 '남의 사생활이나 캐고' 다닌다는 공격에 대응해 이 작업은 '가치 평가적인 언급'을 포함하지 않는다고 주장했다.[96] 메서나 하케, 두 사람 모두 작업이 꾸밈없는 사실의 형태를 갖췄다는 전제 아래 주장을 폈지만, 의도하는 바는 달랐다. 하케는 그가 내놓은 정보가 순전히 '중립적'이라는 주장을 굽히지 않았으며, "사실이란 이를 보증하는 언급이 따라붙지 않아도 그 자체로 드러내는 바가 있다"고 했다.[97] 이러한 주장은 이 작업이 고발이라는 혐의에서 벗어나려는 의

도를 가졌다. 한편, 메서는 작품이 해석을 포함하지 않는다는 이유로 그 작품에 부여되는 미술의 위상을 부정했다. 〈샤폴스키〉를 두고 벌어진 이 소동에서 부분적으로 드러나는 문제는 개념미술에서의 미술노동은 상대적으로만 가시화된다는 점이다. 메서는 하케의 작업에서 아무런 노력의 증거가 없거나, 혹은 있다 하더라도 '발견된'(미학적으로나 상상적으로 발생한 잉여가치가 없는) 것이라 주장한다. 그의 주장은 하케의 노동을 명명하는 행위, 아니 심지어 카운티 사무소에서 전시장으로 그저 옮겨 오기만 하는 일인 **전위(displacement)**로 환원시킨다.

하케는 그의 정보는 순전히 참조를 위한 것일 뿐, 어떠한 매개 행위도 포함하지 않는다는 입장을 유지했다. 그러나 엄청난 양의 서류 작업이 그저 사실을 찾아내고, 자료를 처리하며, 취재한 내용을 보고하는 지루한 성격의 정보관리 업무를 지칭한다 할지라도, 하케의 의도가 진실에만 치중되었다고 보기는 어렵다. 사실 하케는 그의 작업이 문제가 되었을 때 해리 샤폴스키 대신 허구의 이름인 하비 슈워츠(Harvey Schwartz)를 쓰자고 제안하기도 했다.(비록 해리 샤폴스키의 이니셜을 그대로 쓰고 유대인처럼 들리는 성을 사용함으로써 대상을 짐작할 수 있었지만) 참조한 대상으로부터 정보를 완전히 지우고자 한 의도였다.[98] 흔히 하케가 제시하는 자료는 (부클로가 사용하는 용어를 빌리면) '사실성(facticity)'을 가진다고 전제되어 왔다. 하케의 〈여론조사〉에서의 질문이 특정 답변을 유도하는 것이었다 하더라도, 그리고 〈샤폴스키〉 작업에서 어떤 자료가 선택되고, 어떻게 정리되고 제시될 것인지가 주관적인 선택에 의해 결정된다 하더라도 말이다. 하케에게 영감을 주었던 부르디외의 초월적 객관성은 사실 투명성의 복잡한 형태를 지칭한다. 이는 그에게 전략적 중립, 즉 그의 미술을 사진 기록일 뿐이라거나 혹은, 더 안 좋게는, 선동이라는 혐의로부터 보호하려는 의미를 갖는다.(하지만 다큐멘터리 사진은 모두 단순하다거나, 이러한 구분 기준들이 명징하다는 전제 하에서만 그러하다.)

이 책 전체를 관통하는 주장 중의 하나는, **미술노동자**라는 이름 아래 다수의 미술인이 한데 모였지만, 그들의 미술에는 전통적 의미의 노동이 빠져 있다는 것이다. 그중에서 특히 개념미술은 노동의 부정으로 비쳤다. 그런데 1960년대 말, 코수스는 '개념미술 **작업**'은 용어적으로 모순되며 **예술적 제안**이라는 용어를 선호한다고 했다.[99] 그의 언급은 미술에서의 탈숙련화, 혹은 미술 관행상 미적 행위로 구분되는 일의 거부를 보여준다. 그러나 미술노동에서의 탈숙련화는 이전까지의 기술을 재정의하는 일이지 탈기술이 아니다. 달리 말하자면 기술을 사라지게 하는 것이 아니라 미학적 효과를 위해 이전까지 관행으로 인정되던 기술을 다른 형태의 노력으로 전환하는 일이었다. 〈샤폴스키〉는 하케가 지도 그리기에 얼마나 많은 노동을 쏟아부었는지를 명료하게 드러낸다. 이 작업은 무엇보다도 집약적인 연구 기록이라 할 수 있다. 특히 사진은 하케가 맨해튼 전역을 걸어서 돌아다니던 오랜 시간 동안의 여정을 목록화해서 보여준다. 그러므로 이 작업에서 노력이 결핍되었다면 어불성설이다. 오히려 이 작업은 과잉된 노력과 정신·육체적 노동을, 주체하기 어려울 만큼 많은 양의 서류를 통해 아상블라주(assemblage)[100] 형식으로 기록했다 할 수 있다. 이 작업은 맥샤인의 표현처럼 '물감 한 덩이'를 찍는 시시한 행동이 아닌 정보의 집적물로, 노동을 극단적으로 수행한 결과다.

하지만 일반 관객이 이 정보를 얼마만큼 활용할 수 있었을까? 그의 자료는 어디를 주목해야 하는지 안내하는 필터를 관객에게 제공하지 않는다. 이른바 저널리즘이 주목을 끌기 위해 사용하는 '첫 문장(lede)'이 존재하지 않는다. 하케가 노동이나 과정을 '거부'한 것은 그의 작품이 쉽게 읽히기를 거부하는 만큼은 아니었다. 이 점에 대해서 부클로는, 하케의 작업이 (전통 미학적 미술의 생산 과정이 아니라) 미술인의 생산 차원에서 '새로운 기술을 요구하며' 동시에 관객에게 정보를 걸러내고 해석하라 요구한다고 했다.[101] 마크 고드프리(Mark Godfrey)도 이에 관해 여러 겹으로 선이 가로지르는 〈샤폴스키〉의 구성은 '작품 전체를 한 번에 보기 어렵게' 한다고 했다.[102] 만

약 이 작업이 맨 처음 의도했던 대로 구겐하임 원형 건물 내부의 나선형 난간에 설치되어 관객이 비탈길을 따라 오르락내리락하면서 관람했다면, 이를 이해하기가 얼마나 더 어려웠을까 상상해 보라.

사실과 숫자와 사진, 그리고 갈피를 잡을 수 없는 도표에는 뭔가 비정상적이고 심지어는 **과도한** 지점이 있다. 이러한 형식을 선택한다는 것은 작품에서 반복과 연쇄가 가장 중요한 변수라고 강조하는 셈이므로, 그의 작업은 한네 다보벤(Hanne Darboven)의 전시 공간 전체를 장악하는 그리드 패널 작품이나, 르윗의 거미줄처럼 선이 엉킨 벽면 드로잉과 그리 다르지 않다. 은은하게 빛나는 르윗의 그리드를 예로 들면, 비록 미리 작성된 지시문을 따라 제작되더라도 제작하는 동안 지시를 넘어서는 무언가가 그려지고 시각적으로 보완되는 미학적 효과가 발생하게 된다. 이러한 미학적 효과는 시스템을 엄격하게 따른다고 얻어지는 부분이 아니다. 브리오니 퍼(Briony Fer)는 이러한 반복의 요소가 "논리나 이성을 보전하는 것이 아니라고" 주장했다.[103] 관객인 우리가 〈샤폴스키〉를 전부 다 읽어낼 수 없다는 것은 매우 중요하다. 우리의 해석을 넘어 〈샤폴스키〉에는 '그저' 저널리즘에 불과한, 정돈된 프레임 바깥으로 흘러넘치는 것이 있기 때문이다. 합리성을 초과하는 잉여는 하케의 다른 작품에서도 발견된다. 텔렉스에서 뿜어져 나오는 두루마리 종이 더미, 모든 도표와 선들은 시시함이 **증폭**되는 방식으로 정동의 충만을 끌고 들어온다.

하케의 전시가 취소되고 프라이가 해고될 즈음 미술노동자들은 미술관에 저항하기 위해 집결했다. 메서를 비난하는 진정서가 돌려졌으며, 불만을 표시하는 편지가 작성됐고, 잠시나마 구겐하임이 뉴욕현대미술관을 추월해 뉴욕에서 가장 악랄한 기관으로 자리잡기도 했다. 백 명이 넘는 미술노동자들이 구겐하임미술관과 함께 일하기를 거부하는 진정서에 서명했으며 여기에는 안드레, 모리스, 리파드가 포함되었다. 도널드 저드는 "나를 포함해서 이제 누가 구겐하임에서 전시하려 들지 모르겠습니다"라는 내용의 전보를 메서에게 보냈다.(그러나 예상할 수 있듯이 그는 얼마 지나지 않아 이 입장을 철회

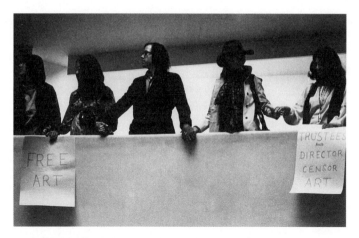

96. 하케의 전시가 취소된 사건에 대한 대응으로 기획된 미술노동자연합의
구겐하임미술관에서의 시위 장면. 왼쪽에서 오른쪽으로 이본 레이너, 얀 반 라이,
존 헨드릭스. 1971년 5월 1일.

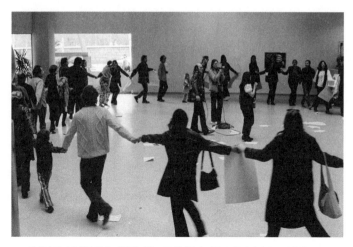

97. 하케의 전시가 취소된 후 기획된 미술노동자연합의 시위 중 참가자들이 콩가 춤을
추며 원을 그리고 있다. 구겐하임미술관 로툰다. 1971년 5월 1일.

했다.)¹⁰⁴ 칼 안드레가 자주 사용하는 뭉툭한 서체로 제작한 미술노
동자연합 전단지 하나는 구겐하임에 모여 시위를 하자는 요청을 포
함했다. 이들은 포스터를 들고 미술관 로비에 모여 "미술을 해방하
라!"는 선언을 하고 콩가 춤을 추기 위해 미술관의 나선형 구조를 홍

내내며 동그랗게 늘어섰다. 이들은 얀 반 라이와 헨드릭스 왼쪽으로 보이는 무용가 이본 레이너의 리드를 따라 비탈길을 올라갔다.(도판 96) 이 시위 군무에서 미술인들은 하케의 사진과 글들이 전시되었을 공간과, 그리고 두 명의 설치 인력이 이미 만들기 시작했던 낮은 책장이 보이는 난간을 맴돌았다. 진정한 분노를 표출하는 시위 도중에도 기쁨과 감각적 즐거움을 보여주는 이들 신체의 움직임은 '일'이란 절대로 보상이나 과정 혹은 노력과 같이 간단한 문제가 아니라 사회적 감정의 생산을 포함하는 정동적 요소가 함께해야 한다는 점을 상기시킨다. 과잉, 이 유별난 보완적 요소는 하케의 창작 과정에서 저널리즘이나 자료를 넘어서는 잉여, 비논리, 그리고 자유 형식의 영역을 엿보게 한다. 구겐하임의 일층을 맴도는 콩가 라인에는 어른들과 함께 손에 손을 잡고 춤을 추는 어린아이들도 있었다. 촬영 팀이 시위 장면을 카메라에 담는 동안 전단지를 던지며 미술관을 어지럽히는 모습은 미술노동자에게 노동이 중요한 만큼 급진적인 놀이도 중요하다는 사실을 알려준다.(도판 97)

선동

구겐하임 전시가 취소되자 하케는 미술관이 산업 분야와 연결된 이사들과 후원 기업들에게 얼마나 좌지우지되는지 조사해야겠다는 생각을 더욱더 굳혔다. 1974년 그는 〈솔로몬 R. 구겐하임미술관 이사회〉 작업을 제작해 미술관 이사회 구성원들이 어떤 기업과 연루되었는가를 보여주었다. 예를 들어 작품에 적힌 케네코트구리회사(Kennecott Copper Company)는 민주적으로 당선된 칠레의 대통령 살바도르 아옌데(Salvador Allende) 정부를 무참하게 전복시키는 데 핵심적 역할을 담당했다.(도판 98) 이 작업은 황동 액자 속 유리로 덮인 텍스트 작품 일곱 개로 이루어진 연작물로, 하케가 (여기에서도 성실하게) 취재한 미술과 상업 사이의 연결점이 자세하게 진술되었다. 얼핏

98. 한스 하케, 〈솔로몬 R. 구겐하임미술관 이사회〉(부분). 1974. 황동 프레임,
유리판, 일곱 개의 패널. 각 61×50.8cm.

보기에 이 작업은 이름과 이들이 연루된 기업이 단순하게 나열되어
서 미술노동자연합이 만든 선전과 선동용 전단지와 닮아 보인다. 하
지만 하케의 미학적 선택이 어느 작업에서도 미리 정해져 있거나 자
명하지 않다는 점을 기억하자. 각각의 결정은 하케의 조사에 근거해
내려졌다. 깔끔한, 대칭 형태의 패널에 산세리프 헬베티카 폰트를 사
용한 형식은 밋밋한 기업 세계의 미학을 모방하려는 것으로, 기업의
'묘비(tombstone)'가 가진 외관에서 특별히 착안했다.[105] **묘비**는 금융
계가 사용하는 은어로 인수, 합병 또는 기타 중요한 금융 거래를 알
리기 위해『월 스트리트 저널(Wall Street Journal)』과 같은 신문에 내
는 광고를 뜻한다. 황동 액자의 소재 또한 신중히 선택되었다. 황동

은 구리의 합금이며, 이 작업에서 구리 액자 패널은 가장 격한 비난조의 내용을 담고 있다. 여기에는 칠레의 광대한 면적을 차지하는 구리광산의 사유화, 케네코트구리회사, 그리고 1973년 쿠데타 사이의 연결을 다룬 『뉴욕 타임스』 기사의 요약본이 담겼다. 하케가 '묘비'를 모방한 것은 또한 아옌데의 죽음을 애도하는 의미이기도 했다.

이 작품은 미술관과 기업 간의 유착을 다룬 하케의 이전 작업을 발전시킨 결과물로 알려져 있다. 하지만 이 작품의 또 다른 전례는 (비록 널리 알려지지 않았더라도) 미술노동자연합이 1970년 메트로폴리탄미술관을 향해 제작한, 인쇄된 적 없는 일련의 시위 포스터에서 찾을 수 있다.(도판 99, 100) 글도 손으로 직접 쓰는 등, 집에서 만들어 어딘가 엉성해 보이는 이 포스터는 사실 도서관 자료를 신중히 조사해 제작되었다. 포스터에는 웃고 있는 얼굴 사진이 들어간 로즈웰 길패트릭(Roswell Gilpatrick)을 비롯한 미술관 이사들과 미국 정부,

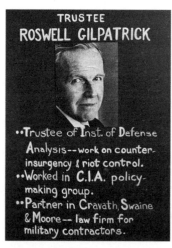

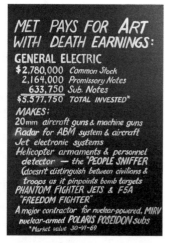

99. 메트로폴리탄미술관 이사인 로즈웰 길패트릭과 관련된 기업과 그의 배경을 적은 포스터. 미술노동자연합과 국제미술인그룹이 제작했으며, 메트로폴리탄미술관 이사회가 베트남전쟁에 관여한다는 사실을 비판하는 시위에 사용되었다. 뉴욕. 1970년 10월 20일.

100. 미술노동자연합과 국제미술인그룹이 제작한 포스터 '메트로폴리탄미술관은 죽음을 이용해 벌어들인 돈으로 미술에 지출한다'. 이 포스터는 '어떻게 미술관과 제너럴일렉트릭이 연결되는지'를 요약한다. 뉴욕. 1970년 10월 20일.

방위산업체 사이의 연관성을 상세하게 적었다. 이 포스터는 하케의 작업은 물론 초기 행동주의 작업 형식을 강하게 반영했다. 그 둘 모두가 검은 바탕에 커다란 흰색 글씨로 사실을 나열했다는 점에서 그러하다.〈질문: 그리고 아기들도? 대답: 그리고 아기들도〉포스터가 발휘한 효력과 비교했을 때 이 작업은 정치 포스터로는 사실 이상한 구석이 있다. 전체가 한눈에 읽거나 이해하기 어렵거니와 지나치는 관객들을 겨냥해 피켓으로 사용했을 것 같지도 않다. 정확히 하자면, 시간을 들이지 않고 빠르게 제작된 이 포스터와 황동 액자에 전문 기술자의 도움으로 글을 새겨 넣은 작업 사이에는 당연히 거리가 있지만, 관련된 사실만을 목록으로 나열하는 접근 방식의 유사성은 놀라울 정도다.

이 포스터는 미술노동자연합이 설립 초기에 열었던 공청회를 재연하는 행사가 메트로폴리탄미술관에서 열리는 동안 진열되었다. 1970년 10월 20일 미술관의 '중앙 로비'에서 다섯 시간에 걸쳐 진행된 이 시위에 미술노동자연합, 미술파업, 여성미술인혁명 및 다수의 단체가 지지를 표명했다. 특이한 점은 시위 장소에 대량의 포스터가 진열된 점이었고 그중 가장 눈에 띄는 포스터에는 다음과 같은 질문이 적혀 있었다. '당신은 신임된 이사들을 신임합니까?'(도판 101) 하케의 제도비판 미술이 그랬던 것처럼 미술노동자들 또한 미술관에 대한 집회를 미술관 안에서 조직했다. 그러나 이는 미술노동자연합이 미술관의 원리 원칙에 어느 정도 동의한다는 것을 의미했기 때문에 미술노동자연합의 흑인과 푸에르토리코인 위원회는 참여를 거부했다. 이 시위에 대해『뉴욕 타임스』는 "메트로폴리탄미술관이 적들의 모임을 주관하다(Metropolitan Is Host to Antagonists)"라는 헤드라인 밑에 미술관은 적과 "대면하는 대신 협조하기로 했다"고 상황을 묘사했다.[106] 이때 사용된 **호스트(host)**는 다중적인 의미를 가진다. 친교적인 초대의 의미도 있지만, 공생 관계에서의 숙주를 지칭하기도 해서『뉴욕 타임스』는 미술인들이 미술관에 의존적인 동시에 반드시 환영할 만한 대상도 아니라고 설명한 셈이다. 이 시위가 잠재적이나

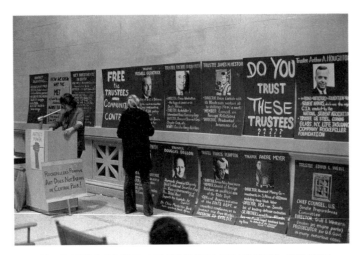

101. 미술노동자연합과 국제미술인그룹의 시위 중 알렉스 그로스가 연설하는 장면. 뒤이어
그는 이집트 의상을 입은 모습을 보여주었다. 메트로폴리탄미술관, 뉴욕. 1970년 10월 20일.

마 폭력적인 분위기로 흐를 가능성을 인식한 미술관이 경비를 한층
더 강화했지만, 시위자들은 숫자도 적었을 뿐만 아니라 예의있게 행
동했다. 미술관은 연단을 제공했고, 여기에는 곧바로 '미술인의 힘'
을 선언하는 포스터가 붙여졌으며, 포스터에 그려진 주먹은 1930년
대 예술인노조의 로고나 존 레넌(John Lennon)의 '민중에게 권력을
(power to the people)' 앨범을 상기시켰다.

알렉스 그로스는 이 행사에서 '미술의 총체적 청산'을 제안했다.
연설 중간에 그는 이집트를 테마로 만든 의상에 고대의 상징물로 장
식된 지팡이를 짚고 모자를 쓰는 장면을 연출해 보였다. 그의 연설
은 애비 호프먼의 짓궂은 전통을 따른 퍼포먼스였다. 그로스는 그러
한 부조리극을 연기하는 것과 뒤쪽에 진열된 포스터가 고발하는 내
용을 심각하게 다루는 것 사이에서 줄타기를 하고 싶었다 한다. 그의
옷은 시위 현장 바로 옆 방에 위치한, 메트로폴리탄미술관의 유명한
이집트 미술 소장품들을 암시하는 동시에 이 행사와 자신을 "당시 미
술노동자연합과 다른 집단이 폭력으로 번질 수 있었던 상태를 고려
해 우스꽝스럽게 보이게 해서 그 가능성을 최소한으로 줄여 보자는

심산이었다"고 회고했다.[107]

폭력 사태는 발발하지 않았다. 이사회는 '반란 및 폭동에 대한 통제 조치'를 시도하거나 남아프리카에 투자해 '흑인 노동력을 착취'한 것으로 맹비난을 받고 있었지만, 뜻밖에도 이 행사에는 동요되지 않았다. 이사회의 한 사람인 롤런드 레드먼드(Roland Redmond)는 행사를 방문해 "우리는 표현의 기회를 제공하는 것이고, 그래서 그들이 분을 삭이고 만족해할 수 있다면 괜찮다"라는 말까지 했다.[108] 이 날 전시한 미술노동자연합의 이사회 포스터는 정보를 '객관적으로' 다루지 않았다. 적어도 하케가 〈솔로몬 R. 구겐하임미술관 이사회〉에서 의도한 방식은 아니었다. 미술노동자연합은 포스터가 선동적으로 기능하기를 바랐으며 그것에 대해 부끄러워하지도 않았다. "메트로폴리탄미술관은 죽음을 이용해 벌어들인 돈으로 미술에 지출한다"는 문구가 포스터의 헤드라인을 장식했고 그 아래로 메트로폴리탄미술관이 제너럴일렉트릭에 얼마를 투자했는지를 정확하게 계산한 숫자가 덧붙여졌다. 하케의 이사회 작업에서는 이렇게 강한 해석이 들어간 슬로건을 볼 수 없다. 오히려 하케가 선택한 중립의 전략은 정보에서 정치적 색깔을 **중화시켜** 선동이라는 혐의에서 벗어나려는 의도를 가졌다. 하케의 작업 안에서 정보는 지나칠 정도로 감정과 표현이 빠진 상태로 제시된다. 거기에는 혐의의 칼날을 자신의 고향, 미술관에 겨누는 슬로건도 없다. 어쩌면 선동이란 뉴스가 미술이 되는 꿈을 지향하는 이에게 최고의 희망인 동시에 최악의 악몽일지도 모른다. 선동의 논쟁적 특징은 사람들을 움직여 행동하도록 하므로 최고의 희망이 되는 한편, 선동으로 물든 정보는 미술로서나 행동주의로서나 정보의 정당성을 깎아내리기 때문에 최악의 악몽이 된다.

하케는 2005년 폴라쿠퍼갤러리에 〈뉴스〉 작업을 다시 선보였다. 그때는 텔레타이프 기기가 무용지물이 되어 구할 수 없었기 때문에 하케는 도트매트릭스 인쇄기를 대신 설치하고 이를 뉴스를 제공하는 인터넷 사이트에 연결했다.(도판 102) 당시는 이미 사람들이 피디에이(PDA)라 불리던 개인 정보 단말기를 사용해 인터넷에 접속하

102. 한스 하케. 〈뉴스〉. 설치 작업. 도트매트릭스 인쇄기, 종이 두루마리, 인터넷에서 전송되는
뉴스 기사. 폴라쿠퍼갤러리. 2005.

거나 기사를 다운로드하던 시대여서 이 작업은 관람객에게 시대착
오적으로 보일 수밖에 없었고, 때문에 이 버전은 어색하고 조금 우울
했다. 관객은 더 이상 정보를 기다리는 일에 익숙하지 않다. 사람들
이 이제 언제든지 뉴스에 접속 가능하다는 점에서 우리는 언제나 뉴
스와 함께한다고 할 수 있다. 또한, 사람들은 미술 공간이 자신과 동
떨어진, 범접하기 어려운 요새라고 생각하지도 않는다. 또한 1969년
버전의 〈뉴스〉 작업은 정보가 공적 기능을 수행할 수 있었다는 점에
서 다르게 읽혔다. 펜타곤 관련 서류, 잔학 행위를 취재한 기사, 사망
자 수를 기록한 보도 자료, 〈질문: 그리고 아기들도? 대답: 그리고 아
기들도〉에 사용된 것과 같은 사진들을 뱉어내는 일은 당시만 해도 전
쟁 중단에까지 이르게 할 만큼 여론을 침식하는 변수가 됐었다. 정보
는 특정 능력을, 하케의 말을 인용하면 '사회 일반의 짜임에 감정적
영향을 미치는' 능력을 가진다고 널리 알려져 있었다.

2005년 정보의 위상은 변했다. 이라크전쟁은 역겨운 왜곡과 뻔뻔
한 거짓말로 정당화되었지만 그럼에도 불구하고 피흘리며 계속되었
다. 논란의 여지는 있으나 1960년대 이상주의의 붕괴는 진리 또한 꺾

일 수 있다는 생각이 들게 했으며, 이상주의 대신 피해망상적인 냉소주의가 자리를 잡았다. 이라크에 '파견된' 많은 종군 기자가 제 역할을 하지 못하던 상황에 더불어, 심각한 조작과 노골적인 검열을 비롯해 정부와 기업이 뉴스를 두고 이해관계를 맺는 등, 순수한 정보에 대한 신화는 한층 더 무너졌다. 따라서 2005년 〈뉴스〉 작업의 재연은 결국 노스텔지어의 시각에서 읽힐 수밖에 없었다.

1969년 이후 하케의 작업에서 보이는, 의도적으로 차가운 미학은 선동이라는 잉여 부분에 대한 불신이 증가했음을 보여주지만, 바로 그 불신은 또한 다른 방식으로 잉여를 재생산했다. 즉, 여과하지 않은 정보를 지나칠 정도의 양으로 제시하는 측면은 처리 불가능한 과잉으로 전환되었다. 어쩌면 하케가 정보를 제시하는 '전략적 중립'은 일정 부분 그로스의 포스터나 게릴라예술행동그룹의 〈피의 욕조〉와 같은 왁자지껄한 정치적 작품에 대한 반동일 수 있다. 만약 기업전략의 전형적 특징을 활용한 행위가 정동의 관리였다면, 이는 [역으로] 하케의 의도적으로 밋밋한 미학을 견인했다. 하케는 미술노동자연합이 1971년 해체되었을 때 심각하게 환상이 깨지는 경험을 겪었고 이는 그가 장인적 기술을 버리는 계기가 되었다. 1970년대에 들어선 이후, 기술의 진보가 좀더 인간적인 세상을 만들어 주리라는 희망은 미술인에게나 노동자에게서 사그라들었고, 이러한 유토피아를 약속하던 잭 번햄마저도 실패를 선언했다.[109] 발터 그라스캄프(Walter Grasskamp)는 다음과 같이 말했다. "이 시기 두 개의 유토피아의 실패가 가져온 반향을 인식하지 않고 1960년대 하케 작업의 발전 경로를 이해하기란 거의 불가능하다. 하나는 정치적 유토피아의 영향이고 다른 하나는 기술적 유토피아의 영향인데, 이 둘은 미술이 부르주아와 맺는 관계를 종식한다고 약속했었다."[110]

훗날, 하케는 미술노동자연합을 회상하면서 이들은 조직적 에너지를 유지할 만큼의 충분한 '아우르는 개념'이 없었다고 적었다.[111] 때문에 실망도 컸지만 미술노동자연합과 함께한 시간은 하케로 하여금 새로운 종류의 노동, 새로운 종류의 노동자, 그리고 새로운 종류

의 행동주의로서 정보가 유통되는 방식을 제시하게 했다. 그러나 하케가 1970년경 수행했던 지식 관리자의 역할은 미술노동자연합이 가졌던 노동자 계급에 대한 판타지만큼이나 허구적이었다. 미술인으로서, 그가 권력이나 고용과 맺은 관계는 책상에 발이 묶인 사무직 노동자와는 매우 달랐다. 비록 미술노동자연합이 연합할 수 있는 이데올로기적 토대를 굳건히 할 수 없었다 하더라도, 하케에게는 중요한 비판적 질문을 도출하게 해 준 조직이었다. 그 질문은 "왜 미술이 만들어지고, 어떤 종류의 미술이, 어떤 관객을 위해, 누구에 의해, 어떤 조건 아래 생산되고, 사실상 누가 어떤 목적을 위해 어떤 맥락에서 사용하는가?"였다.[112] 이 질문들이야말로 무엇보다도 미술노동자들이 전면으로 가지고 나올 수 있었던 것들이다. 그리고 이 질문들은 정보의 생산과 비물질 노동에 의존하는 오늘날의 경제에서도 유효하다. 그가 제시한 지식 전문가, 탐사 저널리스트 혹은 〔미술인을 다룬 트레버 페글렌(Trevor Paglen)의 새로운 다큐멘터리 작업에서처럼〕 아카이브 사냥꾼이라는 미술인 모델은 안드레가 제시했던 구식의 장인이나 모리스가 제시한 블루칼라 건설 노동자 모델보다 사회참여적 미술실천이 진행된 지난 삼십 년 동안 좀더 오래 지속됐다. 미술인에서 미술노동자로 옮겨 가려는 1960년대의 시도에는 상당 부분 잘못된 인식이 수반되었지만, 미술의 정체성을 정치적으로 재조직하려는 이들의 시도를 단순하게 실패로 환원해서는 안 될 것이다. 일관성있는 정체성으로서의 미술노동자의 짧은 활동 기간은 생산적이었으며, 이는 제도비판 미술뿐만 아니라 새로운 미술 형식들이 탄생하도록 길을 내주었다.

나가며

2006년 휘트니비엔날레에서는 1966년 로스앤젤레스에 세워졌던 〈평화의 탑〉을 재건하기로 했다. 〈평화의 탑〉은 버려진 주차장에서 미술관 정원의 공터로 옮겨졌다. 이번에도 수백 명의 현대 미술인이 디자인한 패널이 포함되었으며, 그중 일부는 반전의 메시지를 담았고 그렇지 않은 것도 있었다. 탑이 재건됐다는 사실은 1960년대와 1970년대의 예술 행동주의에 관한 관심이 부활했음을 증명했다. 하지만 마사 로슬러와 같은 이에게 2006년 버전은 예술 행동주의가 미술 제도에 편입되었음을 의미했을 뿐만 아니라, 그것이 카페 옆에 세워졌다는 사실은 원래의 의도와는 무관하게 '매디슨가의 화려함에 묻혀 눈에 띄지도 않는 철제 빨랫줄로 전락한 유감스러운 현실'을 대변했다.[1] 오브제로서 휘트니의 탑은 어색했고, 지나쳐 버리기 쉬운 것이었으며, 순진하고, 수전 손택의 표현처럼 '커다란 물건'이었는데, 당시 한창이었던 이라크전쟁을 겨냥해 제작된 것이라고 보기는 어려웠다. 어떤 비평가도 "공터 한구석을 외롭게 차지하는 이것에서 유토피아적인 에너지가 발산된다고 할 수는 없다"고 했다.[2]

같은 해, 베트남전쟁기로부터 소환된 또 다른 재연 행사가 있었다. 커스틴 포커트(Kirsten Forkert)는 2006년 애머스트의 매사추세츠대

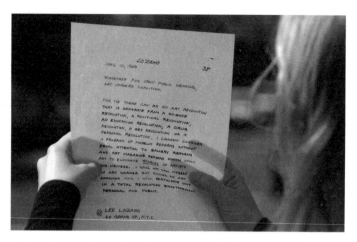

103. 미술노동자연합이 1969년 조직한 공청회에서 리 로자노가 낭독했던 선언문은 『저널 오브 에스세틱스 앤드 프로테스트』가 기획한 행사에서 재연되었다. 서던익스포저(Southern Exposure) 야외. 샌프란시스코. 2007년 5월 18-19일.

학에서 열린 '다시 보는 마르크스주의(Rethinking Marxism)' 콘퍼런스에서 참가자들에게 1969년 당시 가장 의견이 분분했던 미술노동자연합의 행사인 공청회 녹취록을 나눠 주었다. 참가자들은 리 로자노의 〈총파업〉에서의 연설문과 필립 라이더의 기사를 차용했던 칼 안드레의 낭독문, 그리고 하케의 미술관의 분권화 요청에 이르기까지, 미술노동자들이 낭독했던 선언문 중에서 선택된 글을 큰소리로 읽었다. 미술노동자의 선언문을 다시 낭독한다는 것은 묵혀 두었던 문서에 목소리를 더하고 복기하는 것을, 그리고 새로이 들었을 때 그것이 오늘날 어떤 반향을 가져올지 귀 기울여 본다는 것을 의미했다. 〈평화의 탑〉이 재건됐을 때와 마찬가지로 어떤 선언문은 세월을 탔다. 하지만 반전 미술 전시의 통상적인 방식을 따랐던 〈평화의 탑〉에 비해 공청회 선언문의 대부분은 선견지명을 가졌는지 오늘날의 맥락에도 어색하지 않았는데, 특히 경제적 정의와 평화의 이름으로 미술인들이 연대해야 한다는 요청이 그랬다. 포커트는 과거 미술인들이 어떻게 집단을 조직했는지 관심이 있었기 때문에 이 프로젝트를 시작했다고 했다. 그는 다음과 같은 의문을 제기했다. 스타 미술인들

이 기록적인 경매가의 혜택을 누리는 한편, 월세와 공과금을 납부하느라 건강보험에 가입할 여력도 없이 여러 개의 직업을 가지며 과로에 허덕이는 미술인들 사이의 격차가 아직도 존재하는 오늘날, 이런 프로젝트를 조직해서 어떤 교훈을 얻을 수 있을까? 공청회의 선언을 재연하는 행사는 '1969년과 현재 사이에 무엇이 변했는지(혹은 변하지 않았는지)'를 생각해 보는 방법이 될 것이다.[3]

포커트의 낭독은 다른 이에게 영감을 불어넣어 당시 선언문들을 재고하게 했다. 흥미롭게도 미술노동자연합의 선언문 중에 특히 인기를 얻었던 글은 리 로자노가 자신은 **미술노동자**라는 용어를 거부하며 **미술 몽상가**를 선호한다는 글이었다. 로스앤젤레스를 기반으로 한 『저널 오브 에스세틱스 앤드 프로테스트(Journal of Aesthetics and Protest)』의 편집자들에 의하면 그들은 로자노의 선언문을 읽는 공개 낭독회를 몇 차례 후원했는데, 언제나 열렬한 반응을 얻었다고 한다.(도판 103) 오늘날 그의 선언문이 계속해서 회자되는 데에는 몇 가지 이유가 있다. 선언문이 상대적으로 간결해서 단체로 외치기 적당하기도 하고(글이 짧을수록 여럿이 입을 모으기 쉽다), 세 개의 강렬한 문장에 **혁명**이라는 단어가 여덟 번 반복된 로자노의 문장에는 큰소리로 읽어 나가는 동안 리듬과 가속도가 붙는다. 여러 억양이 쌓여 형성된 운율은 문장 마지막 줄 '개인적인 동시에 공적인'이라는 부분에 이르러서는 결연함마저 느끼게 한다. 또한, 미술노동자연합의 많은 자료가 그렇듯이 1969년이라는 구체적 맥락들이 충분히 고려되지 않았던 글이기 때문에 로자노가 불러일으키는 이상적 시각은 현재의 맥락에도 맞아떨어진다.

노동을 둘러싼 문제를 조직하는 데 최선의 모델을 찾기 위해 많은 동시대 미술인들이 1970년경의 미술노동을 들여다본다. 예를 들어, 미술노동자와광의경제(Working Artists and the Greater Economy)는 2008년 가을 뉴욕에서 결성되었다. 이들은 미술노동자연합과 유사하게 "광의의 경제 안에서 경제적 불평등이 팽배하고 결과적으로 미술노동자가 살아남기 위해 대처할 능력을 적극적으로 방해하는 현

실에 대한 숙고를 요청한다. (…) 이 세상을 좀더 흥미롭게 만드는 일에 대해 보상받기를 요구한다."⁴ 극도로 불안한 미술시장과 세계 경제 위기의 여파로 이 요구가 호응을 얻을지는 두고 보아야 할 일이다.(이는 좀더 미술 몽상의 영역에 해당할 것이다.)

1960년대 후반과 1970년대 초반, '미술노동자' 개념은 안드레, 모리스, 하케와 같은 미술인과 리파드 같은 비평가에게 때로는 불안하고 때로는 모순적이었지만 유연한 정체성을 제공했다. 또한 그 개념은 무엇이 '노동'이며 누가 '노동자'로 간주되는가에 대한 의미와 가치가 커다란 변화를 겪는 동안, 생산의 문제야말로 정치적으로 의미가 있을 뿐만 아니라 심지어 필수적임을 이해하게 하는 뼈대를 제공했다. 1971년 미술노동자연합이 해체되어 가던 시기, 많은 이들이 미술노동자연합에 환멸을 느끼게 되었으며 한때는 있다고 믿었던 집단적 정치 행위의 잠재성에 대한 믿음을 잃었다. 1979년, 뉴욕의 미술파업이 오백 명이 넘는 미술인을 동원한 지 십 년이 채 되지 않았을 무렵, 유고슬라비아 미술인 고란 도르데비치(Goran Đorđević)는 '미술인을 억압하는 미술 시스템에 저항할' 국제적 미술파업을 요청하는 메시지를 보내왔다.⁵ 그는 미술노동자연합의 베테랑이었던 리파드, 하케, 안드레를 비롯한 미술인들로부터 약 사십 개의 답장을 받았지만, 대부분은 부정적이었다. 미술파업이 진행되었던 메트로폴리탄미술관 앞 계단에서 시위를 주도했던 안드레는 "미술인이 파업을 한다면 미술인은 자신의 작업을 누구로부터 철회하는 것이 될까요? 아아, 어느 사람도 아닌 자기 자신입니다"라는 답장을 썼다.⁶ 이러한 진술은 한때 그렇게 강력해 보였던 집단적 철회라는 전략이 외면당하고 있었음을 보여준다.

하지만 미술노동자의 미술과 행동주의를 **실천**으로 이해한다는 것은 이를 단순하게 '성공'이나 '실패' 개념으로 가늠해서는 안 된다는 뜻이다. 미술노동자연합은 삼 년도 채 지속되지 않았다. 하지만 줄리 올트(Julie Ault)가 언급했듯이, 이들만큼 조직화의 에너지를 잘 운용했던 사례는 찾아볼 수 없다. "이들 이후 그만큼의 비판적 자세 또

는 이상주의를 보여준 어떠한 미술 현장 그룹도 존재하지 않았다."[7]
그렇다면 우리는 냉소주의와 몰락 너머로, 어떻게 **미술노동자**라는 용
어가 남긴 유산을 평가할 수 있을까? 리파드의 경우, 그는 아직도 이
용어를 쓴다.[8] 짧은 역사였지만 미술노동자연합은 미국 전역의 미술
인 권리 옹호 단체의 탄생에 기여했다. 문화변혁예술가모임(Artists
Meeting for Culture Change), 예술가경제실천(Artists for Economic Ac-
tion), 예술가공동체신용조합(Artists' Community Credit Union), 보스
턴시각예술인노조(Boston Visual Artists Union), 애틀랜타미술노동자
연합(Atlanta Art Workers Coalition), 로스앤젤레스시각예술인권리협
회(Los Angeles-based Visual Artists Rights Organization)가 조직되었고,
미술노동자연합에 참여한 이들은 브롱크스미술관(Bronx Museum of
Art), 바리오박물관, 여성예술인회의(Women's Caucus for Art)를 포
함해 지금까지도 활발한 활동을 벌이는 단체의 설립을 주도했다. 또
한, 문화변혁예술가모임, 정치미술기록유통(Political Art Documen-
tation/Distribution), 그룹머터리얼(Group Material), 리포히스토리
(REPOhistory)와 같은 다음 세대의 조직이 탄생하는 데 길을 터 주었
다. 미술노동을 입증하는 미술노동자연합의 행보는 미술관의 무료
입장 정책을 확립했으며, 인종·젠더적 차별을 철폐하는 정책을 보장
하도록 압력을 가했다. 덧붙여, 이들은 물리적, 지적 미술노동 모두
를 노동의 형식이라 보증함으로써 미술관에 고용된 노동자들이 조
직화하는 계기를 마련해 주었고, 1971년 미술노동자의 활동에 합세
했던 뉴욕현대미술관의 전문직및관리직원협회를 탄생하게 했다. 이
들이 파업에 돌입하기로 결정했을 때, 미술파업과 미술노동자연합
의 베테랑들은 이들에게 조언을 아끼지 않았다. 전문직관리직협회
는 사무직 노동자들의 조직화의 최전선에서 전문가 노조가 '지식 산
업의 새로운 동력으로 자리잡을' 가능성을 상기시켰다.[9]

미술노동자들이 개입했던 영역은 정확하게 그들이 일침을 가격할
수 있는, 미술관의 공간과 정책이었다. 리파드도 썼듯이, "미술인들
이 자신의 생산물과 유통에 통제권을 가져야 한다고 미술노동자연

합이 뻔뻔하게 요구하기 전까지는 미술인과 미술관 사이의 관계에 근본적으로 바뀐 것이 얼마 없었다."[10] 1960년대와 1970년대의 미술노동자들은 급진적인 방식으로 미술품 가격 체계를 정립하거나, 작품을 공동으로 제작하거나, 미술파업을 선언하거나, 후원전을 기획하거나, 정보를 정치적으로 전용하면서, 잘 '관리되어 오던' 미술관과 갤러리 공간을 무력화하는 시도를 보였다. 미술에 통제권을 주장하거나, 미술이 제도 기관에 봉사 혹은 저항할 수 있다는 생각은 많은 이들의 관심을 받았다. 하지만 최근 벌어지는 미술인의 조직화 노력은 1960년대 후반부터 1970년대 초반까지와 현재 사이의 간극을 가늠하게 해 줄 뿐이다. 예를 들어, 미술인의 권리를 확대하기 위해 1971년에 작성된 협약 대신 오늘날 많은 미술인들은 지적 자산을 공유하거나 크리에이티브 커먼즈(Creative Commons)[11]를 수용하거나 저작권을 폐기하는 등, 통제의 이슈로부터 멀어져 간다. 또한, 그레고리 숄렛(Gregory Sholette)의 중요한 연구는 미술시장이라는 거대하고 획일적인 관념 너머에 미술 생산과 유통에 관한 광범위한 비공식적 경제가 있음을 상기시켜 준다.[12]

이 책이 연구한 미술노동자들은 미술관이라는 구체적인 군·산업 체적 제도 기관의 원조 안에서, 그리고 그것에 **대항하면서** 논쟁을 일으키는 방식으로 일해야 한다는 것을 이해하고 있었다. 게릴라예술 행동그룹을 오마주한 게릴라걸즈(Guerrilla Girls)와 여성행동주의연합(Women's Action Coalition)과 같은 다양한 조직들은 계속해서 미술관들을 공격의 대상으로 삼았다. 이들은 미술노동자가 논의되기 시작한 시기부터 미술 기관이 행하는 경제, 재현의 정치를 문제화하는데 중점을 두었다. 그러나 미술 기관을 흑백의 논리로 읽어내는 일은 1960년대와 1970년대에는 가능했지만 더는 의미가 없게 되었다. 미술이 점점 더 대안 공간과 같은 곳으로 이주해 가면서 '미술관'은 이제 더 이상 막대한 힘을 가진 존재가 아닌, 상거래와 오락을 포함하는 공공문화의 유연한 복합공간이 되었다. 시장이 세분화되고 확장되자, 행동주의 미술인들은 저항의 경로를 다시 상상해 가고 있다.

미술인들이 찾아낸 저항의 무대 중 하나는 관계적 미술이었다. 하지만 레인 렐리에아(Lane Relyea)가 「당신의 미술계, 혹은 연결성의 한계(Your Art World: Or, The Limits of Connectivity)」에서 주장하는 바에 따르면, 관계적 미술이 자랑하는 유연성은 새로운 형태의 자본주의와 이데올로기로 얽혀 있다.[13] 이것이 의미하는 바는 미술노동자가 후기자본주의에서의 지각 변동과 맺었던 관계가 생각보다 훨씬 영향력있다는 것일까? 작업실에서 공장으로 옮겨 갔던 참여, 유연성, 한꺼번에 여러 가지 일을 처리하는 능력에 대한 강조, 그리고 이러한 개념들과 공명하는 특정 용어, 즉 **탈숙련화**, **비물질화**, **참여**, **소외**는 1960년대와 1970년대에서부터 오늘날까지 지속되는 미술노동자의 영향력이 여러 방향을 가리킴을 의미한다. 미적 행위로 구분되는 작업의 면면이 변해 가는 양상은 경제 전반에 걸친 산업 생산방식의 변화와 어느 정도 평행한다. 어빙 샌들러는 이에 대해, 블루칼라 노동에서 화이트칼라 관리로의 전환이 "미술인들에게 새로운 본보기를 제공했다"고 했다.[14] 하지만 우리는 노동 실천의 변화가 미술 안에서의 '작업'에 좀더 가시적인 형태로 드러났음을 논하는 대신에(왜냐면 '미술이 사회를 반영한다'라는 공식이 귀에 닳고 닳아서인데) 어쩌면 그 반대 방향을 생각해 볼 수도 있을 것이다. '문화 산업'의 융성과 함께 미술실천이 직장에까지 영향을 미치기 시작했다고 말이다.

미술노동 개념에 대해 가졌던 1960년대와 1970년대의 불안을 되돌아보는 일은, 1990년대와 2000년대에 발견되는 창조적 노동과 임금 노동의 경계가 흐려진 '예술적인' 노동 현장과 자본주의의 신자유주의적 공간에 관한 논쟁을 역사적으로 맥락화하는 데 도움이 될 것이다. 미술실천으로서의 노동은 문화가 **작업으로** 상품화되는 전반적인 움직임을 어떻게 설명할 수 있을까? 마이클 하트가 묘사했던 '비물질 노동'의 가장 순수한 사례는 생계를 위한 임금 대신에 문화자본이나 '심리적 보상'을 받아 왔던 미술인들에게서 발견된다. 그 결과 미술인은 번역, 지식 생산, 관리, 그리고 정동의 창조라는 서비스 경

제의 일부로 편입되었다.[15]

일인기업가가 되어 자기 자신을 광고하라고 권유하는 신자유주의 안에서 스타트업, 소프트웨어 회사는 자신의 시간을 스스로 조직하는 미술인들의 체계화되지 않은 방식을 모방한다. 직장에 여가를 접목하게 되자 (일하는 시간과 일하지 않는 시간 사이의 구분이 사라졌으며) 이는 모순되게도 우리가 쉬는 시간도 없이 '여가'라는 가면을 쓰고 언제나 일하는 분위기에서 살아가게 했다. 특히 정보와 디자인 분야에서 '예술적 끼'를 갖춘 노동력에 대한 관심이 높아지면서 새로운 종류의 유사 예술적인 직장이 생겨났고, 이러한 직장, 예를 들어 광고회사의 경영진은 스스로 '창조적'이라 부르면서 삭막한 기업의 사무실을 작업실로 만들려는 열망에 휩싸인다. 이러한 경제 안에서 미술을 집어삼키려는 상업광고로부터 미술 창작을 어떻게 구분할 수 있을까?

앤드루 로스(Andrew Ross)는 1999년 유연한 노동을 이상화하는 경향이 예술 분야에서 영감을 받은 결과라는 논의를 제기했다.

미술인이 작업할 때의 정신상태가 점점 더 요구되고 있음이 분명하다. (…) 실로, 얽매이지 않고 적응력이 높은 전통적인 미술인의 모습 그 자체가 후기산업사회 지식 노동자의 이상으로 정의되고 있다. 이들은 다양한 고객 및 파트너와 소통할 때마다 창조적인 전환을 해야 하며, 이 끊임없이 변화하는 환경을 힘들어하지 않아야 한다. 때론 생산 일정에 자신의 성향을 맞춰 사회적 교류 없이 오랜 시간을 견뎌야 하고, 다양한 정신노동을 실천하는 동안 굳어진 자기 습관을 버리고 즉흥적으로 일을 하는 데 익숙해져야 한다.[16]

간단히 말해 직장은 미술노동의 양상에 맞추어 모양새를 갖춰 나가기 시작했다. 그렇다면 미술인들이야말로 특별한 종류의 지식 노동자이자 직장과 관련된 거시적 담론에 간접적으로 영향을 미친 장본

인이라는 뜻일 수 있다. 여기에 덧붙여 브라이언 홈스(Brian Holmes),
파올로 비르노(Paolo Virno)와 같은 사상가들도 어떻게 미술노동이
빠르게 재조직화되는 기업 분야의 노동에 유용한 모델을 제공해 왔
는지를 언급했다.[17]

　최근, 세계화가 미술, 서비스 경제, 상거래의 융합을 도모하면서
미술창작이 '노동'이라는 주제가 점점 더 빈번하게 미술의 화두가 되
었다. 캣 마자(Cat Mazza)는 노동착취 반대를 표방하는 뜨개질 작업
을 공동으로 제작했고, 크리스틴 힐(Christine Hill)은 '폴크스부티크
(Volksboutique)'라는 이름의 상점을 만들어 개념미술 작업을 선보였
으며, 안드레아 프레이저의 수많은 작업 또한 미술·서비스 산업을
다룬다.[18] 2004년, 대만의 미술인 신이 에바 린(Hsin-I Eva Lin)은 리
로자노를 회상하며 '세계 경제에서의 노동 불안을 주목하도록' 사십
오 일간의 미술파업을 감행했다.[19] 이러한 작업의 상당수가 여성에
의해 수행되었다는 점은 현재의 노동을 이해하는 데에 페미니즘이
중요한 자리를 차지함을 보여준다. 일부 미술인들은 후기산업사회
의 지식 노동으로서 미술 생산이 가진 아이러니를 극명하게 드러낸
다. 한 사례만 인용하자면, 오클랜드를 기반으로 활동하는 미술인 션
플래쳐(Sean Fletcher)와 이사벨 라이커(Isabel Reicher)는 2006년 이
들의 일과를 관리하는 '죽음과 세금(Death and Taxes)'이라는 회사를
창립했다. "우리의 사업은 우리의 삶입니다"라는 신조 아래, 이들은
미술을 만들어내는 일이 기업화되어 가는 상황을, 그리고 손익분기
점에 매달리는 일이 일상으로 침투해 가는 것을 가시화하기 위해 이
전에는 공개를 꺼렸던 세부 거래내역을 사분기 업무 보고서 형식으
로 발표했다.

　결론을 대신해 미술노동과 관련된 마지막 퍼포먼스를 언급하기로
한다. 1969년 11월 14일, 미국 전역에 베트남전쟁 반대 모라토리엄이
일어난 날, 게릴라예술행동그룹은 휘트니미술관 로비에 붉은 물감
을 뿌렸다. 당시 미술인들은 스펀지와 물걸레를 가져다가 핏빛으로
물든 로비를 박박 문질렀고, 의도적으로 붉은 물감이 가능한 한 로비

의 넓은 면적을 물들이게 했다. 게릴라예술행동그룹의 작업에는 가짜 피로 그들의 손이 물드는 동안 중얼거렸던 두 줄의 대사가 포함되었다. "말끔히 청소해야 해, 여기를. 여기는 전쟁으로 난장판이 되었어."[20] 그렇게 하면서 이들은 미술관이 전국적으로 확산된 반전 모라토리엄을 존중하지 않음을 비난했다.(이 정도의 요구는 게릴라예술행동그룹에게는 타협에 불과했다. 게릴라예술행동그룹은 사실 모든 미술관이 베트남전쟁기 동안 문을 닫기를 바랐다.)[21]

게릴라예술행동그룹의 다른 작업에서 관객은 눈앞에 펼쳐지는 스펙터클을 멀리서 관람하기만 했지만, 휘트니미술관 작업에서는 동요하기 시작했고 일부 관객은 이들과 합세했다. 두 명의 젊은 여성과 한 명의 남성은 옷에 피가 묻는데도 로비에 함께 쭈그리고 앉아 걸레질을 했다. 여기에서 미술관 관람객은 무언의 초대에 응해 작업으로 들어왔다. (이 작업에 참여한 유일한 여성 미술인이었던) 포피 존슨은 관객에게 나눠 줄 수 있을 만큼 여분의 걸레를 가져왔다.[22] 이 작업에서 게릴라예술행동그룹은 청소를 희화하는 방식으로 자신의 노고를 보여주었다. 이들은 바닥을 더럽히면서 바닥 청소라는 **일을 했다**. 이것은 확실히 젠더화된 노동을 변주한 퍼포먼스였고, 동시에 게릴라예술행동그룹은 중립성을 지켜야 하는 미술 기관이 전쟁과 연루되었으며 심지어 더럽혀졌음을 맹비난함으로써 급소를 찔렀다. 그러나 이들이 추구했던 노동과의 연대는 거기까지였다. 휘트니의 직원이 그들에게 다가가 자신을 건물관리팀의 일원이라 소개하며 요구가 무엇이냐 물었을 때, 게릴라예술행동그룹 중 한 명은 다음과 같이 답했다. "당신만으론 충분하지 않고, 미술관을 공식적으로 대표하는 사람을 봐야겠습니다."[23] 이들은 미술관 홍보부장이 내려와서 이들의 전단지를 받아들 때까지 기다렸다가 양동이와 걸레를 내버리고 미술관을 떠났다. 반짝이는, 그리고 미끈거리는 널찍한 피 웅덩이를 청소 요원이 처리하도록 둔 채. 자신들이 만들어 놓은 난장판을 처리할 노동자와 상대하지 않겠다는 그들의 결정은 자신의 정체성을 미술노동자와 동일시하는 미술인들과 '실제' 노동자 계급 사이

에 빈번하게 발생했던 긴장을 보여주는 또 하나의 사례이다. 이러한 모순은 오늘날 **노동으로서의** 미술노동이 가진 골치 아픈 속성을 증명한다.

이 책을 쓰는 동안 1960년대 후반에서 1970년대 초반과 마찬가지로, 미국은 또다시 풀기 어려운 끔찍한 전쟁을 시작했다. 게릴라예술행동그룹의 퍼포먼스는 많은 의문을 제기한다. 만약 우리가 이 미술노동자라는 불편한 소명을 진지하게 받아들이고, 미적 생산과 유통에 얽인 군사 분쟁을 포함한 모든 영역을 다시 상상해 본다면 어떨까? 유연한 지식 노동이라는 경제 안에서는, 그리고 금융위기가 심각해져 가는 시기에는 어떤 종류의 계급을 넘나드는 조직화가 가능할까? 그리고 마지막으로, 이 역사적 순간에는 어떤 종류의 대응이 가능할 것인가? 우리는 미술노동이 의미를 갖는다는 주장을 관철하기 위해 미술노동자들이 행했던 의미심장한 개입들과 유토피아적 수사학을 어떻게 설명할 수 있을까? 우리는 뒤로 물러나 그저 바라보고 박수를 치거나 경비를 불러야 할까? 아니면, 무릎을 꿇고 동참해야 할까?

주(註)

다음 약어들이 주석에 사용되었다.

AAA 스미스소니언협회 미국미술아카이브, 워싱턴(Archives of American Art, Smithsonian Institution, Washington, D.C.)

AWC 미술노동자연합(Art Workers' Coalition)

GAAG 게릴라예술행동그룹(Guerrilla Art Action Group)

GRI 게티연구소도서관, 로스앤젤레스(Getty Research Institute Library, Los Angeles)

MoMA 뉴욕현대미술관(Museum of Modern Art, New York)

RMA 로버트모리스아카이브, 뉴욕 가디너(Robert Morris Archive, Gardiner, New York)

TGA 테이트갤러리아카이브 하이먼크라이트먼연구소, 런던(Hyman Kreitman Research Centre, Tate Gallery Archive, London)

VAGA 예술가저작권협회(Artists Rights Society)

들어가며

1 여기에서 혁명은 한 달 전 유럽에서 일어난 68혁명을 의미한다.—옮긴이

2 '어느 미술노동자'라 서명된 편지. June 1969, New York, Lucy Lippard Papers, Museum of Modern Art file, AAA.

3 Lil Picard, "Protest and Rebellion," *Arts Magazine*, May 1970, pp. 18–19.

4 미술작품이 제작되고 전시되며 수용되는 조건과 맥락을 다루는 미니멀리즘 미술을 칭하다가 제도로서의 미술 전반을 비판적으로 다루는 개념미술과 설치미

술 등의 예술실천으로 자리잡았다.—옮긴이

5 여기서 말하는 페미니즘적인 개입의 사례들은 메리 켈리와 마사 로슬러의 글
 에서 발견할 수 있다. Mary Kelly, *Imagine Desire (Writing Art)*, MIT Press, 1997;
 Martha Rosler, *Decoys and Disruptions, Selected Writings, 1975–2001*, MIT Press,
 2004.

6 이와 유사한 입장을 연구하는 주요 페미니스트 학자의 연구는 다음을 참조.
 Paola Bacchetta, Tina Campt, Inderpal Grewal, Caren Kaplan, Minoo Moallem, and
 Jennifer Terry, "Transnational Feminist Practices against the War A Statement," Octo-
 ber 2001. 이 선언문은 후에 다음의 출판물에 실렸다. *Meridians: Feminism, Race,
 Transnationalism* 2, 2002, pp. 302–308.

7 프랜시스 프래시나는 당시의 반전 미술운동을 자신의 저서에 자세하게 도표
 로 제시했다. Francis Frascina, *Art, Politics, and Dissent: Aspects of the Art Left in Sixties
 America*, Manchester University Press, 1999. 미술인 안드레아 프레이저는 미술노
 동자연합에 관련된 글을 서비스 산업과 미술의 자율성에 연결해 썼다. 그의 글
 은 다음을 참조. Andrea Fraser, "What's Intangible, Transitory, Mediating, Participa-
 tory, and Rendered in the Public Sphere, Part II," *Museum Highlights: The Writings of
 Andrea Fraser*, ed. Alex Alberro, MIT Press, 2005, pp. 55–80. 그레고리 숄렛 또한 집
 단으로서의 성격과 노동의 새로운 모델에 관해 다음과 같은 글을 썼다. Gregory
 Scholette, "State of the Union," *Artforum* 46, March 2008, pp. 181–182.

8 Caroline Jones, *Machine in the Studio: Constructing the Postwar American Artist*, Univer-
 sity of Chicago Press, 1996.

9 Helen Molesworth, "Work Ethic," *Work Ethic*, exh. cat., ed. Helen Molesworth, Penn-
 sylvania State University Press, 2003, p. 25.

10 이러한 기조의 변동에 대한 정보는 다음의 글을 참조. C. Wright Mills, "Letter to
 the New Left," *New Left Review* 1, September–October 1960, pp. 18–23. 또한 이 책의
 1장을 참조할 것.

11 1972년 결성된 영국의 예술인노조는 다음을 참조. John A. Walker, *Left Shift: Rad-
 ical Art in 1970s Britain*, I. B. Tauris, 2002. 아르헨티나의 1960년대 미술인 단체에
 대해서는 다음을 참조. Andrea Giunta, *Avant-Garde, Internationalism, and Politics*,
 trans. Peter Kahn, Duke University Press, 2007. 미술노동자연합의 구성원 대부분
 이 뉴욕에 거주하지만 연합은 보스턴과 애틀랜타의 미술인들에게도 영감을 주
 었고 1970년대 후반 이 두 개 도시에서도 유사한 조직이 설립되었다.

12 이외 미국의 다른 지역에서 발견되는 미술과 정치에 관련된 연구는 다음을 참
 조. Patricia Kelly, *1968: Art and Politics in Chicago*, DePaul University Art Museum,
 2008; Peter Selz, *Art of Engagement: Visual Politics in California and Beyond*, University
 of California Press, 2006.

13 이와 관련된 플럭서스의 활동은 다음을 참조. Robert E. Haywood, "Critique of Instrumental Labor: Meyer Schapiro's and Allan Kaprow's Theory of Avant-Garde Art," *Experiments in the Everyday: Allan Kaprow and Robert Watts-Events, Objects, Documents*, ed. Benjamin H.D. Buchloh and Judith F. Rodenbeck, Miriam and Ira D. Wallach Art Gallery, Columbia University, 1999, pp. 27–46; Hannah Higgins, *Fluxus Experience*, University of California Press, 2002. 저드슨댄스시어터에 대한 샐리 베인즈의 연구는 저자가 연구하는 주제보다 조금 이전의 시기를 연대기적으로 다룬다. Sally Banes, *Greenwich Village, 1963: Avant-Garde Performance and the Effervescent Body*, Duke University Press, 1993. 캐서린 우드가 다룬 이본 레이너의 무용에 대한 명민한 연구는 노동의 문제를 꿰뚫고 있다. Catherine Wood, *Yvonne Rainer: The Mind Is a Muscle*, After all Books, 2007.

14 "End Your Silence," *New York Times*, April 18, 1965, sec. 4, E7.

15 Francis Fascina, *Art, Politics, and Dissent: Aspects of the Art Left in Sixties America*, Manchester University Press, 1999.

16 1966년 〈평화의 탑〉에 대한 좀더 자세한 연구는 다음을 참조. Francis Frascina, "'There' and 'Here,' 'Then' and 'Now': The Los Angeles Artist's Tower of Protest (1966) and Its Legacy," *Art, Politics, and Dissent: Aspects of the Art Left in Sixties America*, Manchester University Press, 1999, pp. 57–107.

17 Art Berman, "Sunset Strip Project: Art Tower Started as Vietnam Protest," *Los Angeles Times*, January 28, 1966, p. 3.

18 Therese Schwartz, "The Politicization of the Avant-Garde," *Art in America* 59, November-December 1971, p. 99.

19 Susan Sontag, "Inventing and Sustaining an Appropriate Response (Speech at the Artists' Tower Dedication)," *Los Angeles Free Press*, March 4, 1966, p. 4.

20 여기서 커다란 물건들은 1960년대 건립된 〈평화의 탑〉과 같은 대규모 기념비와 이후 많은 미술인이 제작했던 거대한 규모의 조각작품들을 지칭한다.—옮긴이

21 더블유비에이아이(WBAI) 방송국의 진 시걸은 1967년 6월 3일 「라인하르트: 예술을 위한 예술(Ad Reinhardt: Art as Art)」이라는 제목 아래 라인하르트를 인터뷰한 방송을 내보냈다. 이후 인터뷰 내용은 다음의 책으로 출판되었다. Jeanne Siegel, *Artworks: Discourse on the 60s and 70s*, De Capo Press, 1985, p. 28.

22 James Aulich, "Vietnam, Fine Art, and the Culture Industry," *Vietnam Images: War and Representation*, ed. Jeffery Walsh and James Aulich, St. Martin's Press, 1989, p. 73에서 재인용.

23 Lucy Lippard, *A Different War: Vietnam in Art*, Real Comet Press, 1990. 그의 연구는 베트남전쟁과 시각예술 사이의 관계를 자세하게 다루고 있다. 이외에 다

음의 전시 도록을 참조. C. David Thomas, ed., *As Seen by Both Sides: American and Vietnamese Artists Look at the War*, University of Massachusetts Press, 1991; Maurice Berger, ed., *Representing Vietnam, 1963-1973: The Antiwar Movement in America*, Hunter College, Bertha and Karl Leubsdorf Art Gallery, 1988.

24 Hal Foster, "The Crux of Minimalism," *The Return of the Real*, MIT Press, 1996, p. 68.

25 Herbert Marcuse, *Counterrevolution and Revolt*, Beacon Press, 1972, p. 122.

26 1959년부터 1975년까지 미국과 북베트남 사이에 벌어진 무력충돌을 일컬어 미국은 베트남전쟁이라 부른다. 하지만 공식적으로 전쟁이라 선포된 것은 아니다. 무력충돌이 야기한 참상은 베트남에 그치지 않고 라오스, 캄보디아를 포함해 동남아시아 전역에 걸쳐 일어났다.(베트남에서는 이 전쟁을 '미국전쟁'이라고 부른다.) 이 전쟁에 대한 기본적인 정보는 다음을 참조. David Elliot, *The Vietnam War: Revolution and Change in the Mekong Delta, 1930-1975*, M.E. Sharpe, 2003. 반전운동과 관련된 정보는 다음을 참조. Michael S. Foley, *Confronting the War Machine: Draft Resistance during the Vietnam War*, University of North Carolina Press, 2003; Rhodri Jeffreys-Jones, *Peace Now! American Society and the Ending of the Vietnam War*, Yale University Press, 1999; Tom Wells, *The War Within: America's Battle over Vietnam*, Henry Holt, 1994.

27 프레드릭 제임슨은 이러한 시기 구분을 다음의 저서를 통해 반박했다. Fredric Jameson, "Periodizing the Sixties," *The 60s without Apology*, ed. Sohnya Sayres et al., University of Minnesota Press, 1984, pp. 178–209.

28 동일한 주제를 다룬 출판물로는 다음을 참조. Thomas Crow, *The Rise of the Sixties: American and European Art in the Era of Dissent*, Harry Abrams, 1996; Erika Doss, *Twentieth-Century American Art*, Oxford University Press, 2002; Patricia Hills, *Modern Art in the USA: Issues and Controversies of the 20th Century*, Prentice Hall, 2001; David Joselit, *American Art since 1945*, Thames and Hudson, 2003; Anne Rorimer, *New Art in the 60s and 70s: Redefining Reality*, Thames and Hudson, 2001. 덧붙여, 1960년대의 정치와 예술의 형식 사이의 관계를 다룬 논문 형태의 연구들로는 다음을 참조. Branden W. Joseph, *Beyond the Dream Syndicate: Tony Conrad and the Arts after Cage*, Zone Books, 2008; Carrie Lambert-Beatty, *Being Watched: Yvonne Rainer and the 1960s*, MIT Press, 2008; Pamela Lee, *Chronophobia: On Art in the Time of the 1960s*, The MIT Press, 2004. 최근의 전시 도록 중 이와 동일한 주제를 다룬 출판물은 다음과 같다. Ann Goldstein and Anne Rorimer, eds., *Reconsidering the Object of Art: 1965-1975*, MIT Press, 1995; Ann Goldstein and Lila Gabrielle Mark, eds., *A Minimal Future? Art as Object, 1958-1968*, MIT Press, 2004; Cornelia H. Butler and Lisa Gabrielle Mark, eds., *WACK! Art and the Feminist Revolution*, MIT Press, 2007.

29 Carter Ratcliff, *Out of the Box: The Reinvention of Art, 1965-1975*, Allworth Press, 2000.

30 Tony Godfrey, *Conceptual Art*, Phaidon Press, 1998, p. 15.

31 Michael Lind, *Vietnam, The Necessary War: A Reinterpretation of America's Most Disastrous Military Conflict*, Free Press, 1999.

32 멕시코계 미국인을 부르는 말로, 여성의 경우 치카나(Chicana)라고 한다.—옮긴이

33 이 시기를 다루는 출판물은 너무나도 방대하다. 이에 대한 기억은 학계의 저작이나 영화, 텔레비전, 그리고 소설을 통해 재구성되고 반복, 복원되어 왔다. 이 시기를 조사한, 해외에서나 미국 내 문화에서의 갈등을 강조하는 저서는 다음과 같다. David Anderson and John Ernst, eds., *The War That Never Ends: New Perspectives on the Vietnam War*, University of Kentucky Press, 2007; Terry Anderson, *The Movement and the Sixties*, Oxford University Press, 1996; Alexander Bloom, ed., *Long Time Gone: Sixties America Then and Now*, Oxford University Press, 2001; M. J. Heade, *The Sixties in American History, Politics, and Protest*, Fitzroy Dearborne, 2001; David Maranniss, *They Marched into Sunlight: War and Peace in Vietnam and America, October 1967*, Simon and Schuster, 2003; Maurice Isserman and Michael Kazin, *America Divided: The Civil War of the 1960s*, Oxford University Press, 2000.

34 David Steigerwald, *The Sixties and the End of America*, St. Martin's Press, 1995, p. 108.

35 Fredric Jameson, *Postmodernism, or, The Cultural Logic of Late Capitalism*, Duke University Press, 1991, p. 159.

36 조셉 코수스는 1960년대 이상주의의 몰락은 상품화에 대한 비판적 대응으로 이어졌다고 썼다. Joseph Kosuth, "1975," *Fox*, no. 2, 1975, p. 94.

1. 미술인에서 미술노동자로

1 다양한 동력을 활용해 움직이는 요소를 포함하는 조각작품을 뜻한다.—옮긴이

2 다음의 출판물에 수록되었다. AWC, *Documents 1*, AWC, 1970, p. 1.

3 마르크스주의를 토대로 한 윌리엄 모리스의 미학과 예술 생산에 관한 연구는 다음을 참조. Caroline Arscott, "William Morris: Decoration and Materialism," *Marxism and the History of Art: From William Morris to the New Left*, ed. Andrew Hemingway, Pluto Press, 2006, pp. 9–27.

4 미술노동자연합과 흑인비상대책문화연합 양쪽 모두에 포함되었던 구성원 중에는 페이스 링골드, 베니 앤드루스, 톰 로이드가 있다. 「내 마음 속의 할렘」은 할렘 거주자들과 흑인 미술인들 모두로부터 비판을 받았던 전시로, 할렘 지역의 흑인을 주제로 기획된 전시임에도 불구하고 흑인 지역공동체의 의견이

수렴되지 않았다. 흑인비상대책문화연합과 관련된 연구는 다음을 참조. Benny Andrews, "Benny Andrews' Journal: A Black Artist's View of Artistic and Political Activism," in Mary Schmidt Campbell, *Tradition and Conflict: Images of a Turbulent Decade, 1963-1973*, Studio Museum in Harlem, 1985, pp. 69-73. 메트로폴리탄미술관 전시와 관련된 좀더 세부적인 논쟁에 관한 정보는 다음에서 발견할 수 있다. Bridget Cooks, "Black Artists and Activism: *Harlem on My Mind* (1969)," *American Studies* 48, Spring 2008, pp. 5-39.

5 이에 완전히 부합되지는 않지만 좀더 자세한 미술노동자연합의 연대기는 다음에서 발견할 수 있다. Julie Ault, ed., *Alternative Art, New York, 1965-1985*, University of Minnesota Press, 2002; Alex Gross, "The Artists' Branch of the 'Movement,'" (이 글은 출판되지 않았다.); Francis Frascina, *Art, Politics, and Dissent: Aspects of the Art Left in Sixties America*, Manchester University Press, 1999; Lucy Lippard, "The Art Workers' Coalition: Not a History," *Get the Message? A Decade of Art for Social Change*, E. P. Dutton, 1984, pp. 10-20; Beth Anne Handler, "The Art of Activism: Artists and Writers Protest, the Art Workers' Coalition, and the New York Art Strike Protest the Vietnam War," Ph D. diss., Yale University, 2001; Bradford Martin, *The Theater Is in the Streets: Politics and Public Performance in Sixties America*, University of Massachusetts Press, 2004; Alan W. Moore, "Artists' Collectives: Focus on New York, 1975-2000," *Collectivism after Modernism: The Art of Social Imagination after 1945*, ed. Blake Stimson and Greg Scholette, University of Minnesota Press, 2007, pp. 192-221.

6 리파드가 자신의 비평적 글쓰기를 일로 간주한 사례(4장)가 바로 그러하다.

7 AWC, "Statement of January 5, 1969," *Documents 1*, AWC, 1970, p. 5.

8 한스 하케와의 2007년 4월 21일 인터뷰.

9 미술노동자연합의 공청회 녹취록은 다음 자료로 남아 있다. AWC, *An Open Hearing on the Subject: What Should Be the Program of the Art Workers Regarding Museum Reform and to Establish the Program of an Open Art Workers Coalition*, AWC, 1970.

10 Alexander Alberro, *Conceptual Art and the Politics of Publicity*, MIT Press, 2003. 알베로는 여기서 미술인의 권리를 보호하는 계약서에 대한 깊이있는 논의와 함께 저작권으로서의 개념미술의 대두를 연결하는 자세한 지도를 제시했다.

11 미술노동자연합의 공청회에서 퍼로가 낭독한 연설문 52번. AWC, *An Open Hearing on the Subject: What Should Be the Program of the Art Workers Regarding Museum Reform and to Establish the Program of an Open Art Workers Coalition*, AWC, 1970.

12 미술노동자연합의 공청회에서 로자노가 낭독한 연설문 38번. AWC, *An Open Hearing on the Subject: What Should Be the Program of the Art Workers Regarding Museum Reform and to Establish the Program of an Open Art Workers Coalition*, AWC, 1970.

13 로자노는 여성운동과 자신을 연결하기를 거부했다. 미술계를 완전히 떠난 후

그는 댈러스로 이주했고, 여성과 말하기를 거부하는 프로젝트를 시작했다. 그의 행동에 대한 설득력있는 해석은 다음에서 발견된다. Helen Molesworth, "Tune In, Turn On, Drop Out: The Rejection of Lee Lozano," *Art Journal* 61, Winter 2002, pp. 64–73.

14 액션아트는 1960년대 플럭서스 이후 생겨난 퍼포먼스, 행위예술, 해프닝에서 환경미술, 국제 상황주의, 최근 공연적 성격이 포함된 행동주의 프로젝트에 이르기까지 신체, 현실 세계와 무대와의 경계가 유동적이라는 특징을 가진 다양한 예술을 아우르는 용어이다.—옮긴이

15 GAAG, *GAAG, the Guerrilla Art Action Group, 1969–76: A Selection*, Printed Matter, 1978, n. p.

16 지역공동체에 별관을 세우려는 생각은 기존 주류 미술관의 참여 없이 할렘스 튜디오미술관이 1968년 설립되면서 현실화됐다.

17 Robert Katz, *Naked by the Window: The Fatal Marriage of Carl Andre and Ana Mendieta*, Atlantic Press, 1990, p. 229.

18 Alex Gross, "Black Art-Tech-Art-Prick Art," *East Village Other*, April 2, 1969, p. 12.

19 Lucy Lippard, "The Art Workers' Coalition: Not a History," *Get the Message? A Decade of Art for Social Change*, E. P. Dutton, 1984, p. 20.

20 Gene Swenson, "From the International Liberation Front," ca. 1970, Lucy Lippard Papers, AAA, Swenson file.

21 그중 미술노동자연합에게 상징적인 집회로는 베트남과 미국 사망자들의 이름이 적힌 현수막을 들고 뉴욕의 거리를 지나는 장례 행렬이 있다. 토순 바이락(Tosun Bayrak)은 여기서 세 개의 블록을 차지하는 커다란 거리극을 공연했는데 격투, 섹스, 동물, 음식, 분뇨가 사용되었다. 그리고 쿠사마 야요이(草間彌生)의 평화를 촉구하는 누드 시위가 뉴욕현대미술관의 정원에서 이루어졌다. Lucy Lippard, *Get the Message? A Decade of Art for Social Change*, E. P. Dutton, 1984; Bradford Martin, *The Theater Is in the Streets: Politics and Public Performance in Sixties America*, University of Massachusetts Press, 2004.

22 Francis Frascina, "My Lai, *Guernica*, MoMA, and the Art Left, 1969–70," *Art, Politics, and Dissent: Aspects of the Art Left in Sixties America*, Manchester University Press, 1999, p. 117.

23 루시 리파드와의 2004년 9월 14일 전화 인터뷰.

24 GAAG, "Guerilla Art Action in Front of *Guernica* on 3 January 1970," *GAAG, the Guerrilla Art Action Group, 1969–76: A Selection*, Printed Matter, 1978, n. p.

25 미술노동자연합이 제작한 포스터가 야기한 논란에 대해서는 다음을 참조. Francis Frascina, *Art, Politics, and Dissent: Aspects of the Art Left in Sixties America*, Manchester University Press, 1999, pp. 160–208; Amy Schlegel, "My Lai: 'We Lie,

They Die' or, a Small History of an 'Atrocious' Photograph," *Third Text* 31, Summer 1995, pp. 47–66.

26 Paul Wood, "Introduction: The Avant-Garde and Modernism," *The Challenge of the Avant-Garde*, ed. Paul Wood, Yale University Press, 1999, p. 13.

27 Lil Picard, "Protest and Rebellion," typed draft manuscript, p. 5, Lil Picard Papers, AAA.

28 Grace Glueck, "Artists Vote for Union and Big Demonstration," *New York Times*, September 23, 1970, p. 39. 노조 결성을 향한 노력은 미술노동자연합이 해산된 이후에도 계속된다. 이와 관련된 연구는 다음을 참조. Howard Ostwind, "We Need an Artists Union," *Art Workers News*, May-June 1974, pp. 2–3.

29 Hilton Kramer, "About MoMA, the AWC, and Political Causes," *New York Times*, February 8, 1970, p. 107.

30 Alex Gross, "Anti-Culture Day: October 20," *East Village Other*, October 13, 1970, p. 13.

31 이 파업은 십오만 명의 공무원이 참여한 주요 파업 중 하나였다. 이와 관련된 연구는 다음을 참조. Stephen C. Shannon, "Work Stoppage in Government: The Postal Strike of 1970," *Monthly Labor Review* 101, July 1978, pp. 14–22.

32 장 토슈와의 2001년 9월 21일 인터뷰.

33 Tom Hayden, *Port Huron Statement*, Students for a Democratic Society, 1962; Philip S. Foner, *U.S. Labor and the Vietnam War*, International Publishers, 1979; Peter Levy, *The New Left and Labor in the 1960s*, University of Illinois Press, 1994.

34 Herbert Marcuse, *An Essay on Liberation*, Beacon Press, 1969, p. 15.

35 위의 책, p. viii.

36 Michael Harrington, "Old Working Class, New Working Class," *The World of the Blue-Collar Worker*, ed. Irving Howe, Quadrangle Books, 1972, p. 135; Herbert Marcuse, *One-Dimensional Man: Studies in the Ideology of Advanced Industrial Society*, Beacon Press, 1964.

37 Carl Oglesby, "The Idea of the New Left," *The New Left Reader*, ed. Carl Oglesby, Grove Press, 1969, p. 13.

38 위의 책, p. 18.

39 Lawrence Alloway, "Art," *Nation*, October 19, 1970, p. 381.

40 Lucy Lippard, *Get the Message? A Decade of Art for Social Change*, E. P. Dutton, 1984, p. 24.

41 다음 글에 실린 하케의 선언문. "The Role of the Artist in Society Today," *Art Journal* 43, Summer 1975, p. 328.

42 뉴욕현대미술관이 무료입장을 시작한 후 미술관의 관객은 세 배로 늘어났으며, 이를 다룬 『뉴욕 타임스』 기사에서는 "관객은 (…) 평소보다 '낮은 연령대와 백인이 아닌 이들'이 많았고, 가족 단위의 방문객이 늘어났다"라고 전했다.

"Art Notes," *New York Times*, February 11, 1970, p. 51. 무료입장 일자를 지정하는 관례는 지금까지 계속되고 있지만 대부분 미술관의 무료입장은 저녁 시간에만 제한적으로 적용하고 있고, 기업의 후원에 힘입은 것이라 밝히는 예도 있다. 뉴욕현대미술관의 '타겟의 무료입장 금요일(Target Free Friday Night)'의 경우는 유통회사인 타겟의 이름을 내세운 경우이다.

43 Therese Schwartz, "AWC Sauces Up MoMA's PASTA," *New York Element*, November-December 1971, pp. 2–3, 16. 뉴욕현대미술관은 1971년 5월 미국유통노동자조합의 미술관 분과 제1구역으로 공식 가입했다. 이들은 8월 20일부터 9월 3일까지 파업을 벌였는데 임금인상과 직업 안정, 정책 수립에 관한 직원들의 개입을 중점적으로 요구했다.

44 Andrea Fraser, "What's Intangible, Transitory, Mediating, Participatory, and Rendered in the Public Sphere, Part II," *Museum Highlights: The Writings of Andrea Fraser*, ed. Alex Alberro, MIT Press, 2005, p. 73.

45 Michael Baxandall, *Painting and Experience in Fifteenth-Century Italy: A Primer in the Social History of Pictorial Style*, Oxford University Press, 1972. 데버라 헤인즈의 대단히 흥미로운 저서도 있다. Deborah J. Haynes, *The Vocation of the Artist*, Cambridge University Press, 1997. 이 책은 종교사를 예술 생산 이론과 시각적 상상의 윤리에 연결해 미술노동을 '소명'으로 분석한다.

46 여기서도 이 고질적인 문제가 암시된다. 그리고 이 주제는 최근 존 로버츠에 의해 다시 한번 분석되었다. John Roberts, *The Intangibilities of Form: Skill and Deskilling in Art after the Readymade*, Verso, 2007.

47 특히 다음을 참조. Karl Marx, *The Grundrisse*, ed. and trans. David McLellan, Harper and Row, 1971.

48 Karl Marx, "Productivity of Capital/Productive and Unproductive Labor," *Theories of Surplus Value*, pt. 1, Lawrence and Wishart, 1969, p. 401.

49 Karl Marx, "Labour as Sacrifice or Self-Realization," *The Grundrisse*, ed. and trans. David McLellan, Harper and Row, 1971, p. 124. 장 보드리야르는 마르크스가 노동이 아닌 영역을 '미학으로 승화'시켰을 뿐이라고 비판하면서 마르크스의 논리가 노동과 노동이 아닌 것(혹은 놀이)이라는 이분법에 기대고 있다고 했다. Jean Baudrillard, *The Mirror of Production*, trans. Mark Poster, Telos Press, 1975, pp. 35–51.

50 이와 관련해 (미술을 노동으로 간주하는 미술실천의 전신이랄 수 있는—옮긴이) 러시아의 선례는 2장에서 더욱 깊게 다뤄질 것이다.

51 이와 관련된 두 가지 운동은 다음 저서 참조. Leonard Folgarait, *Mural Painting and Social Revolution in Mexico, 1920–1940*, Cambridge University Press, 1998; Anthony W. Lee, *Painting on the Left: Diego Rivera, Radical Politics, and San Francisco's Public Murals*, University of California Press, 1999.

52 Andrew Hemingway, *Artists on the Left: American Artists and the Communist Move-ment, 1926–1956,* Yale University Press, 2002, p. 20. 1930년대와 관련된 연구는 다음을 참조. Patricia Hills, "Art and Politics in the Popular Front: The Union Work and Social Realism of Philip Evergood," *The Social and the Real: Political Art of the 1930s in the Western Hemisphere,* ed. Alejandro Anreus, Diana Linden, and Jonathan Weinberg, Pennsylvania State University Press, 2006; Helen Langa, *Radical Art: Printmaking and the Left in 1930s New York,* University of California Press, 2004; A. Joan Saab, *For the Millions: American Art and Culture between the Wars,* University of Pennsylvania Press, 2004.

53 Francis O'Connor, *Federal Support for the Visual Arts: The New Deal and Now,* New York Graphic Society, 1969, p. 47에서 재인용.

54 로버트 모리스와의 2006년 5월 26일 인터뷰. 1970년경에 응한 인터뷰에서 모리스는 노동의 역사에 관한 관심을 표명하는데, 이전에 연합에 관심을 보이지 않았던 것과는 대조적이다. 그 예로, 1968년 그는 정치에는 관심이 없다고 선언한 바 있다. 1968년 3월 10일 폴 커밍스가 진행한 모리스와의 인터뷰. AAA.

55 Lucy Lippard, "The Art Workers' Coalition: Not a History," *Get the Message? A Decade of Art for Social Change,* E. P. Dutton, 1984, p. 17.

56 Jim Hulley, "What Happened to the Artists Union of the 1930s?" *Artworkers Newslet-ter,* May-June 1974, p. 3.

57 Barbara Rose, "ABC Art," *Art in America* 53, October-November 1965, p. 69.

58 Max Kozloff, "American Painting during the Cold War," *Artforum* 11, May 1973, pp. 43-54. 에바 콕크로프트는 이 기사에 화답하는 기사를 썼다. Eva Cockcroft, "Ab-stract Expressionism: Weapon of the Cold War," *Artforum* 12, June 1974, pp. 39–41. 이들 사이의 논쟁은 다음의 책에서 세밀하고도 품위있게 분석되었다. Serge Guil-baut, *How New York Stole the Idea of Modern Art: Abstract Expressionism, Freedom, and the Cold War,* trans. Arthur Goldhammer, University of Chicago Press, 1985.

59 이 용어는 테오도르 아도르노와 막스 호르크하이머의 저서에서 처음 사용되었다. Theodor Adorno and Max Horkheimer, "The Culture Industry: Enlightenment as Mass Deception," *Dialectic of Enlightenment* (1947), trans. John Cumming, Contin-uum, 1991, pp. 120–167.

60 Barbara Rose, "ABC Art," *Art in America* 53, October–November 1965, p. 66.

61 Guy Debord, "Theses on Cultural Revolution," *Internationale situationniste* 1, June 1958, p. 21. 다음의 출판물에 다시 게재됨. Tom McDonough, *Guy Debord and the Situa-tionist International: Texts and Documents,* trans. John Shepley, MIT Press, 2002, p. 62.

62 마르크스의 『정치경제학 비판 요강(Grundrisse der Kritik der Politischen Ökon-omie)』(1857-1858)은 요약문의 형태로만 미국에 소개되어 있었는데, 데이비

드 맥렐런(David McLellan)의 번역판이 하퍼앤드로(Harper and Row) 출판사에 의해 1971년 출판되었다. 이 저작은 다음의 논문에서 논의되었다. Martin Nicolaus, "The Unknown Marx," *New Left Review* 48, March–April 1968, pp. 41–61. 다음의 출판물에 다시 게재됨. Carl Oglesby, *The New Left Reader*, ed. Carl Oglesby, Grove Press, 1969. 다음은 마르크스 저작의 영어 번역본들이다. *Economic and Philosophical Manuscripts*, trans. Martin Milligan, Foreign Languages Publishing House, 1959; *Precapitalist Economic Formations*, introd. Eric Hobsbawm, Lawrence and Wisehart, 1964; *Capital*, vol. 1, ed. Friedrich Engels, trans. Samuel Moore and Edward Aveling, Lawrence and Wishart, 1969.

63 Adolfo Sánchez Vázquez, *Art and Society: Essays in Marxist Aesthetics*, Merlin Press, 1973, p. 63. 마르크스의 논리 안에서 미술노동을 좀더 깊이 연구하기 위해서는 미술 오브제를 패러다임적 페티시로 이해해야 한다. 미술 오브제는 도구로서의 용도는 없을지라도 잉여가치를 축적하기 때문에 일종의 시장경제 안에서 **제약 없이(ur)** 순조롭게 유통되는 상품이다.

64 T. J. Clark, *Image of the People: Gustave Courbet and the 1848 Revolution*, 1973; repr., Princeton University Press, 1982, p. 80. 이와 대조되게 젠더 구분이 더 명백해지는 방향으로 노동이 발전되어 간다는, 클라크가 간과한 논의는 다음을 참조. Linda Nochlin, "Morisot's *Wet Nurse*: The Construction of Work and Leisure in Impressionist Painting," *Women, Art, and Power and Other Essays*, Harper and Row, 1988, pp. 37–56.

65 막스 라파엘, 아르놀트 하우저, 마이어 샤피로와 같은 학자들은 1960년대 이전에 마르크스 계보의 미술사를 썼다. 한편, 미술사의 사회적 측면은 일종의 운동으로서 클라크의 다음 출판물들에서 통합되었다. T. J. Clark, "On the Social History of Art," *Image of the People: Gustave Courbet and the 1848 Revolution*, 1973; repr., Princeton University Press, 1982, pp. 9–20; T. J. Clark, "Conditions of Artistic Creation," *Times Literary Supplement*, May 24, 1974, pp. 561–562. 위에 언급한 학자들의 저작은 다음을 참조. Max Raphael, *The Demands of Art*, Routledge, 1968; Arnold Hauser, *The Social History of Art*, trans. Stanley Goodman, Vintage Books, 1951; Meyer Schapiro, "The Social Bases of Art," *First American Artists' Congress*, 1936. 다음의 출판물에 다시 게재됨. Charles Harrison and Paul Wood, eds., *Art in Theory, 1900–1990*, Blackwell, 1992, pp. 506–510.

66 Antonio Gramsci, *The Modern Prince and Other Writings*, trans. Louis Marks, New Left Books, 1957; Louis Althusser, "Ideology and Ideological State Apparatuses," *La Pensée* (1970); *Lenin and Philosophy and Other Essays*, trans. Ben Brewster, New Left Books, 1971; *For Marx*, trans. Ben Brewster, Allen Lane, 1969.

67 정신분석학에서 '성적 에너지'는 운명을 향한 충동의 원천이고 '승화'는 충동

의 대상을 사회적으로 의미있는 대상으로 전이해 가는 과정을 일컫는다. 따라서, '성적 에너지가 더 이상 승화되지 않는다면'은 노동이 기존의 사회적 의미를 답습하지 않을 잠재성을 함의한다. 그리고 그 잠재성은 놀이 혹은 혁명이 될 수도 있다.―옮긴이

68　Herbert Marcuse, *Eros and Civilization: A Philosophical Inquiry into Freud*, 1955; repr., Beacon Press, 1966, p. 196.

69　Herbert Marcuse, *An Essay on Liberation*, Beacon Press, 1969; *Counterrevolution and Revolt*, Beacon Press, 1972.

70　Harry Braverman, *Labor and Monopoly Capital: The Degradation of Work in the 20th Century*, Monthly Review Press, 1974, p. 38.

71　Studs Terkel, *Working: People Talk about What They Do All Day and How They Feel about What They Do*, Pantheon Books, 1972.

72　Jean Baudrillard, *For a Critique of the Political Economy of the Sign*, trans. Charles Levin, Telos Press, 1981.

73　Carole Pateman, *Participation and Democratic Theory*, Cambridge University Press, 1970, p. 55.

74　이 책에 나오는 'work'와 'labor'를 한국어로 번역할 때의 용어 선택 기준은 책 뒤쪽에 실린 「옮긴이의 말」 참조.―옮긴이

75　U.S. Department of Health, Education, and Welfare, *Work in America: A Report of a Special Task Force to the Secretary of Health, Education, and Welfare*, MIT Press, 1973; Lafayette Harter and John Keltner, eds., *Labor in America: The Union and Employer Responses to the Challenges of Our Changing Society*, Oregon State University Press, 1966.

76　Raymond Williams, "Work," *Keywords: A Vocabulary of Culture and Society*, Oxford University Press, 1976, p. 284; "Labour," pp. 145–148.

77　다음 커피 테이블 북에서도 젊은 세대의 직업윤리 결핍을 탓하는 다양한 논평이 발견된다. *200 Years of Work in America: Bicentennial Issue, Think: The IBM Magazine*, No. 3, July 1976, IBM, 1976.

78　Patricia Cayo Sexton and Brandon Sexton, *Blue Collars and Hard-Hats: The Working Class and the Future of American Politics*, Random House, 1971, p. 35.

79　고용, 인력, 빈곤에 관한 상원 소위원회에서 개리 브리너의 증언. *Worker Alienation: Hearings before the Subcommittee on Employment, Manpower, and Poverty of the Committee on Labor and Public Welfare*, 92nd Cong., 2nd sess., 1972, p. 8. 로즈타운 파업과 관련한 좀더 많은 정보는 다음을 참조. Stanley Aronowitz, *False Promises: The Shaping of American Working-class Consciousness*, rev. ed., McGraw-Hill, 1991.

80　파업과 관련된 자세한 논의는 3장에서 이루어질 것이다.

81　P. K. Edwards, *Strikes in the United States, 1887–1974*, St. Martin's Press, 1981, p. 174.

82 U.S. Senate Subcommittee, *Worker Alienation: Hearings before the Subcommittee on Employment, Manpower, and Poverty of the Committee on Labor and Public Welfare*, 92nd Cong., 2nd sess., 1972.

83 모라토리엄은 법적 의무의 수행 혹은 채무의 이행, 지급 등의 '유예'를 의미한다. 치카노 모라토리엄은 멕시코계 미국인의 비폭력 반전시위로, 가장 두드러진 활동은 징병거부였다.—옮긴이

84 Hyun Woo Kim, "The Politics of Production and Wildcat Strikes: A Case of the Bituminous Coal Industry in the United States, 1970–1977," MA thesis, Department of Sociology Graduate School Kyung Hee University, July 2010. 김현우는 그의 석사 논문에서 살쾡이파업(노조 비승인 파업)이 당시의 상대적으로 보수적이었던 파업의 정치에서 민주주의를 좀더 반영하게 되는 방향으로의 전환점을 가져온 것으로 본다.—옮긴이

85 Herbert Marcuse, *Counterrevolution and Revolt*, Beadon Press, 1972, p. 21. 마르쿠제는 여기서 몇몇 기사를 인용했는데, 그 기사들은 노동자들의 결근과 태업이 증가했음을 보도했다.

86 Clark Kerr, et al., *Industrialism and Industrial Man*, Harvard University Press, 1960.

87 Bertell Ollman, *Alienation: Fundamental Problems of Marxism*, Cambridge University Press, 1971; István Mészáros, *Marx's Theory of Alienation*, Merlin Press, 1970.

88 Studs Terkel, *Working: People Talk about What They Do All Day and How They Feel about What They Do*, Pantheon Books, 1972, p. xi.

89 U.S. Department of Health, Education, and Welfare, *Work in America: A Report of a Special Task Force to the Secretary of Health, Education, and Welfare*, MIT Press, 1973, pp. xv–xvi.

90 위의 책, p. 38.

91 국제가사노동임금운동(The International Wages for Housework Campaign)이 1972년 시작되었으며, 슐라미스 파이어스톤이나 케이트 밀레와 같은 페미니스트 작가들은 여성의 노동을 저평가하는 1970년대 초기의 상황을 연구했다. Shulamith Firestone, *The Dialectic of Sex: The Case for Feminist Revolution*, Morrow Press, 1970; Kate Millett, *Sexual Politics*, Doubleday, 1970.

92 Patricia Sexton Cayo and Brandon Sexton, *Blue Collars and Hard-Hats: The Working Class and the Future of American Politics*, Random House, 1971, p. 103.

93 Christine Appy, *Working Class War: American Combat Soldiers and Vietnam*, University of North Carolina Press, 1993.

94 이 시기를 좀더 정확히 명명하는 데에는 논란의 여지가 많다. 어네스트 맨델은 후기자본주의가 결코 산업주의 '이후의(post)' 특징을 가지는 것이 아니라 "역사상 처음으로 산업화가 전 세계에 일반화되었기 때문이다"라고 밝혔다.

Ernest Mandel, *Late Capitalism*, 1972; repr., Verso, 1978, p. 387. 그는 이러한 시대구분의 시작이 1945년경에 도래했다고 하지만 다른 이론가들은 그 시기를 1960년대에서 1970년대로 본다. 다음을 참조. Fredric Jameson, *Postmodernism, or, The Cultural Logic of Late Capitalism*, Duke University Press, 1991; David Harvey, *The Condition of Postmodernity*, Blackwell, 1989; Mike Davis, *Prisoners of the American Dream: Politics and Economy in the History of the U.S. Working Class*, Verso, 1986; Krishan Kumar, *Prophecy and Progress: The Sociology of Industrial and Post-industrial Society*, Penguin Press, 1978; Perry Anderson, *The Origins of Postmodernity*, Verso, 1998.

95 Alain Touraine, *The Post-industrial Society, Tomorrow's Social History*, Random House, 1971, originally published as *La société post-industrielle*, Denoël, 1969; Daniel Bell, *The Coming of the Post-industrial Era*, Basic Books, 1973.

96 Hal Foster, "The Crux of Minimalism," *The Return of the Real*, MIT Press, 1996, p. 36.

97 Fredric Jameson, *Postmodernism, or, The Cultural Logic of Late Capitalism*, Duke University Press, 1991, p. 44. 베트남전쟁, 포스트모더니즘과 관련된 연구는 다음을 참조. Michael Bibby, ed., *The Vietnam War and Postmodernity*, University of Massachusetts Press, 1999; Marianne DeKoven, *Utopia Unlimited: The Sixties and the Emergence of the Postmodern*, Duke University Press, 2004.

98 이는 칼 안드레가 1976년에 보낸 엽서에서 발견되었다. David Bourdon Papers, Andre file, AAA. 다른 사례로는 다음을 참조. Alex Gross, "The Artist as Nigger," *East Village Other*, December 22, 1970.

99 Faith Ringgold, *We Flew over the Bridge: The Memoirs of Faith Ringgold*, Bullfinch Press, 1995, p. 176.

100 Michele Wallace, *Invisibility Blues: From Pop to Theory*, Verso, 1990, p. 195.

101 Thomas Crow, *The Rise of the Sixties: American and European Art in the Era of Dissent*, Harry Abrams, 1996, p. 12.

102 Harold Rosenberg, "Defining Art," *New Yorker*, February 25, 1967. 다음의 출판물에 다시 게재됨. Gregory Battcock, *Minimal Art: A Critical Anthology*, 1968; repr., University of California Press, 1995, p. 303.

103 Howard Singerman, *Art Subjects: Making Artists in the American University*, University of California Press, 1999.

104 Brian Wallis, "Public Funding and Alternative Spaces," Julie Ault, ed., *Alternative Art, New York, 1965–1985*, University of Minnesota Press, 2002, p. 174.

105 이들 미술인들은 각각 평균 칠천오백 달러 정도의 지원금을 받았다. "Individual Artists Who Have Received Awards from the NEA through November 20, 1968," Misc. Correspondence file, Lucy Lippard Papers, AAA.

106 Betty Chamberlain, *The Artist's Guide to His Market*, Watson-Guptill, 1970.

107 Harold Rosenberg, *The Anxious Object: Art Today and Its Audiences*, Horizon, 1967, p. 13.

108 Diana Crane, *The Transformation of the Avant-Garde: The New York Art World, 1940–1985*, University of Chicago Press, 1987, p. 6.

109 위의 책, p. 4에서 재인용.

110 Sophy Burnham, *The Art Crowd*, David McKay, 1973, p. 31.

111 Richard F. Shepard, "Ford Fund Glumon Arts Outlook," *New York Times*, March 2, 1969, p. 47.

112 Russell Lynes, "The Artist as Uneconomic Man," *Saturday Review*, February 28, 1970, pp. 25–28, 79.

113 위의 글, p. 26.

114 리파드와의 2008년 9월 17일 전화 인터뷰.

115 Alex Gross, "Arts Disaster Kills Thousands," *East Village Other*, November 17, 1970, p. 1.

2. 칼 안드레의 작업 윤리

1 Colin Simpson, "The Tate Drops a Costly Brick," *Sunday Times* (London), February 15, 1976, p. 53.

2 Laura Cumming, "A Floored Genius," *Guardian*, July 6, 2000, p. 23.

3 Robert Semple Jr., "Tate Gallery Buys a Pile of Bricks—Or Is It Art?" *New York Times*, February 20, 1976, p. 70.

4 Sandy Ballatore, "Carl Andre on Work and Politics," *Artweek*, July 3, 1976, pp. 1, 20.

5 무제, 익명의 오피니언. *Western Daily Press*, February 21, 1976, "Tate Bricks" file, TGA.

6 Keith Waterhouse, *Daily Mirror*, February 19, 1976; Carl Andre, "The Bricks Abstract: A Compilation by Carl Andre," *Art Monthly*, October 1976에서 재인용. 다음의 출판물에 다시 게재됨. *Minimalism*, ed. James Meyer, Phaidon Press, 2000, p. 251.

7 칼 안드레가 편집자에게 보낸 편지. *Artforum* 11, April 1973, p. 9

8 이와 같은 전기적인 사실들은 안드레를 인터뷰한 대부분의 글에서 발견된다. David Bourdon, "The Razed Sites of Carl Andre," *Artforum* 5, October 1966, pp. 15–17; Jeanne Siegel, "Carl Andre: Artworker," *Studio International* 179, November 1970, pp. 175–179. 다음의 두 출판물에 다시 게재됨. Jeanne Siegel, *Artwords: Discourse on the 60s and 70s*, De Capo Press, 1992, pp. 129–140. (이후 페이지 인용 또한 이 책을 참고.) David Sylvester, *Interviews with American Artists*, Yale University Press, 2001. 안드레의 생애는 그의 아내이자 쿠바 출신의 주요 페미니스트 미술인 아나 멘디에타의 의문의 죽음으로 인해서 논란의 여지가 많다. 멘디에타의 죽음은 안드레가 (그리고 당연히 아내가) 거론될 때면 으레 꼬리표처럼 따라다녔고, 안드

레의 작업에 대한 논의에서도 많은 영향을 미쳤다. 이들의 관계에 관한 연구는 다음을 참조. Laura Roulet, "Ana Mendieta and Carl Andre: Duet of Leaf and Stone," *Art Journal* 63, Fall 2004, pp. 80–101.

9 David Bourdon, 위의 글, p. 16.

10 Carl Andre. *Quincy Book*, Addison Gallery of American Art, 1973.

11 Barbara Rose. "The Lively Arts: Out of the Studios, On to the Barricades," *New York*, November 1970, p. 55.

12 David Bourdon, "Carl Andre Protests Museological 'Mutilation,'" *Village Voice*, May 31, 1976, p. 118.

13 Thomas Hess, "Carl Andre Has the Floor," *New York Magazine*, June 7, 1976. 다음의 출판물에 다시 게재됨. Paul Feldman, Alistair Rider, and Karsten Schubert, eds., *About Carl Andre: Critical Texts since 1965*, Ridinghouse, 2006, p. 154. 특히 앨리스터 라이더의 서문(pp. 8–18)은 안드레와 그의 작품을 다룬 글에 대한 날카로운 분석을 포함한다.

14 Jeanne Siegel, "Carl Andre," *Artwords: Discourse on the 60s and 70s*, De Capo Press, 1992, p. 131.

15 Peter Fuller, "Carl Andre on His Sculpture II," *Art Monthly*, June 1978, pp. 5–11. 다음의 출판물에 다시 게재됨. *Cuts: Carl Andre Texts, 1959–2004*, ed. James Meyer, MIT Press, 2005, p. 48. (이후 페이지 인용 또한 이 책을 참고.)

16 Paul Cummings, *Artists in Their Own Words: Interviews*, St. Martin's Press, 1979, p. 21.

17 Douglas Crimp, "Redefining Site Specificity" *On the Museum's Ruins*, MIT Press, 1993, p. 157.

18 Richard Wollheim, "Minimal Art," *Arts Magazine*, January 1965. 다음의 출판물에 다시 게재됨. Gregory Battcock, *Minimal Art: A Critical Anthology*, 1968; repr., University of California Press, 1995, pp. 387–399. (이후 페이지 인용 또한 이 책을 참고.)

19 일차원의 평면인 회화에 이차원, 삼차원적 물질을 도입하는 기법으로, 일종의 확장된 개념의 콜라주이다. 라우션버그에 의해 정의되었으며, 그는 캔버스에 녹슨 도로표지판, 박제 동물 등의 독특한 물건을 부착했다.—옮긴이

20 Gregory Battcock, *Minimal Art: A Critical Anthology*, 1968; repr., University of California Press, 1995, p. 395.

21 미니멀 아트라는 용어가 얼마나 오랫동안 사용되었는가에 대한 계보를 다룬 제임스 마이어의 연구에 의하면, 이 용어는 볼하임이 공들여 만든 맥락과 구체적인 관계가 있다기보다는 오히려 미니멀 아트 그 자체가 물리적 요소로 환원된다는 지점과 깊이 관련된다. 그러나 동시에 마이어의 연구는 미니멀리즘을 아직도 논란의 여지가 있는 담론적인 영역으로 전환하려는 의도를 갖는다. James Meyer, *Minimalism: Art and Polemics in the Sixties*, Yale University Press, 2001.

22 Mark di Suvero, Donald Judd, Kynaston McShine, Robert Morris, and Barbara Rose, "A Symposium on The New Sculpture," *New York*, May 2, 1966, unpublished transcript, AAA. 이를 요약한 글이 다음의 출판물에서 발견된다. *Minimalism*, ed. James Meyer, Phaidon Press, 2000, pp. 220–222.

23 Grace Glueck, "Art Notes: Anti-collector, Anti-Museum," *New York Times*, April 24, 1966. X24.

24 John Perreault, "Union Made: Notes on a Phenomenon," *Arts Magazine*, March 1967, p. 29. 그의 저서 『미니멀리즘(Minimalism)』(2001)에서 제임스 마이어는 「원초적 구조」 전시를 다룬 패션잡지 기사를 인용하면서 이것이 미니멀리즘이 문화의 주류로 간주되는 신호라고 했다.

25 Yvonne Rainer, "A Quasi Survey of Some 'Minimalist' Tendencies in the Quantitatively Minimal Dance Activity midst the Plethora, or an Analysis of *Trio A*," Gregory Battcock, *Minimal Art: A Critical Anthology*, University of California Press, 1995, pp. 263–273.

26 Barbara Rose. "Shall We Have a Renaissance?" *Art in America* 55, March–April 1967, p. 31

27 Anne M. Wagner, *Jean-Baptiste Carpeaux: Sculptor of the Second Empire*, Yale University Press. 1986.

28 James Meyer, "Another Minimalism," *A Minimal Future? Art as Object, 1958–1968*, ed. Ann Goldstein and Lila Gabrielle Mark, MIT Press, 2004, pp. 33–49.

29 John Lobell, "Developing Technologies for Sculptors." *Arts Magazine*, June 1971, pp. 27–29.

30 Caroline Jones, *Machine in the Studio: Constructing the Postwar American Artist*, University of Chicago Press, 1996.

31 Robert Smithson, "A Sedimentation of the Mind: Earth Projects," Artforum 7, September 1968, p. 44.

32 Dan Flavin to Barbara Rose, June 12–13, 1966, Barbara Rose Papers, AAA.

33 Paul Cummings, *Artists in Their Own Words: Interviews*, St. Martin's Press, 1979, p. 187.

34 *Upholding the Bricks*, VHS, directed by Mark James, Mark James Production, 1990, TGA.

35 Diane Waldman, *Carl Andre*, Guggenheim Museum, 1970, p. 21.

36 Carl Andre, Michael Cain, Douglas Huebler, and Ian Wilson, "Time: A Panel Discussion," March 17, 1969. 반전 학생동원위원회를 지지하는 의미로 기획된 본 집담회는 세스 시겔롭이 좌장을 맡았다. 이 녹취록은 루시 리파드가 맡았고 그 내용은 루시 리파드 아카이브에 보관되어 있다.

37 *Upholding the Bricks*, VHS, directed by Mark James, Mark James Production, 1990, TGA.

38 Paul Wood, "On Different Silences: From 'Silence Is Assent' to 'the Peace That Passeth Understanding'," *Carl Andre and the Sculptural Imagination*, ed. Ian Cole, MoMA, 1996, p. 25에서 재인용. 좀더 자세한 인용이 다음에 소개되었다. "Art and Value" (1978), *Cuts: Carl Andre Texts, 1959–2004*, ed. James Meyer, MIT Press, 2005, p. 44.

39 이와 관련한 질문에 답해 준 금속공학자 월터 브라이언(Walter Bryan)에게 감사한다.

40 이러한 딜레마에 대해서는 다음을 참조. Alex Potts, "The Minimalist Object and the Photographic Image," *Sculpture and Photography: Envisioning the Third Dimension*, ed. Geraldine A. Johnson, Cambridge University Press, 1998, pp. 181–198.

41 David Bourdon, "The Razed Sites of Carl Andre," *Artforum 5*, October 1966, pp. 103–108; Enno Develing, *Carl Andre*, Haags Gemeentemuseum, 1969, p. 33.

42 David Bjelajac, *American Art: A Cultural History*, Harry N. Abrams, 2001, p. 364.

43 Gregory Battcock, "The Politics of Space," *Arts Magazine*, February 1970, pp. 40–43.

44 John Coplans, "The New Sculpture and Technology," *American Sculpture of the 1960s*, ed. Maurice Tuchman, Los Angeles County Museum of Art, 1967, p. 23.

45 Barbara Rose, "The Politics of Criticism V: Politics of Art, Part II ," *Artforum 7*, January 1969, pp. 44–49.

46 이번 장의 나머지는 안드레의 재료가 '일상적'이라는 추정에 도전할 것이므로 이 부분에 대한 인용은 자제하기로 했다.

47 Enno Develing, "Carl Andre: Art as a Social Fact," *Arts Canada*, December 1970–January 1971, pp. 47–49.

48 Grégoire Müller. "Carl Andre at the Guggenheim," *Arts Magazine*, November 1970, p. 57.

49 Lucy Lippard, "The Dilemma," *Arts Magazine*, November 1970. 다음의 출판물에 다시 게재됨. *Get the Message? A Decade of Art for Social Change*, E. P. Dutton, 1984, pp. 4–10.

50 Helen Molesworth, ed., *Work Ethic*, exh. cat., Pennsylvania State University Press, 2003.

51 David Bourdon, "Carl Andre Protests Museological 'Mutilation,'" *Village Voice*, May 31, 1976, p. 118.

52 Paul Wisotzki, "Artists and Worker. The Labour of David Smith," *Oxford Art Journal* 28, October 2005, pp. 347–370. 안드레는 스미스가 '마오쩌둥보다 더 빨갱이 (considered himself redder than Mao)'라고 했다. Jeanne Siegel, "Carl Andre," *Artwords: Discourse on the 60s and 70s*, De Capo Press, 1992, p. 129에서 재인용.

53　Camilla Gray, *The Great Experiment: Russina Art, 1863–1922*, Thames and Hudson, 1962.

54　Jack Burnham, "System Aesthetics," *Artforum* 7, September 1968, pp. 30–35; Ronald Hunt, "The Constructivist Ethos: Russia, 1913–1932," *Artforum* 6, September 1967, pp. 23–29; John Elderfield, "Constructivism and the Objective World: An Essay on Production and Proletarian Culture," *Studio International* 179, September 1970, pp. 73–80.

55　혁명 이후의 러시아가 바라보았던 미술인의 노동에 관한 연구는 다음을 참조. Guggenheim Museum, *The Great Utopia: The Russian and Soviet Avant-Garde, 1915–1932*, Guggenheim Museum, 1992; Michael Andrews, ed., *Art into Life: Russian Constructivism, 1914–1932*, Rizzoli, 1990.

56　이때 '제조'는 영어 단어로 'manufacture'를 가리킨다. 경제이론에서 'manufacture'는 'produce'와 달리 초기 산업시대의 공장제 수공업 방식의 대량생산을 일컫는다.―옮긴이

57　Vladimir Mayakovsky, *How Are Verses Made?* (1926), trans. G. M. Hyde, J. Cape, 1970, p. 57.

58　이 문제와 관련된 최근의 연구는 다음과 같다. Maria Gough, *The Artist as Producer: Russian Constructivism in Revolution*, University of California Press, 2005; Christina Kaier, *Imagine No Possessions: The Socialist Objects of Russian Constructivism*, MIT Press, 2005.

59　Willoughby Sharp, "Carl Andre: A Man Climbs a Mountain," *Avalanche*, Fall 1970; *Cuts: Carl Andre Texts, 1959–2004*, ed. James Meyer, MIT Press, 2005, p. 229에서 재인용. 또한 마리아 고는 프랭크 스텔라와 칼 안드레가 '구성주의자'라는 주장을 분석했다. Maria Gough, "Frank Stella Is a Constructivist," *October* 117, Winter 2007, pp. 94–120.

60　'등가' 시리즈와 관련해서는 다음을 참조. David Batchelor, "Equivalence Is a Strange Word," *Carl Andre and the Sculptural Imagination*, ed. Ian Cole, MoMA, 1996, pp. 16–21.

61　"나를 지칭하는 흔한 표현은 (아마도 이는 정확하지 않을 테지만) 최초의 포스트스튜디오 미술인이다." Phyllis Tuchman, "An Interview with Carl Andre," *Artforum* 8, June 1970, p. 55에서 재인용. 캐럴라인 존스는 '포스트스튜디오' 작업과 포스트모더니즘을 비교했다. Caroline Jones, "Post-Studio/Postmodern: Robert Smithson and the Technological Future," *Machine in the Studio: Constructing the Postwar American Artist*, University of Chicago Press, 1996, pp. 268–273.

62　안드레는 이러한 조건을 특정 작품이 판매되었을 경우 저작권을 보증하기 위해 사용했다. 이러한 초안들은 누군가의 작품이 '진품'이라는 것을 보장한다.

그는 복제품이 쉽게 재생산될 수 있는 작품에 '진품임을 증명하는' 모순된 과정을 덧붙인 셈이다. 그의 언급을 인용하자면 다음과 같다. "나는 내 작품에 서명하지 않는다. 하지만 필요로 하는 사람이 있다면 '소유권 증서'를 줄 의향이 있다. 이는 아마도 문화적으로 뒤처진 상황을 보여주는 형식이거나 실수로 보일 것이다." Andre Gould, "Dialogues with Carl Andre," *Arts Magazine*, May 1974, pp. 27–28.

63 Barbara Rose. "The Lively Arts: Out of the Studios, On to the Barricades," *New York*, November 1970, p. 54.

64 칼 안드레와의 2003년 8월 7일 인터뷰.

65 Lucy Lippard, "Biting the Hand: Artists and Museum in New York since 1969," *Alternative Art, New York, 1965–1985*, ed. Julie Ault, University of Minnesota, 2002. p. 84.

66 루시 리파드와의 2001년 11월 13일 전화 인터뷰.

67 David Bourdon, "The Razed Sites of Carl Andre," *Artforum* 5, October 1966, p. 17.

68 Jeanne Siegel, "Carl Andre," *Artwords: Discourse on the 60s and 70s*, De Capo Press, 1992, p. 134.

69 미술의 상품화와 관련된 칼 안드레의 서술을 보려면 다음을 참조. Carl Andre and Jeremy Gilbert-Rolfe, "Commodity and Contradiction or Contradiction as Commodity," *October* 2, Summer 1976, pp. 100–104.

70 James Meyer, "Carl Andre, Writer," in *Cuts: Carl Andre Texts, 1959–2004*, ed. James Meyer, MIT Press, 2005, p. 17.

71 AWC, "Demonstrate Our Strength at MoMA!" flyer, Political and Documentation/Distribution Archive, AWC files, MoMA Archives.

72 Jeanne Siegel, "Carl Andre," *Artwords: Discourse on the 60s and 70s*, De Capo Press, 1992, p. 130. 안드레가 컬렉터를 미술노동자의 범위에 포함한 것은 미술노동자 연합 안에서는 흔한 일이 아니었다. 아마도 당시 안드레의 작품에 많은 유럽과 미국의 컬렉터들이 몰려들었기 때문에 그러했으리라 짐작된다. 이와 관련된 내용은 그의 작품을 팔았던 딜러의 기록을 참조. Virginia Dwan, Dwan Papers, AAA.

73 이 언급과 관련된 연구 중에서 초기에 해당하는 연구로는 다음을 참조. Annette Michelson, "An Aesthetics of Transgression," *Robert Morris*, Corcoran Gallery of Art, 1969, pp. 7–25. 또한 이 언급은 다수의 미니멀리즘 조각가들, 특히 로버트 모리스에 의해 반복되었다.

74 이때 '발제(enactment)'는 구성주의 혹은 동작주의(enactivism)를 염두에 둔 표현이다. 재연하다, 일으키다 등으로도 번역되곤 하는 이 단어는 인간의 신체 동작과 감각을 통해 습득되는 앎이 다시 인간의 행동, 더 나아가 물질 세계에 순환적으로 발현된다는 생각을 담고 있다. 진리나 이데올로기와 같은 관념이 아니라 '하다'라는 동작이 세계를 산출한다는 인지 생물학과 이차 사이버네틱스,

사회구성주의의 핵심 개념이다. 저자는 안드레의 미술실천 또한 미술관 공간 등에 앎과 함을 재조직하는 일임을 서술한 것이다.—옮긴이

75 1969년 1월 28일 작성된 열세 개의 요구사항을 담은 이 전단지는 「뉴욕현대미술관에 대항하는 미술인 시위(Artists Protest against Museum of Modern Art)」라는 보도 자료에 수록되어 3월 14일 뉴욕현대미술관의 당시 관장이었던 베이츠 로우리(Bates Lowry)에게 보내졌다. 여기에는 칼 안드레, 로이드, 한스 하케가 서명했다. AWC file, Lucy Lippard Papers, AAA.

76 Lucy Lippard, "The Art Workers' Coalition: Not a History," *Get the Message? A Decade of Art for Social Change*, E. P. Dutton, 1984, p. 13.

77 Grace Glueck, "Artists Vote for Union and a Big Demonstration," *New York Times*, September 23, 1970, p. 39.

78 Jay Jacobs, "Pertinent and Impertinent," *Art Gallery*, November 1970, pp. 7–8에서 재인용.

79 Lucy Lippard, "The Art Workers' Coalition: Not a History," *Get the Message? A Decade of Art for Social Change*, E. P. Dutton, 1984, p. 17.

80 1969년 공청회의 오디오 기록. Lucy Lippard Papers, AAA.

81 Amy Newman, ed., *Challenging Art: Artforum, 1962–1972*, Soho Press, 2000, pp. 267–277에서 재인용.

82 Sophy Burnham, *The Art Crowd*, David McKay, 1973, p. 27.

83 Carl Andre, "Art Now Class," transcript of talk, December 12, 1969, p. 11. Barbara Reise Papers, TGA. 이 녹취록은 편집되어 다음의 저서에 인용되었다. Peggy Gale, ed., *Artists Talk 1969–1977*, Press of the Nova Scotia College of Art and Design, 2004, pp. 10–31.

84 Carl Andre, 위의 글, pp. 12–14.

85 토론회 오디오 기록. "Art and Subsidy," April 14, 1970, MoMA Archives.

86 하이타워는 전임 뉴욕현대미술관 관장의 자격으로 초대된 1996년 인터뷰에서, 뉴욕현대미술관은 미술품 전시를 목적으로 설립된 기관이지 미술인을 돌보거나 돈을 지불하는 기관이 아니라고 말했으면 좋았을 것이라고 1970년 당시를 회상했다. John Hightower, interview by Sharon Zane, April 1996, transcript, Museum of Modern Art Oral History Project, MoMA Archive, pp. 62–63.

87 Paul Brach, interview by Barry Schwartz, 1971, transcript n. p., AAA.

88 Karl Beveridge and Ian Burn. "Don Judd," *Fox*. no. 2, 1975, p. 138.

89 Carl Andre capsule review, *ARTnews*, May 1971, p. 10.

90 안드레가 데이비드 부르동에게 보낸 1976년 4월 23일자 엽서. Bourdon Papers, AAA.

91 Studs Terkel, *Working: People Talk about What They Do All Day and How They Feel*

about *What they Do*, New York: Pantheon Books, p. xxxi에서 재인용.

92 David Bourdon, "Carl Andre Protests Museological 'Mutilation,'" *Village Voice*, May 31, 1976, p. 118.

93 Alex Alberro, *Conceptual Art and the Politics of Publicity*, MIT Press, 2008. (계약서의 원문은 아래의 주소에서 확인할 수 있다.

https://commons.wikimedia.org/wiki/File:The_Artists_Reserved_Rights_Transfer_and_Sale_Agreement.pdf—옮긴이)

94 Text © Carl Andre / Licensed by VAGA, New York, NY.

95 이와 관련해 칼 안드레의 시를 예리하게 분석한 저서로는 다음이 있다. Liz Kotz, *Words to Be Looked At: Language in 1960s Art*, MIT Press, 2007.

96 미술노동자연합이 전단지에 「지렛말」을 사용하는 맥락과 저자가 그 작업이 연합의 이상을 명료하게 표현한다고 쓴 것은 조금 해석이 필요해 보인다. 벽돌이나 타일, 그리고 시구에서의 기둥이나 세로 단은 노동 행위의 가장 미니멀한 상징이자 물리적 기본단위이고, 이들은 서로 결합하게 된다. 이를 연합원들이 이 기본단위를 기초로 연대하는 상황과 동일시할 수 있었다는 것이 저자의 주장일 것이다.—옮긴이

97 David Raskin, "Specific Opposition: Judd's Art and Politics," *Art History* 24, November 2001, pp. 682–706.

98 "The Artist and Politics: A Symposium," *Artforum* 9, September 1970, pp. 35–39.

99 C. Wright Mills, *The Power Elite*, Oxford University Press, 1956.

100 타키스의 선언문. 이 글은 진 시걸이 사회를 봤던 더블유비에이아이 방송국의 1969년 4월 29일자 방송에서 낭독되었고 다음의 책으로 출판되었다. Jeanne Siegel, *Artwords: Discourse on the 60s and 70s*, De Capo Press, 1992, p. 122.

101 A. H. Raskin, "Behind the MoMA Strike," *ARTNews*, January 1974, p. 37.

102 1970년 구겐하임 전시 초대 엽서. Carl Andre artist file, MoMA Library.

103 Sandy Ballatore, "Carl Andre on Work and Politics," *Artweek*, July 3, 1976, pp. 1, 20에서 재인용.

104 Gregory Battcock, "Art in the Service of the Left?" *Idea Art: A Critical Anthology*, E. P. Dutton, 1973, pp. 21–30; "Marcuse and Anti-art," *Arts Magazine*, Summer 1969, pp. 17–18; *Why Art: Casual Notes on the Aesthetics of the Immediate Past*, E. P. Dutton, 1977.

105 Gregory Battcock, 위의 글, p. 28.

106 Herbert Marcuse, *Counterrevolution and Revolt*, Beacon Press, 1972, p. 87.

107 위의 책, p. 93.

108 Peter Schjeldahl, "One Takes Away, the Other Piles It On," *New York Times*, April 29, 1973, p. 21.

109 Barbara Rose, "A Retrospective Note," David Bourdon, *Carl Andre, Sculpture, 1959–1977*, Jaap Reitman, 1978, p. 11.

110 Herbert Marcuse, "Art in a One-Dimensional Society," *Arts Magazine*, May 1967, pp. 26–31.

111 베어는 1970년에 캄보디아 폭격에 항의해 미술관에 전시 중이던 자신의 작품을 철수한 최초의 미술인 중 하나였다. 키너스턴 맥샤인에게 보낸 1970년 5월 14일자 편지에 그 내용이 담겨 있다. Art Strike files, MoMA Archives. 베어는 왜 이 기사에 자신의 작품 사진을 넣기로 결정했는지 전혀 알지 못한다고 회상했다. 조 베어의 2007년 3월 이메일.

112 Herbert Marcuse, *An Essay on Liberation*, Beacon Press, 1969.

113 Herbert Marcuse, "Revolutionary Subjects and Self Government," *Praxis: A Philosophical Journal* 5, 1969, pp. 326–329.

114 Phyllis Tuchman, "Background of a Minimalist: Carl Andre," *Artforum* 16, March 1978, p. 30.

115 안드레는 재료를 어디서 구할 수 있을지도 조사했고, 보통은 동료 미니멀리즘 작가나 제작자를 통해 얻었다. 안드레와의 2003년 8월 7일 인터뷰. 안드레의 『사이언티픽 아메리칸』잡지 구독에 대해서는 다음을 참조. Paul Cummings, *Artists in Their Own Words: Interviews*, St. Martin's Press, 1979, p. 177.

116 로버트 스미스슨은 자신의 글 「마음의 침전(Sedimentation of the Mind)」(p. 44)에서 강철 생산을 소개했다.

117 칼 안드레와의 2003년 8월 24일 인터뷰.

118 칼 안드레와의 2004년 2월 11일 전화 인터뷰. 리스트의 상속자이자 〈금광 지대〉의 현 소유자인 조슈아 맥(Joshua Mack)에 의하면 당시 1933년에서 1971년 사이에 미국인은 금괴 구입이 불가능했는데, 따라서 안드레는 그 작품을 제작하기 위해 포트 녹스(주 121번 참고—옮긴이)에서 금을 구입하는 특별 허가를 정부로부터 받아야 했다고 한다. 하지만 안드레가 사용한 금은 순금의 금괴가 아니라 십팔 캐럿 금이었으므로 그의 진술이 정확한지에는 논란의 여지가 있다. 조슈아 맥의 2003년 12월 9일 이메일.

119 Barbara Rose. "The Lively Arts: Out of the Studios, On to the Barricades," *New York*, November 1970, p. 55.

120 칼 안드레와의 2004년 2월 11일 전화 인터뷰.

121 포트 녹스는 금본위제도가 유지되던 시기에 금을 보관하는 창고가 있던 장소이다.—옮긴이

122 Enno Develing, *Carl Andre*, Haags Gemeentemuseum, 1969, p. 6.

123 Hal Foster, "The Crux of Minimalism," *The Return of the Real*, MIT Press, 1996. 로잘린드 크라우스 또한 비슷한 평을 다음에서 밝혔다. Rosalind Krauss, "The Cultur-

al Logic of the Late Capitalist Museum," *October* 54, Fall 1990, pp. 3–17.

124 「벽돌을 집어 들고(Upholding the Bricks)」라는 제목의 1990년 영상에서 안드레
는 영국인들이 자신의 벽돌 작업에 대해 그렇게 강한 반발심을 가졌던 이유에
관해, 그들에게 벽돌 공사가 하층민의 보잘것없는 허드렛일로 보였기 때문이
라고 했다. Laura Cumming, "A Floored Genius," *Guardian*, July 6, 2000, p. 23. 수작
업과 개념적 작업 사이의 변증법과 생산방식으로서의 장인적 공예에 관한 연
구는 다음을 참조. Glenn Adamson, *Thinking through Craft*, Berg, 2007.

125 Willoughby Sharp, "Carl Andre: A Man Climbs a Mountain," *Avalanche*, Fall 1970,
p. 24.

126 David Sylvester, *Interviews with American Artists*, Yale University Press, 2001, p. 279.

127 Jeanne Siegel, "Carl Andre," *Artwords: Discourse on the 60s and 70s*, De Capo Press, 1992,
p. 135.

128 Frank Gilbreth, *Motion Study: A Method for Increasing the Efficiency of the Workmen*,
D. Van Nostrand, 1911.

129 알렉스 포츠에 의하면 안드레의 작품에 가까이 가도록 허락된 사람은 안드레
자신뿐이었다. Alex Potts, *The Sculptural Imagination: Figurative, Modernist, Minimal-
ist*, Yale University Press, 2000, p. 231. 하지만 수작업이 중요한 이 작품은 보조 인
력이 필요하다.

130 위의 책, p. 327.

131 Jeanne Siegel, "Carl Andre," *Artwords: Discourse on the 60s and 70s*, De Capo Press, 1992,
p. 131.

132 Eva Meyer-Hermann, "Here and Now in Retrospect: On the Paradox of Curating
a Carl Andre Exhibition," *Carl Andre and the Sculptural Imagination*, ed. Ian Cole,
MoMA, 1996, pp. 9–15.

133 Jeanne Siegel, "Carl Andre," *Artwords: Discourse on the 60s and 70s*, De Capo Press, 1992,
p. 137.

134 David Sylvester, *Interviews with American Artists*, Yale University Press, 2001, pp. 275–
277.

135 Mel Bochner, review of "Primary Structures," *Arts Magazine*, June 1966, pp. 32–35.

136 Benjamin H. D. Buchloh, "Michael Asher and the Conclusion of Modernist Sculp-
ture," *Neo-Avant-Garde and Culture Industry: Essays on European and American Art from
1955 to 1975*, MIT Press, 2000, p. 10.

137 Frances Colpitt, *Minimal Art: The Critical Perspective*, University of Washington Press,
1990, p. 8에서 재인용.

138 Rosalind E. Krauss, *Passages in Modern Sculpture*, MIT Press, 1981, p. 245.

139 Giuseppe Panza files, Andre box 1, GRI. 이 작품은 판자가 1973년 이만천 달러에

구매했다.

140 Andre to Giuseppe Panza, May 18, 1977, Giuseppe Panza files, Andre box 1, GRI.

141 다우케미컬은 국제마그네슘연합으로 공장을 넘기기 전인 1970년대 중반까지
 마그네슘을 생산하고 있었다. 작품을 보게 해 준 크리스 길버트(Chris Gilbert)
 와 당시 볼티모어미술관 전시의 큐레이터에게 감사의 마음을 전한다.

142 GAAG, AWC to Flavins, December 22, 1969, AWC files, MoMA Archives.

143 Gregory Battcock, "The Politics of Space," *Arts Magazine*, February 1970, pp. 40–43.

144 기 윌리엄스(Guy Williams)가 편집자에게 보낸 편지. *Artforum* 7, February 1969,
 pp. 4–6.

145 Douglas Robinson, "Dow Chemical Office Picketed for Its Manufacture of Napalm,"
 New York Times, May 29, 1966, p. 2; "Students Arrested Recruiting at Dow," *New York
 Times*, March 20, 1968, p. 3.

146 William O'Neill, *Coming Apart: An Informal History of America in the 1960s*, Quad-
 rangle/New York Times Book, 1971, p. 289.

147 Anthony Ripley, "Napalm Assailed at Dow Meeting," *New York Times*, May 8, 1969,
 p. 12.

148 Rosalind E. Krauss, *Passages in Modern Sculpture*, MIT Press, 1981, p. 198.

149 Mike Davis, *Prisoners of the American Dream*, Verso, 1986.

150 도널드 리핀콧과의 2003년 6월 23일 전화 인터뷰.

151 John Neely, *Practical Metallurgy and Materials of Industry*, Wiley, 1979.

152 Michael Newman, "Recovering Andre: Remarks Arising from the Symposium," *Carl
 Andre and the Sculptural Imagination*, ed. Ian Cole, MoMA, 1996, p. 12.

153 두 번에 걸친 메탈스디포 고객센터와의 통화. 각각 2007년 7월 2일과 10월 21일.

154 Anne P. Carter, "The Economics of Technological Change," *Scientific American*, April
 1966, p. 629.

155 National Materials Advisory Board, *Competitiveness of the U.S. Minerals and Metals
 Industry in a Changing Global Context*, Commission on Engineering and Technical
 Systems, 1990; W. O. Alexander, "The Competition of Metals," *Materials: A Scientific
 American Book*, W. H. Freeman, 1967, p. 196.

156 박물관 건립에 관해 '미국의 산업적 성과'를 자축하는 기획안은 다음을 참조.
 www.nmih.org.

157 안드레의 금속이나 벽돌은 긴밀한 관계가 있다. 실상 그가 사용한 벽돌의 재료
 인 석회는 강철을 제작하는 과정에서 나오는 부산물이다.

158 안드레가 1966년의 벽돌을 제조업자에게 되파는 이야기, 〈등가〉를 다시 제작
 하기 위한 벽돌의 선택과 관련된 논의는 테이트갤러리에서 안드레의 〈등가〉
 를 소장하기로 한 직후 열린 회의에 적혀 있으며 그 기록은 다음을 참조. "Carl

Andre in Conversation with Ronald Alley, Richard Morphet, Simon Wilson, Penelope Marcus, Angeles Westwater," transcript, May 12, 1972, TGA.

159 "Roundtable with Tate Curators," 1972, TGA, 10. 안드레는 규회벽돌 대신 구운 벽돌을 사용해야 했다. 이는 원본에 사용했던 벽돌이 개당 육 센트였던 것과 달리 개당 구 센트가 들었기 때문에 비용이 더 드는 일이기도 했다.

160 모지스의 기획에 관해서는 다음을 참조. Robert A. Caro, *The Power Broker: Robert Moses and the Fall of New York*, Vintage Books, 1975.

161 칼 안드레와의 2003년 8월 7일 인터뷰.

162 Irving Sandler, "The Artist and Politics," *American Art of the 1960s*, Harper and Row, 1988.

163 이 문구는 리파드의 글, 「딜레마(The Dilemma)」(p. 5)에서 가져온 것이다.

164 Irving Sandler, *American Art of the 1960s*, Harper and Row, 1988, p. 267.

165 Amy Newman, ed., *Challenging Art: Artforum, 1962–1972*, Soho Press, 2000, pp. 299–300에서 재인용.

166 Carl Andre, Michael Cain, Douglas Huebler, and Ian Wilson, "Time: A Panel Discussion," March 17, 1969.

167 James Meyer, *Minimalism: Art and Polemics in the Sixties*, Yale University Press, 2001, p. 263.

168 이 전시 오프닝에서 안드레는 전쟁을 반대하는 내용의 브로치를 착용했다. James Meyer, *Minimalism: Art and Polemics in the Sixties*, Yale University Press, 2001, pp. 263, 315, n. 83.

169 Ursula Meyer, "De-Objectification of the Object," *Arts Magazine*, Summer 1969, pp. 20–22.

170 Charles Harrison and Paul Wood, "Modernity and Modernism Reconsidered," *Modernism in Dispute: Art since the Forties*, ed. Paul Wood et al., Yale University Press, 1993, p. 216. 강조는 원저자의 것.

171 Gregory Battcock, introduction to *Minimal Art: A Critical Anthology*, University of California Press, 1995, p. 26.

172 Lynda Morris, "Andre's Aesthetics," *Listener*, April 6, 1978, TGA.

173 James Meyer, *Minimalism: Art and Polemics in the Sixties*, Yale University Press, 2001, p. 187.

174 Paul Cummings, *Artists in Their Own Words: Interviews*, St. Martin's Press, 1979, p. 187.

175 Peter Fuller, "Carl Andre on His Sculpture II," *Cuts: Carl Andre Texts, 1959–2004*, ed. James Meyer, MIT Press, 2005, p. 9에서 재인용.

176 Donald Judd, "Imperialism, Nationalism and Regionalism," *Donald Judd: Complete*

Writings, 1959–1975, Nova Scotia College of Art and Design, 1975, pp. 221–222.

177 Charles Harrison, "Against Precedents," *Studio International* 178, September 1969, p. 91.

178 다음의 책에 수록된 로버트 모리스의 인터뷰 중에서. Alex Alberro and Patricia Norvell, eds., *Recording Conceptual Art*, University of California Press, 2001, p. 64.

179 칼 안드레와의 2003년 9월 3일 전화 인터뷰.

180 Kenneth Baker, *Minimalism: Art of Circumstance*, Abbeville Press, 1988, p. 138에서 재인용.

181 다음을 참조. 권진상, 「마이클 프리드의 모더니즘 미술비평에 관한 연구」, 영남 대학교 미술미술사학 학위논문, 2016; Philip Leider, "Abstraction and Literalism: Reflections on Stella at the Modern," *Artforum* 8, April 1970, pp. 44–51. 프리드와 라이더를 비교하면, 이 둘은 모두 작품이 시각 요소가 상징하는 바를 해석한다기보다는 작품이 놓인 전시 공간, 관객이 현전하는 물리적 공간을 논한다는 점에서 실재, 물리적 세계를 다룬다. 하지만 프리드가 관객이 작품과 맺는 관계가 연극적이고 새로운 관념의 공간을 연다고 주장했다면, 라이더의 전시 공간의 실재적 측면은 작품과 공간의 시각적 요소를 관객이 그대로 받아들인다는 것을 전제한다. 따라서 안드레의 벽돌은 육면체가 아니라 벽돌이라는 사물 그 자체로 관객과 대면한다.—옮긴이

182 Philip Leider, "To Introduce a New Kind of Truth," *New York Times*, May 25, 1969, D41.

183 Rosalind E. Krauss, *Passages in Modern Sculpture*, MIT Press, 1981, p. 270.

184 Didie Gust, "Andre: Artist of Transportation," *Aspen Times*, July 18, 1968; Enno Develing, *Carl Andre*, Haags Gemeentemuseum, 1969, p. 47에서 재인용; David Bourdon, "The Razed Sites of Carl Andre," *Artforum* 5, October 1966, p. 14.

185 Phyllis Tuchman, "An Interview with Carl Andre," *Artforum* 8, June 1970, p. 57에서 재인용.

3. 로버트 모리스의 미술파업

1 앞으로 언급될 **설치 인력**과 **제작자**라는 단어 사이에는 어느 정도 모호한 점이 있다. 제작자는 틀을 만들거나 용접하는 행위를 통해 미술작품의 실질적 제작에 관여하는 경우가 많으나, 모리스의 작품이 원자재를 조립해서 만들어지기 때문에 여기에서는 '제작'이 자재를 배치하거나 조립하는 행위를 의미했다.

2 "Maximizing the Minimal," *Time*, April 20, 1970, p. 54.

3 리핀콧에 고용된 노동자인 에드 기자(Ed Giza)는 병원으로 실려 갔으나 멍이 드는 것 이상의 상해를 입지는 않았다.(2003년 11월 에드 기자와의 인터뷰.)

4 Jack Burnham, "A Robert Morris Retrospective in Detroit," *Artforum* 8, March 1970, pp. 66–75.

5 Morris to Tucker, December 14, 1969, RMA.

6 Morris to Tucker, December 28, 1969, RMA.

7 Marcia Tucker, *Robert Morris*, Whitney Museum of American Art, 1970. 이 책은 모리스의 이전 작업들을 개괄한다.

8 Sean H. Elwood, "The New York Art Strike (A History, Assessment, and Speculation)," MA thesis, City University of New York, 1982, p. 52에서 재인용.

9 Dore Ashton, "New York Commentary," *Studio International* 179, June 1970, p. 274.

10 애넷 마이컬슨은 모리스의 1970년 휘트니 전시가 같은 곳에서 공연된 이본 레이너의 발자취를 그대로 따르고 있다고 적었다. 1969년과 1970년 사이에 제작된 모리스의 프로세스 아트의 제목 또한 레이너의 무용, 〈매일 변화하는 연속 프로젝트〉에서 왔다. 마이컬슨은 모리스의 전시가 레이너의 무용에 어느 정도 대응하는 것으로 읽힐 수 있다고 했다. Annette Michelson, "Three Notes on an Exhibition as a Work," *Artforum* 8, June 1970, p. 64. 모리스가 동조했을지 모를 정치적 기조를 포함해 레이너의 작업에 대한 예리하고 사려 깊은 비평은 다음을 참조. Carrie Lambert-Beatty, *Being Watched: Yvonne Rainer and the 1960s*, MIT Press, 2008.

11 Maurice Berger, *Labyrinths: Robert Morris, Minimalism, and the 1960s*, Harper and Row, 1989, p. 93.

12 Stanley Aronowitz, "When the New Left Was New," *The '60s without Apology*, ed. Sohnya Sayres et al., University of Minnesota Press, 1984, p. 20.

13 퍼포먼스에 대한 문헌들은 일시성을 역사화하는 것과 관련된 방법론의 문제를 다루었지만, 전시가 끝나면 철거되는 프로세스 아트 작품과 미니멀리즘에 대한 미술사적 글은 이런 문제를 충분히 다루지 않았다. Alex Potts, *The Sculptural Imagination: Figurative, Modernist, Minimalist*, Yale University Press, 2000; Pamela Lee, *Object to Be Destroyed: The Work of Gordon Matta-Clark*, MIT Press, 2000.

14 Grégoire Müller and Gianfranco Gorgoni, *The New Avant-Garde: Issues for the Art of the Seventies*, Praeger, 1972.

15 E. C. Goossen, "The Artist Speaks: Robert Morris," *Art in America* 58, May–June 1970, p. 108.

16 Christopher Andreae, "Portrait of the Artist as a Construction Man," *Christian Science Monitor*, May 6, 1970, p. 12.

17 Peter Plagens, capsule review, *Artforum* 8, April 1970, p. 86.

18 '안전모'가 어떻게 해서 남성성의 상징으로 발전되었는가를 역사적으로 살펴보는 연구로는 다음을 참조. Joshua B. Freeman, "Hardhats: Construction Workers,

Manliness, and the 1970 Pro-War Demonstrations," *Journal of Social History* 26, Summer 1993, pp. 725–739.

19 Robert Morris, "Size Matters," *Critical Inquiry* 26, Spring 2000, pp. 474–487. 다음의 글 또한 미니멀리즘의 성별을 구분하는 경향과 몇몇 미술인들의 마초적 주장을 적시했다. Anna C. Chave, "Minimalism and the Rhetoric of Power," *Arts Magazine*, January 1990, pp. 44–63.

20 노동자 계급이 인종 문제와 연결되는 부분은 다음의 연구를 참조. Stanley Aronowitz, *False Promises: The Shaping of American Working Class Consciousness*, updated ed., Duke University Press, 1992.

21 Richard Meyer, "Pin-Ups: Robert Morris, Lynda Benglis, and the Erotics of Artistic Identity," unpublished manuscript, 1991, p. 6. 이외에 모리스가 보여준 남성성을 다룬 연구는 다음을 참조. Amelia Jones, *Body Art/Performing the Subject*, University of Minneapolis Press, 1998.

22 Julia Bryan-Wilson, "Hard Hats and Art Strikes: Robert Morris in 1970," *Art Bulletin*, June 2007, pp. 333–359.

23 안내문을 타이핑한 원고. RMA.

24 Robert Morris, "Notes on Sculpture, Part 3," *Artforum* 5, June 1967, pp. 24–29. 다음의 출판물에 다시 게재됨. Robert Morris, *Continuous Project Altered Daily: The Writings of Robert Morris*, MIT Press, 1993, p. 33. (이후 페이지 인용 또한 이 책을 참고.)

25 Robert Morris, "Anti Form," *Artforum* 6, April 1968, pp. 33–35. 다음의 출판물에 다시 게재됨. Robert Morris, *Continuous Project Altered Daily: The Writings of Robert Morris*, MIT Press, 1993, p. 46. 후에 모리스가 이 용어와 거리를 두었다는 언급이 필립 라이더의 『아트포럼』 기사에서 발견된다. '반형태'와 관련된 자세한 연구와 비물질화에 관련된 주요 개념, 그리고 당시의 조각에서 이루어진 혁명은 다음을 참조. Richard J. Williams, *After Modern Sculpture: Art in the United States and Europe, 1965–1970*, Manchester University Press, 2000. '반형태'를 베트남전쟁과 비교하고 미니멀리즘에 대한 반형태의 반동적 대응을 다룬 수잔 보트거의 연구 또한 요긴할 것이다. Suzaan Boettger, *Earthworks: Art and the Landscape of the Sixties*, University of California Press, 2002.

26 Robert Morris, "Some Notes on the Phenomenology of Making," *Artforum* 8, April 1970, pp. 62–66, 다음의 출판물에 다시 게재됨. Robert Morris, *Continuous Project Altered Daily: The Writings of Robert Morris*, MIT Press, 1993, p. 87. (이후 페이지 인용 또한 이 책을 참고.)

27 버거는 그의 저서 『래버린스(Labyrinths)』에서 마르쿠제가 강조했던 탈승화와 리비도의 억압을 주목했다. 그리고 나는 노동과 계급 문제를 좀더 중점적으로 다루기 위해 그의 연구를 확장하고자 한다. 또한 「근대조각 이후(After Modern

Sculpture)」속 윌리엄스의 연구를 비롯해 마르쿠제가 1960년대 미국에 받아들여지던 정황을 연구한 제임스 마이어의 저서에서도 큰 도움을 받았다. James Meyer, *Minimalism: Art and Polemics in the Sixties*, Yale University Press, 2001.

28 Herbert Marcuse, "Art in the One-Dimensional Society," *Arts Magazine*, May 1967, pp. 29–31. 마르쿠제가 생각한 예술의 잠재성은, 그것이 창조할 새로운 사고나 삶의 방식이 하나로 통합된 것은 아니었다. 찰스 라이츠는 이러한 주제를 다루었던 마르쿠제 사상의 초기에 해당하는 시기(1932–1972)를 '소외에 대항하는 예술'로, 뒤를 이어 『반혁명과 반역』이 출판되던 시기(1972)를 '소외로서의 예술'이라 명명했다. 그의 사상은 후에 『미학의 차원(Die Permanenz der Kunst)』(1977)에서 통합된다. Charles Reitz, *Art, Alienation, and the Humanities: A Critical Engagement with Herbert Marcuse*, SUNY Press, 2000; John Bokina and Timothy J. Lukes, eds., *Marcuse: From New Left to the Next Left*, University of Kansas Press, 1994; Douglas Kellner, *Herbert Marcuse and the Crisis of Marxism*, University of California Press, 1984.

29 Herbert Marcuse, *An Essay on Liberation*, Beacon Press, 1969, p. 91.

30 도널드 리핀콧과의 2003년 6월 23일 전화 인터뷰.

31 Morris to Michael Compton, January 19, 1971, Robert Morris file, TGA.

32 (정확한 수치가 기록되어 있지는 않으나) 모리스 또한 고정된 수수료를 받았다고 한다. 설치 인력의 대다수는 리핀콧에 고용된 직원이었으며 회사 측은 임금 지급에 대한 자세한 기록을 보관하고 있지 않았지만, 임금과 혜택을 막연하게나마 기억하고 있었다. 제작사의 대표인 도널드와 알프레드는 이들이 상대적으로 높은 시간당 임금을 받았다고 증언했다. 도널드 리핀콧과의 2003년 6월 23일 전화 인터뷰. 알프레드 리핀콧과의 2006년 3월 10일 전화 인터뷰. 임금과 관련된 계약 조건은 모리스와 터커 사이에서 서면으로 협상되었다. 모리스가 터커에게 보낸 편지 중에는 '통상적으로 술, 경비원, 기타 오프닝 리셉션에 지출되는 비용'을 자재 및 설치에 사용한다는 조항이 포함되었다. Morris to Tucker, February 2, 1970, RMA.

33 영향력있던 비평가이자 마르쿠제의 이론을 적극적으로 추종했던 그레고리 배트콕은 (후에 그가 '무법 미술'로 명칭을 바꾸어 미술의 지위를 부여했던) '반미술'의 핵심은 '시장성을 가진 미술'의 거부였다고 밝혔다. Gregory Battcock, "Marcuse and Anti-Art," *Arts Magazine*, Summer 1969, pp. 17–19.

34 Herbert Marcuse, *An Essay on Liberation*, Beacon Press, 1969, p. 49.

35 교환가치와 사용가치 사이의 구분에 대한 설명은 다음을 참조. Karl Marx, "The Fetishism of Commodities and the Secret Thereof," *Capital: A Critique of Political Economy*, vol. I, trans. Ben Fowkes, Vintage Books, 1976, originally published in 1867.

36 Pierre Bourdieu, *Distinction: A Social Critique of the Judgment of Taste*, trans. Richard

Nice, Harvard University Press, 1984.

37 Annette Michelson, "Three Notes on an Exhibition as a Work," *Artforum* 8, June 1970, p. 61.

38 E. C. Goossen, "The Artist Speaks: Robert Morris," *Art in America* 58, May–June 1970, pp. 110–111.

39 Annette Michelson, "Three Notes on an Exhibition as a Work," *Artforum* 8, June 1970, pp. 63–64.

40 Cindy Nemser, "Artists and the System: Far from Cambodia," *Village Voice*, May 28, 1970, pp. 20–21. 이 리뷰는 터커의 진술을 상기시키는데, 그는 다음의 저서에 서 모리스의 휘트니 전시를 자신이 기획한 전시 중에서 가장 값비싼 전시로 기억했다. Sean H. Elwood, "The New York Art Strike (A History, Assessment, and Speculation)," MA thesis, City University of New York, 1982, p. 52에서 재인용.

41 Dore Ashton, "New York Commentary," *Studio International* 179, June 1970, p. 274.

42 "Reviews and Previews," *ARTNews*, Summer 1970, pp. 65–66.

43 Michael Fried, "Art and Objecthood," *Artforum* 5, June 1967, pp. 12–23. 이와는 달 리 모리스는 미니멀리즘이 전시 공간에 놓인 규모는 '상황주의적' 요소를 구 현한다면서 극찬했다. 다음을 참조. Robert Morris, "Notes on Sculpture, Part 1," *Artforum* 4, February 1966, pp. 42–44. 모리스의 연극적 요소와 권력 간의 관계 를 다룬 연구는 다음을 참조. Branden W. Joseph, "The Tower and the Line: Toward a Genealogy of Minimalism," *Grey Room* 27, Spring 2007, pp. 58–81. 다음의 출판물 에 다시 게재됨. Branden W. Joseph, *Beyond the Dream Syndicate: Tony Conrad and the Arts after Cage*, Zone Books, 2008, pp. 109–152.

44 E. C. Goossen, "The Artist Speaks: Robert Morris," *Art in America* 58, May–June 1970, p. 108.

45 Annette Michelson, "Three Notes on an Exhibition as a Work," *Artforum* 8, June 1970, p. 64.

46 다음 책에 삽입되었던 포스터 속 모리스의 진술. Michael Compton and David Sylvester, *Robert Morris*, Tate Gallery, 1971.

47 Robert Morris, "Three Folds in the Fabric and Four Autobiographical Asides as Allegories (or Interruptions)," *Art in America* 77, November 1989, p. 144.

48 John Perreault, "Union Made: Report on a Phenomenon," *Arts Magazine*, March 1967, pp. 26–31.

49 로버트 머레이가 바버라 로즈에게 1967년 보낸 편지를 참조. "Questions about Sculpture," Barbara Rose Papers, AAA.

50 밀고산업과 거래했던 미술인의 목록은 다음을 참조. John Lobell, "Developing Technologies for Sculpture," *Arts Magazine*, June 1971, pp. 27–29.

51 Barbara Rose, "Blow Up: The Problem of Scale in Sculpture," *Art in America* 56, July–August 1968, p. 87.

52 위의 글, p. 90.

53 다음의 책에 수록된 도널드 리핀콧의 인터뷰. Hugh Marlais Davis, *Artist and Fabricator*, University of Massachusetts Press, 1975, p. 40.

54 Dore Ashton, "The Language of Technics," *Arts Magazine*, May 1967, p. 11.

55 Barbara Rose, "Shall We Have a Renaissance?" *Art in America* 55, March–April 1967, p. 35.

56 Robert Morris, "Notes on Sculpture, Part 3," *Continuous Project Altered Daily: The Writings of Robert Morris*, MIT Press, 1993, p. 27.

57 포디즘(fordism)에 반동해서 만들어진 경제체제를 일컫는다. 포디즘은 그 용어의 어원인 포드(Ford) 자동차 공장의 컨베이어벨트 운영체계로 설명될 수 있다. 생산공정을 분업화한 컨베이어벨트 체계에서 노동자는 자동차 생산의 모든 공정을 파악하는 것이 아니라 기계 부품처럼 참여하게 된다. 이때 함께 적용된 테일러주의는 생산의 효율적인 방법을 표준화했는데, 나사를 조이는 손동작까지 규정하고 노동자가 따르길 요구했다. 이는 구상과 관리를 맡는 집단과 이를 기계적으로 수행하는 집단을 분리한다. 때문에 '탈숙련화'는 포스트포디즘 논의에서 포디즘을 비인간적이라 해석하는 기초가 되었으며, 이후 대두한 포스트포디즘은 인간적인 생산 활동과 환경으로의 개선을 포함한다. 또한 포디즘 경제체제의 소품종대량생산(공급), 대량소비 구조는 두 가지 측면에서 사회문화에 파급 효과가 있었다. 하나는 다양한 디자인이 생산되지는 않지만 누구나 구매할 수 있는 분배의 확산이라는 측면이고 다른 하나는 고용의 증가를 가져와 미국의 경우 이 시기 역사상 가장 두터운 중산층이 대두하게 했다. 포디즘은 사회 안에서 중산층에게 목소리를 높일 수 있는 권력을 갖게 했지만 그 방법이 기계적인 비인본주의적인 노동의 수행을 통해서 가능했다는 점에서 딜레마를 가졌다. 모리스의 미술노동을 분석하는 이 장에서는 그의 작업에서 두드러져 보이는, 근육을 사용하는 인간의 개입과 물리적 힘이라는 요소가 당시의 변화하는 노동의 의미에서 포디즘 이전 시대 숙련공의 위상을 의미하는지 묻는다.—옮긴이

58 Harry Braverman, *Labor and Monopoly Capital: The Degradation of Work in the Twentieth Century*, Monthly Review, 1974.

59 Robert Morris, "Some Notes on the Phenomenology of Making," *Continuous Project Altered Daily: The Writings of Robert Morris*, MIT Press, 1993, p. 92.

60 Joseph Kosuth, "1975," *Fox*, no. 2, 1975, p. 95. 강조는 원저자의 것.

61 "Place and Process," reviewed by Willoughby Sharp, *Artforum* 8, November 1969, pp. 46–49.

62 Grace Glueck, "Process Art and the New Disorder: Robert Morris Exhibits Works at Whitney," *New York Times*, April 11, 1970, p. 26.

63 Karl Marx, *Economic and Philosophical Manuscripts of 1844, The Marx-Engels Reader*, ed. Robert C. Tucker, Norton, 1978, p. 71.

64 로버트 모리스가 1970년 10월 13일 노트에 수기로 적은 내용.

65 Carter Ratcliff, "New York Letter," *Art International*, Summer 1970, p. 136.

66 Capsule review, *ARTNews*, Summer 1970, p. 66.

67 Morris to Michael Compton, January 19, 1971, Robert Morris file, TGA.

68 능동적 관객, 물리적 폭력, 베트남전쟁에 관한 연구는 다음을 참조. Frazer Ward, "Grey Zone: Watching Shoot," *October* 95, Winter 2001, pp. 115–130.

69 Carole Pateman, *Participation and Democratic Theory*, Cambridge University Press, 1970.

70 존 버드는 1971년 테이트갤러리 전시가 유희의 문제를 수용하려는 모리스의 시도라는 설득력있는 주장을 폈다. 더 나아가 그는 '노동'에서 여가로 옮겨 가던 모리스가 여성의 모습을 자신의 작품 세계에 다시 등장하도록 제안하면서 테이트 전시로 제작된 영상 「신고전(Neo-Classic)」에 나체 여성이 연기하기 때문에 노동과는 다른 활동을 보여준다고 했다. Jon Bird, "Minding the Body: Robert Morris's 1971 Tate Gallery Retrospective," *Rewriting Conceptual Art*, ed. Michael Newman and Jon Bird, Reaktion Books, 1999, p. 106.

71 당시 큐레이터였던 마이클 콤프턴은, 관객들이 손가락을 삐거나 발가락을 찧고 피부에 얕은 자상 등을 입었다고 했다. Compton to Morris, May 13, 1971, TGA; Robert Adam, "Wrecked Tate Sculpture Show Closed," *Daily Telegraph*, May 4, 1971; Richard Cork, "Assault Course at Tate Gallery," *Evening Standard*, April 30, 1971, both in Robert Morris file, TGA.

72 Grace Glueck, "Process Art and the New Disorder: Robert Morris Exhibits Works at Whitney," *New York Times*, April 11, 1970, p. 26. 버거 또한 그의 책 『래버린스』(p. 116)에서 휘트니 전시를 '참여적'이라 부르는 실수를 저질렀다.

73 Joseph Kaye, "Museum Agog over a Morris Exhibit," *Kansas City Star*, April 22, 1970, 8B.

74 모리스와의 2006년 5월 26일 인터뷰. 그는 이후 2006년 12월 12일, 이메일을 통해 "돌이켜 보면 과정과 우연을 기반으로 작업하려던 의도는 휘트니 전시로 제한되었다"라고 설명했다.

75 Dore Ashton, "New York Commentary," *Studio International* 179, June 1970, p. 274.

76 Morris to Tucker, February 2, 1970, RMA.

77 E. C. Goossen, "The Artist Speaks: Robert Morris," *Art in America* 58, May–June 1970, p. 105. 그의 전기를 다룬 다른 인터뷰에서 그는 "노동자 계급 출신입니다. 미

친 듯이 일했습니다. 직업윤리를 가지고 있었고. 초창기에는 일꾼과도 같았습니다"라고 언급했다. "Golden Memories: WJT Mitchell Talks with Robert Morris," *Artforum* 32, April 1994, p. 89에서 재인용.

78 유리스 형제는 뉴욕의 유명한 부동산 개발업체의 설립자 퍼시 유리스(Percy Uris)와 해롤드 유리스(Harold Uris)를 뜻한다.—옮긴이

79 Grace Glueck, "Process Art and the New Disorder: Robert Morris Exhibits Works at Whitney," *New York Times*, April 11, 1970, p. 26.

80 디아이와이(DIY, Do it Yourself)의 프랑스어 버전에 해당하는 미술용어로, 손에 잡히는 우연적인 재료를 포함해 다양한 재료로 구축된 양상을 가리킨다.—옮긴이

81 Al Blanchard, "Bridge to the Art World," *Detroit Free Press*, January 15, 1970, 8A, Detroit Institute of Arts Papers, AAA.

82 Robert Morris, "Size Matters," *Critical Inquiry* 26, Spring 2000, p. 478.

83 Jack Burnham, "A Robert Morris Retrospective in Detroit," *Artforum* 8, March 1970, p. 71.

84 해머커슐레머는 1848년 철물 회사에서 시작해 지금은 기발한 발명품, 전자제품을 주로 생산하는 회사이다.—옮긴이

85 Morris to Wagstaff, October 19, 1970, Samuel Wagstaff Papers, AAA.

86 Daniel Berg to Wagstaff, March 21, 1970, Samuel Wagstaff Papers, AAA.

87 Joshua B. Freeman, "Hardhats: Construction Workers, Manliness, and the 1970 Pro-War Demonstrations," *Journal of Social History* 26, Summer 1993, p. 725.

88 Molly Martin, ed., *Hard-Hatted Women: Stories of Struggle and Success in the Trades*, Bay Press, 1988.

89 Homer Bigart, "War Foes Here Attacked by Construction Workers," *New York Times*, May 9, 1970, p. 1.

90 위의 책.

91 Peter Levy, *The New Left and Labor in the 1960s*, University of Illinois Press, 1994.

92 Richard Rogin, "Why the Construction Workers Holler, 'U.S.A. All the Way!' Joe Kelly Has Reached His Boiling Point," *New York Times Magazine*, June 28, 1970, p. 179.

93 징집된 군인의 계급적 분포는 다음을 참조. Christian Appy, *Working-Class War: American Combat Soldiers and Vietnam*, University of North Carolina Press, 1993.

94 Mike Lamsey, "Blue Collar Workers May Be Next to Strike," *Washington Post*, April 5, 1970, p. 30.

95 Patricia Cayo Sexton and Brendon Sexton, *Blue Collars and Hard-Hats: The Working Class and the Future of American Politics*, Random House, 1971, p. 5.

96 다음 책의 노동에 관한 장을 참조. Rohodri Jeffreys-Jones, *Peace Now! American Society and the Ending of the Vietnam War*, Yale University Press, 1999.

97 백악관 내부 메모, H. R. Halderman to Charles Colson, May 1970; Tom Wells, *The War Within: America's Battle over Vietnam*, Henry Holt, 1994, p. 447에서 재인용.

98 닉슨의 익명의 보좌관을 인터뷰한 내용을 다음 책에서 재인용했다. James M. Naughton, "U.S. to Tighten Surveillance of Radicals," *New York Times*, April 12, 1970, p. 1.

99 P. K. Edwards, *Strikes in the United States, 1881-1974*, St. Martin's Press, 1981, p. 180.

100 Jeremy Brecher, *Strike!*, Straight Arrow Books, 1972, p. 249.

101 "Scorecard on Labor Trouble," *New York Times*, April 5, 1970, p. 159.

102 Nicholas von Hoffman, "A Real Bummer," *Washington Post*, May 6, 1970, C1.

103 Tom Wells, *The War Within: America's Battle over Vietnam*, Henry Holt, 1994, p. 429.

104 본 전시에 참여했던 미술인들에는 리처드 아트슈와거(Richard Artschwager), 멜 보크너, 다니엘 뷔랑(Daniel Buren), 크레이그 카우프만, 솔 르윗, 로버트 모리스, 로렌스 와이너(Lawrence Weiner)가 있다.

105 Whitney Museum, unpublished press release, May 15, 1970, Protest file, Whitney Museum Archives.

106 Gerald M. Monroe, "Artists on the Barricades: The Militant Artists Union Treats with the New Deal," *Archives of American Art Journal* 18, no. 3, 1978, pp. 20-23.

107 Cindy Nemser, "Artists and the System: Far from Cambodia," *Village Voice*, May 28, 1970, p. 64.

108 포피 존슨과의 2002년 9월 인터뷰. 미술파업과 관련된 자세한 연구는 다음을 참조. Sean H. Elwood, "The New York Art Strike (A History, Assessment, and Speculation)," MA thesis, City University of New York, 1982; Grace Glueck, "Art Community Here Agrees on Plan to Fight War, Racism, and Oppression," *New York Times*, May 19, 1970, p. 30; Therese Schwartz and Bill Amidon, "On the Steps of the Met," *New York Element*, June-July 1970, pp. 3-4, 19-20; Julie Ault, "A Chronology of Selected Alternative Structures, Spaces, Artists' Groups, and Organizations in New York City, 1965-1985," *Alternative Art, New York, 1965-1985*, ed. Julie Ault, University of Minnesota Press, 2002, pp. 17-78. 그중 글릭의 기사에는 지저분한 차림의 모리스가 일군의 미술인들 앞에 놓인 연단에 서서 연설을 하는 모습이 찍힌 사진이 함께 실렸다. 그의 뒤쪽으로 '노동자(WORKERS)'라는 글씨가 선명한 포스터가 보인다.

109 Elizabeth C. Baker, "Pickets on Parnassus," *ARTNews*, September 1970, p. 32. 모리스는 미술파업 이후 구상미술을 수용하면서 같은 해 '전쟁 기념비(War Memorials)' 연작을 석판으로 제작했다. 이 연작은 반전 시위를 위한 포스터로 전시되었는데, 루시 리파드가 1970년 뉴욕문화센터에서 선보인 「분노의 콜라주 II」

전시에 포함되었다.

110 Corinne Robins, "The N.Y. Art Strike," *Arts Magazine*, September–October 1970, pp. 27–28.

111 Cindy Nemser, "Artists and the System: Far from Cambodia," *Village Voice*, May 28, 1970, p. 21.

112 위의 글, p. 64.

113 Lil Picard, "Teach Art Action," *East Village Other*, June 16, 1970, p. 11. 강조는 원저자의 것.

114 Therese Schwartz and Bill Amidon, "On the Steps of the Met," *New York Element*, June–July 1970, p. 19.

115 International Cultural Revolutionary Forces, flyer, May 31, 1970, Protests and Demonstrations file, MoMA Archives.

116 Irving Petlin; "The Artist and Politics: A Symposium," *Artforum* 9, September 1970, p. 35에서 재인용.

117 Herbert Marcuse, *An Essay on Liberation*, Beacon Press, 1969, p. 25.

118 위의 책, p. vii.

119 Gregory Battcock, "Marcuse and Anti-Art II," *Arts Magazine*, November 1969, pp. 20–22.

120 Herbert Marcuse, *An Essay on Liberation*, Beacon Press, 1969, p. 83.

121 Robert Morris, notebook page, ca. 1970, RMA.

122 Lucy Lippard, "The Art Worker's Coalition: Not a History," *Get the Message? A Decade of Art for Social Change*, E. P. Dutton, 1984, p. 16.

123 Barbara Rose, "The Lively Arts: Out of the Studios, On to the Barricades," *New York Magazine*, August 10, 1970, pp. 54–57.

124 John B. Hightower, typewritten statement, May 22, 1970, Art Strike file, MoMA Archive.

125 Art Strike to Hightower, May 25, 1970, Art Strike file, MoMA Archive.

126 Elizabeth C. Baker, "Pickets on Parnassus," *ARTNews*, September 1970, p. 32.

127 특정한 문제의 해결을 위해 일시적으로 모였다가 흩어지는 집단을 뜻한다.—옮긴이

128 Grace Glueck, "Artists to Withdraw Work at the Biennale," *New York Times*, June 6, 1970, p. 27.

129 미셸 윌리스는 미술파업이 미술계 내에서의 포용과 다양성을 향한 진정한 투쟁과는 아무런 관련이 없으며 오히려 인종차별적 행동임을 주장하는 편지를 썼다. "흑인 미술노동자들은 미술파업을 규탄한다. (…) **비인간적인 슈퍼스타**를 양성하는 프로젝트로 고안된 인종차별적 조직이다." typed letter to the Art Strike,

June 14, 1970, RMA. 사실상 그는 다음과 같은 질문을 한 것이었다. 권리를 빼앗긴, 애초에 노동의 가치가 인정된 적도 없는 유색인종에게 모든 미술노동의 철회를 요청한다는 것이 무슨 의미가 있는가? 이와 관련된 더 자세한 연구는 다음을 참조. Michele Wallace, "Reading 1968: The Great American Whitewash," *Invisibility Blues: From Pop to Theory*, Verso, 1990, p. 195.

130 Herbert Gutman, *Work, Culture and Society in Industrializing America*, Knopf, 1976, p. 14에 수록된 피트 해밀(Pete Hamil)의 글을 재인용.

131 Ralph Blumenfeld, "Daily Closeup: Show Mustn't Go On," *New York Post*, June 4, 1970, p. 37에서 재인용.

132 이 사건은 루시 리파드의 저서에서도 다루어졌다. Lucy Lippard, *A Different War: Vietnam in Art*, Real Comet Press, 1990, p. 53.

133 Cindy Nemser, "Artists and the System: Far from Cambodia," *Village Voice*, May 28, 1970, pp. 20–21.

134 Herbert Marcuse, *Counterrevolution and Revolt*, Beacon Press, 1972, p. 8.

135 Robert Morris, notebook, June 19, 1970, RMA.

136 출간되지 않은 '정치(Politics)' 선언문에 모리스가 직접 손으로 덧쓴 내용. RMA.

137 『아트워커스 뉴스』는 미술노동자연합과 직접적으로 관계되지는 않았지만, 전국적 조직으로서 미술인들을 위해 지원금 지급 기관의 목록을 공유하는 등의 실용적 활동을 벌였던 미국미술노동자공동체(National Art Workers Community)와 관련된다. Alex Gross, "The National Art Workers Community," *Art in America* 59, September–October 1971, p. 23.

138 "Two-Man Guild?" *Artworkers News*, Spring 1972, pp. 2, 7.

139 에드 키엔홀츠도 그의 1963–1967년 '개념 타블로(Concept Tableaux)' 연작에서 미술에 임금제를 도입할 것을 제안했다. 이 시리즈에서 그는 그가 제작하려는 작품을 묘사하고, 구매자가 재료와 시간에 해당하는 비용을 부담하면 그 이후에 작품을 제작한다는 개념을 도입했다. 모리스는 코코란갤러리의 큐레이터가 1970년 초에 보낸 '개념 타블로' 중 하나의 복사본을 가지고 있었다. Kienholz file, RMA.

140 Robert Morris, undated typewritten proposal, ca. summer 1970, RMA.

141 버스비 버클리(1895–1976)는 미국의 영화감독이자 안무가로, 그의 뮤지컬 속 화면 구성 방식은 하나의 양식으로 정립되었다. 수십 명의 무용수가 모였다 흩어지는, 마치 만화경을 보는 듯한 화면을 예로 들 수 있다.—옮긴이

142 Robert Morris, typewritten proposal, September 22, 1970, RMA. (이 글은 모리스의 제안서를 인용한 것으로, 그가 염두에 둔 마르크스의 개념과 글이 무엇인지는 불분명하며, 또한 단어의 나열로 이루어져 있어 해석에 논란의 여지가 있다.—옮긴이)

143 기 드보르는 스펙터클에 대해 물론 가장 많은 연구를 남긴 이론가이다. Guy Debord, *Société du Spectacle* (1967), translated into English as *Society of the Spectacle*, Black Dog Press, 1973. 기 드보르와 스펙터클, 프랑스 좌익에 관한 연구는 다음을 참조. Tom Mc-Donough, "*The Beautiful Language of My Century*," *Reinventing the Language of Contestation in Postwar France, 1945-1968*, MIT Press, 2007.

144 애비 호프먼(1936-1989)은 미국의 정치사회 운동가, 무정부주의자, 그리고 청년국제당(Youth International Party)의 공동 설립자이다. 그는 게릴라 연극 혹은 게릴라 퍼포먼스라고 명명되는 시위 방식을 사용했으며, 1967년 뉴욕 증권거래소에서 돈을 뿌린 것으로 유명하다.—옮긴이

145 Todd Gitlin, *The Whole World Is Watching: Mass Media and the Making and Unmaking of the New Left*, University of California Press, 1980.

146 Annette Michelson, "Three Notes on an Exhibition as a Work," *Artforum* 8, June 1970, p. 64.

147 노동자가 상해를 입었던 사고로 휘트니 전시에 관객이 참여하는 일은 중단되었다. 이로 인해 관객이 다치게 될지도 모른다는 생각은 물론 실제 리처드 세라의 작품을 설치하면서 일어났던 사고에 대한 기억이 되살아났다. 이러한 사례들은 미술인들의 '노동자'라는 입장에 의문이 제기되도록 했다. 왜냐하면 미술인들 자신은 설치하는 과정에서 직접 노동에 관여하지도 않았고, 따라서 중장비나 무거운 자재에 도사리고 있는 위협적인 상황으로부터 거리를 가질 수 있었기 때문이다.

148 그 예로 이 전시는 1994년 구겐하임에서 열린 그의 대규모 회고전「로버트 모리스: 정신/신체의 문제(Robert Morris: The Mind/Body Problem)」에 거론되지도 않았다. 페페 카멜(Pepe Karmel)은 이 사실을 모리스와의 인터뷰에서 언급했다. "Robert Morris: Formal Disclosures," *Art in America* 83, June 1995, pp. 88-95, 117, 119.

149 Alex Potts, *The Sculptural Imagination: Figurative, Modernist, Minimalist*, Yale University Press, 2000, p. 251.

4. 루시 리파드의 페미니스트 노동

1 Lucy Lippard, "The Art Workers' Coalition: Not a History," *Studio International*, November 1970. 다음의 출판물에 다시 게재됨. Lucy Lippard, *Get the Message? A Decade of Art for Social Change*, E. P. Dutton, 1984, p. 15.

2 Lippard to Jim Fitzsimmons, December 11, 1964, Lucy Lippard Papers, AAA.

3 Lucy Lippard, "Freelancing the Dragon: An Interview with the Editors of *Art-Rite*," *Art-Rite*, no. 5, Spring 1974. 다음의 출판물에 다시 게재됨. Lucy Lippard, *From the*

Center: Feminist Essays on Women's Art, E. P. Dutton, 1976, p. 17. (이후 페이지 인용 또한 이 책을 참고.)

4 영어로 노동은 'labor'이다. 이는 여성이라는 젠더에 국한된, '산통을 겪다'를 뜻 하기도 하고, 힘든 육체노동이라는, 상대적으로 남성 지향적인 뜻을 갖고 있기 도 하다. 저자는 이 단어의 중의성을 활용한 표현을 자주 쓴다. 이 문장은 노동 (labor)의 중의성을 밝힌 첫번째 용례다.—옮긴이

5 Ellen Willis, "Radical Feminism and Feminist Radicalism," *The '60s without Apology*, ed. Sohnya Sayres et al., University of Minnesota Press, 1984, p. 94.

6 Barbara Ryan, *Feminism and the Women's Movement: Dynamics of Change in Social Movements, Ideology, and Activism*, Routledge, 1992, p. 42.

7 Ruth Milkman, ed., *Women, Work, and Protest: A Century of U.S. Women's Labor History*, Routledge, 1985.

8 Presidential Commission on the Status of Women, *American Women*, Government Printing Office, 1963.

9 Alice Kessler-Harris, *A Woman's Wage: Historical Meanings and Social Consequences*, University Press of Kentucky, 1990. 이와 비교할 만한 미국에서의 여성운동 관련 연구는 다음을 참조. Linda M. Blum, *Between Feminism and Labor: The Significance of the Comparable Worth Movement*, University of California Press, 1991.

10 문화적 페미니즘과 급진적 페미니즘의 차이를 밝힌 연구는 다음을 참조. Alice Echols, *Daring to Be Bad: Radical Feminism in America, 1967-1975*, University of Minnesota Press, 1989.

11 윌리스와 파이어스톤이 1969년 뉴욕에서 결성한 급진주의 페미니스트의 조직 이다.—옮긴이

12 Redstockings, "The Redstockings Manifesto," *Feminist Revolution*, ed. Redstockings, Redstockings, 1975, p. 4.

13 Anne M. Wagner, *Three Artists (Three Women): Modernism and the Art of Hesse, Krasner, and O'Keeffe*, University of California Press, 1996, p. 238.

14 리파드의 형식주의로부터의 전환에 대해 좀더 자세한 연구를 살피려면 다음 을 참조. Laura Cottingham, "Shifting Ground: On the Critical Practice of Lucy Lippard," *Seeing through the Seventies: Essays on Feminism and Art*, G and B Arts, 2000, pp. 1-46. 리파드가 참여한 행동주의의 다른 사례연구는 다음을 참조. Jayne Wark, *Radical Gestures: Feminism and Performance Art in North America, 1970-2000*, McGill Queens University Press, 2006.

15 이와 동일한 논지를 편 연구를 보려면 다음을 참조. Sara Evans, *Personal Politics: The Roots of Women's Liberation in the Civil Rights Movement and the New Left*, Vintage Books, 1979.

16 Lucy Lippard, "Changing since *Changing*," *From the Center: Feminist Essays on Women's Art*, E. P. Dutton, 1976, p. 2.

17 위의 책, p. 3. 안나 체이브는 미니멀리즘이 비판적으로 수용되는 과정에 영향을 끼친, 친밀한 사회적 네트워크를 연구했다. Anna C. Chave, "Minimalism and Biography," *Art Bulletin* 82, no. 1, March 2000, pp. 149–163.

18 Robert Ryman, interview by Paul Cummings, transcript, Oral History Project, AAA, reel 3949, p. 33.

19 Lucy Lippard, "Freelancing the Dragon: An Interview with the Editors of *Art-Rite*," *From the Center: Feminist Essays on Women's Art*, E. P. Dutton, 1976, p. 16.

20 위의 글, p. 17.

21 Friedrich Engels, *The Origin of the Family, Private Property, and the State* (1884), ed. Eleanor Burke Leacock, International Publishers, 1972; Simone de Beauvoir, *The Second Sex* (1949), trans. H. M. Parshley, Penguin Books, 1972.

22 Germaine Greer, *The Female Eunuch*, McGraw-Hill, 1971, p. 25.

23 Lucy Lippard, "Freelancing the Dragon: An Interview with the Editors of *Art-Rite*," *From the Center: Feminist Essays on Women's Art*, E. P. Dutton, 1976, p. 16.

24 Lucy Lippard, *Changing: Essays in Art Criticism*, E. P. Dutton, 1971; "Changing since *Changing*," *From the Center: Feminist Essays on Women's Art*, E. P. Dutton, 1976, p. 2.

25 Lucy Lippard to Macdowell Colony, March 11, 1965, Lucy Lippard papers, AAA.

26 Amy Newman, introduction to *Challenging Art: Artforum, 1962–1974*, ed. Amy Newman, Soho Press, 2000, p. 7.

27 Irving Sandler, *American Art of the 1960s*, Harper and Row, 1988, p. 115.

28 Lucy Lippard, preface to *Six Years: The Dematerialization of the Art Object, 1966–1972*, University of California Press, 1997, p. 8. 1969년 12월 우르줄라 마이어가 했던 인터뷰의 전문은 출판되지 않았고, 미국미술아카이브의 루시 리파드 서류에서 찾을 수 있다. 리파드는 2003년에서 2008년 사이 이루어진 그와의 인터뷰에서 아르헨티나를 방문하던 중에 겪었던 많은 사건에 관한 이야기를 나누었다.

29 Lucy Lippard, *From the Center: Feminist Essays on Women's Art*, E. P. Dutton, 1976, p. 3; *Get the Message? A Decade of Art for Social Change*, E. P. Dutton, 1984, p. 2.

30 사실, 남미가 북미의 개념미술에 미친 영향과 관련해서 리파드의 방문은 논쟁의 중점이 되고 있다. 아르헨티나 이론가인 오스카 마소타(Oscar Masotta)는 비물질화라는 용어를 리파드보다 일 년 먼저 사용했다. 그는 부에노스아이레스의 디텔라미술관에서 1967년 7월 21일 '팝 아트 이후, 우리는 비물질화한다(Después del Pop, nosotros desmaterializamos)'라는 제목으로 강연했으며 그 내용은 다음의 저서에 실렸다. Mari Carmen Ramírez and Héctor Olea, *Inverted Utopias: Avant-Garde Art in Latin America*, Museum of Fine Arts, 2004, pp. 532–533.

31 리파드 자신도 이 여행에서 얻은 기본적 교훈을 '세상이 엉망으로 돌아가는 시기에' 미술을 멈추는 일에 관한 '재치있는 한마디(one-liner)' 정도로 보았다. 루시 리파드와의 2008년 9월 17일 전화 인터뷰.

32 루시 리파드와의 2003년 11월 10일 전화 인터뷰.

33 Lucy Lippard, preface to *Six Years: The Dematerialization of the Art Object, 1966-1972*, University of California Press, 1997, p. 8.

34 Lucy Lippard, *Get the Message? A Decade of Art for Social Change*, E. P. Dutton, 1984, p. 2.

35 루시 리파드와의 2004년 9월 14일 전화 인터뷰.

36 루시 리파드와의 2003년 11월 26일 전화 인터뷰.

37 Andrea Giunta, *Avant-Garde, Internationalism, and Politics: Argentine Art in the Sixties*, trans. Peter Kahn, Duke University Press, 2007, p. 269.

38 Juan Pablo Renzi et al., "We Must Always Resist the Lures of Complicity," paper presented in Rosario, 1968, trans. Marguerite Feitlowitz. 다음의 출판물에 다시 게재됨. *Listen! Here! Now! Argentine Art of the 1960s: Writings of the Avant-Garde*, ed. Inés Katzenstein, MoMA, 2004, p. 295..

39 이와 관련해 댄 플래빈과 제너럴일렉트릭을 둘러싼 논의는 2장에서 다루어졌다.

40 Gregory Battcock, "Marcuse and Anti-Art II," *Arts Magazine*, November 1969, pp. 20-22.

41 '투쿠만 불타다'에 대해서는 안드레아 준타, 알렉산더 알베로, 마리 카르멘 라미레스 등의 학자들이 깊게 연구한 바 있다. 다음을 참조. Andrea Giunta, *Avant-Garde, Internationalism, and Politics: Argentine Art in the Sixties*, trans. Peter Kahn, Duke University Press, 2007; Alexander Alberro, "A Media Art: Conceptualism in Latin America in the 1960s," *Rewriting Conceptual Art*, ed. Michael Newman and Jon Bird, Reaktion Books, 1999, pp. 140-151; Mari Carmen Ramírez, "Tactics for Thriving on Adversity: Conceptualism in Latin America, 1960-1980," Mari Carmen Ramírez and Héctor Olea, *Inverted Utopias: Avant-Garde Art in Latin America*, Museum of Fine Arts, 2004, pp. 425-442.

42 『뉴욕 타임스』는 이 지역에 관해 '반란이 시작된 상태'라고 보도했다. Malcolm W. Browne, "Argentine Province Nears Revolt amid Poverty and Repression," *New York Times*, August 4, 1968, p. 4.

43 Maria Teresa Gramuglio and Nicolás Rosa, "Tucumán Burns" manifesto. 다음의 출판물에 다시 게재됨. Alexander Alberro and Blake Stimson, eds., *Conceptual Art: A Critical Anthology*, MIT Press, 2000, pp. 76-81.

44 Eduardo Costa, Roberto Jacoby, and Raul Escari, "A Mass Mediatic Art," Mari Carmen

Ramírez and Héctor Olea, *Inverted Utopias: Avant-Garde Art in Latin America*, Museum of Fine Arts, 2004, p. 531.

45 Andrea Giunta, *Avant-Garde, Internationalism, and Politics: Argentine Art in the Sixties*, trans. Peter Kahn, Duke University Press, 2007, p. 274.

46 Luis Camnitzer, *Conceptualism in Latin America: Didactics of Liberation*, University of Texas Press, 2007, p. 68.

47 Lucy Lippard, *From the Center: Feminist Essays on Women's Art*, E. P. Dutton, 1976, p. 3.

48 이 영화는 마리아나 마셰시(Mariana Marchesi)가 감독을 맡았고 1999년 퀸즈미술관이 기획한 「글로벌 개념주의(Global Conceptualism)」 전시에서 공개되었다.

49 패스티시는 시각예술, 문학, 연극, 음악 등, 광범위한 예술에서 활용되는 기법으로, 흔히 포스트모더니즘 예술에서 발견된다. 하나 이상의 이미지나 글을 시대나 장르, 형식의 구분을 막론하고 가져와 조합하는 것을 의미한다. 다른 이의 작품 전체가 아닌 특정 요소를 가져오는 탓에 원본의 형태는 상대적으로 결여된다. 따라서 리파드의 저서에서 인용문은 원본이 속했던 맥락에서 벗어난다. 이 벗어남은 두 가지 효과를 발생시킨다. 첫째, 원본의 형식, 장르로부터의 거부, 둘째, 비평서라는 맥락의 유예이다. 이로써 독자에게는 정보만이 처리할 수 있는 재료가 된다.—옮긴이

50 Lucy Lippard, preface to *Six Years: The Dematerialization of the Art Object, 1966–1972*, University of California Press, 1997, p. 6.

51 1969년 11월 29일 노바스코샤미술대학(Nova Scotia College of Art and Design)에서 리파드가 강연한 '비물질화 또는 비대상 미술을 향해(Toward a Dematerialized or Non Object Art)'의 기록물이 미국미술아카이브의 루시 리파드 서류에 보관되어 있다.

52 이 전시는 5장에서 좀더 다룰 예정이다.

53 Blake Stimson, "'Dada—Situationism/Tupanamos—Conceptualism': An Interview with Luis Camnitzer," Alexander Alberro and Blake Stimson, eds., *Conceptual Art: A Critical Anthology*, MIT Press, 2000, p. 499.

54 링골드는 미술노동자연합에서의 활동과 그가 어떻게 해서 연합과 결별하게 되었는지를 다음의 글에 남겼다. Faith Ringgold, *We Flew over the Bridge: The Memoirs of Faith Ringgold*, Little, Brown, 1995.

55 Lippard to Martha Rosler, February 6, 1977, Lucy Lippard Papers, AAA.

56 라미레스는 '투쿠만 불타다'가 사실상 네오아방가르드보다는 영웅적인 아방가르드에 좀더 가까움을 논하며, 우리에게 어떻게 아방가르드가 정부와 제도에 대해 국지적으로 위치를 정하는지 재고해 보라고 경고한다. Mari Carmen Ramírez, "Blueprint Circuits: Conceptual Art and Politics in Latin America," Alexander Alberro and Blake Stimson, eds., *Conceptual Art: A Critical Anthology*, MIT Press,

2000, pp. 550–563. 또한, 이 주장은 1960년대에 아방가르드가 네오아방가르드로 넘어간다는 기존의 연대기적 시각에 문제를 제기할 뿐만 아니라, 국제적으로는 발전 양상이 다양했음을 고려하자는 것이다.

57 미술노동자연합과 여성미술인혁명에 대한 리파드의 연구는 다음을 참조. Lucy Lippard, "Biting the Hand: Artists and Museums in New York since 1969," *Alternative Art, New York, 1965–1985*, ed. Julie Ault, University of Minnesota, 2002, pp. 79–114.

58 1969년 4월 10일 열린 공청회에서 리파드가 낭독한 연설문을 참조. AWC, *An Open Hearing on the Subject: What Should Be the Program of the Art Workers Regarding Museum Reform and to Establish the Program of an Open Art Workers Coalition*, AWC, 1970, p. 57.

59 Timothy Ferris, "A Creepy Protest at Museum," *New York Post*, January 13, 1971; Lucy Lippard, "Charitable Visits by the AWC to MoMA and the Met," *Element*, January 1971. 다음의 출판물에 다시 게재됨. Lucy Lippard, *Get the Message? A Decade of Art for Social Change*, E. P. Dutton, 1984, p. 21

60 장 토슈와의 2001년 9월 21일 인터뷰.

61 Lucy Lippard, "The Dilemma," *Arts Magazine*, November 1970. 다음의 출판물에 다시 게재됨. Lucy Lippard, *Get the Message? A Decade of Art for Social Change*, E. P. Dutton, 1984, pp. 4–10. (이후 페이지 인용 또한 이 책을 참고.)

62 Lucy Lippard, "Sol LeWitt," *Sol LeWitt*, ed. Alicia Legg, MoMA, 1978에서 재인용.

63 Lucy Lippard, "The Dilemma," *Get the Message? A Decade of Art for Social Change*, E. P. Dutton, 1984, p. 7.

64 비대상미술은 칸딘스키가 만들어낸 용어이다. 비구상(non-figurative)이나 추상(abstract)과 유사하나 구체적인 재현 대상을 두지 않고 눈에 보이는 것 이상의 정신적인 가치를 형태로 구현하려 한다. 칸딘스키, 카지미르 말레비치, 나움 가보에 의해 선도되었다.—옮긴이

65 Lucy Lippard, "Prefatory Note," *Get the Message? A Decade of Art for Social Change*, E. P. Dutton, 1984, p. 2.

66 하드 에지는 1950년대 말에 미국에서 일어난 기하학적 추상화를 일컫는 용어로, '쿨 아트(cool art)' 또는 '신추상(new abstraction)'이라고도 불린다.—옮긴이

67 이와 관련해 폴라 쿠퍼가 2002년 4월 2일자 전화 인터뷰를 통해 밝힌 액수는 일만 달러이지만 정확한 기록은 갖고 있지 않았다. Student Mobe file, Lucy Lippard Papers, AAA.

68 Press release, "For Peace," Student Mobe File, Lucy Lippard Papers, AAA.

69 위의 글.

70 Grace Glueck, "A Party That Includes You Out," *New York Times*, October 27, 1968, D26.

71 진 털친(Gene Tulchin)과의 2007년 11월 12일 전화 인터뷰.

72 Therese Schwartz, "The Politicization of the Avant-Garde," *Art in America* 59, November–December 1971, pp. 99–100.

73 루시 리파드와의 2003년 10월 15일 전화 인터뷰.

74 여기에 비교할 만한 임금제로는 에드 키엔홀츠의 〈개념 타블로〉(1963–1967) 연작에서의 제도가 있다. 키엔홀츠는 갤러리 소유주였던 드완과 계약을 맺고 '시간당 임금은 로스앤젤레스 지역에 많았던 배관공, 전기 기사, 목수 노조의 임금과 동일한 양의 임금'을 받기로 했다. Ed Kienholz, "Contract for the Purchase of a Concept Tableau," Dwan Gallery file, Lucy Lippard Papers, AAA.

75 Sol LeWitt, "Paragraphs on Conceptual Art," *Artforum* 5, June 1967, p. 83.

76 Bernice Rose, "Sol LeWitt and Drawing," *Sol LeWitt*, MoMA, 1978, p. 26.

77 Lucy Lippard, "Back to Square One: Remembering Sol LeWitt (1928–2007)," *Art in America* 95, June–July 2007, p. 47.

78 Sol LeWitt, "Sentences on Conceptual Art," *0–9*, no. 5, January 1969, p. 3.

79 "Major Exhibition of Non-Objective Art, Oct. 22," press release, vertical files, Smithsonian American Art Museum Library.

80 Ursula Meyer, "De-Objectification of the Object," *Arts Magazine*, Summer 1969, pp. 20–22.

81 Gregory Battcock, "Art: Reviewing the Above Statement," *Free Press Critique*, October 1968, B1.

82 Lucy Lippard, *Six Years: The Dematerialization of the Art Object, 1966–1972*, University of California Press, 1997, p. 100.

83 Anonymous flyer, 1969, MoMA file, Lucy Lippard Papers, AAA. (이 익명의 전단지 에는 다음과 같은 글귀들이 도장으로 찍히거나 적혀 있다. 예술적 아이디어는 미술인 '모두의' 자산이다. 우리는 아이디어 혹은 관념에 연루된 것에 인격을 지명하는 행위에 문제를 제기하고자 한다. 객관적이고 물질적 특성을 이름과 연결하는 행위는 다음과 같은 의미를 갖는다. 하나, 사적 소유. 둘, 배타적 통제. 셋, 유일한 창작자에 의해 지배되는 에너지와 상상력. 넷, 권력자, 주제, 좋은 개 념, 갤러리, 기획자가 선택한 성공한 작가 공동체 (…) 혁명. 이외에 '내부자 서 클' '모두, 그러나 모두는 안다' 등의 문구가 포함되었다.─옮긴이)

84 여기서 니카라과를 떠도는 긴장은 '니카라과혁명'이라 불리는, 1960년경 시작 된 니카라과의 소모사(Somoza) 독재 정권과 이에 저항하는 사회주의 반군인 산디니스타민족해방전선(Frente Sandinista de Liberación Nacional)과의 무력분 쟁을 의미한다. 니카라과는 1912년 이후 미국이 식민지로 지배했던 국가였고 전단지가 뿌려진 1960년대 말은 미국과 소련이 냉전체제로 대립하던 시기였음 을 고려하면, 전단지의 문구에서 록펠러는 제국주의 정부의 수장을 암시한다

고 할 수 있다.—옮긴이

85 Lucy Lippard, "The Dilemma," *Get the Message? A Decade of Art for Social Change*, E. P. Dutton, 1984, p. 9.

86 수잔 보트거는 스미스슨의 헛간을 바라보는 여러 개의 대안적 시점을 다음의 저서에서 논했다. Suzaan Boettgar, *Earthworks: Art and the Landscape of the Sixties*, University of California Press, 2002.

87 Lucy Lippard, "(I) Some Political Posters and (II) Some Questions They Raise about Art and Politics," *Data Arte*, November–December 1975. 다음의 출판물에 다시 게 재됨. Lucy Lippard, *Get the Message? A Decade of Art for Social Change*, E. P. Dutton, 1984, p. 29.

88 Lucy Lippard, "Freelancing the Dragon: An Interview with the Editors of *Art-Rite*," *From the Center: Feminist Essays on Women's Art*, E. P. Dutton, 1976, p. 25.

89 AWC, "The Art Magazines: Demands of the Publications Committee, AWC," April 1970, Virginia Admiral Papers, AWC file, AAA.

90 폴라 쿠퍼와의 2002년 4월 2일 인터뷰.

91 Gregory Battcock, "Remarks Read to the Meeting of the Art Workers Coalition and the Critics from the International Association of Art Critics," November 10, 1969, Virginia Admiral Papers, AWC file, AAA.

92 Gregory Battcock, "Informative Exhibition at the Museum of Modern Art," *Arts Magazine*, Summer 1970, pp. 24–27.

93 더 많은 잡지에서의 개념적 작업에 대해서는 다음을 참조. Anne Rorimer, "Siting the Page: Exhibiting Works in Publications—Some Examples of Conceptual Art in the USA," Michael Newman and Jon Bird, eds., *Rewriting Conceptual Art*, Reaktion Books, 1999, pp. 11–26.

94 Joseph Kosuth, "Introductory Note by the American Editor," *Art-Language* 1, no. 2, 1970, p. 2.

95 Ursula Meyer, *Conceptual Art*, E. P. Dutton, 1972, p. viii.

96 우르줄라 마이어가 리파드를 인터뷰한 내용을 다음 책의 서문에서 발췌했다. Lucy Lippard, *Six Years: The Dematerialization of the Art Object, 1966–1972*, University of California Press, 1997, p. 7.

97 Lucy Lippard, "Intersections," *Flyktpunkter/Vanishing Points*, Moderna Museet, 1984, p. 14.

98 Peter Plagens, review of "557,087," *Artforum* 8, November 1969, pp. 64–67.

99 Lucy Lippard, *Changing: Essays in Art Criticism*, E. P. Dutton, 1971, p. 12.

100 Anne d'Harnoncourt and Kynaston McShine, eds., *Marcel Duchamp*, MoMA, 1973, pp. 200–211.

101 Lucy Lippard, "Absentee Information and/or Criticism," *Information*, ed. Kynaston McShine, MoMA, 1970, pp. 74–81.

102 Lucy Lippard, preface to *Six Years: The Dematerialization of the Art Object, 1966–1972*, University of California Press, 1997, p. 5.

103 *Information*, ed. Kynaston McShine, MoMA, 1970, p. 2.

104 Barbara Reise to Lippard, January 29, 1971, TGA.

105 Judy Klemesrud, "Coming Wednesday: A Herstory-Making Event," *New York Times Sunday Magazine*, August 23, 1970, pp. 4–10.

106 이러한 파업의 물결은 3장에서 논의되었다.

107 Deirdre Carmody, "General Strike by U.S. Women Urged to Mark 19th Amendment," *New York Times*, March 21, 1970, p. 20에서 재인용.

108 Lucy Lippard, "Prefatory Note," *Get the Message? A Decade of Art for Social Change*, E. P. Dutton, 1984, p. 3.

109 Lucy Lippard, "Changing since *Changing*," *From the Center: Feminist Essays on Women's Art*, E. P. Dutton, 1976, p. 4.

110 C. Wright Mills, *The Sociological Imagination*, Oxford University Press, 1959; Carol Hanish, "The Personal Is Political" (1969), *Feminist Revolution*, Redstockings Press, 1975, pp. 204–205.

111 Sophy Burnham, *The Art Crowd*, David McKay, 1973, p. 16.

112 Juliette Gordon, "The History of Our WAR from the Beginnings to Today or Life under Fire in the Art World Dear Workers," *Manhattan Tribune*, May 2, 1970. 다음의 출판물에 다시 게재됨. Jacqueline Skiles and Janet McDevitt, eds., *A Documentary Herstory of Women Artists in Revolution*, Women Artists in Revolution, 1971, p. 4.

113 Lippard to Jan (last name unknown), July 27, 1975, Lucy Lippard Papers, AAA.

114 편모였던 하모니 해먼드(Harmony Hammond)는 1970년 초 리파드가 작업실을 방문했을 때 리파드와 마찬가지로 아이를 데리고 만났으며, 미술인인 동시에 어머니일 수 있음을 다른 여성에게 인정받는 일이 얼마나 위로가 되었는가를 회상했다. 2008년 9월 13일자 인터뷰에서.

115 Clement Greenberg, interview, *Montreal Star*, November 29, 1969; Lucy Lippard, "Preface to Catalogues," *From the Center: Feminist Essays on Women's Art*, E. P. Dutton, 1976, p. 41에서 재인용.

116 Barbara Rose, "ABC Art," *Art in America* 53, October-November 1965, pp. 57–69; Lucy Lippard, "New York Letter: Rejective Art," *Art International* 9, September 1965, pp. 58–63; Annette Michelson, "An Aesthetics of Transgression," *Robert Morris*, Corcoran Gallery of Art, 1969, pp. 7–75.

117 Ti-Grace Atkinson, *Amazon Odyssey*, Putnam, 1974.

118 Jill Johnston, *Lesbian Nation: The Feminist Solution*, Simon and Schuster, 1973.

119 Alice Echols, *Daring to Be Bad: Radical Feminism in America, 1967–1975*, University of Minnesota Press, 1989, p. 317, n. 70. 또한, 다음을 참조. Shulamith Firestone, *The Dialectic of Sex: The Case for Feminist Revolution*, Bantam Books, 1970; Kate Millett, *Sexual Politics*, Doubleday, 1970; Patricia Mainardi, "The Politics of Housework," *Sisterhood Is Powerful*, ed. Robin Morgan, Random House, 1970, pp. 447–454.

120 Lucy Lippard, *Get the Message? A Decade of Art for Social Change*, E. P. Dutton, 1984, p. 3.

121 Lucy Lippard, *I See/You Mean*, Chrysalis Books, 1979. 그는 다른 소설도 썼지만 출판된 소설은 이 책이 유일하다.

122 워낙 작은 출판사였기 때문에 리파드는 이 소설의 출판 비용을 직접 마련해야 했으며, 출판사가 배포에도 제대로 신경을 쓰지 않아서 이천 권을 찍은 초판이 담긴 상자가 리파드의 집 어딘가에 쌓여 있다고 했다. 리파드와의 2003년 11월 10일 전화 인터뷰.

123 Lucy Lippard, *I See/You Mean*, Chrysalis Books, 1979, p. 6.

124 Susan Stoops, "From Eccentric to Sensuous Abstraction: An Interview with Lucy Lippard," *More Than Minimal: Feminist Abstraction in the 1970s*, Rose Art Museum, Brandeis University, 1996, p. 27에서 재인용.

125 Lucy Lippard, *I See/You Mean*, Chrysalis Books, 1979, p. 18.

126 Lucy Lippard, "Escape Attempts," *Six Years: The Dematerialization of the Art Object, 1966–1972*, University of California Press, 1997, p. x v.

127 Lucy Lippard, *I See/You Mean*, Chrysalis Books, 1979, p. 40.

128 위의 책, p. 41.

129 위의 책, p. 8.

130 Roland Barthes, *Camera Lucida: Reflections on Photography*, trans. Richard Howard, Hill and Wang, 1980.

131 Lucy Lippard, *I See/You Mean*, Chrysalis Books, 1979, p. 44.

132 위의 책, p. 52.

133 의식화 과정에 대한 전반적인 내용은 1968년 11월 27일 시카고에서 열린 제일 차전국여성자유회의(First National Women's Liberation Conference)에서 케이티 사라차일드(Kathie Sarachild)의 강연, '급진적 페미니스트의 의식 함양(Radical Feminist Consciousness Raising)'을 참고. 이 강연의 내용은 다음 책에 수록되었다. Shulamith Firestone, ed., *Notes from the Second Year: Women's Liberation*, Tanner Press, 1970, pp. 295–309.

134 Anita Shreve, "The Group: Twelve Years Later," *New York Times* Magazine, July 6, 1986, p. 3.

135 Lucy Lippard, *I See/You Mean*, Chrysalis Books, 1979, p. 43.

136 위의 책, p. 49.

137 Lucy Lippard, "Changing since *Changing*," *From the Center: Feminist Essays on Women's Art*, E. P. Dutton, 1976, p. 4.

138 위의 책, p. 2.

139 Grace Glueck, "Women Artists Demonstrate at the Whitney," *New York Times*, December 12, 1970, A19.

140 Handwritten postcard from Andre to Reise, January 14, 1971, Reise papers, TGA.

141 루시 리파드와의 2001년 11월 전화 인터뷰.

142 Shulamith Firestone, *The Dialectic of Sex: The Case for Feminist Revolution*, Morrow Press, 1970, p. 33.

143 Amy Newman, ed., *Challenging Art: Artforum, 1962–1972*, Soho Press, 2000, p. 171에서 재인용.

144 이 편지에는 날짜가 적혀 있지 않지만, 편지에 언급된 미술노동자연합의 구체적인 활동을 보면 대략 1970년 중에 쓴 것으로 추정된다. Lucy Lippard Papers, AAA.

145 Lucy Lippard, "Twenty-Six Contemporary Women Artists," *Twenty-Six Contemporary Women Artists*, exh. cat., Aldrich Museum, 1971. 다음의 출판물에 다시 게재됨. Lucy Lippard, "Prefaces to Catalogues," *From the Center: Feminist Essays on Women's Art*, E. P. Dutton, 1976, p. 41. (이후 페이지 인용 또한 이 책을 참고.)

146 Lucy Lippard, "Changing since *Changing*," *From the Center: Feminist Essays on Women's Art*, E. P. Dutton, 1976, p. 13.

147 Lucy Lippard, "Prefaces to Catalogues," 위의 책, p. 41.

148 Juliet Mitchell, "Women: The Longest Revolution," *New Left Review*, no. 40, December 1966, pp. 15–27.

149 다양한 분야의 관점이 다음 책에 제시되어 있다. Ellen Malos, ed., *The Politics of Housework*, New Clarion Press, 1975.

150 Alice Kessler-Harris, *Women Have Always Worked: A Historical Overview*, Feminist Press, 1981, p. 41.

151 Lucy Lippard, "Prefaces to Catalogues," *From the Center: Feminist Essays on Women's Art*, E. P. Dutton, 1976, p. 42.

152 (모두 여성이었던) 뉴욕현대미술관의 전문직관리직협회(PASTA) 소속 파업 노조원 네 명과 인터뷰한 다음을 참조. Lawrence Alloway and John Coplans, "Strike at the Modern," *Artforum* 12, December 1973, p. 47.

153 Lucy Lippard, "The Pink Glass Swan," *The Pink Glass Swan: Selected Essays on Feminist Art*, New Press, 1995, p. 123.

154 Laura Cottingham, "Shifting Ground: On the Critical Practice of Lucy Lippard,"

Seeing through the Seventies: Essays on Feminism and Art, G and B Arts, 2000, p. 25.

155 이와 유사하게 안드레아 프레이저 또한 미술에서의 '서비스 경제' 개념을 받아들였다. Andrea Fraser, "How to Provide an Artistic Service: An Introduction," *Museum Highlights: The Writings of Andrea Fraser*, MIT Press, 2007, pp. 153–162; Steven Henry Madoff, "Service Aesthetics," *Artforum*, September 2008, 165–169, p. 484.

156 Mierle Laderman Ukeles, "Maintenance Art Manifesto" (1969), *Documents 10*, Fall 1996, p. 10.

157 Helen Molesworth, "Cleaning Up in the 1970s: The Work of Judy Chicago, Mary Kelly and Mierle Laderman Ukeles," Michael Newman and Jon Bird, eds., *Rewriting Conceptual Art*, Reaktion Books, 1999, p. 114.

158 Hannah Arendt, *The Human Condition*, University of Chicago Press, 1958, p. 87.

159 위의 책, p. 100.

160 이 부분은 아렌트의 구별 방식 때문에 이 책의 노동, 일, 작업과 관련된 일관적 용어 사용에 혼란을 야기할 수 있어 부가 설명한다. 이 책의 저자인 윌슨과 아렌트 모두 예술에 개입되는 행위에 '일(work)'이라는 단어를 사용하고 있다. 하지만 윌슨은 노동(labor)을 노조나 경제적 생산 메커니즘 안에서 규정되는 범위로 한정해 사용하고, 일을 노동의 범위를 넘어서는 영역으로 이해한다. 즉, 반드시 임금으로 전환되지 않거나 창작하는 오브제에 가해지는 잉여적인 행위와 그 시간이 포함된 개념으로 '일'을 사용한다. 한편, 아렌트는 일을 세속적인 것으로, 노동을 끝이 없고 사라지는 것으로 규정한다. 따라서 윌슨과 아렌트가 구별하는 두 용어 사이의 내용적 차이는 유사하지만, 각각을 지칭하는 단어는 서로 반대다.—옮긴이

161 Hannah Arendt, *The Human Condition*, University of Chicago Press, 1958, p. 167.

162 유켈리스는 이후 쓰레기 수거의 세계를 조사하는 프로젝트인 〈청소의 손길〉 (1978–1980)을 진행했다. 이 프로젝트에서 그는 팔천오백 명의 뉴욕 시 환경 미화원과 악수를 하고 감사의 마음을 전했다.

163 Griselda Pollock and Rozsika Parker, *Old Mistresses: Women, Art, and Ideology*, Pantheon Books, 1981; Rozsika Parker, *The Subversive Stitch: Embroidery and the Making of the Feminine*, New Women's Press, 1984. 본 저서가 다루는 페미니즘 역사는 풍부할 뿐만 아니라 중요하다. 공예와 관련해 여기에 제시된 충격적인 작품에는 주디 시카고의 〈디너 파티〉(1974–1979)가 포함된다. 이 작품의 지속적인 중요성에 대해서 더 많은 정보는 다음을 참조. Amelia Jones, ed., *Sexual Politics: Judy Chicago's Dinner Party in Feminist Art History*, UCLA, Armand Hammer Museum of Art and Cultural Center/University of California press, 1996.

164 Patricia Mainardi, "Quilts: The Great American Art." *Feminist Art Journal* 2, Winter 1973, pp. 1, 18–23.

165 Faith Wilding, "Monstrous Domesticity," *M/E/A/N/I/N/G: An Anthology of Artists' Writings, Theory, and Criticism*, ed. Susan Bee and Mira Schor, Duke University Press, 2000, pp. 87–104. 더 자세히는 다음을 참조. Arlene Raven, "Womanhouse," *The Power of Feminist Art: The American Movement of the 1970s, History and Impact*, ed. Norma Broude and Mary D. Garrard, Harry N. Abrams, 1994, pp. 48–65.

166 Lucy Lippard, "Fragments," *From the Center: Feminist Essays on Women's Art*, E. P. Dutton, 1976, p. 63.

167 Elissa Auther, *String, Felt, Thread and the Hierarchy of Art and Craft in American Art, 1960–1980*, University of Minnesota Press, 2009.

168 Lucy Lippard, *Eva Hesse*, New York University Press, 1976, p. 209.

169 Lucy Lippard, "Household Images in Art," *Ms.*, March 1973. 다음의 출판물에 다시 게재됨. Lucy Lippard, *From the Center: Feminist Essays on Women's Art*, E. P. Dutton, 1976, pp. 56–59.

170 Lucy Lippard, "Making Something from Nothing (Towards a Definition of Women's 'Hobby Art')," *Heresies*, no. 4 ("Women's Traditional Arts and the Politics of Aesthetics"), Winter 1978, p. 65.

171 Roundtable discussion, "What Is Female Imagery?" *Ms.*, May 1975, pp. 23–29.

172 대화 형식의 글쓰기는 다음을 참조. Lucy Lippard, "Six," *Studio International* 183, February 1974, pp. 18–21; "What, Then, Is the Relationship between Art and Politics?," *Get the Message? A Decade of Art for Social Change*, E. P. Dutton, 1984, pp. 30–36.

173 Lucy Lippard and Candace Hill-Montgomery, "Working Women/Working Artists/Working Together," *Women's Art Journal* 3, Spring-Summer 1982, pp. 19–20. 이외에도 일하는 여성과 함께한 프로젝트의 사례는 많다. 메리 켈리와 영국 페미니스트 미술인들은 1973년에서 1975년 사이 여성 공장 노동자들이 가정에서 무임금으로 수행했던 노동의 연대기를 수집하는 등, 이들과 협업해 작품을 제작했다. Margaret Harrison, Kay Hunt, and Mary Kelly, *Women and Work: A Document on the Division of Labor in Industry*, South London Art Gallery, 1975. 리파드는 또한 페미니즘의 맥락이 아니더라도 다수의 노조와 관련한 프로젝트를 기획했는데, 그 예로 1984년 뉴욕의 1199지구 문화센터에서 제리 컨스(Jerry Kearns)와 함께 기획한 빵과 장미(Bread and Roses)를 위한 프로젝트 '노조와 함께 일하는 미술인들: 유니언 메이드(Artists Working with Unions: Union Made)'가 있다.

174 Nicolas Bourriaud, *Esthétique relationelle*, Les presses du réel, 1998(English ed., *Relational Aesthetics*, 2002); 데이비드 메이시(David Macey)가 번역한 버전은 다음에 실렸다. Claire Bishop, ed., *Participation: Documents of Contemporary Art*, MIT Press, 2006, p. 160.

175 Lucy Lippard, preface to *Six Years: The Dematerialization of the Art Object, 1966–1972*, University of California Press, 1997, pp. 8–9.

176 내가 이 책에서 강조하는 남미 여행의 의의와 리파드가 비평을 실천하는 동안 스스로 강조했던 남미 여행의 의의는 다르다. 그의 의견을 존중하지만 그럼에도 불구하고 아르헨티나 여행의 잠재적인 영향력에 대해 해석적 견해를 덧붙이고자 한다.

5. 한스 하케의 서류작업

1 Jack Burnham, "Note on Art and Information Processing," *Software: Information Technology. Its Meaning for Art*, exh. cat., Jewish Museum of Art, 1970.

2 2004년 10월 1일 로스앤젤레스에서 다비드 라멜라스와의 대화.

3 Roberto Jacoby, "Message in the Di Tella." 「경험 68(Experiencias 68)」 전시에서 배포된 전단지, 로베르토 자코비 소장, 줄리아 브라이언 윌슨 번역.

4 아방가르드(avant-garde)의 사전적 의미가 전위부대, 전초병이라는 점에 주목한다면, 아방가르드 예술은 기존 미학과 전통, 제도에 대해 반동적으로 취하는, 실험적이자 혁신적인 자세라고 이해할 수 있다. 이 책이 다루는 1960년대 미국 미술의 경향에서는 예술이 현실에 대한 확인이자 부정이며 변증법에 따라 발전된다는 마르쿠제에서 시작되고 페터 뷔르거에 의해 완성된 아방가르드 이론(1974)의 영향을 많이 받았다. 뷔르거는 이 시기를 네오아방가르드 시기로 구분하는데, 칼 안드레가 로드첸코의 형식을 계승한 측면뿐 아니라 내용 면에서도 창작을 벽돌공의 노동과 동일시하거나 벽돌이라는 재료를 들여와 예술을 삶 한가운데에 위치시킨 경우는 가장 극명한 사례라 하겠다. 하지만 이 책이 증명하듯이 네오아방가르드는 예술 생산과 관련해 너무나 복잡한 요소들과 맞물려 있었고 다시 저작권자, 자율성에 근거한 예술가(엘리트)의 위상을 유지하는 것으로 되돌아갔다. 이러한 맥락에서 자코비는 아방가르드 예술의 모순(또는 안일한 태도)을 비판함으로써 예술의 사회참여를 강조하고 있다.—옮긴이

5 Hans Haacke et al., *Framing and Being Framed: 7 Works, 1970–1975*, Press of the Nova Scotia College of Art and Design, 1975. 하케를 다룬 글은 풍부하고도 광범위한데, 다음과 같다. Rosalyn Deutsche, "Property Values: Hans Haacke, Real Estate, and the Museum," *Evictions: Art and Spatial Politics*, MIT Press, 1996, pp. 159–194; Brian Wallis, ed., *Hans Haacke: Unfinished Business*, New Museum, 1986. 그리고 벤자민 부클로의 수많은 에세이가 있다. 특히 다음을 참조. Benjamin Buchloh, "Hans Haacke: Memory and Institutional Reason," *Art in America* 76, February 1988. 다음의 출판물에 다시 게재됨. Benjamin Buchloh, *Neo-Avant Garde and Culture Industry*, MIT Press, 2000, pp. 203–241. (이후 페이지 인용 또한 이 책

을 참고.); Matthias Flügge and Robert Fleck, eds., *Hans Haacke: For Real, Works, 1959–2006*, Richter, 2007.

6 Michael Hardt, "Immaterial Labor and Artistic Production," *Rethinking Marxism* 17, April 2005, pp. 175–177; Marina Vishmidt and Melanie Gilligan, eds., *Immaterial Labour: Work, Research and Art*, Black Dog Press, 2005; Maurizio Lazzarato, "Immaterial Labor," *Radical Thought in Italy: A Potential Politics*, ed. Paolo Virno and Michael Hardt, University of Minnesota Press, 2006. 또한 이 개념은 미술 생산의 영역에서 확장되고 개정되기도 했다. Sabeth Buchmann, "Under the Sign of Labor," *Art after Conceptual Art*, ed. Alexander Alberro and Sabeth Buchmann, MIT Press, 2006, pp. 179–195; "The Spaces of a Cultural Question: An E-Mail Interview with Brian Holmes," 2004, www.republicart.net/disc/precariat/holmes-osten01_en.htm; John Roberts, *The Intangibilities of Form: Skill and Deskilling in Art after the Readymade*, Verso, 2007.

7 Jack Burnham, "Systems Esthetics," *Artforum* 7, September 1968, pp. 30–35; "Real Time Systems," *Artforum* 8, September 1969, pp. 49–55. (시스템 아트는 자연계, 사회적 체계와 더불어 예술계 자체의 사회적 징후를 반영하는 예술로, 시스템이론 및 사이버네틱스의 영향을 받았다.—옮긴이)

8 Pamela Lee, *Chronophobia: On Time in the Art of the 1960s*, MIT Press, 2004, p. 62.

9 사이버네틱스는 생명체와 기계의 작동이 모두 계산 가능하다는 출발점을 가진 연구로, 인공두뇌학의 가능성을 열었다. 생명체, 기계, 조직화(일반체계이론)에서 혹은 이들의 조합이 어떻게 소통과 제어를 통해 '작동'하고 결과적으로 실재를 산출하는지를 연구한다. 이때 작동은 관찰에 근거한 소통이 매개하는데, 즉 메시지에 얽힌 정보를 받은 뒤 정보에 되먹임을 실행하는 관찰 메커니즘이다. 사이버네틱스는 인지적 발제론, 구성주의, 생태학, 인공지능, 복잡계 이론, 정보이론, 조직학, 사회적 체계이론 등의 발전을 견인했다.—옮긴이

10 이와 관련해 자베트 부흐만(Sabeth Buchmann)의 글, 「시스템에 근거한 예술에서 생명정치적 예술실천까지(From Systems-Oriented Art to Biopolitical Art Practice)」가 테이트모던에서 2005년 9월 17일 열린 '열린-시스템: 1970년대 미술 다시 생각하기(Open Systems: Rethinking Art c. 1970)'라는 제목의 학회에서 발표되었다.

11 Jeanne Siegel, "An Interview with Hans Haacke," *Arts Magazine*, May 1971, p. 19.

12 Carl Andre, Hans Haacke, Jean Perreault, and Cindy Nemser, "The Role of the Artist in Today's Society," *Art Journal* 43, Summer 1975, pp. 327–328. 이 글은 오벌린대학 앨런 기념관에서 1973년 4월 29일 열린 '오늘날의 사회에서 예술가의 역할(The Role of the Artist in Today's Society)' 심포지엄에서 발표되었다. 하케는 이 시기에 작성된 계약서를 지금까지 사용하는 몇 안 되는 미술인 중 한명이다. 다음

을 참조. Roberta Smith, "When Artists Seek Royalties on Their Resales," *New York Times*, May 31, 1987, H29–30.

13 AWC, "Program for Change," AWC file, MoMA Archives.

14 Hans Haacke, "Museums: Managers of Consciousness," Brian Wallis, ed., *Hans Haacke: Unfinished Business*, New Museum, 1986, pp. 60–72.

15 Yves-Alain Bois, Douglas Crimp, and Rosalind Krauss, "A Conversation with Hans Haacke," *October* 30, Fall 1984, p. 47.

16 Rosalyn Deutsche, "Property Values: Hans Haacke, Real Estate, and the Museum," *Evictions: Art and Spatial Politics*, MIT Press, 1996; Benjamin Buchloh, "Hans Haacke: Memory and Institutional Reason," *Neo-Avant Garde and Culture Industry*, MIT Press, 2000.

17 Benjamin Buchloh, "Hans Haacke: From Factographic Sculpture to Counter-Monument," Matthias Flügge and Robert Fleck, eds., *Hans Haacke: For Real, Works, 1959–2006*, Richter, 2007, pp. 42–59.

18 Benjamin Buchloh, "Hans Haacke: Memory and Institutional Reason," *Neo-Avant Garde and Culture Industry*, MIT Press, 2000, p. 211.

19 존 하트필드(1891–1968)는 베를린 다다 그룹에 속했던 미술인이며, 정치적 포토몽타주 작품으로 유명하다.—옮긴이

20 Kirsi Peltomäki, "Affect and Spectatorial Agency: Viewing Institutional Critique in the 1970s," *Art Journal* 66, Winter 2007, pp. 37–51.

21 그는 1969년에 여론조사를 하고자 했으나 소프트웨어가 오작동하는 바람에 완성된 도표는 1971년이 되어서야 처음 선보이게 되었다. Brian Wallis, ed., *Hans Haacke: Unfinished Business*, New Museum, 1986, pp. 83–85.

22 Pierre Bourdieu and Alain Darbel, *The Love of Art: European Art Museums and Their Public*, trans. Caroline Beatty and Nick Merriman, Stanford University Press, 1994. 원본은 다음. Pierre Bourdieu et Alain Darbel, *L'amour de l'art, les musées d'art européens et leur public*, Editions de minuit, 1966. 하케가 부르디외를 접한 것은 1970년대 초 『상징적 폭력 이론의 기초』와 『상징적 형식의 사회학에 관하여』의 독일어판을 통해서였다고 한다. 다음을 참조. Molly Nesbit, *Hans Haacke*, Phaidon Press, 2004, p. 8.

23 Pierre Bourdieu and Alain Darbel, 위의 책. pp. 71.

24 Pierre Bourdieu, *The Field of Cultural Production*, ed. Randal Johnson, Columbia University Press, 1993, p. 37.

25 Pierre Bourdieu and Hans Haacke, *Free Exchange*, trans. Randal Johnson and Hans Haacke, Stanford University Press, 1995. 원본은 다음. Pierre Bourdieu et Hans Haacke, *Libre-échange*, Le seuil/Les presses du réel, 1994.

26 Pierre Bourdieu and Alain Darbel, *The Love of Art: European Art Museums and Their Public*, trans. Caroline Beatty and Nick Merriman, Stanford University Press, 1994, p. 113.

27 Rosalyn Deutsche, "The Art of Not Being Governed Quite So Much," Matthias Flügge and Robert Fleck, eds., *Hans Haacke: For Real, Works, 1959–2006*, Richter, 2007, p. 69.

28 Jeanne Siegel, "An Interview with Hans Haacke," *Arts Magazine*, May 1971, p. 20.

29 Lucy Lippard and John Chandler, "The Dematerialization of Art," *Art International* 12, February 1968, pp. 31–36.

30 Jeanne Siegel, "An Interview with Hans Haacke," *Arts Magazine*, May 1971, p. 21.

31 Herbert Marcuse, *Counterrevolution and Revolt*, Beacon Press, 1972, p. 55.

32 Paul Osterman et al., *Working in America: A Blueprint for the New Labor Market*, MIT Press, 2003.

33 Benjamin Buchloh, "Conceptual Art, 1962–1969: From the Aesthetic of Administration to the Critique of Institutions," *L'art Conceptuel: Une perspective*, ed. Claude Gurtz, Musée d'art moderne de la ville de Paris, 1989, pp. 25–53. 다음의 출판물에 다시 게재됨. *October* 55, Winter 1990, pp. 105–143.

34 Howard Junker, "Idea as Art," *Newsweek*, August 11, 1969, p. 81.

35 Sol LeWitt, "Serial Project #1," *Aspen Magazine*, no. 5–6, 1967, n. p.

36 이에이티에 관해서는 다음을 참조. Pamela Lee, *Chronophobia: On Time in the Art of the 1960s*, MIT Press, 2004; Anne Collins Goodyear, "The Relationship of Art to Science and Technology in the United States, 1957–1971: Five Case Studies," Ph. D. diss., University of Texas, 2002.

37 John A. Walker, "APG: The Individual and the Organization," *Studio International* 185, April 1976, p. 160.

38 우르줄라 마이어가 1969년 12월 진행한 루시 리파드 인터뷰의 초안으로, 요약본이 다음에 실려 있다. Lucy Lippard, *Six Years: The Dematerialization of the Art Object, 1966–1972*, University of California Press, 1997, "Concept Art" file, Lucy Lippard Papers, AAA, p. 14.

39 Peter Eleey, "Context Is Half the Work," *Frieze*, November–December 2007, pp. 154–159.

40 다음에 실린 한스 하케의 연설문. AWC, *An Open Hearing on the Subject: What Should Be the Program of the Art Workers Regarding Museum Reform and to Establish the Program of an Open Art Workers Coalition*, AWC, 1970, pp. 46–47.

41 관련 행사들의 연대기는 다음에 나온다. Benny Andrews, "Benny Andrews' Journal: A Black Artist's View of Artistic and Political Activism, 1963–1973," Mary Schmidt

Campbell, *Tradition and Conflict: Images of a Turbulent Decade, 1963–1973*, Studio Museum in Harlem, 1985, pp. 68–73.

42 다양한 목적으로 '지역공동체'가 조성되지만 어떻게 해서 좀처럼 설득력있게 서술되지 않는가를 예리하게 검토한 연구는 다음을 참조. Miwon Kwon, *One Place after Another: Site Specific Art and Locational Identity*, MIT Press, 2002.

43 바리오박물관의 역사에 대해서는 다음을 참조. Fatima Bercht and Deborah Cullen, eds., *Voces y visiones: Highlights from El Museo del Barrio's Permanent Collection*, Museo del Barrio, 2003.

44 루시 리파드의 노바스코샤미술대학 강연 '비물질화 또는 비대상 미술을 향해'. 타자기로 작성된 녹취록 p. 13. Lucy Lippard Papers, AAA.

45 Alan Moore, "Collectivities: Protest, Counterculture, and Political Postmodernism in New York City Artists' Organizations, 1969–1985," Ph. D. diss., City University of New York, 2000. 여기서 무어는 게릴라예술행동그룹의 포토저널리즘을 논의했다. 게릴라예술행동그룹에 대한 더 자세한 연구는 다음을 참조. Bradford Martin, *The Theater Is in the Streets: Politics and Public Performance in Sixties America*, University of Massachusetts Press, 2004.

46 GAAG, *GAAG, the Guerrilla Art Action Group, 1969–76: A Selection*, Printed Matter, 1978, n. p.

47 존 헨드릭스와의 2002년 10월 인터뷰.

48 GAAG, "Communiqué," *GAAG, the Guerrilla Art Action Group, 1969–76: A Selection*, Printed Matter, 1978, n. p. 같은 시기에 기획된 연극적 반전 행사에 관한 정보는 다음을 참조. Norma M. Alter, *Vietnam Protest Theater: The Televised War on Stage*, Indiana University Press, 1996.

49 Yves-Alain Bois, Douglas Crimp, and Rosalind Krauss, "A Conversation with Hans Haacke," *October* 30, Fall 1984, p. 47.

50 칼 안드레의 작업에 사용된 마그네슘 타일과 다우케미컬과의 관계 때문에, 나는 하케에게도 이 작품의 마그네슘을 어디서 구했는지 물어보았지만 '커넬가의 화방'에서 구했다는 사실 이외에는 기억하는 바가 없었다. 한스 하케와의 2003년 10월 27일 전화 인터뷰.

51 Jeanne Siegel, "Carl Andre: Artworker," *Artwords: Discourse on the 60s and 70s*, De Capo, 1985, p. 132.

52 한스 하케와의 2007년 4월 21일 전화 인터뷰. 또한 다음을 참조. Tim Griffin, "Historical Survey: An Interview with Hans Haacke," *Artforum* 43, September 2004.

53 Hans Haacke, "Proposal," *Information*, ed. Kynaston McShine, Museum of Modern Art, 1970, p. 57.

54 John Hightower, interview by Sharon Zane, April 1996, transcript, MoMA Oral His-

tory Project, MoMA Archives, p. 60.

55 John Hightower to Gov. Nelson Rockefeller, July 2, 1970, John Hightower Papers, MoMA Archives. 록펠러는 하이타워가 관장직을 맡았던 이 년이라는 짧은 임기 동안을 좋게 기억하지 않는다. 데이비드 록펠러는 "1970년 어느 전시에서는 관객이 리넨 커튼 뒤로 들어가 성교를 하도록 초대되었다는 등, 근거 없는 이야기를 늘어놓으면서 미술관이 반전 행동주의와 성 해방의 포럼으로 바뀌었다"고 비판했다. Kelly Devine Thomas, "From Little Men in Red Coats to 'Boy with a Red Vest,'" ARTNews, April 2003, pp. 118–119에서 재인용.

56 Herbert Marcuse, "Repressive Tolerance," A Critique of Pure Tolerance, ed. Robert Paul Wolff, Barrington Moore Jr., and Herbert Marcuse, Beacon Press, 1969, pp. 95–137.

57 푸코의 통치성이 발현되는 미술관의 사례는 다음을 참조. Tony Bennett, The Birth of the Museum: History, Theory, Politics, Routledge, 1995; George Yúdice, Fredric Jameson, and Stanley Fish, eds., The Expediency of Culture: Uses of Culture in a Global Era, Duke University Press, 2003.

58 Typed statement from Hans Haacke "to all interested parties re: cancellation of Haacke one man exhibition at Guggenheim Museum," April 3, 1971, p. 2, Haacke personal papers, New York.

59 "Asking the Right Questions," Science News, July 11, 1970, p. 31.

60 Jeanne Siegel, "An Interview with Hans Haacke," Arts Magazine, May 1971, p. 19.

61 Hilton Kramer, "The National Gallery Is Growing: Risks and Promises," New York Times, June 9, 1974, p. 137.

62 「정보」전시에 관해 이루어졌던 지적인 토론은 다음을 참조. Eve Meltzer, "The Dream of the Information World," Oxford Art Journal 29, no. 1, 2006, pp. 115–135.

63 Hilton Kramer, "Miracles,' Information,' Recommended Reading," New York Times, July 11, 1970, p. D19.

64 Gregory Battcock, "Informative Exhibition at the Museum of Modern Art," Arts Magazine, Summer 1970, pp. 24–27.

65 위의 글, p. 27. 주석에서 배트콕은 다음의 책을 인용한다. R. W. Mark, The Meaning of Marcuse, Ballantine Books, 1970.

66 Herbert Marcuse, Counterrevolution and Revolt, Beacon Press, 1972, p. 93.

67 Gregory Battcock, "Art in the Service of the Left?" Idea Art, E. P. Dutton, 1973, pp. 18–29.

68 Lil Picard, "Teach Art Action," East Village Other, June 16, 1970, p. 1.

69 AWC, Documents 1, AWC, 1970, p. 1에 삽입된 전단지.

70 개념미술과 권력, 정치적 효능의 관계는 다음을 참조. Blake Stimson, "Conceptual Art and Conceptual Waste," Discourse 24, Spring 2002, pp. 121–151.

71 Cindy Nemser, "A Revolution of Artists," *Art Journal* 37, Fall 1969, p. 44.

72 Joseph Kosuth, "1975," *Fox*, no. 2, 1975, p. 94.

73 Kynaston McShine, "Essay," *Information*, ed. Kynaston McShine, MoMa, 1970, p. 139.

74 웨더맨은 1968년 설립된 혁명가 그룹으로, 이름은 밥 딜런의 노래인 「지하실에서 젖는 향수(Subterranean Homesick Blues)」의 가사에서 왔다. 무장투쟁을 주장하던 이들은 더스틴 호프먼의 옆집에서 폭탄을 만들다 실수로 폭탄이 터져 일부가 사망했고, 일부는 법을 피해 도망 다니다 은행 강도를 저지르는 도중에 체포되었다. ―옮긴이

75 1960년대 캘리포니아에서 활동한 맨슨 패밀리라는 인종차별주의적 컬트 공동체의 지도자이다. 아홉 명에 대한 살인을 사주하거나 개입했으며, 2017년 팔십삼 세의 나이로 교도소에서 사망했다. ―옮긴이

76 1967년에 일어난 베트남전쟁을 반대하는 시위로, 약 십만 명이 링컨 기념비에서 펜타곤으로 행진하고 군인들과 충돌했던 반전운동의 상징적 사건. ―옮긴이

77 Lucy Lippard, "The Dilemma," *Get the Message? A Decade of Art for Social Change*, E. P. Dutton, 1984, p. 29.

78 Michael Arlen, *Living-Room War*, Viking Press, 1969.

79 Kynaston McShine, "Essay," *Information*, ed. Kynaston McShine, MoMa, 1970, p. 138.

80 Paul Blumberg, *Industrial Democracy: The Sociology of Participation*, Constable, 1968.

81 Harry Braverman, *Labor and Monopoly Capital: The Degradation of Work in the Twentieth Century*, Monthly Review Press, 1974, p. 24.

82 David Jenkins, "Democracy in the Factory," *Work or Labor*, ed. Leon Stein, Arno Press, 1977, pp. 78–83. '산업에서의 민주주의'를 위해 노동자들과 의사 결정권을 공유하는 움직임의 연대기는 다음을 참조. Paul Blumberg, *Industrial Democracy: The Sociology of Participation*, Constable, 1968.

83 Barbara Rose, "The Problems of Criticism VI, Politics of Art III," *Artforum* 7, May 1969, pp. 46–51.

84 Jack Burnham, "Steps in the Formation of Real-Time Political Art," Haacke et al., *Framing and Being Framed: 7 Works, 1970–1975*, Press of the Nova Scotia College of Art and Design, 1975, p. 131에서 재인용.

85 John Murphy, "Patron's Statement for *When Attitudes Become Form: Works, Processes, Situations*," 1969. 다음의 출판물에 다시 게재됨. *Conceptual Art: A Critical Anthology*, ed. Alexander Alberro and Blake Stimson, MIT Press, 2000, pp. 126–127.

86 기 윌리엄스가 편집자에게 보낸 편지. *Artforum* 7, February 1969, pp. 4–6.

87 Betty Chamberlain, *The Artist's Guide to His Market*, Watson-Guptill, 1970, p. 91.

88 하케와의 2007년 4월 21일 인터뷰. 이와 관련된 스케치나 도안은 없는데, 하케는 이러한 작업의 파생물들이 상품화되는 것을 두려워했다.

89 Robert McFadden, "Guggenheim Aide Ousted in Dispute," *New York Times*, April 27, 1971, p. 12.

90 Rosalyn Deutsche, "Property Values: Hans Haacke, Real Estate, and the Museum," *Evictions: Art and Spatial Politics*, MIT Press, 1996, pp. 159–194; Fredric Jameson, "Hans Haacke and the Cultural Logic of Postmodernism," Brian Wallis, ed., *Hans Haacke: Unfinished Business*, New Museum, 1986, pp. 38–51.

91 Grace Glueck, "A Kind of Public Service," *Hans Haacke: Bodenlos/Bottomless*, ed. Walter Grasskamp et al., Edition Cantz, 1993, p. 71.

92 하케와의 2007년 4월 21일 인터뷰.

93 Jack Burnham, "A Clarification of Social Reality," *Hans Haacke: Recent Work*, Renaissance Society, 1979, p. 4에서 재인용.

94 Thomas Messer, "Guest Editorial," *Arts Magazine*, Summer 1971, p. 5.

95 Fredric Jameson, "Hans Haacke and the Cultural Logic of Postmodernism," Brian Wallis, ed., *Hans Haacke: Unfinished Business*, New Museum, 1986, p. 46.

96 Hans Haacke, "Statement on Cancellation," April 3, 1971, Haacke personal files, New York.

97 Karin Thomas, "Interview with Hans Haacke," *Kunst-Praxis Heute*, DuMont Schauberg, 1972, p. 102.

98 Leo Steinberg, "Some of Hans Haacke's Works Considered as Fine Art," Brian Wallis, ed., *Hans Haacke: Unfinished Business*, New Museum, 1986, p. 16. 이 글에서 스타인 버그는 〈샤폴스키〉 작업이 '어두컴컴'하다고 언급하며, 그 기저에 반유대주의 가 깔려 있는 것인지 의심된다고 했다.

99 Joseph Kosuth, *The Sixth Investigation 1969, Proposition 14*, Gerd De Vries/Paul Maenz, 1971, n. p.

100 아상블라주는 '조합한다'는 사전적 의미에서 볼 수 있듯이 다양한 재료를 예술 에 들여와 조합하는 기법이다. 전통적인 물감이나 찰흙과 같은 재료가 아닌 미 술 외적인 재료를 예술 평면에 들여오는 것은 피카소, 브라크(G. Braque)의 콜 라주에서 처음 소개되었다. 아상블라주는 이와 대조적으로 입체적인 특징을 가진다. —옮긴이

101 Benjamin Buchloh, "Hans Haacke: Memory and Institutional Reason," *Neo-Avant Garde and Culture Industry*, MIT Press, 2000, p. 211.

102 Mark Godfrey, "From Box to Street and Back Again: An Inadequate Descriptive System for the Seventies," *Open Systems, Rethinking Art c. 1970*, ed. Donna De Salvo, Tate Gallery, 2005, p. 36.

103 Briony Fer, *The Infinite Line: Re-Making Art after Modernism*, Yale University Press, 2004..

104 "Petition to Censure Director Thomas Messer," Box 11/19, Haacke file, Lucy Lippard Papers, AAA. 뉴욕에 있는 하케의 개인 아카이브를 비롯해 이 파일에는 또한 사실이 적힌 서류, 스크랩, 편지 등이 포함되었다.

105 한스 하케와의 2003년 10월 23일 전화 인터뷰.

106 "Metropolitan Is Host to Antagonists," *New York Times*, October 21, 1970, p. 38.

107 알렉스 그로스가 2007년 12월 12일 보낸 메일.

108 "Metropolitan Is Host to Antagonists," *New York Times*, October 21, 1970, p. 38.

109 Jack Burnham, "Art and Technology: The Panacea That Failed," *Myths of Information: Technology and Postindustrial Culture*, ed. Kathleen Woodward, Coda Press, 1980. 다음의 출판물에 다시 게재됨. *Video Culture*, ed. John Hanhardt, Visual Studies Workshop Press, 1986, pp. 232–248.

110 Walter Grasskamp, "Real Time: The Work of Hans Haacke," Walter Grasskamp et al., *Hans Haacke*, Phaidon Press, 2004, p. 42.

111 Carl Andre, Hans Haacke, Jean Perreault, and Cindy Nemser, "The Role of the Artist in Today's Society," *Art Journal* 43, Summer 1975, pp. 327–331.

112 위의 글, p. 328.

나가며

1 Martha Rosler, "The 2006 Whitney Biennial," *Artforum* 44, May 2006, p. 285.

2 Daniel Birnbaum, "The 2006 Whitney Biennial," *Artforum* 44, May 2006, p. 283.

3 Kirsten Forkert, "Art Workers' Coalition (Revisited)," *Journal of Aesthetics and Protest* 5, Fall 2007, p. 94.

4 미술노동자와광의경제의 선언문 'wo/manifesto'를 다음 사이트에서 참조. www. wageforwork.com. 〔선언문의 제목은 '여성(woman)'과 '선언문(manifesto)'이 결합된 용어로, 여성주의자의 선언을 의미한다. 미술노동자와광의경제(WAGE) 가 여성만을 위한 단체는 아니지만, 약자에 대한 임금(wage)의 차별된 보상 문제 해결을 추구하는 활동은 여성주의에서 시작되었다는 점에서 그 뿌리를 여성주의에 두고 있다.—옮긴이〕

5 Goran Dordević, "The International Strike of Artists?" Berlin, Museum für [Sub]Kultur, 1979, n. p., Art Strike files, MoMA Archives. 이와 유사한 사례로 구스타프 메츠거(Gustav Metzger) 또한 1977년에서 1980년 사이 미술파업을 요청했고, 미국과 영국의 무정부주의자들이 1990년에서 1993년까지 '미술인과 미술인들의 생산물을 상품으로부터 해방'하기 위한 미술파업을 진행했다. 이들은 '모든 문화 노동자들은 자신의 도구를 내려놓고 자신의 작업물을 만들거나, 배포, 판매, 전시 혹은 논의하는 일을 중단'하자고 요청했다. 다음을 참조. Rachel Kaplan,

"Adding More Fuel to the Art Strike Fire," *Coming Up!* January 1989, p. 29. 이러한 파업들은 대규모 시위 전략으로서 관심을 받진 못했다.

6 다음의 글에 인용된 1979년 3월 21일자 엽서. Goran Dordević, 위의 글.

7 Julie Ault, "For the Record," *Alternative Art, New York, 1965-1985*, ed. Julie Ault, University of Minnesota Press, 2002, p. 5.

8 Lucy Lippard, "No Regrets," *Art in America* 95, June 2007, p. 75. 이 글은 뉴욕현대미술관이 개최한 심포지엄 「여성주의의 미래(The Feminist Future)」(2007. 1. 26-27)에서 발표된 기조연설문을 고친 것이다. 더 정확하게 말하자면, 리파드는 자신을 '복귀 중인, 후기 페미니스트 미술노동자'로 지칭하면서 미술노동자와 거리를 두고 있다.

9 Lawrence Alloway, "Museums and Unionization," *Artforum* 13, February 1975, p. 4.

10 Lucy Lippard, "Biting the Hand: Artists and Museums in New York since 1969," *Alternative Art, New York, 1965-1985*, ed. Julie Ault, University of Minnesota Press, 2002, p. 91.

11 창작자가 자신의 창작물에 대해 일정한 조건 하에 모든 이에게 이용을 허락하는 규약을 의미한다. 이때 커먼즈는 직역하면 '공통적인 것', 의역하면 '누구에게나 속하는 것'이다. 커먼즈의 규약을 따르겠다고 표시한 창작물은 원저작자 표기, 비영리 사용, 변형 금지의 조건 아래에서는 누구에게나 공유된다. 이에 대해 변주된 협약도 존재하는데, 예를 들어 이차 저작물도 공유해야 한다는 조건이 덧붙여지기도 한다.—옮긴이

12 Gregory Sholette, *Dark Matter: Radical Social Production and the Missing Mass of the Contemporary Art World*, Pluto Press, 2009.

13 Lane Relyea, "Your Art World: Or, the Limits of Connectivity," *Afterall* 14, Autumn-Winter 2006, pp. 3-8.

14 Irving Sandler, *American Art of the 1960s*, Harper and Row, 1988, p. 82.

15 Sabeth Buchmann, "Info-Work and Service Work," trans. Jamie Owen Daniel, *October* 71, Winter 1995, pp. 103-108.

16 1999년 샌프란시스코 예르바부에나예술센터(Yerba Buena Center for the Arts)에서 발표한 글이 다음에 실렸다. Andrew Ross, "Mental Labor," *No-Collar: The Humane Workplace and Its Hidden Costs*, Temple University Press, 2004.

17 Brian Holmes, "The Flexible Personality: For a New Cultural Critique," *Hieroglyphs of the Future*, Arkzin Press, 2003, p. 117; Paolo Virno, *A Grammar of the Multitude*, trans. Isabella Bertoletti, James Cascaito, and Andrea Casson, Semiotext[e], 2004.

18 미술노동자연합과 서비스로서의 미술에 대한 안드레아 프레이저의 글은 다음을 참고. Andrea Fraser, *Museum Highlights: The Writings of Andrea Fraser*, ed. Alex Alberro, MIT Press, 2005.

19 Lucy Lippard, "No Regrets," *Art in America* 95, June 2007, p. 87에서 재인용. 이 작업
 은 2007년 베네치아비엔날레에 포함된, 인터넷을 기반으로 한 설치 작업인 린
 의 〈탈파업〉에서 패러디되었다.

20 GAAG, "Action Number 4," *GAAG, the Guerrilla Art Action Group, 1969–76: A Selec-
 tion*, Printed Matter, 1978, n. p.

21 GAAG, "Manifesto for the Guerrilla Art Action Group," (1969), *GAAG, the Guerrilla
 Art Action Group, 1969–76: A Selection*, Printed Matter, 1978, n. p.

22 롱아일랜드의 그린포트에서 포피 존슨과의 2001년 10월 8일 인터뷰..

23 GAAG, "Action Number 4," *GAAG, the Guerrilla Art Action Group, 1969–76: A Selec-
 tion*, Printed Matter, 1978, n. p.

도판 목록

옮긴이의 말
미술에서의 일, 작업, 노동

한국이나 저자의 나라인 미국이나 미술인의 노동자적 위상에 대해 논란이 많다. 미술과 노동과의 관계가 궁금했던 나는 관련된 책들을 찾아 읽던 중, 줄리아 브라이언 윌슨의 책을 접하고 많은 답을 찾을 수 있었다. 그는 시곗바늘을 1960년대 말로 돌려, 자신들을 노동자라 명명했고 미술파업을 조직했으며 미술인들의 권리 문제를 논의했던 미술노동자연합에 주목했다. 그는 미술노동자연합원들이 레디메이드, 프로세스 아트, 미술 안에서의 여성의 노동, 관계 미학, 개념미술 등을 실천하면서 마주쳐야 했던 상황을 분석해 미술인의 노동자적 위상과 관련된 논쟁의 기원과 그들의 딜레마를 보여주었다. 이 책을 한국의 독자에게 소개할 수 있다는 사실이 기쁘기 그지없다.

하지만 책의 번역을 마무리하는 지금도 고민되는 부분이 있다. 영어로는 'work'가 일, 작업, 작품, 심지어는 노동(labor)까지 함의하기 때문에 저자는 문장에 따라 중의적인 특성을 맘껏 누릴 수 있어도 이를 한국어로 번역할 때에는 그중 하나만을 선택해야 하고 결과적으로 번역의 의미를 좁힌다는 점이다. 단어 선택의 문제는 단지 번역의 정확성에만 국한되는 문제가 아니다. 언어라는 것은 수학의 공리나 명제와는 달라서 그 자체로 옳은가에 따라 정착되지 않고 발화자와

수용자에 의해서 선택된다. 수용자가 선택해 살아남는 단어는 현실에 적용되고, 더 나아가 현실을 구성한다. 따라서 언어의 선택은 우리 미래의 문제이기도 하지만 언어는 진화의 원칙에 따르기 때문에 발화자는 가능한 한 논리정연한 기준을 제시하고 수용자의 선택을 바랄 수 있을 뿐이다. 이는 이 책의 저자가 먼저 네 명의 미술인이 어떤 행위들로 자신의 'work'를 구성했는가를 잘게 쪼갠 뒤, 그것의 정치 및 사회적인 영향 관계를 파헤쳐 독자에게 미술노동자라는 용어를 고민하도록 한 것과 다르지 않다. 미술에서 일, 작업, 노동 사이의 경계를 가르는 기준이 되는 단어를 제시하고 이를 수용할지 혹은 거부할지 선택하라는 요청을 하는 것이다. 그런 점에서 번역자나 독자나 이 책을 읽는 모든 이들은 누구든 현실에서 자신이 어느 용어의 편에 설 것인가를 결정하는 순간을 맞게 된다.

'미술노동자'라는 번역 용어가 선택되기까지는 여러 가지 변수가 고려되었다. 먼저 저자는 미술의 생산 과정에 포함되는 구체적인 행위가 경제 영역에서의 '노동'과 유사하거나 동일한 행위를 포함할 수 있을지라도 결과물에 노동을 초과하는 영역을 만들고 그 초과의 영역이 미술로 인정될 만한 '작업 및 작품'을 생산한다면 '일'로 구분되어야 한다고 한다. 무척 공감되는, 그리고 나의 입장과 유사한 주장이다. 저자의 주장을 반영해 'worker'를 번역할 때 '노동자' 대신 일하는 사람을 의미하는 단어를 선택했으면 좋겠다는 생각도 들었다. 노동을 초과하는 의미의 '일'이라는 글자가 포함된 단어는 '일꾼'이 있다. 하지만 일꾼이라는 단어에 내재된, 인격을 깎아내리는 뉘앙스가 걱정되었다. 그래서 현대미술에서의 관행을 따라 설치미술이나 관계 미학 같이 작품이 생산되는 과정에 주목한 용어인 '작업'이라는 단어를 넣어 '작업자'라는 단어를 제목에 사용한다면 어떨지 고민도 했다. 이는 문법상의 문제까지 해결될 것처럼 보이기도 했다. 하지만 '미술작업자'를 사용한다고 생각하자, 오늘날 한국이라는 환경에서는 노동자라는 단어가 좀더 활발한 논의를 촉발할 가능성이 커 보였다.(인권연대는 2009년경부터 노동자를 존중하지 않는 '근로'라는

단어의 사용을 폐지하고 노동을 사용하자는 캠페인을 벌였고, 결국에는 2017년 고용노동부에서 근로자 대신 '노동자'라는 표현을 쓰겠다고 밝혔다.) 무엇보다도, 미술노동자연합이 'work'라는 단어를 선택했을 때에는 미술이 현실 세계, 구체적으로는 정치, 사회, 경제로부터 독립되어야 한다는 자율성 관념을 극복하고 노동과 연대하려던 것이었음을 용어에도 반영해야 한다고 보았다. 따라서 이를 모두고려해, 미술노동자연합의 명칭과 1960년대 미술인의 자율성에 대한 도전을 함의하는 경우 노동으로 번역했다. 한편, 노동을 초과하는 맥락이 포함되는 경우 '일'이나 '작업'으로 표기했으며, 감상의 대상으로서의 미술작품을 함의하는 단어로 'work'가 사용된 경우에만 작품이라고 번역했다.

미술노동자연합이 해산한 지 오십 년이 흘렀다. 이십일세기의 미술에서 일, 작업, 노동 사이의 경계가 더욱 모호해졌다. 이러한 오늘날의 사회적 조건에서는 노동자 대신에 다른 단어가 고안, 사용될 수도 있을 것이다. 아니, 저자의 연구를 발판 삼아 새로운 맥락까지 만들 수도 있을 것이다. 이어지는 내용에 나는 저자가 다룰 수 없었던 'work'라는 단어의 한국적 용례와 더불어, 새로운 맥락과 관련된 몇 가지 화두를 소개하고자 한다.

2012년 총파업에 참여하고 '상상력에 밥을'이라는 표어 아래 모인 한국의 '미술생산자모임'은 단체의 영어 명으로 'Art Workers Gathering'이라는 단어를 사용한다. 이들과 유사한 사례로 전시 안내문을 이메일로 발송하고 이를 아카이브로 구축해 나가는 웹사이트 '네오룩'은 단체 설립 초기 한동안 '시각 이미지 생산자'라는 단어를 사용했다.[1] 생산자라는 단어는 노동보다 상대적으로나마 경제 및 계급 체계와 연결성을 강요하지 않아 계급의 문제를 우회할 수 있어 보인다. 이 두 단체가 생산자라는 단어를 사용한 데에는 베냐민(W. Benja-

[1] 네오룩 이미지올로기연구소에서 사용했던 '시각 이미지 생산자'라는 용어는 설립된 지 삼십 년 가까이 지난 지금, 단체의 웹사이트에서도 사용되지 않는다. 다음을 참조. http://neolook.net

min)의 유명한 강연록인 「생산자로서의 저자(The Author as Produc-er)」와 연관성이 있을 것이다. 여기서 베냐민은 예술작품이 생산되는 재현 체제에는 그 시대, 그 사회가 암묵적으로 인정하는 공식이 있으며 이를 경향이라고 명명했다. 그는 예술가를 작동자(operator)와 생산자로 구별했다. 베냐민에게 지배계급을 반영하는 공식이나 특정한 경향을 그대로 답습하는 것은 작동자로 행동하는 것을 의미했다. 그에게 생산자는 당대 지배계급의 경향을 구별할 줄 알고, 그러한 인식을 '초과'하는 일을 하는 사람이다. 이를 고려했을 때 베냐민의 생산자는 커다란 잠재성을 지닌 단어이기도 하지만, (아무나가 아닌) 창조자나 창작자와 같이 특별한 사람으로 해석될 수 있다. 그러할 경우 생산자라는 단어는 노동자보다 우위를 점유하는, 미술인들에게 주어졌던 특권적 지위를 답습하는 미술 전문용어로 굳어질 소지도 있다. 돌이켜 보면 리파드를 제외한 세 명의 미술인들이나 상기한 한국의 미술인들도 미술 체계의 경계를 넘지 않았다. 즉, '생산자'는 '작업자'라는 단어와 마찬가지로 미술의 경계를 설명하지도 혹은 미술노동자연합의 '미술노동자'처럼 경계를 무너뜨리고 경제활동과 손을 잡지도 못했다. 덧붙여, 미술인으로서의 특권과 결별하지 못하는 측면도 있다.

한편, 브라이언 윌슨 또한 책의 맨 앞에서 자신의 책의 더 정확한 제목은 '이 미술인들은 노동자가 아니었다'일 거라는 생각도 밝혔다. 그는 여기에 더해 이 책이 미술인들도 노동자 계급 일부로 확신해 주기를 원했던 이들로부터 오해를 샀었다고 적었다. 나 또한 그들 중 하나였다. 저자의 연구는 미술인이 노동자임을 이론적으로 밝혀 주지 않는다. 대신에 미술이 실천된 과정을 서술하면서 미술과 노동이 만나는 정황과 의미를 세밀히 이해하는 데 커다란 도움을 준다. 저자의 연구는 내게 원점으로 돌아가 한국에서의 미술인들이 노동자로 규정되고자 했던 이유가 다른 데 있었던 것은 아닌지 반성하게 했다. 미술실천이 복잡해지면서 미술에는 다양한 노동과 서비스가 더해진다. 모리스나 안드레의 작업에서 설치 노동자의 노고가 간과되었듯

이, 새로이 분화되고 생성된 노동 중에는 사회적 안전망으로 보호되지 않는 경우가 허다하다. 따라서 전부는 아니더라도, 미술실천을 하는 동안 미술이라는 이름으로 자행된 노동의 착취와 정당한 보상에 관해 고민한 결과, 한국에서는 미술생산자모임이 그리고 미국에서는 미술노동자와광의경제가 설립된 것이 아닌가 생각해 볼 필요가 있다. 이런 점에서『미술노동자』가 나로 하여금 미술과 노동을 다르게 보는 일을 가능하게 해 주었듯이, 이십일세기에 굳이 자신을 생산자라 부르며 거리로 나선 예술가들의 새로운 전략 수립을 도울지도 모르겠다.

　미술인들의 의지와는 달리 오늘날 경제와 미술의 경계는 저자가 중점적으로 연구한 1960년에서 1970년대보다 훨씬 더 모호해졌다. 정신노동과 감성 노동 등의 비물질 노동 개념을 토대로 하는 인지자본주의는 노동자, 소비자, 미술인의 구분을 두지 않는다. 대신에 소통하는 인간이거나 소비하는 인간, 따라서 사회적 그물망에 포섭되는 인간이면 누구나 이십사 시간 스스로의 정신노동을 경제 생산체계에 봉사하는 '다중'이라는 정체성을 갖게 된다. 이와 관련해 누구나 이십사 시간 경제 생산과 창조 활동을 수행하는 노동자가 된다면 그 창조적 역량을 예술 행위로 전유하지 못하리라는 법이 없다며, 조정환은 다중이 예술인간으로 탄생해야 한다는 요청을 하기도 했다.[2] 이러한 사회적 조건에서 어쩌면 우리는 미술인과 미술인이 아닌 사람을 구분하는 것이 아니라 미술과 미술이 아닌 것을 구분해야 하는지도 모르겠다. 예술의 자율성을 부르짖으며 이를 생산하는 주체가 누구인지 그 경계를 규정하는 것이 아니라, 미술의 효과를 생산했기에 '미술인의 기능을 수행했다'고 말해야 하는 상황 말이다. 그러면 저자와는 다른 방식으로 미술과 노동이 구별될 수도 있을 것이다. 칸트(I. Kant)는 이성의 한계를 다루었던 두 권의 비판론을 매개하는『판단력 비판(Kritik der Urteilskraft)』을 저술하면서, 인지 과정은 '상

2　조정환,『예술인간의 탄생』, 갈무리, 2015.

상'과 이해가 조응하는 자유로운 유희의 상태 안에 있다고 했다.[3] 달리 말하자면 (예술적) 판단이란 현상계에서는 증명 불가하다는 뜻이다. 그러므로 증명으로부터 자율적인 속성은 모든 인간의 인지 과정에 이미 내재하는 것이다. 우리가 만약 어떤 대상을 예술로서 감상할 수 있다면 그것만으로도 예술은 구별되는, 독립된, 자율적인 것이라고 말할 수 있다. 더불어 사회학자들에게 자율성이란 자율성을 실천하기 위해 스스로 고립되는 것과 무관하며 예술에만 특화된 점은 더욱 아니다.[4] 그들에게 자율성이란 다른 것과 구별되는지의 여부에 달려 있기 때문이다. 표현의 자유라는 측면에서 이해관계를 떠나 비판적 메시지를 전달하는 용기는 언제나 필요하다. 그것은 용기의 문제이지 자율성의 문제가 아니다.

그렇다면 오히려 우리는 저자나 베냐민이 언급한 '초과'를 미술다움의 기준으로 삼을 수는 없을까? 비물질 노동을 연구한 랏자라또(M. Lazzarato)는 『사건의 정치(La politica dell'evento)』에서 요청했던 것처럼, 새로운 세상을 위한 새로운 표현의 발명이 세상에 변화를 가능하게 한다고 했다.[5] 초과가 없다면 새로운 표현은 발명되지 않을 것이다. 이들의 논리는 초과를 근간으로 했던 칸트의 순수예술 논리를 연상시킨다. 칸트는 오브제를 만들어내는 것에 그친다면 기계적인 예술이고, 쾌를 불러일으키고 다른 사람이 동의할 만하다면 미학적 예술이지만, 이와 함께 인지하는 방식을 제시한다면 순수예술이라 구분했다.[6] 칸트가 순수예술에 요청하는 인지 방식은 베냐민이 생산자로서의 예술가에게 부여한 당대의 지배적인 '인식을 초월하는' 일과 공명한다. 다른 사회 이론가들도 여기에 공명하면서 예술이란

3　Immanuel Kant, Werner S. Pluhar translated, *Critique of Judgement*, Hackett Publishing Company, 1987, p. 62.

4　Pascal Gielen, *The Murmuring of the Artistic Multitude: Global Art, Memory and Post-Fordism*, Valiz, 2009, p. 118.

5　마우리치오 랏자라또, 이성혁 역, 『사건의 정치: 재생산을 넘어 발명으로』, 갈무리, 2017.

6　Immanuel Kant, Werner S. Pluhar translated, *Critique of Judgement*, Hackett Publishing Company, 1987, p. 172.

'무엇'인가를 서술하지 않고 예술이 '어떻게' 작동하는가를 논한다는 것은 흥미롭다. 이때의 '어떻게'는 환원이 아니라, 초과를 발견하는 방법이자 미술이 실천되는 시간의 문제를 주목하기 때문이다. 랑시에르(J. Rancière) 역시 생산된 미적 대상이 결정 불가능한 속성을 가지면 관객이 생각에 잠길 만한 이미지를 만들기 때문에 미적인 것을 '새로이 정립'하리라고 약속했다. 바디우(A. Badiou)는 예술은 진리를 만들어낼 잠재성이 있으며, 예술의 실천은 '공백'에 다다를 때까지 잘못 말하기를 계속할 때 진리가 현시되는 순간과 만난다고 했다. 루만(N. Luhmann)은 예술의 기능은 텍스트의 '행간'과 같이 소통될 수 없는 부분을 감각을 사용해 표현하고 이를 사회의 소통 체계에 통합하는 일이라고 한다. 예술 전체는 아니더라도 순수예술의 필요충분조건은 인식을 초과하는, 이미 자율적인 인지 과정까지 염두에 두는 정신적 활동이라는 것이 이들이 동의하는 바일 테다. 어쩌면 우리는 이를 기준으로 노동과 '순수'미술이 공존하는 현대미술의 경계선을 그을 수 있지는 않을까?

2021년 3월
신현진

찾아보기

굵은 숫자는 도판이 실린 페이지이고,
네 미술인의 작품과 저서는 해당 이름 아래 나열했다.

도판 제공 앞의 숫자는 도판 번호임.

줄리아 브라이언 윌슨(Julia Bryan-Wilson)은 1973년 미국 텍사스 주 애머릴로 시에서 태어나, 1995년 스워스모어대학에서 수학하고 2004년 캘리포니아대학의 버클리캠퍼스에서 박사학위를 받았다. 미술노동, 감시 사진, 독립 영상물, 페미니즘 무용, 퀴어 퍼포먼스, 아마추어 공예 등, 광범위한 분야에 걸쳐 연구와 저작을 선보이고 있다. 현재 상파울루미술관의 겸임 큐레이터로 있으며, 캘리포니아대학 버클리캠퍼스 근현대 미술학과 교수 및 버클리예술연구센터의 센터장을 겸임하고 있다. 저서로는 『미술노동자: 급진적 실천과 딜레마』(2009), 『창작 안에서의 예술: 예술가와 예술가의 재료, 작업실에서 크라우드 펀딩까지』(2016, 공저), 『보푸라기: 예술과 텍스타일의 정치』(2017)가 있으며, 기획한 전시로는 「세실리아 비쿠냐: 곧 일어날」 등이 있다.

신현진(申鉉眞)은 쌈지스페이스 제1큐레이터, 사무소(SAMUSO) 전시실장, 뉴욕 아시안아메리칸예술센터 프로그램 매니저로 일했다. 권위를 뺀 미술비평에 관한 소설 「미술계 비련과 음모의 막장드라마」(2013)를 문화창작공간 테이크아웃드로잉에서 발행한 신문에 연재했다. 「사회적 체계 이론의 맥락에서 본 대안공간과 예술의 사회화 연구」(2015)로 홍익대학교 대학원에서 예술학 박사학위를 취득했다.

미술노동자
급진적 실천과 딜레마

줄리아 브라이언 윌슨
신현진 옮김

초판1쇄 발행 2021년 5월 5일 **초판2쇄 발행** 2022년 8월 10일
발행인 李起雄 **발행처** 悅話堂
경기도 파주시 광인사길 25 파주출판도시 전화 031-955-7000 팩스 031-955-7010
www.youlhwadang.co.kr yhdp@youlhwadang.co.kr
등록번호 제10-74호 **등록일자** 1971년 7월 2일
편집 이수정 나한비 **디자인** 오효정 **인쇄 제책** (주)상지사피앤비

ISBN 978-89-301-0697-9 93600

This publication has been made possible through support from
the Terra Foundation for American Art International Publication Program of CAA.